海派文献丛录·影院系列

张伟 主编　孙莺 编

近代上海影院地图

上海大学出版社

图书在版编目(CIP)数据

近代上海影院地图 / 孙莺编. —上海：上海大学出版社，2021.8
（海派文献丛录）
ISBN 978-7-5671-4286-2

Ⅰ. ①近… Ⅱ. ①孙… Ⅲ. ①电影院-介绍-上海-近代 Ⅳ. ①J946

中国版本图书馆 CIP 数据核字(2021)第 134705 号

统　　筹　黄晓彦
责任编辑　陈　强
封面设计　缪炎栩

海派文献丛录
近代上海影院地图
孙　莺　编
上海大学出版社出版发行
（上海市上大路 99 号　邮政编码 200444）
（http：//www.shupress.cn　发行热线 021-66135112）
出版人：戴骏豪
*
上海颛辉印刷厂有限公司印刷　各地新华书店经销
开本 710mm×1000mm　1/16　插页 4　印张 36.75　字数 602 000
2021 年 8 月第 1 版　2021 年 8 月第 1 次印刷
ISBN 978-7-5671-4286-2/J·572　　定价：120.00 元

版权所有　侵权必究
如发现本书有印装质量问题请与印刷厂质量科联系
联系电话：021-56152633

拓宽海派文化研究的空间

（代丛书总序）

中华文明源远流长，绵延有序；各地域文化更灿若星汉，诸如中原文化、吴越文化、齐鲁文化、巴蜀文化、闽南文化、关东文化等，蓬勃兴旺，精彩纷呈。到了近代，随着地域特色的细分，各种文化特征潜质越来越突出。以上海为例，1843年开埠以后，迅速发展成为西方文化输入中国的最大窗口和传播中心。这里集中了全国最早、最多的中外文报刊和翻译出版机构，也是中国最大的艺术活动中心，电影、美术、音乐、戏剧、舞蹈等，均占全国的半壁江山。它们在这里合作竞争、交汇融合，共同构建了上海文化的开放格局。从19世纪末开始，上海已是整个中国，乃至整个亚洲区域内最繁华、最有影响力的文化大都会，并与伦敦、纽约、巴黎、柏林等城市并驾齐驱，跻身于国际性大都市之列。

一部近代史，上海既是复杂的，又是丰富的。从理论上讲，上海不仅在地理上处于东西方文化碰撞的边缘，在思想上也处于儒家文化与商业文化的边缘，因而它在开埠后逐渐形成了各种文化交融与重叠的"海派文化"。那种放眼世界，海纳百川，得风气之先而又民族自强的独特气质，正是历史奉献给上海人民的一份宝贵的文化遗产。近代上海是典型的移民城市，移民不仅来自全国的18个行省，也来自世界各地。无论就侨民总数还是国籍数而言，上海在所有中国城市中都独占鳌头，而且和其他城市受到相对单一的外来族群文化影响有所不同（如香港主要受英国文化影响，哈尔滨主要受俄罗斯文化影响，大连主要受日本文化影响，青岛主要受德国文化影响），作为世界多国殖民势力争相聚集之地的上海，它所接受的外来文化影响是最具综合性的。当时的上海，堪称一方融汇多元文化表演的大舞台，不同肤色的族群在这里生存共处，不同文字的报刊在这里出版发行，不同国别的货币在这里自由兑换，不同语言的广播、唱片在这里录制播放，不同风格流派的艺术门类在这里创作演出。这种人口的高度异质化所带来的文化来源的多元性，酿就出了自由宽容的文化氛围，并催生出充满活力的都市文化形态，上海也因此成为多元文化的

摇篮。若具体而言,上海的万国建筑,荟萃了世界各国重要的建筑样式——殖民地外廊式、英国古典式、英国文艺复兴式、拜占庭式、巴洛克式、哥特复兴式、爱奥尼克式、北欧式、日本式、折中主义式、现代主义式……形成了世界建筑史上罕见的奇观胜景;戏曲方面,上海既有以周信芳、盖叫天为代表的"南派"京剧,又有以机关布景为特色的"海派京剧";文学方面,上海既是"左翼文学"的大本营,又是鸳鸯蝴蝶派文学的活跃场所;就新闻史而言,上海既是晚清维新派报刊大声鼓呼的地方,又是泛滥成灾的通俗小报的滋生地。总而言之,追求时尚,兼容并蓄,是近代上海发达的商品经济社会中一种突出的社会心态,它反映在社会的方方面面,戏剧、文学、美术、音乐等领域无不如此。回顾这段历史,我们应该有更准确、更宽容的认识。

绵远流长的江南文化,为海派文化提供了营养滋润,而海派文化的融汇开放,又为红色文化的诞生提供了特殊有利的发展环境。近年来,有关海派文化的研究发展迅速,成果丰富,宏文巨著不断涌现。我们觉得,在习惯宏观叙事之余,似乎也很有必要对微观层面予以更多的关注,感受日常生活状态下那些充满温度的细节,并对此进行深度挖掘。如此,可能会增加许多意外的惊喜,同时也更有利于从一个新的维度拓宽近代上海城市文化的研究空间。我们这套丛书愿意为此添砖加瓦,尤其愿意在相关文献的整理研究方面略尽绵力。学术界将论文、论著的写作视为当然,这自然不错,但对史料文献的整理却往往重视不够,轻视有余,且在现行评价体系上还经常不算成果,至少大打折扣。其实,整理年谱、注释著作、编选资料、修订校勘等事项,是具有公益性质的学术基础建设工作,所花费的时间和精力,若论投入产出,似乎属于亏本买卖,没有多少人愿意做;且若没有辨伪存真的学术功底,是做不来也做不好的。就学术研究而言,一些基础性的工作必不可少,所谓"兵马未动,粮草先行"。我们真正需要的是沉下心来,做好史料工作,在更多更丰富的材料的滋润下才可能有更大的突破。情愿燃尽青春火焰,在给自己带来快乐的同时,更为他人提供光明,这应该是我们今天这个社会大力提倡的!

是为序,并与有志者共勉。

张 伟

2020年7月9日晨于宛华轩

前　言

在翻开这本《近代上海影院地图》之前，有几个易混淆的名称要厘清，如幻灯、电光影戏、活动影戏、戏园、戏院、影戏园、影戏院、大戏院等，否则容易坠入云里雾里，不知作者到底所指何为。

一、幻灯与机器电光影戏、活动影戏

据说幻灯的发明来自一位叫奇瑟的耶稣会教士，他利用点燃蜡烛放射的光芒和凸透镜能放大光学图像的原理，发明了幻灯机。在1881年第4卷第10期的《格致汇编》中，有《影戏灯说》一文，可见当时幻灯是被称为"影戏灯"的。

影戏灯者，西国之戏具也。能将画影射于墙壁或屏帷之上，放大若干倍，使人观之，怡神悦目，故此名也。其灯式有数种，大都以马口铁造成，如图为双灯，每灯箱上有烟筒曲折而上，旁一面有镜筒伸出，中置玻璃镜数枚，筒后端系单面凸镜，径约一寸半至三寸半，此镜之前有双面凸镜，径约三寸至四寸半……

彼时幻灯的光源有三种:油灯、石灰灯和电气灯,以电气灯所映画影最为清晰,如图所示,故幻灯亦被称为"电光影戏"。幻灯所用的影片有两种,一为画片,一为照片。画片即将山川景物精细描摹于玻璃片上,栩栩如生,纤毫毕现。至19世纪中叶,赛璐珞胶卷出现后,开始用照相移片法生产幻灯片。

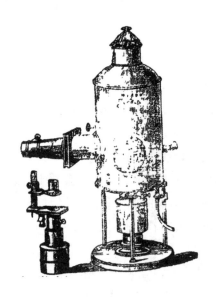

一言以蔽之,幻灯是通过凸透镜将照片于电光中放大并投影在墙幕上映演,并不活动,亦称为"电光影戏"或"西洋影戏",以区别中国本土的"影戏",如手影戏和皮影戏等。早在汉代,中国已出现"影戏"一词。高承《事物纪原》有汉武帝观影戏之记载:

李夫人之亡,齐人少翁,言能致其魂。上念夫人甚,无已,乃使致之。少翁夜为方帷,张灯烛,使帝他坐,自帷中望之,仿佛夫人象也。盖不得就视之,由是世间有影戏。

据目前所见文献资料,上海较早关于西洋影戏的记载为1874年5月28日的《申报》一则《丹桂茶园改演西戏》的广告,内有一句"十七日起特请英国戏院演术之瓦纳术师演戏法、影戏各套,极其巧妙,变化无穷"。

1875年3月19日的《申报》载有《新到外国戏》的广告:

本报前列有英国影戏来申,拟在丹桂茶园演剧。今闻另有法国商人麦西者,今借金桂轩戏园演出,其中变化无穷,兼能演各国地方山川、海景、禽兽、百鸟,全图宛然如绘,中国并未到过。二园角胜,各擅所长,想在沪诸君定然欲旷

眼界,是必接踵往观,始信余言之不谬耳。

"活动影戏"一词,一般而言,是指真正意义上的电影。总的来说,"影戏"一词用来指称电影,以1895年电影诞生前后为界。1895年12月28日,法国卢米埃尔兄弟在巴黎布遣大道的一家咖啡馆用活动电影机放映了十部电影短片,因具备商业放映的元素,即面向大众、收取门票等,故被视为电影正式诞生之日。

二、上海较早放映电影的场所

目前学界公认的上海最早放映电影之地,为礼查饭店。1897年5月22日,礼查饭店放映影片 The Waves Breaking on the Beach(《海浪拍岸》)、A Church Parade of British Soldiers(《英国士兵教会游行》)、Serpentine Dancing(《蛇形舞》)、The Czar in Paris(《沙皇在巴黎》)、Bicyclists in Hyde Park(《海德公园的骑自行车者》)等。

①

① 礼查饭店放映电影的广告,刊载于 The North-China Daily News(《字林西报》),1897年5月15日第1版。

1846年,英国商人礼查在英租界与上海县城之间的外白渡桥畔兴建了礼查饭店,内设客房、弹子房、酒吧、舞厅、棋牌室、戏院、咖啡室等。1867年,礼查饭店安装了煤气,1882年安装了电灯,1883年即有外国木偶剧团在礼查饭店演出。可以说,礼查饭店引领了上海的时尚之风。

1897年6月4日,在礼查饭店放映的电影移至味莼园安恺地大洋房放映。

> 味莼园
> 电光影戏
> 新到光影戏 礼查饭店 放映晚 特在安恺地大洋房 张园 大餐间起 每位洋一元 华宾点地 助兴 余外小童 此布 大师、谷、浦 爱费减半 一赏以九美①

味莼园原为英商和记洋行经理格龙于1872年至1878年所辟的花园住宅,1882年8月由上海富商张叔和购得,命名为"张氏味莼园",亦称"张园"。1893年10月,张叔和在园内建成一幢两层楼的洋房,可容纳千人,据说是当时上海的最高建筑,命名为"安恺地"。电影就是在此幢洋房里放映的。

1897年6月11日的《新闻报》上刊载了《味莼园观影戏记》一文,记述了当时在张园看电影的详细过程,如描写观众和银幕的情形:

> 时则风露侵衣,弦月初上,驱车入园,园之四隅,车马停歇已无隙地。解囊购票,各给一纸,塞帏而入,报时钟刚九击,男女杂坐于厅事之间,自来火收缩如豆,非复平日之通明彻亮者。座客约百数十人,扑朔迷离,不可辨认。楼之南向,施白布屏幛方广丈余,楼北设一机一镜如照相架。

还细致描写了所放映的十部影片的内容:

> 然少顷,演影戏西人登场作法,电光直射布幔间,乐声呜呜然,机声苏苏然,满堂寂然无敢譁者,但见第一为闹市行者、骑者、提筐而负物者,交错于道,有眉摩击气象;第二为陆操,西兵一队,擎枪鹄立,忽鱼贯成排,屈单膝装药作举放状;第三为铁路,下铺轨道上护铁栏,站夫执旗伺道,左火车衔尾而至,男

① 味莼园影戏广告,刊载于《新闻报》1897年6月1日。

女童稚纷纷下车,有相逢脱帽者,随手掩门者;第四为大餐,宾客团坐既定,一妇出行酒,几下有犬俯首帖耳立焉;第五为马路,丛树夹道,车马驰骤其间,有一马二马三马并架之车,车顶并载行李箱笼重物;第六为雨景,诸童嬉戏水边,风生浪激,以手向空承接,舞蹈不可言状;第七为海岸,惊涛骇浪,波沫溅天,如置身重洋中,令人目悸心骇;第八为内室,壁安德律风,一西妇侧坐,闻铃声起而持筒与人问答;第九为酒店,一人过门,买醉当垆,黄发陪座侑觞,突一妇掩入以伞击饮者,饮者抱头窜,以意测之,殆即所谓河东狮子也;第十为脚踏车,旋折如意,追逐如风。

此后,电影又移至福州路上的天华茶园放映。据1897年8月16日的《游戏报》刊载的《天华茶园观外洋戏法归述所见》所述及:

是晚九旬钟,适偕友人至万年春大餐毕,计时尚早,游兴方浓,因挈友前赴该园一扩眼界。至则中国戏剧已演毕,正演法国戏法……法人既演毕,接演美国影戏。

从文中可知,电影初入上海之时,仅作为茶园和茶楼看戏之余的助兴节目而已。此后这些影片依次在上海的各茶园和茶楼里放映,如奇园、品升楼、同庆茶园、升平茶楼等。据统计,从1851年到1911年,上海各类大小茶园(戏院)有114家,大多集中于今天的广东路、福建路、福州路一带。

① 奇园机器影戏广告,刊载于《新闻报》1897年8月14日。

三、戏园、戏院、影戏园、影戏院、大戏院

由茶园、戏院而影院,这是电影进入上海的方式和路径,因而当时的电影院多被称为大戏院,如虹口大戏院、卡尔登大戏院、光明大戏院等。所以此处要厘清的几个概念是影戏园、影戏院、大戏院等。纵览近代上海各报刊杂志,如《申报》《新闻报》《时报》《益世报》《游戏报》等,常会发现不同的报纸上对于影院的称呼不一,有大戏园、大戏院、影戏园、影戏院、影院、电影院等。如1908年刊载于《新闻报》上的幻仙戏园的广告;1909年刊载于《申报》上的飞星影戏馆的广告;1913年5月刊载于《新闻报》上的东京大戏园的广告;1913年6月刊载于《申报》的东京活动影戏园的广告等,不胜枚举。可视为此时"影院"名称尚未统一之异象。

茶园和戏园,其实就是早期的戏院。一般认为,1851年开张的三雅园是上海第一家营业性质的戏院,以昆剧演出为主。至1867年满庭芳茶园和丹桂茶园的出现,上海的戏园开始了真正意义上的发展。据统计,在短短的十数年间,仅上海租界内开设的戏园就达120余家。如金桂轩茶园、九乐戏园、山雅戏园、山凤茶园、大观茶楼、鹤鸣戏园、丰乐园、升平茶园、宝善茶园、留春茶园等。

清杨懋建《梦华琐簿》说道光初年集芳班演昆曲,"先期遍张贴子,告都人士。都人士亦莫不延颈翘首,争先听睹为快。登场之日,座上客常以千计"。可知较大规模的茶园一般可以容纳一千人左右。

甲午战争之后,日本兴起了"新派剧",以流行小说改编而成,注重悲欢离合的戏剧情节,轰动一时。彼时在日本留学的曾孝谷和李叔同深受其影响,1906年在日本成立了春柳社,并将这种新派剧的表演形式传入上海。1908年,赴日考察归国的上海京戏伶人夏月珊与潘月樵、夏月润、沈缦云等人在小东门外兴建了一所新式剧场,名为"新舞台",以京剧和文明戏演出为主。随之大舞台、共舞台、升舞台、鸣舞台、芳舞台、文舞台等纷纷涌现。1909年,王鸿寿在公馆马路卜邻里开设了"新剧场",成为上海第一座以剧场命名的戏剧演出场所。

无论是茶园、戏园、舞台、剧场,虽都以戏剧演出为主,但是也间或放映电影,而一些以放映电影为主的影院,则多以"大戏院"命名,如虹口大戏院、恩派亚大戏院、上海大戏院、万国大戏院、申江大戏院、北京大戏院、东华大戏院等。

民国后期，上海一些有日资背景或由日本人经营的影院，用"座"和"馆"来命名，如东和馆、上海演艺馆（上海歌舞伎座）、银映座等。

当然，上述仅为与电影放映有关的一些场所名称，从茶园、戏园、舞台、大戏院、剧场到会堂等，虽有时间脉络和顺序，但实际上，这些名称在近代上海电影发展史中，亦同时并存，且延续至1949年。

```
各戏园戏目告白    丹桂茶园  十二日弹  大酒楼  打金枝  拿胭脂虎  通天河
              金桂轩  十三夜  凤鸣关  玉山记  丑配  飞卖身  丁甲山  青石岭
              九乐戏园  十三日  战北原  三上吊  一龙阁  黑沙洞  义虎报  闹花灯
```
①

《近代上海影院地图》所收录的文章，遵循上一辑《咖啡文录》和《近代上海咖啡地图》的标准，即注重文献性和可读性，亦注重社会性，如影院中的暗杀事件，流氓闹事，军人与警察冲突，明星与影院的纠纷等，力图全方位呈现彼时上海影院诸方面的风貌。

编纂此书的心愿之一，是如果能将影院之变迁连同影院观众群体、影院从业人员与影院建筑学、社会学、心理学、消费史、侨民史相结合研究，可能会有助于电影史学的全新构建。谨以此祈愿。

① 各戏园广告，刊载于《申报》1872年6月18日。

目　录

影院杂谈

上海影戏场 ……………………………………………… 3
电影院之新点缀 ………………………………………… 5
进行中之上海影戏院 …………………………………… 6
上海之影戏院 …………………………………………… 7
上海影戏院之调查 ……………………………………… 9
影戏院中之音乐 ………………………………………… 11
上海的有声电影狂 ……………………………………… 12
最近上海影戏院的调查 ………………………………… 13
上海观影指南 …………………………………………… 15
上海影戏院素描 ………………………………………… 17
沪上首轮电影院近况 …………………………………… 22
关于上海影戏院的掌故 ………………………………… 24
酷暑中的上海电影院 …………………………………… 26
上海电影院放映有声电影历史 ………………………… 28
早期中国影坛外资侵略史实 …………………………… 29
上海放映的最早的有声片 ……………………………… 30
中国第一家电影院 ……………………………………… 31
一年来海上梨园总结账 ………………………………… 32
上海各影院的开幕日期 ………………………………… 35
五大影院合组亚洲影院公司 …………………………… 38
亚洲影业公司影戏院增价秘密 ………………………… 39
小影戏院发达之原因 …………………………………… 40

影迷们渴欲知道的上海影戏院内幕种种	41
上海的电影院的观众与营业	44
一九三九年上海新开电影院一览表	46
上海电影院巡礼	48
上海各影戏院的特点	51
第一轮戏院的发展史	53
电影事业畸形发展下金城大戏院赚得翻倒	55
二轮国片戏院的起落	58
上海影戏院之沿革	60
海上影院巡礼	62
上海电影院一瞥	64
上海影院总检阅	67
首轮电影院鸟瞰	70
全沪电影观众每月有四百万	73

苏州河以北影院地图

导　言	79
乍浦路112号影戏园→东京大戏园→东京活动影戏园→虹口活动影戏园→虹口大戏院	82
马登影戏院	87
维多利亚大戏院→新中央大戏院→海光剧院→银映座	89
爱伦活动影戏院→爱国影戏院→新爱伦大戏院	95
东和活动影戏园→沪江影戏院→东和影戏院→武昌大戏院	101
爱普庐大戏院	108
上海大戏院	111
中国影戏馆→中国大戏院→中山大戏院→光明大戏院→山东大戏院	121
万国影戏院	125
闸北影戏院	129
奥迪安大戏院	133
中央大会堂→平安大戏院→金星大戏院→南华大戏院	139
翔舞台→中美大戏院→舞台影戏院→翔舞台影戏院	145

世界大戏院	149
百星大戏院→明珠大戏院→海珠大戏院	154
上海演艺馆→新东方剧场→新东方大戏院→永安戏院	163
东海大戏院	169
好莱坞大戏院→国民大戏院→威利大戏院→昭南剧场→民光剧院	174
长江影戏院	180
吴淞大戏院	182
山西大戏院	183
百老汇大戏院	186
广舞台→广东大戏院→香港大戏院→福民大戏院→虹口中华大戏院 　→虹光大戏院	189
天堂大戏院→嘉兴大戏院	197
西海戏院	200
融光大戏院→求知大戏院→国际大戏院	202
华德大戏院	210
东和剧场→胜利剧院→文化会堂	213

苏州河以南影院地图

南京东路—南京西路　221

导　言	222
幻仙戏园→群乐影戏园	224
夏令配克影戏院→大华大戏院	230
卡德路影戏院	247
迎仙歌舞台→法国大影戏院→中华大戏院→中国大戏院	250
卡尔登戏院→大光明影戏院→大光明大戏院	254
明星大戏院	280
平安大戏院	284

南市老城厢　287

导　言	288
共和活动影戏园→南市中华大戏院	290

海蜃楼活动影戏园·················· 295
南市通俗影戏社→城南通俗影戏院······ 296
南市五洲影戏院··················· 298
民国大戏院······················ 300
东南大戏院→银都大戏院············ 302
蓬莱大戏院······················ 309
南市大戏院······················ 314

淮海路—陕西南路··················· 316
导　言·························· 317
恩派亚大戏院···················· 320
爱地西戏院（兰心大戏院）·········· 324
东华大戏院→孔雀东华戏院→巴黎大戏院· 331
国泰大戏院······················ 347
辣斐大戏院······················ 351
月光大戏院→亚蒙大戏院············ 356
杜美大戏院······················ 360

西藏路······························ 362
导　言·························· 363
申江大戏院→申江亦舞台→中央大戏院· 366
福星大戏院→皇宫大戏院→国联大戏院· 378
黄金大戏院······················ 389
浙江大戏院······················ 395
大上海大戏院→新华大戏院·········· 397
皇后大戏院······················ 414

延安路······························ 419
导　言·························· 420
凤舞台→法兰西影戏院→法兰西新戏院· 423
大英牌影戏院→沪西五洲影戏院······ 425

九星大戏院	427
光华大戏院	433
南京大戏院	440
荣金大戏院	447
沪光大戏院	450
金门大戏院	459
金都大戏院	464
龙门大戏院	472

北京路 ···· 476

导　言	477
北京大戏院→丽都大戏院	479
奥飞姆大戏院→鸿飞大戏院→沪西中华大戏院	490
光陆大戏院→文化电影院	495
新光大戏院	504
金城大戏院	512
美琪大戏院	524

郊县影院地图

大兴影戏院	537
记嘉定电影院	538
管理不良的电影院	540
青浦电影在发展中	541
发动期中在川沙的电影	542
浦东影业不发达的原因	543
为云间大戏院揭幕　袁美云松江受包围	544

附录一　历年来国片在上海放映的统计	545
附录二　近代上海影院年表	567

影 院 杂 谈

① 20世纪30年代上海影院地图。

上海影戏场

这以下的话,是就我个人的眼光说的。我的特殊嗜好,就是看影戏。从影戏中,我得了好几种知识:(一)各国的风景人物;(二)各国的社会状况,风俗人情;(三)各国的进化,各国的艺术。除此以外,我又当影戏是一种兴奋剂,意志沮丧、心灰神懒的时候,看了一部好影戏,便立刻精神焕发,雄心勃勃,大有拔剑入云的气概。不过这种兴奋,有的还能维持一个短时间,有的一两天就化为乌有了。

记得二年之前,在上海大戏院看了《儿女英雄》之后,差不多人人面上都有一点泪痕。我也掉了一两滴眼泪。程小青先生大概也是一位影戏迷,常常从苏州赶到上海来看出名的大片子。前几天到我这里来,谈起影戏,他的口供是"看《赖婚》(Way Down East)流了两三次泪,看《儿女英雄》(The Four Horsemen)流了无数次泪"。我不知道别人为什么流泪,恐怕是同情的眼泪罢。不过我当时另是一种感触。这种感触,或者夹杂着有羡慕妒忌原作者的分子,另外还有一种说不出来的悲感。每读一部名著之后,也有同样的现象。我记当时看过这部影片之后,不自知地说道:"Grand! This the Work!"上海的影戏场很不少。据我个人的意思,以卡尔登(Carton)、上海大戏院(Isis)、爱普罗影戏院(Apollo)三座为最佳。其余如夏令配克(Olympic)、维多利亚(Victoria)亦为最上等的影戏院,不过一家路程太远,一家不注意选拣影片,因此不及前三家的如意。

① 上海大戏院《儿女英雄》影片广告,《申报》1922 年 10 月 2 日。

卡尔登虽然开办不久,营业却超出旧有的各大影戏院之上。其中大约有几个原因:

(一)所演的片子,皆为最新最出名的大部片子,如《侠盗洛宾虎》(Robin Hood),见本刊三卷四期的《银幕上的艺术》,该院译为《侠盗罗宾汉》等等。(二)座位最舒适,光线极佳。(三)音乐最好。(四)门票不昂不低。(五)看客不杂。

上海大戏院系我国人自办,营业发达亦有几种缘因:

(一)时常映演大部佳片,如《儿女英雄》(The Four Horsemen)、《赖婚》(Way Down East)等等。(二)音乐亦佳,如映演《儿女英雄》及《赖婚》时,皆有特别合于剧情之音乐,颇为难得。(三)门票尚适中。惟有一次,开演《皇帝梦》,以一毫无价值之影片,竟加特价,很叫看客失意。(四)房屋与座位,除卡尔登之外,恐怕要数它第二了。(五)售票员最和蔼有礼,惟有一幼年的收票人最凶。

爱普罗的场所,可惜小了一点,座位亦称舒适,音乐最佳,也开演过几部好影片,如《大政治家》(George Arlias 主演)等等。可惜有两个小缺点:(一)广告上常常有些不伦不类的说明与题语。(二)买票或定座的时候,常常要受意外的闲气,好像讨票白看一般。或者对付西人又是一种眼光么?现在美国已制成的大部名片,已有好几种了,如丽(Lillian Gish)主演的《白姊姊》,White Sister、费尔班(Douglas Fairbank)主演的 The Thief of Bagdad、价克(Jakie Coogan)主演的《万寿无疆》(Long Live the King)等等,希望卡尔登及各大影戏院快点运来开演,以饱吾国人士的眼福,尤其希望卡尔登或大戏院将《儿女英雄》一片,再开映一次,沪上与我同意的,恐不在少数罢!

原载《小说世界》,1924年第5卷第9期,第1—3页

电影院之新点缀

蔚 文

影戏院林立，电影事业之发达，大有一日千里之势，美国人竟称之为无声之教师。但厌故喜新，人之通性，故电影界于影片之发明上，力求精进外（如发音、活动写真及日光电影等），即对于种种点缀，亦日新月异，以吸引观众。兹述数事，以供参考。

影戏院于开演长片时，数幕之后，必有数分钟之休息，以节目力之劳，佐以钢琴，以娱观客，此通例也。今则伦敦诸戏院，于休息时间中，并不开亮电灯，而在奏琴时，有五色电光发出，映射银幕上，红黄各色，各依琴声，因琴键下连以电线，按键时，电流便通，光即射出，此时音之抑扬，声之缓急，皆顾露于光波缭乱中。闻其韵，寻其色，真所谓有声有色，而别饶趣味者也。

影戏利于远观，而不适于近看。若距离太近，不特有损目光，且片上人物，必较远观为大，反形模糊，经济家引为憾事。美人 Edward Lamphier 特制一种眼镜，专供影戏院前列观客之用。戴上此镜，虽在台前，亦不觉其近，有放远三倍其距离之效用，如离台一丈，与离台三丈者无异。故凡在前列者，可谓无限不镜，至前列座位，常无隙地。惟戏毕出院时，忘其下镜者，每与人相撞，屡演笑剧，亦电影中之趣闻也。

演新剧，有穿插。开映电影，除休息时之钢琴外，罕有穿插。今则不然，欧美各国之大影戏院，在开映影片时，银幕倏灭，电灯勿明，而影片中之要角，已现身台上，或裸体，或化装，与该片所映者无丝毫异。数秒钟后，全室复暗，开映如前，斯时崇拜明星者，掌声雷动，精神为之一振。闻此种号召之力，较诸其他方法，更为广大云。

原载《申报》，1925年9月12日第27版第18871期

进行中之上海影戏院

哉

上海万商荟萃，为全国商业之中心，亦世界繁华市场之一也，而游戏场所，亦惟上海为独多。以影院论，规模大者凡六家，小者七八家，其中华人自办之影戏院，往往因陋就简，一切部署，颇多缺憾，营业衰落，言之必然。幸现有斯业明达之士，出其夙有之经验，创办新电影院，已在进行中者，颇不乏人。兹将调查所得，为读者告之，亦电影界之好消息也。

在英租界北京路贵州路口，创办人为上海大戏院经理何挺然，业已招足资本，自建大规模之影戏院，赶于旧历新年开幕。该院设事务所在江西路七十号，名曰上海怡怡公司，以何挺然君为总经理，按何氏经营电影事业有年，富有经验，为不可多得之人才云。

在苏州路博物院路口，即前《泰晤士报》旧址，为斯文洋行所办，与香港某电影公司亦有关系。因欲在戏院之上，建筑房屋，备作出租洋行之写字间，全部计有六层之高。发起以来，已有年之久，因与工部局定章抵触，以致进行上发生障碍，现与工部局磋商就绪，业经兴工建筑，约明年冬季方能竣工。

在公共租界老靶子路女青年附近之某里，创办人为粤商卢典学君，按卢氏为香港某电影院之总经理，对于电影事业亦颇有经验，现虽未兴工，正在积极筹备中。

在法界霞飞路及贝蒂鏖路口，创办人为丁润庠君，其中并附设跳舞场屋顶花园，预定座约六百余，旧历新年或可竣工云。

在法界霞飞路凡尔登花园旧址，为地主法国总会所建筑，将来转租与卡尔登开设分院，闻系法国著名工程师之绘图，其内容颇为华丽，惜其地点偏僻，未免美中不足，但目前尚未兴工云。

原载《申报》，1925年10月22日第20版第18911期

上海之影戏院

仲 衡

电影轫自西人爱迪生氏,光绪初元,始来沪上,洎乎民国,民众崇拜欧风,日甚一日,电影事业为之一振,沿迄于今。国人之醉心电影,如醉如狂,影片公司与影戏院,其数目谈之实可惊人。兹将海上现有之各戏院,详为调查,逐一记出如下。

影戏院之为外人设者,兹先尽我调查之所得,详列一表于后。

名　　称	地　　址
卡尔登	静安寺路帕克路口
夏令配克	静安寺路斜桥
维多利亚	北四川路海宁路
恩派亚	八仙桥霞飞路口
爱普庐	老靶子路南北四川路
万国影戏院	东熙华德路虹桥
圣乔治	静安寺电车停车站
大华影戏院	戈登路
大英影戏院	三洋泾桥
卡德影戏院	卡德路新闸路口
虹口影戏院	乍浦路

以上圣乔治、大华二处,均为二大饭店附设之屋顶花园影戏院,开映之期,多在夏日。至国人所设之影戏院,为数亦颇不少,兹并列表于后。

名　　称	地　　址
中央大戏院	六马路云南路转角
中山大戏院	虹口四卡子桥梧州路中
上海大戏院	北四川路虬江路口
共和影戏院	西门方浜桥
闸北影戏院	新闸桥北
中华影戏院	三洋泾桥南首
通俗影戏院	大东门南小南门北

余如大世界、新世界、先施、永安诸乐园之电影,大半无可观者,即国人所轫之各影戏院,所演亦多系陈旧之片,终不若卡尔登等之资本宏大,秩序井然。欧美诸邦,每出一惊人名片,先映于海上之戏院者,舍外人创设之影戏院莫属。观众每因亟欲一饱眼福,故虽以四五元之值,终不以牺牲之巨大而甘落人后也。于是外国影戏院之营业,因之大振,此亦吾人所应深悼者也。

原载《申报》,1925年9月30日第17版第18889期

上海影戏院之调查

玲珑

读上月三十日之本刊,有仲衡君《上海之影戏院》一文,内调查影戏院甚详,惜未述其概况,今代述如下:

卡尔登,系外人所设,创于前年,经理为英人费礼拨。内部装饰等,皆取西法,其所演各片,租界甚贵,皆为他影戏院所未演过者,观客以外人居多数。

中央大戏院,系我国人创设,"申江亦舞台"旧址也,经理为张巨川。所演影戏,以国产居多数,故观客亦以我国人居多数,卖座极盛。

爱普卢,位于北四川路之中段,地点适中,交通便利,历年所映各种影片,颇能受人欢迎。该院以专映罗克、卓别麟等之新片出名,故生意亦佳。

维多利亚,此院在海宁路北四川路转角,为西班牙商雷玛斯创设,院内陈饰,颇见清雅,惜所映影片,不甚名贵,故不能吸收观客,以致营业不甚兴旺云。

夏令配克,亦系西班牙商雷玛斯所设,所映影戏,以爱情为多,故往观者亦以青年男女居多数,价分一元、二元二种。

上海大戏院,为粤人所设,前年中所演影戏,皆系侦探长片,如《黑衣盗》《牛大王》《秘密电光》等。座价甚廉,夜戏只二角、三角而已;自去年起,忽辍演侦探长片,而演短片矣,价目因之加涨。

中华大戏院,系前法国大戏院旧址,因营业不盛,故盘于鲍某,而改名中华。所映影片,皆系他家映过之国产影片,故卖座不甚盛。

新爱伦影戏院,初名"爱伦",后更名"爱国",隔数月,因营业不盛,又盘于朱某,始改名"新爱伦"。厥后虽易新主,而院名则仍沿用不改。今年之七月中旬,又租于他人,院内已焕然一新,墙壁皆重新油漆矣。

城南通俗影戏院,曾于去年辍映,而于今年复映,所演影片皆系旧片及侦探片,因地处城内,故生涯不盛,座价颇廉云。

此外尚有恩派亚、卡德、万国、虹口等影戏院,亦系雷玛斯之产业,虽无特殊影片开映,但营业尚盛。此月又有二影戏院开幕,一为奥迪安大戏院,在北

四川路虬江路附近,全院建筑,极宏壮美丽之至,陈饰布置,皆极新颖悦目,为上海最新式之电影院,经理为郑某,现定本月九号开幕;一为平安大戏院,即假横浜桥福德里中央大会堂,为卡尔登影戏院之支院,预定将来专映卡尔登之旧片云。

原载《申报》,1925年10月3日第17版第18892期

影戏院中之音乐

俊　超

　　影戏院中之音乐，其旨在乎补助观者感情之兴起，而补足影片之意义。故必须依影片之情节，而拍和之，使人耳闻目观，同时奋起种种之刺激，一若坠入云雾之中，视影片与乐声之悲喜哀乐，为自身之境遇，慷慨激昂，离合悲欢，观者神经，亦无不随时为之变易。此虽曰影片之功，然音乐亦未尝不与有力焉。如音乐之声与影片之意大相违背，则不独不能兴起观者之情感，且令观者心烦意乱，讨厌非常，固无异乎聚蚊雷于耳矣。

　　海上上下两等影戏院，咸具钢琴。而上等影戏院，则加设梵哑林队，其音调之佳，首推卡尔登影戏院，其次为维多利与爱普庐。其佳处，在能吻合剧中之状态，且悠扬得体，忽如万马嘶风，忽而离鹍失侣，繁弦绮靡，急节绵蒙，足为影片与观者之枢纽。至若上海夏令配克戏院之音乐，亦不恶，颇中听，不致引起观者之反感。惟中央则去乐旨太远，其声调与出丧之音乐队相参差，固已不适宜于影戏院，况更犯牛头不对马嘴之病。如幕中方悲哀，乐则为喜乐，幕中方喜乐，而乐则为悲哀，二者适得其反，不独影片为之减色不少，抑且观者之神经亦为之纷扰殆尽，此实不能不加以注意也。

　　故戏院欲聘音乐队，自宜先试验而听察之，庶几不致有滥竽之弊。但善乐者必多昂其薪，若不能出足，而就不善者，则无宁不设之为愈也。

　　　　　　　　选自《申报》，1925年9月16日第18版第18875期

上海的有声电影狂

友 川

一时期一时期的热闹着玩意儿,确实现在上海又闹有声电影了!有声电影曾于上海 Embassy 大影院早先开演过,大约因为设备的不周到、影片不佳等种种问题,因而时演时停,观众对于它也没有几分的注意。现在的情形与从前相反了!上海最著名的三家影戏院争先恐后来放映有声电影,广告差不多一星期前就宣布了,闹得全市为之震动。

起始要算大光明大戏院,开演的头一片便是歌唱大王乔尔生的《荡夫愚妇》,又名《可歌可泣》(Al. Jolsons, The Singing Fool),接连演了一星期的光景,每日三场,场场满座。听说开幕的头天,蒋介石偕其夫人也至场参观,大与称许,该院便以此为广告,并且加演蒋介石演讲三民主义、宋美龄用英语演讲妇女生活的新闻片,这样,便造成了空前的叫座力。光陆、卡尔登也就宣布开映有声片了!光陆首演《舞女血案》、卡尔登首演《水落石出》也都是每场必满的。他们鉴于前者的失败,便事事小心,种种都经过相当的思虑,才肯下手着办,所以这次的成绩实出人意料之外。他们所用的,大多是莫飞通与维塔风两种机器,发音极其正确明亮。听说还有其他的一二影院也正着手于有声电影的设备,现时还没有起手,他们的目的是使观众可以稍为经济一些,而又能眼观耳听这真正高尚的艺术,因为其上的三家,是海上最负时誉的,最低的价钱要大洋一元呢!

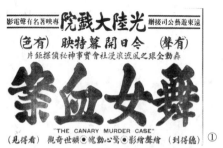①

原载《华北画报》,1929 年第 92 期,第 3 页

① 光陆大戏院《舞女血案》影片广告,《申报》1929 年 9 月 7 日。

最近上海影戏院的调查

闲　人

中国的影戏事业,年来颇趋发达,戏院之多,以上海为最。兹据最近调查,上海一埠,计有四十余家。映外国第一轮片者,有南京、新光、卡尔登、大光明、光陆五家。映第二轮片者亦有上海、奥迪安、巴黎、北京、夏令配克五家。映国产片者有十余家。兹列表如下:

院　名	院　址	最低座价	说　明
光陆 Capitol	二白渡桥南堍	一元	院虽小,但雅洁,座价最昂,大抵不靠华人生意,所映大多是柏拉蒙公司第一轮片
南京 Nanking	爱多亚路	六角	建筑宏美,座位最多,所映为联艺、福司、环球等公司第一轮片
卡尔登 Carlton	帕克路	六角	为卢根辖下戏院之一,专映美高梅公司第一轮片
新光 Strand	宁波路	六角	为奥迪安公司辖下戏院之一,专映柏拉蒙公司第一轮片
大光明 Grand	静安寺路	六角	专映华纳、第一国家、雷电华等公司第一轮片(现在修理暂停)
上海 Isis	北四川路	四角	与卡尔登有联接,大多数映美高梅、联艺、福司、环球等第二轮片
奥迪安 Odean	北四川路	四角	与新光有联接,大多数映柏拉蒙、华纳、雷电华第二轮片
巴黎 Paris	霞飞路	四角	映华纳、雷电华等公司第二轮片
北京 Peking	北京路	四角	与南京有联接,大多数映美高梅、联艺、福司、环球等第二轮片
夏令配克 Embassy	静安寺路	四角	此为循环式的戏院,随时入座,不分场次,映美高梅、联艺、福司、环球等第二、三轮片
爱普卢 Apollo	北四川路	四角	同上
威利 Willie's	海宁路	四角	同上(原曰国民)

(续表)

院　名	院　址	最低座价	说　明
中央	云南路	四角	为中央影戏公司辖下戏院之一,专映明星、友联、华剧、复旦等公司第一轮片
光华	孟纳拉路	三角	为联华影业公司辖下戏院之一,专映联华出品间或映外国片
新中央	海宁路	三角	为中央影戏公司辖下戏院之一,专映明星、友联、华剧、复旦等公司第二轮片
明星	青岛路	三角	映外国片间或国产片
西海	新闸路	二角	未开幕
百老汇	汇山路	二角	为奥迪安公司辖下戏院之一,映柏拉蒙公司第三轮片
明珠大戏院	福生路	二角	映外国片间或国产片(原曰百星)
东南大戏院	民国路	二角	同上
山西大戏院	北山西路	二角	同上
黄金大戏院	八仙桥	二角	同上
东海大戏院	茂海路	二角	同上
皇宫大戏院	西藏路	二角	同上
九星大戏院	福熙路	二角	同上
虹口大戏院	乍浦路	二角	映外国无声片
浙江大戏院	浙江路	二角	与虹口有联络,映外国无声片
恩派亚大戏院	霞飞路	二角	映国产片
卡德大戏院	卡德路	二角	同上
中华大戏院	三洋泾桥	二角	同上
中山大戏院	四卡子桥	二角	同上
万国大戏院	庄源大街	二角	同上
世界大戏院	青云路	二角	同上
福安大戏院	中华路	二角	同上

原载《银幕周报》,1931年第10期,第14—15页

上海观影指南

蒋信恒

上海,谁都知道是东方的好莱坞,国制影业的中心点,单就这几年来电影院的设立,在中国境内,已首屈一指了。现在我把上海影戏院的局势和现状,很简单地报告给读者诸君。

光陆,二白渡桥南堍。专映派拉蒙的第一轮声片,观客以西人居多,有保险机和冷热气管的装置,容积虽不广,布置却很雅洁,装潢美备,座位舒适,座价最低一元。

兰心,迈而西爱路口。开映声片,似与光陆联络,开幕未久,原名新卡尔登,设备颇佳,不亚南京,座位较光陆宽敞,建筑富丽,雍容华贵,座价最低一元。

南京,爱多亚路中。专映环球、联艺、福司的第一轮声片,与北京有连带关系,一度放映联华公司的国产片《银汉双星》。建筑以宏伟胜,装潢以富丽胜,座位最多,营业也最发达,座价最低六角。

卡尔登,帕克路口。选映美高梅、乌发、华纳的第一轮声片,为影业巨子罗根所办,建筑布置装潢颇欠美观,不能与新光相较,惟以选片精美,较胜他家,座价最低六角。

大光明,静安寺路中。开映华纳、第一国家、雷电华、哥伦比亚的第一轮声片,由跳舞场改建者,在未映罗克《不怕死》之前,营业鼎盛,经洪深一度风潮后,营业大跌,座价最低六角(现在停映)。

新光,宁波路。选映派拉蒙、环球、福司、雷电华的第一轮片,及国制有声的第一轮片。建筑精美,装潢华丽,灯光美化,声机玲珑。内容体积状似十六世纪之西班牙皇室,座价最低六角。

巴黎,霞飞路。选映欧西的第一轮默片,及卡尔登、南京、大光明映过的第二轮声片,乃孔雀东华戏院之旧址。外观颇佳,面积不大,座位分前后二排已觉麻烦,售票处分设三处殊感不便,座价最低四角。

上海,北四川路。专映美高梅、联艺、华纳、环球等的第二轮声片,与卡尔登有连带关系,设备布置装潢尚佳,惟营业因地点关系,不见发达,座价最低

四角。

奥迪安,北四川路。专映光陆、新光映过的拍拉蒙第二轮声片,为沪上资格独老之戏院,间或开演歌剧,座价最低四角。

北京,北京路贵州路口。专映联华的第一轮默片,及美高梅、联艺、环球、福司的第二、三轮片,国片的售座成绩,比较外片来得发达,建筑、布置、设备、装潢尚不称恶,座价最低四角。

中央,六马路云南路口。专映明星、天一、友联、复旦、孤星、华剧等的第一轮默片,对于国制声片则需第二、三轮片。该院为中央影戏公司管辖下的第一院,资格颇老,座价最低四角。

夏令配克,静安寺路。选映南京、卡尔登演过的第二、三轮声片,建筑悉仿西式,放映时间是循环式的,可以随时入座,办法很新式,设备、布置尚佳,座价最低四角。

爱普卢,北四川路。选片与夏令配克相同,对于建筑、布置、设备不见完美,座位最低四角。

威利,海宁路中乍浦路口。选映声片为夏令配克的第二、三轮片,也可随时入座。原名国民,因有人看到日本文的电影,疑为日人所办,乃改今名,个中奥妙,不得而知,座价最低四角。

明星,青岛路口。选片与奥迪安有关,多系派拉蒙、环球、雷电华、哥伦比亚的第三、四轮声片,间映明星的第二、三轮片,建筑、布置、设备、座位颇佳,座价最低三角。

光华,孟纳拉路。专映联华的第二轮片,及巴黎映过的第□轮默片,座位颇多,装潢不美,是联华影业公司管辖下的第一院,座价最低三角。

新中央,北四川路海宁路。为中央影戏公司管辖下之第二院,选片为中央映过的第二轮片,建设不及光华,座价最低三角。

东南,民国路。放映联华的第三、四轮片,对于外片,则以世界名贵声哑巨片为多,现在是泰利公司接办,除了不改原有选片外,且间映明星的出品,时间是循环式,座价最低二角。

百老汇,汇山路。选映派拉蒙的第三、四轮声片及名贵默片,有时间映明星的旧作,同为奥迪安影戏公司管辖下之戏院,建设尚佳,可以随时入座,座价最低二角。

原载《影戏生活》,1932年第1卷第51期,第9-13页

上海影戏院素描

亦 莺

《电影画报》的编者以"大众化"的策略而征求稿件,于是,我亦被征了好几次。当初,觉得难以着手,为的是想不出一个适当的题目。后来,编者说"如能做篇《上海影戏院素描》……尤为希望",我想先从南京大戏院写起吧,因为比较多进去过几次。

第一次,我就这样写:"南京大戏院,沪上一流之影院也。位于大千世界之西,而居于CASANOVA之东。该院坐南面北,矗立于爱多亚路之中市……票价分六角、一元、半元三种,然时亦涨价焉……每日开映三场……"

这样写,类乎《滕王阁序》《醉翁亭记》,而词藻远不及那些文字的美丽可爱。不行,不行,我想,于是改变"策略"了。

<h3 style="text-align:center">南　京</h3>

在南京大戏院连看了七八张片子,就先写它吧。

是四五年前了。那时候,国泰还没有开幕。南京一出,大有压倒侪辈之势。有人说,内地的经济愈破产,上海的市面愈活跃,但在淞沪之战以后,上海市面的不景气,也渐渐由绣花枕衣中露骨地出来了。不过上海市面之所谓不景气,只限于一种正当的商业(此中也有不正当的),至于跑狗场、回力球场、大赌窟,反而门庭若市,变了"人才荟萃之区"。这样的"反不景气",像南京那样的影戏院,自然也沾了点儿光的。

或许是"地利",因此专映外片的南京,观众的大部分还是中国人。这大部分的中国观众内,当然有几位英语纯熟的"名流""学者",可是大部分中的一部分,向来是跟我相仿的,Maybe 懂一点,懂得介于 Yes or No 之间的人。或许,闻其言而不知其义的人居多数也难说。然而,洋人们闻之大笑以后,于是满院"咯咯"之声,附和而起。仔细研究起来,"咯咯"之声,也很"幽默"的。(手民先生[①],

[①] 编者注:古时指木工。后指雕板排字工人。(宋)陶谷《清异录·手民》:"木匠总号运斤之艺,又曰手民、手货。"

风闻近来"幽默"的铅字，常有不济之虞。恕我也用一次吧。）一进影院，英语程度，进步得一日千里，则将来英语一课，可以假此学习了。南京的观众，大都是这样聪明的。

所映的片子，以 Fox 和 Radio 的出品为多。Fox 的老搭档却利斯发和珍妮盖诺，有如中国之胡蝶、郑小秋，金焰、阮玲玉。他俩演起《笔生花》《华丽缘》那样的"私定终身后花园，落难公子中状元"的爱情名片来最动人。中国人原是爱拿茶杯茶壶丢戏台上的曹操的民族，见了天理循环，报应不爽的"大团圆"是心中快慰的。不过，近来呢，真的事实非但不得"大团圆"，而且都"咔嚓"的了。慢慢地，那样的片子，就到了"行"而不"盛"的田地。这未始不是南京近两月来难告客满的主因。

南京的票价，主要是以七百三四十两的金价折算起来，虽不过是美金一毛五分，但在我们"黄土之国"，普通的观众也算得一笔大支出了。

大 光 明

大光明大戏院的成立，远在国泰、兰心、融光等影院之前。其后，因为拆造房屋而停止了。但，据一部分人说，大光明当时之停业，一半是由于放映罗克的侮辱国人《不怕死》时，被洪深教授的反对[①]，激起了公愤，而以翻造房屋为名才停业的。现在没有人能证实究竟是哪一种意见对，好在这些全不在本文范围之内，我们用不到去考据它。

"老店新开"的大光明，经过了新闻纸上的几十幅的大广告，十字街头无数的 Poster，以及各种各样的宣传以后，开幕了。

大光明的装置、座位、陈设……简单地说，在上海（或许就是在中国）是罕

① 编者注：1930 年 2 月 22 日下午，上海大光明戏院正上演美国派拉蒙影片公司的影片《不怕死》，该片由哈罗德·罗克主演。该片将中国人描绘成男抽鸦片，女裹小脚，职业是贩毒、偷窃和抢劫等见不得人的事情，影院中的洪深愤而离场。当下一场《不怕死》即将开演时，洪深"昂首阔步，从容不迫地走上舞台，言简意赅地痛斥该片辱华各要点，劝告观众勿再观看此片"。许多观众起立附和，并要求影院退票。这时英籍经理强行将洪深推入办公室，叫来三个身配短枪的外国巡捕，把洪深拖出戏院，押送到捕房。南国社的同仁及群众到巡捕房外声援，明星公司的张石川、程步高等十几个人闻讯赶来，直到晚上八点半洪深被释放，才一同走。翌晨，上海各报都刊载了这一爱国事件的新闻，轰动了全国，广大群众纷纷声援。后来，洪深也在《民国日报》发表文章《大光明戏院唤西捕拘我入捕房之经过》，详细讲述了事件始末。不久，洪深向上海特区法院正式提起诉讼。法院最终判洪深胜诉，大光明戏院向洪深登报道歉，派拉蒙影片公司被迫收回辱华影片《不怕死》的拷贝，主演罗克也给中国驻旧金山总领事写了致歉信。

见的。无论黄浦滩头的沙逊大厦，西蒲石路①的十三层楼②，雄伟或有过之，然而在"美"的一方面都不及它。

据研究美术的沈西岑君说，这纯粹是最新的法国风的建筑。是的，走进了这里面，无论很细小的所在，都知道曾经用过了相当的心血。在那里，真不会相信目前的全世界，是在澎湃着极度的经济恐慌的风潮的。

在未开幕之前，大家都曾揣测过该院的定价。有的说最低的是一元半，有的说是两元。无论如何，想不到日夜都会有六毛钱的座儿的。其实这也没有什么值得惊讶的，因为"大光明"究竟是建筑在次殖民地的上海，尽管是建筑的伟大跟纽约、巴黎的第一流影院一样，尽管放映的片子全是第一流的出品，尽管在"外强中干"的欧美诸国可以卖每位五个金镑而三四星期都是"场场客满"，然而在上海，在五个金镑的薪金要维持一家生活的上海，他们为了要使三千左右的座儿都有一个个的买主的来光顾，就不得不采取减低座价的办法。另一方面，可以说是与国产的出品在斗争。

自从去年国产片的内容（最大的是剧本的转变）充实了以后，已经渐渐地把许多看惯外片的观众抓了过来，如第一流的××大戏院放映中国片的卖座较外片兴盛，就是很好的一个例，像"大光明"的减低座价，其目的虽是想抑制国产片的发展，而实际上事实或许不会这样容易，因为最紧要的问题是欧美的出品（在他们那样的环境中所产生的艺术品），能否适合我们的口胃。

尽管外资向中国的影场侵入，只须国产片的制作者能后循着准确的路途前进，那是绝对不会因为他们的压制而衰落的。

北　　京

比较地说，北京大戏院的观众是最清一色的，大都是中大学生、新商店商人，以及所谓摩登青年。

这些观众，也就是小资产阶级者。兴奋起来，或许会拿革命来做游戏；颓废起来，会比×角恋爱小说的主人公还要厉害。他们，进，可以步步高升，成为买办、行长之流；退，也会成为衣不能暖、食不得饱的穷小子。站在这条在线的人们，自然是无论对于什么都是最容易动摇的。

① 编者注：今长乐路。
② 编者注：即华懋公寓，1929年建成，楼高57米，共14层，但从外表看只有13层，故称"13层楼"。今为锦江饭店北楼。

这样的观众都不约而同地跑进北京大戏院去观光,并不是毫无根据的事。因为北京所映的片子,尤其是国产片,其中所叙的,就是他们所经过的或是憧憬的故事;其中的人物,就是他们本身或是所希望的人们。一切,都是能够抓取了这一部分人的心理,当然,就吸引了这一部分的观众。

譬如有这样一部影片:男主角当初是流连于声色犬马之间,终日地游荡,游荡……等到邂逅了一位漂亮的姑娘之后,于是就谈恋爱了,"你是我的灵魂啊!我的生死都操于你的掌握之中呢!我的安琪儿啊!"……等到失恋之后,偶尔遇到了一种刺激,于是就当义勇军了,加入革命党了……

①

① 《异国情鸳》影片广告,《申报》1934 年 6 月 12 日。

无疑的这样的片子最适合他们的口味,至于实际上这样的故事有没有成立的可能性,那自然在他们是不会知道的。

以上,是北京观众简单的分析。北京选片方面比较严格些,站在纯粹看白相的立场上来说,那末,出了四五毛钱的代价,大都是不至于失望的。片子:联华出品的第一轮在这里开映的最多,其他舶来品则全是二、三轮的了。

原载《电影画报》,1933 年第 1 期,第 30－32 页

沪上首轮电影院近况

罗 曼

市面不景气,电影院营业今不如昔,然而和别种事业比起来,成色还算是较好的,现在沪上首轮电影院近况约略述下:

大光明忙于还债

大光明以它设备的富丽,地段的适中,在上海电影院占着显然的优势,座价白天与其他首轮戏院同,晚上楼下也有一部分六角座位,座客常满。专门映派拉蒙、华纳出品,生意不坏,可是正忙于还债。

南京生意顶顶好

何挺然是一个精明人物,南京剧院在他主持下也显得生气勃勃,和罗根斗法从大光明手中把米高梅出品映权夺去之后,因为影片阵容严整,卖座成绩大有起色,成为上海电影院中营业最佳的一家,最近一年来确是挣了不少钱。这几天开映彩色影片《浮华世界》,差不多场场客满,将来开映卓别麟新片,还有一笔好生意可做。

国泰观客西人多

国泰座价在上海电影院中本为最贵,后来因为市面不景气,也把最低座价一元减为六角,与大光明、南京相同;可是为着历史和坐落地段的关系,在形式上,依然是上海最贵族化的电影院。所映影片,以哥伦比亚及派拉蒙出品为多。观众西人占十之七,华人占十之三。

大上海不过尔尔

大上海也隶属于挺然管辖之下,和南京是姊妹戏院.新开时曾以橡皮地板为号召出过一时风头,上海人好奇心重,好奇心满足之后,风头便过去了。座价和南京相同,选片则不及南京严格,除了电华特殊出品如萧雷亚斯坦与琴逑劳吉丝合演的歌舞片和科学怪人鲍立斯卡洛夫主演的恐怖片外,营业都只是平平而已,外表虽比南京富丽堂皇,内地里还不及南京充实坚强。

新光眼前可维持

新光为了没有冷气设备,借名歇夏停歇以后,本来是预备从此关门大吉

的,不能与人竞争。但是因为它肯颇接受国产影片的放映,因之中国的影片商认为新光之关门是国产影片放映地盘的丧失,于是便由新华张善琨,明星张石川、周剑云,华威卞毓英等十八人集合资本五千元,将新光包租下来,开映国产影片,与片商对半拆账。他们的营业策略有二:

(一)影片每日售座满四百元即刻停映;

(二)五千元之租期为二月,如有赢余,则永久继续,五千元蚀尽则歇手。

目前营业尚佳,可以维持。

金城勉强开销过

金城也是放映国产影片的大本营,艺华、联华、电通出品均就之,生意好歹跟着影片优劣而定,没有把握,新片开映之第一日,亦不见卖满座。看情形,至多也不过勉强开销过去罢了。

原载《电声》,1935 年第 4 卷第 43 期

关于上海影戏院的掌故

张若谷

予数月来，埋头旧书破纸堆里，过蠹鱼生活，久不往电影院"眼睛吃冰淇淋"了。一周内，连得与群二信，嘱为《时代电影》写稿。信中有句："稿子只等阁下一篇，盼即惠下，否则脱期当罪在吾兄一人身上矣。"我担当不起这个罪名，便在我的旧书破纸堆里，找出一些关于上海电影的掌故，聊以塞责。

上海最初有电影公开映演，据我私人所知道的，第一次是远在五十年前。那时正是光绪十一年十月，地点在格致书院，有一个叫做颜永京的，新自海外回国，出其游历各国名胜画片，制为电影，观者每人纳洋五角，映演时由颜永京一一指示说明，形形色色，瞬息万变，据说所有收入，都是用以捐赈两粤、山东各沙洲灾民的。

光绪三十二年，又有西人某，携带影片及机器来上海，开演于静安寺路颐园内，座价头等每人大洋六角，二等四角。上海人以见所未见，争先快睹。又以活动电影，剧中人物，奔走起立，宛然如生，屋宇山林，历历如绘，一时咸叹为神奇，一共映演了两个多月，就告停演。

也有一班父老们说，上海第一次有影戏，是在光绪元年二月间，因为这年为同治国丧期，上海租界各戏园，都遵国制停演，于是有英法美三班影戏，乘时开演，但是可惜无法查考当年开演的地点及戏班名了。

在宣统元年出版的《图画日报》（上海环球社发行）上，刊过一张四马路影戏院的图画，并有记事，原文略称："西人有电光影戏，固绝无声息之美剧也。乃观于四马路之各影戏场则不然，有雇用洋鼓洋号筒者，间亦竟用中国锣鼓者，喧哗之声，不绝于耳。"于此亦可见当时影戏院情形的一斑。

据《上海研究资料》载称："上海第一家电影院是虹口大戏院，为雷马斯设立，成立于一九〇九年（宣统元年）。"大约那是指现在尚存的戏院而言。自民国成立以来，大小电影院林立，方兴未艾，但是也有不少戏院早已关门大吉的。现在只凭我私人记忆所及已经闭歇的戏院，开列院名及地址于后，俾将来编上海电影史者，作为参考。

夏令配克——静安寺路；
亚普芳——博物院路；
爱普庐——北四川路；
海蜃楼——城内九亩地；
维多利亚——海宁路；
阿士林——北四川路；
奥迪安——北四川路。

原载《时代电影》,1936年第10期,第1页

酷暑中的上海电影院

松

影院营业,向以春秋两季为最佳,冬季次之,夏季最劣。春秋两季,气候温和,宜于行乐,电影院自然门庭若市。冬季天气虽冷,但出有重裘,入有水汀,内外抗御,可无顾虑,且有圣诞、阳历元旦、废历新年诸节,令助兴,所以生意也不推板。惟有夏季,戏院内虽有冷气风扇等设备,但是在家里只穿一件汗衫,躺在藤椅上面喝着汽水、看看小报岂不舒服?谁高兴为了看电影,衣冠端正地穿着起来,火伞下面去出一身大汗。观众的心理大致相同,影院营业便跟着清淡起来。

据天文台报告,今年上海,又有大热,前几天已经常在华氏九十七八度左右,以后更将超过百度,电影院因此大为焦虑。现在把近来各电影院的营业情形约略报告一下:

目前上海有冷气设备的首轮戏院共有大光明、国泰、南京、大上海、卡尔登、金城等七家。大光明和国泰,院内温度常在七十二度左右,大上海也差不多;南京约七十三四度,院内有一股很浓的药味,但且不讨厌;卡尔登冷气系自隔壁大光明通来;金城设备最次,温度常达七十七八度左右。

以上几家戏院的营业,眼前以南京(本月十三日起已歇夏停业)、国泰为最佳,但与春秋两季亦须打一八折;大光明、大上海次之;卡尔登、金城又次之。金城的冷气如能改进,营业可有进步。卡尔登因为近来开映英国片,所以不大受欢迎。冰淇淋和汽水销路各戏院都很好,大光明、大上海两院附设的酒吧间营业尤佳。

二轮戏院装冷气的,只有光陆一家。光陆在六七年前是上海最贵族的电影院,最低座价一元。后因南京、国泰、大光明等相继开幕大受影响,一度关门。易主重开,座价减至三角,生意不坏,近因天热,全靠夜场。

丽都是北京化身,装有风扇颇多,开映前及休息时四面开门通风,尚称凉快,但因夏季多映劣片,营业平平。

融光建筑最为尴尬,院内无楼,屋顶甚高,初建时预备装置冷气,后因经济

关系,未能如愿,而风扇因为屋顶太高,也就无从装起,每逢夏季,以大批机冰置于地室,自造"冷气"。但是融光座位太多(二千八百余),不生效力,坐在里面看戏,保险汗流满面,每场开映,观众寥寥无几。

中央、东南两院,是开映二轮国片的,因为设备落后,夏季营业,必蚀无疑。但是因为希望能在秋凉捞转,只好硬了头皮硬挺。

其他如明星、威利、新中央、虹口、浙江等,平日因为售价低廉,座客常满,夏天却只能打一个对折。北四川路上海大戏院十四日起歇夏,秋凉重开。卡德戏院更异想天开,上午从九时映至十一时,十一时至下午五时停映,五时起映至九时,每日三场,座价跌至五分,但是在营业方面是否有效,也很难说呢!往年每逢夏季,总有几处露天电影场应时开出,如大华、赫德、花园、沧州等,生涯故颇不恶,今年却一家也没有,难道是因为社会不景气较前更甚了吗?

原载《电声》,1936年第5卷第28期,第684页

上海电影院放映有声电影历史

之 松

有声电影的制作,在美国是开始于一九二六年,两年之后,大告成功。一九二九年以前,上海的电影院里并没有发音机的装置。

一九二九年一月七日,电气工程师考勒到上海来,他随身带了二套亚尔西爱福托风公司的发音机。这第一套到远东来的发音机是装在夏令配克影戏院里。从二月九日起,夏令配克就开始放映有声片了,第一次开映的片子是《飞行将军》。夏令配克独家装了声片机,在上海电影院界中称雄了半年。

到一九二九年的下半年,上海各个高等电影院统统赶装发音,放映有声片了,当时的代价非常昂贵。现在将这几家高等电影院初次放映有声电影的日期和所用的片子写在下面。

大光明一九二九年九月三日开始,所映的片子是华纳公司维太风《可歌可泣》,同时加映福司慕维通新闻片《蒋介石演说》。

光陆一九二九年九月七日开始,所映的片子是维太风《舞女血案》。

卡尔登一九二九年九月十三日开始,所映的片子是联美公司出品《水落石出》。

奥迪安一九二九年十二月五日开始,所映的片子是派拉蒙公司出品《爱国男儿》。

此后,因有声影片制作的发达,上海的中小电影院也一律添装有声机了。至于新造的电影院,自然更不消说的,有声机是设备上必需之物。在一九三〇年,上海华威贸易公司自己制造发音机,定名为"四达通",虽非甚佳,却亦不劣,价格则较外货低廉数倍,这对于中小电影院的要求发音设备给予了很大的帮助。

原载《电声》,1936 年第 5 卷第 36 期

早期中国影坛外资侵略史实

国人自制电影,始于民国初年,技术内容,均极幼稚,至明星公司摄制《孤儿救祖记》后,国片影坛,方为奠定,而大小公司,也风发云涌,顿现蓬蓬勃勃的气象。

早期国片事业,以民国十四五年两年为最发达,于是引起了外商的眼红。英美烟公司特拨了大英牌香烟赢余的一部分若干万元摄制影片,怀有垄断中国影业的野心。国产电影营业的方面,本只两条出路:一为南洋映权的让与;一为内地影院的租映。如果有人要实行电影的托辣斯政策,非夺取华南的映权和内地影院的地盘不可。要堵塞国人自办的电影的第一条出路,非自设摄影部摄制影片不可;而要堵塞国内自办的电影的第二条出路,更非收买各地的小影戏院不可。

当时上海的电影院几全在外人手中,而外埠除广州尚大部操于中国人手中外,其余如北平、天津、汉口等大埠,也大半在外商控制之下,只有小影戏院多数映演国产影片。因此他们双管齐下,除设立摄影部,聘请中国演员,用西人导演《一文钱》等非驴非马的中国影片,以与中国人竞争南洋的放映权外,便一方面吸收各大埠的小影戏院,行其经济压迫政策,不映中国影片。中国电影院当时只有一百余所,制片公司又无力自建戏院,则此项计划,一经实现,必然成为中国电影事业的一大阻力。后幸有五卅抵货风潮的发生,再继之以时局的影响(革命的发动),制片部于十六年结束,而三四家小影戏院也停办了。英美烟公司此种托辣斯政策自开端到没落,虽然不过几年工夫,而所出之片,以导演者为外人,到底国情隔膜,兼之导演时要用人翻译,没有良好的结果,但在电影史上,也不可不与以记载的地位。

原载《电声》,1937年第6卷第1期,第35页

上海放映的最早的有声片

上海人第一次听到电影里面有声,系在二十余年前,放映者是跑马厅对面的幻仙影戏院。但那时的所谓"有声"只有关门、开门、推开桌子、打破酒瓶等声音,并无对白,是尚未完全的蜡盘配音。

一九二七年底,百星大戏院开映正式的有声电影,但所映为新闻片,配音亦不完全,只有特写镜头有声,远景、中景便没有声音。

一九二八年夏,青年会请美人饶博生讲声片学理,但所映影片,仍多糊糊不清,沙沙刺耳。同年冬,夏令配克放映《飞行将军》,是为上海放映整部声片的第一声。

原载《电声》,1937年第6卷第1期,第34页

中国第一家电影院

舶来电影片的输入中国,在逊清光绪三十年左右。第一个电影院便是上海四马路青莲阁底下。那时的青莲阁在福建路东面,上面是茶馆,下面是娱乐场和商场,所谓输入中国的第一次舶来影片,便在底下一间小房子作为演映场所。携带影片来华映演的是西班牙人雷摩斯,一张白布代替了银幕,一架破旧的放映机作为工具,就在那里雇用国人,用洋鼓洋号,大吹大擂,并且时常拈开门帘,现出里面的白幕,想引诱过路人进内观看。当时海上娱乐事业,并没有现在的发达,张园、愚园以外,在中心地点而最为人所注意的便是青莲阁。内地人士到了上海,不到青莲阁算是件羞耻的事情,加之中国人为好奇心所动,也很情愿挖出几个铜元去见识见识这外洋新到的活动画片。虽然时间只有十五分钟,片子大多是破碎不全,看的人已经很是满意,营业因此非常发达。雷摩斯就从那一天起,靠着影片发了财。

只有三十年的历史,陆续建筑虹口、万国、维多利亚、夏令配克、恩派亚、卡德和汉口的九星。一个人有影院七所,动产不动产总计不下百万。今已面团团作富家翁,衣锦而还故乡。当他回国之前,除"虹口"继续营业外,其余六院,悉赁于中央公司,年得赁金六万。

青莲阁底下雷摩斯的没有招牌的电影院后,欧美电影界知道有人在亚洲发现了新大陆,便源源不断地把各种影片运到中国,中国人的金钱也滔滔不绝地流到外国去。继青莲阁电影院而起的,便是跑马厅用芦席棚搭盖的幻仙戏院。在青莲阁底下演的影片,不过是些外国的新闻片和风景片,在幻仙时代已有长片侦探片输入,新闻片和风景片不过附属映演而已。幻仙时代的券价起码要一角小洋,那时已经算得很贵了。

原载《电声》,1937年第6卷第1期,第34-35页

一年来海上梨园总结账

今天是民国二十七年的大除夕,要是按照"岁聿云暮,诸待结束"的年常旧规来说,各行各业,都是总结账期,爰将一年来侧帽听歌所得,作《海上梨园总结账》篇,以实申报游艺界。

去年今日

去年今日,国军西撤未久,沪壖秩序稍平,游艺事业亦次第恢复。平剧院最初复业者为卡尔登,首演义务剧,继即演营业戏,由周信芳与由伶而星之袁美云合作。上海已有好几个月无戏可看,一旦复业,莫不趋之若鹜,以是卖座甚佳。伶人又为生活所驱策,纷纷聚众组班,南区亚蒙、荣金(短期),西区卡德各影戏院,亦改演平剧,黄金、天蟾、更新、大舞台、共舞台遂相继复业,海上梨园界又充满着战事未爆发前的一派"歌舞未央"气象了。

共舞台、大舞台

海上演连台新戏的戏院,只有共舞台、大舞台两家,《火烧红莲寺》和《西游记》,犹如有连续性的整部长篇小说,看了这一本,不由你不看下一本。每本里都有"新鲜噱头",花样百出,剧情即香艳滑稽兼而有之,并月每本里都有不同样的"新颖打武",提倡尚武精神。一年以来,共舞台的《火烧红莲寺》由十六集排到二十七集,大舞台的《西游记》由十九本排至三十一本,都拥有多量的老看客,所以营业始终在水平线之上,听说不久的将来,高百岁也要加入共舞台了。

黄金大戏院

黄金大戏院是专邀北平角色来号召的戏院,素有"京朝乐府"之雅号。战后复业,由李万春的永春社和林树森的林剧团合作开锣,后来又加入富连成班毕业生毛世来;演到四月中旬,由谭富英、张君秋接替,接着就是小翠花和杨宝森、马连良和张君秋(中间并有老伶工时慧宝演唱数天)、程砚秋和王少楼。直到最近,也正为"岁聿云暮诸待结束"的关系,改取"京海混合制",邀北方名须生周啸天和南方坤旦金素琴、于素莲合作,请冯子和排小本戏《好姊妹》,演到下月中旬封箱,以后仍旧恢复一贯的"京朝"作风,第一批是章遏云和杨宝森,第二批是言菊朋和荀慧生。全年统计,以程砚秋票价最贵,马连良班底最好,谭富英成绩最佳。

卡尔登戏院

卡尔登是前台昌兴公司和后台移风社合作做拆账,从前是按月结算分拆,现在已是每天拆现份了。周信芳的麒派戏在上海的有一部分潜势力的,老戏如《生死板》《明末遗恨》《董小宛》,每次出演,好连卖几天满堂,一年中也排过好几部小本戏如《温如玉》《冷于冰》《徽钦二帝》《雌雄剑》《香妃恨》《紫荆花》及最近正在演着的《文素臣》等。星期日白天,则演连台《华丽缘》本戏,是描写私订终身后花园一类的陈迹,颇合娘儿们胃口,每周演两本,满座可操左券。一年之中,当家坤旦却换了三位,最初是赵啸澜,继为于素莲、王熙春,赵以唱称,于以做胜,今又有金素雯加入,阵容益坚。十余年来未出台的老伶工冯子和,今年在卡尔登串过三次戏,是《花田错》《红菱艳》《冯小青》都由周信芳配小生,这也是他年重修梨园史的好资料。

天蟾及更新舞台

天蟾舞台和更新舞台,倘照迷信说来,定是风水不佳,一年之中,关门的日子却比开锣的日子多。天蟾最初是小达子李少春父子排《打金砖》《狗咬吕洞宾》新剧,竟打不出道理,咬不出所以然,遂告停锣。后由梅兰芳演半月,梅在大上海演义务戏三星期,后移天蟾演营业戏半月。稍有盈余,后由白玉昆、雪又琴演唱,不久即停锣,后续演绩辍者两次。曾由黄桂秋及诸票友演义务戏两次,最近重行开锣,一面排《张果老》新剧,一面已派人北上邀角了。更新是小杨月楼演《荒江女侠》初次关门,金素琴演《改良平韧》二次关门,秋后邀林树森、张文琴开幕,由小三麻子李文骏三次关门。最近仍由益新公司收回自办,预备好好地干一下,闻已邀妥金素琴(禹历己卯元旦登台),仍演改良平剧云。

小 型 剧 场

除了附属于游艺场的大京班不说,上述各戏院之外,还有三家小型剧场,是清唱和彩排综合的娱乐场所,因售价低廉,戏迷们耗费无几,一般的可以过瘾。小广寒历史悠久,是浙闽帮客商荟集之所;时代剧场拥有张文娟、姜云霞,极为文艺界中人所赏识;长乐剧场开幕未及二月,以周梅艳、谭金霖为台柱,且有人组"梅社"捧她。其中设备,以小广寒较为简陋,时代和长乐,得"地利""人和"之助,每晚上座,都相当可观。

卡德大戏院

介乎大小之间的,还有一家卡德大戏院,虽地僻西隅,设备简陋,西区一只角落的观众,因交通便利关系,都上那里过戏瘾。且内部前台职员,都是经理钟某的自己人,开销较小。所以统年结算下来,竟盈余不少哩。

原载《申报》,1938 年 12 月 31 日第 15 版第 23290 期

上海各影院的开幕日期

上海电影院的开设,迄至今日,已普遍全市的四处,踞全国影院的首席。兹把各院开幕日放映的首片,分述在下,许是忆旧的趣味材料。

大光明大戏院开幕于民二十二年六月十四日晚九时一刻,首片的放映,为米高梅公司出品,劳勃脱蒙高莱和华尔忒许斯顿合演的《热血雄心》。

南京大戏院开幕于民十九年二月二十六日,首片的放映,为环球公司出品的《百老汇》。

大上海大戏院开幕于民二十二年十二月六日晚九时一刻,首片的放映,为二十世纪福斯公司出品,丽琳哈蕙和刘亚理斯合演的《女性的追逐》。

国泰大戏院开幕于民二十一年元旦日,首片的放映,为米高梅公司出品,瑙玛希拉主演的《灵肉之门》。

新光大戏院开幕于民十九年十一月二十一日下午五时,初片的放映,为派拉蒙公司出品,珍尼麦唐纳主演的《琅玙仙子》,在未映片有开幕的节目:(一)为序曲,(二)有声新闻片,(三)有声短片。

金城大戏院开幕于民二十三年二月三日,首片的放映,为联华公司出品,钟石根导演,阮玲玉、林楚楚、郑君里、铿黎合演的《人生》。

北京大戏院开幕于民十五年十一月十九日九时一刻,仅只举行开幕典礼,二十日始放映;首片为第一公司出品,恼门塔文主演的《醉乡艳史》。(现改名丽都)

东华大戏院开幕于民十五年五月二十九日晚九时一刻,首片的放映,为派拉蒙公司出品,史璜生主演的《法宫秘史》。

光陆大戏院开幕于民十七年二月二十五日,首片的放映,为爱温麦司鸠主演的《采花浪蝶》。

中央大戏院开幕于民十四年四月二十四日下午三时,先映《孙总理出殡》的新闻片,次为《红人盗盒记》,末为派拉蒙公司出品,罗克主演的《怕难为情》八本。

新中央大戏院开幕于民十五年四月二日,首片的放映,为明星公司出品,

张石川导演,张织云、杨耐梅、朱飞、郑小秋合演的《空谷兰》。

巴黎大戏院开幕于民十五年一月五日,首片的放映,为米高梅公司出品的,约翰吉尔勃和格莱特嘉宝合演的《爱》。

浙江大戏院开幕于民十九年九月六日,首片的放映,为二十世纪福斯公司出品,德粟娃和麦克雷伦合演的《卡门之爱》。

丽都大戏院开幕于民二十四年二月三日,首片的放映,为米高梅公司出品,华雷斯皮莱主演的《自由万岁》。

上海大戏院,该院开幕于民国四年五月十七日,"一·二八"一役,被毁于火。后又重建,开幕于民二十一年十一月五日,首片的放映,为联美公司出品,琵琶黛妮儿和范朋克合演的《银河取月》。

明星大戏院开幕于民十九年十月二十九日,首片的放映,为派拉蒙公司出品,希佛莱和麦唐纳合演的《璇宫艳史》。

融光大戏院开幕于民二十一年十一月二日五时半,先由吴铁城市长代表俞鸿钧致开幕词,后始映片,为米高梅公司出品,华雷斯皮莱主演的《海阔天空》。

东南大戏院开幕于民十八年二月九日,首片的放映,先为卓别麟主演的《马戏》,继开映正片,为米高梅公司出品,丁麦盖和宝琳斯达合演的《战地良缘》。

广东大戏院开幕于民二十一年十一月十四日,首片的放映,为联华公司出品,阮玲玉主演《恋爱与义务》。

西海大戏院开幕于民二十一年九月九日,首片的放映,为派拉蒙公司出品,罗克主演的《捷足先登》。

百老汇大戏院开幕于民十九年二月二十五日五时半,首片的放映,为派拉蒙公司出品,麦唐纳和希佛莱合演的《璇宫艳史》。

荣金大戏院开幕于民二十二年十月二十六日,首片的放映,为联合公司出品的《锦绣缘》。

黄金大戏院开幕于民十九年一月三十日,先映卓别麟主演的滑稽片《黄金万两》二本,继映正片,为派拉蒙公司出品琵琶黛妮儿主演的《大姑娘》。

百星大戏院开幕于民十五年十月九日,首片的放映,为法国惠斯公司出品,柯兰古珂玲和葛兰英合演的《风流皇子》。

光明大戏院开幕于民二十年七月二十七日,首片放映为罗克主演的《白

衣党》。

福安大戏院开幕于民二十年一月一日,首片放映为爱迪康泰主演的《特别邮差》;并为庆祝元旦,在上午十时,加映一次,座价减半。

天堂大戏院开幕民二十一年六月十九日,首片的放映,为天一公司出品的《芸兰姑娘》。

九星大戏院开幕于民十八年十月十七日,首片的放映,为康拉樊德曼丽菲滨主演的《笑声鸳鸯》片,并加添话剧家王美玉女士,登台歌唱时事新曲。

威利大戏院开幕于民二十一年四月一日,首片放映,为二十世纪福斯公司出品,珍妮盖诺和却斯福雷合演的《同心结》。

明珠大戏院开幕于民二十年十一月一日,首片放映为《自由魂》,并在正片放映前,加映滑稽《狗侦探》。

山西大戏院开幕于民十九年一月二十九日晚,而映片则在十日那天,首片的开映为《新罗宾汉》。

蓬莱大戏院开幕于民十九年一月十八日,而映片则于十九日,首片放映为环球公司出品,曼兰菲洪宾主演的《艺海情花》。

东海大戏院开幕于民十八年一月三十日。

奥飞姆大戏院开幕于民十六年九月一日。

光华大戏院开幕于民十九年一月三十日。

世界大戏院开幕于民十五年二月十三日,"一·二八"之役,毁于炮火。民廿三年重建院屋,同年十月六日开幕。

以上各院,其中有些早已易名改组,有些已毁于战事了。

原载《电声》,1938年第7卷第32期,第631页

五大影院合组亚洲影院公司

上海之第一轮戏院,有大光明、南京、大上海、国泰等四家。一向南京、大上海及第二轮戏院之丽都均隶属联怡公司;大光明及国泰则又另属一组织。美国各公司之新片,在沪上之首映权,均由该两公司分别订合同获得。平日两公司之营业竞争亦颇剧烈。最近该五戏院,忽联合组织亚洲影院公司,业已正式成立,自七月一日起实行联合营业,向美国注册,董事长为美人海格尔。兹志详情如下:

合并联组亚洲公司第一轮影戏院大光明、南京、大上海、国泰四家,及规模最大之第二轮戏院丽都,联合组织亚洲影院公司(Asia Theatres Inc),自七月一日起,其管理及经营,均归该公司一家管辖。该公司向美国注册,董事长为美人海格尔,董事为何挺然、朱博泉、阿乐满、勃樊克令、徐逸民、朱锡年、梁其田、萨兰德等九人。

公司宗旨:贡献社会。据该公司执事某君称,该公司成立之宗旨,系期以最经济最有效之管理,与海上人士更大之贡献,尽其努力目标,首在迎合社会上一般之好尚,以博得更广大之观众。

欧美各大影片公司杰作,皆将在该公司管理下之各大戏院首先开映。卢根旧梦一旦实现。按该新公司之组织,不啻为一大规模之托拉斯,以后沪上外片,行将受其垄断。按,五年前,沪上影院业巨子卢根,曾有类此之计划,盖全市之一轮戏院,统归一公司管理,既可免去无谓之竞争,营业方面,进行更为便利。然当年卢根虽有此心,奈无此能力,致功亏一篑,不能实现。初不料数年之后,托拉斯之旧梦竟一旦实现,卢根得讯,当不免一番感慨也。

原载《电声》,1938年第7卷第19期,第364页

亚洲影业公司影戏院增价秘密

银 秋

亚洲影业公司管辖下的大光明、国泰，及南京、大上海于本月一日起开始增价。这四家是专映第一轮西片的大戏院，建筑相当富丽，设备完美，夏有冷气，冬有水汀。票价自六角起至一元止。这订定的票价和纽约大戏院之起码美金五元等比较起来，自然相差尚远，但是和专映第一轮国产片的电影院比较起来，已经高贵得多。现在却又决定增价了。据公司方面发表出来增价的理由是：电力加价，较前增加百分之三十二点五，而煤又涨价，天气渐寒，将用水汀，煤很需要，支出既多，不得不增加收入，以资抵偿。可是还有两种理由，也不得不一说。

一是受着外汇飞涨的影响，二是受着市面的打击。原来往常各影院租一部巨片，在沪首映，租价至多不过合华币一万元，只要它连卖三五天满座，就可保本。余下日子的收入，都是赢余。今年则不然，外国原料产品飞涨，影片成本加大，纷纷将拷贝价提高。再加华币一贬价，外汇一贵，以前一万元的租价，现在已增至二三万元，便是连卖一星期十天满座，也难维本。此外，又因战后上海，难民多于资产阶级，生活程度增高，一般人多在消费项下，力求撙节，对花一块钱看电影，也得斟酌一下。片价既高，而生意又寂寞，于是电影院为谋维持开支计，势必提高座价，以资弥补。今年交进秋令以后，各影院还是保持着沉寂状态，从未有过一部伟大巨片，来轰动刺激社会人士。今亚洲管辖下的四电影院虽然增价，但能否冒险以巨款购买欧美一九三八年内的新巨片开映，以打破此沉寂之局面，确还是一个问题，我们且拭眼看罢。

原载《电声》，1938 年第 7 卷第 33 期，第 647 页

小影戏院发达之原因

最近上海的几个小影戏院,如亚蒙、荣金、光华、九星、明星等,都大有苗头。据笔者调查,各影戏院营业,要超过战前数倍以上。小影戏院所以营业起色的原因,不外乎下列二个动力:

第一,座价便宜,从前楼下起码二角,现在已改为一角,就是楼上,也只二角。

第二,从内地到上海来的人,骤然增加。

现在各小影戏院所献映的片子,中西各居其半。西片方面,多数是关于武侠、侦探的,这种片子,在二三年前,早已在上海的一等戏院开映过。国片方面,除一部分旧片外,也有几张刚在金城、新光放映过的新片,如《王老五》《貂蝉》《儿女英雄传》等。

上小影戏院的观众,很多是从来没有看过影戏的乡下人,也有不少学童、店员、工友充任座上客。

当然观众的分子既这样复杂,喝彩、拍手、做怪声,这是免不了的。尤其是在前奏曲开始,正片未上场前,真闹得像夏天的蚊子一样。观众拍手叫好,或者是因为银幕演出的感动,或者因为片子脱胶的缘故。譬如像前天荣金演《儿女英雄传》,当十三妹冲进能仁寺时,拍手声、叫好声就同时发作,甚至还有许多怪声夹入其间。

我说,现在上海的小影戏院,简直同游艺场是差不多了。

原载《电声》,1939 年第 8 卷第 7 期

影迷们渴欲知道的上海影戏院内幕种种

上海电影院以其所映影片之先后,分为头轮、二轮及三轮三种,影片亦可分为外片及国片二种。外片大多为美国片,间或有苏俄、英法等片映出,但为数颇少。

在沪美国影片分公司有华纳、第一国家、派拉蒙、米高梅、二十世纪福克司、联美、环球、哥伦比亚及雷电华等八家经理一切;国片则有新华、艺华、华新、华成、国华、天声、联艺等公司摄制供应。今将三级电影院,列表如次:

(一) 头轮戏院

甲,放映外片者:大光明、南京、国泰、大上海。

乙,放映国片者:金城、新光、沪光(沪光兼映苏俄片及二轮美片)

(二) 二轮戏院

甲,放映外片者:金门、丽都、巴黎、光陆、平安。

乙,放映国片者:中央、恩派亚(恩派亚兼映三轮外片)

(三) 三轮戏院(大多中外片兼映)

甲,专映电影者:西海、山西、光华、浙江、明星、九星、辣斐、杜美、荣金、亚蒙。

乙,兼演平剧者:共舞台、卡尔登、黄金。

头轮外片四大戏院,俱属亚洲影业公司管理之下,票价当然较高,且往往因名片而临时加价。但设备方面,冬则水汀,夏则冷气,装潢陈设,无不精益求精。而管理方面,经理于每场开映前必巡视于"穿堂间"内,施以相当训练,务使待客有礼,令人满意。

头轮戏院售价一律自五角起,设备亦尚不恶。二轮外片戏院,虽价格仅自三角三分起,但设备管理,尽量摹仿头轮外片戏院,故颇合"价廉物美"之条件。至三轮戏院,售价最低者仅自一角一分起,故设备方面,不得不以火炉代替水汀,电扇代替冷气;但为竞争营业起见,间亦有较佳设备者,所雇招待侍役,亦乏训练,以致与客人争吵者,时有所闻。

戏院之选片,关系营业颇巨,映头轮外片之四大戏院,前已述及俱隶亚洲

影业公司,故无须竞争,仅按各院所在地之环境需要及顾客倾向而分配之足矣。此四院虽专映头轮外片,但亦有例外,如国片《貂蝉》之献映于大光明,及外片《绝代艳后》由南京映后再映于大上海是。映头轮国片之戏院,大都各与某几家影片公司订立合同,而取得初映权。映二轮外片之戏院,如丽都、金门、巴黎、光陆等四家,则有联合合同,专映华纳、派拉蒙、福克司等六影片公司之出品,除第一轮加价片须隔六月或若干时期后放映外,余者隔二三月即可放映。沪光、平安则多映米高梅、雷电华之出品。三轮戏院所映之片,自多陈旧。

影片公司与电影院,今已大多由"包账"改为"拆账","拆头"之大小视影片之优劣及排映之日期而定。最近一年中,影片卖座最盛者:外片为《罗宾汉》,国片为《木兰从军》。

电影院之顾客,各有其不同之成分,大概头轮外片观客多富商大贾、闺阁名媛。头轮国片观客,女性多于男性。二轮影片之观客多青年学生,星期卡通则几全为小弟弟小妹妹。三轮戏院,因售价低廉,故观客分子最复杂,纠纷时起,此或亦一原因也。

① 卡尔登影戏院《侠盗罗宾汉》影片广告,《申报》1924年1月13日。

以地段而论，国泰多外国客人，巴黎多罗宋阿大，光陆多洋行职员，丽都、金门多大中学生，新光、金城多女学生和舞女，且各戏院都拥有一部分老主顾，每片必看，甚至和戏院执事个个相熟，此则可谓影迷矣。

电影院内奇迹颇多，在穿堂间内，青年男女，你等我候，等着了，欢天喜地，候个空，垂头丧气，此不足为奇。在场子里，一对情侣，独占一隅，浓情蜜爱之演出，有甚于银幕上之大情人，此亦不足为奇。兹述一事于后，或为读者所未之前闻，聊作余兴，以结束此篇。去年，某大戏院，有一年青漂亮男性顾客，每日每场必来，风雨无间，而必坐于花楼某号座上，计每日票资所费，共耗五元，如是者数月。戏院当局异之，偶与之语，则操英德语极流畅，几经探访，始于其汽车夫口中知其为某名医丁某之子，因失恋而假戏院为排解愁虑之所也。

原载《电影》，1939年第44期，第9页

上海的电影院的观众与营业

全国电影院最多的地方,当首推上海,竟占四十余家之多。在目前又新增三家。加上各舞台日戏时间兼映电影,合计起来竟达五十五家之多。

虽然上海一埠占有许多电影院,有几家还近在咫尺间,但各电影院并不因地位关系而影响到营业,因为各电影院各有各的特点,用它的特点去抓取一部分观众。由于观众不同的原因,造成了避免营业上冲突的天然分野。只要看最近各电影院的营业兴盛,差不多每天客满的现象,这就可以证明了。

四家头轮戏院,由亚洲影院公司管辖,绝对避免自相残杀,来发展它的营业。纯粹利用选映影片来抓住观众,大光明是以完全适合国人胃口为主,国泰则抓住西洋观众,南京利用巨星主演的片子号召,大上海则较次些,但所映警匪格斗、恐怖等影片也有一部分的观众。

讲到国片的头轮电影院,除了金城、新光之外,最近又添一支生力军——沪光。但各有几家影片公司,供给映片,营业也不发生冲突。

丽都、金门、巴黎、光陆四家二轮西片电影院,由于地点上的不同,差不多处于上海东南西北的四方,现在实行轮流循环选映影片,反而增加营业上的发展。映期短促,佳片均能映到,使就近人们不必多费车资观电影。

其次中央和浙江二家都是二轮国片,浙江还选映西片过渡。因价格低廉的关系,收入亦不恶。

最后便是普罗电影院了!上海究竟平民占多数,娱乐上的需要视经济而定,一角电影院的生意奇佳,便是普罗阶级众多的表示,像明星、光华、西海等几家差不多日夜客满,场场拥挤。一家小规模的电影院也可每月赚上数百元。

值得一提的便是平安,虽然价格甚贵,又映的是三轮西片,却卖座特盛。它唯一原因便是小型电影院,身处其间非常乐胃;而地段处于西人住宅区,也是它的特点之一。

有几家电影院相隔两三步,各不冲突,都是营业目的不同,像金城、丽都、

南京、沪光、九星、光华,都是一家映国片,一家则映西片,而选片范围又异,加之观众不同。卡尔登及丽都十九为年青学生,中央近旅馆饭店,看客多系旅沪及小市民,而西海等则系下层阶级的聚散地了。

原载《青青电影》,1939年第4卷第3期,第2页

一九三九年上海新开电影院一览表

苓

一九三九年,在孤岛上,又新添好几家影戏院。首轮如沪光、大华等,二轮如金门、平安等。今试将上例等戏院之开幕日期、映片情形等分述于后,也许可作为海上电影史的零碎资料。

沪　光

位于于爱多亚路葛罗路口,开幕的日子是二月十五日晚九时,由颜惠庆博士揭幕,陈云裳剪彩,试映华成新片,欧阳予倩编剧,卜万苍导演,陈云裳、梅熹主演之《木兰从军》,招待各界。十六日起正式献映,由男女主角登台歌唱一天,抬高座价为一元、一元半、二元,收入提成济难。该院系国片及苏联片首轮戏院,美国片二轮戏院。国片首映权获得的为华成出,美片则系南京映下来的米高梅、雷电华及联美出品(间或有例外的如哥仑比亚的《孤城壮士》,国片华南出品的《总女下凡》,亦皆于该院获映)。廿八年内该院献映的中外新片,共计十三部。

金　门

位于福煦路亚尔培路口,于二月十六日晚八时开幕,由虞洽卿揭幕,马祥生夫人剪彩。十七日晚九时,当我赈电影放映派拉蒙出品之《野玫瑰》。十八日晚九时正式献映,首片为二十世纪福斯出品,宋雅海妮、李却葛林主演之《冰雪惊鸿》(改名《雪地银星》)。为外片二轮戏院,与巴丽、光陆、丽都三院并驾前驱。

平　安

位于静安寺路西摩路口安凯第商场楼下,开幕于二月十九日,放映之首片系米高梅的《王阙金兰》。亦得外片二轮戏院,所映各片皆系沪光映下来的美国片,及二三年前的旧片。

杜　美

位于杜美路九号,开幕于六月四日二时半,首片放映派拉蒙出品,贾莱古柏、玛琳黛德丽之《欲望》,亦可算是二轮戏院。放映的大部皆系美国片,但间

映国片及苏联片,如《木兰从军》《武则天》《女壮士》《农夫曲》等,并亦献映过一部新环球出品,却尔斯弼克馥福主演之《恐怖蛮荒》。

沧　州

设在静安寺路沧州饭店屋顶,系一露天影院。于七月八日二时半开幕,第一片为派拉蒙出品,弗德立马区主演之《新水浒》。新映皆为陈旧西片,因系露天,所以入秋即停映。

中　华

位于曹家渡商场,即系旧奥飞姆大戏院。于十二月九日开幕,放映《木兰从军》。系三四轮小戏院。

大　华

即由夏令配克改建,位于静安寺路卡德路。十二月十日晚七时招待记者及各界,试映嘉宝新片《妮娜琦珈》。十二日晚九时一刻正式开幕,与行献映兼礼,放映米盖多纳、朱迪珈仑主演的《金玉满堂》,系西片头轮戏院,获得米高梅所有新片首映权。廿八年内共献映新片三部:《金玉满堂》,克劳黛考尔白、詹姆士斯都主演的《俏冤家》,朱迪珈仑、法兰先毛根等合演的《绿野仙踪》。

原载《电影生活》,1940 年第 2 期,第 20 页

上海电影院巡礼

全国电影院最多的地方,当首推上海,在战前竟占四十余众之多。"八一三"战起后,在南市、闸北、虹口的几家电影院虽因战事关系相继停业,但战后"孤岛"人口增多,电影院应环境的需要,目前又新增了数家。加上各舞台日戏时间兼映电影,合计起来竟达二十八家之多。计为:

金城——北京路贵州路口
沪光——爱多亚路葛罗路口
新光——宁波路广西路口
大光明——静安寺路
南京——爱多亚路
国泰——霞飞路迈尔西爱路口
大上海——虞洽卿路白克路口
大华——静安寺路
中央——云南路六马路
丽都——贵州路北京路
金门——福煦路亚尔培路
光陆——博物院路乍浦路
巴黎——霞飞路华龙路
恩派亚——霞飞路口
平安——静安寺路西摩路口
辣斐——辣斐德路
浙江——四马路浙江路
杜美——霞飞路杜美路口
光华——爱多亚路福煦路口
山西——北山西路
明星——帕克路青岛路
西海——新闸路池浜桥

九星——福煦路

卡德——卡德路

亚蒙——白尔路太平桥

中华——曹家渡五角场

共舞台——爱多亚路大世界东

卡尔登——静安寺路帕克路

荣金——康悌路

虽然上海一埠占有如许电影院，有几家还近在咫尺间，但各电影院并不因地位关系而影响到营业，因为各电影院各有各的特点，去抓取一部分观众不同的原因，造成了避免营业上冲突的天然分野。只要看最近各电影院的营业兴盛，差不多每天客满的现象，这就可以证明了。

大光明、南京、国泰、大上海这四家头轮戏院，系由亚洲影院公司管辖以专映外片为主，但绝对避免自相残杀，来发展它的营业，纯粹利用选映影片来抓住观众。大光明是以完全适合国人胃口为主；国泰则抓住西洋观众；南京利用巨星主演的片子为号召；大上海则较次些，但所映警匪格斗、恐怖影片也有一部分观众。

大华大戏院即前夏令配克所改建，也是专映外片的头轮戏院，它站在与亚洲影院公司对立的地位，是由远东影院公司所管辖的，开幕于去年的十二月十二日。目前只有米高梅出品的影片，归它作首轮献映。米高梅是好莱坞各公司中出品最多的一家，供给大华放映，以每星期一片计，可不愁片荒。

讲到国片的头轮影戏院，有金城、新光、沪光三家，沪光开幕虽只一年，大有后来居上的姿势，但各该影院各有它固定的影片公司供给映片，营业也不发生冲突。

丽都、金门、巴黎、光陆这四家二轮西片电影院，由于地点上的不同，差不多处于上海东南西北的四方，现在实行轮流选映影片，反而增加营业上的发展，映期短促，佳片均能映到，使就近人们不必多费车资观电影。其次中央和恩派亚二家都是二轮国片，浙江一度也选映国片。

这几家戏院，因价格低廉的关系，收入却不恶，尤以中央地处中心地段，开映的国片常是紧接首轮映过的就上映，营业更佳。

最后便是普罗影院了！上海究竟平民占多数，娱乐上的需要视经济而定，一角二角电影院的生意奇佳，便是普罗阶级众多的表示，像明星、光华、西海、

荣金等几家差不多日夜客满,场场拥挤。一家小规模的电影院在目前每月赚上千百元钱简直不算希罕。

平安大戏院,虽然价格不能算低,又映的是三、四轮西片,却卖座特盛,它唯一原因便是小型电影院,身处其间非常乐胃;而地段处于西人住宅区,也是它的特点之一。

有几家电影院相隔可以说只有两三步,但营业目的不同,仍各不冲突,像金城、丽都、沪光、南京、九星、光华都是一家映国片,一家则映西片,而选片范围又异,加之观众不同。卡尔登及丽都十九为青年学生,中央近旅馆饭店,看客多系旅沪商人及小市民,而西海等则系下层阶级的集散地了。

还要一提的,便是沪西方面的,目前也有中华、乾坤、银宫、静安等四家,后者三家起初虽然以映影片始,但目前则都是名无其实而以肉感歌舞登台表演为号召了。倒是中华大戏院,虽然开幕不久,但因管理人的优越营业方法,选片都是国片的优秀之作,又因地处一隅,不与他家冲突,故生意极为兴盛,大有在沪西一带称霸的样子。

原载《电影世界》,1940年第2卷第1期

上海各影戏院的特点

上海影戏院都有它们的特点。这里所写的廿二家可作一比较,但这是主观的一得之见:

(一)大光明备有"译意风",是唯一之特点。

(二)南京好莱坞运沪之香艳片,都由它一手包办。

(三)国泰在散戏时有捕房特派捕指挥交通,迈尔西爱路中段禁止任何车辆转入。

(四)大上海巨片重映,都归于它接手。

(五)大华出入口所雇之司阍童,在上海影院中为最小,而服务最忠实。

(六)沪光楼下座位前后高低,是最大的特点。

(七)金城全院的灯光装置在长方形的玻璃匣中,颇为别致。

(八)新光正厅检票入口处有二处,旁的都只有一处。

(九)丽都正厅座位的装置,都采取参差式,所以每一座位都没有阻碍观众视线的。

(十)光陆上下座位,一律皮垫,可称贵族化。

(十一)金门在每场放映广告灯片后,有报告员报告下期影片,亦属别创一格。

(十二)巴黎正厅座位分有藤垫、皮垫两种,甚为舒适。

(十三)中央全院的形状如扇形。

(十四)平安出入口无门,日夜开着,若遇观众拥挤,亦无法"拉铁门"。

(十五)杜美各影院的入座处均设在影场之后,唯杜美设在中腰间。

(十六)辣斐全沪影院的幕,可称顶大。

(十七)浙江在上海没有一家影戏院的灯光比它再暗了。

(十八)亚蒙在开映前(日场),院内不见一盏电灯,全赖外来的日光,节约之至。

(十九)明星楼厅系半圆式,为其他影院所没有的。

(二十)西海在开映时,银幕台前总会出现一个拉幕的人。

(二十一）九星楼厅极低,走遍全沪找不出第二。

(二十二）山西楼厅座位顶小,但很清洁。

此外恩派亚、卡德、卡尔登,及新改组的专映露天电影的,不是纯粹开电影,有时要演平剧、越剧,所以不选在内。

原载《电影》,1940年第101期,第9页

第一轮戏院的发展史

在国产片发展的初期记得《红粉骷髅》，是假座了夏令配克作初度的献映，等到明星公司处女作《卓别林游沪记》告成，也是在夏令配克里作处女的公映。可是当时假座夏令配克映国产片，非包即拆，包呢？价钱吃不消，拆呢？吃亏也不小。总之无论或包或拆，条件订得十分苛刻。

①

然而当时的电影院，大都为外人经营，国产片没有一个适当献映的地盘，也只得徒唤奈何！直到《孤儿救祖记》出世，方始在申江大戏院做了包账来公映，因为营业上的收入，使明星公司得到相当的盈余，于是由张石川的二弟巨川，集合了百代公司里的张长福等，创办了中央公司，把申江大戏院收买，而改组了中央大戏院，又接收了恩派亚、新中央（即维多利亚）、卡德、万国四家。由是中央为第一轮国片电影院，其余四家为二轮戏院，所以要讲到第一轮国片电影院的历史，却要算着中央大戏院做老大哥呢。

不过这个老大哥，没有几年风头，就给后生可畏的金城大戏院压倒了下去，而金城为雄踞全沪建筑宏伟的第一轮国片电影院。其后新光大戏院亦改映国产影片，双方首映有名新片。最有趣的时代，新光开映明星新片的《姊妹花》，连映了两个多月；金城开映联华新片的《渔光曲》，也是连映了两个多月，而且为着夺面子的关系，比着《姊妹花》多映一天，总算造成了纪录。从此上海的第一轮国片戏院，金城与新光形成平分秋色的姿态。

战后电影复兴，"孤岛"畸形发展，沪光大戏院以崭新姿态，献映《木兰从

① 夏令配克影戏院《滑稽大王游沪记》影片广告，《申报》1922年10月7日。

军》,由是"孤岛"的第一轮戏院,变成鼎足三分。在今年不久的过去中,国联大戏院又新兴于新世界畔,首映《乡下大姑娘》,地位虽小,座位倒相当考究,加入了第一轮国片戏院的阵容,打破了鼎足三分之势,而造成"四大金刚"的姿态。最近金都大戏院却又金碧辉煌地展开它的新姿态于同孚路口,开幕的献映作,已经决定了国华新片的《西厢记》,从此又将推倒了"四金刚"而成为"五虎将"了。

在第一轮的国片戏院阵容中,虽然在这一年之中,崛起了两支新军,好在几家影片公司的辎重粮草,却也囤积得不少,决不使这"五虎将"会感到缺乏接济的时候,倒是在《新闻报》的广告地位上,未免会发生了一点小小的问题。本来这"四大金刚"的地位,是站在一条并行线上,每家占到三十二行的地位,每天还轮流地调换着次序,刚正排足一排,如今成为"五虎将"的阵容,试问哪一员虎将肯做一条尾巴?倘使要站在一条并行线上面,那末只有实行重行划界的政策,但是每家地位,只得缩小到二十五行了。不过缩小了地位,有时做起铜图和标语来,就要没有以前那样地醒目;因此也有人建议,请"五虎将"来订一个轮流压阵的协议,每天有一员虎将来压着阵脚。这样一来,今天你做龙头,明天你做龙尾,掉龙灯式地轮流拖尾巴,倒也是个大公无私的办法。况乎大上海也快改映国产,等到一日实现,势必又要把"五虎将"的阵容,改换而成"六国封相"呢。

原载《中国影讯》,1940年第1卷第40期,第318页

电影事业畸形发展下金城大戏院赚得翻倒

战事后，一切娱乐场所都呈现那极度的繁荣状态，旅馆、戏院、舞厅，哪一家不挤得满坑满谷与人山人海？中国电影一贯地粗制滥造而不在本质上面去研求发展，能挤有多量的观众真是战事后的一个绝大奇迹。沪光大戏院刚开幕之初，投资十万元，可是那张开幕片，《木兰从军》之刚映二十四天已实收十余万元。查《木兰从军》之全部拍数费用亦仅三万余元，当在沪光大戏院放映过年时，新华已收拆账四万余元，其他二轮、外埠拷贝等都是盈余了。

现在拿金城大戏院的情况来说。金城大戏院由柳中浩、柳中亮兄弟俩花四万金租地建造戏院，定期为十年。当房屋落成时，资金已告用罄，连院内油漆之费亦无由付出，油漆老板一再拔付无着，柳老板即授了罗管一职，俾资缓冲。一直下来，柳老板在金城倒也风调雨顺，想起当初一番油漆经过，当不禁莞尔一笑也。柳氏兄弟俩在"八一三"前，景况殊为平常，可是现在不对了！战事一年回，非但把积欠清偿净，每天营业项下有多至五千人者，开销极盛，盈利优厚。现在让我把它的收入开支细细写在下面。

金城大戏院之座位，在中国戏院中称座位最多者，有一千三百余座，巨片上映，十场有九场满，每天可实收五千元。即使像《红莲寺》等旧片子炒起冷饭来，就是落雨天也可卖个一二千元。有几天大雨滂沱，马路尽成泽国，电车停驶，一切交通阻顿，像这样水漫金山的大雨天，金城照样还能卖千把元上落，这不能不说上海胃口之奇特也。像《李三娘》《费贞娥》《刺虎》等片，每月能十足卖九十场满座，以每天五千元计算，一个月整整是十五万，除去最优厚拆账对拆计七万五千元外，尚余七万五千元，可是金城全部开销只五百一天，一月计一万五千元，这样算来，一个月赚个四五万呒啥希奇。

假如卖九成或七八成计算，那么这等片子的拆账也有限得很，最后几天甚至片方只拆三成者。像《红莲寺》，旧片重映，不需成本，虽是卖座少了一点，可是在盈利方面却不会短少一天，最少限度，每月除却开销，赚三万余元委实是最起码的数目哉！

柳氏兄弟财源茂盛，于是自己开制片公司，自己拍片自己放映，肥水一点不落外人田。这个年头，所有片子十九粗制滥造，成本实在有限，像《李三娘》这类片子，卖座居然压倒《金银世界》，赚得翻倒。现在柳氏兄弟又于资在同孚路福煦路口开设金都联号戏院，预料又可稳照牌头。

最近的那些民间电影，拍起来实在节省得很，一张片子有一半以上是特写镜头，后漆黑一片，这样的东西往往在一星期内早已卖出成本，能映到二十天以外的算是盈余了，其他放映所得，全是赚头，所以最近中国电影院一致在浑水里摸鱼地涨价风上，实在有点当观众们瘟生看待也。

现在我拿最小最小的光华大戏院来说，"八一三"后因为大世界的炸弹而使办戏院事业者群相裹足，为自从吴邦藩与另外两个朋友接手以来，生意日渐

① 金城大戏院《李三娘》影片广告，《申报》1939年7月17日。

发达。当初三个人一共拿出六千元作投资之用,每个人是二千元,现在除却一切开支,吴邦藩一人每月可得二千元。这就是说,光华那样的小戏院,每月盈余至少在六千元以上,这笔生意比之三月前买美金票还要可靠得多呢。

赚钱固然应得,在制片公司最好多费一点资金拍一点像样的作品,特写镜头少拍为妙,偶然融脱两钿算作是提倡高尚文化事业,假使说是为中国电影绷绷场面,中国电业真有幸焉。电影院能注意于设备方面,那么到金城、新光譬如到大光明、大华,花七角去温受一下冷气也已够了,不要弄得发音含糊不清(像新光映《隋宫春色》只听得沙沙声),冷气冷热不定(金城、新光都像处身轮船中),如此这般,观众花钱总不大开心也。

上面的那篇流水账,为记者亲身经历各大戏院调查所得,每家有多少座位,同时看到有多少天客满,总计它们开销的总和,才得到这一个确数。记者的概论是中国影院的老板未想赚钱,不愿观众便利与享受,像金城与新光,设备不及二轮西片丽都戏院,可是座价是贵了,叫我有啥闲话呢。

原载《影艺》,1940年第6期,第16页

二轮国片戏院的起落

广　畿

在国产电影萌芽的初期，中央大戏院还是当时独一无二的首轮戏院。国产片均须由中央映毕，然后在恩派亚、新中央（即维多利亚）、卡德、万国等四家作二轮献映。自从金城大戏院崛起，新光大戏院改映国片以后，中央就受到自然的淘汰，降下了一级。

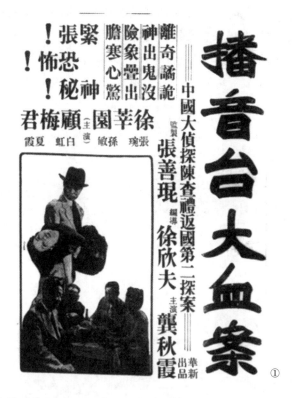

战后许多影院都因交通不便，不能再映国片，中央遂又成为唯一的国片第二轮戏院，而国片首轮戏院却有金城、新光、沪光等三家之多。欲以一家容纳

① 《播音台大血案》影片广告，《申报》1939年10月23日。

三家映毕之影片,当然是应接不暇了,因此国片堆积如山,往往一部在首轮戏院映过后的片子,须等一年始能作二轮开映,而每部片子放映的日期又不得不缩短,一时感觉非常困难,于是就将战后改演申曲的恩派亚大戏院重映电影。记得恩派亚重映电影开幕的那天,还特请顾梅君、杨小仲剪彩,韩兰根、刘继群、汤杰登台歌唱,献映《六十年后上海滩》,为全沪重辟了一所第二轮戏院。但因该院所映的影片,均系金城、沪光、新光映毕后,与中央同时开映,故对于堆积着的国片犹未能解决,而不久恩派亚又无形地退出了第二轮戏院的阵容,致此问题复愈感困难。虽然一度也曾有数家戏院作放映二轮国片之举,如浙江映《凤求凰》,杜美映《武则天》,辣斐映《七重天》,卡尔登映《播音台大血案》《木兰从军》。其中《木兰从军》等片还是由中央出面,出费承租卡尔登放映九天。但此数戏院与西片公司早有合同,都不能长期地放映国片,所以实际上第二轮国片戏院,仍只有中央一家。

去年各影片公司竞摄民间片,纷纷欲取得本公司出品放映的戏院,二轮戏院遂更为求过于供,而所有三、四轮的小戏院,顿时都升为二轮戏院了。亚蒙映《三笑》《玉蜻蜓》等,明星、荣金同映华新出品的《碧玉簪》,恩派亚映《描金凤》《李阿毛与东方朔》,西海映《花魁女》,辣斐映《忠义千秋》及国华出品的《三笑》《碧玉簪》,浙江映国华出品的《孟丽君》等,还有卡尔登也映春明出品的《孟丽君》。但这究竟只能算是暂时之策,并非持久之办法。

二轮戏院既然是如此恐慌,影片公司当然不免会受到极大的影响,因此就有人一面明星、西海、光华等戏院接洽,一律改作二轮;一面更兴建大沪等,以谋二轮片之出路。明星、西海、光华改为二轮之议又复打消,而亚蒙大戏院却无形地升上了一级。至去年十一月十四日,愚园路上又崛起了一座新的影宫大沪大戏院,由袁美云、韩兰根剪彩揭幕,献映《乡下大姑娘》,形成今日中央、大沪及亚蒙三鼎足之局面。

原载《中国影讯》,1941年第2卷第5期,第455页

上海影戏院之沿革

大 吕

中央区：
中央——原名申江
丽都——原名北京
虹口区：
新中央——原名维多利亚
威利——原名好莱坞
法租界：
巴黎——原名东华
亚蒙——原名月光
战后新建者：沪光、金门、大华、金都
战后改建者：杜美、平安、国联
最先装置冷气者：南京
最先装置译意风者：大光明
"一·二八"被毁之戏院：奥迪安、上海

战前光陆本为头轮西片戏院，与大光明未改建前，常同时放映一片，如罗克之《不怕死》，亦当时两院同映着。

大光明本为圆形屋顶，在《不怕死》案件后改建，初入院时须历阶而升与隔壁之卡尔登，因为以前西片托辣斯罗根（华父西母粤人）所有，罗根失败后，为何挺然势力并去，联合南京、大上海、国泰而为上海西片四头轮戏院。

卡尔登最先原为西片头轮（默片全盛时期）与虹口之爱普庐、奥迪安互为犄角之势。近年改变为平剧场，日间除星期六、日外，仍开映二、三轮西片。

夏令匹克为最早头轮西片影院，由西班牙人雷摩斯创设。同时尚有卡德、恩派亚、维多利亚、万国四个中等戏院，后来氏退隐，将夏令匹克让与西人外，其他四院，概由中央影戏公司盘下。战后夏令匹克收留难民之时间最久，于去年改建为大华，专映米高美头轮影片。

新光原为奥迪安公司所有，专映头轮西片。"一·二八"该公司因恃为基本之奥迪安戏院毁于炮火，主持人潮州人陈某亦无意经营，遂出盘与人。初演平剧无生色，后由明星影片公司与之订约，开映国片头轮，与联华为基本之金城作对垒。不二年，联华势力就衰，金城当局以优惠条件，结纳明星，将新光所有权移去。新光方面以联华所蜕化之华安为基本，仍与金城抗衡，谑者谓之"掉球门"。现在明星、联华俱已歇业，新光所恃者，为新华的姊妹厂出品，华新标记者为基本矣。而金城方面，则有其自行摄片之国华出品为基本，在此"孤岛"畸形发展，无论什么好片劣片，什么设备佳、设备陋皆非所择的状态下，往往家家客满，场场客满，亦无所用其"对抗"矣。

最神秘者，为蒲石路迈尔西爱路口之兰心，该院建筑精究，内部座位宽大舒适，上下一律用红绒软垫，共只七百多座位。所以即使坐在最后一排，听觉与视觉全无妨碍。该院前曾每天映影片，战后时常闭门谢客。有时演奏音乐，有时上演中西话剧，但绝对不映影片，有人代这院在可惜，因为现在市集西移，这地点比国泰好得多，倘上映二轮西片，包管天天场场客满无疑。而该院不在此图，乃时开时闭，不知他们葫芦里卖甚药。也亦有人云："此院为犹太富翁所有，故生意有无，不在心上。"惟此说，或不然，信如是，犹太人最会打算，虽富不厌再富，当然要使该院发扬光大，而日日盛门如市。今不然，该院非为犹太人所有无疑。

选自《上海生活》，1941年第5卷第4期，第16页

海上影院巡礼

除了大光明以外，具有古典美而足引起人们对罗马时代建筑风格怀想的，该是南京大戏院。那圆柱式的门和大门上的浮雕，那正中高大的楼厅，大理石、浅黄棕色以及红色丝绒的门帘和台幕，构成了理想的、堂皇的、贵族感的色彩。内部也相当富于这种高贵的气息。和这有同样风格的，是兰心大戏院的内部，精巧，浓艳，如一等精美的古物雕刻，真是最宜于上演音乐会或芭蕾舞蹈的殿堂，无怪乎每次音乐家管弦乐队老是看中了这所剧院了。不过还有一个快被人遗忘了的古典风格的戏院，那便是正开映文化电影的光陆大戏院，现在却孩子们的笑声，扰乱了它的幽静的老境了。还有一个有同一风格的呢，那便是演话剧走红了的卡尔登吧。你想坐一坐古典味的圆形雕花的包厢，那只有到这几个戏院去了。

当然我们如果再要提到现代美的首流影戏院，那我们先得提出国泰、大华和美琪了。国泰的内部是适意的，风格在意味上说，已有点苍老了。它没有美琪、大华年青，然而大华、美琪在近代美上，虽然力仿大光明，但在气度上，为了材料的不够高贵，显见没有那种更华贵的派头，它是比那更质地朴素一些的，然而在美观上，却依然比其他第一流电影院优美得多。美琪戏院广大明朗的入口，不就给人很愉快的阳气感吗？而大华台壁两旁的希腊古面具的图案，也给了人们一种近代风而古典题材的图案美。至于大上海呢，却占了一点洋场恶少的风气了。沪光最以中国古代宫殿美来炫耀的，可是那庸俗的图案和两面墙上八仙的图形，却使人感到有些庙宇之感。但内部坐位边上可以扳下来的活动小椅，到是很奇特实用的，但是一点气派与风格都谈不到的。还有新光，简直充满了衰老气象。

至于二流影院呢，丽都与金门最大方而够神气的。杜美的外表，那花园，那圆形的喷水池似的花坛，晚上仍有着当年夜总会之风光啊。至于平安，虽然藏在大厦之内部，可是倒很整洁，比起国联、辣斐之流高明多了。可是那些新新、中央、西海、浙江、明星、荣金、亚蒙、光华之类的三流电影院，已为鲁莽的人群、拖儿带女的人们弄得乌烟瘴气了。他们会站在椅子上狂叫，蹬脚鼓掌，合

奏成一种可听的得意的歌曲,闹得你简直会得神经衰弱症。最坏的是那些小戏院管理者所雇用的售票员和BOY,他们会哭丧着脸吆喝他们的客人,拉铁门,甚至动武,尤其是在生意好的时候。他们有许多莫明其妙的怪习惯和毛病,他们会不等到开映前十分钟不开铁门卖票,或者开映了之后不再卖票,可是却并不是挂"客满"牌子的时候。这种怪现象最多的地方,当以光华、西海、浙江几家为甚,也许那附近的居民,为了便利和便宜的原因,受惯了他们的白眼,而养成了他们剧院中职员的无礼态度吧!

　　剧院固然有着他们的缺憾和流弊,可是观众们自己,也有因国民教育的高下,而在剧院中表现出他们的流品来的。我不想谈什么观众欣赏影片的程度水平,我只想他们的外貌和秩序。如果严格地批评起来,那就连大光明这些首流影戏院也令人悲叹起来,使人有今非昔比之感(只有国泰、大华,尚能保持相当的礼貌与严肃)。那扰乱空气的谈话,那尖声比赛似的口哨和掌声,看到片中紧张的高潮时,立刻如潮般涌起来,一如三流影院中所有的现象。好像这些习惯是我们观众的通病。头等影戏院里的观客与下等影院的观众所分别的,好像只在票价与衣服的外貌而已。如果我们再去看看虹口的国际映画馆、融光、上海歌舞伎座的秩序吧,我们却又觉得保持着院内的空气严肃整洁,实在是每一个观众应有的美德与应尽的事。有些可爱的客人,连吸烟都不在场内啊!亲爱的读者们,为了我们自己的教育礼貌,为了保健,为了保持影院的清洁和庄严而永远愉快空气的坚贞,你愿做我哪一种流品的观众们呢?如果你是一个优秀的国民和一个高尚的观众,你一定了解我写这篇文章的诚意了。因为——戏院是休养你疲劳生活与心灵的殿堂呵!

原载《上海影坛》,1944年第1卷第7期,第31页

上海电影院一瞥

之　秋

上海,是中国电影业的发源地,电影院的设立,差不多占全国百分之五十,在上海的东西南北的各市区都有影院设立。这里,记者对目前正在放映的各影院作一个简短的描写,以为影迷作更进一步地认识。

大光明大戏院(Grand)

耸立在跑马厅畔的大光明大戏院,该是全上海设备最佳的电影院吧。大光明座位有一千九百五十三座,也是全国位座最多的一家电影院,该院以前专映首轮西片,现在则改映首轮国片。大光明因为地处适中,设备、光线、发音、座位等都属上乘,加之改映国片后,适合国人胃口,所以卖座始终旺盛,尤其是每逢新片上映的五天内,几乎无场不满,而观众的齐整,也是首屈一指的。

南京大戏院(Nanking)

跟大光明分庭抗礼的是南京大戏院,它跟大光明一样,本来是由亚洲影院公司管理而专映首轮西片的,自电影一元化后,统归中华电影公司管理,也改映国片了。南京改映国片地位似乎较大光明次一等,但现在公司为调整起见,每一新片上映,由该院与大光明同时放映,所以售座成绩也不差,但因为一般观众心理作用,往往较大光明略逊一等。南京地处大世界西,也是上海繁华市区,设备、光线、座位、发音都是第一流,座位也不少,上下占有一千四百九十四座,而该院的内外的装置,琢以古希腊化的雕刻,殊觉富丽堂皇。

大华大戏院(Roxy)

大华大戏院本来也是专映首轮西片的戏院,现在则专映日本新片。正因为上海映日本新片的(除虹口区域外)只有大华独家,所以卖座成绩始终很旺盛,而观众大都是以前所爱看西片的知识分子,这是日本的影片是较中国影片优美的缘故。大华在静安寺路角,设备、光线、发音、座位都可媲美大光明,座位较少,上下共占一千一百五十三座。

国泰大戏院(Cathay)

国泰大戏院在八区泰山路上,该院也是专映首轮西片之一,现在则改映二

轮国片,或选映日、德、法诸国影片。因为地处稍见僻静,卖座较为逊欠;但因该院气派大方,设备、光线、发音等俱颇优越,所以观众皆为上中阶级。该院因无楼厅,座位较少,仅一千座而已。

大上海大戏院(Metropol)

建立在上海最热闹市区的大上海大戏院,近年来是个专映国片的戏院,因地段适中的缘故,售座成绩也是最佳的戏院。大上海的声、光、座都臻上乘,设备也不错,同时因座价较首轮低去不少,所以观众都乐于就之,故其观众颇整齐。该院座位有一千六百二十五座。

美琪大戏院(Majstic)

美琪大戏院的设备也颇周全,气派豪华,足与他家媲美,惜地处僻静在西区戈登路上,故卖座颇受影响。美琪光、声、座皆佳,座位占一千六百座,现在为专映二轮国片之戏院。

沪光大戏院(Astor)

沪光大戏院是个专映国片的戏院,位于爱多亚路,南京西首,地段颇佳,故深得一般欢众爱护。沪光占座一千五百十四座,光、座、声亦佳,该院有一特殊设备,在座位末装有弹簧座位,以为客满时临时添座,观众则较大光明略逊一等。

新光大戏院(Strand)

新光大戏院与沪光一样是个专映二轮国片的戏院,惟设备略逊色于沪光。座位占有一千四百四十座,也很不少。地点在宁波路先施公司后面,也是中心地区。

文化电影院

文化电影院前即为光陆大戏院,后因该院专映文化电影乃改今名。文化电影院设备完善,声、光、座均佳,座位较少,仅八百三十八座。现因专映文化影片之故,观众皆为知识阶级。

三 轮 戏 院

在目前上海的三轮戏院(按常例,次轮以下统称三轮,惟本文则将较高者称为三轮,三轮以下称为末轮)如国联(Kouliee)、中央(Palace)、金门(Goldengate)、丽都(Rialto)等等,以前差不多都是映首轮影片的,所以设备颇完备,兹分别述之。

丽都在前期名称系北京,当时目之为设备完善、布置富丽之戏院,惟时代

之进展,丽都已被淘汰而屈居为三轮,然丽都之声、光、座均甚可取,座位占一千二百只,观众以中等人士居多。

本来专映首轮国片之国联,现亦被列为三轮戏院,惟设备周全,光线调度得宜,气派大方,故上中人士均愿为该院之座上客。国联位于新世界旧址之一部,因无楼厅设备,故座位不多,仅一千〇三十二座。

金门大戏院本来专映二轮西片,现亦为三轮国片戏院。金门内外部布置均颇华贵,声、光、座亦属上乘,惟仅有一层,故座位亦仅有一千〇五十座。早期独家专映首轮国片的中央大戏院现亦被列为三轮,中央因系前期戏院,资格虽老,然设备简陋,声、光、座亦一无可取,故已不为一般时下观众所喜,观众大都为中下层人物。全院座位有一千一百七十七座。

末 轮 戏 院

末轮戏院设备大都很是简陋,光、声均有模糊之感,惟营业大都颇佳,观众以下层人物居多,故在末轮戏院内,嘈杂之声充溢耳际。本文因篇幅有限未能一一分别列出,兹将各院座位列后:

平安,五〇〇座;

浙江,七八一座;

亚蒙,八八〇座;

荣金,七五〇座;

杜美,六五三座;

辣斐,八五四座;

光华,八一六座;

西海,一六五〇座;

泰山,一二〇〇座;

大沪,六四九座;

明星,八八〇座;

平安,五〇〇座。

原载《大众影坛》,1944年第1期,第1页

上海影院总检阅

翠 清

上海是天堂,也是人间的欢乐境,安乐窝。上海是个好去处,是个声色的都市,也是个让人们尽量享受的桃源乡。当然,这单是属于明的一面,另有暗的一面,这里不愿谈它。

上海最发达的是娱乐事业,尽管哀鸿遍街头,饥殍塞路角,但声色犬马,纸迷金醉,照样撑着这外强中干的大都会,使生活在此地的人们,终日醉生梦死在安乐窝中,睁开睡眼惺忪的目光,欣赏这充满色情的桃源乡,歌颂天堂的美丽,沾沾自喜。

上海的所有娱乐事业中,尤其是为上自有闲阶级,下至贩夫走卒们所欢迎赞美的是电影。所以,电影院便遍设在上海的每一个角落,终日吞吐着千千万万的观众。

上海大大小小的电影院共有四十家,连游艺场的电影室算在内,则一起有四十四所。

上海的男士们和女士们,一清早起来,最要紧的第一件工作便是翻开当天报纸找电影戏目,而一般亲戚朋友们,闲来无事时,除了叉麻雀、上馆子而外,最多的消遣去处便是电影院。

上海的电影院是有如此之多,而从这些影院里,可以看到整个上海滩的形形色色的人群。

这里,且来开始一番总检阅。

国泰——像一部文库,也像一座文艺沙龙,映的片子以华纳及福斯公司的文艺片及具有高度艺术者居多。所以它的观众层,都属外人,以及"高等"绅士及智识分子,虽然有时也有些胸无点墨的暴发户们去挤热闹,但是他们跑出来之后一定要说:"吭没意思,一点也弄勿懂。"

大华——这是一家专门出卖色情的"夜总会"。大腿、美人是米高梅公司的赚钿资本。上海既是个色情世界,可谓"臭味相投",生意眼特别灵光,自然乐得混水捞鱼,票价频涨,故素有"老虎肉"之称。而由这一点,足可窥见上海

社会现象的一斑。

大光明——属于中等阶层市民们的好去处,放映的片子颇能适合一般观众们的胃口,什么歌舞片哪！战争片哪！爱情片哪！全有。

南京——和大光明是难兄难弟。

美琪——它和大光明等同属于亚洲影院公司的系统,而是一座最幽静、最富于艺术美的电影殿堂,但它却显然吃了地点的亏,卖座总远不逮大光明的好,当然并不是说有好的片子也没有人看,而是不如大光明那样地不论好坏片子都一律可以照牌头,卖个满堂。从这点,所谓地利与营业大有影响,是可以得到一个很显明的例证了。当然,美琪的观众,也不如大光明那样,上中下等人一律齐备,而仅仅是由中流以上的智识人物来支撑着场面的。

大上海——映的多属雷电华公司的片子,有歌舞,有武侠,也有卡通,以趣味性相号召,并借以吸引顾客,也是中流市民层及学生们的流连之所。

金城——完全卖噱头,而且十分之八九是胡闹,不过这并不是说戏院,而是说它所映的片子。热闹,兴奋,是它的特色,可是除此以外,什么也没有了。但它却能吸收大量的小市民阶级、店伙、阿姨之类,都会欢喜得哄然大笑的。同时也是国片的首轮影院。

金都——是跟金城同一系统的影院,故一切都跟着金城并步走的。

沪光——所映的片子以环球的出品占大多数,是一座以卖大明星,亦即以大明星相号召的电影院。尤以神怪片是其拿手戏,不论上中下人等,都愿意去看一看那些玛丽蒙丹之类的大明星,也愿意去坐在黑暗中接受暂时的刺激。它已经和其对头冤家金城携手合作起来,共同做了也是国片的首轮地盘。

新光——过去全是映些美国小公司的开打等拉拉杂杂的荒唐、武侠、神怪等影片,唯从今而后,恐将要专门放映国片了。表面上虽仅是大中华公司的地盘,但因大中华所发行的制片公司很多,大概在片子的供给上不致断档,大可笃定泰山。

皇后——不久以前还在演平剧,由中电费尽了吃奶之力弄下来,但合同只打四个月,中电本身后力既接不上,期满后势将无法继续,仍旧改成平剧院,所以它只能说是打游击、跳槽的马儿而已。

卡尔登——曾经是家影院,但也演过话剧、歌舞剧,甚至做过魔术,演过广

东戏等,而现在又回到娘家来了。所映的将是华纳、福斯、派拉蒙公司等的比较通俗一点的片子。

 以上所述,为上海的首轮影院的概略轮廓,至于二轮影院则有丽都、巴黎、金门等,是比较高级。此外,三流以下的影院,均以一般小市民为对象。

 原载《影艺画报》,1947年第2期,第18-19页

首轮电影院鸟瞰

小　林

　　放映好莱坞影片的首轮戏院,属于亚洲影院公司有大光明、国泰、美琪、南京、卡尔登五家。八大影片公司的出品,除了米高梅的片子在大华和沪光放映外,其余几家和亚洲影院公司都订有合同。

　　在管理上,这五个戏院子自成系统。因为观众成分的不同,西区的两个院子国泰和美琪的片子一般比较对白深些,或者是属于欧美趣味的戏剧之类;大光明、南京的片子,或者是大场面的打武片,或者是布景富丽堂皇的歌舞片,要不就是在中国受欢迎的明星如埃洛莩林等主演影片;卡尔登的片子较杂,影片的水平也差。

　　大光明地点近南京路,看好戏到中区逛逛,到公司去买点东西也方便,而且那边舞场茶室等娱乐场所众多,给它招徕不少观众。它的历史悠久,则使人们存有"看影戏到大光明"的念头。就建筑说,大光明称得上富丽,特别是深深的穿堂间和一级级楼梯上压地毡的铜条,显得气派很大。它的院子宽敞,但是银幕远,缺少集中的感觉。近年来,大光明的观众比较以前杂多,院子里不时有唏唏嘘嘘的声浪,它缺少了一分所谓高贵的气息。

　　卡尔登是很糟的戏院,它有点尴尬。演话剧的时候,院子虽旧,气派却还有。一经装修,反而不伦不类。场子里灯光亮亮的,墙壁粉刷得白白净净,好一比说它以前是"破落户",现在却成为"暴发户"了。卡尔登的片子素质差,营业远在它左邻大光明之下,当大光明客满的时候,它可以叨叨光,这样大光明是一条江河,它是一个贮水池。

　　南京很多地方和大光明相似,但大光明地方宽敞,有等看戏的座椅,隔壁就是光明咖啡馆,南京则均付缺如。

　　国泰和美琪比较,美琪建筑比较现代化,国泰就是一排排座位也都是平直的。国泰穿堂间灯光暗淡,场子内也是色彩深而灯光暗,如果你匆匆忙忙赶去看戏,坐定下来你能一下子感到舒适和安静。

　　大华专映米高梅的影片。影院主人颇懂得生意之道,译意风是大华首创,

它还经常出《大华影讯》，既为影片宣传，又赚钱，一举两得。大华的特色是敢尝试，经营上富于事业性，但为了生意眼，有一次它把影片剪短每天开映五场，曾受到外界的抨击。

大上海以前也属于亚洲影院公司的，现在分出来了，它的影片以雷电华的片子为主，除了华德狄斯耐的卡通幻想曲等，简直很少像样的影片，它又是泰山片的大本营，当然这些影片也拥有大群孩子等观众。大上海的声光等设备都不坏，就是门首朱红漆显得俗气，它的售票员的态度也不及其他戏院。

胜利后美片充斥市上，金门乘机一跃而为首轮戏院，如今它已经能站定脚跟，管理、设备都够得上首轮水平，它拥有的观众，青年学生占了大多数，所选影片甚整齐，重映旧片如《铸情》《胡蝶梦》等，颇能博得人们好感。

金门也有它的缺点，座位太紧，前排离银幕之近，比平安、杜美尤甚，非但要仰起头看，简直是把头枕在椅子背上才能看。如果不幸而你的座位在头二排左右的边上，那糟了，长方的银幕成了正方的，甚至是竖直的长方形，银幕上人物的脸变成长得可怕，看得不舒服之至。要除去这个弊病，座位至少得拆除三排。

经常开映国产片，或者国产片和美片轮流开映的有金城、巴黎、文化会堂、新光、沪光等几家，美片在上海积贮甚多，国产片却是随出随映。大体说起来，巴黎、新光开映大中华的影片，金都、金城、文化会堂开映国泰影片，皇后和一度成为首轮戏院的光华开映中电的影片，但是划分并不严格。依目前趋势看，摄制影片的机构在日渐增多，增加几个映国产片的首轮戏院也是意料中的事。

几家戏院里以新光、金城为资格最老。皇后原来演平剧，金都在胜利之前专演话剧，胜利后一度演西片，但选片漫无标准，一忽儿是水平甚高的英国片如《美颜蛇心》《天伦之乐》，一忽儿又是武侠开打片，没有固定的观众，现在专映国产片倒也颇形安定。显然地，眼前在设备管理各方面，金都和皇后是走在新光、金城的前面。新光和金城缺少一种清洁整齐和恬静的感觉。优美的情调实在也是看戏享受之一，国产片的观众虽然对这一点比较少注重，长此以往，各戏院营业情况多少能见高下，或者是上风下风的区别。

金都地点适中，交通方便，院址宽大，以前一度打算改装门面，结果没有成为事实，仅仅改了改穿堂和走道，要是它能重新好好地修筑一番管理严密，不难成为首轮国产片戏院中争得首度地位。

巴黎和沪光是国产片和美片轮流开映，沪光的美片都属米高梅公司，可取

的还有巴黎,几乎老是重翻开映过的影片,成为二轮模样。巴黎也确实不如沪光,座位差,声光差,领票和卖糖果的服饰不整齐,天气热又没有冷气,巴黎要开映美片,简直就挤不进首轮戏院。文化会堂在乍浦路海宁路,拥有虹口一带的观众。原来它是日人的剧场,由文化运动委员会接收下来。文化会堂的名字不像个戏院子,但它的院子建筑好,声光设备好,就是入口处太窄,一个售票的窗洞几乎在马路上,这多少是妨碍它成为一个好戏院的条件。

另外,还有时常开映首轮苏联影片的杜美,兰心则一度开映首轮的英国片。兰心是最理想的戏院,除了它没有冷气设备,然而兰心的建筑,场子内的色调,多少也使你有冬暖夏凉之感。杜美,笔者颇喜欢这个由一幢花园洋房改成的戏院,去杜美看戏,写意而少拘束,傍晚早一点到,傍着脚踏车和朋友在门口聊天一阵子,买好票子等开映,到卖糖果的地方,花二三千块钱玩玩装了红绿电灯的玩具,换得一根棒头糖衔在嘴里,这时候你就暂时撒开种种烦恼,而重新见到一分童年时的心情了。

原载《艺声》,1947年第2期

全沪电影观众每月有四百万

本报特写

在都市里,看电影是一种最普遍化的娱乐,电影院在各种娱乐事业中,拥有最多的顾客。

上海市区内原来共有四十七家电影院,其中九星一家现在改演沪剧,所以只剩了四十六家,计头轮二十二家,二轮五家,三轮十五家,四轮四家;座位最多的是大光明,有一千九百五十一只,最少的是平安,仅五百只。

头轮影院在战后增加了不少,这是一种畸形的现象。战前的头轮戏院是以地点与设备为标准,现在则凡是能取得影片首映权的都升格为头轮,所以除了几家"老牌"头轮外,现在一般所谓头轮影院的设备,都已够不上水平了。

全市电影观众的人数,约略有多少呢?四十六家电影院的座位总数共四万余只,一天开映四场,如果场场客满,每天的观众有十八万多人,一个月就有五百多万人,实际上这数字大约要打一个七折至八折。如五月份的统计,全市各电影院的观众人数约近四百万人,其中几家第一流电影院的观众统计如下:大光明十九万九千人,皇后十四万七千九百人,美琪十四万六千人,黄金十二万人,大上海十一万六千人,大华十一万一千五百人,沪光十万零八千五百人,国泰十万零三千二百人。

不同的影片拥有不同的观众。以一般来说,国片的顾客大都喜欢情节悲苦动人,所以《八年离乱》与《天亮前后》列为卖座最好的片子,其他凡是"苦"的片子大抵都能投人所好。西片则以五彩及刺激性的动作片最受欢迎,如埃洛弗林的《反攻缅甸》,伊漱惠康丝的《出水芙蓉》及瑰丽神怪的《一千零一夜》等,都曾一映再映,历久不衰。

影院片商合伙性质

电影院放映的影片全靠影片商供给。影院与片商可谓是合伙性质,前者有的是戏院,后者有的是片子。电影院以设备及地点来吸引片商的垂青,片商则以其出品来号召影院,并力选迎合上海观众需求的影片,所以有的在美国红

极一时的明星未必在中国也能走红，反之在中国营业特盛的影片在本国未必便是四星或五星影片。

历来各影院一年中所映的影片，都在上一年的年终就与片商预先订定。每张合同约为二三十部影片，内中往往还夹杂几部特别足以号召或摄制成本特别巨大的佳片，规定须"特价放映"，如过去大光明、国泰同时放映的《海底肉弹》便是一例。

映期长短全看卖座

每一张影片映期的长短是以观众数量为定的，院方与片商历来规定在每片观众跌进百分之五十以内时才另行换片。例如影院有一千只座位，日映四场，座位总数即为四千只。每日观众如果在二千人以上则此片就得一直放映下去。不过有时在欲罢不休或新片过积的状况下也可以情商停映。为要避免这种情形，常常就有几家影院同映一片的情形，这也是造成今日头轮影院滥竽充数的一大原因。

片商与影院订定合同后，就将片子陆续交给影院放映，影院取得片子时不必付款与片商，而是在放映的收入中除去娱乐税、印花税外，余数双方平均分派。例如三十万元的票价，娱乐税百分之二十是六万元，印花税百分之五是一万二千元，余数片商与影院各得十一万四千元；六万元的票价，娱乐税一万二千元，印花税二千四百元，余数片商与影院各得二万二千八百元，其中影院方面还得支付营业税、牌照税、所得税、利得税、建设捐等等税捐。

因为放映的收入平均分摊，所以双方对于收入数字非常关切，片商方面时常派人监查影院的营业状况，对于票价的调整尤其积极主张。不论是中西片商，由于国币贬值，成本巨大，都是希望票价最好能节节提高。

开支激增叫苦连天

影院方面也有许许多多苦处：百物飞涨，开支激增，电影票价跟不上其他物价，看白戏的多，更常常有"无妄之灾"。有一次一家电影院的经理被警局传去拘押了一天，原因是在影院内查获有人吸烟，有人吃带壳皮的东西，影院经理应负其责。但事实上院方除了悬挂"不准吸烟"的标记外，根本无执行禁令的权限。像这一类的代人受罪，无怪他们要叫屈了。

最近社会局规定头轮各影院的座位中以百分之三十为限价座，这对于大多数市民固然是德政，但二、三、四轮影院却叫苦通天了，因为全市影院四万余

座位中,头轮有二万七千余只,百分之三十限价座为八千余只,几占全部二、三、四轮影院座位的百分之四十二,化同样的代价大家都趋向到头轮影院去,二、三、四轮的营业因此大受影响了。

原载《申报》,1948年6月27日第4版第25274期

苏州河以北影院地图

1863年,苏州河以北被划定为美租界地域。是年8月,英美租界合并,称英美公共租界。1899年,又改称上海国际公共租界。1932年"一·二八"后,虹口即为日军所占,设海军陆战队司令部。

1945年抗日战争胜利,虹口境内主要地域划为第十六区、十七区、十八区。1947年,分别改称虹口区、北四川路区和提篮桥区。

导　言

学界一致认为，苏州河以北的虹口地区，是上海最早电影院——虹口大戏院的诞生地，约在1908年。此说值得商榷。

虹口大戏院的广告最早出现于1920年1月11日的《申报》，其地址为乍浦路112号。如果按此地址前溯，其之前叫虹口活动影戏园，1915年3月23日开幕。再之前叫东京活动影戏园，1913年6月3日开幕。东京活动影戏园的前身是东京大戏园，1913年5月20日开幕。"乍浦路112号影戏"的广告出现于1907年7月26日的《新闻报》上，此时影戏院尚无正式名字，以"中西书院后面"作为标识。而1907年6月18日的《新闻报》则刊载了一条广告：

新到特别影戏

启者，本主人新由日斯巴尼亚运到特别电光影戏，异样活泼，大有可观，与从前影戏相去悬殊，比众不同。现于本月初五晚，即礼拜二夜起演，设座虹口乍浦路中西书院后面，届时务请中外绅商同往广目，以扩眼界，幸勿交臂失之。则本主人所企祷者也。此布。

　　　　　　　　　　　　　　　　　　　　　本园主人辣摩司敬白

这是目前所找到的与虹口大戏院有关的最早广告，由此表明，虹口大戏院早在1907年的6月就已开幕。

而辣摩斯又是何许人也？一个中国电影史上绕不开的赫赫有名之人——雷玛斯。自乍浦路112号始，在短短数年间，他又开办了五家影院，海宁路的维多利亚影戏院、静安寺路的夏令配克大戏院、东熙华德路的万国大戏院、卡德路的卡德大戏院和八仙桥的恩派亚大戏院，被称为海上影院托拉斯。

1907年，还有一个叫马登的人，在武昌路北四川路转角11号开设了一家影戏院。马登显然比辣摩斯老道，在1907年7月27日的《新闻报》上所刊登的广告中注明了票价和开映时间："头等六角，二等四角，小童减半。茶资一俱在内。本园开在虹口武昌路北四川路转角十一号花园内，每晚九点起演，至十二点钟为止。"

此园主马登与1926年刊登广告的马登影戏院是否有关,不得而知,但至少表明了一点,当时虹口的影院,不止雷玛斯一家,而是有两家,甚至更多家。

1912年6月25日开幕的维多利亚影戏院,发生过一起凶案:"赖摩斯游艺班中戈尔登堡氏,今日上午被觉为人谋杀于维多利亚戏院附近之卧室中。今晨班主赖摩斯氏因戈氏愆期未到,心有所疑,乃往访之,既至戈之卧室,叩门不应,乃立于椅上由窗外内窥,见室内陈设凌乱。即召探捕破门而入,见戈氏死于床上,旁遗木棍。"

赖摩斯就是雷玛斯,戈尔登堡是维多利亚戏院的经理,此案当时在上海轰动一时,各大报刊连篇累牍报道,很是热闹了一阵。

1913年的爱伦活动影戏园中,已设有咖啡座,售卖可可、咖啡、糖果等。而买电影票赠送香烟一包,则自1914年开幕的东和活动影戏园始。1917年,广东人邓子羲与意大利人罗乐将北四川路虬江路口的重庆戏园改建为上海大戏院。1937年,正好是二十年后,意大利水兵因影片《阿比西尼亚》中的辱意镜头而将上海大戏院捣毁。不仅仅是上海大戏院,几乎上海所有的影院都遭受过流氓滋事、军警殴打、发生各种凶案甚至被一把火彻底焚毁。比如世界大戏院申请军警驻扎保护,以免被军人滋扰;奥迪安大戏院被日本人一把火焚烧殆尽;闸北大戏院在开映时屋顶坍塌,死伤惨重;山西大戏院被流氓捣毁……

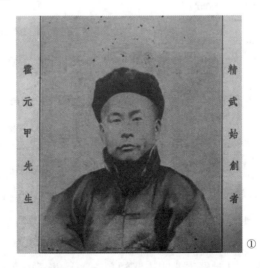

① 精武始创者霍元甲先生,《职业青年》上海职业青年周特刊,1948年。

1908年成立的精武体育会,原名精武体操会,创始者霍元甲至今仍是传奇,从未被超越。1922年,由精武体育会发起,中华音乐会、中华工界协进会等共同参与募捐,在北四川路横浜桥南建筑中央大会堂,包括大厅、阅报室、藏书楼、健身房、会客室等,其中大厅可容一千四百多人。1925年,卡尔登戏院为了和奥迪安戏院竞争,租下中央大会堂的大厅,开办平安大戏院。然而,卡尔登仍旧敌不过独家代理欧美影片的奥迪安电影公司。1926年,平安大戏院收歇,中央大会堂大厅被平安公司租下,改设金星大戏院,1926年10月7日开幕。三年后,又改为南华大戏院。对于影院来说,数年一更院名是常态。

那时候的上海,是有故事的上海,很多人,在繁华中迷失,在自由中寻找梦想,在兵荒马乱中怀着对故乡的眷恋。他们坐在影院里,看见人生。

乍浦路112号影戏园
→东京大戏园→东京活动影戏园→虹口活动影戏园→虹口大戏院

乍浦路112号影戏园

新到特别影戏

启者,本主人新由日斯巴尼亚运到特别电光影戏,异样活泼,大有可观,与从前影戏相去悬殊,比众不同。现于本月初五晚,即礼拜二夜起演,设座虹口乍浦路中西书院后面,届时务请中外绅商同往广目,以扩眼界,幸勿交臂失之。则本主人所企祷者也。此布。

<div style="text-align:right">本园主人辣摩司敬白</div>
<div style="text-align:right">原载《新闻报》,1907年6月18日</div>

机 器 影 戏

启者,本园所演影戏已经多时,其灵泛活泼,早为中外绅商所共赏,以至每夜座客常满,几无容足之地,无俟本主人赘述也。现仍照常开演,惟下礼拜六及礼拜日加添日戏,下午自三点半起,演至五点半钟为止,并出售影戏机器暨照片等,可称物美价廉,赐愿诸君请至乍浦路中西书院后面一百十二号本园面议也可。此布。

<div style="text-align:right">本主人谨启</div>

①

<div style="text-align:right">原载《新闻报》,1907年7月26日</div>

① 机器影戏广告,《新闻报》1907年7月26日。

东京大戏园

请看新奇东京活动影戏

　　本园不惜巨资,特向东京选购最新奇之特等活动影戏片运申,在美界乍浦路中西书院北首第一百十二号门牌,开设东京大戏院,择于阳历五月廿五号,即旧历四月二十夜开演。每晚六点钟起至十二点钟止,将各种新式影片轮流搬演,是以时刻之加长,取资之极廉,以慰观客之欢心,以广招徕,至于房屋宽敞,座位之清洁,应酬周到,戏片特异,非他园可比。惟冀绅商妇孺联袂光临一试,以扩眼界,而预知言之不谬也,特此布闻。

　　价目:登楼每位二角;正厅每位一角。

<div style="text-align:right">东京大戏园主人谨白</div>

① 东京大戏园广告,《新闻报》1913年5月20日。

东京活动影戏园

虹口活动影戏园

虹口大戏院

① 东京活动影戏园广告,《申报》1913年6月3日。
② 虹口活动影戏园广告,《申报》1915年3月23日。
③ 虹口大戏院广告,《申报》1920年1月11日。

虹口大戏院已出售给日商

虹口大戏院坐落虹口海宁路上,是建筑了三十多年的一个向由外国人经营的旧戏院,并且是沪上第一家影戏院。"八一三"以后曾沦入战区,但那里的房屋却仍完好无恙,并没有损坏。后来战事西移,它们也就在去年春间恢复营业,继续开映影片。不过在那特殊环境中,"黄连树下弹琴"般的人们,却不很多。如此营业情形,十分惨淡,它们也只是假此苟延残喘,算是比较重门深锁略胜一筹罢了。最近,听说虹口院主犹太人别立亨,已经获得优厚代价,将其全部房屋生财,售与日方,自二月一日起,便算换了新主了。

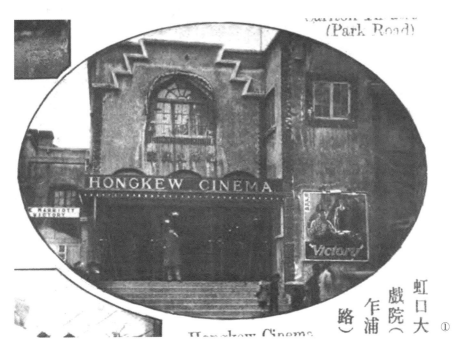

原载《电影》,1939 年第 23 期,第 757 页

① 虹口大戏院外观,胡晋康摄影,《良友》1931 年第 62 期。

虞哲光盘下虹口大戏院

眠　红

　　以搅木偶戏出名的虞哲光,一向致力于儿童劳作教育,故他的名字,在孩子们的脑际最为深刻。顷悉虹口大戏院因演越剧亏蚀,虞已将该院全部盘下,近正雇工加紧修葺。装修工竣后虹口大戏院将演二轮电影,且可兼演木偶戏,是一院两用矣。

　　虞致力木偶戏之始,曾耗去不少精力,惜因援助乏人,终至偃旗息鼓,今盘下虹口后,当然大战抱负也。

<div style="text-align:right">原载《诚报》,1947 年 10 月 15 日</div>

马登影戏院

怪哉奇也活动大电光新影戏

　　世界之中，所云活动电光影戏者，多非真有事实求是，或影而不明，或并无可观之戏，或大而粗，或暗而小，是以本主人竭数载心思，自往外洋择办头等之机，兼请精于是术者来申。自亦试影数日，所谓之山川人物、飞禽走兽，戏中之活动，无不惟妙惟肖，拍案惊奇。众云许可，方敢问世。今倒有戏样千余之多，每晚所影一无雷同。座位亦极精雅，是以敢请中外诸君及妇女等驾临本园，一观方知本主人之真实也。

　　价目：头等六角，二等四角，小童减半。茶资一俱在内。

　　本园开在虹口武昌路北四川路转角十一号花园内，每晚九点起演，至十二点钟为止。

<div style="text-align:right">本园主人马登白</div>

① 马登影戏院《寒沙大侠》影片广告，《民国日报》1926年2月2日。

怪哉奇也活動大電光新影戲[①]

申自試影数日所謂之山川人物飛禽走獸戲中之活動無不為妙為肖相承一無雷同座位赤榻極雅是以歡迎中外諸君及婦女等駕臨本園一親方知不減半茶資一俱在内本園附在虹口武昌路北四川路第列十一號花園内每...

原載《申报》，1907 年 7 月 27 日

① 怪哉奇也活动大电光新影戏，《申报》1907 年 7 月 27 日。

维多利亚大戏院
→新中央大戏院→海光剧院→银映座

维多利亚外国影戏院

维多利亚外国戏园广告

今夜九时开演

虹口海宁路二十四号

本园开演□□□□□□□□□□□□侦探案十分特别①

价目 包厢五元 特等二元一角 头等一元 二等七角 幼童四角

维多利亚游艺班员被人暗杀

《文汇报》云：赖摩斯游艺班中戈尔登堡氏，今日上午被觉为人谋杀于维多利亚戏院附近之卧室中。今晨班主赖摩斯氏因戈氏愆期未到，心有所疑，乃往访之，既至戈之卧室，叩门不应，乃立于椅上由窗外内窥，见室内陈设凌乱。即召探捕破门而入，见戈氏死于床上，旁遗木棍。据守门人云，七时犹见戈氏，以电报一封交之。据此观之，戈氏遇祸，当在晨间七时之后。但就戈氏头上之血迹观之，遇祸至少当在十二小时之前。捕房现正研究此端，维多利亚昨晚因戈氏遇害，停止演剧。

原载《申报》，1922年11月28日第14版第17877期

① 维多亚利外国戏园广告，《新闻报》1912年6月25日。

影戏院西人被人暗杀案续纪

国闻通信社云：

前日，海宁路维多利亚影戏院西班牙人戈尔登堡被人暗杀情形，已志昨报。兹悉被杀之戈氏，系赖摩斯影戏公司之协理。该公司总理赖摩斯现有影戏院六所，均在上海，其事务所设在海宁路之维多利亚影戏院内。戈氏为该公司第一得力之职员，辅助赖氏，经营多年。二年前，回国结婚，得遗产颇丰。上年春季返华，适总理赖氏离沪，戈氏暂代理总理之职。今春赖氏复返，戈氏仍居原职。平日，除办理公司事务外，不问他事。晚间时宿院中，亦无深仇，故事前人多不及料有此惨祸。

是夜半十二时散剧后，戈氏曾与院中同事闲谈至二时，始入楼上卧室就寝。翌晨，公司职员齐集，不见戈氏，人多疑其为酒所创，未曾起睡，因氏素嗜酒，屡失睡也。至十一时，尚未见其人，赖经理亲至卧室，则见其室门紧闭，呼之不应，遂电告就近捕房，当派中西包探来院。启门入内，则见氏已倒卧地上，头额已为凶器击破，室内器物，均凌乱无状，地上遗一木棍，似即为杀氏之凶器。氏本有极大之钻戒二，常御左右手，均已被劫，怀中所藏钞票数百元，亦已无踪。至箱内所失，则尚未能确查。探捕等查勘一过，即将管门二印人带至捕房留讯。因该院别无多人，晚间门首仅有该印人等留宿也。

据赖君言，戈氏生前膂力过人，凶手以木棍狙击，如仅一人，决非伊之敌手，是以可决定其凶手不止一人。至暗杀原因，当为见财起意，因外人多知戈氏近日积蓄颇多之故也。赖君且谓戈氏之老母弱妻以及二弟，现尚未知其凶讯，苟得其惨死之讯，不知将如何悲伤。公司平日，亦深赖其臂助，此次突遭惨杀，亦深悼惜，誓将尽力为其缉拿凶手，以明冤案云。

此案情节极奇，已惹起多数人注意，连日探捕侦查颇严，惟截至今日止，尚未获到凶手。其拘捕之二印人，不过有嫌疑关系，尚未能得其真相云。

《文汇报》云：

赖摩斯影戏公司西人戈尔登堡氏被人暗杀一案，业已略纪昨报，现料捕房正在缉访凶手，大约于本报付印后二十四小时内，当可有所弋获，至捕房所得案中端倪，目下尚守秘密。但据旁人揣度，出事时刻，当在昨晨一时左右，凶犯

大约从太平门进出，戈氏平时恒以卧室钥匙悬于门旁钉上，以便仆役入室洒扫，凶犯当必预如此事，乘间入室行窃，迨戈氏入内，乃突起行凶。事后发现死者衣笥全启，什物散乱。据称凶手尚于死者手指上取去钻戒二只，值洋二千元；衣袋内取去皮夹一只，储洋八九百元；卧室钥匙及戏院保险箱钥匙俱失，但保险箱未启。此案今晨由西班牙领事开庭预审，各证人上堂供述一过。死者本应今日午后大殓，因奉官厅命，展至明日下午举行。戈氏身故后，遗有寡母一、子三、女一，其母闻耗，哀痛异常，几至发狂。闻戚友辈仅以热病猝毙讳告。戈氏经理维多利亚戏院，成绩极优，近又与克劳莱蓝格尔诸人筹办本埠影戏片，一旦暴毙，赖摩斯公司实遭重大损失，维多利亚戏院因之辍演二日，将于明日（二十九日）照常开演云。

原载《申报》，1922年11月29日第14版第17878期

影戏院西人被人暗杀案六纪

《文汇报》云：维多利亚戏院暗杀案，侦查多日，迄无朕兆。捕房今已出三千元之赏格，悬购凶手，足见案情离奇，迥非初料时之比。案中所失之贵重物品，昨日复有大部分出现，即钻石、戒指、金表、手枪等，均经寻获。因此益令捕房陷入五里雾内，足见凶手蓄意谋杀，非为窃盗起见。然戈尔登堡氏究竟有无仇人，亦是案中要点。然凶手行为若是泯然无迹，几令捕房无从侦查，显系老手所为，断非毫无经练者。而戈氏在被杀前一星期内，凡友人于戏院散场后，邀往近处娱乐场者，常被拒却云。

原载《申报》，1922年12月10日第14版第17889期

影戏院所雇巡捕忽然失踪
——似与暗杀经理有关

《大晚报》云：去年十一月维多利亚戏院经理，惨遭暗杀一案，数月以来，侦查迄无朕兆。惟该院自雇巡捕阿富汗人叶苏伯氏，昨日忽然潜逃无踪，深为可疑。

叶氏现年二十五岁，受雇五年，尚无过失，自暗杀案发现后，因其声称于二十七日晨间七时犹见被杀之经理，面交两函，矢口不移，故久为捕房所注意。

昨日该院忽不见叶氏前来报到,及经侦查,据称自星期日夜间即未见该氏踪迹,但其究与暗杀案有无关系,则目下正在侦查中云。

原载《申报》,1923年2月7日第14版第17947期

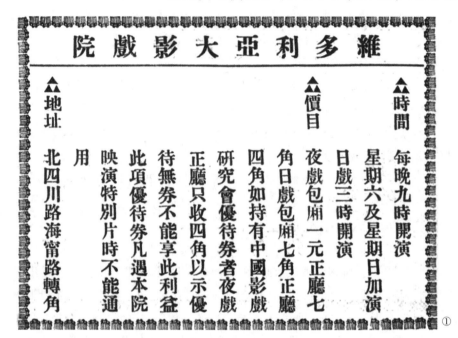

新中央大戏院

① 维多利亚大影戏院广告,《影戏杂志》1921年第1卷第1期。
② 新中央戏院广告,《新闻报》1926年3月28日。

中央公司所辖戏院新经理

中央影戏公司自成立以来,倏已六载,所辖各戏院之营业,因措理得家,非常发达。又本提倡国产电影之初衷,凡稍有价值之出品,必加以有力之宣传,国产电影得久持勿衰者,该公司之力也。现悉该公司所辖之恩派亚戏院经理唐菊新君,定下月一日起,即派任海宁路新中央戏院之经理职位,而原职则由张伟涛君担任。二君于电影界素有相当之信誉,于管理电影院之经验尤富,故中央公司之营业,能蒸蒸日上者,各戏院经理之功绩,亦复不小也。

原载《申报》,1930 年 8 月 31 日第 20 版第 20627 期

新中央复业开幕第一声

海宁路北四川路口新中央大戏院,上次受战事影响,曾一度停顿,刻因虹口方面,次第恢复,故该院大加刷新,并以重金装置有声片发音机,专映中外名贵有声电影。本月一日为复业开幕之第一日,特映明星公司第一部片,上发音四达通有声片《旧时京华》。此片第一次在中央、明星二院同时公映时,往观者殊为拥挤,向隅者至多。此次新中央为优待沪北居民起见,座价非常低廉,分三角、四角、六角三种,日夜一律,儿童只售二角、三角二种。

原载《申报》,1932 年 6 月 4 日第 16 版第 21249 期

① 新中央大戏院《旧时京华》影片广告,《申报》1932 年 6 月 17 日。

海 光 剧 院

① 胜利剧院、海光剧院开幕广告,《申报》1945年11月24日。

爱伦活动影戏院

→爱国影戏院→新爱伦大戏院

爱伦活动影戏院

爱伦活动影戏园
——开设在美界海宁路鸣盛梨园原址

溯自欧风东渐，影戏盛行，其中开人智能，增人见识。虽云游戏小道，必有可观者焉。年来沪上影戏林立，每多不能达其情节，致观者不无遗憾。本园有鉴于此，不惜重资，特在泰西各国订购各种五彩影片，离奇变幻，惟妙惟肖，意味深奥，巧夺造化。诚海上影戏界之冠也。至若园中之幽雅，座位之清洁，更其余事。每逢礼拜二、五，全行更换新片。尚冀绅商各界、闺秀淑媛惠然光临，无任欢迎。

即日每晚排演二次，六点三十分钟起开演至八点四十五分止；九点十五分钟起开演至十一点三十分钟止。

价目每次每位：登楼特等五角、正厅头等三角；登楼头等四角、正厅二等二角；幼童（特等、头等）俱二角；普通座位一角。

内设雅座，特备牛奶可可、可可咖啡及各种名茶、点心、糖果，一应俱全。

原载《生活日报》，1913年12月20日

① 爱伦活动影戏园广告，《生活日报》1913年12月20日。

影戏院领取赔款

华商爱伦影戏院西人罗乐,在公共公廨控房主康翘卿翻造房屋违背合同,请追损失等情。由廨讯判被告赔偿原告损失银五千二百两。嗣因被告不服,延请律师投廨,声请上诉。业经核准,前日午前,由李襄谳会同义罗副领事,传讯被告代表律师上堂,诉明被告不服理由,请求准予上诉。原告代表律师则请将被告缴存之银先给原告具领,中西官会商之下,姑准原告觅保,将被告缴存公堂之款给领再核。

原载《申报》,1918年7月22日第11版第16318期

爱 国 影 戏 院

影戏院定期开幕

海宁路爱伦影戏院今夏因事停演,兹已重新改组,请准工部局,大加修葺,定名爱国影戏院,并建造石级步梯,添置西式座椅,定夏历元旦开幕,并向欧洲定制大部长片多集,届期连续开映云。

原载《申报》,1919年1月25日第11版第16504期

爱国影戏院开幕

海宁路爱国影戏院,即前爱伦旧址,现有人重行改组,于元旦日开幕,每晚买座拥挤,今晚开演百代公司出版之长部侦探戏,名曰《还魂》,自第一本至第五本,爱观影戏者盍往一观乎。

原载《申报》,1919年2月4日第11版第16507期

新爱伦大戏院

海宁路新爱伦影戏院

　　海宁路新爱伦影戏院为林发影片公司所设,年代甚久,最初为广东戏院,后由林发公司改为爱伦影戏院。尔时营业甚佳,约八年前该院开映浴甘布

① 爱国影戏院《还魂》影片广告,《申报》1919年2月4日。
② 新爱伦影戏园开业广告,《申报》1919年6月19日。

《侠盗》影片时，每晚满座。嗣后数年生意亦佳，后因虬江路上海大戏院落成，故爱伦即停演。当时说者谓上海大戏院即系爱伦之主人所造，未几又改为新爱伦。至于今日，仍由林发公司主持。惟营业权限，皆归该公司华经理朱兆熹君掌理。该院历年素以侦探长片吸引观者，故至今仍袭此法。上月内所演之长片，如《奇女侠》《大盗巢穴》《鹰眼侦探》《盗画图》《隐面人》《神出鬼没》《奇怪人》等数片，每星期换演二次，惟内中以《奇怪人》一片为最佳，故卖座亦较其余数片为盛。此外又有滑稽短影片十余种，虽不能与罗克、卓别麟二人之新作比伦，但以与长片同时开映，故亦能使观者满意。该院又在元旦开映中国影片《阎瑞生》，及现在映演商务书馆出版之《孝妇羹》一片，此片在商务书馆出版后，在该院第一次开映，故连日卖座极盛，至该片情节之佳，已志本报，故不赘述矣。

①

法租界三洋泾桥之法国大戏院，亦系新爱伦经理朱兆熹君所设，故所演之长片，泰半与新爱伦同。但沪南居民，不便赴爱伦观戏者，遂皆至该院坐观，故营业日渐发达，惟卖座最盛者，当推在开映罗克与卓别麟二人之滑稽片时耳。

原载《申报》，1923年2月2日第17版第17942期

新爱伦影戏院昨日开幕

海宁路新爱伦影戏院，自星记接办后，全部加以改良，光线空气，均极畅朗，一以合于卫生为主，该院昨日业已开幕，来宾极多云。

① 新爱伦影戏院《奇女侠》影片广告，《申报》1922年11月20日。

原载《申报》，1925年8月24日第21版第18852期

中央公司接办新爱伦戏院
——明日开幕准映全部《空谷兰》

海宁路新爱伦影戏院，创立已十余年，初名爱伦，专映欧美侦探长部影片及著名国产电影，现于本月起已让与中央影戏公司，前数日由该公司饬水木匠将院内楼上下油漆一新，而座位亦较前宽畅。且以时届夏令，院中又装置风扇十余架。现定明日开幕，即选映明星影片公司最大之出品《空谷兰》，此片前后共二十大本，为优待顾客起见，特将此二十本影片，一次映完，座价颇为低廉云。

原载《申报》，1926年6月11日第23版第19135期

① 新爱伦影戏院开幕广告，《明星画报》1925年第2期。
② 新爱伦戏院《空谷兰》影片广告，《申报》1926年6月12日。

新爱伦影戏院之革新

 海宁路新爱伦影戏院,近由粤商某君等接办,将内部大加刷新,并预向中美著名影片公司订租各种名片映演。现定于八月一日起,将外部修理粉刷并放宽座位,重新布置,八月十五号正式开幕,届时观客必踊跃云。

 原载《申报》,1925年7月31日第18版第18828期

东和活动影戏园
→沪江影戏院→东和影戏院→武昌大戏院

东和活动影戏园广告

武昌路四号东洋庙隔壁,夜戏七点钟开演,日戏二点半开演。阳历十一月十三号至十六号,阴历念六日至念九日,戏目:

准演最新好戏片

万国飞艇大赛会

第一本男女爱情

第二本银行开市

第三本破产失款

第四本飞艇赛会

① 东和活动影戏园广告,《新闻报》1915 年 10 月 20 日。

第五本迎亲团圆

滑稽新戏片

见帽子大起疑心,偷火鸡用尽心思。

聘请中国女学生,操洋琴以助清兴。

每逢礼拜三、五掉换新戏片,礼拜日、六日夜开演并赠送凤梨牌香烟,每位一包。

价目表:夜戏头等三角;二等二角;三等一角。日戏楼上二角;楼下一角。

原载《新闻报》,1914 年 11 月 13 日

① 东和活动影戏园广告,《新闻报》1916 年 11 月 23 日。
② 沪江影戏院广告,《新闻报》1921 年 7 月 28 日。

华商影戏院又多一处

虹口武昌路日商东和影戏院,因生意不佳,已于上月底停止营业。兹由周启邠君等出资,租得该院房屋,组织华商沪江影戏院,现正从事修理,布置内外各部,改良座位,添装风扇,购置最新片子,一俟布置竣工,即行开演。现周君由股东公推为该院经理,周君对于影片事业,研究有年,向在四川路开设启邠公司,专做进出口生意,兼代理美法两国著名影片公司之片子,运销国内各影戏院云。

①

原载《申报》,1921 年 7 月 23 日第 15 版第 17391 期

① 沪江影戏院广告,《影戏杂志》1921 年第 1 卷第 2 期。

华商影戏院开幕

武昌路乍浦路转角沪江影戏院,已于昨晚开始映片,所演正剧,为最近出版之《女革命家》,情节颇佳,背景亦颇奇,佐以泡洛之滑稽片,尤觉妙趣环生。是晚中西来宾参观者颇多,均由招待员引导入座,而其楼上下设座宽舒,室中布置清洁,并皆佳妙。首由谢福生君以中西文作简单之演说,道谢中外来宾,毕即映影片,并闻该院已订欧美各国最新之佳片,一经运沪,即由该院先演云。

原载《申报》,1921年8月7日第15版第17406期

沪江征题片名今晚揭晓

乍浦路武昌路转角之沪江影戏院,上星期四因开映新运到之科学侦探长片,苦无相当华文名称,故登报征求题名。一连数日,接到各界题名之函件,却一千余封。闻该院欲慎重起见,特将各界所题之名称,指派三人选取。大致以简括而能动听者,为取录之用。今晚又值该院续映此片之期,故同时即欲发表

① 沪江影戏院开幕广告,《新闻报》1921年8月6日。

题名之姓氏及所题之名称云。

原载《申报》，1923年10月25日第17版第18199期

东 和 影 戏 院

上海之日本影戏事业

周世勋

近年来日本影戏事业之发达，诚有一日千里之势，如帝国、东亚、松竹、日活等公司，固无日不在竞争之中而互趋于进步，即演员之幸运，亦日臻佳境。惟上海一隅，景象尚觉冷淡。去年濑川鹤子、三条美德二女士来华，始拟投资开设公司，后以种种关系未能实现。故就制片方面言之，则在上海几等于零度。即影戏院之营业亦不发达，未能有若大之收入，今姑就东和、大和、演艺馆三院论之。

东和影戏院在三院之中为巨擘，所映之片，较其他两院稍佳。凡日本著名明星所演之影片，首先在该院开演。在影片上，该院可得首标。惟因院内座位不多，售价不得不大，因之观者常有座价过大之感，而不敢过问。平均每日收入约在百元以内，除开支外获利无几；若遇开映普通影片时，其收入尚不敷支出。

大和影戏院地点太恶，且院屋过小，即满座亦不过三百余人。加之该院所映诸片，极为平常，大都尾上松之助等历史片，不合现代日人观影者之心理，营业因之日益不振。记者曾一度往观，卖座不过四十人，而四十人中尚有免票，其每日之收入，亦可想而知矣。

演艺馆为三院中地位最大之戏院，惟映片劣，有时更杂以唱歌等节目，难以引起观者之兴趣。闻该院主人云，每日开支至少需百五十元，而平均逐日收入，尚不及支出之半，营业上殊难维持永久，故该院现已停止营业。

又闻日本帝国影片公司，有本年五月间来沪创办公司之说，果然，则上海之日本影戏事业，或可稍有起色矣。

原载《影戏春秋》，1925第1期，第10页

沪上日侨剧场消息

武昌路东和影戏院,连日开映日本武士道明星尾上松之助侠士剧《辰五郎》,及冈田嘉子、南光明等合演之《新生之爱光》,又日本著名三十电影悲剧之《琵琶歌》,亦深受侨沪日人之欢迎云。

三月前由日本来沪之少女歌剧团,曾出演于横滨桥演艺馆舞台上,当时华人之往观者亦复不少。今该团又重行来沪,将于二三日内在演艺馆登场,表演著名歌剧云。

东和影戏院及日本学书店主办之日本日活影片公司俳优投票揭晓,梅村蓉子娘六一票,片冈松燕六一票,尾上松华五七票,酒井米子四三票,而最著名之武士道明星尾上松之助及女明星砂田驹子,竟各得五票,颇令人失望。

现闻多数侨沪日本资本家,创议在虹口吴淞路乍浦路一带,建筑浅草式之影戏院,内容能纳观客一千人,并附造馆员住宅十四五幢,大约成本四万两左右。

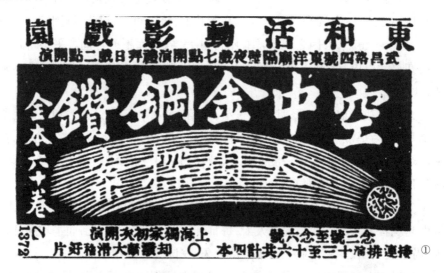

原载《申报》,1926年6月19日第20版第19143期

① 东和活动影戏院《空中金刚钻》影片广告,《新闻报》1916年11月24日。

武昌大戏院

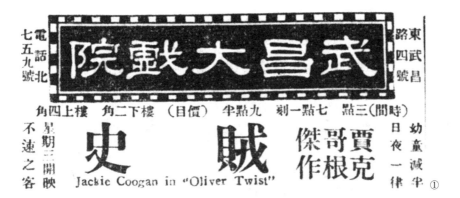

① 武昌大戏院开幕广告,《申报》1927年12月10日。

爱普庐大戏院

> 爱普庐活动影戏院
> 北四川路海宁路北首五十二号
> 请看与时局有关中国事变新片
> 北京实地摄影
> 呜呼
> 袁世凯
> 本大五
> 风流皇帝
> 初八夜起连演三天 ①

歇浦零话

瘦鹃

挽近以还，海上影戏院盛极一时，欧美人所设者，有浩灵班、维多利亚、爱普庐、上海、万国诸院；吾国人所设者，有共和、新爱伦诸院；日人所设者有东和、虹口诸院。

中以浩灵班规模最宏大，而富丽则推爱普庐，维多利亚次之。入座索值较高，西来新影片亦必先演于三院。每夕九时许，华灯乍上，妙乐徐陈，绀发碧眼之，携骏奔鹿至。衣香鬓影，撩乱一时。吾国人之列席在观者，是惟十之一二而已。诸院不特演影戏，即欧美名歌伶、名舞女或大力士来亦于此献艺，观者益盛。尝与小蝶观大利美人歌舞于浩灵班，目眩神夺，欢为观止。

小蝶赋诗四绝云：

> 凌渡碎步惹芳尘，仿佛陈王梦里神。
> 毕竟爱河恩泽广，肯□眉语度凡人。
> 来是惊鸿去似龙，道蓝两点活双瞳。
> 阿嬛玉体分明见，只隔轻纱薄一重。
> 消魂一曲艳人天，迟我飞升五百年。

① 爱普庐活动影戏院《风流皇帝》影片广告，《新闻报》1916年7月9日。

却笑吹笙王子晋，忍将罗绮换神仙。

歇后华灯不似春，更从何处觅真真。

夕君别有通灵术，粉壁丹青幻鬼神。

清歌妙舞，故当以佳句宠之。

<div style="text-align:right">原载《申报》，1919年12月24日第14版第16830期</div>

戏园中之枪声

《大陆报》云：

二十六夜九时二十分，爱普庐剧园方在开始演剧时，忽有俄人开枪两响，向座中又一俄人轰击。众早惊愕，但未伤人。据目睹者云，放枪者为俄国著名律师索细志纳氏，而被击未中者为施志曼氏。施向在哈尔滨，因其妻在沪数月，近为索细志纳所谤毁，故特来沪向索理论。是晚，施夫妇在园中与索相遇，施乃击索之面，索遂取五响手枪击之，当由西探夺下手枪，将索拘往捕房。嗣由俄领署请求释放，故于夜间十一时放出。此案定于二十七日在俄领署审讯云。

<div style="text-align:right">原载《申报》，1920年4月28日第15版第16948期</div>

影 戏 话

杨小仲

昨日大雨，终朝空气漉湿，颇觉闷损。午后往禹钟处略谈，遇友人韩德卿君，谓予今日爱普庐演映美国拳术家席淡西与法国卡本台决斗实地影片，约予往观。余久震席淡西名，欣然偕往。至戏院楼上，均已预定罄尽，遂在楼下寻二座。屋小人多，门窗不开，热气拥塞，汗透重衣。三时开演，席淡西英名为Jack Dempsey，余前曾见之于《怪手镯》影片，法人名Georges Carpentier，曾为兵士，拳术绝欧洲。此次来美作五十万金元之决赛，虽曰利多，实亦欲攫此世界拳术大王之一席也。

全片凡五本，首一本为二人之照片及决斗场与观台之摄影。决斗场在中心，四面为观台所包围，座位层迭约有数百排。第二、三本历映二人平日运动之情形与种类，及锻炼筋肉之方法。二人练习，有同有不同，而席淡西之气魄，

则似加卡本台一等。第三本末映观者入观台之摄影，观者鱼贯而进，延长数里。既入观台，顺序就坐，由下而上，但见人首排列如山，人数当在数十万。末排距斗台约半里余，不知当时观看能似予今日之清晰否？第四、五二本为两人其决斗之正场，计斗四次。二人入场，互相握手，卡本台微笑，态度甚从容，不脱法兰西人丰采。席淡西则凶猛，狠恶如野人，望之生怖。公正人振铃开始，二人即猱进，前后周旋，堪称劲敌。

　　第一次，卡本台似略胜，席淡西面部屡受拳击。第二次，卡本台始衰，席淡西乘际击其鼻，血盈满面。第三次，席淡西筋肉尽张，鼓气直前，卡本台左右回避，偶击一二拳已不能着力，观者至此已知胜负之判分矣。第四次交手，未几，卡本台被击仆地，公正人呼数至九（照例击倒后呼数至十，不能起，即为失战斗力，如能起立仍当再斗），捷然跃起，席淡西直前击之，约二回，卡本台腹部受拳，复倒地。公正人呼数至十，卡本台欲起立，力不支，仆地不克起，于是胜负判决。五十万金元及拳术大王之名，均为席淡西所有，可谓名利双收矣。决斗场前排坐新闻记者无数，座前各置电报机，每一次决斗毕，即群拍电报告。及斗毕，群向席淡西握手，拥簇以去，全片至是告终。此片拍摄甚清晰，接片亦尽善，使数万里外人如身亲其境，惜余不谙拳术，但知其撞冲擂击，不能将其精妙传达一二。韩君谓："闻言在美国观席淡西决斗，每人须费六十金元，吾等今日之冒雨前来，亦殊值得。"出院归家，骤雨适至，淋漓满身。余归后，不禁有感，似此猛兽式之决斗，不宜盛行于现世纪，如曰提倡体育，则何者不可为，而出此生命的搏斗？当卡本召二次仆地，欲起不能，情景殊惨也。

　　　　　　　　　　　　原载《申报》，1921年8月23日第13版第17422期

上海大戏院

①

上海大戏院落成

海宁路爱伦影戏园开幕以来,于兹五年所演影片,各界均甚欢迎。兹闻该园股东粤人邓子仪与意国人罗乐另在北四川路虬江路口建筑分院一所,名曰上海大戏院,其建筑悉仿欧洲剧场形式,装潢华丽,座位宽畅,售价尤廉,刻已竣工开幕矣。

原载《申报》,1917年5月18日第11版第15896期

葡商请设影戏场与食店

葡商罗杰耳拟在虬江路上海大影戏院对面开设影戏场,并雇技术家演艺。又在该场邻近附设一食所,专售果品饮料,日前呈由葡领照会交涉署称,该场系游戏性质,入场者每人纳费洋一元,非酒捐间之类,一切跳舞概不准行。该馆由该商亲自经理,并无转售及顶让等事等因。函由淞沪警察厅令行该处警察分所调查具复核办在案。

近悉该分所呈复称,遵查该葡商罗杰耳,所禀指开设戏院,即前经商民张云山禀准给照许可开设之中华大戏院地址,房屋似尚相宜。并据该葡商面称,系该戏院股东之一,因自开演以来,生意异常冷落,现拟复加修改,加演技术,并售食品糖果,系因扩充营业,借广招徕而维血本起见,并不售卖洋酒,所演技

① 上海大戏院开幕预告,《时报》1917年5月14日。

术,即西洋幻术,尚属正当云云,不知当局如何核覆也。

原载《申报》,1922年4月3日第15版第17638期

魔术团之奏技《狮子做亲》

世界著名魔术家美国嘉德君,兹经上海大戏院主任曾焕堂君以厚礼迎聘来沪。抵埠后,卸装于礼查饭店,同行有男女二十余人,各挟惊人绝技。所携演剧材料,及布景衣装甚夥,重量约计五十余吨,并带来硕大之狮子一头。

礼查主人,恐旅客惊惧,不敢收容,婉词谢绝。因此将狮子寄养于博物院路英国戏院,雇二西人,任看护之职,与狮子同卧起。惟狮产自非洲热带中,性极畏寒,故狮室日夕燃泗汀火炉以御寒。其食料为牛肉、面包、牛乳之类,日费约十余元左右,每星期只给食六天,而星期日则不食一物。

此次狮在途中,忽感冒寒气,染伤风疾,嘉德君特购多量鱼肝油饮之,果得霍然而愈。昨日始由英国戏院,移至虹江路上海大戏院,经过之处,观者塞途,该院特辟暖室以居狮,日夕并燃火炉。

① 上海大戏院嘉德魔术团广告,《申报》1923年1月1日。

该狮本为西班牙皇所豢养,延兽术专家,训练有年,狮性极驯良,且善体人意,儒善若良马,嘉德君以重金得之,携赴各国演剧,已三四年,所到之处,颇受邦人士之欢迎。此次道经日本,在皇家剧场演剧三天,极蒙日本皇太子之赞美,赏查有加,嘉德君报以银质所制并刻金丝之花珍贵马鞍一具,太子受之,极为忻悦。

闻该狮于昨日(二十五)起,登台演《狮子做亲》一剧,进退悉中规矩,观者颇为满意云。

原载《申报》,1922 年 12 月 26 日第 18 版第 17905 期

上海大戏院扩充设备

虹江路上海大戏院经理何挺然君,因鉴该院逐渐发达,故久欲改良内部事宜,近以排宽座位,添用新式放映机,商诸总经理曾焕堂君,颇得同意。故该院楼下座位,现已减少一百余座位,排行道路较前宽尺许,即排座亦宽二寸,故散戏时,座客不致有拥挤杂乱之虞。而台上银幕亦移至台之中心,俾前排座客,皆得醒目而观,绝无眩目之苦。至放映机,该院以前本用百代公司所出之机一,及雪姆拨兰克斯(Simplex)号一座,现以百代机摇声聒耳,使人厌弃,故已自昨晚起,易最新式之雪姆拨兰克斯机一座,光线亦比前强大,故此后二机并用,则该院所映之佳片,尤当生色不少矣。

原载《申报》,1923 年 9 月 28 日第 18 版第 18172 期

① 上海大戏院《侠盗罗宾汉》影片广告,《新闻报》1924 年 7 月 2 日。

上海大戏院之五周纪念

任矜苹

上海大戏院为曾君焕堂所创办,建筑系前中华大戏院旧物,现今辉煌之陈设,则曾君接办重修后之成绩也。上海华人自设之电影院,足以与外人颉颃者,仅此一所而已。上海大戏院之院址,远在极北,中华大戏院之失败以此。曾君改设影戏院后,极力经营,能使沪南观众不以北行为苦。不独华人如此,即西人中,亦多视该院为彼等惟一消闲之场所,于是营业遂日盛。《赖婚》映后,凡寄寓上海之爱观影戏者,无不知有上海大戏院矣。

前年,静安寺路之卡尔登戏院开幕,上海大戏院之营业,忽受特殊之影响。曾君忧之,乃力谋挽回之术,去年得美国第一国家影片公司、名伶联合影片公司及福斯影片公司出品之经理权或先映权,于是美国影片之上品俱入曾君掌握中,营业状况,又复旧观。

① 上海大戏院《月宫宝盒》影片广告,《申报》1925年2月25日。

二月廿八日，为该院创设五周纪念期，曾君预备举行一有形式之纪念会，门前建彩牌楼，饰以五色电灯，而名震世界之《月宫宝盒》影片即于此日开映，并为《月宫宝盒》特印一纪念刊，分赠来宾。他若《海上英雄》等佳片，亦以开演日期，于此日告观众，二月廿八日之于上海大戏院，为创设五周纪念期，亦战争胜利纪念期也。

<div align="right">原载《电影杂志》，1925年第10期，第1页</div>

上海大戏院银幕重光
平

虹江路上海大戏院，自今春因战事影响后，乘时大加刷新，将正门移向在四川路，又将内部改造，拓充座位，大异本来面目，数月以来，工程异常忙碌。现已告竣，订十月十五日开幕。闻该院主人决定演映世界著名新片，据调查所得，第一片为开登主演《最后的胜利》；第二片为桃罗斯德尔里奥主演《战地鹃声》，该片对于战事写真，非常伟大，闻卡尔登戏院亦已订定该片，将与上海大戏院同日同时放映，至时定有一番热闹也。

①

<div align="right">原载《中国电影杂志》，1927年第1卷第9期，第44页</div>

① 上海大戏院《战地鹃声》影片广告，《民国日报》1927年10月23日。

参观上海大戏院后

杨敏时

海上士女,举上海大戏院而询之,无不知者。盖以其在春申江上,盛名久享故也。顾院屋历年既久,未免敝陋,因于客冬暂停营业,重行翻造。各界人士,深盼其早日落成,俾得银幕重光,乃迟迟至今,几达一稔之久,方告工竣。然其工程之浩大,于此可见一斑矣。

一昨傍晚,偕张少山先生前往参观。张君学贯中西,经验宏富,对于办理影院事务,心得尤多,该院经理也。至则总经理卢根及卢璧城两先生均在焉,观察一切,慎密万分。卢君固富有毅力,谨慎从事者,是以院中事无巨细,靡不躬亲过问,与北京大戏院之总经理何挺然先生,可谓无独有偶,我国电影界数一数二之人物也。

①

① 史璜生新杰作将在上海大戏院开映广告,《中国电影杂志》1927年第1卷第9期。

该院正门前面向虬江路,今则面向北四川路,式样新颖,堂皇矞丽,一如北京大戏院。而票间穿堂则较北京为尤宽敞,堪屈一指。旁竖大理石柱,气象恢宏。墙饰紫金色泥,华光耀目。壁顶四面多空白,闻之张君云,拟漆油画其间,计每幅代价银十数两。其精致考究,概可想见。而内部装潢,则又穷极富丽。墙饰雅宜,石膏雕刻,在在均含有美术观念。座位之排列,较前更为合度,宽敞舒适亦过之。前放映机室在楼下,今则迁至楼上。凡此诸端,皆足观其改良多多矣。综观全院,罔弗精巧绝伦,一切设施,乃复尽美尽善。闻现已定于月之十五日,即夏历九月二十日,开幕营业,又将一新我沪上士女之耳目矣。

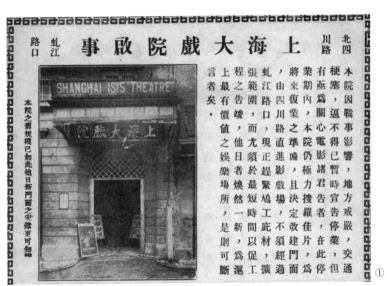

原载《申报》,1927年10月14日第16版第19609期

上海大戏院将改演粤剧

北四川路虬江路口上海大戏院,近由旅沪粤商李干庭等组织,不日将改演千秋新声,男女粤剧,由粤聘到文武生麦少芳、花旦白玉琼、女丑张蕙霞等,及由汉口回沪之诙谐大王伊秋水,文武生陶醒非,花旦罗慕兰,西洋女廖秀芳、侬

① 上海大戏院启事,《中国电影杂志》1927年第1卷第7期。

雁非,须生新珠,小武彭雪秋,大面黎元秩等。全班名角,不日登台,排演拿手杰作,该院座位及布置,已大加装修,并有冷气等设备云。

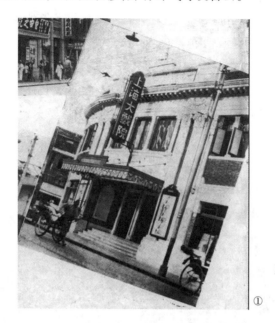

原载《申报》,1935年7月1日第17版第22335期

上海大戏院被捣案事变目击者述详

意水兵捣毁上海大戏院案,上期本刊已有记载,当时有一法侨在场,目睹捣毁事变,归向某法文报报告目睹情形特详,译载于次,幸弗以明日黄花视之也:

当影片开映时,予(法人自称,下仿此)适在楼厅观看,初时并无若何异状,迨至《阿比西尼亚》片中之阿王出现时,华人观众,对之大为鼓掌,于是有一便衣之外侨,坐在八角票资之楼厅前排中,乃吹警笛,而影片之放映光线,立即为人用衣衫所蒙蔽,同时在全场中,即有人开始放掷阿摩尼亚臭气,意在迫使观众出场。由是场中之灯光,即行复明。予乃见有穿制服之意籍水兵,满布上下,持有木棍及铁管,进行破坏之工作,场中之座椅,多为击坏。在楼厅之前列座位中有一外侨,眼旁似有疤痕,正居于司令之地位,以意语发施号令。在

① 上海大戏院,《电影月刊》1933年第27期。

场之观众,突受此警,几欲发狂,乃在意水兵威迫之下,陆续出场。正在此时,予又见一群之意水兵及便衣之意侨,仍在继续掷放阿摩尼亚臭气,而其实则此气并不伤人也。予又突闻有呼声,自楼上而来,回首视之,则见有一群水兵,手握手枪,臂挟影片,自放映室中沿梯而下,即在人丛中走去。是时,予乃出场,则见有若干中国警察,正在附近维持秩序,然而该警人数确乎过少,实不能有所干涉。且在事实上,予迄未闻有放枪之声。查此次事件,颇有人已预料及之者,盖在二月十一日,路透社即有罗马方面电讯,略谓,因《阿比西尼亚》影片之开映,意国出而干涉,乃以订定有中意电影协约,双方互相保证,各不许有伤双方国家之影片,在各该国内开映。但此讯迄未证实,似为谣言。然而此竟发生捣毁事件矣,意水兵在上海之用武力干涉侮意影片,此次已为第三次矣。盖在前八年时,曾抢取光陆大戏院之美国影片,嗣在乍浦路桥上公然将片焚毁;又在一九三四年时,又于卡尔登大戏院,将有关欧战而叙及意兵败北之影片,亦被持枪强抢,但在事后,均经公共租界当局与意国总领事署,用友谊手段解决之云。

原载《电声》,1937年第6卷第9期,第437页

意水兵为《阿比西尼亚》影片捣毁上海大戏院案续闻

意兵捣毁北四川路上海大戏院案,市政府以危害及居民生命财产,于廿二日下午向意国驻沪总领事署提出严重抗议。意领署经两日之考虑,备就覆文,已于廿五日晨十一时,由副领事麦考里代表总领事尼龙,访秘书长俞鸿钧面

① 上海大戏院《阿比西尼亚》影片广告,《申报》1937年1月22日。

交。至覆文内容,因双方约定,不能发表。闻辞句甚为和缓,但对责任方面,多所诿卸。市府对覆文内容,现正加以郑重考虑,并定交涉步骤。上海大戏院损失近十万。

受伤诸人其势不轻

上海大戏院被意兵捣毁后,院主(苏联人)廿四日已将损失情形,造具清册,呈报苏联驻沪领事署,计机器、生财、营业各项损失,共为九万二千七百二十一元。并于廿五晨呈报市警察局备案。至受伤者,除两苏联人外,尚有机师华人马耀华,腹部受伤甚重,现正医治中。美国影片公司损失亦巨。

报告领署要求赔偿

经理《阿比西尼亚》影片之美商亚洲影片公司,亦已于前日,向美驻沪领事署报告被害情形,损失约二千美金(合国币一万五千元)。此外上海大戏院于开演该片时,本拟于演毕加演华纳公司《巨奸伏法》之预告片,及环球公司之《儿女英雄》预告片,当时亦为意兵毁去,合计损失国币二千元。亦拟向其本国领署报告,要求赔偿。驻华意大使尚未到达。

外交部令向罗马交涉

南京消息,上海大戏院被意兵捣毁案,外交部提出抗议后,因意新大使未到华,致无答复,故外交部已电华驻意大使刘文岛,令向罗马直接交涉,至外交部致意抗议文,已由使馆电意政府矣。

(2)一月廿一日在上海大戏院开映之第一日。①

原载《电声》,1937年第6卷第9期,第436页

① 《阿比西尼亚》一月廿一日在上海大戏院开映之第一日,《明星》1937年第8卷第2期。

中国影戏馆

→中国大戏院→中山大戏院→光明大戏院→山东大戏院

中国影戏馆

中 国 大 戏 院

受 盘 声 明

启者,鄙人于本年四月十六日起,将美租界梧州路一百七十七号中国影戏馆除房东所有者外全部生财、一切货物悉数盘顶,继续营业,所有以前一切人欠欠人担保等各事均归推盘人自行理楚,与受盘人无涉,恐未周知,特此声明。

<div align="right">中国大戏院主</div>

原载《申报》,1923年4月18日

① 中国影戏馆开幕广告,《申报》1920年9月15日。
② 中国大戏院主 mr. Y. Sampson Chieng 启 8613B 乙启事公告,《申报》1923年4月18日。

中国大戏院之气象一新

昨晚开映影片两种，将即另换新片。

梧州路中国大戏院，原系俄人开办，自本月十六号起，由陈勇三君顶盘接替，已志昨报。记者于昨晚八时赴该院观映，已经满座。是晚适映《一刀仇》及《遗产毒》，光线充足，情节离奇，观者大为叫座。该院房屋宏敞，座位广雅，刻下该院主尚刻意整顿，并与各著名影片公司订定新奇佳片，不日将映演云。

①

原载《申报》，1923年4月18日第17版第18010期

中山大戏院

中国大戏院将改中山大戏院

虹口梧州路中国大戏院，自沪商陈君接办以来，已届三载，对于影片，悉选精良，故营业日盛。迩来天气已入秋凉，内外重新油漆，门面布置，更为特色，并将中国大戏院名称改为中山大戏院，一俟油漆竣工，特映名片一星期，并加演各种游艺，以飨观者云。

原载《虹报》，1925年8月26日

① 中国大戏院《红粉骷髅》影片广告，《申报》1923年4月18日。

光 明 大 戏 院

光明大戏院明日开幕

　　蔡钧徒、凌庸德、邱衡愢等所组织之光明大戏院,筹备许久,业已就绪,地址虹口东鸭禄路梧州路口(即四卡子桥下面),内部布置富丽,明日(二十七日)为开幕日期,日夜三场,除开映老牌滑稽罗克及海茂尔登主演之最新趣剧外,尚有易方朔精神团全体男女演员日夜登台表演,可谓中西媲美。屋内满装风扇,凉爽异常,并赠送精美团扇,交通便利,乘十七、十八路无轨电车均可直达,想届时梧州路上,车水马龙,定能轰动一时也。

原载《申报》,1932年7月26日第15版第11301期

① 中山大戏院《花好月圆》影片广告,《新闻报》1925年9月7日。
② 光明大戏院开幕广告,《新闻报》1932年7月27日。

山 东 大 戏 院

开幕大赠品
楼上二角 楼下一角
正式开映中钜片《我们的光明大道》
范雪朋 余光 陈雁 主演
空气调节 最新设备 经济娱乐之场

地址 梧州路卡德桥堍一百五十号
电话 五三一八四号

时间
每逢星期三 七时至九时 九时至十一时
星期日 下午三时至五时 六次

① 山东大戏院开幕广告，《申报》1934年8月2日。

万国影戏院

①

影院素描：万国大戏院

余松耐

小学生的大本营

生存在虹口的影戏院,资格最老的要算万国了,新中央、虹口、百老汇、东海……都是后起居上的暴发户,没有像万国那样老资格。

在刚映《火烧红莲寺》那一类神怪电影的时候,万国的的确确也曾轰轰烈烈地出过风头,因为那里的地位生得巧,观众差不多都是小学校里的学生们,对于神怪电影中的飞剑、掌心雷是极端地感到兴趣,而且更配合不新派也不旧派的中年妇人们的胃口,谁都愿意花了极微的代价,到万国去消磨四个钟头——做《火烧红莲寺》的时候,往往都是二集连映的,而且可以连看——戏院虽然不很大,然而客满牌子倒也时常挂着的呢!

可是电影的艺术在同时随着时代的轮子展进,日新月异地在精益求精。自从神怪淘汰了而产生了爱情片以后,多数的观众——小学生似乎觉得丈二和尚摸不着头脑,不懂剧情的结构,而不新不旧的妇女也感触到没什么好看,于是乎观众便渐渐地不像以前那样拥挤了,营业的收入,也趋于萧条的一途。

当跨进了万国的门首时,立刻便会感到异常的景象的,一片喧嚣的嘈杂的声音从正厅冲了出来,比鸭棚里的鸭子还要嘈杂。假如你是第一次去万国,那

① 万国影戏院广告,《新闻报》1922 年 10 月 23 日。

么,一定会以为是自己走错了路,不去影戏院而跑到人声鼎沸的小菜场,或者是二马路外滩的金业交易所市场里。

在戏院里,无论影片有没有开映,那些观众自始至终老是高谈阔论、大声呼喊的,尤其是茶役和你瞎缠,非替他泡一杯不可;小贩也在台前穿梭似的来往,没有一些影戏院的秩序,怎不教观众感到不快呢?所以稍为摩登一些的少女们,是绝对不愿意去万国的,这儿大多数的观客,仍旧要首推不守秩序的小孩子哪!

营业不振,租不起代价稍贵的好片子,所映的都是别家影院映了又映糊得不够开交的旧货,所以在开映时往往中途出毛病,非经剪接不可。大概因为小孩子们缺乏知识,每当影片中断的时候,就大喊大叫起来,那形势几乎比游艺场还不如。但是这是否戏院的管理不好,或者是否可以归罪所租的影片太蹩脚,总而言之,统而言之,总统而言之,还要给观众的肚子去自己明白吧!

走出了万国的大门,回头去望一望不很高的房屋,那淡黄色的墙面上明显地嵌着"万国大戏院"五个大字。可是你走了进去,合上眼估量自己身处什么场合中,无疑地,谁都不相信自己会在大戏院中哪!

万国大戏院给予观众的印象是不良的,尤其是小贩和茶役更加讨厌,希望赶快地为观众打算,尽量地去改革呀!

原载《皇后》,1934 年第 16 期,第 26 - 27 页

十五家戏院缩登广告
萍 子

今年因了市面的不佳,开影院的也受到了很深地痛苦。许多新的旧的戏院都感到生意难做。夏令配克关了门后,继了上海影戏院也因为营业不佳无法支持而停业。过去牌子很够硬的戏院,今年也不能赚钱,而且每年生意最淡的夏季还没有来到呢,现在已经这样糟,在夏季当然更没有把握。所以最近有十五家戏院,为未雨绸缪计,决定一致在广告方面实行减缩。因为平常一幅封面全版广告,往往要三四百块钱,便是戏目栏内的较大广告,每天的开销也不少。这十五家戏院(包括中央、新中央、恩派亚、卡德、万国、明星、华德、光华、东南、蓬莱、西海、东海、山西、天堂、荣金)曾经开过一个联席会议,认为各报之大小广告,实有缩小之必要。因为缩小广告地位,不独可以节省一笔广告

费,而且每家戏院的广告员都可截掉了。至于以后广告,决定由十五家戏院每日将广告稿会齐,由一家负责总发。各院按月资出二元,由中央影片公司担任其劳。

原载《娱乐》,1935 年第 1 卷,第 25 页

华德路一带发现一百廿股党

市警局俞局长顷接密报,谓沪东华德路一带,发现有"一百廿股党"之流氓组织,奉该管警分局不肖便警为师,专事敲本区内商铺,调戏良女,稍一不满即结仇行凶云云。俞局长以事涉警誉,震怒异常,爰密饬侦缉科股员冯秀山率警化装调查,连日以来,果有此种情形。昨晚十时许,时机成熟,于当地万国大戏院门首,拘获若辈"党员"李卿云、王德新二人,复在该院经理室内续捕徐金根、戴财礼、张福成、钱金明、盛朝柱等五人,而内中钱金明为万国戏院场务主任。冯股员正拟返局时,适有另一"党员"吴铁民(长春大戏院副理)到来,亦同时落网,经带局后,正在严诘此一"新党"之活动与组织状况中。

原载《申报》,1948 年 7 月 23 日第 4 版第 25300 期

① 万国影戏院广告,《申报》1923 年 3 月 30 日。

万国戏院被捣毁

长治路万国大戏院于昨日起改演越剧,晚间九时许,有身穿制服者数人前往观剧,与该院发生误会,悻悻而去。十一时左右,制服者复纠集同伴三四十名,手持铁棍、木棒、皮带等物,预伏于院外,迨观客陆续外出后,一拥而入,将所有桌椅等用具悉行捣毁,当场并殴伤职员罗大名、张之坤两人,肇事者一哄而散。

原载《申报》,1948年8月22日第4版第25330期

闸北影戏院

闸北影戏院之新组织
——将于阴历新年开幕

爱普庐影戏院经理周君启邠,近又组织闸北影戏院,该院地址在新闸桥□大通路口,地处交通要道,设立影戏院,实极相宜。院中一切建筑,业已完竣,场所极宽阔,楼上大约可容三百人,楼下四百人,一切均遵避火法筑造,闻正式开幕期约在阴历新年时云。

原载《申报》,1923 年 2 月 8 日第 17 版第 17948 期

闸北影戏院开幕后之所闻

新闸桥前闸北第一台原址,现已由爱普庐影戏院华经理周启邠君与冯瑞初君等合资改建闸北影戏院,内容布置,极为完备。且周君为招徕顾客起见,亲向欧美各国租定各种著名长短影片,自旧历元旦日夜开演以来,营业颇称发达,如《神仙剑》《狮头人》以及卓别灵、罗克等之滑稽名剧,亦已次第开映,继该院定每礼拜一、四更换影片云。

原载《申报》,1923 年 2 月 22 日第 17 版第 17955 期

① 闸北影戏院《神仙剑》影片广告,《申报》1923 年 2 月 19 日。

闸北大戏院之刷新

闸北大戏院，前为冯某所办，近因身弱事多，不暇兼顾，转顶与陈君勇三。陈君素热心社会教育，富有经验。因影戏一端包含科学意趣，易于感人，故广为提倡，以补社会教育之不及。接替后大加改革，座位较昔清洁，并有招待员引导观客，每星期换片三次，定八月一号开幕，往观者加赠优待券一张，下次往看，不另取资。似此接办之初，整理已大可观，将来营业发达，可预卜云。

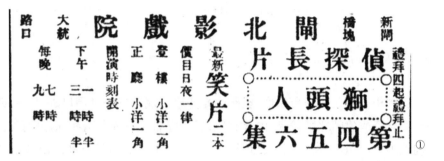

原载《申报》，1924年7月29日第19版第18469期

闸北大戏院开幕

闸北大戏院昨晚正式开幕，院内布置焕然一新，至八句钟时，楼上下座位已满，所映者为科学机关侦探长片《奇怪人》。该片内容与国际社会均有关系。除映戏之外，佐以三弦拉戏，观客咸赞许该院设备改良，迥非畴昔可比，故今晚预定座者已达百余人，将来营业发达，可操左券。该院对于往观者，各赠开幕纪念券一张，此券下次往观，不另取资云。

原载《申报》，1924年8月23日第21版18474期

① 闸北影戏院《狮头人》影片广告，《申报》1923年2月22日。

闸北大戏院重行开幕

闸北新闸桥北堍蒙古路口闸北大戏院，交通便利，每日看客颇多。自受江浙战争影响，停止一月有余。兹因时局平靖，交通恢复，该院又接各界来函要求，即日开映，故连日从事布置，内外整顿，于阳历十一月一号起，先映《滑稽大会》，以后接续开映中国影片，届日往看滑稽者，并有免费券赠送云。

原载《申报》，1924 年 10 月 29 日第 15 版第 18561 期

闸北影戏院发生凶杀案

昨日下午三时三十分，闸北大统路蒙古路口闸北影戏院内，观众正在出神之际，楼下当台第四排第三座观客，忽被后面一人持劈柴斧，高举当头顶猛砍二下，受伤者随即倒地，血流如注，观众纷纷站起，胆怯者相率奔出，一时秩序大乱，台上亦即停止开演。迨该院职员到来查问，而该凶手仍持斧站立旁边，并不逃遁。即经将柴斧一柄夺下，一面鸣到四区公安局第七号岗警张清杰，将凶手连同柴斧一并解区。受伤人即经该影戏员职员李重善等雇车送往租界白克路宝隆医院疗治。而该凶徒到区后，据称名倪和尚，年二十六岁，常州人，住大统路发祥里十八号灶披间内。伤者名陆根生，系南翔人，年约二十余岁。"因于一前月与陆合租发祥里十八号灶披间，设立卖贩红丸机关，以事机不密，被公安局侦缉队捉去，而陆则脱逃。后公安局以我并非主犯，吃了六天官司，将我放出。因为没有铜钱做生意，借了十块钱印子钿，今天又因房租满期，我除当了一元六角的当头（并出示当票）付印子钱外，他索性将屋内器具，连我衣物等均搬走。这个人凶得很，我因弄他不过，如不将他劈死，将来我亦必死在他手里"等语。旋查得发祥里十八号灶披间，不惟贩卖红丸，且供人灯吃，故问官判令连同凶器，并送公安局闸北司法分科发落外，一面须调查受伤之陆根生，有无生命危险。后据宝隆医院称，受伤人脑壳破碎，恐难保无生命危险云。

原载《申报》，1934 年 4 月 18 日第 11 版第 21910 期

闸北大戏院屋顶坍塌伤廿一人

闸北大统路闸北大戏院,昨日下午一时三十分开锣时,因该院房屋年久失修,屋顶突然坍下,当场压伤观众廿一名,计重伤王少楼,轻伤周国志、陆福康、黄海林、徐德裕、章奇林、陆福泰、杨宝成、孟宝德、陆福林、姜炳南、徐富生、杨易甫、□廷燕、朱荣芬、朱金炎,男女孩王长根、朱小芬等,尚有无名氏三口。事后经闸北警分局得讯,饬警驰往,召救护车载送济民、宏仁等医院施治。

原载《申报》,1948年7月2日第4版第25279期

奥迪安大戏院

奥迪安大戏院内之景

记奥迪安内容及其开幕影片

迪

欧美各国繁盛之都市中,必有高尚娱乐之场所,盖用以陶怡市民之身心也。上海为我国通商巨埠,工厂林立,市肆栉毗,而高尚娱乐之所,尚付阙如。兹有粤商陈彦斌君联合中美巨商,在北四川路大德里附近,拓地三千二百四十四方尺,建筑一最新式之戏院。

全屋皆用钢铁水泥造成,坚固宏壮,可保无虞。院分三层,底层设座八百五十位,一层则容六百五十座,每座距离,非常舒畅。楼座靠椅悉用弹簧皮垫,坐其上,安适如睡椅,垫底制有值帽

① 奥迪安大戏院内景,1926 年。
② 奥迪安大戏院,胡晋康拍摄,《良友》1931 年第 62 期。

铜架。自底层至三层,通以钢筋水泥梯四,梯级不多,易于跻登。楼上下皆设有休息室,院中又装设大小电风扇五十架,备夏日酷暑之用;冬季则有贴壁电气炉,温暖适中,殊合卫生。屋顶四壁,除雕刻细丽之花纹外,又漆以淡黄湖绿一色之粉漆,配以琥黄色之电灯,既不伤目,又属美观。戏台占地亦广,台前设有钢幕,用以防火患也。所用映影之银幕,则光泽如真。银映影机共备二座,为美国最新式之 Simplex 牌,摇转借电力,快慢适中,发光亦明。该院既有上述之种种美备,又特向欧美各大电影公司选购最新佳片,闻开幕第一片为电影皇后曼丽毕克福主演之最近杰作名《剑底莺声》(Dorothy Vernon of Haddon Hall),由名导演家麦雪尔萧伦专演。剧情写贵族儿女之情爱,极缠绵悱恻之致。内中要角,除曼丽外,尚有曼丽之妹罗滴及妹夫兰斯脱等十余人,表演之工,亦属不凡。闻该院定九号晚开幕,次日适逢国庆节,故须开映三次云。

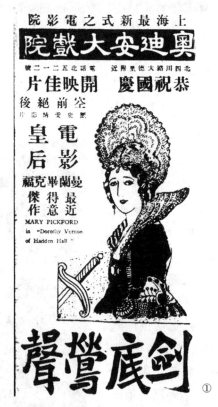

①

原载《申报》,1925年10月6日第17版第18895期

① 奥迪安大戏院《剑底莺声》影片广告,《新闻报》1925年10月10日。

奥迪安大戏院开幕之盛况

北四川路大德里南首奥迪安大戏院,于"双十节"前一日开幕,楼上座位五百余,全以请中外绅商及军政报各界,只售楼下八百余座票。未至八时,即已满座,以无座而退出者七百人。昨日为"双十节",日夜轮演,往观者益形拥挤,售座之佳,为从来剧院所未有。北四川路一带,车马衔接,日夕不绝,良以该院新构,富丽堂皇,所映影片《剑底莺声》又为电影皇后曼丽毕克福平生最得意之作,至于音乐之悠扬动听,尤为海上人士闻所未闻。该院总经理陈君,为优待看客起见,特请淞沪警察长官准许,凡车马往来,概免查照,又亲自督率,侍者在院招待,益使观客满意,闻明日仍日夜开映云。

原载《申报》,1925年10月11日第18版第18900期

奥迪安观剧记

逐　电

"双十节"至奥迪安观《剑底莺声》影片,此片为电影皇后曼丽毕克福得意之作,故虽为一种历史名剧,不能如社会言情影片之适合时人心理,而观客仍如云而集。余以五时三十二分往,距五时三十分开演时,仅过二分钟,楼下已无隙地,可见其卖座之盛矣。虽由曼丽毕克福之盛名,足以号召,实亦因该园布置之周到、座位之宽适所致。该园前排与后排视线均极适合,最为优点。自此园开幕以来,前此各家均觉瞠乎其后,北四川路之爱普庐、上海大戏院等,且受其影响不小。电影潮流,正当激进之际,沪人尤好体气耳目之娱,该园乘时而起,当可执电影界之牛耳也。

原载《明星画报》,1925年第8期

奥迪安大戏院之内容

奥迪安大戏院为沪上设备最完美之电影院,由粤商郑伯昭、陈彦斌君等创办,全院建筑,用水泥钢筋制成,位于北四川路之中心,车马直达,交通便利,门前有崇阶,拾级而登,即抵院前大厅,售票处在焉,厅之二旁,设酒吧、存衣、盥

洗等室,通座之梯有四,每层置二,分列于旁。第一层梯达前座包厢,第二层则达楼座之最高处,其后为广大之休息室,内置安乐椅、羊毛地毡,以及其他华美之陈饰品。且设酒吧,备有糖果、冰饮等物。院内座位,又极宽适。夏令有电风,冬令有气炉。当影片停映时,院内之灯,徐徐而明,作琥珀色,不伤目光。综言之,种种设备,无有不为观众谋安适,所映影片又极名贵,凡欧美电影明星之杰作,该院必罗致之,如《剑底莺声》《海上英雄》《萱帏惊梦》《风流贵族》《扬眉吐气》《掌珠还浦》等,胥属一时无二之名片。《十诫》亦归其独家开映。电影以外,又佐以优美之音乐,清歌妙奏,尤足怡情,故奥迪安之成立,殊为歇浦生色不少也。

①

原载《十诫》,1926年版

奥迪安之新计划

奥迪安大戏院院主陈君以所映各片,悉为美国电影明星一时杰作,看客之不谙英文者,每昧剧中真意,坐使名片当前,不增快感,良用可惜。爰于银幕之

① 奥迪安大戏院《十诫》影片特刊封面,《十诫》1926年。

下,特加小银幕一方,将片中英文字幕,译成中文,随片开映,务使观众易于明了,不致辜负名片。昨日试映,颇为满意,闻主其事者,为该院重要职员桂中枢及卢梦殊两君云。

原载《申报》,1926年5月2日第22版第19050期

奥迪安开映有声电影

昨为奥迪安大戏院开映有声电影之第一天,片名《爱国男儿》,由大导演家刘别谦氏导演,电影明星依密尔才宁斯与福伦司维达、路易司斯东等合演,珠联璧合,不同凡俗,益以合节之音乐,更觉有声有色。闻该戏院所用之有声电影机,系美国硕纳风公司出品,由本埠四川路五号影声公司经理,与其他戏院不同,发音纯粹清晰,自始至终绝无沙声。该公司新近又运到轻便有声电影机多架,拆装简易,备内地戏院之用,租买均可价极低廉云。

原载《申报》,1929年12月7日第16版第20371期

奥迪安后大火

此次日兵进犯我闸北各要隘,曾有特编日兵便衣队五百余名为之领导,此种便衣队,都系由久住上海之日商担任。但在战事开始后,即为我军击溃一半,其他即向四处逃逸,在民房内避匿,以福生路及奥迪安影戏院后川弓路为最多。福生路现剩者约三四十名,正在搜击。而前晚(二十八)福生路火警,

① 奥迪安大戏院《爱国男儿》影片广告,《申报》1929年12月1日。

乃因我军追击,该便衣队迫急而出此惨酷手段。奥迪安影戏院后日本便衣队于昨日下午五时,亦因我军搜击至急,乃纵火将民房焚烧,希图乘机逃避。当火起后,以该处人民已走避一空,故无人施救,即租界救火车闻讯赶往,至北四川路桥,亦遭日兵阻拦,因此延烧扩大,至七时始稍杀,八时熄灭,损失甚大。

原载《申报》,1932年1月31日第7版第21128期

中央大会堂
→平安大戏院→金星大戏院→南华大戏院

中央大会堂

中央大会堂之进行观

联合通讯社云：本埠各界人士，为提倡社会教育普及起见，特发起建筑中央大会堂一所，于北四川路横浜桥南，座位可容千四百人之多。业已兴工，大约秋间即可落成。闻该征求队自开幕以来，时间虽仅及匝月，已募得两万金有奇。昨日午后八时，在北四川路筹备处开第一次报告会。分数以第四、第五两位为最多，约各得三千余分。个人中最多者则为郑灼辰君，已达千分以上，可谓勇于任事者。嗣由第五队干事陈善报告公共公廨关炯之君来函，赞成大会堂宗旨，极愿尽力资助，是亦大会堂之好消息也。继由第四队干事连炎川提议利用清明节假期，尽力进行，俾早日观成，务望各队乘机积极征募。众赞成，散会已将十一时矣。

原载《申报》，1922年4月16日第16版第17651期

中央大会堂工程完竣，约夏历正月开幕

北四川路横浜路桥之中央大会堂，系由精武体育会、中华音乐会、中华工界协进会等所募捐建筑，以充上海市民公共集会之用。动工已逾半年，刻各项工程已完全竣事。惟内部尚须布置，故开幕期约在旧历新正月内。至该会所内，有大厅、阅报室、藏书楼、健身房、会客室，及各种办公室等，规模宏大，开幕后上述各团体均将迁入办公。

原载《民国日报》,1923年1月26日

平安大戏院

卡尔登和奥迪安的竞争

德 惠

本来中国影戏院公司,在平津两地,设有电影院多所,势力是相当雄厚。乃于民十一年,派了一位外人叫贝莱的来上海,勘定帕克路,兴建卡尔登大戏院一所,开幕于民十二年二月九日。

民国十四年,代理欧美影片的租映机关奥迪安电影公司,因为看得上海电影院事业的可为,且自己又代理影片,不怕没有佳片来放映,借以号召观众。因之,遂在北四川路中段,建筑了一家规模宏大的奥迪安大戏院。设备是新式,装潢是富丽,且地段又适中,开幕以后,卖座异常良好,营业的发达,大有压倒卡尔登和夏令配克两家的趋势。

① 中央大会堂广告,《申报》1924年1月31日。

于是卡尔登大戏院为竞争计,乃在奥迪安戏院附近的地方,租得中央大会堂,创设了一家平安大戏院,冀希分散其卖座的营业。但是,那时的奥迪安电影公司,是有势力的,如美国派拉蒙等公司出片,均归其经理,因之有恃无恐。结果,竞争不久,平安大戏院敌不过而收歇了。

原载《新华画报》,1939年第4卷第5期

① 平安影戏院开幕预告,《孔雀画报》,1925年第8期。
② 平安大戏院开幕广告,《新闻报》1925年10月12日。

金星大戏院

①

金星戏院加演柔术

　　北四川路横浜桥南堍中央大会堂,平安公司之金星大戏院,重行布置一新,于本月六、七、八、九日,即星期三、四、五、六日四天,聘请新由南洋回国著名大力士陶君君武,及由汉来申之金少芳女士,登台表演各种惊人

①　平安公司金星大戏院开幕预告,《新闻报》1926年10月7日。

柔术,若汽车轧身、绳上献技、空中大飞舞等。陶君等在国外南洋各处献技,颇受赞誉,今特客串四天,外加开映著名滑稽影片六大本,日来该院颇形热闹云。

原载《申报》,1926年10月7日第21版第19253期

金星大戏院开映新剧

北四川路中央大会堂原址金星大戏院,内幕大加刷新,特访欧西戏场格式配置,内装花草,栅外配五彩双龙八挂灯,一切布置,非常美丽,座位舒适。自"双十节"开幕以来,专映国产影片,观客颇为拥挤。兹因各界来函要求,特于二十三号起,开演新剧,特排时新好戏,日夜登台。今晚演《张汶祥刺马》,明晚准演《海上实事》头本《范高头》,请俞樵翁君登台表演,其余角色,如吴铁魂、虞国贞、姚冷鸥、李就一等。现下正在排练《新茶花》一剧,加添奇巧布景,各种机关巧妙无穷云。

原载《申报》,1926年10月25日第18版第19271期

① 金星大戏院柔术广告,《新闻报·本埠附刊》1926年10月7日。

南华大戏院

① 南华大戏院广告,《申报》1929年2月19日。

翔舞台
→中美大戏院→一舞台影戏院→翔舞台影戏院

翔 舞 台

翔舞台开幕有期

虹口胡家桥天宝路中，现即将开一"翔舞台"，内有京剧与新戏，阴历本月十四日开幕。内容一千二百座位，甚为舒畅，房屋于去年十月开工，落成于本月十三日，建筑费二万余元。日夜开演京戏影戏外，每逢星期二举行通俗演讲（入座免费），专为辅助社会教育及振兴市面而设，系陈勇三、陈似兰君等所办云。

原载《申报》，1924年1月15日

① 翔舞台开幕预告，《新闻报》1924年1月18日。

中美大戏院

中美大戏院开幕预志

胜洋影片公司范回春、范回麟及陆若农等,现在虹口兆丰路底天宝路中翔舞台原址,创办中美大戏院,专映国产名片及欧美名片。定初六、七日开幕,价目分一、二、三、四角。该院空气充足,座位适宜,并赠环球烟公司出品中美牌香烟,随票附送。月楼加赠香茗一壶云。

原载《申报》,1926年4月16日第21版第19079期

① 中美大戏院开幕预告,《申报》1926年4月16日。

中美大戏院归中央公司消息

兆丰路底翔舞台原址之中美大戏院，自今日起，归中央影戏公司管理，将来该院所映影片，概归中央公司支配，凡上选之国产电影，皆得开映。闻今日第一日将映演明星影片公司所出之《可怜的闺女》，此片系去年明星公司杰出之一，曾在本埠各大影戏院映过，颇受社会人士之欢迎云。

原载《申报》，1926年4月26日第20版第19089期

① 中美大戏院《可怜的闺女》影片广告，《申报》1926年4月26日。
② 一舞台影戏院广告，《新闻报·本埠附刊》1928年2月22日。

翔舞台影戏院

① 翔舞台影戏院广告,《申报》1928年2月28日。

世界大戏院

① 世界大戏院开幕广告,《新闻报》1926年2月8日。

恒裕公司建设世界大戏院

甬商孙梅堂君,鉴于闸北市面之凋零,特集资组织恒裕公司,在宝兴路青云路一带,建造住房百余幢,廉价出租。并另建公学礼堂各一所,备居民喜庆

及子女就学之用。近更为在户谋正当娱乐,又建一规模宏大之世界大戏院,闻该院工程不日即可竣事。

又该院地颇宽广,可容座客六百余人。内部布置,悉由任矜苹君规划一切,陈设跟与大戏院无异,院内座椅,由南京路贸半木器号监制。机房装设百代公司最新式影戏机两部,合上特装银幕,系卡尔登戏院专造银幕之工匠所制。现方分头赶办,定阴历十二月十五日试验光线,闻开院礼亦即于是日举行云。

<div style="text-align:right">原载《申报》,1926年2月1日第16版第19012期</div>

闸北世界大戏院赠送长期优待券

闸北西宝兴路青云路转角世界大戏院,建筑于去年冬间,外观壮丽,内容宽大,工程全用新式钢骨水泥,坚固异常,一切布置均择最近新式,银幕则仿照卡尔登。自阴历元旦开幕以来,专映国产影片,观客日众,该院附近市面,亦且为之大振。兹闻该院为优待观客起见,自即日起赠送长期优待券,凡往该院观戏院满五次以上者,即有该项优待券奉送,观剧不另取资,并闻订有详细章程,观客往索者极为拥挤云。

<div style="text-align:right">原载《申报》,1926年5月9日第24版第19102期</div>

世界大戏院之夏令布置

闸北宝兴路青云路转角世界大戏院,自聘任卞毓英君为经理后,日夜开映各种杰作影片,选择颇为认真,故营业日见发达。现因际此夏令,为谋观客之舒适起见,故特新装安全电扇,粉刷四围墙壁,并将映场内容大加改良,地址既属清洁,布置尤求精美,能使观其中者,安适凉快,绝无闷而不愉之憾。故近来各界之往观者,对该院莫不满意称许云。

原载《申报》，1926年7月10日第24版第19164期

廿六军保护世界大戏院覆函

国民革命军第二十六军，为维持闸北宝兴路青云路转角世界大戏院营业，及振兴市面起见，前日该院接得军司令部覆函如下：

径启者，顷据呈称，近来有多数军人，至世界大戏院观剧，不肯照价购买半票，蜂拥入场，每次开映，多有逾五六百人者，于是观众顿足，营业堪虞，恳请发给布告，令军人入院观剧购买半票，并请派队维持秩序等情。查士兵观剧，自应照章购买半票，据呈前情，除分令驻沪各部队严行取缔外，特函复即希查照为荷。

此致世界大戏院经理。

<div style="text-align:right">国民革命军第二十六军军司令部启
十月十三日</div>

原载《申报》，1927年10月17日第10版第19612期

第三师派兵保护世界大戏院

国民革命军陆军第三师步兵第七旅司令部批第一一三号批

青云路闸北世界大戏院经理卞毓英呈件为呈请派兵保护由，呈悉，准发布告，并令本部特务连，每日派兵前往该院维持秩序，仰即知照。此批。

<div style="text-align:right">中华民国十七年八月三十日</div>

① 世界大戏院广告，《申报》1935年1月30日。

又布告云,为布告事,案据闸北世界大戏院经理卞毓英呈称,今年四月间,呈蒙赐给布告,并派队来院维护秩序调防以后,不久重临,仍请查照前案,给示派兵等情前来。查闸北原为本旅旧防,对于该院,自应重申前令,如有不肖之徒,在场滋事,致乱秩序而妨营业,定行拿办。除一面每日派兵来院维持外,合行布告,仰各禀遵此布。

旅长蔡忠笏,闻前日起(三十日)由第三师第七旅派特务连一排到该院维持秩序,颇为安宁云。

<div style="text-align:right">原载《申报》,1928 年 9 月 1 日第 16 版第 19923 期</div>

公安局保护世界大戏院布告

市公安局袁局长昨特发布告云,为布告事,案据闸北青云路世界大戏院经理卞毓英呈称,敝院营业已逾四载,为优待军警起见,特别规定办法,一律半票以表敬意,曾经呈奉淞沪警备司令部暨钧局出示布告在案,以故军警商民,均能相安。惟沪地五方杂处,一般无业游民专事滋扰,而公共娱乐场所,尤为若辈横行地。近来每有流氓冒充军警,强入戏院观剧,实于营业有碍,请予布告禁止等情。据此,查警士无票游览游艺场所,及流氓冒充军警入院观剧,早经布告严行禁止,并通令各区所遵照办理在案。兹据前情,亟应重申前令,从严查禁,以维警誉而恤商艰。除批示照准后,合行布告周知,倘有流氓冒充警士强入戏院,以及无票观剧情事,一经查出,定行从严究办不贷。切切此布。

<div style="text-align:right">中华民国十八年八月一日
局长袁良</div>

<div style="text-align:right">原载《申报》,1929 年 8 月 5 日第 16 版第 20248 期</div>

世界大戏院复业

闸北青云路世界大戏院,为卞毓英君所设,经营八年之久,前年"一·二八"淞沪战事发生,该院因在战地冲要之区,颇受重大损失,自此停业迄今。时近三年,卞君现为复兴战区市面起见,毅然修理一新,重行开业。昨日下午二时,举行开幕典礼,当由郑正秋君代表主席,敦请电影皇后胡蝶女士执行揭幕,市长吴铁城氏,亦应请莅至,躬临致训,演辞备述年来市府办理战区善后经

过,及复兴战区应由地方人士与市政当局协力共同合作之重要,并言世界大戏院之战后复业,实为复兴沪北市面有力有助云云,所言极为恳切。当时政商各界名流,纷临致贺,冠盖云集,全院座无隙地,备极一时之盛。嗣后并映明星公司有声巨片《姊妹花》,为来宾助兴。海上政商各界名流如叶公展、吴醒亚、杜月笙、张啸林、金廷荪等,纷致题词及各式礼品甚多,尤属琳琅满目,美不胜收。

①

原载《申报》,1934年10月7日第14版第22080期

① 胡蝶为世界大戏院揭幕,《新人周刊》1934年第1卷第9期。

百星大戏院

→明珠大戏院→海珠大戏院

<center>百 星 大 戏 院</center>

<center>（設在老靶子路西福生路口 電話北二一五二）</center>

<center>百星大戲院</center>

<center>PANTHEON THEATER</center>

<center>租界車輛可以直達院門</center>

①

俭德会新会所中之影戏院

　　俭德储蓄会,在老靶子路中建筑之新会所,业已工竣,惟内部设备,尚费时日,故开幕之期,当在八月中旬。该会所内,筑有庄严伟大之演讲厅一所,设备完备,全场均为长方式,视线集中,并用避火法筑成,即地面亦非木制,系由美和洋行承造最新发明之颜色花砖,光滑灿烂,绝无火患可虑。如行道两旁地面,装设颜色电光,暗中不致摸索。建筑及布置,计有工程师范文照,及西人葛兰林爱德诸君,悉心擘划。电影机则孔雀公司代定美国最上等出品,座椅装置则由毛全泰承办,约有千座,故甚敞适。至其他对于空气、光线、水电、卫生等设备,莫不非常注意。现该会因开幕时,举行纪念大会一二星期,及每日举行游艺会二三日外,其他应用之日甚少,故已租与三阳公司设立百星大戏院(Pantheor theatre),闻该公司已定有欧美名贵影片,约于九月中继该会纪念会

① 百星大戏院广告,《申报》1926年10月9日。

之后正式开幕,闻凡该会会员售价可特别减少。

<p style="text-align:right">原载《申报》,1926年7月16日第24版第19170期</p>

百星大戏院参观记

喧传已久尚未开幕之百星大戏院,现已定于十月九日开幕矣,至其内容一切,虽略见记载,然未能详细,余特前往参观,并录之以应阅者之需要。

<p style="text-align:center">地　位</p>

在北河南路及北四川路间之老靶子路中福生路口,俭德储蓄会会所内,交通极属便利,该路地属华界,但为各地主之私路,故极宽敞整洁。

① 百星大戏院广告,《申报》1926年10月12日。

百星大戏院之建筑

该院分二层,下层为正厅,上层为楼厅,系工程师范文照所计划,陶馥记承筑。全系钢骨水泥所筑成,地面亦用颜色水泥,实为远东第一坚固避火之影戏场。上下层窗户有数十对,光线充足,不若旧式影戏场四面无窗户者可比拟也。

装 修

该院装修,均由沈公谦君独力布置经营。油漆则由亚泰洋行承办,四面漆以深黄色,柱中壁间,粉以蓝色,并加花纹。厅之上顶,悉用真金嵌成花边,光耀灿烂,居处其中,精神清爽。座椅楼下用藤,楼上用皮,均极宽敞,为毛全泰所承造。椅下置有帽架,两椅距离极阔,故行动甚觉便利。四周装有美丽之双烛式壁灯数十盏,加以灿烂绸罩,异常悦目。顶上特制巨灯有四,普通巨灯十数对,装配悉极合宜。大小风扇,多至三十余只,且有打气风扇五具,故无空气恶浊之患。台上绒幕深绿,中镶以金星,衬于台之四周,金黄花纹,相映成辉。行道两旁及地下,均有红灯指示,路途黑暗之中,可无摸索之苦。下层窗中,悉系弹簧皮棍,上层则用纯毛紫呢,凡此布置,均使人处其中,觉自然之美,无刺激之弊,设非研究有素者,决不能臻斯完备也。

休 憩 室

该院休憩室有二,一在楼下,供下层观众之用;一在楼上,供楼上座客之须;并有一小屋顶花园,松柏常青,奇卉争开,五分钟休息之际,极可周游一遍,以醒耳目。该二休憩室中,均由沙格兰糖果公司分设支店,寄售各种糖果、冷食、茶点,备有电气冷气箱,物品异常清洁。

音 乐

该院聘有中国著名之西乐家十余位,均属经验丰富,超越西人;各种乐器,均属完备;音乐栏在台前,四围古铜栏,花样翻新,尤属别致。

选 片

该院已到之影片为《风流皇子》《拿破仑》《洗衣妇》《六十金镑》等数十张,均有全中国经理演映之权。美片到者亦有陶乐赛主演之《风流皇子》,其本事容再详录。

定 价

该院布置地位及影片,既极优美,座价似宜昂贵。闻该院为提倡国人艺术起见,故特减低,第一次为三角、五角、七角,第二次为四角、六角、八角,第三次

为六角、八角、一元。闻该院非最巨之片，须与出品公司分账者，决不加价也。

原载《申报》，1927年7月25日第13版第19526期

俭德纪念会之第一日

忙中偷闲人

俭德储蓄会为庆贺新会所落成起见，特开纪念大会七天。前日为第一日，余因定有座位，遂亦前往参观，兹缀记所见如次。

是晚，大雨倾盆，秋风瑟瑟的，是风雨之夜，而来宾沐风栉雨，相率偕至者，仍极踊跃，足见该会号召之力。

余羁于公务，直至钟鸣九下，始得驱车往，约历半小时，抵福生路口，鲜花扎成之牌楼已现于眼前矣，电炬辉煌，红白相间，煞是好看。既入会场，觅得定座后，民生女学之《优秀舞》，已自悠扬琴声中闭幕矣。

次为旅沪宁波公学之《月明之夜》，琴声起处，披红绿绢衫之妙龄女郎二，自绣幕中曼步登台，轻歌妙舞，令人愁怀顿消，友人王君曰："观此抵得一剂清凉散。"信然。

《月明之夜》后，由该会昆剧团演唱《梳妆跪池》，惜余不解此道，未知所唱者为何，惟表演惧内情状，直能使人啼笑皆非，隔座某君曰："世上岂有这种阿木林，如此怕老婆耶！"妙语亦可怜语也。

最后映演《快车脱险记》，是片为百星大戏院赠映，余初甚疑海上并无此院，后读说明，始悉乃一尚未问世之影戏院也。是片险处令人吓，奸人恶作剧时令人气，滑稽处令人笑，团圆处令人开心，导演者之善于指导，演员之善于表演，诚非我国电影所可望其项背者也。

原载《申报》，1926年9月15日第17版第19231期

百星大戏院积极扩充

百星大戏院自去秋十月间由明月公司接办后，营业非常发达，选片尤均有价值，故能常告满座，一条冷清清的福生路，顿成热闹之区。该公司更谋积极扩充，计一方面耗费万余金将下客厅原址改造伟大门面，装饰华丽无比之大理石楼梯，直达戏院，出入既极便利，外观又极壮严，而售票休憩之所，更觉非常

宽大舒适。业已限定承造工厂于五月初旬，必须竣工。一方面定到名片，有五万金之巨，闻将于五月间先映三大片，如价值巨万之伟大浪漫片《卡曼》(《荡妇心》)，海军义勇战事真迹片《爱胜》，战事爱情片《情天战云》，想届时建筑工竣，名片云集，靶子路上又将车马云集，拥挤不堪矣。

原载《申报》，1928年4月22日第15版第19791期

① 百星大戏院《荡妇心》影片广告，《申报》1930年3月29日。

百星戏院新屋落成

百星大戏院,因感于院门之窄小,售票处时常发生拥挤状况,特费万金,请范文照建筑师计划,另辟院门,改造售票厅,以求便利完备。兴工以来,已及二月,现在业已工竣,伟大院门,四扇并列,出入无拥挤之候,院门上加以美制玻璃棚,既增美观,又免雨浸。售票处可容对百人,宽畅无比。入院楼梯,纯以大理石制,更为特色。其余如晶灯之辉煌,布置之华美,入其门即受愉快之美感。现该院因院门开幕纪念,特开映价值巨万之浪漫片《卡门》,即《荡妇心》,预料其盛况必更胜曩昔云。

①

原载《申报》,1928 年 5 月 11 日第 16 版第 19810 期

熊式一与百星戏院

熊式一现在是红到了不得的人物了,然而在四年前他出国之前,他的生活是走到山穷水尽的一步了。他曾经接办过百星大戏院,把它改名为平民大戏院,虽把票价抑到无可再低,可是座客常常寥若晨星。那时,我们可以时常看

① 百星大戏院《巴黎艳舞记》影片广告,《新闻报》1928 年 10 月 8 日。

到他穿着一袭旧西装，兀立在楼厢栏杆边默数着楼下观众的人数，又不时跟那些替他捧场的免票朋友们点头，这平民大戏院开了不久便关门大吉了。

经过这一次的失败，熊氏蛰居在故乡南昌好些日子，但是他对于戏剧方面的兴趣，仍然很浓，他一生最心折的是英国芭蕾的剧作。他译过《可敬的克莱敦》《彼得潘》等芭蕾的名剧，他自己也有过一篇叫做《财神》的创作剧本，

正在没有出路的当儿，他不知怎样会想起出国的念头，可是一个穷光蛋的他，去向哪里筹一笔旅费呢？然而这难题终于也解决了，那是得到他的先生胡适的帮忙，在英国庚款里拨出一部分款子，因此他便到英国去了。谁晓得几年之后，他会一帆风顺，大红大紫起来了呢。

原载《电声》，1937 年第 6 卷第 3 期，第 221 页

明珠大戏院

① 明珠大戏院开幕广告，《新闻报·本埠附刊》1931 年 11 月 1 日。

明珠大戏院不日开幕

今有电影界巨子,于老靶子路福生路口创建规模宏巍之电影院,命名明珠大戏院。内部装饰新奇,均仿法京巴黎电影院之美术墙壁,乔丽堂皇,赏心悦目。更以坐位舒畅,空气鲜明,并选映环球闻名之最新拷贝,络续开映。装修业已竣事,不日即将开幕。

原载《申报》,1931年10月28日第16版第21037期

沪上两粤剧戏院之跌价大竞争!

粤

沪上现在开演粤剧的戏院有两家,上海及明珠。上海内部地位较阔大,明珠则稍小,然生意均清淡,故无形中上海开销较明珠大得多。上海前花了几千元从广东聘到了新马师曾,开始尚能够号召一部分上海粤人,可是一星期不到,观众便一天少过一天。明珠方面也有同样的现象。后来明珠当局想出了一个妙法,在报上大登广告,实行减价三日,一律买一送一。果然这吗啡针打得不错,平日每日收入总共只得三百元,减价期内,竟增加一倍。三天过后因为有新老倌到沪,只得恢复原价,然而经过这样弄一下子,情形较前好了许多。上海大戏院当局有鉴于此,也想出一个方法来抵制,日前也实行减价,连演三天日戏,各种座位一律收大洋二角。因此也客满了三天。然而三日过后,又恢复了原来不死不活之状。他们鉴于新马师曾不够号召,因此有聘马师曾之意,不过老马声价特高,没有好价钱,轻易不是请得到的。

原载《电声》,1935年第4卷第36期,第766页

明珠戏院停演内幕

闸北明珠大戏院,日前忽告停演,内幕如下:

该公司与大中华男女班之重要人员,感情早已不洽,近因该班班主陈有律,因受经济压迫,私自出走。该班男女演员人等之薪水,亦未发给,遂实行停演。但停演后,太平经理董君声称停止供给彼等之膳宿,乃使大中华男女班同

人更觉恐慌,对董经理亦极愤慨。但因在上海方面,因人地生疏,援应无人,拟向上海市伶界联合会、广东同乡会、广肇公所等请求援助,庶得重返故乡云。

原载《电声》,1935年第4卷22期,第448页

海珠大戏院

① 海珠大戏院广告,《新闻报·本埠附刊》1936年6月30日。

上海演艺馆
→新东方剧场→新东方大戏院→永安戏院

上海演艺馆

演艺馆开幕在迩

北四川路上海演艺馆，工程行将告竣，刻定于二十八日下午五时举行开幕礼，该馆已先期在日本聘请著名艺员，来沪开演云。

原载《申报》，1924年4月28日第20版第18377期

记新来日本名伶的略历

刘豁公

前在北京和梅兰芳同在开明戏院献技的日本名优守田勘弥等七十余人，此番到上海来，在四川路上海演艺馆登台，想必阅报诸君，总知道了。要问守田勘弥等人的历史，和他在伶界里所占的地位，及其所有的长处，恐怕知道的就很少了。我呢，原本也不清楚，因为我的朋友梨云子也是戏迷之一，早两年他到东方游历时，差不多没有一天不到帝国剧场、歌舞伎座、市村座那些地方去观剧，所以日本名伶的小史，他很知道。以下所载都是他对我说的。

守田勘弥氏，原名守田好作，乃是东京数一数二的名优。他的声价和我国已经去世的谭鑫培，现在的梅兰芳、杨小楼差仿不多。他的扮相极好，嗓音又极宏亮，做工周到，尤其出色惊人。他是优伶世家的子弟，从小就在粉墨场中讨生活。最初在新富座舞台里献技，已经能博座客的采声，后来随着他老兄三津五郎入科班演剧，技艺愈加精进，歌舞伎座、市村座他也曾经加入，有时到舞台协会，演西洋剧新作剧，也能受人热烈的欢迎。

阪东秀歌，乃是守田勘弥的侄儿，年纪虽轻，顽艺儿却很出色。他是一个无父的狐儿，从小就在名优藤间勘寿郎和他伯父三津五郎处学戏。人既敏慧，又肯用功，所以他成就极远，再加扮相歌喉，一样样出人头地，所以歌舞伎座舞台拿他当做台柱。他能戏极多，大概他先生和他伯父所会的，他也没有不会。

听说他酷好邮票,搜罗的种类很多,与有同好的大碓今觉二君,大可和他做个朋友啊。

村田嘉久子,原名村田觉子。伊的身世,和那《梅龙镇》里李凤姐差不多的,因为性好戏曲,所以改业为优。伊在小学堂里读书时,就欢喜弄三味线,虽无师承,却已自成一调。可巧帝国剧场附设女优学校,伊便投入该学校肄业。毕业后现身舞台,声色技艺,无一不臻上乘,作派取法藤间勘寿,现在日本女优中,伊可算第一人了。

东日出子,原名内治藤子,伊家是以照相为来的。伊曾经嫁人,并且生过一个儿子,不幸夫死子幼,无以为生,不得已投入女优学校里学戏。伊在学校的成绩,恰和田村嘉久子,一般无二,伊在伶界的荣誉,也和田村嘉久子不相上下。

以上四人,都是日本伶界特出的人物,所以我不惮辞费,把他四位的小史,详叙出来,自郤以下,恕不能一一报告了。

原载《申报》,1926年9月8日第17版第19224期

新 东 方 剧 场

① 新东方剧场开幕宣言,《新闻报》1930年6月25日。

新东方大戏院

新东方装设有声机

北四川路横浜桥,华人胡绍虞君所开之新东方影戏院,刻已停映,实行装置有声机,刷新内部,开映声片。已由胡心灵君打样,催聘土木工匠,日夜修理改装,定于二月十六日放映,且已选得环球公司有声名片数部云。

<div style="text-align:right">原载《电影三日刊》,1931 年第 10 期,第 6 页</div>

新东方日夜修装

北四川路新东方戏院,自停映改装有声机以来,日夜赶修,已定于本月十七开映,闻胡心灵君所绘图样,颇为宏丽。

① 新东方剧场开幕预告,《上海日报》1930 年 7 月 2 日。

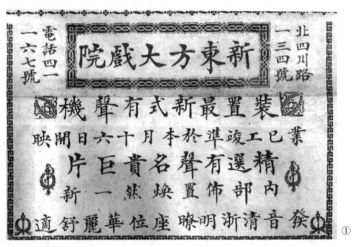

原载《电影三日刊》,1931年第11期,第6页

新东方暂行停映之原因

明

横浜桥堍新东方大戏院,改装有声机,在废历新正开幕时,因发音模糊不清,曾一度停映,所受之损失甚巨。后虽经改装新机,而成绩仍不甚佳,营业冷落,因此决再停映,不惜巨赀改装最完美之新式有声机,租定多种巨片,一俟工竣,再行放映。该院亦可谓再接再厉,具坚忍不拔之精神矣。

原载《电影三日刊》,1931年第15期,第4页

与胡心灵一席会谈

薛广畿

胡先生最初求学于日本,攻读政治经济,以个性倾向艺术,曾与数友人在志同道合下研究戏剧。返国后,约在民国二十年时,即首创新东方剧场于海上北四川路,专演歌剧话剧及改良京剧等,是为我国第一家正式公演舞台剧之戏院,惜不久即困故停顿。民国二十四年,其尊人胡公绍虞,创立文化影业公司,

① 新东方大戏院开幕预告,《电影三日刊》1931年第11期。

以期借电影艺术为工具,传扬教义,为信仰上作一贡献,不让西方之西席地密尔专美于前,就在胡心灵导演下,由龚秋霞、胡蓉蓉主演,完成了一部《父母子女》。次年,明星公司改组,罗致影坛名将,文化和电通两公司即加入明星二厂,其后明星二厂又合并于总厂,胡心灵也就隶属于明星旗帜下服务,与欧阳予倩合导了一部《清明时节》。战后明星蜕化为大同摄影场,胡心灵又与龚秋霞、胡蓉蓉一同投入,合作《孤儿救母记》等片。本更拟开拍《木兰出世》一片,由胡心灵导演,胡蓉蓉扮花木兰幼年,龚秋霞饰花木兰成年,无奈后因意见不合,即收回剧本,同时退出了大同阵容。时适逢陈云裳由港来沪主演《木兰从军》,为避免闹双包案计,开拍《木兰出世》之议亦即打消。而未几民间片、色情片又盛行一时,整个电影界都被卷进了"才子佳人"的漩涡中,仅于营业上着想,不顾影片水平,而胡心灵从事电影事业之本来目标,原欲利用其教育利器,今既有背其志,事与愿违,未能发挥其抱负,故二十九年五月二十八日,与龚秋霞结婚后,即行告退,放弃水银灯生活,致力于宗教方面工作,随其尊人遗志编著翻译书籍。外传其任牧师,专替人主持仪式工作,实属不确,盖心灵本人素不主张仪式之宗教,而完全出发于纯粹之信仰,对一般教会的趋向世俗化,显出营业化,深为反对,但愿干实际工作,而不慕名利。

原载《大众影讯》,1942 年第 2 卷第 32 期

① 新东方剧场外观,胡晋康摄,《良友》1931 年第 62 期。

永安戏院

① 永安戏院开幕预告,《大公报》1947年12月24日。
② 永安戏院开幕广告,《新闻报》1947年12月27日。

东海大戏院

本埠又一影戏院发现

笔　花

　　本埠提篮桥附近将建筑一大规模之电影院,定名东海大戏院,发起者为工部局王某,集资甚巨,由程树仁保举其建筑经营一切,现已着手打样,预备动工。其建筑费为四万五千元,院内布置,悉仿欧美,与卡尔登、奥迪安相类似。约明年阳历元旦开幕,将来所映影片,大都系孔雀公司出品,并循北京大戏院例专映次等之旧片,售价极廉,以求普及。想届时落成时,逆料其营业不亚于北京大戏院也。

① 　东海戏院预告,《新闻报》1929 年 1 月 20 日。

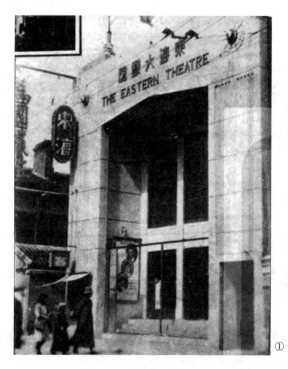

原载《罗宾汉》，1928年10月1日

关于东海大戏院之来函
陈安邦

《罗宾汉》报馆：

　　主笔先生台鉴，阅前期贵报笔花先生大作《本埠又一影戏院发现》一文，读后略有进出。该公司名国民游艺公司，因为东海人民便利起见，特设该院。辟地甚广，规范宏大，不亚于沪上外国戏院。发起人共六人，盖即供职于孔雀影片公司之程树仁、吴茂保、陈润楚、陈伟堂、王群伯、张培兰诸君也，皆富有经验，公推程君树仁为经理，益为锦上添花。程君介绍于范文照打样，早已就绪，业已得工部局之允许，不日缴照，限开幕以元旦为最迟限度。而映机已托孔雀代办于美利坚，影片以美国第一国家出品为大宗，其他择其最佳者，再译以华

① 东海大戏院外观，《上海之电影市场 Motion Picture Marts：东海大戏院》，《电影月刊》1933年第27期。

文,以便遍及。价目从廉,以饱南区人民之眼福。余待续陈,因贵报为国内唯一影剧二界之天文台,消息最为准确,不嫌草草布白,特赐题"东海第一声",若有文字陋卑之处,尚希多多海涵。

辑安

原载《罗宾汉》,1928年10月10日

东西华德路茂海路转角将建设东海大戏院

东西华德路茂海路转角,将建设东海大戏院,已屡载本报。据最近调查,标为华章营造公司投得,工部局照会前日领出,昨日开工,以一百日完工,合同系程树仁君签字。此系程君联合三数至友所经营之事业,盖与孔雀电影公司无关系云。

原载《罗宾汉》,1928年10月16日

行将工竣之东海大戏院

兰

提篮桥东海大戏院,乃华章营造厂所承筑,日夜赶工,迄将二月,外表大致告竣,一俟内部装饰完毕,即可开幕。一切布置,均由范文照建筑师匠心规划。范君为海上著名建筑师,曾得中山坟墓第二奖者,凡所布置,莫不精雅绝伦,并托慎昌洋行从美国运到大批红磁(国文尚无定名),以代地板,人行其上,绝无声息,美国各大电影院均用之。现视海上电影院,自东海大戏院开始,故落成后,当可在电影界放一异彩也。余如映片机器之用最新式派拉斯、银幕、水汀、热水管等,应有尽有,咸高人一等。而座价之低廉,出人意外。闻楼下一律只售小洋二角,楼上分四角、六角二种,以高等戏院,售末等价目,异日独霸东海,殆意中事耳。

原载《罗宾汉》,1928年12月1日

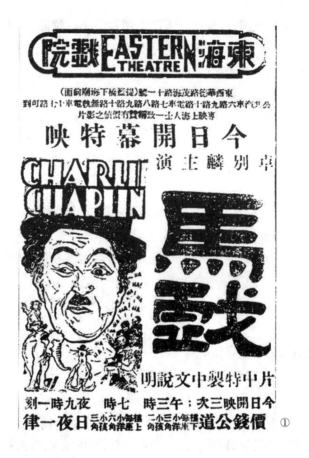

① 东海戏院开幕广告,《新闻报》1929年2月1日。

影院素描:东海大戏院

若 愚

色调和美,营业状况不好不坏

 提篮桥的东海大戏院,住在北海的人从来不大注意,乘电车也须要半个钟点,不过提篮桥现在也是一个热闹的所在,住户繁盛,他们好像也不在乎北海的顾客,它的重点性,只要拉牢附近一带的看客,虽然别家戏院仿佛也有此种情形,只是没有像他们这样的有把握。

 东海的大门并不阔,但是装饰得很好,几扇黑的大门,白的铜杆,蓝色的墙壁,以及小巧的玻璃壁灯都有艺术化的美观,走进门就觉得戏院虽小,却装饰

得很雅致。从前他们的墙壁漆的都是红色和黄色,俗得不堪,现在大概是偷大光明的点子吧？因为它的颜色和大光明的墙壁太像了。

院内很深且也很高,对于机器的发音和光线,并没有不满意的地方,就是有时有些错误,像他们只卖二三角的票价,我们也不能苛求他们要到怎样才称意。对于开映的片子也有此种情形,国产片和外国片是同般注重,所以各有它的主顾,如果比较起来讲是国产片的生意好一点,这是因为戏院的地位关系无可强求的事。

就因为地段关系,市面很早,戏院一散差不多都寂静下来,星期日的看客小学生是特别地多。此外大都是普通的生意人,因为近段除了百老汇戏院外,没有别的消遣,所以就来消磨二小时。凡是这等看客,来的目的,并没奢望,片子里略有些噱头,他们就哈哈大笑了。

似乎营业是平淡过去,倒是他们的戏报广告,并不大幅像一般戏院吹牛,却是他们的一种忠直处了。大门进出看客挤作一团糟,是大坏处！

原载《皇后》,1935年第21期,第29页

好莱坞大戏院
→国民大戏院→威利大戏院→昭南剧场→民光剧院

好莱坞大戏院

建筑中之好莱坞大戏院
唔　佛

影戏是以励道德、淬学术、变风俗、启发人心，为社会教育之辅助品，非徒娱心悦目已也。是则影戏院之设立又安可少哉？环顾欧美诸邦，影院林立，反观吾国，即有举必先之上海，亦不过寥寥二十余家耳。年来一般有志之士，群起作影戏院之创设，行见海上影戏院日多一日，不可谓非好现象也。张斌先生，留美七载，对于美国电影院事业，考察有素，心得尤多，今有鉴于虹口一带虽为影戏院萃集之区，然高尚者多操诸西商手，其种种设备，咸求适合于外人，绝不顾及国人之所嗜，于是毅然醵资，创办远东大戏院有限公司，建筑好莱坞大戏院，其设备务求高尚而适合吾华人。该院院址坐落海宁路乍浦路间，四通八达，交通便利。张君亲主其事，煞费苦心。闻建筑工程务尽崇皇坚实之致，外部照欧美最新戏院方式，内部依欧西古代亚顿款式，特聘美术专家，别出心裁布置一切。楼下为酒吧间，楼上两层为戏场，约计一千余座。其设置均合光学之原理，使观众无论在任何方向之一座位，注视台上之银幕，均极清晰。而映片选择，异常慎密，要以有特殊价值高尚精纯之佳构是尚。闻售价则张君以电影虽娱乐而感人独深，足以针砭末俗，挽救

① 好莱坞大戏院人才招聘广告，《申报》1929年4月10日。

世风,为普及起见,定价特别低廉,是则该院他日之兴盛,可操左券。夏历十二月中旬约可开幕云。

原载《申报》,1928年12月16日第22版第20027期

钩心斗角好莱坞

碧

歇浦一隅,素称繁华。游乐场所,触目皆是。消遣方法,日新月异,而其中弊多益少,或一沉迷,辄易陷入罪恶之薮。论高尚而裨益人心之娱乐,当莫影戏若矣。欧美各国,每出一片,莫不谨慎从事,以期达造福社会之目的。而经营斯业者,未尝不煞费苦心也,良以建设一院,放映一片,看似平庸,其中实不知艰难几许。一则须建筑华美,使观者能悦目怡情,而不觉久坐之苦;二则选片精良,切合世道,令人群快心满意,而收济化之功。又若说明书明晰,易令人了然于剧情;音乐之悠扬,易奋兴人之情感。凡此种种均须讲究,沪上影院林立,然其中能如上列所云者,尚居少数。岭南张君,新建好莱坞大戏院于海宁、鸭绿、乍浦三路之要冲,地当沪上交通最便利之区域,闹中取静,最为适宜。建筑则极乔皇富丽之致,擘划精细,布置完美,使置身其中者悦目骋怀,快心适意。用明晰简雅之说明书,有幽美妙曼之音乐,而选择影片,尤为审慎,对于勇武侠义、社会伦理,以及哀艳滑稽等欧美名片,均取其最近最佳者,陆续演映。行见一灯映处,万人空巷,后来居上,可预卜矣。今开幕在迩,想必为爱好艺术诸君子所乐闻也。

①

原载《申报》,1929年1月25日第12版第20065期

① 好莱坞大戏院开幕广告及《滨海奇遇》影片广告,《申报》1929年3月21日。

好莱坞戏院主被控案判决

虹口乍浦路好莱坞大戏院主张斌,前被给泰丰、新维记、合丰行、三益公司等四户在法公堂控告不付造价及货款,共计一万三千六百八十四两。另案昨日又奉传讯,被告不到,即据代表律师黄辰言称,被告实因患病,故不到案,敝律师愿担完全责任。原告所控数目,内木作头新维记请追一千二百两之加账,被告方面,断难承认。余款略符。原告律师董俞称,一千二百两之加账,实出被告所允许,且有工程可证,求请严追。陈承审官判着被告除去新维记之加账,另行提出和解外,余款如数清偿,毋得固执。

<p style="text-align:right">原载《申报》,1929 年 5 月 19 日第 16 版第 20172 期</p>

国 民 大 戏 院

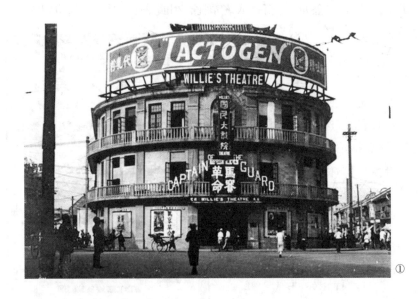

① 国民大戏院外观,此照片为私人收藏。

① 国民大戏院《两饿兵》影片广告，《申报》1930年7月5日。
② 威利大戏院《猎艳记》影片广告，《新闻报·本埠附刊》1931年11月1日。

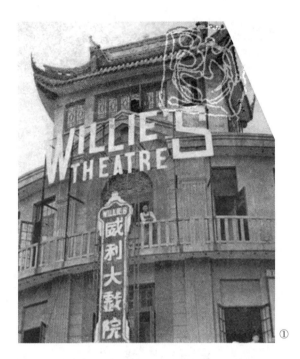

昭 南 剧 场

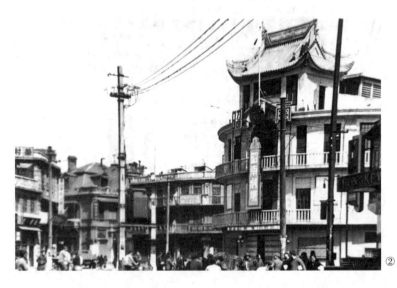

① 威利大戏院外观,《上海之电影市场 Motion Picture Marts：威利大戏院》,《电影月刊》1933 年第 27 期。
② 昭南剧场外观。

民 光 剧 院

① 民光剧院、海光剧院、胜利剧院广告,《申报》1945年11月27日。

长江影戏院

本院建築宏麗座價低廉交通極便（黃浦碼頭對面九路公共汽車及八路九路電車可達院前）茲定於九月七日開幕八日開始營業富此營業伊始特贈半價券以答惠顧之盛意伊此露佈 提籃橋平涼路口十六號 長江影戲院謹啟 ①

长江影戏院行将开幕

本埠粤商集资组织长江影戏院于提篮桥平凉路口（黄浦码头对面，九路公共汽车及八路、九路电车可达院前）。以煌丽之建筑，映名贵之影片，其设

① 华商长江影戏院开幕启事，《新闻报》1929年9月7日。

备完美,座价低廉,定于九月七日举行开幕礼,八日开始营业。

<div style="text-align: right">原载《申报》,1929 年 9 月 4 日第 16 版第 20278 期</div>

长江影戏院一幕武剧

义　孙

　　平凉路十六号长江影戏院,昨日开映《小厂主》影片,于七时至九时一次之休息时间,忽有看客卅余人,均衣短衣,形如工人模样,在场内大声吵闹,欲看跳舞。经该院茶房出而相劝,云本院并无跳舞,而大众仍旧胡闹不止,并将场内木椅打毁二十余只。嗣经该院经理电话报告汇山捕房,当派探捕到来,众人始一哄而散。当场拘获肇祸者仇开平、吴福海、戴陪卿三人,带入捕房暂押。昨日解送临时法院请究,由该院经理但淦亭禀明前情,诘之被告等,供昨晚至该院看戏并未肇祸求宥,嗣经葛赐勋推事判决三被告各处拘押十天。

<div style="text-align: right">原载《社会日报》,1929 年 11 月 29 日</div>

吴淞大戏院

吴淞大戏院即将开幕

吴淞唐缵之、董梦一、印公田、徐伟、王愚诚等为提倡市民正当娱乐起见，在吴淞贤良路择定房屋一所，设立一吴淞大戏院，开演各项有益于社会之游艺。现已规划就绪，本拟"双十节"开幕，先行放映电影，旋因吴淞宝山各界庆祝国庆纪念会请，遂允先往各该院放映，故该院已改定本月十二日，正式开幕云。

原载《申报》，1929 年 10 月 9 日第 16 版第 20313 期

吴 淞 戏 院

玲 珑

前日，我忽兴起，乘车往吴淞，访问周学铨君闲话。吴淞近新设一吴淞大戏院，方□一聘书至周君处，延周君为宣传主任。余在吴淞为外路人，不睹吴淞情形，闻新设戏院，颇思一往观光。途次，见有军乐队作泗州调过者，随后二人荷木牌，书吴淞大戏院演戏节目，知为大戏院之一种宣传。想象中度其戏院之状概，纵不如上海黄金大戏院之灿烂，其仿佛小东门之东南大戏院乎？构思间渡一木桥，所谓吴淞大戏院者在望矣。入门，举目四瞩，不禁哑然失笑。屋为普通市房三椽，无楼板，高与寻常二层相等，柱脚如林，中间铺地板，两旁悉为泥地，范以竹篱，有军乐队一班，蹲于篱畔，台为临时所搭，台之中央，乃新成之白木凳，男女杂坐其间，亦颇有一二吴淞之花。鱼贯而入者，约可二三百人，其设备如是简陋，而簇锦团花之吴淞之花，惠然肯来，并不以其简陋而恶之，可见所谓简陋与华贵，皆出自各个人之心理。众恶之则我亦以为恶，我于吴淞戏院而有所悟。

原载《大晶报》，1930 年 3 月 12 日

山西大戏院

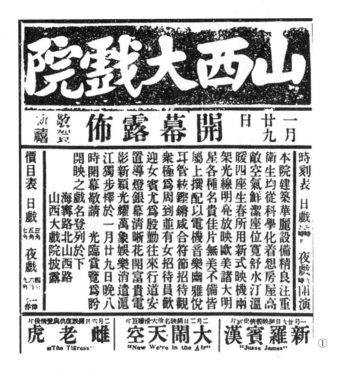

山西大戏院落成在即

 北山西路新建之山西影戏院，坐落海宁路爱而近路之中段，交通便利，十四路并十八路无轨电车、六路有轨电车及五路公共汽车，皆可直达。看客车辆，均可停歇院门左右。闻其建筑之美丽，设备之精良，均科学化。极合卫生，院屋高敞，空气清鲜，座位舒适，久坐不厌。其新式映机，系向外洋特购，专映欧美著名佳片，光线明亮，毫发毕露。冬备水汀，夏有电风，一应俱全。院屋业已工竣，规模宏大，实为沪上之冠。现正内部装备，下月即可开幕。

① 山西大戏院开幕预告，《新闻报》1930年1月25日。

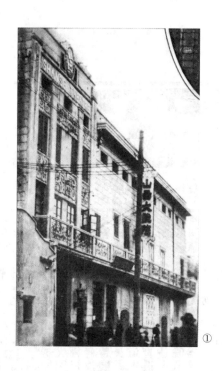

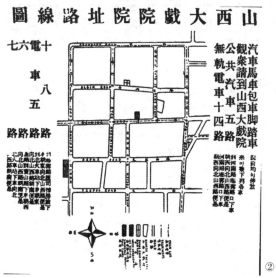

原载《申报》，1929年10月10日第24版第20314期

① 山西大戏院，《良友》1931年第62期。
② 山西大戏院院址路线图，《新闻报》1930年1月25日。

184

观舞所闻

江蔷成

山西大戏院于五月二十八日起聘请梁家姊妹歌舞团表演各种舞蹈,余因礼拜六无事,乃与王君飞龙、陶君仁言同往该院。买票入内,已在开映影片。该片造意颇深刻,约分三段:一为献媚女子而死;二为金钱而脱离夫妻之结合;三为钻石而险遭非命,大堪警惕近世庸夫愚妇之流,沾沾以金钱为命者。片终舞作,赛珠舞术之精,姿态之美,可谓独步申江。惜音乐未能合拍,不无微憾耳。头场既完,飞龙兄偕予至后台,赛珠泣曰:"今日险些跳错,皆音乐之过耳。"有少年厉声对曰:"钢琴为予所弹,且某某女士前来通知,此乃某某女士之过,非吾侪音乐之过也。"争执良久,后经某君将少年申斥始罢。

原载《申报》,1931年6月6日第11版第20894期

拒绝教育局调查山西大戏院受处分

山西大戏院上星期表演登台歌舞,教育局派员前往调查淫秽节目,讵该院倚赖租界势力,非特不服调查,且反出言不逊,侮辱来人。当经调查者返局报告,教育局因该院坐落租界,不便处置,乃命各日报拒刊该院广告,以示薄惩。后经该院悔过,登报道歉,方得重刊广告焉。

原载《电声》,1935年第4卷第19期,第385页

流氓捣毁电影院,廿余名被捕究办

山西北路山西大戏院于昨日下午八时许正放映第三场电影时,突涌到流氓百余人,要求免票入场,经稽查收票等劝阻无效,被捣毁门窗桌椅,损失甚重。幸经军警宪联合稽查队会同北站分局大批干警到场,当场捕获滋扰流氓廿余名,一并带入分局究办,并严缉在逃同党归案惩办。

原载《申报》,1949年1月18日第4版第25474期

百老汇大戏院

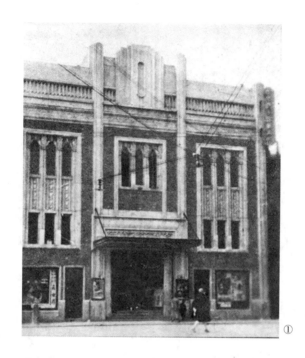

①

记上海东区三戏院
鲍善晟

　　三年前之上海东区,提篮桥之东几无一所电影院可以供居民消遣,渴望影戏者,遂涉足至中区与北区。民国十七年后,东海、长江、百老汇等戏院先后成立,商业亦日益繁盛,于是三院为东区人民之惟一娱乐场所,兹将三院设备与一切,分述如后。

　　东海,位于下海庙前,茂海路中,成立于十七年终,当时因座价较昂,楼下三角,楼上四角、六角,选片不良,以故营业不振,虽有千余座位,日夜开映四场(日二时、四时,夜七时、九时一刻),冬备水汀,夏装电扇,而日夜卖座,仅在百元左右,难以开支,乃设法改良,减低座价:楼下二角,楼上四角,孩童半票,日夜一律。选映派拉蒙、米曲罗、福司、联美等著名默片,配奏拍拿通音乐,作真

① 百老汇大戏院外观,《良友》1931年第62期。

确之宣传,因而信用渐著,营业蒸蒸日上,遂造成三院中卖座最盛之影院。自今春以来,舶来默片渐少,兼映著名声片,更映联华公司之国产片,卖座甚于外片,尤以《恋爱与义务》收入为最,打破三年来卖座之新纪录,每日六百以上。最近曾映《一剪梅》,其拥挤与《恋爱与义务》并驾齐驱。

长江位于杨树浦路,平凉路东首,院仅一层,日夜开映三场,日三时,夜七时、九时。星期六、日,日场二时、四时。座位六百余,开映中央公司所映国产片,座价一律二角,场内设备欠佳,开映时小贩卖物声,孩童叫喊声,不绝于耳,看客以妇孺为多。

百老汇位于百老汇路汇山路口,去秋开幕,当时开映三场,日三时、五时半,夜九时一刻。座价日三角、五角、七角;夜四角、六角、八角,一律大洋。开幕时选映著名声片《璇宫艳史》,营业极盛。久而久之,因座价昂贵,发音欠清,虽所选均系著名声片,而观客寥寥,乃减低座价,为日二角、四角;夜三角、五角,营业渐佳。自今春以后,改订时间,日二时、四时一刻;夜七时、九时一刻。又改座价,小洋二角、四角,日夜一律。选映明星公司过去出品,兼映外国默片声片,营业遂较前发达。

① 东海大戏院《一剪梅》影片广告,《申报》1931 年 8 月 23 日。

原载《影戏生活》,1931 年第 1 卷第 34 期,第 13 – 15 页

① 百老汇大戏院《璇宫艳史》影片广告,《申报》1930 年 9 月 24 日。

广舞台
→广东大戏院→香港大戏院→福民大戏院→虹口中华大戏院→虹光大戏院

广 东 大 戏 院

敬启者自客岁春间兴工建筑今已全部落成已于今日三十一号举行开幕典礼二月一日正式开演兹以重资由粤礼聘华国先声女剧团全体剧员来沪演该剧团多为粤中女伶后起之翘楚者各伶俱青春年少天资英敏而千娇百媚婀娜勤人表情做手娴熟中节所谓出神入化殆非虚语加以宏丽堂皇新式美化之大舞台配之优秀美妙之名角则其对于各剧之串演定能相得益彰如蒙惠临参观同人等无任欢迎特此布知（地址北四川路厚德街即大德里对过）①

广东大戏院开幕志盛

广东大戏院，前日（三十）举行开幕典礼，会场内满布鲜花国旗，气象极为庄严。正午十二时，来宾已纷至沓来，幸该院地方宽大，且得各名媛参加招待，故秩序井然。二时许，来宾愈多，座位几不敷支配。二时三十分，振铃开会奏西乐。首请蒲锦园女士登台，举行掷瓶开幕典礼，并致颂词，略谓该院创立宏

① 广东大戏院开幕启事，《新闻报》1931年1月31日。

富,将来营业胜利等数语。后即由欧君代表总理李耀来君致开会词,并请各界名流蒋介民、周少兴、劳敬修、汪思济、林树森、刘禹州及群和三育会代表等次第演说。由三余音乐社全体社员合奏广乐,一时丝竹悠扬,颇为动听。再由俭德音乐社社员表演滑稽跳舞,全场鼓掌不绝。后则由葡萄少女歌舞团演三大蝴蝶舞,天一影片公司男女明星表演独幕剧《真假娘舅》,俱极可观云。

<div align="right">原载《申报》,1931年2月2日第15版第20772期</div>

谁啼谁笑之《啼笑因缘》

镜　头

 张恨水前世也想不到著作了一部《啼笑因缘》说部之后,会这样出风头的。至于《啼笑因缘》这部小说到底好到这样地步,那我不敢说,即使好到万分,可是我连正经事都没工夫干,还有工夫去看《啼笑因缘》么?何况向来不喜欢看小说的我,我听了别人都在嚷着《啼笑因缘》怎样好法,于是我也跟在别人后面,也叫上几声好,总算替《啼笑因缘》干些义务宣传。我想像我一样的人,一定很多吧,怪不得《啼笑因缘》的小说会这样风行的。

 明星公司早已知道用《啼笑因缘》拍成影片,一定可以赚钱的,别的都不讲,单讲《啼笑因缘》四字的宣传力,已经不小。如果看过《啼笑因缘》小说的人,人人都来看上一回影戏,那就了不得。因为买了一部《啼笑因缘》小说,可以供给许多人轮流借阅,影戏呢,那么非要人人拿大钱去看不可。何况明星公司人才济济,摄成影片,一定可以比较纸上空谈要好看得多哩。怪不得明星公司要大费心血,不惜资本地拍那《啼笑因缘》的影片。他们也深知难免有人出来拍摄同样名称的影片,所以事前曾向内政部注册,并得到原著人张恨水和出版该书的三友书社的同意,允许拍摄影片,曾经登报露布,不许他人开拍《啼笑因缘》影片。不料同业中倒没有人出来拍摄影片,忽地里广东大戏院排起《啼笑因缘》的舞台剧来了,明星公司当然要严重交涉,终于是明星公司占着胜利,广东大戏院不但把剧名改做《成笑因缘》,反而登报道歉。这件事总算告一段落,以为可以没事了。

 想不到顾无为忽然开起大华影片公司,照样拍起《啼笑因缘》的影片来了,而且大登其报,说道他也把《啼笑因缘》向内政部注过册,不过他注的是剧本,明星公司注的是说部,同时也声明不许他家拍摄《啼笑因缘》。因了这个

广告刊出之后,以前屈服的广东大戏院也反过脸来说话了。明星公司知道怎肯放过,当即加聘律师,登报声明,预备法律交涉。这事恐怕要引起绝大风波,到底是哪家对的,那不是我们局外人可以知道的。但是依据我个人的意思,以为明星公司无论如何,是最早声明过的,这多少要占着一些胜利。不过我不谙法律,不敢瞎说,只有看着他们法律解决,我希望他们各让一步,切勿互走极端才是。我说《啼笑因缘》到底谁啼谁笑,那要静候法律判决了。

<p style="text-align:right">原载《影戏生活》,1931 年第 1 卷第 42 期,第 29－30 页</p>

广东大戏院开幕盛况

北四川路大德里对面广东大戏院,于十四日下午二时开幕,并举行粤曲、国技、平剧等游艺节目。未及二时,即座为之满,各界人士前往参观者达二千余人,门前车水马龙,实为北四川路最近十日来罕有之盛况。该院开映之联华巨片《恋爱与义务》尤为一般观众所欢迎云。

<p style="text-align:right">原载《申报》,1932 年 11 月 16 日第 16 版第 21413 期</p>

① 广东大戏院开幕广告及《恋爱与义务》影片广告,《申报》1932 年 11 月 14 日。

香港大戏院

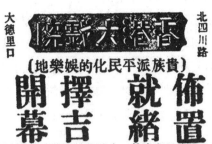

广东戏院易名后将开幕

小 芸

北四川路之广东大戏院，原定今年三月中开门，乃以股东方面发生，遂告中辍。近该院已易名香港大戏院，照会将签出，预定十六号开幕，售价大致分四角、二角二种，或一例售洋二角。开幕时，另备赠品，将以卖二角送四角为号召，其第一片或系俄国影片《生路》，因《生路》内容不坏，再因上海映得次数不多，未观过者必不在少数，且其片名，亦甚配新开戏院之引为吉利名词也。

原载《福尔摩斯》，1933 年 5 月 6 日

① 香港大戏院开幕预告，《新闻报》1933 年 5 月 19 日。
② 香港大戏院《生路》影片广告，《申报》1933 年 2 月 14 日。

后台遇刺客薛觉先双目受伤
——义务演戏第一晚之惨剧

老 查

薛觉先自从《白金龙》一片赚过钱后,觉得电影是比舞台剧好得多。一来拍影片可以一劳永逸,舞台剧则过于辛苦,而且近年来港粤戏剧界受不景气打击,唱戏的优伶都很困难。所以他便决心在电影方面找点出路。两月前从广东再到上海来,立刻便与天一公司继续合作,拍了一部《歌台艳史》,现在片子大致已毕,送到首都去等待检查。薛觉先在这个一部片子拍完后休息期间,大部分时间是用来研究演唱,预备继续拍戏。上月间受了粤民医院演剧筹款之聘登了三日台,演得很卖力,颇受一般粤剧观众之欢迎。本月间,又受香港大戏院之聘,与唐雪卿、薛觉明义务演戏一日三晚。日期为本月四、五、六三日。第一晚演《秦淮月》,第二晚演《红楼梦》,第三日,日演《徐策观画》,夜演《白金龙》。券价最高为三元、一元半等。不料第一夜便给仇家暗算,双目受伤。

那是四日的晚上八点半的光景,他从静安寺路寓所里出来到北四川路的香港大戏院去。那时戏已开演了。他因为要出场,便连忙赶着去化妆。差不多要化好时,忽然有一个不相识穿西装的男子,对他说外面有人要见他。薛当时不疑有他故,便跟了那人走到后台通到院外去的后门,他一踏出后门的石阶时,后面跟着的人便随手把门关上了,在黑暗中突然有一个人走出来把一包石灰照他的眼睛抛去,两人立刻便逃走了。在这一刹那间,薛觉先的双目都满布了石灰,一阵地剧痛,他昏倒下来。后台的人晓得了,赶出来时,两个凶手早已不知去向了。他们立刻便把薛送到附近一家日本人开的医院去施行急救手术。一方面恐怕观众知道,引起惊惶,以致发生更严重的事情,所以便按时照旧开演,薛觉先的戏都临时由薛觉明代做。同时在台上挂了一块牌,大意谓薛觉先因饮酒过多,昏醉未醒,故不能出台表演。薛觉明因为素来没有演过这种戏,连剧词都背不出,所以一面唱一面要看着曲本。唐雪卿呢,因为丈夫受创也心烦意乱。所以这一晚便草草终场。观众有许多没有看完便走了。

薛觉先送到日本医院后,因过于烦杂,便迁到海格路的一家疗养院去。据

医士疗治的结果,右眼因受伤过重已失明,仅左眼稍能透光,尚有些微希望。从此要成了半残废了。

这次凶手为何出此手段,据一般观察,大致为仇家——嫉忌或争风所为。薛觉先遭此厄,亦可谓不幸极矣。

据最后消息,薛觉先双眼均可复明矣。

原载《电声》,1934 年第 3 卷第 18 期

① 香港大戏院《蝴蝶夫人》影片广告,《新闻报》1933 年 5 月 20 日。

福民大戏院

福民大戏院居然出现

呆　子

　　日本人利用电影艺术来麻醉中国的民众,在武力侵略的政策中,也是一种已定的计划。我们只要看到东三省沦陷之后,电影院就受到日本的统制,所映的影片,可算全部由日本的影片公司供给,无非是映些"日满支亲善""日满支经济提携"和"共同防共"类含有政治作用的影片,使华人在不知不觉中被其麻醉。而"八一三"之后,在所有的占领区域,对于电影,不是加以统制,便是加以严厉地检查,用心所在,也昭然若揭了。

　　在上海方面,日本采用其一贯的政策,预备在虹口区域开设一家电影院,这个消息传出已久,但最近已是具体化了。名称是虹口日人所设的福民大戏院,已定于明日(十三日)正式开幕。这戏院就是广东大戏院的原址,只是把内部略加修理而已。

　　开幕日由日本歌女表演各种歌舞,虹口日籍女侍合唱。据他们传出的消息,是日无知华人和日本居留民将参加此开幕礼者,预料有千人之多,免费入座,当然是在诱至多量的浪人。

　　福民大戏院是隶属日人所设福民影片公司之下的,因此,今后该院所映的影片,也就大部分为福民公司的中国摄制的影片,除了影片之外,有时将表演歌舞、戏剧等各种游艺。据日本人宣称,华籍的舞台演员和歌星、舞星,和福民大戏院订有合同,行将登台表演的已有多人,但确否要待事实来证明!就是确实,也无非是罗致一些游艺界的败类而已。

<p align="right">原载《申报》,1939 年 3 月 12 日</p>

福民大戏院开幕

宣　良

　　据日文报纸载,日人筹设的福民大戏院,已于十三日正式开幕,地点在北四川路,即广东大戏院旧址。除了公映声片之外,更有各种娱乐,如音乐歌舞等,完全是中国影片和中国的音乐歌舞。日人利用特殊的电影和音乐麻醉中

国民众，已非一日，而福民大戏院的开幕，无非是由喧传而成为事实罢了。

该戏院所映的影片大部由日本统制下的福民影片公司供给，而不外是宣传"中日亲善"、反对国民党蒋委员长等影片。据说有一部分无耻华籍舞台演员和歌女，已和该戏院订有合同云。

原载《新华画报》，1939年第4卷第4期

虹光大戏院

① 虹光大戏院广告，《大公报（上海）》1945年12月3日。
② 虹光大戏院改演平剧广告，《申报》1946年2月1日。

天堂大戏院

→嘉兴大戏院

① 天堂大戏院开幕广告,《新闻报·本埠附刊》1932年6月20日。

天堂大戏院的内幕

开末拉

在嘉兴路欧嘉路之间,现在正在建筑着一爿规模宏大的电影院,内部已经造成,富丽堂皇,伟大异常,只要外面油漆舒齐,就可落成。这家影戏院的名称,叫做"天堂大戏院"。地皮以及建筑费等是业广地产公司担任,买办已经聘定叶启宇。经理是月明公司老牌导演任彭年,他在电影界里的资格很老,对于营业一层,当然很有把握。至于排片是归月华公司章德吾。人才济济,将来营业一定不差。听说在明年二月间开幕,那时上海又多一家很高尚的电影院了。

原载《影戏生活》,1931 第 1 卷第 50 期,第 19 页

天堂大戏院今日开幕

　　嘉兴路汤恩路之天堂大戏院,为战后最新落成之有声电影院,该院院屋图样,系由名建筑师范文照设计,对于声学光学,皆有完密之研究,内外设备,俱采仿欧美最新之立体式,新颖美观,别具风格。今日为正式开幕之期,以天一影片公司最负盛誉之《芸兰姑娘》有声电影为公演之第一片,票价分二角、三角、四角三种,座位皆极舒适。该院并为纪念开幕起见,特印上海民众报告国联委员调查团意见书五千册,分送观众,以资纪念。

原载《申报》,1932年6月19日第20版第21264期

嘉 兴 大 戏 院

嘉兴大戏院今日开锣
追风子

　　虹口嘉兴路之嘉兴大戏院,今天一号开锣。由朱炳南君承办前后台,全体

① 天堂大戏院《芸兰姑娘》影片广告,《新闻报·本埠附刊》1932年6月21日。

角儿,大部分是虹光所搬去的。于素秋帮忙性质,最多一星期,以后由姜秋芳、熊志麟、鲍月珊等演出,票价分二千五百元及一千五两种。在开幕时,由海上某闻人揭幕,于素秋剪彩,定有一番热闹。

<div style="text-align:right">原载《罗宾汉》,1946年8月2日</div>

西海戏院

西海大戏院之炸弹

昨日下午四时半,新闸大通路转角西海大戏院楼上,发现炸弹一枚,用报纸包就,置放于左侧门首。并附函一通,致该院经理察收,内容谓榆关失守,平津严重,冰天雪地中,义勇军努力杀敌,其志可嘉,凡我后方国民,应宜尽量资助,自即日起,以每日所售之门票上抽去二成,汇交后援会云云,署名者为国民精神团。事后由该院投报新闸捕房,饬探前往将炸弹函件,一并带入捕房存案。

原载《申报》,1933 年 2 月 7 日
第 16 版第 21487 期

① 西海戏院开幕广告,《新闻报·本埠附刊》1932 年 9 月 9 日。
② 西海戏院影片广告,《申报》1932 年 9 月 16 日。

向影院勒索保护费

　　本埠英法两租界各大小影戏院,自于本年五月间起,忽接到具名"铁青团团长姚勤",上盖"铁青团团本部关防"之恐吓信函,勒索所谓保护费,每月自百元起至五百元止,视戏院之大小,规定数月之多寡,并限定日期,着派人赴浦东高庙金家桥接洽付款,否则有相当手段对付。一般戏院自接信后,付款者有之,置之不理者有之。新光大戏院曾被若辈投掷烟幕弹一次,大上海戏院被掷二次,爱多亚路之光华戏院及新闸路之西海大戏院,于六月十四日亦接到同样吓诈信,着于翌日至浦东付款。当经报告新闸捕房,派华探目杨斐章、阮瑶、马忠荣、王士栋等,会同日宪兵司令部人员,准时渡浦,雇坐小车至金家桥。其时忽有甬人叶金宝(即姜涯子,年十八岁)上前与探员谈话,着将款项交付。未几,另有通州人张仁、浦东人王桂林(年只十四岁)二人到来,将探员所携之啤酒、香烟接去,遂一并加以拘捕。继又至七浦路三零三弄四十四号叶金宝家,抄出"铁青团之关防"及"团长姚勤"之图章等四个,收条多张,一并提回捕房,供出此案,系在逃之向二中主谋,饬令收押。昨晨解送特一院刑二庭,捕房律师厉志山陈述案情,以被告等犯案颇多,请求改期。经石推事讯供之下,谕叶、张、王三人押候改期,查明再讯。

　　原载《申报》,1941年6月29日第11版第24176期

融光大戏院

→求知大戏院→国际大戏院

① 融光大戏院开幕预告,《新闻报·本埠附刊》1932年10月29日。

异军突起之融光大戏院

海宁路乍浦路口新建一影戏院,曰融光大戏院,占地甚广,建筑尤极富丽堂皇之致。大门之内,有一广厅,以备观众坐息散步,布置精雅而新颖,为任何影戏院所未有。更进即为客座,计有二千座之多。一切设备,均采最新式者,冬有暖气,夏有冷气,温度调和,无过冷过热之弊。四壁灯光,用最新科学方法装制,绝不刺目,其所用有声电影机器,亦为美国最新制造,清晰异常。所映影片,专选米高梅公司之出品,其价值之高,为一般观众所共知。而座价之低廉,尤为闻所未闻,计分三角、五角、八角三种,日夜一律。经理卢君、梁君均系此中斩轮老手,日来正在积极筹备,不日即可开幕。

原载《申报》,1932年10月19日第10版第21385期

融光大戏院开幕志盛

海宁路乍浦路口融光大戏院,于昨日五时半举行开幕典礼,中外来宾凡二千余人,颇极一时之盛。院内外遍缀电灯、年红灯与菊花,倍形富丽。市政府秘书长俞鸿钧氏,代表吴市长致词,对于该院之建筑与设备,深为赞美,尤称其座价特廉,颇合与众共乐之旨。词毕,即掣绳开幕,全场鼓掌,继即开映新闻片、滑稽画片、彩色声片等五卷,至七时始散。

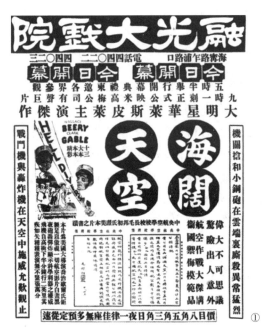

原载《申报》,1932年11月3日第16版第21400期

融光大戏院开幕

星

融光大戏院,今天晚上开幕,这样好消息,实在有介绍的价值。在上海电影院,当然不少(居全亚洲市单位比例之首席),然而好影院太贵,不是一般中

① 融光大戏院开幕广告,《东方日报》1932年11月2日。

资产以下的民众所能去欣赏的,而价贱的影院,场屋不大好,又是演那些三四年前的旧片子,失去了时代艺术的真义。而现在融光正是应了需要而产生的宁馨儿,是普及电影,平民化影院的先声。

它地址在海宁路乍浦路角,新中央电影院的比邻,建筑新颖,外观非常美丽堂皇。进门后,有个圆形的大厅,为观众休息谈话所在,布置很周到。再进去,就可以看见座位了,可容一千九百人之多,分成四部分,是前排、中前排、中后排、后排,中后排部位最佳,可以预定,按号入座。贱价而能订座,此为创举。

更有二点,非常科学化而颇新异,一是院址垫得很高,地面平均成十五度斜角,所以坐在后面的人,视线不致有障碍,而且每排的座位,也参差着的。还有就是院址特意建成长形,宽狭和国泰一样,长度却两倍多于国泰,这对于映声片,是非常适宜的。

此外还有地下的冷气机器,平均每五座位一个,这是上海任何影院所不及的。它专映国泰的二次片。国泰片子,可以说上等片居多数,那末融光的片子,当然也是很好的,这是虹口居民多大的幸福啊!我相信距虹口很远的人,也会趋之若鹜呢。融光的票价,是平民化的,而建筑映片,是属于优等。又是在人口众多、上等影院缺乏的虹口,所以它占的地位,更觉重要。预想它的前途,亦必光辉融融,日久益彰了。

原载《申报》,1932年11月2日第29版第21399期

影院素描:融光大戏院

陈耀庭

似乎在苏州河以南、北四川路圈外的影戏观者,就比较少注意这家融光大戏院。实在以融光大戏院的宏大,在影戏院中绝不致落后,它那深长的走廊,简直在上海还找不出第二家来!

环境不可说坏,左右邻的:威利大戏院、虹口大戏院。居住的外侨,并广东人等,都是电影迷的坯子,但实在旁观者见到他们的营业并不十分发达,票价是三角、五角、八角。他们的特异点,却没有楼,与国泰同,但特别的那样深长,从踏上石阶起,走过售票地,走过圆大待候处,跨上收票阶,入门深长,经过八角座、五角座,到达三角地,上年纪的同胞该得喘气了!

于是有人说过,坐最后一排,就非打望远镜不可,但实际坐末排的,记者尚

未见过。虽然怪样的深长,倒并不狭小,他们的座椅、粉饰、壁灯,都是大影戏院应该有都有,并且也不算坏,很美丽,但奇怪营业寥寥。

影片吧,天地良心的话,都是些名片,虽然轮到了第二轮映演,但五角也决不可说是贵,三角的座位,常是坐满,尤其是星期下午,一辈西童满坑满谷,把后来的中国人挤到五角座去。平时五角座中更是寥寥可数,他们就因占地特深,可以连看,不愁座位,或者就在这等处,才见得观者冷落吗?

银幕特别的圆大,光线发音的清晰,一如大光明、南京、大上海之辈,并且还加演幻灯字幕,颇合中国观众脾胃。交通呢,也还便利,为何不闹客满,客满要究竟几多人? 这样长的作为!

有人说那样深长的建筑,固然以壮观瞻,但准的话,吃亏许也在此,至少把最后分座可卖作二角的,因为不是这样同般空着咧!

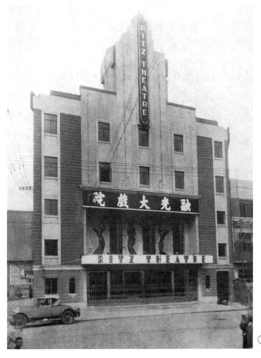

①

原载《皇后》,1934 年第 12 期,第 24 - 25 页

① 融光大戏院外观,《建筑月刊》1933 年第 1 卷第 9 期。

融光戏院停业

本埠北四川路海宁路融光大戏院,以营业不佳,自今日起,停止营业。该院为虹口区最大之戏院,自二十年十月初开幕迄今,已达六年,最初营业颇佳,每月盈余甚巨,后以"一·二八"事变发生,居民迁徙一空,营业损失不赀,迄今仍无起色,不得不暂停营业,以资清理。神州社记者从可靠方面探悉,该戏院系已故粤富商梁湘甫及梁海生等出资经营,由卢璧城为经理,向祥茂洋行地产部租地建造,定订合同三十年,营业资本三十万元,实收约十七万元,六年间亏达二十四万元,经股东会议议决,自今日起,暂停营业。昨晚起,已实行结束,发清职员欠薪,全部解散。并委请杨阖枢、郭启明两律师通告清理。

原载《申报》,1937年7月1日第21版第23042期

六年间亏蚀二十四万元,融光大戏院停业内幕
平

本埠海宁路融光大戏院,以营业不佳,自上星期四起,停止营业。该院建筑宏丽,专映三轮影片,为虹口区最大之戏院,自二十年十月初开幕迄今,已达六年,最初营业颇佳,每月盈余甚巨,后以"一·二八"事变发生,居民迁徙一空,营业损失不赀,迄今仍无起色,遂不得不宣告停业,以资清理。记者对于该院内幕情形,知之甚详,书之以告本刊读者。

融光系已故粤富商梁湘甫及梁海生等出资经营,由卢璧城为经理,向祥茂洋行地产部租地建造,定订合同三十年,营业资本三十万元,实收约十七万元,六年间亏达二十四万元。经股东会议决,自七月一日起,暂停营业,六月三十晚起,已实行结束,发清职员欠薪,全部解散,并委请杨国枢、郭启明两律师通告清理。

该院之所以之不堪收拾,营业萧条固为根本问题,但内部组织腐败,实亦重要原因之一。回忆该院在"一·二八"左右,隶属卢根主持联利公司麾下,由俄人拿诺波里顿(Napleton)经理,当时营业情形,颇为不恶,后与卢根意见不合,退出联利,经理改由卢璧城(前上海大戏院主人)担任,任用私人,尸位

素餐,国舅弄政,排斥异己,遂致戏院营业,日趋衰败,苟延至今,终至倒闭。一般王亲国戚,至此地步,亦纷纷作鸟兽散焉。

<p align="right">原载《电声》,1937年第6卷第27期,第1157页</p>

虹口两影戏院被投掷手榴弹

虹口融光大戏院,于昨日下午三时四十分许,突有人投掷炸弹二枚,当场有日本观客二男一女,均被弹片炸伤甚重。事后由日方军警出动,大施搜索,投弹者已不知去向,旋将伤者载送福民医院救治。

同时武昌路日商东和影戏院,亦有人抛掷炸弹两枚,受伤约四五人。

又沪西静安寺路地丰路某赌窟,于前日(二十五日)下午四时左右,下层大小台边,突有人投掷炸弹两枚,轰然巨响,弹片四飞。据悉当时场内职员及男女赌客,伤有十余名之多,嗣用车并送医院疗治。

<p align="right">原载《申报》,1941年4月27日第11版第24114期</p>

东和、融光炸弹案

前日下午虹口东和、融光两大戏院,突被人投置炸弹,当场爆发,致炸伤观客多人,略情已志报端。兹据社闻社记者探悉该案经过详情及炸伤人数志后,缘东和剧场之炸弹,系于前日(二十六日)下午三时四十分爆炸,该弹为定时炸弹,不知何时为人置放于场内后部左侧之第八排座椅下。当爆炸时,全场正在黑暗中,一时火光四射,当场炸伤日陆战队员外间伊善(三十二岁)、北正一(二十三岁)、胁锅五郎(三十岁)及日陆军军需官古贺升(二十五岁)左脚,以及日人中井芳郎(三十岁)、桂贞三(二十五岁)等七名。不料越数分钟后,至三时四十八分,融光大戏院前排右首第二十二排座下,亦被人置放一定时炸弹,爆炸重伤日人丸谷芳显(二十岁)臀部及两腿,生命极危。此外有日籍妓女山崎多惠(二十三岁)、西井美子(二十一岁)、打越初代(二十岁)、中岛敏子(二十二岁)等四名,及日人浅岛干男(二十三岁)、中村岩雄(十八岁)、有岛纯胜(二十六岁)、岩本洁(三十三岁)、中竹内贞雄(二十岁)、横原邦雄(九岁)、横原胜子(十一岁)、台湾人何庆长等十三名。事后由日方将该两院附近交通断绝,并将苏州河桥梁一度封锁,严密搜查,但未获得任何线索。同时日

方为防患未然,特在当晚命令所有虹口区内之剧场影院,如中华、东宝、虹口、威利、嘉兴、百老汇、万国等,一律暂行停映。

原载《申报》,1941年4月28日第8版第24115期

国际大戏院

①

国际戏院一场纠纷,玻窗被毁职员伤

乍浦路国际大戏院,昨第一日上映《春雷》,营业鼎盛,各场戏票均预售一空,讵第二场行将放映行,突有穿制服者一人,赴票房间要求签票,当经账房告以座位已满,无法签票,双方言语间曾引起误会,旋制服者即怏怏而去。迨至五时许,该制服者复率领十余人前来,将该院玻璃门窗悉予捣毁,并将经理徐苏奇及账房等殴伤。该管警局得报后,派员驰往时,彼等均已离去,刻尚在调查中。

① 国际大戏院影片广告,《申报》1947年1月21日。

原载《申报》,1949年3月17日第4版第25529期

① 《春雷》影片广告,《大公报(香港)》1949年1月27日。

华德大戏院

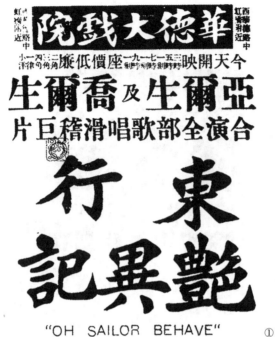

"OH SAILOR BEHAVE" ①

影院素描：华德大戏院

余松耐

 华德大戏院也在虹口，和万国同在一条马路上，斜形地对着！不过华德在"一·二八"之前还不曾出世哩！现在居然能够在一条马路上同一地点里和万国竞争，而且一切的设备和布置的新颖艺术，都超过了万国，竟能够把万国的生意夺了过来，无怪它自傲地觉着踌躇满志了。只要你从中虹桥朝北走了不多远的路，我相信先给你眼睛瞧到的戏院决不会是万国的，那里中德有二条大石柱般高大的门灯，分开在左右两旁边，并且在门灯上还衬装着光耀夺目的霓虹灯，确有吸引观众视线的可能。在熙华德路上，万国的门首似乎是暗淡得没有了光彩，相形见绌在低头自愧了。华德的灯光却发挥着强有力的光芒，照

① 华德大戏院《东行艳异记》广告，《新闻报·本埠附刊》1933 年 1 月 30 日。

耀着四周，威武地显露了洋洋得意的态度，在这一点上，已经可以从光面看出了华德和万国的比例了。

华德门票没什么贵，不过和万国比较起来，却要增加了一半呢！二角小洋钿看一场戏，在万国就有二天可看了！观众们的乐于光顾华德，而鄙视了万国，这完全是在着物质上的贡献优与劣的分析哩！

华德那里是没有楼厅的，置身在正厅里的观众们，因为戏院地位宽大得很，空气得以畅流，都感觉非常有利于呼吸，就是座椅也很宽阔舒适，而且排得开，地位却好适当，脚的伸缩绝对不受拘束，观众入座时也感便利不少，柔软的具有弹性的沙发垫子，屁股是受惠不少了。

像辣斐大戏院里的挺硬的座椅，坐了二个钟头屁股便不堪疼痛，这儿可保无此虑了。

壁间的电灯罩和泥刷花纹都充分地表现着艺术，四方的灯罩在别处似乎不大看见的，太平门也开得特别多。女厕所设在台的左侧，大衣高跟鞋的小姐们、奶奶们进进出出，颇特别容易使人注目。男厕所在所里，找起来似乎很费气力！

发音倒也不大推板，似乎也说得过去，二角小洋总无论如何是值得的，可惜光线还差一些呢。而且在开映有声对白时奏音乐，把对白的话儿和音乐声混在一起，观众们到底不曾另带耳朵一只，可以分开来听呀！虽然这是戏院里的老板优视观众，瞧得起人，然而观众们究竟没有把耳听八方的本领学会，请不必费心吧！

原载《皇后》，1934年第20期，第24－25页

流氓看白戏不遂

虹口华德大戏院，日前夜场开映《一身是胆》时，忽有数人身上藏蛇，买票混入戏院，于黑暗中将蛇放出。蛇从地板上蜿蜒而行，观客发觉，骇极狂呼，纷纷逃出，由院主开放电灯，计在地上捉获二尺余长之蛇八条。报告捕房，查究放蛇之人。闻放蛇者为该处一班流氓，因看不成白戏，下此恶手段云。

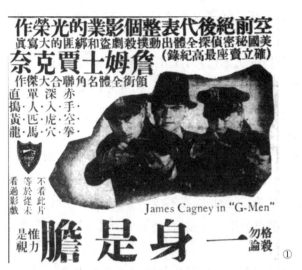

原载《电声》，1936年第5卷第29期，第707页

市教育局禁淫秽表演

　　本市教育局因迭据报告，以东熙华德路华德戏院，连日表演该局已经禁止之淫秽节目，如《桃花江》《草裙舞》及《裸体模特儿》等，以诱惑无知青年，殊属影响善良风化。该局为杜绝各戏院效尤计，已函请上海市新闻检查所转请各报馆，扣登该戏院全部广告，在未经具结悔过以前，绝对不予登载。又闻独脚戏演员朱习龙，因表演已经该局禁止之《草裙舞》，亦予严重警告。

原载《申报》，1936年4月1日第17版第22600期

① 《一身是胆》影片广告，《申报》1935年7月7日。

东和剧场
→胜利剧院→文化会堂

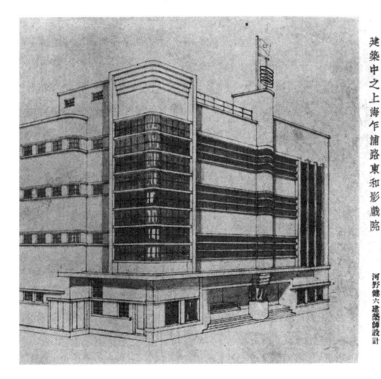

① 东和影戏院设计图，原载《建筑月刊》，1936年第4卷第1期。

《新土》影片试映花絮

　　《新土》试映，系公开招待性质，事前由负责国驻沪当局广发请帖，以冀收对外宣传之效，无奈事与愿违，前往观片者，非特零落无多，且大部分仍系日籍侨民。

　　前往观众执有印英文字之请帖者，于进门时，即有日籍招待员授与铅笔，在请帖后要求签名，记者在旁注视良久，每见熟悉朋友，都不签真名，大概亦有其他意义也。

全片映完，在东和剧场门口，三三两两的中国籍观客，都相对着而默不作声，面孔甚为难堪，想必心中大有感触在也。

《新土》片中对白，曾有一句提及"满洲国"的，在片上的说明字幕中，这一个"国"字，已被涂去，但仍隐约可见，这许是"亲善"表现吧？

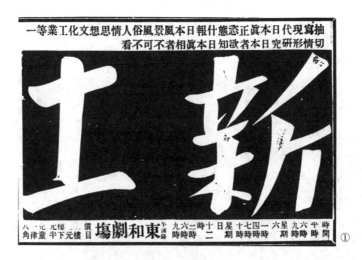

原载《电声》，1937年第6卷第23期

市联会明日开会讨论制止《新地》放映

本市第一特区市联合会据虹口区会员纷纷到会报告，以乍浦路日商东和影戏院开映日德合作摄制之《新地》影片，内容有蔑视我国领土，破坏我国主权，侮辱我国国体，且更违反公共租界工部警务处电影检查委员会命其删去之"满洲国"字样、"满洲国地团"，及"轰炸长城""日兵步哨"等四点之规定，仅删去一二两点，致引起我国民之愤慨，要求转函工部局及日领馆提出严重之交涉。该会据报后，以该东和电影院公然在华放映此项影片，肆意侮辱我国体，决于明日开会提出讨论，借谋制止。

① 东和剧场《新土》影片广告，《新闻报·本埠附刊》1937年6月4日。

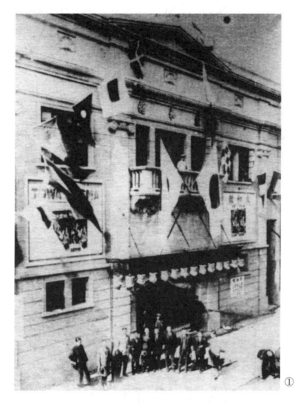

原载《申报》,1937年6月8日第11版第23019期

《新地》交涉的三部曲

我们中国人干起事来,总是按部就班,维持着一个大国风度的姿态的。不管他事情的急缓严重和利害,干起来总是如此。大概的方式(尤其是外交),一件事情发生,第一部曲是"调查",第二部曲是"讨论",第三部曲是"交涉"。也许一件事情的发生,没有等到我们的三部曲弄好已经是铸成铁案了,但是这个可以不管,因为"三部曲"是仍然要保持的。这种方式,可以说成为了我们"外交的三部曲"了。

举个例子,以这次《新地》辱华影片来说吧,便是一个很有力的证明了。兹为分述如下:

① 东和馆外观,此照片为私人收藏。

第一部曲：调查。当《新地》在德日合作开始摄制成功之后，我们已经风闻是有侮华之处，但是为了慎重，特电如该地领使馆调查。可是调查呈覆之后，人家的片子，已经是全片告成了。

第二部曲：讨论。在接到具情呈覆之后，少不得开会讨论一番。及至讨论决定提出抗议，人家的片子，已经是运到我国领土之内来了。

第三部曲：交涉。讨论决定之后开始预备交涉。文电往返，相当时日，而且还是消息寂然。及至众情愤慨，召集各公团联席会议，议决交涉决案若干案，而《新地》影片，则已经在东和大戏院正式上映了。

这上面所拟的三部曲，并非杜撰，引有事实证明，据报载："《新地》已在东和大戏院开映，而工部局还派大批探捕加以保护云云。"而我们八日各报，则载这样的新闻："本市第一特区市民联合会据虹口区会员纷纷到会报告，以乍浦路日商东和影戏院开映日德合作摄制之《新地》影片，内容有蔑视我国领

① 《新土》事件启事公告，《铁报》1937年6月10日。

土,破坏我国主权,侮辱我国国体,且更违反公共租界工部局警务处电影检查委员会命其删去各点之规定,致引起我国民之愤慨,要求转函工部局及日领提出严重之交涉。该会据报后,以该东和电影院公然在华放映此项影片,肆意侮辱我国体,决于明日开会提出讨论,借谋制止云。"

假使这三部曲有继续下去可能的话,则第四部曲姑为拟定如后"大概是我们交涉成功,人家公映日期已满",虽然制止无效,总算有了面子了。

原载《电声》,1937 年第 6 卷第 24 期,第 1041 页

胜 利 剧 院

教部推行电化教育令各地设立教育馆

(本刊南京特派员李铸晋航讯)教部为加强推行电化教育,特令各省市,设立电化教育馆,及教育广播电台。福建、山东、宁夏、北平等省市,均先后成立,近闻上海方面,已将先后接收之敌伪胜利、海光、民元三电影院剧场,交由上海市社会、教育两局共管,改为公营剧院。教部方面正与敌伪产业处理局洽商,拟将大批敌产收回,或照拍卖之较低价格收买,作为推行电化教育之基地。又青岛市府,亦将接收日德之电影剧院三处,改设为极有规模之电化教育馆,以供青年团市党部应用。

①

原载《时代电影(成都)》,1946 年新 1 卷第 19 期

① 胜利剧院和海光剧院影片广告,《申报》1945 年 11 月 23 日。

文 化 会 堂

①

文化会堂竟然出顶
甲

　　中央文化运动委员会自胜利接收海宁路乍浦路文化会堂以来,一直由自己管理着。文化会堂即伪敌时期日本人创办的东和馆小剧场,一切设备均合上演舞台剧之条件。最近听说文化会堂已出顶了,出顶的对象为王宗杰。王是金城大戏院经理。据熟悉内幕详情的人告诉,顶下文化会堂是金城大戏院老板柳中浩的意思,因为加上金城、金都两戏院,现在有三个戏院属于自己管理,地盘加大了。王宗杰出面承顶,只是烟幕而已。

<div style="text-align:right">原载《每周电影》,1949 年第 5 期</div>

①　文化会堂开幕广告,《申报》1946 年 8 月 9 日。

苏州河以南影院地图

南京东路—南京西路

1848年,英国麟瑞洋行大班霍克组织跑马总会,越出英租界圈占五圣庙(今河南路西、南京东路北)附近八十亩地,辟建花园和抛球场,在花园四周筑跑马道,成为上海最早的跑马场。从花园通往黄浦滩的小道名为花园弄,又称派克弄,这就是南京路的最东段。

1863年,跑马总会在泥城浜西岸(今人民广场、人民公园一带)建成占地四百三十亩的跑马厅,花园弄延伸至跑马厅,并加以拓宽,成为英租界的交通主干道,被称为英大马路。1865年,英租界工部局正式命名大马路为南京路。

1862年,英租界以越界筑路的方式,将花园弄向西延伸,穿过泥城浜,直通静安寺,与徐家汇路接通。这段新开辟的道路以静安寺前的涌泉而取名涌泉路,又名静安寺路,即今天的南京西路。

导　言

20世纪二三十年代的上海影界,对于上海最早的影院持两种看法:一是以虹口大戏院为上海影院之发轫,以杨德惠、阿那、龙生等人为代表的。如杨德惠的《中国电影院小史》中所写:

乃于逊清光绪三十四年(一九〇八年)在虹口乍浦路海宁路转角地方,用铁皮搭造电影院一所,命名虹口大戏院(就是战前的虹口大戏院原址,于民廿年售给西班牙人晒拉蒙氏后翻造了院屋)。因其努力经营,时时换映风景及新闻短片,每位门票售座代价二百五十文,为上海之有正式电影院的嚆矢。

一是以幻仙戏院为上海影院之嚆矢,以谷剑尘、侯平等人为代表。如侯平在《银海春秋》中写幻仙戏园:

当年上海西藏路静安寺路,目下新世界这地方,是一块大空地,于是就有西洋鬼子租借了来,放映影戏。搭起了一座大席棚,周围圈上了铁皮墙,取名幻仙戏园,这就是上海的第一座电影院。

如果以1908年12月4日的幻仙戏院开幕广告为准,那当然是1907年7月6日开幕的虹口大戏院早。但是,就目前所见资料来看,幻仙之前还有更早的影戏园,幻仙已是二手了,亦或是三手的了。故,上海最早的影院到底是虹口大戏院还是幻仙戏园,稍后撰文叙说。

1911年10月5日,幻仙改名为群乐影戏园。不知为何改名,或者是因为换了老板。想说的是,群乐影戏园的所有广告都注明"凡执有幻仙入场券,一律通用",如此有人情味的一句话,此后再也没有看见过,只剩下冷冰冰的一句"所有以前一切人欠、欠人、担保等各事,均归推盘人自行理楚,与受盘人无涉"。

夏令配克影戏院也是雷玛斯的产业之一,是为了和爱普庐大戏院和上海大戏院竞争而在静安寺卡德路转角建造的,1914年9月8日开幕,为当时上海数一数二的摩登影院。1926年3月23日,夏令配克转归爱普庐大戏院主赫司伯克所有。"八一三"之后,夏令配克变成了收容难民之地。再后来,夏令配克变成了大华大戏院,门口站满了咸水妹。人事更迭,影院沧桑,到最后,

谁都逃不过时间。

　　新闸路卡德路转角的卡德大戏院于1922年6月21日开幕,首映影片为《红粉骷髅》。作为一个四轮影院,卡德一向被视为下层民众的菜场影院。卡德最著名的事件,应该是1939年的租屋纠纷,数百人在院中斗殴,卡德大戏院损毁严重,数人重伤。那时的上海滩,有各种帮派和各种势力,谁都得罪不起。如吉祥街上的中华大戏院,原本要在1932年10月15日开幕的,却因马桶问题而被工部局卫生处稽查百般为难,以至于开幕期都延误了。

　　帕克路,现在叫黄河路,曾经的美食一条街。1923年2月9日,卡尔登戏院开幕,首映影片为《卢宫秘史》,观众以外侨为主,影院的职员也大多为西崽,被视为上海最高尚时髦之首轮影院。只是,时髦永远只在当下,当1928年12月20日大光明大戏院开幕之后,卡尔登戏院就此黯淡了,它只能远远看着大光明的万丈光芒。那是一个喜新厌旧的时代,也是一个充满爱国热情的时代。1930年,当罗克的《不怕死》影片在大光明上映时,其中的辱华镜头遭到洪深等爱国艺人的联合抵制,以致掀起了一个全国性的抗议运动。六年后,罗克新片在大光明上映,依然遭到抵制,甚至有人在大光明大戏院里丢了催泪瓦斯,以示警告。

　　帕克路口还有一家明星大戏院,1930年10月26日开幕,幕后老板是张石川、张巨川等人。而诞生于安凯第商场内的平安大戏院,仅有五百个座位,小巧价廉。

　　南京路上的影院,无一例外,被各种菜社、茶馆、酒楼、咖啡馆所包围,这是西区影院的特点,和一百年后的现在,相差无几。只不过,对于至今还矗立在原处的影院而言,我们都是过客。

　　谷剑尘写过一篇文章,题为《青莲阁与幻仙时代的追忆》。是,我们只能追忆从前了,我们只剩下回忆了。就像整条南京路,只有到夜深时,人群寂寂散去,才会呈现出它一百年前的模样,有谁看见过?

幻仙戏园

→群乐影戏园

幻 仙 戏 园

新開幻仙戲園新發明有音電光影戲廣告①

① 新开幻仙戏园新发明有音电光影戏广告,《新闻报》1908年12月4日。

幻仙影戏园紧要广告

——新到东洋美女全班专演幻术武技

　　本园不惜巨金,新向法国运到真正五彩有音电光五彩片,千奇百怪,名目繁多,上海从未见过,盖请一鉴便知。于十月三十起并请东洋戏法美女全班三十余人,各奏奇巧技艺,空中飞舞,缘绳蹈球,盘旋灵活,妙不可言。备有西乐以娱嘉宾,兼请林步青名家演唱警世新曲,改良滩簧。准每晚七点钟起至十一点钟止,风雨不更,务乞赏鉴,入场券照旧,并不加资,谨此布闻。

<div align="right">英大马路泥城桥堍西

原载《新闻报》,1909 年 12 月 10 日</div>

电影始来中国

（一）

读光绪三十二年上海《申报》,有广告一则于：

颐园新到电光影戏

　　本公司采办最奇影片,由西人电光师配照,其中人物动植变幻瞬息,加以紫电五彩,醒人眼界。前曾供奉内廷,渥蒙嘉赏,每夜九点开演至十二点止。礼拜日封关,自下午五点至七点半止,头等等位价洋六角,二等价洋四角。

① 幻仙影戏园广告,《新闻报》1909 年 12 月 10 日。

是中国电影之始映者,殆在清宫也。

(二)

在光绪末年,上海泥城桥西路北,有一块空地,在旧金龙饭店 Grant Hotel 旁,因为租地盖屋的纠纷,两姓在会审公堂上打官司,结果都站有两个招待员样的人物,向着挤满在街心的游人招徕生意。那情景和汕头的"押四门"的大赌场门口相仿佛。只是没有要金钱的声音了吧。这蔚然奇观的浅草电影街,可说是东亚独一无二的一个场所呢。是因为两方欺蒙当局,未曾纳足地税,致被判决"该地十年不归盖屋"。于是就有人利用这块空地,租借搭一席棚,外围铁皮,专演电光影戏,就是上海第一个电影院——幻仙戏园!门口用西乐铜鼓喇叭来号召顾客,其时上海滩上的华人,对于"洋鬼子调情"的电影,是不发生兴趣的,所以幻仙戏园开创没有多久就关了门。这块地皮,就是后来的新世界北部。同时,四马路青莲阁茶馆的楼下,有日本人租赁一部分,专演日本戏法和电影,外面的标价是很低廉的,因为门口的军乐鼓吹,颇有洋盘进去上当,进了门去,刚坐下来,手巾把子要小洋一角,泡茶又要小洋两角,而且都要付现。开演是没有定时的,要等到满二十个顾客,他们刚开演了,一套短片,再加上日本戏法,就算完事。倘若遇到不巧而客不满座,你准可等上四五个钟点,这家电影院,差不多维持到辛亥光复。

<div style="text-align:right">录自南京《朝报》
原载《明星》,1935 年第 2 卷第 5 期,第 6 页</div>

上海影戏小史

耶

影戏在上海,始于廿七八年前,地点在现在新世界西首广告场原处,院名幻仙戏园。券资为二、三、四角三种。每夜开演,自七时至九时,演髦儿戏,九至十一时半映影戏。时华人对电影之原理尚不懂,故咸以为有人在幕后表演者。其后北四川路维多利亚、爱普庐两院设立,上海影业始渐发达。至于小规模之戏院当以海宁路之新爱伦为嚆矢。踵设者有南市九亩地之海蜃楼与西门之共和大戏院,时演出者,俱属三十余本之整部侦探武术影片,一周两换节目,每晚映正片四本,其余殿以滑稽之作。

<div style="text-align:right">原载《娱乐》双周刊,1935 年第 1 卷第 11 期,第 281 页</div>

青莲阁与幻仙时代的追忆

谷剑尘

 舶来电影片的输入中国,在逊清光绪三十年左右。第一个电影院便是上海四马路青莲阁底下。那时的青莲阁在福建路东面(现已迁移),上面是茶馆,下面是娱乐场和商场,所谓输入中国的第一次舶来的影片,便在底下一间小房子作为演映场所。携带影片来华映演的是西班牙人雷摩斯,一张白布代替了银幕,一架破旧的放映机作为工具,就在那里雇用中国人,用洋鼓洋号,大吹大擂,并且时常拈开门帘,现出里面的白幕,想引诱过路人进内观看。当时海上娱乐事业,并没有现在的发达,张园、愚园以外,在中心地点而最为人所注意的便是青莲阁。内地人士到了上海,不到青莲阁算是件羞耻的事情,加之中国人为好奇心所动,也很情愿挖出几个铜元去见识见识外洋新到的活动画片。虽然是时间只有十五分钟,片子大多是破碎不全,看的人已经很是满意,营业因此非常发达。雷摩斯就从那一天起,靠着影片发了财。只有三十年的历史,陆续建筑虹口、万国、维多利亚(现名新中央)、夏令配克、恩派亚、卡德,和汉口的九星(现名中央),一个人有电影院七所,动产不动产总计不下百万。今已面团团作富家翁,衣锦而还故乡。此君虽为游牧民族,而操奇计赢,殊不亚于犹太人。当他回国之前,除虹口继续营业外,其余六院,悉赁于中央公司,年得赁金六万。

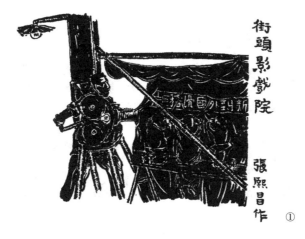

①

① 街头影戏院,张熙昌作,《明星》1936 年第 5 卷第 6 期。

自青莲阁底下雷摩斯的没有招牌的电影院后,欧美电影界知道有人在亚洲发现了新大陆,便源源不断地把各种影片运到中国来,中国人的金钱也滔滔不绝地流到外国去。继青莲阁电影院而起的,便是跑马厅用芦席棚搭盖的幻仙戏院。在青莲阁底下演的影片,不过是些外国的新声片和风景片,在幻仙时代已有长片侦探片输入。新闻片和风景片不过附属映演而已。幻仙时代的券价起码要一角小洋,那时已经算得很贵了。

原载《青青电影》,1939年第4卷第31期,第14-16页

群乐影戏园

新开法商群乐影戏园
——英大马路泥城桥堍西幻仙原址

中秋起,全换最新影片,每晚八时开演,至十一时为止,风雨亦演。

本园影戏,非敢自夸可称沪上之魁首,洵为有目所共赏。兹又运来真正最新新片三千四百余套,每夜更换,陆续呈演。此种最新颖、最奇异、最发笑、最好看之佳戏片,诚不可不看,况有入场券者谨惠茶资一角,实为本埠取资最廉之俱乐部,便宜至矣极矣。更不可不看兼添附属清玩,品姑苏之改良词曲,爱国新歌,京都之武力戏法、大献幻术、东瀛美女飞旋空际,清歌妙舞,献诸玩艺,盖请各界光临鉴赏是幸。

凡执有幻仙入场券,一律通用。

①

原载《新闻报》,1911年10月5日

① 英大马路泥城桥堍西幻仙原处法商新开群乐影戏园广告,《新闻报》1911年10月5日。

上海放映的最早的有声片

上海人第一次听到电影里面有声,系在二十余年前,放映者是跑马厅对面的幻仙影戏院。但那时的所谓有声只有关门、开门、推开桌子、打破酒瓶等声音,并无对白,是尚未完全的蜡盘配音。

一九二七年底,百星大戏院开映正式的有声电影,但所映为新闻片,配音亦不完全,只有特写镜头有声,远景中景便没有声音。一九二八年夏,青年会请美人饶博生讲声片学理,但所映影片,仍多糊糊不清,沙沙刺耳。同年冬,夏令配克放映《飞行将军》,是为上海放映整部声片的第一声。

原载《电声》,1937 年第 6 卷第 1 期,第 34 页

夏令配克影戏院

→大华大戏院

① 夏令配克影戏院开幕广告

② 夏令配克影戏院开幕广告

① 夏令配克大戏院外观，胡晋康摄影，《良友》1931 年第 62 期。
② 夏令配克影戏院开幕广告，《申报》1914 年 9 月 8 日。

夏令配克之革新

静安寺路夏令配克影戏院,规模宏大,装修华丽。兹因院主人行将回国,将该院让渡于爱普庐影戏院主人赫思伯克。现已从事调换新机及银幕,并请人研究光线,务使明晰如爱普庐。定四月一日起开映滑稽明星罗克最新杰作 The Freshman,并选映最有趣味之活动影画等佳片云。

原载《申报》,1926年3月17日第21版第19049期

改组夏令配克之预备

夏令配克影戏院,定四月一号起归爱普卢影戏院主人赫思伯君接办,现已从事调换银幕及放映机等,内容均大更动,目下暂不改换名称,俟三月之后再行停闭制修座位及粉刷院内外各处。闻该院院主赫君已向百代、华纳、环球诸大公司订约,凡新片来沪,均先在该院开映。其开幕之第一片,即为罗克生平第一杰作 The Freshman,该片全剧笑料较诸罗氏以前《祖母之儿》《银汉红墙》《丈母娘》等尤多,而处处均含有深意。缘罗氏演此剧时,与百代之合同已满,故最后一片不得不卖力云。

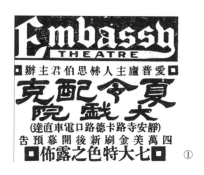①

原载《申报》,1926年3月23日第19版第19055期

① 爱普庐主人赫思伯君主办夏令配克大戏院(静安寺路卡德路口电车直达)四万美金刷新后开幕预告,七大特色之露布,《新闻报》1926年9月26日。

夏令配克新院征名

静安寺路卡德路口夏令配克影戏院,自归爱普庐影戏院主人赫思伯氏接办后,对于映片选择,极为严格,营业因亦随之一变,试办三月,成绩颇佳。于是赫君决定其停业刷新之志愿,故自六月二十号起,即停止营业,开始重行装修。由慎昌洋行孔雀公司等订约包工,历时越三月,现已竣工。内容外表,极尽华丽,式样新颖,计所费约银三万七千八十余两。闻现定于阳历九月三十日开幕。英文院名改为 Embassy,华名尚未定夺,如有能为该院题名者,可函寄爱普庐影戏院周世勋君,一经选为适当者,有该院永久常券为酬报云。

原载《申报》,1926 年 9 月 24 日第 21 版第 19240 期

周世勋被汽车撞伤

昨日上午十一时三十五分,夏令配克影戏院协理周世勋乘自备包车,行经四川路宁波路口,被某洋行西人汽车冲翻,周及车夫均受伤。当时即由四六四号华捕抄录汽车号码,复经周君向之理论,该西人自认错走路线,愿赔偿损失了事。

原载《申报》,1927 年 8 月 3 日第 15 版第 19538 期

年华老大夏令配克影戏院闭歇
平　凡

静安寺路之夏令配克影戏院,在上海戏院业中资格极老。七八年前,与卡尔登并驾齐驱,为全沪设备最优美之电影院,声势显赫不在今日大光明、国泰之下。当时卡尔登之座价为大洋六角,夏令配克为小洋七毛,精确计算,卡尔登犹较夏令配克为廉。

孔雀影片公司接盘

夏令配克,西名原文 Olympic,其后由孔雀电影公司接盘,易名为 Embassy,华名则一仍其旧。孔雀为矮开亚百代(即今之雷电华)之中国经理人,在上海设有戏院二家,一为爱普庐,一即夏令配克。沪战前,爱普庐收歇,迁于乍

浦路之国民大戏院,易名威利。夏令配克既归孔雀管理,所映影片自以百代之出品为大宗,环球、派拉蒙、福斯片间有放映,但其数不多。其时沪上第一轮戏院尚少,故营业甚佳。

夏令经理为一俄人,曰卡必(Carpi)。卡本江湖卖艺者流,偶假夏令登台献技,得与孔雀当局相识,时孔雀接盘夏令未久,正愁无人主持,乃命卡充任经理之职。公司中本有营业部主任柯许纳(Coshnir),则兼顾夏令配克、爱普卢二院。柯氏性颇落托,而长袖善舞,营业颇有蒸蒸日上之势。

首映有声影片

有声片兴,声片怒潮侵入中国,夏令配克首先放映,片名《飞行将军》(Captain Swagge),为百代出品,罗拉洛克(Rod La Racgue)与秀卡珞(Sue Carol)所主演者也。仅有声响,并无对白,广告载明片中"雄鸡能啼,拍手会响",并于戏院门口,大书四字曰"旷世奇观"。斯时上海尚无声片公映,竟轰动全沪,座价涨至一元,卡尔登为之压倒,是为夏令之黄金时代,亦上海影迷初见声片之纪念时期也。

改为连续放映其后,卡尔登亦映声片,夏令遂不能独家居奇,而新戏院似光陆、南京、新光陆续开出,奇丽雄伟,已非夏令可敌,夏令亦自知弱点,不与竞争,遂减低座价,并改为连续放映。连续放映在美国极为流行,在上海则亦系夏令所首创者也。斯时所映影片,亦已由首轮改为二轮矣。

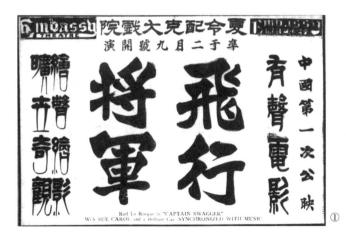

① 夏令配克大戏院《飞行将军》影片广告,《申报》1929年2月3日。

营业衰跌之原因

沪战后一年,柯许纳氏被挤去职(现任国泰经理),孔雀营业主任改为可拉氏(Collar)。可拉为人阴险,对于戏院职员尤为苛刻,夏令职员乃亦怠于职务,而大光明、大上海之开出,连续予以巨大之压迫,近使其摇摇欲坠不能苟安,今春一度有出盘之讯,终以索价过昂,未能成交,而营业清冷,日甚一日。初犹忍痛亏本,然青春已逝,光顾乏人,终至门可罗雀,无法维持,乃由孔雀当局下令于本月十四日闭歇。记者深知内幕,又因夏令于上海戏院中原有相当历史,其盛衰经过,不啻一上海戏院事业之缩影,故不厌求详,叙述如上。

<p style="text-align:right">原载《电声》,1934 年第 3 卷第 40 期,第 785 页</p>

改建中之夏令配克大戏院内幕详情

上海电影业在这一二年内,发达得真可以,沪光、金门、平安、杜美,新的戏院,接二连三开出来。在最近,本市又将有两个专放映第一轮西片的电影院出现,此消息已记上期本刊,兹详记其内幕。

提起这两新戏院的创办人,也是电影业中声势赫赫的巨头,就是前卡尔登大戏院正副经理曾焕堂和李迪云,他们因卡尔登生意清淡,而将戏院盘给吴性栽后,吴将卡尔登改演平剧,日日满座。一个蚀本的戏院,盘给了人后,就大赚其钱,在曾、李两人的心里,当然感到很难过而且眼红的,于是两人图东山再起,决定各造一戏院,别一别苗头,惟不变初衷,决仍放映电影。

李迪云已觅定了静安寺路卡德路口夏令配克大戏院旧址。夏令配克内部已腐旧不堪,戏台屋梁摇摇欲坠,李乃兴工重建,除两面墙头仍留在外,余者全部拆除重造,改建成一座一九三九年最新式戏院,费资已达十余万元,最近期内,即将完工。该大戏院名称,现尚未定,惟悉已与米高梅公司接洽,专映该公司出品之第一轮影片,以与大光明、南京等各大戏院一较短长。

<p style="text-align:right">原载《青青电影》,1939 年第 4 卷第 20 期,第 11 页</p>

夏令配克重振旗鼓

天　马

　　有个朋友说,上海的人口虽说四百万,可是实际上还不止五百万,那么,比较高尚一点的娱乐场所,电影院事业自然也应该格外发达起来啦!

　　适应这种需要的现象日渐具体化了,沪光大戏院在新华公司的合作之下,将于二月初旬开幕了,位置一千二百只,选映第一轮国产片。

　　第二当然是要算金门,它是由五福游艺公司创办,据调查所得,经理已推定吴茂葆担任,座位也不过一千多,但公映的西片是和巴黎、光陆、丽都同样是包办了上海第二轮的优先权,这四家已经订了一个契约,然而金门的开幕则至少要在废历元旦不可。

　　这里再说到平安,那不过是一个规模较小的电影院,在静安寺路安凯第商场,映三轮的西片、二轮的国产片,适合一班平民的市民欣赏的场所,本刊已经介绍过。现在我想还是把亚林西克戏院的筹创情形先来告诉读者。

　　有过五六年生活历史上海市民们,一定不会就完全忘去了静安寺路上资格最老的夏令配克,这一个建筑快卅年了,它曾有光荣的历史。贵族化的设备,最舒适特别的双人沙发椅座位,名噪一时的周噱头周世勋君就是那里面的广告主任。可是,自从沦落为二轮西片之后,给水手们占了去,便不大有华人去看了。营业不振的结果竟在三四年前停办。这样一个古旧的屋子经不了风吹雨打,顶穿了,屋漏了,人也没有,什么都变了样。"八一三"以后,总算靠了它这一个空架子,有一部分难胞暂时蔽些风雨。现在,屋主人听说已经把它重修租给了一个电影企业商,合同也签了字,准备以"亚林西克"名义与上海人士重见,选映第一轮西片。那经理的姓名是黄槐生,也是暨南影业公司的总经理。不过座位已由八百只增加到一千四百只,但开幕的日期则至少还须要二三月之后呢。

　　选自《申报》,1939年2月1日第20版第23322期

黄槐生多方设法夏令配克将换屋顶复活

　　夏令配克在上海是一所"年高德劭"的最古老的电影院。从创建到现在,计时已历三十多年。当在早年期间,它曾独霸全沪,出过极大风头,也算得是

那时期的最摩登的场合。后来为了大光明、国泰、兰心诸戏院纷纷崛起,后来居上,夏令配克因此相形见绌,日趋落伍,终于成了时代的弃儿。

这所戏院在近数年来,久已蛛网尘封,无人过问。战后废物利用,曾收容了很多的难民,至今还有鹑衣百结的人,在里面居住。本来,"孤岛"娱乐事业在畸形发展的现象之下,早就问鼎有人,想要把它复活起来。只为格于房屋年久失修,工部局未许贸然颁发照会,是一较大困难。因此受及阻碍,未获实现。

最近,电影商人黄槐生,是以前暨南影片公司的主人,迭经多方设法,据说已获相当结果。在房主方面,条件业经洽妥定局,照会事件只须将那院屋顶面拆卸重造,大致亦已不成问题。不过,这笔修理费,估计即须三万元以上。现俟集足了五万元的资本,即须着手兴工。该院内部客座有一千二三百位,将来营业计划,决定选映第二轮西片。

<p align="right">原载《电影》,1939 年第 21 期第 685 期</p>

大 华 大 戏 院

① 大华大戏院外观,《申报》1939 年 12 月 12 日。

上海将有顶大电影院
——亚洲公司在计划中

前大华饭店的原址,亚洲影院公司最近计划筑造远东最美观最富丽的新银宫,院名便定为"大华大戏院"。

大华的全部建筑工程为名建筑师范文照设计。十五年前,他在广东建筑界中已获有声誉。在上海,单为戏院设计的,就有沪光等几家。自然,他对于这新戏院的绘制图样和编订施工法等,务求其合于欧美的立体建筑型了。

该院正确兴工的日期,最早要在今年秋初才开始,而依照亚洲影院公司计划,至迟于明年夏季要完成的。

院址将建立在戈登路和麦根路的转角,南北马路的二端。前者距离静安寺路的公共汽车站不远,而后者和爱文义路的电车站也近咫尺,并且邻近的街道,广阔宽敞,足以便利各种车辆。

巨丽的穿堂间更可容纳下二三千观众的坐立,上楼是一条绕旋的阔梯,引领观众进入楼座。全院座位备有一千五百只,楼下是一千只,楼上是五百只。

空气的调节,亚洲影院公司已经从大光明、南京、国泰和大上海等四家影院得来不少经验,所以在新戏院中,可备有全部特点。音响和光线,都加以周详地设计,最重要的一点便是选片放映的标准,不限于某个公司。依我看,南京戏院院址较旧,大华便是取而代之的一座吧。

原载《青青电影》,1939 年第 4 卷第 21 期

夏令配克脱胎换骨

二十年前的夏令配克,不愧为上海首屈一指的戏院,可是可怕的时代巨轮不断地向前转着,夏令配克便逐渐地衰老落伍,一度且沦为难民收容所。

大概还在一年以前吧,有几位金融界、商业界名人,十分可惜这老境颓唐的古院,没没无闻地占据了上海地点最胜、交通最便的影院发祥地,而丝毫没有作为,于是经过了数度接洽,便由中美两国同志组成了美商远东影院公司,把这夏老先生脱胎换骨,重建为一座新颖富丽的影宫,它便是现在日夜赶造中的大华大戏院。

该院座位不求多而只求宽适,足可排一千五六百座。至于所映影片,现在米高梅公司已与订立长期合同,所有出品归大华独家献映。

大华的建筑工程正在夜以继日地赶速进行,极迟到十一月中,定能与社会人士行初见礼。

原载《电声》,1939年第8卷第37期

大华大戏院约于十二月一日开幕

关于大华大戏院的情报,本刊已有多次的报导。最近从有关系方面,听到种种消息,有许多是外界所不知道,似乎有述说的必要,现在不厌求详,分述如次:

开幕日期这是绝大的一个谜,也是外界人士急待"分解"的。在事实上,最不能确定的是开幕日期,因为建筑工程,日夜的赶筑,难保不有障碍发生。当局的最后决定,大约十二月一日,准可与全沪仕女行相见礼。听说献映的前一天,预备柬邀有关系方面,作一次参观的巡礼。

影片选映米高梅公司,是大众晓得的事实。该公司事前已有充分地准备,存有二十几部的初映巨片。像歌后麦唐纳的《情天歌侣》、韦斯穆勒的《泰山得子》、劳勃杜奈的《万世师表》、琼克劳馥《米树银花》、瑙玛希拉的《女人》、米盖罗讷的第一张巨片《金玉满堂》,都已经在上海试映过了。就是价值四百万金的五彩童话巨片 Wztrdofoz 也运抵本埠,将来要宣传一番,动员全沪的影迷哩。

其他种种全院最特色的是:穿堂之内,再有一座休息室,仿佛像套房一样,别有洞天。太平门的众多,给予座客以不少的便利。全院色调的谐和,充满着一股热的情调。冷气与热气的设备,可说得是本年度最新式的机械。最伟大的设备是空气调节,能在二分钟的极短时间中,把大华大戏院的恶浊空气,完全抽泄净尽,另外输送全部清新空气,使座众的身心,获得相当的裨益。

现在所能报告的,尽在于此,以后续讯,当尽速地报告读者。

①

原载《青青电影》,1939年第4卷第32期,第8页

后起之秀的大华大戏院

琮

 静安寺路大华大戏院是全部完成了。这一个新型的戏院,在建筑方面,无疑是雄视于全上海的,建筑费的消耗,因为物价暴腾的结果,化了将近百万元,单凭这一个数字,就可以想见内部的富丽堂皇了。该院最大的一个特色,便是墙壁上以特制的板子,这种板子有数不清的小圆孔,它是用以把声音聚拢起来的,这还是在上海电影院中第一次的发现。就是这一种费用,已经相当可观了。还有灯光的装置,也迥异于一般的电影院,像大光明、南京等,灯光都在屋顶上,而大华却在两面的墙壁上,这与南京的大华戏院有相似之处。假若灯光采用红的颜色的话,那更显得特殊了。座位为一千二百个,因为是沙发型的,而且特别厚,所以坐起来非常感觉舒适。

 大华十二日已经开幕,第一部影片为《金玉满堂》,由童星米凯罗讷和朱迪伽蓝合演。这是一部喜剧,全片精彩的场面为歌舞部分。该院选映此片,也不过表示吉祥的意义而已。该院获得米高梅公司影片在上海第一轮映演权。有人曾怀疑大华仅映米高梅出品,不会感到影片的缺乏吗? 这一层可以不必

① 大华大戏院银幕,《申报》1939年12月12日。

顾虑，因为米高梅每年出品有十部左右，它和派拉蒙、廿世纪福斯公司是美国出品最多的公司，而出品之优秀，不是任何公司所赶得上的。本年度米高梅最著名之影片，如璐玛希拉、琼克劳馥、璐珊玲罗塞儿之《女人》，著名童话巨片《绿野仙踪》和刘别谦导演、葛蕾泰嘉宝主演之一部喜剧，均将在该院露演。从大华的建筑和影片阵容来说，该院在开幕之后，必定可以吸收无数的影迷。

原载《电影世界》，1939年第1卷第8期

大华电影院之营业账

在上海，设备最佳的电影院是大华，即使说是全国，也没有能超过大华以上的。大华的开办费四十五万，一切装置工程都是英国的舶来品，考究是必然的。而且所映的片子是米高梅出品，张张巨片，卖座十拿九稳。大华的潘老板本来

① 大华大戏院《金玉满堂》影片广告，《申报》1939年12月8日。

并不是经营戏院事业的,沪光大戏院的地基原本是潘某所有,偶然与史廷盘诸子合资创办起来,居然赚得翻倒,于是在旧有的夏令配克原址重新鸠工建造起来,形成远东第一家设备周到的大华大戏院,睥睨一切,亚洲公司是给打倒了。

大华开幕的那张《金玉满堂》,卖座本来不错,可是《泰山得子》却打破了历来的纪录,连映四十余天,卖座超出十二万,冲破自有上海电影放映以来最巨大的数字。接着《万世师表》,也赢得了舆论界的不少好评,大华的生意一天天兴隆起来了。

① 大华大戏院《泰山得子》影片广告,《申报》1940年2月15日。

这一次,《乱世佳人》到沪,片方要求包账,计十五万元,起头大华也觉得有点惴惴不安,十五万元是无论如何不能卖到本的,要是大华不接受下来的话,这《乱世佳人》就要给大光明挖去了,为着戏院的名誉,就这样答应下来了。放映第一天,生意不见佳妙,第二天也不能卖到满座,看形势是有点儿危险的;可是从第三天起,一直满座,三、四、五元座到中午后去买票就休想买得到,三星期下来,已超过二十万元。现在的拆账是这样计算的,在十五万元未满之前,片方折七成,院方拆三成;十五万后,各半对拆。这样苛刻的条件,大

———
① 大华大戏院《泰山得子》影片广告,《申报》1940年2月15日。

华完全是为做牌子起见,因为去年美国电影学院的二十三个金像奖,有九个是《乱世佳人》的工作人员所获得,无论导演、演员、布景、彩色各方面,伟大的处理与技术的成功为电影界创一新纪录,这样的一张巨片要是放过,院方的信誉是要受损失的。

倒还是《泰山得子》比较获利良多,因为那时天时寒冷,不需重大开支;现在天时热了,每天就以冷气的消耗来说,就非四百元不办,其他电费的繁重支出,就是加价结果,院方也是呒啥好处呢。

《乱世佳人》十足放映四小时,剧本版税共抽一百万美金,可见该片工程之巨,这在中国电影的滥行充数看来,真不无慨叹了。

就是说大华出十五万元租下来放映一月,折合美金只一万元,米高梅当局也实在是譬如不是的呢。

原载《影艺》,1940年第7期,第4页

① 大华大戏院《乱世佳人》影片广告,《申报》1940年6月1日。

驻沪义当局颁种族歧视命令

英文《大美晚报》云：义国近颁种族上歧视之命令，已扩展至上海。盖本市义当局已禁止驻沪义方海陆军人员入虹口犹太人咖啡店，且"苟非绝对必要与无可避免"，则不得与本市犹太人有何商业往来也。侨沪义人于上周秒。

接获此令，义方官员答记者叩问时，对于此令，既不置评，亦不述其细则。查前数月来，泊沪义炮舰里般吐号与卡洛托号水兵，恒赴虹口德籍犹人所设咖啡馆，营业颇盛。惟义当局实施"种族禁止"后，上星期六及星期日，犹太难民所设咖啡馆因义兵绝迹，故营业清淡。闻驻沪义兵今仅赴公共租界南部数处地点夜游，义当局已指定大华戏院及大华咖啡馆等，为义军可往消遣之地。

<div style="text-align:right">原载《申报》，1940年7月9日第11版第23831期</div>

大华大戏院成了咸水妹的供应总站！

一　知

大华大戏院在电影院中，价钱是顶辣的。不过地位不错，片子多选顶上轮的，所以生意很好。可是每天下午有许多口红胭脂搽得血红、穿西装的女郎在戏院门首或里面徘徊，她们并不买票看戏，而是若有所待。即使戏开了，客满了的牌子挂了出来，她们依然梭巡门口，装作看电影的样子。有时一个水兵走来了，她们立刻迎了上去。原来她们全是咸水妹。有的约好了水兵在那里相候，有的专诚在那里搭外国兵。因为隔壁正是美国海军俱乐部，站在俱乐部门口是不便的，美国宪兵要干涉，所以全部散布在大华大戏院内。白俄妓女也不少，有的很年青，只有十七八岁。有的却是老太婆，夜间以老太婆为多。中午都是年青的。很多是约好了的老顾客，所以水兵一来，搭成一对，才离开那供应总站，或到俱乐部去跳舞，或到另一些酒排间去，所以大华无论有否开映，门口总有些妖艳的女人站在门口，有的躲在玻璃门，简直成了咸水妹的供应总站，也许这是得天独厚之地吧。

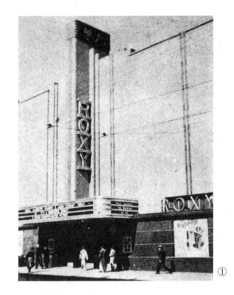

原载《快活林》，1946 年第 32 期

大华看佳片勿忘译意风

说明剧性，讲解对白。

全剧听懂，加倍享受。

大华大戏院的译意风，设备之完善，讲解之清晰，久已脍炙人口，公认为全沪各头轮影院之冠。该院译意风之女译员，均曾受过高等教育，对英语对白有多年经验，而以标准国的发出呖噜之莺声，使观众对生硬之英语对白听后全部了解，听过者均称许不置。凡未听过的先生小姐们，无妨试听，当知我言不谬。请即向该院领位或收票员接洽。

到大华大戏院观片，勿忘装置译意风。一般人只懂得一点点英语，究竟还听不到片上对白的百分之几。装了译意风，便可以听得到百分之一百。幸勿错过这种份内的享受。

原载《米高梅影讯》，1947 年第 2 卷第 3 期

① 大华大戏院外观，此照片为私人收藏。

大华大戏院六十万美金出盘

专映米高梅出品的大华影戏院,由洋商远东影院公司管理,老板是李迪云、何挺然等,开办迄今,已有六年,获利颇丰。去年年底,李等无意经营,拟出盘给某西人,后因双方条件未谈妥而告吹。其时,美高梅公司拟在上海自建戏院,看中静安寺路跑马厅对面空地,拟兴工建造,但因物资困难、费用过巨而作罢。于是改与李迪云接洽将大华盘下。今年一月份其由米高梅公司经营。闻此次米高梅盘下大华,代价达六十余万美金,折合国币七十余亿元,这笔钞票,放放拆息,自然实惠得多了。李迪云毕竟是老狐狸,门槛之精,外国人亦自叹弗如。

<p style="text-align:right">原载《飞报》,1947年3月2日</p>

大华今年度映片程序排定

大华大戏院的片子业已排定到耶诞前周,据我的探悉,把自下期起依序以(一)(二)(三)(四)……记之如下:

(一)《雪山倩魂》,本来这部片子定国庆节上映的,可是因为《琴台三凤》的生意实在很好,故不忍抽下。况且在国庆节,旁的戏院也没有彩色新片,到底这部片子还可以独树一帜,于是《雪山倩魂》就要再延迟一个礼拜了。大华是米高梅的戏院,米高梅的每一个戏院都有统一的规矩,每星期四换片,所以《雪山倩魂》上映的日期最早为本月十四日,也可以因国庆节生意兴隆的《打针》,到星期三(十三日)还不能抽下来,只要一度过星期四,《琴台三凤》要在二十日再下来了,那么《雪山倩魂》的上映期是在十四日或廿一日,那要看《琴台三凤》的卖座了。

(二)《乳燕飞》(Cynthia),伊莉萨伯泰勒、乔治茂费等主演的,片子虽不坏,但可能只有一礼拜的胃口。

(三)《浮生梦痕》(High Barbaree),琼爱丽苏与范强生合演的片子,这部片子在上海的胃口可能是一个星期,但在美国是不坏的。

(四)《乱世孤雏》(The Search),这是值得郑重推荐的一部,本年三月二十日在美发行的新片,主角蒙高茂莱克立夫脱与亚纶麦克曼霍都是名不见经

传,但据说此片非常成功,片子也很长,做足一百〇四分钟,美国各严肃性之电影杂志如《综艺》《卖座周刊》《影片日报》《好莱坞导报》《纽约日报》等等都予以最佳的评语。内容是救济孤儿,闻此片在开映以前将作义映一次,为本市难童谋福利。照演员表,也许这部片子只能映一个礼拜(大华的映期最少为一个礼拜),但是照这部片子的成就,可能映到二个礼拜了(我希望它是二个礼拜以上)。

（五）《旧金山》,克拉克盖博、珍妮麦唐纳、史本塞屈赛合演的旧片新拷贝,生意眼或许是有把握的,卖在三大明星的合作,如果《侠义双雄》卷土重来,那它的盛况更不会低于此片的,因为《侠义双雄》有克拉克盖博、海蒂拉玛、史有塞屈赛、拉娜透纳,这两个女的当然抵得过一个现在业已老去的珍妮麦唐纳了。不过《旧金山》中尚有詹姆士史蒂华,他在那儿是小配角,不知道大华这回做广告要把他拉出来否?

（六）《多情驹》(Gallant Bess),那部片子不是米高梅的,乃是鹰狮的出品,新艺彩色,米高梅早与他们订合同,定在大华填档开映的。演员都不能卖座,映一个礼拜差不多了。

这样六部片子一来,圣诞节就在眼前,所以今年份大华的映片程序除耶诞一片以外(耶诞与明年新年同属二片),其他的片子已经决定了。我们得到这个消息,特尽速报告读者。

现在好像一切在一限价声中,电影院也重见热闹,如果每部片子都像现在上映之《琴台三凤》那样超出预算,那么恐怕这些节日已超过耶诞之期,不过大概耶诞与新年的影片将另行排定的,如果超出预算,一定用抽去几部的办法。

预测耶诞与新年上映的片子,以伊漱蕙莲丝、范强生、露茜鲍儿主演的《碧水良缘》为最大,此片曾经义映,但也是已经由社会局核准了的一隆重献映巨片,届时可以按照规定票价涨上五成。但不知在现行严格限制"八一九"价目的情形中,这一条仍在允许之例否?

<div style="text-align:right">原载《世界电影副刊》,1948 年第 1 期</div>

卡德路影戏院

卡德路影戏院新包厢落成

卡德路影戏院，于三月以前改造包厢，用铁梁及水门汀装置，可免火患，现正造竣，装配电灯及一切布置，下星期一（一月八日）开始售座，并映演著名滑稽影片《卓别灵寻子遇仙》（Charles Chaplin the Kid）。该片共五大本，曾在夏令配克影戏院等映过，极受欢迎，夏令配克当时售券每座二元。现卡德路影戏院，除售新包厢之座，每位两角外，其余均不加价，谅必观客盈门云。

原载《申报》，1923年1月6日第18版第17915期

影院素描：卡德大戏院

哮　天

上海最廉的座价

卡德大戏院是中央影戏公司管理下的五大戏院之一，它年纪是已在十岁以上了，因此它的一切设备，都十足地现出是苍老了，加以本来建筑的简陋。

因为卡德是四等的电影院，当然它的一切设备和秩序，也脱不了四等电影院应有的情形了。院内的喧闹，和各种怪声的叫喊，这在卡德戏院是毫不为奇了。各种小食是多极，五香豆甘草梅子，它们的价值从几个铜元始，最高也不过两角，所以观客们都"不在乎此"地买了许多，放在嘴里大嚼，以冀口耳福同

① 卡德路影戏院广告，《新闻报》1922年6月21日。

时享受，倘若是有声电影的话，那简直"口耳眼"的三福齐来了。

也许是为迎合观众的心理吧！那些院里的小贩，对于卖食却是高声叫喊，各种奇奇怪怪的声音都可听到。

卡德影戏院是坐落卡德路上，交通是四通八达便利极了，但是这时对于卡德似乎是毫无关系，因为它的观客是很少在远地来的，大多数还是在那里一带的中下阶级。

因为是附属于中央影片公司，所以它的片子都是中央戏院所做的第三、四轮的片子，并且大多数是明星公司出品，无疑的，中央公司是和明星影片公司有了关系。但是最近因为明星的超等片都改在新光放映，所以中央的选片也杂了，当然和他有连带性的卡德开映影片也受间接的影响。

卡德的座价在最近减至一角，可称是上海最廉的电影院。

原载《皇后》1934年第20期，第24－25页

卡德大戏院租屋纠纷

卡德路卡德大戏院房屋，原由钟鼎臣向房主承租，嗣后由钟转租与董兆斌营业，订有租期文件。顷悉钟因租期已届，而董兆斌尚未将房租完全付清，钟鼎臣乃将该院房屋加斗锁闭，并通知其迁让。董则心不甘服，乃于昨晨十时三十分，约同其友人前往责问，当时蜂拥集合者，几达二三百人，一时人多口杂，少数人遂越入该戏院大门。该院所雇俄籍司阍两人，于纷乱中均被殴伤，一伤头部，一伤胸部，尚有钟鼎臣之汽车夫梁和尚，则被董派去之人击伤，计臂部斧伤、腿部铁器伤两处。嗣经捕房得讯，派捕前往，各人遂分头四散，所有受伤者三人，则送医院医治。

原载《申报》，1939年8月7日第11版第23505期

卡德大戏院捣毁案开审

汇司捕房华副捕头董兆斌（即董涌），前向钟鼎臣租赁卡德路卡德大戏院房屋，开始演剧，迨至合同期满后，董因要求继续，遭钟拒绝，致双方发生争执。中间虽经某闻人等出任调停，但以两造各不相让，致无结果。迨至本月六号上午十时许，卡德大戏院忽有暴徒二百余人各执铁棍利斧蜂拥而入，大打出手，

逢人便殴,遇物即毁,致所有椅桌器具,大都捣毁。另有看守院屋之南通人梁玉亭,当时逃至厕所,仍被暴徒包围,斧棍齐下,致左手臂及足踝均受创伤,后梁从垃圾箱上越墙逃出,始免于难。事后受伤之梁玉亭及前卡德大戏院经理陈莲璋,以此次肇事首领实为董涌,乃延律师具状在第一特院刑庭,自诉董涌(即兆斌)唆众行凶毁坏对象,请求依照刑法二七七条及廿九条、三五四条等罪依法治罪。法院据状,昨晨由萧培身推事先饬传两自诉人到案(被告未传),质讯一过,即令退去听候核办。

原载《申报》,1939年8月22日第12版第23520期

迎仙歌舞台

→法国大影戏院→中华大戏院→中国大戏院

迎 仙 歌 舞 台

臺舞歌仙迎界法
戲日五初月五
目價戲日
頭三包三包二正二正頭大特
等厢廂厢廂等廳等廳別
六一二一一二
十角角角角角
目價戲夜
等三等三別二正二正頭大特
客層包層包層正等廳等廳別
座頭厢頭厢特廳 廳
一二五二三四
角角角角角角

①

法国大影戏院

法国大戏园将映新片

　　法租界三洋泾桥法国大戏园，开办仅有月余，营业已甚发达。现闻该园将有新片到沪，定期开演。现在已到者为《奇女侠》，共十五集，约再俟三星期即能映演云。

<div style="text-align: right;">原载《申报》，1922 年 11 月 2 日第 20 版第 17851 期</div>

②

① 迎仙歌舞台广告，《新闻报》1913 年 6 月 8 日。
② 法国大影戏院《宝光箱》影片广告，《新闻报》1922 年 9 月 17 日。

中华大戏院

中华大戏院已开幕

吉祥街中华大戏院为本埠某大资本家所创办,座位宽敞,空气流通,设备周到,并设包厢,已于前日(八日)开幕,开映大中华最新杰作《战功》影片,观者甚为踊跃。闻罗克之《怕难为情》、明星之《好哥哥》、商务之《醉乡遗恨》等,皆已为该院租定,不日开映云。

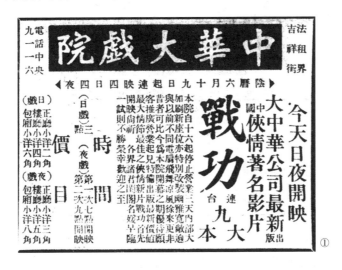

原载《申报》,1925年8月10日第17版第18838期

游艺消息

兰

法租界中华大戏院自将法界影戏院改组以来,将近匝月,对于内部之刷新,固不待言,即于影片方面更竭力注意,非美不备,闻于明天(即礼拜一)起开映新大陆公司出品《真爱》,此片取材于周瘦鹃先生原著,剧中特点甚多,有数丈危崖之险,灵魂升天之奇,跃过山谷之能,跳入骇浪之技,想开演时必能使

① 中华大戏院《战功》影片广告,《申报》1925年8月8日。

一般观者满意而返。又闻该院于阴历七月二十三日开映明星公司最新出版《小朋友》，二十八日开映《上海一妇人》云。

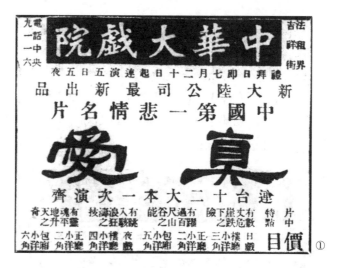

原载《申报》，1925 年 9 月 6 日第 18 版第 18865 期

中华大戏院之抽水马桶

反光板

 吉祥街中华大戏院，在租界上是一个最简单的戏院了，但是生意却不错，去年因为房屋问题，关闭了许多时候。当时，房东方面想加一些房租，戏院当局却满以为这房子是戏院式样，要租这个房子，总是开戏院的。上海一共只有几个专靠戏院吃饭的，都是很熟，当然不致来挖，就为了不增房租而宣告退租，房东也不让步，双方搁置下来，中华大戏院即此宣告寿终正寝。现在又宣传重行开幕了，据谓和以前股东完全无关，新股东中房东也是一分子。同时中华大戏院也将改为中国大戏院，定十五日开幕，第一部开幕片是联华公司第四轮片《海上阎王》。

 本来，老早就可开幕的，哪知工部局的要挟，就把开幕期延展了下来，这里面就有一个很有趣味的问题。原来中华大戏院的大便处，是几个便桶，真是所谓小戏院，工部局卫生处派员来调查时，别的都不说，单指这几个便桶而朗直

① 中华大戏院《真爱》影片广告，《申报》1925 年 9 月 7 日。

唏嘘说,"这应该改革的咧!"据调查员的主见,这便桶非改抽水马桶不足附合卫生的意义,新戏院当局却不胜其为难了!

听说,这个问题搁置不解决好多日子,结果仍是戏院当局屈服,在前几天赶紧把抽水马桶装成了,才领得工部局准许开戏院的照会,真是有趣的一件事哩,工部局也可说极尽具维持界内卫生之道!

<div style="text-align:right">原载《开麦拉》,1932年第155期</div>

中 国 大 戏 院

中国大戏院定期开幕

法租界三洋泾桥南首吉祥街前中华大戏院旧址,现已易名为中国大戏院,经理为杨毅民君,协理为张叙谋、卫文灿二君,对于电影事业俱有深切经验。院中早已修葺,美轮美奂,焕新一新。闻定本月十五日正式开幕,并请著名电影女明星杨耐梅女士义场行揭幕典礼,其第一片即开映联华公司出品,阮玲玉、林楚楚主演之《故都春梦》,并备香烟、化妆品等赠送来宾,以表优待。

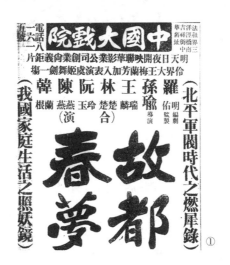

<div style="text-align:right">原载《申报》,1932年10月10日第20版第21377期</div>

① 中国大戏院《故都春梦》影片广告,《申报》1932年10月14日。

卡尔登戏院
→大光明影戏院→大光明大戏院

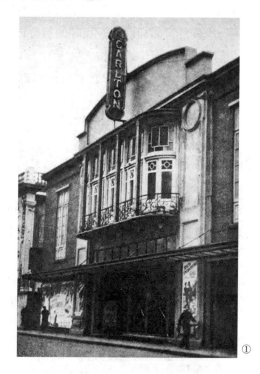

卡 尔 登 戏 院

卡尔登增建戏院

　　静安寺路帕克路口新卡尔登饭店后面,现正建造之新式之戏院,为卡尔登饭店所有,故名卡尔登戏院。一切建筑,由亚洲机器公司包造;内部装饰,由美艺公司布置。刻下戏院之外廓已渐工竣,惟院内建筑尚无头绪。据云,须在本月底完工,但就其现状视之,恐最早须至下月底始能工竣云。

原载《申报》,1923年1月7日第17版第17916期

① 卡尔登大戏院,胡晋康摄影,《良友》1931年第66期。

卡尔登戏院开幕之先声

静安寺路白克路口美艺公司隔壁,将有一规模宏壮之影戏院发现,此院定名为卡尔登影戏院,因与卡尔登饭店比邻故名。此院之外部建筑刻已告竣,内部尚未就绪,惟据该院经理万德华(H. C. Wentworth)君云,须于下星期五(即二月九日)开幕,现正日夜加工,故内部装置,日内亦将蒇事。

此院内部装饰,可称海上第一,如客厅、扶梯、厢座、台面等,悉仿欧美最新式之戏院。楼上下可容七百五十座,内部墙壁,又饰以青绿金黄之色,地上更铺以缀花地毡,既软且平。楼上厢座,围环作半月形,前端之一排,将置靠背绒椅数十座,此种绒椅,制工甚精,不仅使座客见而悦意,有偃坐于上,至觉安适,据云,每椅须值三十金。布置之华丽,即此可能想见。厢座之前尚有亭厢四间,位于台之左右,距台未遥,每旁分二间,一高一低,高者与厢座并,低者距台面约四尺,旁厢中之座椅,较厢座尤美。楼下座位,概用藤椅,地板作由麓形,距台愈远之座位则愈高,近台者则坦平,此所以使后座之视线,不为前者所阻

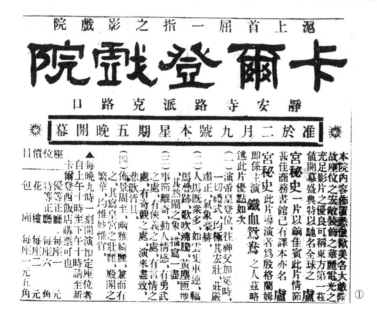

① 卡尔登戏院开幕广告,《申报》1923年2月8日。

碍。至台上之设备，尤属完美，如演映影戏之平幕，面上用白银漆敷盖，明皓生光，使影片中之事物，纤毫毕露，而又能保护观者之目光，故此幕为值需千元。又有拒火患之钢幕一，及灭火之灌水机一，凡台上苟遇火患，火星蔓及银幕时，则可将钢幕下垂，更以灌水机救之，则火患自能熄灭。且放映影片亭建在院外，距影幕可百尺，故苟有火患，亦不能罹及座客。矧全院之建筑，悉用水泥钢筋造成，坚固无比，放映影片机共有二部，以便换片时连续开映，不至间断。该院又自备生电机，俾透光充足，使影片映银幕上，益能清晰。至院内座价，共分四种，楼厢前者每座二元、后者一元半，楼下厅座后者一元、前者六角，即有价值百万元影片开映，亦不加价。

原载《申报》，1923年2月4日第17版第17944期

《卢宫秘史》为卡尔登之第一片

静安寺路卡尔登戏院内部布置，渐将就绪，现正着手装饰，该院容积甚广，楼上下可容七百五十座，现定本星期五开幕，第一日所映之影片，为《卢宫秘史》(The Prisoner of Zenda)。此片导演者，为殷格关姆(Rex Ingram)，即主演《铁血鸳鸯》(The Four Horsemen)之人。至内容情节皆根据一名家小说，此书闻商务书馆已有译本，亦名《卢宫秘史》，内有剑击一段，实非笔墨所能形容。而影片中演来之事实，即衣着布景等，悉取中古时代之风制。此片价值总在百万以上，曾在美国各大影戏院上映，颇负

盛名云。

①

原载《申报》，1923年2月7日第17版第17947期

① 卡尔登影戏院《卢宫秘史》影片广告，《申报》1924年2月17日。

追记旧历岁暮各影戏院情形
——卡尔登戏院卖座最盛

壬戌岁暮,风雨载道,各界人士又为公务所羁,故本埠各影戏院,大受打击,惟卡尔登戏院以开幕之初,又因影片出众,是以较他家为盛。上海大戏院在除夕前三日之卖座,虽不若平时之多,但在比较上视之,尚可超胜爱普庐、维多利亚、沪江、恩派亚、新爱伦、法国大戏院以及卡德路影戏院等。兹先将卡尔登戏院一家,在岁暮时所映之影片,及其卖座情形,缕述如下:

静安寺路帕克路口之卡尔登影戏院,自二月九号晚开幕后,连日虽淫雨连绵,而卖座仍佳,最初之四晚,为映演一价值百万金之影片,名《卢宫秘史》,共售得四千余元。十号、九号二晚之楼上座位,皆在未开幕前预定,故开幕之一晚,观客在九时半往者,悉不得佳座。十号与十一号二日,以适逢星期六、星期日,故该院又加演日戏,影片与晚间同,此二日天气殊劣,斜风微雨,泥泞载道,而该院竟售得一千五百余元。十二号为该院映演《卢宫秘史》之最后一晚,在理此晚之观客,当较前数晚为多,奈以天不体人,大煞风景。傍晚时颇觉奇寒,且有微雨,至六时许,冷风加紧,暴雨如注,时记者拥裘舆中,犹觉不温,故逆料此晚各影戏院之观客,必将大为减色。

次晚仍微雨,记者因该院换映著名童伶贾克哥根之佳片,故特驰车往观。既至,即询十二号晚上之卖座情形,据答与前数晚无甚大异,惟楼下座客稍见减色,是足证《卢宫秘史》一片之吸引力大矣。时已九时二十分,院内已在开映英德海军在嘉兰特大激战之影片,故楼上座位已满。记者见伶人毛韵珂携二孩童自楼上步下,在门旁售票处购票,既即至正厅入座,盖亦因迟到无佳座,而返至楼下正厅也。《嘉德兰大激战》一片,共有三本,系一九一四年英德军在嘉兰特海中接触之写真,故影片所不能演者,如火线暴发、鱼雷毁舰等景,皆以绘图代之。此片颇能观者增海军知识,既又映美国电影界明星陶格兰范朋(男伶)、曼丽毕克福(女伶)等最近轶事,与大摄影场中奢靡之布景等,亦颇可观。

此后休息十分钟,继即映演著名童伶贾克哥根之《难中遇祖母》一片,计长五本,为美国全国第一影片公司之制品,原名为《余之儿》(My Boy),在一九二一年制成。时贾克哥根仅六龄,而做工甚老到,表情之体贴入微,一若亲身所经历者,如失意而哭,而泪珠竟滂滂下。为船长购药一幕,尤为出色。既至

药店门前,而徘徊不敢直入,盖船长因囊空,固未命其出外购药,而贾克竟蹑足潜出。此幕之说明辞句,亦甚简括,且能使人寻味,彼谓"药店近在邻,金钱远无迹"。贾克痴立药店前,正在无法可想之时,忽见旁边为猴戏,路人皆围而观之,而猴亦善演,故观者大笑。贾克在旁谛视久之,不禁亦为之破涕,既欲拍掌,而左掌忽触右手所持之药方,于是愁眉一动,又露懊丧。以一六龄之幼童,而竟能表演此种为境遇所迫之情态,既妙且肖,诚属大难。故贾克哥根之声名,自欲轰动各国矣。后贾克掷帽于地,引吭高歌,且作种种滑稽举动,引路人至,求其解囊。帽既满钱,戏猴者竟搜其所有,贾克苦口求其分润,并以船长之药方示之,讵知戏猴者竟不理,于是贾克乘其不备,夺其钱囊而逸,戏猴者即弃猴追之。贾克善纵多智,故戏猴者不能获之。后贾克潜至街边,见猴巍坐墙次,而戏猴者不知去向,乃以钱袋给猴,并语之曰:"囊有钱少许,汝可交与汝父(父即指戏猴者,故观客皆大笑,是编剧者之本领,可谓智矣)。"最后如窃果逃逸,不忍离别船长等表情,皆极自然。虽摄演时,未必无导演者在旁指导,但在观者目中,处处皆似贾克哥根之天真耳。此片共映三晚,至旧历除夕止,卖座之盛,殊不亚《卢宫秘史》。闻昨日(即十八号)日戏,亦映演此片云。

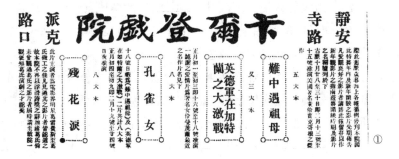

原载《申报》,1923 年 2 月 19 日第 21 版第 17952 期

卡尔登影戏院纠纷

《大美晚报》云:昨夜(十三日),意人在卡尔登影戏院劫取《大进攻》影片第四卷一案,今日(十四日)正在意领署当道侦查中,所获嫌疑犯两名,业由意领事署法官加以询问,并传公共租界华捕数人与其他证人到署质证。侦查结

① 卡尔登戏院《难中遇祖母》影片广告,《申报》1923 年 2 月 11 日。

果,意当道尚无表示。据《大美晚报》所闻,则因各证人未能切实指认两意人确曾在场劫片,故意当道尚未能确信其与劫片案有关,因此犹未决定有无起诉充分理由。现将继续侦查,以便裁决。

按,《大进攻》影片,系描写欧战情形,第四卷内有奥军冲锋、意军退过一桥情节,故意人认为与民族荣誉有关。昨晚六时一刻,突有便服意人六名,购票入院,闯至楼上机器房,三人环守门外,三人入内,强迫摇片员交出第四卷影片,挟之下楼。其中一人为影戏院职员所截留,余五人挟片出院,登汽车疾驶而去。适有华捕认明汽车号数,报告捕房,旋由警务车在南京大戏院附近截获该汽车。但车中仅有一人,影片亦不知所往。乃将其带回新闸捕房,旋与在戏院截留之人,俱由意总领事署交涉释放。料今日意当道所侦查者,即此两人,至被劫影片,闻目下犹未查获云。

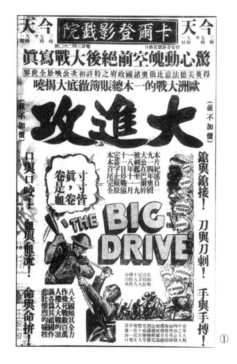

原载《申报》,1933年6月15日第10版第21613期

① 卡尔登影戏院《大进攻》影片广告,《申报》1933年6月7日。

影院素描:卡尔登戏院

哮 天

在十年前,卡尔登在上海影戏院的地位和"锋头"几乎比现代的南京、大光明更高。在那时候上海的戏院,不到十家,无疑的,卡尔登的设备和影片都超出其他各院,因此卡尔登便在无形中成为影戏院的首席。它是专映美国米高梅公司的出品的,虽然闲也开映国片,但是他们选片很严,所以国片在那里开映得极少。记得明星的第一部出品《孤儿弱女》,便是卡尔登映的,因为它是第一流的戏院,所以是高等华人和旅华外人的消遣所,差不多的,卡尔登的观客大半是汽车阶级。

卡尔登的门面,照一九三四年的眼光看来,它的式样是落伍了,但是在十几年以前,它的建筑也可以说是堂皇了。它们位置在距离南京路不远的帕克路,交通是极便利,因为选片的严格,所以很有许多人从远处跑来。总之,卡尔登在十年前,可说是它的全盛时代。

时代的轮子不断地旋转着,卡尔登的一切似乎苍老了,它的设备是落伍了,并且那装潢富丽的大戏院,又像雨后春笋一般的增多,到底享乐的人却并不因戏院的增加而成正比例。因此卡尔登的营业也渐渐地衰落了,尤其是去年,邻近它的皇宫般的大光明开幕以后。

卡尔登的范围不及大光明大,座位也不及大光明的多,因此为了潮流的趋势,它的营业也不及大光明盛。卡尔登的主人为迎合观众意志,竭力地改良它的设备,像装冷气,改良灯光等……并且更迁就到天一的国片首映了。

卡尔登的座价在以前是很贵的,但是近来是减低了,并且在映国片的时候,它的座价是格外地减低咧。

原载《皇后》,1934 年第 18 期

卡尔登大戏院

沈学康

提起卡尔登,在一二年之前,还是很响亮的名字,凡是稍稍看电影的,莫不知它为头儿额儿尖儿的有名影戏院,朋友间也常把去卡尔登看戏为虚荣心的

表示。不过时过境迁,现在影戏院一家家开出来,除了真正的小影戏院,自然一家精究一家。像卡尔登给隔壁的大光明一开,更见得它小了,似乎它的墙发灰暗了,并且最易见到的是地位也会不觉得伟大咧。

它的年份很久了,一班外国主顾仍旧有,只是影戏院既如此多,无形中便被挤落了许多,于时第一个影响,自然是它的座价,减至大洋五角起。此次开映天一公司的《红楼春深》,竟又减至大洋四角起。作者卡尔登也是长久未履其地了,所费不多,闲着无事,从校里踱过去看看,观后更写作《皇后》稿子占素描的一席地吧。

奇怪,它们又如给人开玩笑,前的高房子,后的大光明,都挤下它了,听说本来也须翻造了,不知何故,未曾动工直到现在。

不过它们的大门口虽然见到小了,但还不失掉它的绅士似的风度,加上一个雕花拉门,照样神气不减,一走到内时,我们的眼光里,总好像他是年纪老了,该服下些咳嗽药剂咧,哈哈。

①

① 卡尔登戏院的灯光,《青青电影》1935 年第 2 卷第 4 期。

它们走廊围着的座位，并不十分大，比金城小，较北京深，近台的二只花楼是种旧的特奇保存，银幕舞台都在不大不小之间，短小白色电扇，是它们最早装置的，最近又加装几只长条壁灯立体式的，的确它们院内的也太带灰暗了，虽然影戏院也并不需什么样明亮的。

西崽的训练很守秩序，大方，院中极静，保持以前余风，因为它们外国主顾极多，但这一天则因为国产片，不曾见到。

作者到院很迟，入门离开幕时间已不过二三分钟，又是太久未履其地，匆促之间卡尔登是否一如旧态，既无详细观察，不如将本文缩短一些了。

报章刊着《红楼春深》片，说场场客满，但这次并无此情形，上座一半未到，或者因了作者去看时已在十月十一日下午五时半之故，前几天或不如此。当影片映完前一刻钟时，作者也先走出远门了，以致始终未能将院内观察详细，有无异前。总之，卡尔登地位虽较前逊次多多，尚不失它的静寂有序的态度咧！

原载《皇后》，1934年第19期，第23-24页

控卡尔登

最近卡尔登影戏院，为国产影片《国色天香》之广告费，致与聪明广告社引起严重纠纷。按卡尔登假地映演条例，向分拆账、包底、自主三种，其包底自主者，则所有广告杂费，概归公司自行理楚，故此次《国色天香》新片映罢，聪明社虽收得支票一纸，惟实际则卡尔登谨系代上海公司垫付者。当付票时，上海公司确有七百元存于院方，乃事后数日，上海主人但杜宇忽向卡尔登院主要求提用五百元，待下次新片上演时扣除，院主始予应允，继复悔之，致七百元支票到期，卒告退票。其拒付理由为上海公司存款不足，故嘱聪明社径向但氏直接交涉。聪明社闻讯后，即拟对卡尔登提起诉讼，旋经人告以卡尔登乃英人所设置，因领事裁判权关系，须向英国领事馆按察使署投控，实际上手续复杂，异常感觉困难，故该社于诉讼一事，迟迟至今犹未实现也。

原载《娱乐》双周刊，1936年第2卷第26期，第515页

卡尔登改造电影院

逸　人

卡尔登戏院原是老资格的影戏院，内部正如光陆一般，颇有古典风趣。大光明建成后，卡尔登的营业便一落千丈，不能与这现代化的摩登戏院抢生意，于是沦为二三流影院，以后有时唱唱京戏，演演话剧，维持了不少时候。费穆领导下的上海剧艺社，一直据了作大本营，演出过不少轰动一时的好戏。可是

① 卡尔登影戏院《国色天香》影片广告，《申报》1936年3月26日。

现在是话剧危机时期,剧团越来越难维持,可是影戏却越加生意兴隆,所以卡尔登日上也选映好的旧片子。最近卡尔登当局与房屋业主决定不惜重资翻造一下,使它成为第一流形式的电影院,内部座位设备也换一个新。自然这不是小数目,所以他们预备与亚洲电影院合作,借款完成,同时在片子供给上也要请亚洲影院帮忙。但不直接隶属于亚洲影院,不过成它的外围戏院,详细合同在磋商中,但翻造问题,业主方面已势在必行吧。

原载《星光》,1946 年新 1 期,第 11 页

大光明影戏院

① 大光明影戏院开幕广告,《新闻报·本埠附刊》1928 年 12 月 20 日。

梅开光明记

题解:"梅"者,梅兰芳也;"开",乃开幕之简称;"光明",大光明影戏院。质言之,梅郎为大光明开幕耳。梅花经国府明令颁布为国花,一经品题,身价十倍。梅开光明,先庆得人,他日群葩低头,意中事耳。

海上潮流如小草,此偃彼起,挺生无已,过去前迹,诏人者多矣。今岁跑狗潮既成弩末,接踵以起者,影戏院潮。闻筹备计划,鸠工庀材,数以十计。懿欤盛哉,余初末闻异军特起一鸣惊人者,有之,自大光明始。院为卡尔登跳舞场原址,筹备三月,始观厥成。此有闻舞场停闭而深为扼腕者,今兹纸醉金迷一易而为怡情悦性,境过情迁,为乐一也。闻此消息,当亦欣然。月之二十二日午刻,假座雪园,宴请新闻记者,二时,名记者纷至沓来,济济一堂,盛宴也。席间有郑正秋、张春帆、包天笑、周瘦鹃诸先生相继演说,都勖勉颂祷之辞。既夕,举行开幕典礼,记者躬逢其盛,先睹为快。是日中西绅商报学各界来宾,数逾千人,偌人戏场,满坑满谷,可谓盛矣。兹拾场中见闻,胪述如次。

① 大光明大戏院外观,敖恩洪摄影,《时代》1933 年第 5 卷第 1 期。

车水马龙

跑马厅畔,自卡尔登舞场歌停舞歇后,久不见香车宝马。而一昨之夕,忽车马辐辏,士女如云,盖争来大光明也。门首张天幔,缀以无色琉璃,"大光明"西文字招,电炬通明,照耀如白昼,晶窗烨烨作光,似展其笑靥以迓佳宾者。

冠绝一时

全院计划,闻出名建筑师耿达氏之手,设计之工,直使我侪门外汉闻之赞叹。以一平滑如漆之舞场,改建为一影戏院,措置合度,实非易易。即工程一项,以视线关系,掘地至一丈三尺之深,煞费苦心。四壁作火黄色,亦鲜艳,亦雅丽。塑人像,作二裸女拈花微笑状,姿态绝美,栩栩如生。台之顶端,亦塑有裸女倦坐,若有所思,神情欲活。屋颠彩色玻幔,一仍其旧。四周锦严低垂,状至庄严。置身其中气象一新,来者莫不众口同声,称为不愧"富丽堂皇"四字云。

争看梅郎

至九时,梅郎姗姗来,衣黑色大礼服,丰姿如昨。先由乐队作曲娱人,既与严独鹤、高咏清、周瘦鹃三君同登台上,由周致介绍辞。幕徐徐展,微高,梅郎即出莹然之手,捧之使上,一时掌声如雷。典礼以成,海上影戏林林总总,初未闻有此种典礼,今天大光明有此创举,实属破题儿第一遭。

妙语如珠

礼毕,请严独鹤先生演说。予座稍后不能充分领略,只记其大略云"……影戏之趣味是在大黑暗中,而影戏之发展是在大光明中。前此我于影戏,初无好感,而老友瘦鹃时时语我以影戏中之无穷兴趣,今日乃亦成一影戏迷。以我一不喜影戏之人,而受其感应有如是之大者。逆□一辈不喜影片如我者,亦将受同一之感应于鹃兄,而嗜影片若迷焉。本院主者高氏而主持文书部者周氏,两姓氏尤为巧妙,盖明明诏我曰,高者谓大光明之影片无不高明,而周则谓大光明之设备无不周到也。"末又云:"大光明各种设置,尽善尽美,允为海上独步,行见将来营业,打破一切记录大放光明。"善颂善祷,妙语如珠,极"演说之花"之能事矣。

争妍斗艳

影片未映之先,由绿屋衣肆表演时装,式样新奇,裁制绝精,表演者都妙龄女郎,姿态颇美,被以丽服,尤觉动人。有秋装,翠绿可爱,手提囊亦作翠色,远望之,亭亭玉立,不啻一朵碧莲花也。有晚礼服,有运动装,有冬装,推陈出新,争妍斗艳,观者剧赏之余,鼓掌不已。

可 歌 可 泣

继映影片,片述十七世纪之故事,情节颇曲折,剧本又取自法国大小说家嚣俄氏①原著,相得益彰,片名《笑声鸳影》,为环球影片公司最新巨片之一。布景既极壮丽,演员亦至认真,中有浪漫郡主之举动,尤富肉感。演者为俄国女明星,个性本极浪漫,饰演此角,自觉妙到毫颠,余则留待未观诸君欣赏后,咀嚼个中意味也。又闻影戏机为一九二八年最新式最完备之一种,将来如有有声影戏,即能直覆上映于银幕,不必别费手续,此消息当为影戏迷所乐闻,故录存之。

小 巧 玲 珑

观影既毕,遂作全院之参观。余地颇多,辟为会客室、待候室、茶室、酒排等等,一切陈饰,颇为精美。二楼别置一机,通以电流,即能转动自如,前有银幕,具体而微,映现人物,清晰异常,所映者都为未来巨片之片断,以为预告。睹此一机,便能明了各片之内容,小巧玲珑,兼而有之,是亦新式广告中别开生面者已。浏览一过,遂赋归去,即关入室,时钟"铿"然报一下矣。

②

原载《申报》,1928 年 12 月 24 日第 17 版第 20035 期

① 编者注:即法国作家雨果。
② 大光明影戏院《笑声鸳影》影片广告,《申报》1928 年 12 月 22 日。

党国要人联翩戾止大光明

　　大光明大戏院现映之维太风有声巨片《荡妇愚夫》,因片中有极优美之歌舞,极哀艳之情节,比众不同,故开映六日,日售满座,打破上海影戏院之记录。加以慕维通有声新闻中,有蒋主席之演说、王外长之潘译及蒋夫人之英语演说等,亦足动人观感。党国要人之先后历止者,有吴稚晖、谭延闿、叶开鑫、熊式辉、许世英诸氏。七日午后,到孙宋庆龄夫人偕宋子女同去,张静江亦到,王外长因本人亦现身银幕,特偕其属员陈震东、卢春芳、刘云舫等同往一观,对于正片及新闻片之声调逼真,颇为叹赏云。兹闻该两片不日即将辍映,运回美国。

原载《申报》,1929年9月9日第14版第20283期

① 大光明大戏院《荡妇愚夫》影片广告,《申报》1929年9月6日。

罗克《不怕死》影片有侮辱华人处

静安寺路大光明影戏院,近日开演拍拉蒙公司出品罗克主演之《不怕死》有声影片,卖座颇盛,惟中有粤人及唐人街等背景,取材乖谬,殊为国人所厌恶。昨日下午五时半一场开映时,观客等因此大不满意,以为侮辱国人已极。时复旦大学戏剧教授洪深,即当众演说,力陈该片之荒谬,群众和之,遂纷纷离座,退票者计有三百数十张之多。惟混乱时,观客等群向西经理室责问,秩序稍乱。新闸捕房得讯后,立派中西探捕前去弹压,即已平静。洪君当时亦随入捕房,说明一切而出。又上海特别市电影检查委员会,为近日大光明、光陆两戏院所映罗克《不怕死》影片,其中完全侮辱我华人,该会以该两戏院竟不畏众怒,开映此种影片,殊堪发指,爰经临时委员会议决:一,警告该两戏院;二,呈市政府请与美国领事严重交涉;三,刊登广告,警告国人勿再往观该片;四,通令各戏院,不准再开演此片。

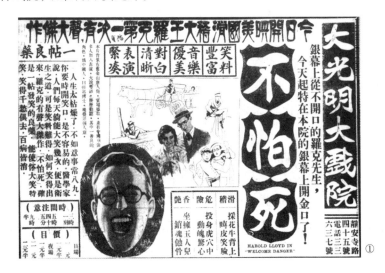

①

原载《申报》,1930年2月23日第15版第20440期

① 大光明大戏院《不怕死》影片广告,《申报》1930年2月21日。

光明院有声停顿之内幕

飞 飞

本埠光明电影院装置R.C.A.之福托风有声机器事，已迭志本报，该院原定五月一日开幕，惟在最近之议决，竟又搁置。个中事有非局外人所能知者，爰述其梗概如左。

电影院装置有声机为一极苦痛之事，一机之费几等于新院初张，数之巨，从可知矣。光明院鉴于明星戏院之装设西电公司有声机，复因无声片之缺乏，曾一度急急筹备购置声机。在昔华北电影公司所映默片，皆由上海美片商罗根所供给。有声肇兴，罗根氏向美国R.C.A.公司购订福托风声几十架，故光明电影院即拟设此机。继经华北公司数度讨论，装R.C.A.是否能优于明星之西电，且院地是否应改造，皆讨论中之要点，而重于以上两要点者，则为经济问题。盖R.C.A机器，非出租性质，如欲装设即系购买，与西电公司之租赁办法十年为期者不同，且付款办法亦异。R.C.A.机器原价为九千金元，按现在金价飞涨中，应以四元五角合一金元计算，则共洋四万零五百一元，定货时付半数，完全装竣开幕时付半数，则机器永为影院所有。在装置机器时，每日须付工程师薪俸三十金元，合墨洋一百三十五元，以两星期计算，合一千八百九十元。其余关税约三千元，是则欲行开幕，必须垫出四万五千余元。即或按照西电公司之分期办法，应预付定洋百分之十，照九千金元算付九百美金，合洋四千零五十元，开幕后再付百分之十五（仍照九千金元，百分之十五），合一千三百五十美金，折洋六千余元，益以关税、工程师、线管等费（如R.C.A.），亦须付出近两万元。此后照西电例，每月须付一千二百墨洋，故华北公司亦有改装西电声机之议。但此外尚有一种特殊情形，即明星之有声开幕为去年废历年终，迄今正以至现在，均为影业最盛时期，可在一两个月内，赚回所有损失。而光明在此时开幕有声，已失去机会，夏季营业，必不会佳，则本年内所赚，能弥补每月付出之机器费，已属幸事。而垫出之款须得明年营业盛时始能赚回，有此种种困难情形，五月一日开幕之说，遂不得不暂形停顿云。以上所记，确属实情，从可知影院装设有声机，其苦痛至深，局外人焉能知其万一哉。

原载《银弹》，1931年第15期，第2-3页

<div align="center">大光明大戏院</div>

① 大光明大戏院不日开幕,《新闻报·本埠附刊》1933年6月8日。

影院素描:淡写大光明

朱景文

上海是出名繁华场所,吃的看的穿的,消耗之处,随时齐备,一切莫非考究奢华,像影戏院吧,记得也是一年精究一年了,不久以前的新式,在现在又渐渐地见到落伍了,竞争越剧烈,恐怕反形成市面不景气兆端,因为那些到底是消耗的、消遣的,而决不是生产的。如今且撇开这话不提,将我所接触到关于大光明影戏院来谈谈,以应编者的敦促。

假使我们将上海的影戏院建筑,问是哪家最讲究,大概就该指他们了。玻璃的灯塔,魏然立在大门屋上,成为摄影者作为上海风景材料,有的指他们是法国式,当然不论什么式,终是奢华,装成美丽,好感顾客是一定的。

入门那种深阔堂皇的走廊,可以将你脚步带住,作为绅士化的步伐,接着

才觉自己的身架便高起来,至少你是比他们的 boy 高多了。上楼座走着舒服的微滑的穿堂,和身子渐渐引进高爽柔和椅位中去,楼下的小小喷泉不妨赏光一下,红的绿的别瞧它小,起先开幕不久,谁个顾客不给它引透,逢到孩子们自是欢悦的,先家长跳过去看了。

他们的屋顶、银幕、墙壁、座椅、冬天的地毯,颜色都是一例用种淡绿似的,即使那种座椅也不久得同业的模仿,它的式子最佳点,当然柔软,其次可以将你肩头拥护。

那里的顾客虽然特多贵族化和外国人,无用言,价目的低廉,也是生意好的大原因,这种地方楼下座卖大洋六角,大家比较下满意了,越是常阅影戏的,越是老鬼,假使售价太贵,他就随你片子好,他还说等下次看,岂不对之枉然呢?同样的售六角座却够高尚了,你看那么静寂入座,各守秩序!

<div style="text-align:right">原载《皇后》,1934 年第 10 期,第 18 – 21 页</div>

大光明电影院被控内幕

平　凡

大光明概况

大光明是上海规模最伟大的电影院,雄峙在跑马厅畔,睥睨全沪,气象万千,内部装饰华美,冬暖夏凉,金碧辉煌,绚烂夺目,共有座位二千余个,规模宏丽,在东亚堪称第一。大光明是联合公司的产业,也就是联合公司的主将卢根用一百几十万余的资本开这大光明影戏院,其原来目的是想以低廉的座价、良好的设备,劫夺其他戏院的营业,而完成他独霸海上戏院事业的雄心,其眼光不可谓不远,野心也不可谓不大。

大光明楼上办公有设备颇佳之室,卢根在大光明开幕之后,就把他所主持的联利影业公司(Puma Films,原在江西路桥塊)搬至大光明楼上办公。

光陆因之关门

大光明座价,白天楼下六角,楼上一元;晚上楼下前排六角,后排一元,楼上元半,较光陆大戏院为廉。大光明所开映之新片,大抵为米高梅出品,光陆所开映的是派拉蒙片子,这两家公司出品在质量上也是势均力敌,不过大光明设备较佳,座价又廉,一般影迷自然取大光明而舍光陆。这于光陆是一个致命的打击,起先被迫减价,以为抵抗,但是依旧招架不住,终至关门大吉,而派拉

蒙的初映权,也被大光明夺去。光陆之关门,完全是受了大光明威胁压迫,这时候也就是大光明威焰万丈不可一世的时期。

卡尔登亦受影响

靠近大光明的电影院有卡尔登,也是在联合公司管理之下的,不过营业方面,各自为政,经济方面也是各自独立。卡尔登在六七年前,果曾咤叱风云,红极一时,但是近来年老色衰,营业大非昔比,大光明的开设,更使卡尔登门可罗雀,透气不转。在长时期的亏本下,卡尔登的股票跌落了,股东灰心,乃将股票出售,卢根就在这时候便以廉价收买,所以卡尔登虽然蚀本,卢根却没有损失,因他非但失之东隅,收之桑榆,而且以贱价购买卡尔登的股票,也正是他原定的秘密计划之一。

收 支 情 形

大光明座位二千余个,在上海占第二席,每日三场如均售满座,则每日可得五千八百元左右。但规模既宏开支亦大,每日非三千六百元不可,因为它的捐税、电费、职员薪水、广告费用,及一切杂项开支等,每天要一千八百元左右。米高梅新片的租费是五五对折,那就是说,大光明要做出开销,每天非售座三千六百元不可,再换一句话说,就是大光明如果平均每天能够售座三千六百元,也才勉强只够开支,没有赢利。三千六百元是个很不小的数目,平均每天都要卖这许多钱是不容易的。

去年一度被控大光明的建筑资本,原系向本埠英商安利洋行抵押而来,内部生产什物以及机器等件,也多由英商慎昌洋行放款而得,至其实在资本,早已不敷甚巨。所以去年开幕未久,即因负债过巨,当经美按置裁定判决,指派公证人彼得氏,于去年九月三十日接收管理,希冀在营业盈余项下,得以抽还旧欠。不料彼得氏接管以还,为时已将一载,而其营业盈余用来偿还所负各债的利息还不够,更何能抽拔旧欠?加之最近五、六两月之营业,十分清淡,亏蚀尤巨,各债权人鉴此情形,咸以长此以往,殊难弥补,且现在距离债权人与大光明之抵借及租赁合同之期限已迫,是则大光明全部财产之估值,亦愈见低落,因是惩前惩后,为保持其利益计,乃即委托美国律师樊克令氏进行法律手续,要求清理出卖。樊律师承办此案后,即于八月廿六日代表慎昌、安利两洋行,向美按察使署提起控诉,请求清算联合影戏公司及出卖大光明大戏院,借以抵偿该院所欠慎昌洋行之账款洋十五万一千〇六十四元八角二分,及安利洋行债款洋十五万四千〇二十二元〇四分。闻美按察署已接受该项控诉,不日将

在该署审理云。

按：最后消息，大光明戏院已被本埠富商沙逊所收买矣。

原载《电声》，1934年第3卷第34期，第664－665页

大光明戏院股东蓓蒂康泼荪丈夫被控

我 知

好莱坞女明星蓓蒂康泼荪之丈夫格兰马克（一译范保克），为侨居沪上之滑头商人，前任汇中银公司经理，后因舞弊去职。风行一时之红马汽车奖券，亦系格氏计划，因此获利盈万。上期本刊曾志其事，最近又以欠款被控。缘格氏为大光明戏院大股东，大光明戏院之建筑，系邬达克打样行所设计，打样费用，为数甚巨，其中有二万余元迄未交付。故邬达克打样行曾于本月二月间控告格氏于美国公堂，当时美公堂之判决，命由格氏照付，但迄今仍未履行。故邬达克又向美公堂提起控诉，此案业于上周下午宣告开庭，由法官海密尔传集两造询问。邬达克打样行方面聘由阿满律师出庭告诉，格兰马克则延台维斯律师为之辩护。当法官首先向格兰马克询其为何不履行交付欠款之际，格兰马克之答辞，谓彼本人毫无资财且无收入。法官乃询其然则日常费用从何而来，格谓日常用途，系其母亲供给，因其母亲在大通银行中储有存款，可以随时支付也。法官又询其既称无钱，如何尚寓于富丽堂皇之华懋饭店中，按月租金须达二千元之巨，格又谓此款系其父亲供给，盖彼父亦有巨款存于银行中也。法官聆语，又决定向大通银行中调查格氏日常用途及房租之款，是否确系其父母之存款中所提取，以为证明格氏所供之确否。惟格氏旋又承认汇中银公司方面，最近因彼提出辞职，但因任期未满，故该公司曾予彼以五万元，但此款乃为彼母所取去，故彼之日常用途，乃仰给于彼之母亲也。至此，原告代表阿满律师乃询格氏曰，君既称无钱，然则本年八月间新购汽车之资，从何而来？格谓此车系其母亲来函嘱购，盖其母亲最近将返沪，本人实毫无财产，任何银行中均无往来，即华懋饭店寓中之象牙器具，亦均母亲所有。原告律师乃又追询格氏，然则君之款项，究向何处消耗？格谓均因亏折告罄，即因大光明影戏院与一转运公司之失败，彼本人竟亏折达一百五十万元之巨云。

原载《电声》，1934年第3卷第41期，第805页

电影院中脚钓鱼

天时将交冬令,气候渐寒,呢帽为人人必备之物,遂有一般宵小,专作窃帽之图,其工作所在,以各大影戏院为主要地点。良以观电影者,胥属上中阶级人物,一帽之值,最低亦需五六元,佳者则十余金以至二三十金,苟日得一帽,足度数天之优良生活。且影戏院一经开映电影,电炬齐熄,顿成黑暗世界,观剧者此际多卸其冠而置于座椅之下,全神贯注银幕,谁复顾及厥帽?于是彼偷儿之流,即飞机施展技能。其法先佯充顾曲郎,市券入场,坐于椅下有帽者之后排,迨剧情紧张,观者目不旁瞩之会,彼则伸张两足,入于前排椅下,足尖直抵帽内,略一屈缩,帽遂为足钳到手中,然后稍加四顾,如左右前后均无觉者,乃携帽离座,或径逃逸。若犹有堪以续窃之机会,则不轻去,而另易一座位,再展妙技,以贾余勇。此种偷窃技能,尚系最新发明,此中人名之曰"脚钓鱼"。惟无论如何妙手,每一戏院每次至多钓鱼两尾。盖若贪而无厌,纵垂钓时不虞鱼之不上钩,然多获殊无法带出院门也,故非为脚钓鱼者,咸服膺宜守"戒之在得"之训,每钓一二掉头自去,既能长期坐收渔人之利,更鲜遭遇为渊殴鱼之灾。

有鄂人王芝生者,操此业颇久,技与时进,从无投去香饵,徒手而归之感。法租界之南京及跑马场畔之大光明两影戏院,乃其每日钓游之地,其他戏馆间亦偶一为之,顾所得究不若该两处之鱼肥美而获厚值。惟大光明主人以迩来顾客失帽日多,心殊不安,特制铅皮标语牌,遍钉座右,俾一般观剧者,各自留心。一面向捕房报告请求查缉渔翁,而王芝生遂于日前在法界落网。解经第二特区地方法院讯明,彼在南京大戏院钓鱼八次,判处徒刑一年,旋由公共租界捕房派探前往,将王引渡至第一特区地方法院。亦已于日昨讯明,先后混入大光明钓鱼七次,得帽七顶。法官判以处徒刑六月,当由捕房送交监狱禁锢矣。

选自《申报》,1934年11月5日第11版第22108期

《不怕死》余恨未消
——开映罗克影片大光明戏院被人投流泪瓦斯弹

好莱坞滑稽明星罗克,于六年前曾主演一片曰《不怕死》,于本埠大光明(当时尚未翻造)戏院开映,因该片内容有辱我国人之处,乃于某日五点半一

场开映时，由戏剧家洪深起立向观众声述该片内容，全体华人观众激于义愤，当场离院。该院当局认为洪君系有意揭乱，鸣捕将洪非法拘入捕房，以致引起极大交涉，全国戏院抵制罗克影片入华，洪君与大光明复于法院涉讼。后经电影界调停，由大光明戏院认罚国币五千元，并向洪君郑重道歉，始行息事。自后罗克影片绝迹不见，直至二十二年春，方有《戏迷传》来沪，而一部分爱国观众仍不往观。去年罗克有一新片曰《猫掌》，片中又有侮辱华人场面，恐遭反对，未敢运华。渠之最近作品为《无胆英雄》，仍为笑片，且与华人无关，于上星期四起于大光明开映。乃星期六下午二时第一场开映不久，楼厅前面座位旁行道上忽发出一声轰然巨响，满座观客起初毫不介意，以为系银幕上之配音，不料数分钟后，全院蔓布硫磺质之气息，观众一千数百人无不触味流泪，咳嗽与喘声亦四起，众皆大惊失色，秩序纷乱。该戏院当局发觉后，立即停止放映，开灯查视，并用电话报告该管新闸捕房。据称有人在院投一流泪瓦斯弹，扰乱秩序。该捕房得报后，即派中西干探驰往调查，当在发生巨响处拾获玻璃碎片不少，此处硫磺味亦特浓，触鼻难忍，亟予设法取去，并继续熄灯开映。度其原因，当为《不怕死》之余恨未消故也。

<div style="text-align:right">原载《电声》，1936年第5卷第13期，第304页</div>

大光明旧主破产

南京路大光明影戏院，在先其地皮与房屋均属于潮商高永清君。高氏本为钱商，于影院事业，初非熟手，故在高氏营业之际，大光明殊未能获利。幸其时地价昂贵，高氏所亏蚀于大光明者，乃得取偿于地价，在事实上反有进益。及后以罗克《不怕死》一剧，引起风潮，一般人对大光明之印象转为恶劣，高氏亦因志不在此，爰将影院及地皮，一概售之与联合影片公司营业，得价一百余万金，此时之高氏，固仍声振一时也。高氏自售去大光明以后，专营钱业，乃以近来，工商业异当凋疲，首蒙影响者，更为钱庄，而钱业主人，向负无限性质，故益有焦头烂额之虞，高氏在此不幸之过程中，竟至破产。吾人今过大光明影戏院，见其房屋，仍壮丽有逾昔时，乃不知其旧日主人之宏大事业，迄今已归于失败，思之，乃令人不胜感慨矣。

<div style="text-align:right">原载《电声》，1936年第5卷15期，第366页</div>

警务当局布置周密，电影院中"脚钓鱼"较前大减

海上各大电影院中，为便利看客之视线起见，故在各人座位下，各置有帽架，架系铅丝拗折而成，插帽其中，恰相合符。惟日久玩生，竟以是惹起一般宵小之觊觎，于是多数电影院中，遂有"脚钓鱼"者之踪迹。所谓"脚钓鱼"，系以脚潜伸至前方，以钩取前排帽架上之置冠，若辈于电影映演时，黑暗中下手，故从来无人破获。关于此事，过去虽经各院当局之竭力防范，然终未获奏效，故自前岁起，不得已而乞援各区警务当道，加派探员，随时侦察。而捕房方面，对于电影院中胠箧之流，又多摄就像片，订成专集，以便随时莅院，检视查认，即各院职员，亦多有稔熟破获者，故最近各电院之脚钓鱼人物，已较前相形减少云。

<p align="right">原载《电声》，1937年第6卷第19期，第843页</p>

大光明的"医生座"

阿　那

老看电影的人，不仅注意那张片子是否真有一看的价值，同时还注意到正片以前的短片，因为有时候，短片的确和正片同样地好看。本月二十七日大光明映《捧角趣史》时，听说有一部十分精彩的短片叫《一九三八年的医士》的一同开映，这原是《时代的进展》(March of Time)中，一部最动人的节目，它叙述一个医生的生活，他的研究、实习与成功，描写得非常详尽与生动，不仅从事医药事业的人有一看的必要，就连普通的市民，如果要注意自己的健康的话，也值得前去参考的。

听说大光明为便利星期日医生观看，映此片时，特定新办法，只须医生买票时，对售票员说明是医生并告诉自己的名字，那末，他们就会拿医生座的票子卖给他。这一来，凡是医生都可以坐在特定的地方，万一有急症请他时，马上可以找到那位医生，因为星期日大光明总是客满，寻起人来，实在不是容易的事，这办法对于医生，真可以说是设想周到了！

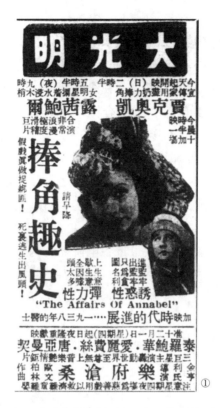

选自《申报》,1938年11月23日第12版第23252期

小 常 识

 大光明、大上海、南京、国泰四家第一轮戏院中,在映影片的时候,不是常有看见黑魆魆中仆欧举了一座灯,玻璃上写着英文名字,在找寻着人吗？因而有许多观众,或以为戏院是有着代为寻客的义务,或以为得付相当的代价而才有此便利,甚至以为这是限于西洋观众方面,其实这些猜测都是错误的。

 我要告诉读者的,戏院决没有传呼观客的义务,不然,谁都知道这是一件麻烦不堪的事情了。所以也不是仅限于西洋观众,更不是要纳相当代价。唯一的条件,便是要找寻医生才能得到戏院当局允许,嘱仆欧举灯义务代为传唤。因为医生原是服务于人类的,他的职务最为神圣,所以戏院也本于服务社

① 大光明大戏院《捧角趣史》影片广告,《申报》1938年11月27日。

会的意志,而负此特别的义务。

所以要是有人急病而恰恰所找的医生确实知道是在戏院里,那才可以正式要求戏院当局代为传唤,逾此限例,戏院便不能接受。

只要你注意到给你所发现的那个人灯,片上有 Dr. 的字样,也可知道这是限于找寻医生的观众了。

原载《青春电影》,1939 年第 4 卷第 2 期,第 10 页

明星大戏院

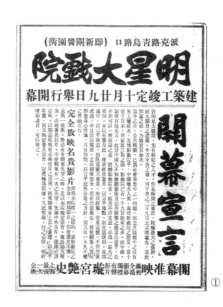

不日开幕之明星戏院

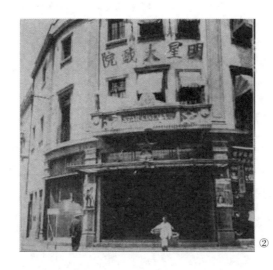

① 明星大戏院开幕宣言,《申报》1930 年 10 月 26 日。
② 明星大戏院外观,《青青电影》1935 年第 2 卷第 4 期。

近年来新闸区域居民繁盛,商界张长福、姚豫元及电影界张石川、张巨川,及侨沪美商等人,鉴于该地缺乏正当娱乐场所,故特集资创办一华丽高尚之电影院一所,地在帕克路青岛路口(即新闸酱园弄)。建设至今,已历年余,近始告完成,定名明星大戏院。此院向美国注册,院中容积广大,可容千余人,座位舒适,皆仿照欧美新式,而制映机及有声机器,皆向美国重金订购。开映影片之方针,与众不同,闻将选采欧美国产有声、无声影片。映有声片时,加以详细之说明;映无声片时,配以优美之音乐。日来正式开幕,开映轰动沪上卖座不衰之有声宫闱巨片《璇宫艳史》,闻此片在是院开映后,不再在沪公映。

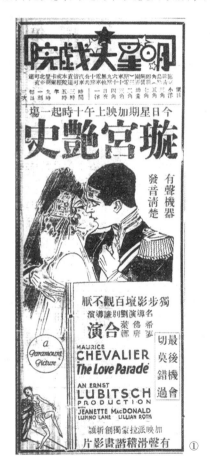

原载《申报》,1930年10月24日第12版第20680期

① 明星大戏院《璇宫艳史》影片广告,《新闻报》1930年11月2日。

漏税账簿突遭劫夺

北京西路三一八弄五号商人陈德来，本年二月间至金山饭店六一〇号访友人贺凤起，遇贺之表弟直接税局审核员谢爱夫，谈及明星戏院漏税颇巨，谢嘱为调查，并允事成后于罚款中提三成奖金。陈与金山饭店副经理唐文献、明星戏院前任会计严迪安，共同调查明星戏院漏税证据，于五月十八日，谢在大陆饭店介绍该局第三课第一股长陈舜华、第三课第二股长丁爱昌与陈德来会面，商量查税办法。同月十九日下午，由谢、陈、丁等前往明星戏院密室，查获偷税簿据、真伪戏票，提取而去。明星职员陈一新、陈行即尾随于后，请至大陆饭店一叙，允以现钞二千万元、支票二千万元为酬，收回漏税簿据。翌日在中国饭店交款，正当交款退还证件之际，门外突来两暴徒，持手枪恐吓，将现钞簿据全部攫去。谢将该项情形告知陈德来后，即避不见面。陈等奖金落空，又疑谢等故弄玄虚，得贿放纵，遂将上项情形密报直接税局。该局据报后调查确有此事，遂函请地检处侦查。昨日检察官票传嫌疑人谢爱夫、陈舜华、丁爱昌、陈行、陈一新，密告人陈德来、唐文献、严迪安等讯问。谢等对舞弊事矢口否认。庭谕嫌疑人各交二千万元书面保候传，密告人饬回。

原载《申报》，1947年9月13日第4版第24993期

明星大戏院伪造印花案

直接税局印花股股长陈舜华、丁家昌，明星大戏院职员陈行、陈一新，及一名谢爱夫者，各因贪污、伪造印花及行贿等罪被控一案，昨由地检处提起公诉。缘本年五月中，谢爱夫至金山饭店，往访卸任嵊县县长来沪之表兄贺凤起，于贺处得识嵊县人陈德来，二人一见如故，倾谈之下，陈忽告谢谓专演越剧之明星大戏院常私造印花税票偷税，应告发取缔，谢即云此事容易，彼有稔友在税局任股长，可以举告。

当于五月十九日约同陈舜华、丁家昌二人至明星检查，搜出伪票若干。该院职员陈行及陈一新，知事已收，要求陈舜华、丁家昌"帮帮忙"，遂相偕至大陆饭店"讲斤头"。结果由明星戏院致送丁等法币四千万元了事。其后丁等

并令陈德来勿再声张,陈谓"此事既系我密告,连奖金都不给么?"当据情报告直接税局,给税局查明提交地检处起诉,控陈行、陈一新伪造印花罪,谢爱夫行贿罪,陈舜华、丁家昌贪污罪。

原载《申报》,1947年10月22日第4版第25031期

平安大戏院

①

安凯第商场蜕变的平安大戏院

西摩路静安寺路口的安凯第,是过去有名的商场,现在却蜕变成一座时代化电影院——平安大戏院。它在西区市民的精神上,无疑地给予以大量的食粮。尤其是时间与路程上,获得更经济的节省。

平安大戏院的面积,可说是远东最小型的场合,全院只有五百只座位,不过内部的装潢和外型的构筑,却充满着富丽宏伟的气概。打样设计的建筑师,就是有名的刚达。号称影宫富丽堂皇的国泰,立体线条名重一时的光陆,都是他心血的结晶。这次平安的图样,他更以新的作风,采取欧美戏院专家最新研究的心得,融合成这座新型电影院。

全院最伟大的工程,就是避火设备。无论哪一个角落里,都装置着最新式的避火设备,绝对没有闹火的危险。座池的墙上,塑着单纯的摩登线条,

① 平安大戏院开幕预告,《申报》1939年2月17日

使人直觉上,感到无上的安闲。灯光暗设在特制的金属条板中,发出柔和的光线,色调的配合,也饱含着美术的素养。墙上是橙黄色,承尘是象牙色,褚红色的幕帘,金黄色的座椅,使投身入内的人们,领略一种谐和与舒适的享受。

热气与调节室气的设备,也花费很多的时间,获得一个满意的收获。在相当的时间中,调换适量的新鲜空气,播送恰如所欲的热度,都有极精密的设计。声机是亚尔西爱,特别是一张赫利牌的银幕,在上海还是第一次采用。它的优点,我想另写专篇来介绍。所映的影片,是三家有名的影片公司:米高梅、雷电华、联美。用精选的目光,作订片的方针。

这一家电影院的氛围气,完全是家庭式,一些没有拘束,静穆与整洁,是它们的特点。尤其是对于观众安全问题的着想,设计得非常安全,恰巧符合它们"平安"二个字。英文是 Uptown。

开幕日期,还没有十分确定,大约不是月底,便是下月梢吧!

原载《申报》,1939 年 1 月 22 日第 18 版第 23312 期

① 平安大戏院开幕预告,《申报》1939 年 2 月 18 日。

平安大戏院盛况

　　静安寺路西摩路口平安大戏院,为沪西崛起之新型影院,小巧玲珑,别有风致。院门外穿堂修长,夹道陈设五彩招贴纸,琳琅满目,美不胜收。院内墙壁,绘以单纯线条,静穆雅洁,令人意远。全院座位,仅五百余,舒服适意,久坐不倦。银幕为最新发明之赫利牌,声圈孔由大而小,调整声浪,柔和悦耳。发音机为亚尔西爱公司出品,发音准确,无远弗届。闻该院于农历元旦开幕迄今,无日不告满座。良以设备安全,布置精良,有以致之。座价分三角三分、五角五分两种,每天开映四场,二时半、五时、七时、九时一刻。

<div style="text-align:center">原载《申报》,1939 年 2 月 23 日第 15 版第 23341 期</div>

南市老城厢

南宋咸淳年间,上海建镇,镇上以市舶司署(即后来的县署,今光启路北段)为基点,市容逐渐繁华。至明弘治年间,镇上已有新衙巷、新路巷、薛巷、康衢巷、梅家巷五条主要街道。

为抵御倭寇,明嘉靖三十二年,上海始筑城墙,共长九里,有朝宗门(大东门)、宝带门(小东门)、朝阳门(小南门)、晏海门(老北门)等八座城门。在镇中心的县署东西两侧,修筑有三牌楼街和四牌楼街两条南北主干道。此时期城内有数条河道,如肇嘉浜,东通黄浦,西达松江府城。与肇嘉浜平行的河道是方浜。肇嘉浜以南有薛家浜(今乔家路),方浜以北有侯家浜(今福佑路)。

1843年,上海开埠。英国在新开河北岸至苏州河南岸设立租界,即南起洋泾浜(今延安东路),北至北京路,西至河南路,东至黄浦滩区域。而县城以北、英租界以南的区域为法租界。1861年,法租界扩充,自东南方延伸到十六铺,于是小东门外的十六铺桥成为租界和华界的分界线,上海遂有"南、北市"之称,十六铺以南为南市。

为便于出行,1909年,上海城墙上又加开了尚文门(小西门)、拱辰门(小北门)、福佑门(新东门)等四个城门。清末民初,上海县城内进行了大规模的填浜筑路工程,肇嘉浜等河流被填没后相继建成了肇嘉路(今复兴东路)、方浜路(今方浜中路)、守署街(今尚文路)、河南路、小桃园路等路段。

1914年,老城厢的城墙及城门被拆除,原地筑路,即今日作为老城厢环形边界的人民路和中华路。

导　　言

　　老城厢最早的影院,据目前所见的资料来看,是西人爱尔白在南市方浜桥建造的共和活动影戏园,1915年8月30日开幕,首映影片为欧洲战争片,票价为楼上二角,正厅一角。作为一个四流的影院,共和影戏园也逃不过这世间所有影院的宿命,历经易主、停演、更租、改演等风波。为了增加营业,共和影戏园引入话剧《五号房间之秘密》,剧中穿插一丝不挂之女子三人,轰动一时。教育局认为此淫秽表演,有伤风化,故公安局下令共和影戏园停业三天,以示惩戒。三天之后,共和影戏园照旧演裸戏,生意越发得兴盛。于是再停业,再开演。

　　1930年,殷夫在《March 8》中写他经过西门时所见到的情形:"我又看见路旁林立着的许多卖高跟皮鞋的店,我看见许多打扮得很漂亮的涂着浓红的唇脂的女郎,我又看见一个年青的丐妇追逐着一位老太太讨钱,呵,我还看见共和影戏院门前的影戏广告上画的一个女子正倒在一个男人的怀间。"

　　或许这就是南市老城厢影院与西区影院的区别,居民层次不高,收入有限,只能以低廉的价格和香艳的表演招徕观众。

　　老城厢的西北角,今露香园路一带,为明代万竹山房和露香园旧地。清嘉庆年间,上海县城购此地为小校场,作为演兵操练之地,因占地九亩而被称为九亩地。1914年,某商在九亩地租得春和茶馆旧址,开设影戏场,自"海市蜃楼"之意而取名为海蜃楼活动影戏园,于1915年9月9日开幕,影院门前竖着"逐日换片,演说剧情"的招牌来吸引观众。在1922年申江大戏院字幕组尚未出现之时,海蜃楼"演说剧情"之举虽非首创,但也足够吸睛了。1917年10月30日,海蜃楼影戏院更名为海蜃楼润记影戏园,由毛复初承接。1918年9月,租约到期,或许是生意不好,毛复初欠租不还,海蜃楼润记影戏园就此消散。

　　1923年8月16日,在南市小南门群学会原址上,南市通俗影戏社开幕了,正如其名"通俗",所映影片多为滑稽、探案、古装、神话之类的旧片,票价低廉,末等座仅铜元八枚,以便周围的下层百姓也能进影院一睹新奇。"人人看得起电影",这是一个十八轮小影院最后的尊严。

　　难道南市老城厢的人只配看末轮影片吗?当然不。1929年2月2日,由

黄金荣、杜月笙、季云卿、姚瑞祥、徐云卿等发起筹建的东南大戏院在民国路上开幕了。首映影片为《战地良缘》，也算是名片了。作为二轮影院的东南大戏院，观众阶层果然上升了几个档次。因靠近十六铺码头，洋行众多，账房先生和小伙计夜来无事，常去东南大戏院观影，其中尤以从事海味业的居多。故而当时杂志上常戏谑调侃："东南是家小戏院中较好的戏院，主顾大多是我们同行中海味业的小先生，忠实些写，是我们一辈同行中的小伙计罢了。据说东南里即由此多了一阵海味气，只要一踏到小东门洋行街一带，就可很利害地嗅到，现在又传入东南去了……"

1948年，东南大戏院改组为银都大戏院。然后，就没有然后了。

其实，南市最有名的是蓬莱大戏院。1929年，无锡人匡仲谋在南市的蓬莱路中华路口，创建了蓬莱市场，类似于今天的大型商业中心，设有酒菜馆、茶楼、书场、影院、照相馆、青年弹子房等。蓬莱大戏院在蓬莱市场的东面，1930年1月18日开幕，首映影片为《情海苹花》。蓬莱市场里还有一家蓬莱咖啡馆，老板是巴金的岳父陈仁官。有一阵，蓬莱咖啡馆的促销手段就是喝咖啡送蓬莱大戏院电影票一张。在1930年的上海，去蓬莱市场逛逛，在蓬莱咖啡馆吃一客咖喱猪排，喝一杯咖啡，看一场电影，是大学生们的周末保留节目。

蓬莱大戏院至今还在。"至今还在"这四个字，对于时间而言，无比沉重。每次从蓬莱大戏院门前走过，总能想起1937年8月7日在此上演的《保卫卢沟桥》，抗战第一声就是从这里发出的，穿透人心，响彻天空。

这座城市，下过雨，地面是湿的。街灯渗进橱窗，天明前的一抹苍凉。

① 话剧《保卫卢沟桥》戏单，为私人收藏。

共和活动影戏园
→南市中华大戏院

共和活动影戏园

共和活动影戏园广告

本园不惜巨资,在方浜桥自建西式高大戏院,业已工竣,并向欧美名厂选购时新影片,刻已来申,择于阳历八月三十号晚开演,自七点钟起至九点,九点十五分至十一点十五分止。每晚轮流排演二次,并不加资,是以时刻之加长而取价之极廉,以广招徕,尚希冀绅商学界闺秀淑媛联袂降临,无任欢迎。

价目:登楼二角;正厅一角。

日戏每逢星期日下午三点开演。

原载《新闻报》,1915年8月29日

工巡捐局批示一则

蒋养生禀批禀悉,所请开设共和影戏园,如果遵照取缔章程办理,自可照准,仰即呈验警厅所发执照,来局缴捐领照可也。

原载《申报》,1915年9月3日第10版第15288期

① 共和活动影戏园广告,《新闻报》1915年8月29日。

共和戏院表演猥亵演剧被罚停业三天

本埠南市共和影戏院迭次表演猥亵戏剧,经教育局先后警告,乃该院最近复连续表演话剧《五号房间之秘密》三天,其间穿插一丝不挂之女子三人,教育局以该戏院故违禁令,虽迭经警告,仍不悛改,殊属不法,爰特呈奉市政府转饬公安局,勒令该院停止营业三天,以示警戒云。

<p align="right">原载《电声》,1935 年第 4 卷第 7 期</p>

共和影戏院焚毁

西门共和影戏院,一陈旧之老戏院,近因天时炎热,停映影片改演潮剧,开演以来营业尚盛。十一日午后五时半,夜戏尚未开演之际,电机间突然走电,火势猛炽,不可收拾,迨各区救火会到场,竭力灌救,无如火势已成燎原,延烧约一小时始行救熄。幸在未开演以前,尚无伤人及紊乱之象。

<p align="right">原载《电声》,1935 第 4 卷第 29 期,第 598 页</p>

① 共和新剧影戏园《忠信爱国》影片广告,《新闻报》1916 年 6 月 25 日。

共和戏院重建

共和戏院,在上海电影院资格极老,今夏突遭回禄,全部焚毁,该院保有火险,赔款手续理清楚,即谋重建复业。房屋式样,采用最新立体图式,本月底即采兴工。

原载《电声》,1935 第 4 卷第 38 期,第 797 页

共和戏院不映国产影片之原因

本市西门共和影戏院,首创于陈英士烈士之手,为海上电影院之最具悠久历史者。惟因年代已久,设备落伍,营业锐减,故于去夏转租潮梅剧老正天香班,假址表演。不料在转租期内,以映片室中放映机上方棚走电,致肇焚如。是役院屋外围,尽被烧毁,所有院方保险费,延至初冬时,始得赔偿领取。内部

① 共和大戏院《菲洲风光》影片广告,《民报》1935 年 1 月 6 日。

股东当一度召集改组,乃将焚去院址,纠资重建,直逮废历残腊时深,方告落成。遂趁献岁声中,开幕营业。微闻该院自今庚入春以还,即谢绝开演国产影片,目下所放映者,乃全部属于舶来品。而该院拒演国产片之理由,为目前中国影片,小公司出品,条件虽尚迁就,然卖座力量不足,辄使院方感觉损失。若一般大公司产品,其号召力,固较诸小公司差胜,惟彼等挟其客大欺店之声威,对于待遇方面,类多采取拆账制度,结果往往令戏院徒为效力,毫无利益可言。转不如外商影片公司,纯粹以包底盘,或收租费办法从事,稍觉有余润可沾。因是该院董事会,一致议决,自三月份起,专映外国影片,以资维持。此共和谢绝国产片之所谣来也。

原载《电声》,1936第5卷第19期,第464页

共和戏院破获私印赠券

南市共和大戏院,近来时有假冒优待券发现,戏院当局乃令稽查及收票人员,加备注意,彻查来源。日前开映某片时,又有观客持该项伪券混入,被戏院稽查察出,当向盘询,始悉为公共租界小沙渡路六三六弄八十八号本地人王阿毛处买来。爰由张投报该管警所,派探会同捕房,在上列地点,将王拘获,当场抄出伪造戏票百余张。人证带入捕房登记后,移提到局。嗣由王供出,上项伪票,系向望平街望平印刷所承印(每本十张,可售洋五角)等语。据闻共和影戏院方面损失已达二三百元之巨,刻正在交涉赔偿中。

原载《电声》,1937年第6卷第18期

南市中华大戏院

① 南市中华大戏院《燕子盗》影片广告,《新闻报》1940年5月26日。

海蜃楼活动影戏园

九亩地将有影戏

　　城内九亩地自新舞台被焚后，新开商场顿形衰落，兹又有某商租赁共和春茶馆旧址，组织一影戏场，逐夜开演电光影戏，业已禀由工巡捐局核准发给执照。昨复具禀，淞沪警察厅请求保护，拟俟批准后即行开幕。

<div style="text-align:right">原载《申报》，1914年10月3日</div>

① 海蜃楼活动影戏园广告，《新闻报》1915年9月11日。

南市通俗影戏社

→城南通俗影戏院

南市通俗影戏社

幻光公司接受南市通俗影戏院声明

　　南市通俗影戏院概一切生财，已由幻光公司盘受，更名城南通俗影戏院，择日开演影戏，所有该社以前来账务以及一切纠葛等概与本院无涉。恐未周知，特此登报声明。

<p align="right">城南通俗影戏院幻光公司谨启</p>

<p align="right">原载《新闻报》，1924年7月15日</p>

① 南市通俗影戏社广告，《申报》1923年8月16日。
② 幻光公司接受南市通俗影戏院声明，《新闻报》1924年7月15日。

城南通俗影戏院

城南影戏院开幕

　　南市通俗影戏社,近由人承接开办,更名城南通俗影戏院,对于内部一切布置,全行改革,目下工程已竣,气象焕然一新,特定本月十四日开映云。

原载《申报》,1924年8月13日第21版第18484期

① 城南通俗影戏院《宝光镜》影片广告,《新闻报》1924年8月16日。

南市五洲影戏院

受盘声明

兹有南市竹行码头广陵大舞台主人薛广龙、薛戴氏挽中陈杏涛、朱干生二君,愿将全部生财园址出盘,与五洲大戏院为业,所有价洋及一切费用已于当日一并付清。现自三月初一起,所有以前广陵大舞台人欠、欠人一切纠葛,均归薛广龙、薛戴氏清理,与五洲大戏院一概无涉。恐未周知,特此声明。

<div style="text-align:right">上海南市五洲大戏院启
原载《新闻报》,1924 年 4 月 25 日</div>

五洲影戏院开幕在迩

南市十六铺竹行码头竹行弄口广陵大舞台旧址,兹有徐某等,集资组织五洲大影戏院,现已将内部修刷一新,更出资租到著名佳片多种,定于立夏前开幕云。

<div style="text-align:right">原载《申报》,1924 年 4 月 30 日第 23 版第 18379 期</div>

南市五洲大戏院开业

浙人徐仲珏君,创办之南市五洲大影戏院,初拟立夏节前开幕,旋因电气工程不及装竣,故改由端午节行开幕礼,徐仲珏自行经理。第一日即映滑稽大王罗克之连台新笑片及宝莲女伶杰作之大部侦探长片,第一次映演,座位预定一空,人极拥挤。第二次更形热闹,院内人满,尚有不及购票入场者,营业之盛,殊出意外。现定每逢礼拜二、五换片,今日仍换映罗克、泡洛、保罗等最新滑稽名片,佐以宝莲女伶之侦探长片云。

原载《申报》,1924年6月10日第19版第18420期

① 五洲大影戏院《怪手党》影片广告,《申报》1924年6月6日。

民国大戏院

民国路将开民国影戏院

新北门外西首民国路,近有人发起开设民国大戏院,开演影戏,现在筹备进行中,该院预定专演各种新片,并联络中国各影片公司,俾映演中国佳片,闻不日即可开幕云。

原载《申报》,1925 年 12 月 15 日第 18 版第 18965 期

民国影戏院开幕

新北门西首民国戏院,系赵震等发起组织,一切布置颇为完备,昨日为开幕之第一日,映演中国影片《花好月圆》,因之观客极形拥挤,竟告客满,闻二日后换映《火里罪人》影片云。

原载《申报》,1926 年 1 月 20 日第 18 版第 19000 期

民国大戏院稽查,深夜遭狙击重伤

南市中华路方浜路民国大戏院稽查沈锡案,卅一岁,昨日午夜在南市警厅

① 民国大戏院《花好月圆》影片广告,《民国日报》1926 年 1 月 12 日。

路某处被人开枪狙击,弹中腹部,性命垂危,经人力车送仁济医院救治。沈被枪伤原因,据悉因该戏院营业鼎盛,有人前往观看白戏被拒,致遭仇恨。昨晚该院职员被人挟走,沈于午夜十一时前往解释,致被人击伤。该管蓬莱分局刻正派员调查中。

原载《申报》,1948年2月16日第4版第25142期

东南大戏院

→银都大戏院

东 南 大 戏 院

院戲大南東

開幕預告

春回大地萬象更新合節良辰行榮是宜滬上影戲場利林立獨東南區域倘付缺如敏公司為謀觀衆便利對起特擇東南區民國路舟山路口（即小東門）交通便利設備優良見角建築最新式影戲院一所銀幕神情美傳聲清晰公司設立宗旨以普及華文說明銀幕廉低價交通便利設備優有門場對完美映歐美名片副以華文說明不唯經營設備取價低廉無傷於神經有備之意也籌備既就此次經營公司取價低廉無傷神經著名教師惟求舒適以及畫夜經營吉期閱時各界大明星士女先露佈微寓旨應新傑作「戰地良緣」為開幕吉期開映一大始抵院成之用尾夏主演來觀好影當前幸麥蓋擇正初一日為開幕吉期閱時各界大明星士女先露佈
速乘興駕軒
鴻祥股份有限公司敬啓

①

① 东南大戏院开幕预告，《新闻报》1929年2月2日。

建筑中之东南大戏院
——院址在小东门民国路舟山路口

黄金荣、杜月笙、季云卿、姚瑞祥、徐云卿等,鉴于海上大规模之影戏院,咸萃集于西北一带,东南方面市况繁盛,而影戏院竟付阙如,因纠合同志,组织鸿祥股份有限公司,自建一伟大庄丽之东南大戏院,于交通便利之法租界民国路上(小东门北舟山路口),由潘世义工程师仿欧美最新戏院方式绘样,现已鸠工赶造,闻年内即可告竣。

原载《申报》,1929年1月9日第15版第20049期

东南大戏院开幕在即

喧传已久之东南大戏院,规模宏大,久称最新建筑影戏院中之首屈一指,院址在小东门民国路福佑门对角,交通便利。该院经理姚瑞祥,协理徐云卿、吴永康三君对于房屋建筑考虑慎重,内部布置,务求精美,职是之故,开幕迟迟。现该院正式办公室及大部戏场均完全装修已竣,电灯已经接线,向德国最新式映机二具亦已到申,不日即拟举行开幕典礼。至于开幕营业期,则准定已巳新正初一日。闻今晚该院特假新利查宴请报界,以及其他各界闻人云。

原载《申报》,1929年2月2日第15版第20073期

东南大戏院昨宴各界

小东门民国路福佑门对角新建之东南大戏院,业已工竣,定于己巳新正初一日开幕。昨晚六时,特假新利查宴请中西各界闻人,由管辖该院之鸿祥公司董事长兼总理季瑞廷君暨东南大戏院经理姚瑞祥,协理徐云卿、吴永康三君殷融招待,半备西餐,席间由杨敏时君代表季瑞廷君致词,至九时半始各尽欢而散,计到座者都本埠各界闻人不下二百余人,门前车水马龙,盛极一时。

原载《申报》,1929年2月3日第16版第20074期

小志东南宴

佛

年来海上影院之新设立者，随处都是，一片轰动，万人空巷，足征国人之欣赏艺术目光，亦与日俱进。大光明既照耀于西，今东南大戏院又辉映于东，皆此价廉物美称。院建既竣，广宴各界。前晚杨君敏时折东相邀，至则新利查已为之满，辟室三，一为报界，一为商界，一为政界，均归其类，俨同界划，实招待使然也。是日西餐丰美，尤以曹家渡猪排最负名。酒半酣，敏时代表经理季瑞廷起立致辞，略谓院中设施，悉仿北京，绝对甄选上等名片，价廉则过之，所以普及民众娱乐之微旨也。明年一周纪念时，甚盼再与在座诸君把盏团聚云云。余询以开幕日期，谓定阴历元旦，片名《战地良缘》，为丁麦盖生平杰作。既而顾君执中至，毗余座，盘谈甚欢，君新自哈埠返，连日以筹备民治新闻学院事，忙迫特甚，可谓尽力于新闻事业矣。

原载《申报》，1929年2月4日第19版第20075期

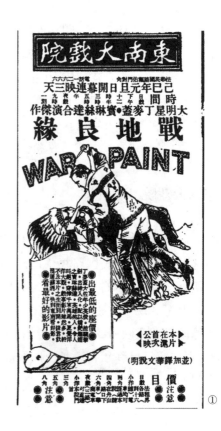

① 东南大戏院《战地良缘》影片广告，《新闻报·本埠附刊》1929年2月5日。

影院素描：东南大戏院

颜声茂

据说有海味气，七点到九点最配胃口

小东门十六铺的尽头，东南大戏院是只此一家的戏院子，朝北不去管它，朝南去，城隍庙、蓬莱市场、动物园、文庙公园，但都是日中的市面，并以小东门起步，也不如何地近，再说又是点老花样景，又是不合一部分人胃口。又是日中像我们不能走出，惟有晚上可以，没有什么事了，为近便为经济，我们大家向东南大门口给吞进了。

东南是家小戏院中较好的戏院，主顾大多是我们同行中海味业的小先生，忠实些写，是我们一辈同行中的小伙计罢了。据说东南里即由此多了一阵海味气，只要一踏到小东门洋行街一带，就可很利害地嗅到，现在又传入东南去了，实在决非人身上传进去的，因沿民国路还有许多同业铺子开着呢，然而在我们惯了，不觉得。

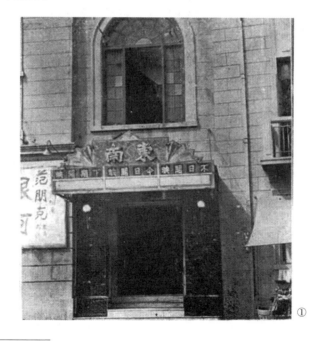

① 东南大戏院外观，《电影月刊》1933 年第 27 期。

他们院的一切设备建筑,既为小戏院,那末大戏院在前,实乃也不敢代为写出,上下都莫非是水门汀的普通材料,映片大多国片,是人家映过又映的,我们则以近便价廉,就去消磨二个钟点而已,但有时也见了几张美丽的片子哩!

管理不大好,一片杂乱,楼上较优了许多,座位极少,所以有时倒也常闹客满,七到九一班最合我们一辈同志胃口,刚在晚饭之后,睡觉之前。

我日常目光来看,开支不大,例如租片价目板是旧片多,一定不贵,生意平均算,还不差,东南可以说有赚钱的。年来百业平淡,在我们的上海比较比较,还是电影业以及经营影戏院的,你看还有在开出来,却少见有关门,这是事实的明证呀!

<p style="text-align:right">原载《皇后》,1934年第14期,第22－23页</p>

东南大戏院应改革诸点

本栏专供本刊读者发表意见,宣泄不平。来稿须具姓名、地址、盖章,文责自负,刊出无酬。

编辑先生:东南大戏院,为开映国产片之二轮戏院,但其设备待遇,比之三轮戏院如光华者,犹有弗逮。兹略述数点,请为刊出,俾该院当局注意焉:

(一)以法币二元购三角票一张,只找大洋六角,铜元二十八枚,还有两个铜元哪里去了?

(二)光线模糊,发音亦欠清晰,较之同为二轮戏院之中央大戏院相差太远。

(三)每逢佳片,观众当然拥挤,在第一场或第三场未毕时,下场观众辄争先入内,夺取座位,此时秩序极乱,收票亦感困难,妇孺老人更易挤痛碰伤。又鄙人前往东南观看《到自然去》,入门处票已撕去,就座前又来收票,幸票根尚未掷去,否则势将引起纠纷。东南当局如有保持其二轮戏院地位之决心者,似应设法改革之也。

<p style="text-align:right">原载《电声》,1936年第5卷第44期,第1172页</p>

银都大戏院

银都大戏院的成功

本市人口四百六十万,仅有电影院三十余家,不够供应,以故家家客满,将来本市的舞厅全面禁绝,市民的娱乐目标,更将转向戏剧与电影方面。戏剧电影事业当然大有可为。不过开剧场难于人事,开电影院则只须设备完善,影片绝无告竭不继之虞。这是开电影院所占的优势。无怪卡尔登、皇后、黄金诸戏院,都先后改映电影,不再演戏了。

沈银水先生真有真知灼见,他把目光看到将来,于是因地制宜,抢先发动在南市筹设银都大戏院。我预卜这个事业,前途一定成功。本人曾亦办过戏院,有相当经验,确信银都大戏院开幕后,必告天天客满。本市现有此种情形,

①

① 银都大戏院开幕广告,《新闻报》1948年3月17日。

只要有片子,有场所可以放映,不愁不会客满,何况南市迄今尚无第一流的电影院。

我所持最简单的理由,南市一带居民,只消省下赴中区地段来去的三轮车钿,不必远行,便可在附近的银都看一场电影,人人都有此念,试想该院的生意,又安得不好哉?

原载《东方日报》,1948年2月29日

蓬莱大戏院

① 蓬莱大戏院启事第壹号,《上海报》1929年10月26日。

蓬莱大戏院之设备

蓬莱路上,新近落成之蓬莱大戏院,即将于十九年元旦日举行开幕礼。连日正由礼和洋行、百代公司、慎昌洋行分头进行装设水汀、映机、音乐、影戏等事,大约三数日后,即可竣事。闻该院中人云,院中一切油漆装潢,均极精细,配色亦极美观,台上幕布以及银幕等物,悉以最高贵之代价易得。台之四周,并添装最美丽之电灯多盏。总之,种种布置,务求富丽完美而后已。

原载《申报》,1929年12月19日第16版第20383期

蓬莱大戏院开幕延期

　　蓬莱路之蓬莱大戏院，一切建筑工程，业已宣告完成。连日各界之前往参观者日必数起，良以戏院营业攸关地方市政，故社会人士对该院之创设，以及该院建筑工程之富丽，极多佳评。该院院主原定于十九年元旦日举行开幕礼，惟日来因天气严寒，装潢工程不易着手，且院内油漆亦难收燥，故决计将开幕日期延迟数日，大约至迟至一月十日必可宣告开幕。在此延长时期间，对院内外一切布置事务，力求完善，以副社会人仕热望之忱，届期并拟以重金向环球影片公司租映上海从未映过之新片，以饱爱观佳片者之眼福。

<p style="text-align:right">原载《申报》，1930年1月1日第24版第20396期</p>

蓬莱大戏院定期开幕
——开映新片《情海苹花》

　　沪商匡仲谋君，为振兴沪南市面及扶助蓬莱市场业务计，特就市场东部建设蓬莱大戏院，所由匡宝荣、吴菊人二君经营其事，经历数月，现已竣工。院中一切设备异常完美，堪称沪南极优美之影戏院。刻已布置完事，准定本月十八日（星期六）举行开幕典礼，十九日起正式售票营业。该院院主为优待来宾起见，特不惜巨大之租金，租得美国环球影片公司大明星曼兰菲尔宾主演之新片

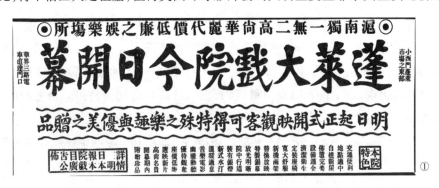

① 蓬莱大戏院开幕广告，《新闻报》1930年1月18日。

《情海苹花》一部,外加映滑稽笑片多本,座券仅分二角、四角两种。开幕之日,并随券分赠赠品多种,以谢来宾惠临之盛意云。

原载《申报》,1930年1月15日第16版第20408期

蓬莱大戏院今日开幕

沪南小西门蓬莱市场东部新建之蓬莱大戏院,现已落成,内容、外表均极富丽完美,刻定于今日下午二时举行开幕典礼,由该院院主匡仲谋君主席,胡宗濂君执幕,同时并备有茶点柬请各界莅院参观及戏院新片《情海苹花》,明日起正式公映,每日三场,定价仅分四角、一角两种。

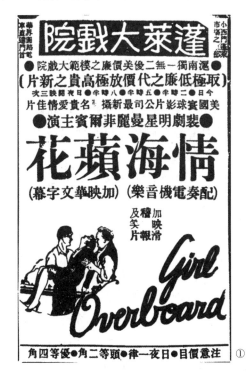

原载《申报》,1930年01月18日第15版第20411期

① 蓬莱大戏院《情海苹花》影片广告,《新闻报》1930年1月21日。

蓬莱影戏院失火

昨日下午三时许，南市小西门内蓬莱路蓬莱大戏院，开映明星公司出品之全部《大侠复仇记》时，因司机员处理不慎，电流忽然走火，登时轰然一声，胶片着火。司机员薛倚善见已肇祸，当即奋勇上前，拟将火扑灭，两臂灼伤甚重，立即车送医院救治。迨救火会闻警驱车赶在，但该戏院已用灭火器自行扑熄，闻胶片已毁去过半云。

原载《申报》，1931年7月9日第14版第20927期

蓬莱大戏院昨日复业

南市小西门蓬莱市场附设之蓬莱大戏院，自本年一月间辍演后，受"一·二八"战事之影响，迄未开演。现悉该院经理匡宝莹君，为振兴市面起见，拟不日恢复营业，昨已禀请市公安局发给营业执照。闻该院拟与前大世界大京班经理孙赓虞君合作，按孙君经营剧务，已历有年数，为人温和，办事精明，匡孙二君苟能合作到底，则前途希望无穷。

原载《申报》，1932年9月4日第25版第21341期

蓬莱大戏院开演平剧

本社比邻蓬莱大戏院，开幕以来，因为选片认真，营业尚称不恶。沪南市面，因此一天热闹一天。一月前机房失慎，焚去全部《大侠复仇记》影片及机件等，损失不小，停映已有一月。前几天曾经表演过魔术跳舞，却很受人欢迎，于是有人提议改演平剧（即京班戏）。现已聘定平津男女名角，置办全新行头、机关布景，预备开演全部《西游记》，同时还加入滑稽大会串《十二大教歌》等玩意儿，八日起已经开锣，营业尚称不恶。

原载《影戏生活》，1931年第1卷第31期，第25–26页

蓬莱大戏院

周启瑾

走过小西门蓬莱路口的人,往往都注意着蓬莱门口的霓虹灯与最近"第六届国货运动展览大会"的光芒万丈使人触目的电灯。所以走过该处的人们,没有一个不知道我所说的蓬莱大戏院了!

当你走过蓬莱的门,里面满布一种使人难受的闷气,使你气也透不过来,因为蓬莱的观众们大半数是衣衫褴褛的劳动者。

蓬莱的地位是很普通,因为他们是小规模的戏院,里面也有很像融光与国泰的长廊,楼上是没有的,但是在建筑的美观新异与拣片的精良方面比较起来,那是与融光与国泰差得远了!

在关于消防方面看起来,他们没有像别家戏院的精密与充足,只有几个灭火机,而且上年为防着生意不佳的关系,曾经演过京戏的。

再说到光线与发音。光线倒可说几句,还好;发音有时常常发出一种吱吱咕咕讨厌的怪叫声!

为着观众劳动们要便宜,所以座价只售两角,并且可以连看,来使得一般劳动们满意而愉快!

蓬莱的装潢是难与大上海、大光明等大戏院相比,只有暗淡使人厌恶的灯,与壁上挂着许多明星们的照片罢了;所映的片子差不多是有十几轮人家都看过的片子,但是以很低微的代价来给一般不知艺术只知娱乐的劳动们看,也只好这样简陋了,还有茶房挨茶,万分可憎!

原载《皇后》,1934 年第 19 期

南市大戏院

台上演戏热闹，台下打得起劲

南市中华路三角街一二八四号南市大戏院，自演江淮戏以来，营业颇盛，每日未到开演，已告客满。昨晚十时许，台上正在搬演热闹时，门外忽来衣饰不整之短打壮汉十余人，概不购票入内，当被该院收票员所阻，不准入内，悻悻退去。未隔半小时，驰来三轮车三十余辆，座上均系雄赳壮汉，手持铁尺木棍。

① 南市大戏院正式开幕，《新闻报》1933年1月25日。

车抵院前,纷纷即下,不问皂白,冲入院内,遇人即殴,遇物即毁,形似疯狂。一时看客受惊鼠逸,大呼小喊,秩序大乱。当时该院账房颜立操、茶房孙冀路闻讯,拟出来调解,首当其冲,被人拳足交加,致痛晕踣地。其时蓬莱警分局已得报告,即由股员吴志鹏率领大批警员,驰往弹压,当场拘获凶手嫌疑许祥云、滕龙丁、俞长根等数人,余均遁匿,嫌疑犯已带回局侦讯。该院除当时账房间内现钞八十万元遗失外,被毁凳椅玻窗等物,损失不赀。详开名单,呈请赔偿。

原载《时事新报晚刊》,1947 年 11 月 18 日

南市大戏院再度被暴徒捣毁

南市大戏院,在本月十七日曾被暴徒捣毁,经蓬莱路警察分局查明案情,已解送地检处侦审中。

讵料昨天南市大戏院又有暴徒数十名再度光临,闯进账房间,将全部生财玻璃门窗捣毁。当时有军人见暴徒滋事,上前干涉,竟发生凶杀,几酿血案。

院方因事态严重,随即向蓬莱路警察分局报告,派遣大批警员到场,滋事祸首许祥云就逮,并由警备部第四大队武装队员协助弹压,一场风波始告平息。据说该戏院损失达数亿之巨。

原载《东方日报》,1947 年 11 月 29 日

南市大戏院过境军人又闹事

昨晚九时许,南市陆家浜路南市大戏院正热闹之际,忽有某过境部队之军人十余人至该处,拟无票入场观剧。院方职员向之解释,谓场中已告满座。双方正争执未下,为附近站岗警士刘春山所见,乃上前排解,讵为该军人等所误会,将刘扭住,拖至附近部队内用刑殴伤,杂乱中,刘之公事手枪亦告失踪。旋经警察总局警备部宪兵队闻讯赶往,将警士刘春山救出,向双方调解。

原载《前线日报》,1948 年 7 月 22 日

淮海路—陕西南路

1849年,法国在上海设立租界,占地986亩。1900年,上海道余联沅与法租界公董局总董宝昌,达成解决四明公所事件协议,言明法租界可以按照原定线路修筑宁波路,即今淮海东路。其后,法租界顺宁波路西进,筑西江路、宝昌路。1906年,西江路、宝昌路统称宝昌路,即今天的淮海中路。

1915年,宝昌路更名霞飞路,以法国名将霞飞命名。1943年更名为泰山路,1945年更名为林森路,以西藏路为界,分别称林森东路和林森中路。1950年更名为淮海路,以纪念淮海战役的胜利。西藏路以东部分称淮海东路,以西至华山路部分称淮海中路。东起华山路,西迄凯旋路称淮海西路。

导　言

　　霞飞路是所有上海人心底的白月光。高大的法国梧桐,整齐的街道,红砖尖顶的欧式店铺,西餐咖啡电影院,骨子里的法式优雅。

　　霞飞路上最早开设的影院是恩派亚大戏院,院主是西班牙人辣摩斯,也就是雷玛斯。据目前所见资料,其最早的广告刊登于1922年4月19日的《新闻报》上,所映影片为《泰山得子》。学界有说恩派亚大戏院1921年就开幕了,惜未查得相关文献史料以证此说,故不采用。

　　1931年,辣摩斯思乡归国,将其经营的六个影院夏令配克、维多利亚、恩派亚、虹口、卡德、万国出盘给中央影戏公司,连同其北四川路之西式公寓,一共售价八十万元。此后,恩派亚易主,辣摩斯离开上海,杳无音讯。

　　恩派亚大戏院设有包厢,且可用布帘拉起,是情侣约会的好去处。除了放映影片,恩派亚还兼演各剧。1937年,河北剧团来恩派亚演出,女主白玉霜因感情受挫,弃演出走,恩派亚遭观众退票,损失惨重。

　　兰心大戏院有两个,博物院路(也就是今天的虎丘路)上的原本叫爱地西戏院,又被称为大英戏院,是爱美剧社A.D.C.的话剧演出剧院,英文名称为Lyceum Theatra,是上海最早的西人戏院。1866年1月13日的《字林西报》上,就已有Lyceum Theatra演出剧目的预告。后因年久失修,1921年,工部局勒令其改造太平门,停演一年,兴工改造,建成新式戏院,于1923年1月24日开幕,以话剧、歌舞、魔术等表演为主,也放影片。1929年,A.D.C.剧社将兰心出盘,在蒲石路迈尔西爱路口(茂名南路)重建新院,依然以兰心为名。1931年落成,12月18日始映电影《女儿经》。

　　兰心大戏院有着上海这座城市的深重烙印,潮汐星夜,高跟鞋的声音,咖啡的香气。

　　1926年,浦东富商丁润庠在霞飞路贝蒂鏖路(成都南路)口兴建东华大戏院,内设电影部、跳舞场、西餐馆、酒排间、糖果铺、屋顶花园等。5月29日,东华电影部开幕,负责选片的是现北京大戏院创办人何挺然,首映影片为《法宫秘史》。丁润庠其人,一生官司不断,凡和其有过银钱交易之人,无论是包工

头还是理发师,均因丁拒付而闹上法庭。中国第一女律师郑毓秀有段时期住在霞飞路丁宅,专门负责丁家的官司。兼以丁润庠吸食鸦片,体弱多病,无心事业,故东华大戏院仅开幕半年,1927年1月即将电影部出租给孔雀影片公司,更名为孔雀东华戏院。1930年,再次更名为巴黎大戏院,于1月5日开幕,首映影片为《锦囊艳骨》。巴黎大戏院以精选无声巨片而出名,拥有一批喜欢无声片的固定观众,因而自1931年6月20日开映有声片后,遭到观众抗议,要求重映无声片。巴黎大戏院为尊重观众意见起见,由此认识到无声片亦有其存在的价值,因而改变策略,每月精选上海从未映过的无声片两部,以飨观众。

从东华到孔雀到巴黎再到现在的淮海电影院,门前的法国梧桐树还在,它守着每一晚的夜色,它记得每一个来来往往的人。你听,有风来了。

同样的,国泰电影院也还在,已然成为今天淮海路的标准建筑。几乎每个"70后"上海小囡都去国泰看过电影,吃过雪糕和冰砖,一回想起来,心底就荡漾着微微涟漪。在20世纪30年代的上海,去国泰大戏院看电影是颇值得为傲之事。国泰票价贵,日间为一元和一元五角两种,夜间为一元五角和二元。贵有贵的道理,作为美高梅影片的首轮影院,国泰以选片精良著称,且一律凭票对号入座,引座员均为金发碧眼的西国女子,影院中无兜售零食的小贩,无人大声喧哗,环境幽雅,氛围安静,远非其他影院可比。

1935年,邵洵美在《神怪的文学》中记述了他在国泰大戏院看电影的情形:

莱因哈德(Max Reinhardt)是世界名导演,《仲夏夜之梦》可以算他杰作之一。往时我们只有遥远地仰慕而没有亲眼目睹的机会,但是最近莱氏却应华纳兄弟影片公司的聘请而把来摄成电影了。

这本电影于十二月六日起在国泰大戏院开映,该院的经理,大施其广告的手腕,座位的价目竟涨至二元、三元、四元。我是一个英雄崇拜者,听到这个消息,当然争先恐后,便赶早买到了第一晚第一场的票子。该剧较普通剧要长不少,所以中间有五分钟休息,九时一刻起到十一时三刻方才映完。布景极华贵,但沉重不脱德意志人的个性;对话节自原本,而用了美利坚人的口音;动作失了原本的超脱清灵,诗词失了原本的幽雅美妙。坐了将近三个钟头,腰酸头胀,回到家里。

1936年,国泰大戏院因拒绝放映蒋介石四十诞辰的祝寿影片而招致制裁

和警告。关于国泰大戏院,还有很多故事,藏在时光中。

霞飞路周边还有几家影院,如辣斐德路贝勒路口的辣斐大戏院,1933年6月22日开幕;白尔路上的月光大戏院,1935年2月4日开幕;杜美路上的杜美大戏院,1939年6月4日开幕……

恩派亚大戏院

①

建筑中之两影戏院

近年以来,沪上影戏事业,日形发达,本年除霞飞路新开恩派亚戏院及二洋泾桥法国大戏院外,尚有正在鸠工建筑者,如闸北海宁路之沪江大戏院,及北海路之申江影戏院。近闻又有沪商洪某,刻在南市十六铺一带,招寻房屋,一俟得有适当地点,亦将动工建造云。

原载《申报》,1922 年 11 月 3 日第 18 版第 17852 期

经营剧场业拉摩回国

《大美晚报》云:西班牙人拉摩在沪经营剧场几二十年,现回西京玛德里故里,从事旧业,其经营之夏令配克、维多利亚、恩派亚、中国、卡德、中山六大影戏院,业于昨日(二十六)出盘与华商资本团,又其北四川路之西式公寓,亦一并出售,共价八十万两云。

原载《申报》,1931 年 6 月 28 日第 20 版第 20916 期

① 恩派亚大戏院《泰山之子》影片广告,《新闻报》1922 年 4 月 19 日。

恩派亚之一炸弹

　　法租界霞飞路口恩派亚影戏院前夜十一时许,当该院最后一场映毕,观客散去,仆役循例打扫之际,忽然在场内东首墙壁下,发现新闻纸包一个,启而视之,包内赫然一炸弹,并附有警告信件一封,上署"精神爱国团",措词略谓"须将该院每日售出票资提出二成,捐助东北义勇军"等语。事后该院报告捕房派探将炸弹设法取去,存案候查,现捕头正令饬所属严密侦查中。

　　原载《申报》,1933年2月6日第12版第21486期

影院素描:恩派亚大戏院
顾文宗

包厢窝逸情侣须知垃圾堆里炒什锦

　　说它游戏场化未始过甚,但这是专指"小零食"罢了,计它名目有如糖果、甘草梅子、豆腐干、汽水、生山芋、瓜子、花生等,每逢一场戏完,西崽迅速地扫地时,便是一大堆,其中更加有看客带进来的东西了,约略计之,亦已成大观,香烟头、栗子壳、花生衣、五香豆皮、橘皮、香蕉皮、陈皮梅纸、香烟壳、火柴梗、包皮纸、说明书,内中最多的,却是瓜子壳了。

　　西崽极力扫,第二场看客为占座争先起见,不得不受他一阵灰尘美味。地扫好,托盘的贩卖人不断地又现在你眼前,看客说明书看过时间还早,闲买闲嚼,因为所费不多,出来既经白相用脱几只铜板小意思。

　　影片虽是推板,售价也够贱啦,每日时间又是四场,随你的便,在哪一场请过来,还是可以随到随意入座的。

　　霞飞路的尽头,有这么一家小影戏院,也有很深的年头儿了,生意经平均下来着实还好。但近来似乎很平淡的,片子也轮不着可吸动人心的国片,有时也加登台,并不增价,可是登台也当然不一定客满,正因了只二角小洋,所以四场平均算来,营业尚可。

　　凡是小影戏院开支省,在我们外界的理想,还是件不用甚何心思和担心的事业,百业不景气中尤其这等小影戏院可以维持有余的,不知事实可对否?

　　特别的是他们几个包厢,虽然在楼层后首,但每间隔墙并后布以幕,购此

票者不多,据说为秘密谈情的佳处,有人评曰"黑暗窝逸"。不过一间中后面二座也来了看客时,在客是"勿识相",在情侣是被"煞风景"了!

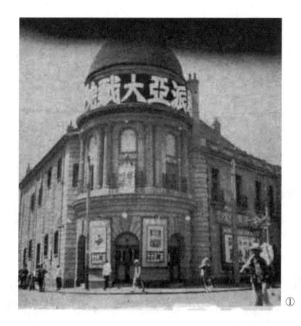

原载《皇后》,1934 年第 18 期

白玉霜违约案恩派亚大戏院败诉

白玉霜之在恩派亚出演,犹有一个月之合同,白忽以情恋问题,悄然出走。时方在废历新春,白既出走,恩派亚遭受退票损失,事后且因之辍演,所感受之损失极巨。恩派亚主人张巨川,遂对白方提起违约之诉。因白玉霜之南来,徐培根为居间拉拢者,而白玉霜之兄,则为保人,遂指徐为第一被告,白兄为第二被告。在未曾开审以前,曾经鲁连者,居间说项,白母愿偿还恩派亚损失两千金,作为和解。张巨川则力持非五千金不可,和解因以决裂。讼案既经进行,白方延请张寿椿律师辩护,初审判决,白方竟获胜讯,张巨川之诉驳回。

① 恩派亚大戏院,《青青电影》1935 年第 2 卷第 4 期。

至于白方得以胜诉之理由,则为得力于张律师能注意于极小之法律点,缘白等与恩派亚所订之合同,仅为河北剧团,而非徐培根、白玉霜与白兄等本人。约中曾载,前后台互相不得间断,否则即作违约,但此仅统指河北剧团与恩派亚两方面而言,固未尝订明,河北剧团非白玉霜登台不可,如白不登召,即照违约论也。张律师根据此点,遂声言,河北剧团既于元旦照常演唱,不能作为违约论。至于因白玉霜不登台,而遭受退票损失,其造成在于看客,河北剧团殊不应负若何责任云云。关于此点,法院亦认为有理由,于是张巨川引为十拿九稳之讼案,竟宣告失败,是亦可谓出人意料者矣。

原载《电声》,1937 第 6 卷第 24 期,第 1061 页

影戏院茶役拾得白金钻镯

——系元璋珠宝店之盗劫物　辗转出售人赃吊入捕房

法租界霞飞路口恩派亚影戏院茶役姚金林,于日前在院内扫地时,在地上拾得白金十粒、钻镶镯一只,以为假货,以三元代价卖给与看马桶间之浦东女子杨美雅,今年十八岁,由杨女转售与亲戚得款五百元。直至前日,始被该院稽查谢阿章查悉,以杨不应侵占遗失物,有违院章,当将人赃送至法捕房。经捕头查得该钻镯系山西路元璋珠宝店于本月十八日被盗侵入劫去价值十六万金之失赃,该镯价值二千元,定系盗匪携至该影戏院分赃遗失,谕将杨女收押候究,一面将失主传案认明无讹。

原载《申报》,1941 年 5 月 26 日第 8 版第 24142 期

① 恩派亚戏院河北梆子剧团广告,《申报》1935 年 10 月 2 日。

爱地西戏院(兰心大戏院)

爱地西戏院改造后将又开幕

《大晚报》云:博物院路之爱地西(Lyceum)戏院,因年久失修,且曾由工部局勒令改造太平门,故停演者已近一年。该院自停演后,即兴工改造,成一不易经火之最新式戏院。现已工竣在即,故定明年一月十七号开演,并请定游艺社著名演员登台献演一名闻英美之短剧。此剧中歌词,系英国著名曲谱家所著,至剧中人,已指定各演员分别扮演云。

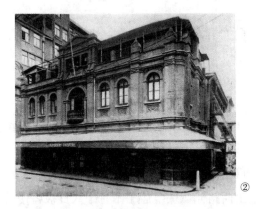

原载《申报》,1922年12月15日第18版第17894期

① Goldin Creating 'A Certain Liveliness' at The Lyceum, The China Press, 1915年12月2日。
② 兰心大戏院外观,此照片为私人收藏。

爱地西戏院改造后明晚开幕

博物院路爱地西戏院(Lyceum Theatre),为上海最老之西国戏院,因年久失修,故于去年四月间由工部局勒令停演。现该院翻造竣工,定明晚正式开幕,并有著名歌舞班表演各种富有兴趣之歌剧。至该院内部之布置,及油漆绘画装饰等,悉由汇昌公司承办,院内墙壁,背敷以紫红与象牙白二色,鲜艳夺目,无可与比。楼上下座位,共有七百余座,皆编以号码,入座时须照票上之号码为标准,不可任意选座。除预定者外,悉以先后到者为次序。戏台上又悬一大钢幕,正面敷以白漆,背面为红漆。演戏时,可将台后之机轮一摇,则银幕自能上升,如台上过火患时,可将机钮一揿,则银幕即能下垂,可使火燎不致蔓及座客。此钢幕计重英吨三吨半,合中国五千九百余斤,为中国戏院中破天荒独有之设备。新制之背景,都二十种,凡花园、楼梯、大厅、书房等,皆与真者无异。其配色合宜,布景之入理,是非我国戏园所易及云。

原载《申报》,1923年1月23日第18版

① Catering and Entertainment, The Shanghai Evening Post and Mercury, 1932年10月18日。

爱地西戏院新屋落成

博物院路爱地西戏院(Lyceum Theater)因久年失修,于去年四月间由工部局勒令停演后,即兴工修造,现已工竣。内部形式,悉照最新式之戏院布置,且特由英国运来之钢幕,约重二吨半,现已装置台前,上面又敷以极美观之石棉,能免火患。其余走廊厢座,亦皆改成极坚固之建筑,故可称本埠最坚美之戏院。现定本月二十四号开演云。

原载《申报》,1923年1月7日第17版第17916期

① 兰心戏院《西太后》影片广告,《申报》1927年6月5日。

兰心戏院新主购进邻地

《文汇报》云,自博物院路兰心戏院出售后,其比邻沿苏州路圆明园路口之地产,即今东方汽车行所存地,亦已于今晨(八日)易主,主地一亩三分二厘半,作价十六万元,新主人即日前承购兰心戏院者。其收购此产之目的,今犹未悉。至兰心戏院则闻新主人尚无意翻造,仅拟修改,俾筹开映影戏,及兼做西洋戏剧而已。又该院旧主人前传为上海业余戏剧团,现悉该社仅系租主,并非旧业主。

<p style="text-align:right">原载《申报》,1929年1月9日第15版第20049期</p>

公共租界陆续有地产易主
——有奇昂者有奇廉者

《文汇报》云,近数星期中,公共租界内陆续有地产易主,若将其价值并计,当在数百万元以上。惟此类地产,其成交之价,有奇昂者,亦有奇廉者,故不能用以表示现今沪市地价之趋势。据最近所闻,则静安寺路跑马总会大门对面之怡和巷堂房产又易新主,惟其详情未悉,仅知系跑马国会某会员代华商承购,计地两亩,共八万两。且据调查,日前兰心戏院及公共租界中区其他地产,均系同一主人承购。

<p style="text-align:right">原载《申报》,1929年1月13日第15版第20053期</p>

兰心戏院易主
——仍将开设戏院　屋宇或须改建

博物院路之兰心戏院(俗称大英戏院)已由上海业余戏剧俱乐部保管员以十七万六千元出售,购主姓氏暂时尚未披露,但闻系一本埠富侨所购,仍将开设戏院,惟院屋建筑,已历五十年,新主人或将翻造,亦未可知。至旧主人售去此产后,拟在沪西相当地方,觅地建一新式戏院。

<p style="text-align:right">原载《申报》,1929年1月6日第15版第20046期</p>

兰心开幕巡礼

兰心大戏院停业了差不多两个多月,昨天又再度开幕,据说以后要专映英国出品。记者二时许赶往,入门卖票处有二华女衣黄绸衣,门口有花篮数具,为何挺然孔雀公司及西雷公司等所送。收票为穿红色制服之欧仆。院内招待观众为几位罗宋女郎,尚属周到。戏院内不知何故,既无电风扇,又无冷气,空气异常闷热。加以座位为棉质,更令人坐不安席。深望该院此后有以改良之。院内墙壁及地板均为新漆,座椅作大红色,极舒服。两旁靠手亦均有弹簧,大致与大光明相类。六角座位仅最前五六排,其余均为一元。楼上均二元,以日戏之价目言之,在沪上可谓最昂贵者,然日夜一律,当属差强人意耳。

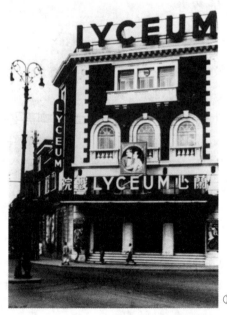

①

原载《电声日报》,1933 年 9 月 2 日

① 兰心大戏院外观,此照片为私人收藏。

沪兰心戏院发生惊人谋杀案

（汉口五日电）沪讯　沪市国际妇女救济难民游艺大会四日在兰心大戏院举行,下午六时许散会时,观客正欲离场,突有枪声数响,前排观客万国机器公司经理陈安全当即中弹毙命。与陈同往观剧之同事俞世祁,脑部亦中一弹,受伤甚重,当由控捕赶到调查,原因不明。

（中央社）

原载《申报（香港版）》,1938年6月6日第2版第98期

兰心关大门,职工争待遇罢工

兰心大戏院职工为改善待遇事,自前晚起罢工。前晚及昨日商借该院演出之剧团及音乐会等因此均蒙受影响,戏院劳资双方定今日下午三时在社会局作最后折冲。

① 兰心大戏院上海国际妇女救难游艺大会公告,《新闻报》1938年6月5日。

按，本市电影院职工如有工作超过八小时者，最近均经规定增加额外津贴百分之五十至六十，除兰心外，各院多已实行。兰心职工几经交涉，资方迄未允诺。劳资双方代表本定上周六再至社会局商谈，资方代表临时缺席，职工于刺激之下，当晚即不到院工作。A.D.C.剧团于是晚假座演出英文剧《艾琳姊姊》，因职工罢工，临时乃由剧团中人担任收票、领座、拉幕及后台布景装置等一切工作，开幕时间因之延迟。昨日星期日职工仍未到院工作，大门紧锁，原定下午假座开映之英国大使馆新闻处新闻影片及市府音乐会均临时中止。育才学校于昨晚起假座演出《小主人》，昨晨并预演招待文化界，两场之收票、领座、拉幕及布景装置等工作，均由该校学生担任，并因大门关闭，观众均由边门出入。

原载《申报》，1948年12月20日第4版第25448期

① 上海约翰剧社慈善公演兰心大戏院启事公告，《宇宙风：乙刊》1939年第3期。

东华大戏院

→孔雀东华戏院→巴黎大戏院

东华大戏院

东华大戏院开幕有日

旅沪富商、前汉口太平洋行华总理丁润庠君(即前著名巨商丁子乾君之哲嗣),曾于上年在其霞飞路佳宅旁花园基地,独资建筑大电影院跳舞场一所,定名曰东华大戏院跳舞场。丁君学识兼优,富有美术思想,而于建筑术更有充分之经验,全部图样,悉出其手。后由法国名建筑师,审慎参考,几经修改,遂成远东独一无二之剧场。惨淡经营,将及三年,工程始克告成。外观既极庄严灿烂,内部尤极富丽堂皇。门临霞飞路贝蒂鏖路①口,是处马路修广,电车直达门前,地位居于中心,交通尤称便利。前部楼下为出入甬道,左为酒间,右为大餐室,楼上前厅为跳舞,更上则为屋顶花园,夏夜备游客之纳凉,加演露天影戏。中部乃为电影剧场,雕梁画栋,十分精美。四壁饰以真金,更辉煌夺目,实上海空前未有最高尚之娱乐场也。闻其内部组织亦甚完备,分为电影、跳舞、酒吧、大餐、西式茶点糖果等各部,每部延请专门人员任之。丁君自兼总理,提纲挈领,总集其成。兹闻装饰竣事,大约正月下旬,定可正式开幕云。

<div style="text-align: right">原载《新闻报》,1926年2月22日</div>

东华大戏院定期开幕

东华大戏院跳舞场,为沪商丁君独资创办,兹闻其建筑装修,业已一律工竣,爰定本月二十九日先行电影部开幕礼。其大餐间及屋顶花园、露天电影、跳舞等部,以及点心、茶室、酒排间等,布置亦均完备,一俟欧美所定银磁各器到沪,即可继续开放。兹将该院创设详情及丁君略历节录如下:

① 编者注:今成都南路。

院主丁润庠君，即为前沪上巨商丁子乾先生之第三哲嗣，君学贯中西，民元年毕业圣芳济大学，后经汉口太平洋行聘为茶务主任，嗣以气候不宜，因病返里，抵沪后更以余暇研习法国文学。六年前，以沪上寸金尺土，中式建筑，佔地殊不经济，而西式房屋又非华人所能惯居，乃创造中西式三层楼住房于霞飞路，题其名曰霞飞巷。前年，君乃鉴于沪上公共游戏场所多为外资设立，间有华人所办者，然皆规模狭小，鲜能与之媲美，乃慨以巨资独自创办东华大戏院跳舞场于霞飞路霞飞巷中间，苦心孤诣，三载工成，兹已定于五月二十九日将电影部先行开幕。形式轩昂，装修富丽，内外布置，悉具审美观念，又合经济要旨。帘幕、座椅、器皿等物，名贵精致。又戏院舞场外，有屋顶花园，以备顾客闹中取静夏夜乘凉之需。而大餐间、酒排间、中菜馆、糖果店等，亦罗设于中，俾于海观之余，得嗜其所嗜，好其所好。

又该院内外人选，均一时闻人，电影部部长及选片主任即前大戏院经理、现北京大戏院创办人何挺然，副理沈浩张君，又跳舞大餐部总经理王君信如即大华经理，又聘前卡尔登戏院经理之弟许歌君为驻院戏舞两部管理员，人才济济，其将来营业之发达，概可想见云。

原载《申报》，1926年5月26日第22版第19119期

东华大戏院跳舞场工程告竣

沪商丁子乾君第三子丁君润庠，在法租界霞飞路贝禘鏖路①口，独资创办东华大戏院跳舞场，合电影、跳舞于一处，两美兼备，足以怡悦性情。工程已经告竣，装修亦将完备。前部为跳舞厅，中部乃电影院，楼下设有大厅、酒吧、咖啡诸部，一切供具，皆系银质特制，式样新异，古雅宜人。其座椅俱用真皮制就，价银需数万金。所有门帘绸质湘绣，值价在万金之上。而四围墙壁，均用法国新发明之特别油漆，五彩闪色，成天然花纹，远望之直如轻烟笼云霞，外貌之庄严，内容之富丽，实为上海娱乐场辟一新纪元，其将来营业之发达，可预卜矣。

① 编者注：今成都南路。

原载《申报》,1926年3月14日第15版第19046期

东华大戏院电影部开幕后盛况

东华大戏院跳舞场,位于霞飞路贝谛鏖路口,颇具幽雅庄严之概,其开幕预志,业载前报。电影部则于前(二十九)日先行开幕礼。是日天气清和,来宾独众,该院院主丁润痒君,率同中外各职员,亲自招待,殷勤酬酢,各名款以香槟佳酿,来宾莫不喜形于色。一切详情,业志昨日本报。后即演映开幕巨片《法宫秘史》,以饷众宾。楼上下随意择坐,座椅以皮制,柔软适体,实无比拟。继即琴动幕启,影剧开始,内容叙一洗衣女子,能识法国第一英雄拿翁于微时,淋漓悲哀,宛转靡甚,加以德惠,及拿贵为元首,卒致漂母之报焉。光线清晰,剧情曲折,不愧为第一名片。观众掌声时作,表示十分满意。故在欧美开映时,莫不万人空巷,且奏法国国歌时,法侨莫不起立致敬。及九时一刻,正式营业,座位早已定满,后至退出者不下数百余人。兹访悉该院第一夜第一次营业,除预定之送座外,共售二千余元。又闻该院点心店、酒排间,昨日日夜亦售二千余元。闻昨日跑马厅一千余人之茶宴,亦为该院包去,该院中外人选之得手,实可为该院院主丁君预祝矣。

① 东华大戏院跳舞场开幕预布,《申报》1926年2月16日。

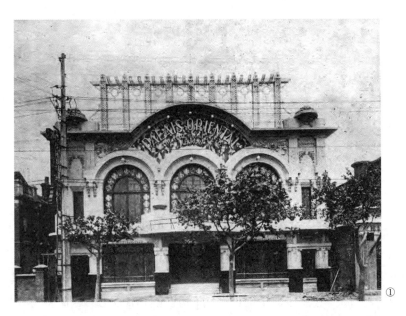

原载《申报》,1926年5月31日第15版第19124期

东华大戏院开幕记

　　久经喧耳之东华大戏院跳舞场,于昨日下午四时许,先行电影部开幕典礼。来宾外人方面,有法租界全体当道,如总领事署总正领事及法工部局各部领袖,及该公董局各董事,暨全体著名法侨。美领署总领事克能海、英总领事巴登及意、西、巴各国领事及其眷属等。国人财政界王儒堂博士、许秋帆交涉员、孙绍唐检厅长、审判厅推事许瘦人、前交涉员陈世光、名流郑毓秀女博士、道路协会总干事吴山、环球学生会长朱少屏、总商会方椒伯、董杏生,及钱业公会田祁原等,报界张竹平辈,以及商界巨子、电影闻人,不下数千人,陆续由招待者延至楼上跳舞场,款以香槟。此室案上陈列银盾数事,为院主丁润庠君赠与主礼襄礼者之物。主礼者为法领事居兰夫人,而由法工部局总办雷上达夫人及陈交涉使第二女公子为之襄礼。仪式堂皇冠冕,庄严静穆。先由该院常驻管理员许歌介绍院主与全体来宾相见,并述丁君创办该院之略史,中有此院足为东华最美丽之建筑云云。此后即由院主丁润庠君用英、法两国语言致欢

① 东华大戏院外观,《图画时报》1926年第303期。

迎辞,首称佳宾莅止之荣幸,复谓已虽处于院主地位,须知诸君实为东华精神上之主人翁,所以东华之发达,端赖诸君,而其兴盛,亦即诸君所赐,最后祝人类和平,中外亲善,用意诚恳,措词流畅,闻者鼓掌。其中文欢迎辞则以身体素弱,不能久持,由吴凯声博士代表。行礼毕,肃客人电影场,台下罗列各界致赠之银鼎盾、花篮、电刻丝绣种种贵重礼物,不下数百种。檼以金缕流苏之绣幕,映于银光闪烁之华灯面前,诚足移神夺目。少马钢琴铿锵,豁然幕启,摄影留纪念后,即映《法宫秘史》,以娱来宾,莫不满意,尽欢而散。

原载《申报》,1926年5月30日第22版第19123期

东华电影院开幕记

归　燕

东华大戏院,除映电影外,复附设舞场与酒排间,以设备未全竣,故于二十九日下午,先行电影部开幕礼。来宾皆签名于簿籍,各赠得一绿夹,中贮该院内外景照相二。场内布置崇丽,座位楼上下,一律以厚革为垫,平滑舒适,冬夏皆宜。幕旁墙上,绘有西国男女明星肖像,面部都露其个性之表情,虽未志列姓氏,老于视影者,咸可一一指而出之。

①

① 东华大戏院开幕广告及《法宫秘史》影片广告,《新闻报·本埠附刊》1926年5月27日。

四时许幕开,先映《新闻片》一卷,继映《法宫秘史》,布景伟大,崇宏无伦,饰拿翁之特阑,神鸷英毅,惟妙惟肖,而史瑸生女士之三不管夫人之表情,尤觉超神入化,我于西国明星之艺术,于是亦叹观止。第是片在沪上,虽为初映,因拷版已旧之故,片中时时露裂痕,且脱胶,斯为不满耳。

院内一切装置都侧重欧化,而户标所揭,且尽系西文,华人之不谙欧文者,都未能了解,鄙意此院,既纯粹为了润庠君独资营办,何竟忽于祖国文字耶。

七时半剧阑灯明,人影赤尽随银光而俱杳。

原载《申报》,1926 年 6 月 1 日第 17 版第 19125 期

三俄人被控滋扰东华戏院

法租界霞飞路东华大戏院主丁润庠,前在法公堂控俄人益非而特、雷哇尼道夫、马斯夫三人,滋扰戏场,求请讯究等情一案。昨又传讯,先据原告代表律师郑毓秀称,当时被告等在原告所开戏院内吵闹情形,今有证人在案可证,请核。即据证人曾慧生女士称,吾住居在原告家中,是晚二点半时,闻得争吵之声,即由原告与吾一同出外观看,讵被告马斯夫手持手枪,对住原告胸前;吾见势凶恶,故令原告避云,不料被告又以手枪向女子恐吓,后由捕房包探到来,将被告拘案等语。

又见证胡宝桂称,吾在该戏院为看门人,是晚,先由俄人益、雷两人,在屋顶上吵闹,吾即上楼,目见被告等以玻璃杯向西崽等抛掷,吾即上前将两被告拖下,时又见第三被告马斯夫在门外,欲将铁门扒开,救护益、雷两人,幸铁门锁住,故此未曾扒开,后由探捕始将两被告交探,带入捕房是实。

姚阿四供,吾在原告家当差,是晚目见被告马斯夫用手枪向东家恐吓是实。东华戏院经理姚某称,是晚场中看客,均已散去,独益、雷两人仍在楼上饮酒,先向跳舞西妇调戏,后由商人得悉上楼,婉言劝导,讵被告等仍置不睬,并又行凶,故由商人嘱令看门人拖下等词。继由被告律师何万福称,当时为因小账口角,彼此争执,并无持枪恐吓之事,并由被告方面见证某西人等上堂证明一切。中西官判退去,听候覆讯再核。

原载《申报》,1926 年 9 月 7 日第 16 版第 19223 期

三俄人吵闹东华戏院之罚锾
——郑毓秀律师第一次出庭

法租界霞飞路东华大戏院主丁润庠,前延郑毓秀律师代表,投法公堂控俄人马斯夫、盎非而特、雷哇尼道夫三人吵闹戏场,持枪恐吓原告,请求讯究,并请追偿损失等情一案。昨又传讯,被告马斯夫由仪万福律师代辩称,是晚闻得同乡人在戏院内被人殴打,意欲前往救护有之,并无持枪恐吓之事,原告所控不实,请求将案注销等语。聂谳员商之法副领事德君,判被告马斯夫罚洋十五元,盎、雷两人各罚洋三十元充公外,再负担原告之损失。

<div style="text-align:right">原载《申报》,1926 年 9 月 14 日第 11 版第 19230 期</div>

东华戏院为美国福克斯公司主映人

东华所经理之福克斯公司名片《爱国热》开映有期,东华影戏院院主丁润庠君,为浦左川沙济阳氏之富家子,嗜美术而兼长中、英、法各国文字。该院成立前后计废时三载有余,孤心孤诣,一切设施均由其个人财力所创成。惟丁君从不自满,近虽病体支离,然办事精神仍不稍减。前月开映世界大片《铁马》,开沪上少有之新纪录,今闻该院已得美国福克斯之准许,为该公司主体映演人,订约两年,现在业经到沪大新片甚颗,陆续将在该院开映。其各大片中,尤以《舞女》与《爱国热》等诸片为最

① 东华大戏院《爱国热》影片广告,《申报》1926 年 11 月 27 日。

巨,而最出色。兹悉《爱国热》一片即西文原名 As No Man Has Loved,即全地球最著名之美国林肯时代爱国事实片。定期本星期六开映,届时必有一番盛况。又该院昨日开映之俄国著名悲剧《昙花恨》一片,早晚两场,均卖满座,后至无座而退出者约有数百人,看客之中,泰半为俄国侨民云。

<div style="text-align:right">原载《申报》,1926 年 11 月 26 日第 18 版第 19303 期</div>

孔雀东华戏院

孔雀电影公司之积极进行

　　中美合办之孔雀电影公司,虽未正式开始营业,而内部设置,正在积极进行。如本埠总公司所筑之试映新片场,大约月内可能完工,一面又派职员朱神恩君往济南调查社会情形,现已与该地俞某接洽就绪,且租定某京戏院为临时之影戏院,将来如能发达,拟自行建造一新式之影戏院,至戏院之定名,无论在何地,一例称为孔雀戏院云。

<div style="text-align:right">原载《申报》,1923 年 5 月 8 日第 18 版第 18030 期</div>

① 孔雀东华戏院《爱莲女士》影片广告,《新闻报·本埠附刊》1927 年 1 月 3 日。

巴黎大戏院

① 巴黎大戏院开幕宣言,《新闻报》1929年12月29日。

巴黎大戏院开幕先声

——专映卡尔登订定而未映过之无声巨片

法租界霞飞路东华大戏院，交通便利，布置雅洁，惜以映片不佳，营业不振。近由沪上巨商多人租得，专映无声巨片，内部陈饰改革一新，更名巴黎大戏院，以媲美其富丽堂皇。所映之片，悉系卡尔登影戏院于开映有声片前所订定而未及一映于沪人之眼帘者，如美国福克司 Fox、拍拉蒙 Paramou、米高梅 Melro-Gollwyn-Mayeo 诸大公司之名贵作品，当连续放映于该院。特聘海上最著名西人乐班配奏音乐，并加译华文字幕，以利观众。座价则特别低廉，借资普及。闻开幕期已定一月五日，映片为大文豪托尔斯泰杰作，约翰吉尔勃、格莱泰嘉宝合演《锦囊艳骨》，谅届时霞飞路上，车水马龙，必有一番盛况也。

①

原载《申报》，1929 年 12 月 30 日第 14 版第 20394 期

① 巴黎大戏院《爱》影片广告，《新闻报》1930 年 1 月 6 日。

丁润庠被殴记眼珠受伤颇剧

法租界霞飞路巴黎大戏院房主丁润庠,于前日上午十一时半,被法租界会审公廨检察处送达堂谕之公务员俄人开去米老夫殴打成伤,缘是日因前以迁移房屋控告丁润庠之俄国理发师扑克斯,业已胜诉,判令丁须赔偿扑克斯圆一千两。因不服判决,仍请办理该案之狄百克律师提起上诉。而扑克斯亦另向公廨请求,谕令巴黎大戏院将应付之房金中,提出圆一千两,缴存公廨,开去米老夫即持堂谕,送交巴黎大戏院。该院经理遂以堂谕送交丁润庠阅看(丁即住巴黎大戏院三楼),开去米老夫亦即随同登楼,时丁方卧病在床,请开去米老夫通知其代表律师狄百克依法办理,以致发生冲突,并将丁殴打。巴黎经理见已肇事,即下楼报捕,当由该处站岗中西巡捕将开去米老夫扭送捕房,而丁时已晕卧屋顶水门汀上,不省人事,所穿衣裤洒染血渍,头部左眼目珠已夺眶而出。丁夫人闻讯奔至,惊惶失措,当即派人扛下,雇车送入蒲石路三百四十号郎倍安疗养院。郎医生以伤势重大,急加请著名眼科专家洛克斯医生共同施用手术,先将突出之目珠,安入眼眶,然后检验其他受伤之处。现丁寄卧该院一零六号病房,时时呕血,神志晕乱。据医生言,目珠受伤颇重,恐有失明之虞。

原载《申报》,1930年3月3日第14版第20448期

巴黎昨日宴请记者盛况

霞飞路巴黎大戏院,于昨日午刻,宴请报界,并试映有声音乐歌舞哀感浪漫警世巨片《女性的消遣》以娱来宾,到者达百余人,济济一堂,颇称一时之盛。至下午二点半,宾主方始尽欢而散。该片系欧洲最新出品,为名片《伏尔加!伏尔加》,男主角哀斯司克莱脱及美丽女星亚尔茄希柯娃所合演,不但有动人之歌舞,且具有富于刺激性之剧情表情,而其描写俄国贵族之奢侈生活,及俄国平民之穷困生活,两相对照,尤为深刻感人,是故来宾莫不啧啧赞美。

原载《申报》，1931年3月16日第10版第20814期

巴黎今日起改映有声电影

　　霞飞路巴黎大戏院素以专映头等无声巨片闻于沪，兹因无声作品来源稀少，佳品采购匪易，该院为顺应社会潮流起见，特不惜巨资，装设最新式R.C.A.有声机。此项新机，发音清晰准确，较之原音，不差毫厘，现时美国头等戏院均已争相采用之，惟上海装设此机者，尚只巴黎一家。该院已定于今日起，改映有声电影，闻其第一次贡献，为福斯公司一九三○年超等出品《新群芳大会》，第二期映《欢喜冤家》，第三期映《百老汇之销金窝》，第四期映《雏鸾娇凤》。

① 巴黎大戏院《女性的消遣》影片广告，《申报》1931年3月14日。

原载《申报》，1931年6月20日第14版第20908期

巴黎大戏院之新计划

霞飞路巴黎大戏院，自改映有声电影后，生涯颇盛，惟该院一月以来，接得各界人士要求重映无声电影之函件，日必十数起，足证无声电影确有存在之价

① 巴黎大戏院影片广告，《申报》1931年6月18日。

值。该院同人一再讨论,决定自兹而从,每月选映上海从未映过起特无声巨片两部,其经已拟定之第一部无声片,为轰动全欧及博得德国教育部头等奖章之社会警世巨片《人欲横流》,闻公映之期,已定于下星期五(十七日)云。

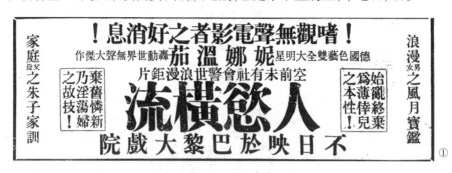

原载《申报》,1931年7月11日第16版第20929期

影院素描:巴黎大戏院

华兰女士

四角座极少

 它们是一家中等的影院,如果以为地位太朝西,终比国泰占着优势,听说它们从前有外国股东,现在已由国人接办。接办的起初曾经受到广告的过分宣传,失去一般人的信仰以后,它们改变宗旨,但因为它们位子少,售价贵,除非有特别的惊人片子,终不能怎样地吸引顾客。那里有的是皮椅子,大家曾经交口称赞,但现今影院业的相互竞争又多又考究,皮椅子也就并不觉得特别了。不过买票处虽不怎考究却很宽适,院里很浅,楼上位子更加不多,票价的所以不肯减低,或者就是这种原因,四角大洋座位在前面没有几排。

 霞飞路是出名有俄罗斯住户,所以戏院里就有俄罗斯人的足迹,逢到有俄国戏剧登台,俄人的看客及兵就更多,他们不做国片,但不时有俄国影片,大概便招徕俄主顾了。除了俄国影片,很少有一种有精神的片子,也许是被其他大戏院抢去了,也许是它们节省开支吧。

 最近为了没有我喜欢看的片子,所以未曾涉足,有否改变,恕我不得而知了。再说巴黎给我的并没有多大印象,止笔不赘。

① 巴黎大戏院《人欲横流》影片广告,《申报》1931年7月13日。

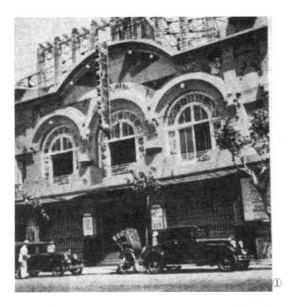

原载《皇后》,1935 年第 21 期

巴黎大戏院装修内部
二十六日起暂停开映

 本埠霞飞路五五〇号巴黎大戏院,为谋观众进一步地舒适起见,决将场子内外全部重加装修。举凡一切内部刷新工作,刻正日夜开工。如内部墙壁,向来颜色不但陈旧,且不雅致,现拟改漆美化颜色。前装电灯,亮度不足,观众甚表不满,现正装配新式电灯,增加亮度。至于有声机映机等,亦正在改革中,预料将来发音,可以清晰自然,银幕上可使光线柔和。此项刷新工程,于本月三十日完工。闻本月三十一日起,然开映俄文豪托尔斯泰世界名著《复活》一片,该院第一声选映此片,意在使该院营业,冀得《复活》至"一·二八"以前欣欣向荣之程度云。

① 巴黎大戏院外观,《青青电影》1935 年第 2 卷第 4 期。

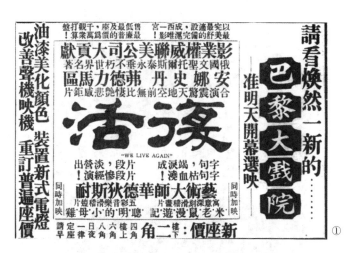

原载《申报》,1935年8月28日第13版第22393期

巴黎大戏院开幕盛况

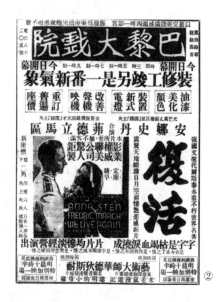

巴黎大戏院,特斥巨资,刷新内部,昨为开幕之期,观客因该院选映佳片,且拟一新耳目计,午后二时许前座已告容满,至二时半,楼下全部座位亦告客满,至二时三刻左右,楼上亦无空座矣。其余三场,亦极拥挤。闻观客口碑,咸以该院以前陈旧状况,今已一扫而除,内部经此番改革后,确声光并茂,均表示满意。今日星期休假,该院为调剂拥挤起见,今日特映五场,第一场于上午十时半起映。

原载《申报》,1935年9月1日第19版第22397期

① 巴黎大戏院《复活》影片广告,《申报》1935年8月30日。
② 巴黎大戏院开幕广告及《复活》影片广告,《申报》1935年8月31日。

国泰大戏院

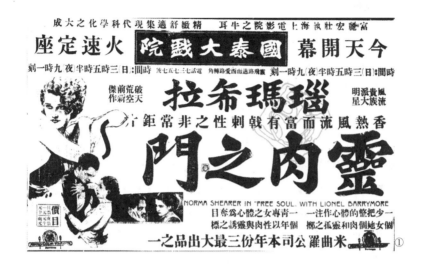

① 国泰大戏院开幕广告,《新闻报·本埠附刊》1932年1月1日。

《奈何天》述评

阿 奋

轰动一时的《奈何天》前天在国泰大戏院开映了,记者因业务关系,只好去瞧五点半一班。看的人像潮水一般,临时买不到票而享闭门羹的不知多少。由此一点,可见该片是怎样地受人欢迎。

记者走进戏院,四面一瞧,电影界中人得占全院五分之一。这天电影界中人到的有卜万苍、阮玲玉、王元龙、黎灼灼、金焰等,一片星光灿烂,懿欤盛哉。

这天我对于国泰第一点不满意的,就是开映的时候,连续断片至三次之多,每次暂停约五分钟。因为到国泰去的人,大家存着一种心理,国泰是一等戏院,所以仍旧很沉静,否则换了一只戏院,将不知吵到如何程度。堂堂一等戏院,有这种事情发生,甚至断片三次之多,真要对国泰戏院愧煞。

《奈何天》这出戏,我们当然受了葛雷泰嘉宝、雷门诺伐罗、利昂摆理玛亚、鲁意司东,尤其是嘉宝第一次和雷门诺伐罗合演的引诱力。我们要是苛论一句话,《奈何天》这出戏不能算上乘,因为这出戏里很难找得出色的表演,就

是有一二点满意的表演,也是大明星所应当有的艺术,无足为奇。倘使换了没没无名的人做,这出戏就要值得我们的赞美。

原载《开麦拉》,1932年第41期

影院素描:国泰大戏院

钱 沄

秩序非常好

许多人是以踏进大戏院为荣耀的,"到国泰去"也是说得嘴响的。在不久前他们的票价是日间起码一元,但要摆阔的人上海固是不可胜计,一方面到底看看虽是烂污钞票,也同样得兑十二只小角子多,雪白新洋钱时更分量重了,何况大光明、南京有六角的票位。国泰在势既不得不减,事实也只得即减,减了以后果然空座没有再空得那末可怜了。

大门以至入座门是斜的,远没有融光那般宽正,内里一样正块式再加壁面,更其屋顶上那种线条,灿烂中带淡雅,粉红、淡黄、黑线,莫不适宜令人好感。

银幕那么阔大,座位较大光明稍阔,式同,色淡红,膝盖的距离为全上海影戏院冠,可以说比了最促的金城三排抵它二排,所以最舒适,进出不受牵制,更想到上海影戏院中是:最深长融光,反之大上海;外国主顾最多巴黎,反之是中央;光线最亮大光明,反之是属蓬莱吧?

看影戏在我心中常有一种不可免除感想,凡是范围大售价稍贵的戏院,它的一种秩序极明显地暴露出来。日间走到国泰,由六个之中一个西女引导我们进去,为了一概对号入座,观客更是一概静悄无声,买票处也有同般景象,我们中国人到处如此守秩序时,大家增光满面,岂不快哉!但在当天被人请客观金城的《大路》时,可就景象全非,算算只差二角大洋,喧哗之状可笑。请宁波人别见气,内中宁波人口气最响,也最会烦吵,离开几十步远,还大声招呼他的同伴,引起全场嘘声等诸怪象。比较之下,大不相同。

那天演的是《鸳鸯谱》,剧情平淡,表演轻松,穿插尤妙,女子啦啦队熟练,颇见功夫,处处加噱头,笑口常开,球赛等场,范围不小。换句话是费些本钱,为国片只可眼睁睁看的各异环境!六个女导员,是清洁整齐,人也都漂亮,一望而知受过训练的,即不如对号入座,顾客也有一种便利,中国的影戏院最好

也上下对号入座,一面多提倡些女子引导员的职业。但也有人说中下的影戏院不守秩序的中国人太多,对号入座一举虽轻而不易办,中国人能够守先后买票不争先已好了,不知这许不守秩序的中国人呵,可否争口气,让影戏院来实行改革,究竟各方面有便利的事,否则老成为空口说白话了。

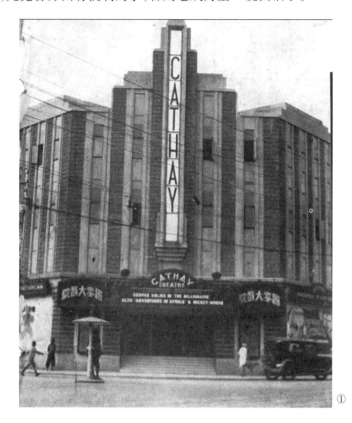

原载《皇后》,1935 年第 22 期,第 26 – 27 页

英轮运废铁济日水陆均遭厄运

美码头工人阻止通过　装铁英轮触暗礁沉没　国泰开映沉轮影片　中外鼓掌

《密勒氏评论报》云:英货轮波宁登号,载有拟运往日本之废铁,六月二十五日被阻于美国华盛顿州之太柯马,因码头工人拒不经过码头上所置纠察线

① 国泰大戏院外观,《电影月刊》1933 年第 25 期。

之故也。置该纠察线者,为美国不参与日本侵略委员会之太柯马分会,该团体之首脑,即美国前国务卿史汀生。其目的在防杜军火与作战之基本物料由美运往日本。另一艘英轮丹波尔巴号,亦载接济日本军火厂之废铁者,四月九日在华盛顿州之奎拉育特以外触暗礁而沉没,轮员三十六人均经救起,但所载废铁八千吨,全部丧失。所摄该破轮之新闻短片,近在上海国泰戏院开映,满院中外观众见之,无不鼓掌,历数分钟不绝。

原载《申报》,1939年6月30日第15版第23467期

国泰戏院司阍捕心脏病不治暴卒

林森西路国泰大戏院司阍捕俄人爱尔考夫,五十八岁,素患心脏病,于昨日下午四时十分许,旧疾暴发不治而已。后经人报告卢家湾警分局,派员到场,将尸体载送广慈医院,转送验尸所候验。

原载《申报》,1949年5月15日第3版第25588期

辣斐大戏院

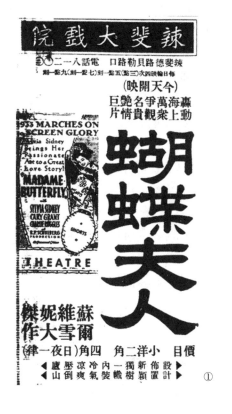

① 辣斐大戏院《蝴蝶夫人》影片广告,《新闻报·本埠附刊》1933年7月1日。

影院素描:辣斐大戏院

鹤　生

　　辣斐门面,极尽其法国式的那一条长形,很阔长的阶石,专备招贴的转角,入门见了屋顶,很容易体会到这样式,便是西文中的 U 字。虽然四面都是石柱,不,水门汀的,好在藏在座后,并不稍遮住视线,楼是没有的,下面因此大点,后四角前二角,有不少位置了。他们可以连看,所以在片子映演时,常见不断的人影和人声,这种方式对于顾客得分二件:一是使观客到院后不致因时间的迟早,总得入座;一是才为了这样,对于秩序不论散场入场,总见得零乱,难整齐,碰到看客守秩序还好,不然使静观者很不安定。

戏院方面吧,仗了座位多,或是生意平淡时,随时入座是较利的,若照个人的意见,则以为是归一的好。

辣斐不映国片,时常见到大门内售票处有着外国人照料,监督着一切,中国人是受指挥的,"薄爱"和售票员等,大概是外国人开设的,即使看客中也有不少外国太太、外国先生,俄国法国。

座椅石骨般硬,并且像中央大戏院一样,屁股向前泻滑,瘦的人二小时后,不是股尖痛,定觉得背股酸了;而屁股要前滑,最是大毛病,要二小时背尽是伸直也当疲倦的事!

他们所映出的片子,很有几本是佳妙的,为不久以前大戏院映过的,或是轰动过的,二角四角,那末未始不可说不廉,并且他们的银幕光线很好。发音呢,似乎太响了!

值得一提,他们的售票员,我见过以前是在巴黎售楼上座那个窗口的,姓李吧?售票在影戏院中最和气,比了北京全盛时一位瘦的,穿过素戴眼镜的一位差得多,瘦的现在大约南京的是吧?火气退多,不致碰鼻子了,可喜。

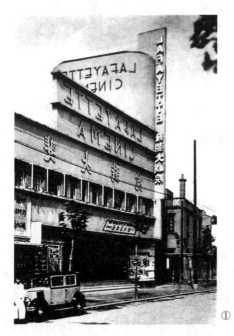
①

原载《皇后》,1934 年第 13 期,第 23 - 24 页

① 辣斐大戏院外观,此照片为私人收藏。

辣斐德路上的文化

蔚

　　辣斐影戏院是附近儿童们的唯一的乐园。这戏院是仿照国泰戏院建筑的,没有楼座,相当地轩敞,座位很宽舒,也没有别家小戏院那种污浊噪杂的现象。所映的影片,都是美国第一流片子,而以大光明映过的片子最多,偶而也放映一二张中国影片。所以看影戏的观众,可不上大光明去购那高贵的座位,而守候着到辣斐上演的时候去看,迟看早看哪有什么关系呢?虽然近来辣斐的座价也涨到五角和七角,比较大影戏院究竟还是便宜的。每当星期六的下午和星期日,戏院门前常挤满着无数的观众,而以孩子们占着最大多数,等候里面的观众散场出来,争着涌进去抢夺较好的座位。因为每场影戏老是这样拥挤,而孩子们总是乖巧地不顾一切去争抢座位,大人们反而不好意思和他们竞争,只得落后了。

　　因为成群的学童在这段马路上从早到晚不息地来来往往,辣斐影戏院的营业是这样地发达,所以附近的商店也都加倍地利市。近一年来,文具商店、旧书店、小书摊等等,不断地添设出来。因为书价高涨了,一般中学生等都到这里来搜购他们所需要的旧教科书。这里的旧书摊有五六处,还有一家单开间的旧书店,常在报上登着征求看小说的基本读者的广告。它是这段马路上的旧书大本营,特别多的是各色新旧小说。旧书摊上生意最好的是教科书。这些书摊都是用肥皂箱装着书陈列在马路旁边。还有家书店独多线装石印木板的旧籍,所以它的顾客都是戴眼镜八字须的老先生。

　　有一家的书摊规模相当地大,而以学生顾客最多,每当摊主有事或遇天雨的时候,他总在摊基的墙壁上挂着一条市招,说明本书"店"今天因事或因雨停止营业等字样,这似乎也是招揽主顾的一法。

　　还有一个书摊,专售从前被称为一折八扣书的小说笔记,这种书现在都印上了五彩的封面,售价也高贵了许多。

　　还有一家启明书局的分号。启明是随一折八扣书兴盛的时代崛起的,它当初是编集现代的创作,为便利一般的读者,用最低的定价类乎一折八扣的价格出售的,而现在则以世界名著的译本的重译为大宗,此外也编印了不少的辞典之类,营业是很发达了。

此外还有一片书报杂志摊，我最初是这报摊上的老主顾，和这青年的摊主混得很熟，也曾为他而写个一篇特写。他最初的规模很小，仅有几种大小各报，现在是五花八门各种报纸杂志，如《旅行杂志》《天下事》《西风》《良友》，以及各种电影画报歌曲之类都有。年青的摊主是战后失业而自力更生的人，我天天看到他的报摊逐渐地扩充兴盛起来，我常暗暗地为他欣喜而祝福他。

原载《申报》，1941年3月30日第8版第24086期

两影戏院被掷烟弹

昨晚九时三十分，法租界贝勒路辣斐大戏院，开映末场下集《蒙面大盗》时，场内突有人掷烟幕弹一枚，当场烟雾弥漫，观客受惊，纷纷夺门逃命。捕房得讯，派大批探捕往该院严秘搜查，但掷弹者早已逃逸无踪，只拾得弹片，带入捕房从事侦查。

又福煦路同孚路口金都大戏院，于昨晚十时五十五分开映《铁血怪侠》时，场内亦被人掷一烟幕弹，一时浓烟四布，秩序大乱，公共租界捕房得讯，派探捕到场调查，此两案似系敲诈性质。

原载《申报》，1941年9月6日第10版第24245期

辣斐大戏院易主

大兴路黄陂路口的辣斐大戏院，建设至今，也有很多年的历史，一向开映中外电影，主持其事者为一法国人。

战后，该院即以放映国产片三等影院之姿态出现，营业则未见如何起色。

最近辣斐有出盘的意思，但那是一种很秘密的动向，恰巧姜衍、洪福全等主持的五福公司解散，巴黎又从话剧的场面一变而为电影的色彩，于是姜衍捷足先得，同时该院当局谈好条件，在一星期前，先付定洋五十万，算是成局了。关于戏院受盘以后，将来即由姜衍担任经理，负责管理前后台一切事务。姜衍也曾多方向各班底接洽，原定表演歌舞或申曲、越剧、滑稽，此时已决定上演话剧。打进辣斐的是吕玉堃的剧团，他们拥有姜明、章发、谭光友等优秀演员，也就是过去天祥公司管理下的一部分人。吕玉堃、姜明等，现在苏州游击式演出，日内即可率团来沪，开始办理签订合同及开始排戏种种工作。

某话剧的场子，从前上海剧艺社有辣斐花园的"辣斐"，今后又有脱胎电影院的"辣斐"，也有人说，关于剧院的名称，或者要改动一下。辣斐已在装修内部了，定新正揭幕，至于吕玉堃等打进辣斐后，搬出一些什么东西来，我们等着瞧吧。

<div style="text-align: right">原载《力报》，1945年1月24日</div>

鲁迅十年祭昨在辣斐戏院举行

昨为鲁迅逝世十周年纪念，中华全国文艺协会，特在辣斐大戏院举行十周年祭。下午二时开会，出席各界男女青年数千人，邵力子氏以文协名誉理事资格，被推任主席，赵景深司仪，主席致辞后，叶圣陶、郭沫若、茅盾等演说，最后再许广平女士演讲后，放映十年前蔡楚生等所摄鲁迅殡仪记录影片，并定今晨十时，在万国公墓凭吊鲁迅墓。

<div style="text-align: right">原载《民国日报》，1946年10月20日</div>

月光大戏院

→亚蒙大戏院

<p style="text-align:center">月 光 大 戏 院</p>

新式电影院将出现

——月光大戏院

上海地产巨商王咏梅君，近在法租界太平桥购地数亩，建筑一新式有声电影院，定名月光大戏院，英文名 Moon Light Theatre，建筑式样，非常富丽，开幕日期预定明年一月一日，现正积极进行中，并设筹备处于南褚家桥王元道国乐号内。

<p style="text-align:right">原载《申报》，1932年9月6日第16版第21343期</p>

建筑中之月光大戏院

地产巨商王咏梅君，为社会事业之热心分子，去岁于法租界太平桥自置基地上，设计创办月光大戏院所，聘电影戏剧巨子李元龙君为经理，鸠材兴工，已数月于兹。现悉该院建筑式样，纯为一九三四年立体式，门面地板，首创电木，尤开建筑史上之新纪录。全院计约千一百余座，悉用弹簧绸面沙发，冬用水汀，夏用冷气，装用最新式"辛泼腊克期"放映机，及"亚尔西爱"巨型实音有声机，与本市领袖戏院所用者相同。内部装饰，均经美术专家设计，极尽堆金砌玉、富丽堂皇之能事，已费资本在五十万元以上，为本年度电影院之突起异军。选片中外并重，已与著名影片公司数家订立合同。王、李二君，本其经验所得，确定方针，为"建筑宏伟时代化，布置富丽贵族化，管理缜密科学化，座价低廉平民化"，故实可称为海上平民电影之富，将于二个月内竣工开幕，届时太平桥畔，更当繁荣不少也。

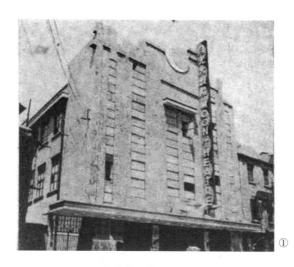

原载《申报》,1934年2月8日第14版第21847期

月光大戏院得罪观众请求予以惩罚

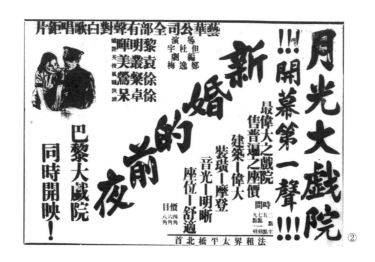

① 月光大戏院外观,《青青电影》1935年第2卷第4期。
② 月光大戏院开幕广告,《申报》1935年2月5日。

废历元旦,法租界又新开了一家月光大戏院,开映《新婚的前夜》一片。那天我弟弟也去看,回来说,他去看的一场,戏院里是客满的,但因为该院要赶于旧历新年开幕,所以筹备极为匆促,直到开幕前一天还在粉饰墙壁,装置椅凳。所以开幕的一天,一切都杂乱非凡。《新婚的前夜》是新片,结果竟会断片至三次之多,观众大噪,而戏院当局非但不向观众道歉说明,反而打电话给法捕房请求保护。巡捕来时,看见院内凌乱状态,乃将迹近为首的观众十数人捕去,舍弟目睹此情,大为不平。按月光戏院如此行为得罪观众,不啻自绝生路。鄙人听后亦为愤慨不已,为特投函本刊,请求将此信刊出,予以名誉上之惩罚,以诫将来。

<div style="text-align:right">海宁路一六四号邵天雨启
原载《电声》,1935年第4卷第7期</div>

月光戏院损失三十万

月光影戏院设于白尔路,今年新岁始开幕,主人为王元道药肆之老板,购地造屋,共费三十余万,终以地段关系,生涯惨淡,而驯至今日,不克支持,以戏院全部拍卖,仅四万余元,王已因此得痫疾。闻王为人极诚厚,惟办影院事业,则属外行,其失败宜矣。当月光因积逋过多,为人所控,将被法院封门时,曾有人往与接洽,拟租该院演剧,定期一月,彼方愿出三千元与王,王不受。谓戏院封门在即,不欲累人,故不受,由此一事,可以见王实为忠厚之人也。

<div style="text-align:right">原载《电声》,1935年第4卷第42期</div>

亚 蒙 大 戏 院

亚蒙大戏院今日开幕

法租界太平桥北首亚蒙大戏院,前以修理内部,业已工竣,装潢富丽,焕然一新,定于今日举行开幕。首次献映苏俄巨片《孤女之爱》,该片伟大摄制系最新出品,剧情离奇,海上从未映过,预卜观客定必拥挤云。

原载《申报》,1937年4月16日第16版第22968期

合开亚蒙戏院两俄人兴讼

白俄立道(译音)今年八十七岁,于上年十二月间,两同种人亚杰立克(译音)两人,租赁法租界白尔路月光大戏院原址房屋,开设亚蒙影戏院,由立道出资,亚杰立克担任经理。营业未久,因亏蚀歇业近已改组。现由立道具状特二法院刑庭,自诉亚杰立克诈欺取财,并附带民诉,请求判令被告返还股本一千七百元,及损失二千三百元一案,昨日上午由邱焕导推事莅刑二庭传讯。自诉人委俄籍律师代到,称自诉人于上年十二月间,被告合开亚蒙戏院言明自诉人出资,由被告任经理,向诉人先交被告一千七百元作开办费。是月二十日,自诉人被汽车碰伤,在医院治疗,对戏院事务全由被告负责进行。不料被告于本年一月十五日,用打字机打就让股书,乘自诉人神志昏迷,要自诉人签字。自诉人于签字后,近始发觉受愚被骗,而被告已将自诉人之股转让与严姓,得款九千元。自诉人除所付股本被骗外,共损失二千三百元,请依法判断。被告辩称,当自诉人签字时,其代理律师亦在场,被告因办戏院,损失八千金,自诉人将股份让与严姓,致被告受损失无从追究,请求宣告无罪。庭上核供,命办论后,宣告终结,谕候定期宣判。

原载《申报》,1937年5月18日第12版第22999期

① 亚蒙大戏院开幕广告,《申报》1937年2月5日。

杜美大戏院

本市又一影院落成

战后上海,影院业有畸形发展之现象,自沪光大戏院开幕之后,其次如金门、平安等二家外国影院亦次第开幕。最近法租界西区之杜美大戏院又将落成,该院系由二西人经营,此二西人原籍德国,数年前亦曾在德国经营影院事业。该院开幕后,专映第二轮西片,全场座位仅七百六十余只,刻正在装修中,即日就可竣工。

原载《电声》,1939 年第 8 卷第 21 期

苏联电影风行海上

杜美路杜美戏院廿一日起,放映一部苏联新片《怒海》,这该说是开杜美戏院的未有之先例,三轮戏院映第一轮片。《怒海》的故事,是写海滨地方的一个新型恋爱剧。外景部分,据说摄得十分美丽,光线也很柔和。

此外,还有一都新片,叫做《儿女英雄传》,是一张文艺电影,根据法国的

① 杜美大戏院开幕广告,《申报》1939 年 6 月 4 日。

一部名小说改编而摄制成的,这片沪光戏院在本月廿八日起上映了。

这部影片的故事,简单地说是这样的:

一个理想家叫格莱特的,他立志要找寻一个新的大陆,让一般穷人去住,并且做做新大陆的主人,世世代代不再受到别人的压迫和剥削。这个新的天地中,没有人吃人的事会发生,有的那只是人类的自由与平等。

一天,他出发航行找寻新大陆去了,途中,出乎意料之外地遭遇了难,于是就避居在荒岛上。他的子女,得到了他们的父亲遇难的消息后,立刻也登上了,千辛万苦,终于找寻到了他们的父亲。这时,他们老父是说不出的欢乐,微笑地说:"现在,我不怕理想的不能实现了,因为未完成的事业,我的勇敢的子女们会给我完成的。"

单就故事而论,当然并不怎样曲折;但,值得注意的是这片的技术,说是非常优秀的。

原载《青青电影》,1939 年第 4 卷第 35 期

洋片不佳

杜美大戏院全为西人组织,内部办事人员亦全部是西人,平日开映之片,当然亦为西片。该院原址本为一通宵跳舞厅,改建后成此戏院,耗资十五万元,相当雄伟。现杜美以开映西片,成不甚佳妙,有改映国片之议,屡与新华公司磋商,其所属意之片,为新华之《貂蝉》《武则天》,与华成之《云裳仙子》。现新华已允许将《武则天》一片排在杜美开映,日期已定自十日起,先以开映三天为试验,如售座成绩能较优于西片,则杜美亦将变成专映国片之戏院矣。

原载《中国艺坛画报》,1939 年第 88 期

西 藏 路

1845年,英国在洋泾浜以北地区设立了英租界。为了防御小刀会,英租界于1853年在租界西侧开挖了一条小河,名为泥城浜,北到苏州河,南至洋泾浜,与周泾相通。浜上有三座木桥,为北泥城桥、中泥城桥和南泥城桥。在中泥城桥以南的泥城浜东侧有一条小路,名为西藏路,因位于租界西端,被称为西外滩,与黄浦江畔的东外滩相对应。泥城浜西侧为跑马厅。

1863年,英国和美国在上海的租界正式合并,成为公共租界,由工部局统一管理。1912年,工部局填埋泥城浜,修筑成新的西藏路。1936年,西藏路更名为虞洽卿路,为上海公共租界内唯一一条以华人命名的街道。1943年,汪伪政府接收租界,将虞洽卿路改回西藏路原名,1945年更名为西藏中路。

导　言

　　西藏路上的影院,和上海滩大亨们有着直接或间接的关系,黄金荣、黄楚九、虞洽卿、王晓籁、杜月笙们的身影在这些影院的背后忽隐忽现。

　　1923年2月16日,浙江商人徐颂新创办的申江大戏院开幕,位于六马路(今北海路)云南路口。楼上楼下共有一千二百个座位,是当时上海最大的影院。在楼厅的墙上,安置有自来火炉,影院内还安装多个通气风扇,门口的收票员皆为印度人。这一年,在申江大戏院里诞生了中国最早的字幕组,无论放映何种西语影片,申江大戏院都请人预先将对白译为中文,在影片亭中另外放置一个中文说明书的幻灯,开映影片时,同步将译文映出,使得不懂西文的观众也能了解影片中的情节。

　　当然,人人字幕组出现得太早也有弊病。国人向来好为人师,观影时,译文一出,戏院内皆朗朗诵读之声,整齐划一,让人几欲疑心申江大戏院改为私塾了。

　　申江大戏院所映多为西片,虽地段佳,设备新,然终不能投观众所好,卖座平平,无法维持。不到一年,徐颂新便以二十余万金让归于亦舞台的沈少安。1924年3月15日,原本设在湖北路上的亦舞台搬迁至申江大戏院,改演京剧,更名为申江亦舞台。

　　申江亦舞台起初生涯尚可,后渐衰落。这时国产电影大为兴盛,明星电影公司联合五家戏院成立中央电影公司,专映国产片,申江大戏院亦为其中之一,更名为中央大戏院,于1925年4月24日开幕。首映影片为罗克主演的《怕难为情》,中央大戏院还特制了绘有罗克滑稽像的小汽球赠送给观众。中央大戏院开幕之始,以外片为号召,然卖座依然无起色,直到上映明星影片公司所拍摄《孤儿救祖记》一片时,观众云集,生意兴隆,由此开启了中央大戏院连续上映国产影片之先河。

　　1929年,黄楚九租下新世界游戏场京剧场旧址,开设影院,以其所创之福昌、九星两个烟草公司之名而取名为福星大戏院,聘请电影界闻人曾焕堂之弟曾载明为经理。4月26日,福星大戏院开幕,首映影片为《海上英雄》,票价一

律二角,并赠香烟一包。1931年1月19日,黄楚九病逝,其名下诸多产业包括福昌烟草公司停业,福星大戏院亦受牵连,因无人主持事务,遂出盘与叶文英,更名为皇宫大戏院,1931年8月12日开幕。初映影片,后改为专演女子京剧和沪剧。1940年,艺华和国联共同筹资,将原皇宫大戏院拆除,重建影院,改称国联大戏院,取"国产影片联合公演"之意。国联大戏院采用了北极公司最新式的冷热空气调节器,与当年申江大戏院所安装的新式自来火炉已非同日而语。1940年9月25日,国联大戏院由张善琨揭幕,袁美云剪彩,并邀请九大明星如顾兰君、白虹、陈娟娟、陈云裳等,在开幕式上表演唱歌,热闹一时。

1993年,一个叫五星剧场的老建筑被拆除,没有人记得它最初的模样。废墟残砖,斜阳散落,浅浅投下五个字——"国联大戏院"。

黄金大戏院,一望而知,是黄金荣开办的,位于八仙桥,1930年2月2日开幕,由黄金荣、张啸林、杜月笙揭幕。三大亨齐聚一堂,可以想见黄金大戏院在上海滩的地位。除了放映电影,还兼演京剧。各路腕儿角儿来上海,必来黄金大戏院拜码头。如果说国泰大戏院的观众以外侨尤其是白俄为主,安静幽雅,那么黄金大戏院的观众则多为江湖儿女,多了几分人间喧嚣气,连散戏后门口卖的都是菜饭、锅贴、面筋和小馒头。

"剧毕,大世界那处的野鸡,像大闸蟹般已上市,某鸡劈面走来,眼睛一眇……"这是黄金大戏院门前常见的情形。散了吧,夜已深。

江湖儿女多任侠,黄金大戏院虽为青帮名下的影院,却与中国共产党有过多次合作。1937年7月,周恩来到上海,和上海的秘密共产党员以及文化界民主爱国人士举行座谈会,就是租借了黄金大戏院的一间办公室。周恩来在会上传达了西安事变后第二次国共合作的形势和统一战线的任务,这是上海文化史上的重要事件。1939年7月24日,话剧界人士在黄金大戏院举行了联合义演,策划人是八路军办事处的负责人刘少文,演出旨在动员社会各界救济难民、支援新四军。诸如此类,还有很多。

后来,黄金大戏院变成了大众剧场,1993年被拆除,原址上修建了一幢三十九层楼高的兰生大厦,附设兰生影剧场。

我们这座城市,失去了很多,也得到了很多。在长夜独醒的时刻,总有那么一点忧伤。

西藏路南京路北首的大上海大戏院于1933年12月6日开幕,由融融影

片公司投资建设,是当时上海最新颖之影院,内部陈设采用了国外的最新材料,如走路无声无息的橡皮地板,四壁贴上有细孔的收音纸柏,无论坐在哪个位置都能清晰听见银幕上的对白歌唱;发音机采用亚尔西爱实音巨型机,走道铺着厚实的羊毛地毯,诸如此类,让喜欢追赶时髦的上海人纷至沓来。

 仅仅半年之后,不能维持收益的大上海大戏院便以三十万元的价格租贷给南怡怡公司,由联美公司管辖,为南京大戏院之联号戏院。战后国光、联美合并为亚洲戏院公司,大上海大戏院亦随之改隶亚洲管辖。1940年,融融公司与亚洲公司之大上海大戏院租贷合约期满,以五十一万元的价格出盘给五德公司,由张善琨主理,更名为新华大戏院,李世光担任影院经理,于1941年9月1日开幕,首映影片为《新姊妹花》。

 2005年,因市百一店扩建,矗立已七十多年的大上海大戏院被拆除。黄昏中,西藏路上的夕阳,如黯淡的玫瑰灰烬。

申江大戏院
→申江亦舞台→中央大戏院

新开幕之申江大戏院内容

云南路六马路转角之申江大戏院,开幕以来,已阅五日,而外间知之者,为数尚少。考其原因,皆以该院事前未曾多多宣布,虽在旧历腊尾,布露数次,但

① 申江大戏院开幕广告,《时报》1923年2月11日。

以岁暮各界多忙,皆不遑注及。但该院建筑宏固,设置完备,因该院系仿欧美最新式之戏院也,兹缕述如下。

该院门前砌有石阶,由阶而上,即达厅座之前堂,堂中置有靠壁、火炉、沙发椅等。上楼座之梯,建在进门处石阶之二旁,与楼下厅座不通,可免出入道拥挤之患。楼厅座位,极为舒畅,其最前之一排,为平间包厢,每厢可容四五人。全院建筑,皆以钢筋水门汀制成,故楼厅之行道梯,亦不假木料。行道梯每级之内,装有暗光灯,俟开映影片时,观客皆得以自由各处行动,不致有暗步摸索之苦。此种暗光灯,除卡尔登戏院外,他家皆无有。楼厅之墙次,亦置有自来火炉,院内又装置通气风扇多架,楼上下可容一千二百座,为现今海上最大之影戏院。座与厅座之太平门,分为二路,苟遇不测,观客可从容由太平门走避,绝无拥塞之患。而戏台之位置,对座客又极相宜,盖前后视线,适得其度。台前之座位,因有奏乐班之阻隔,亦不甚过近,故当影片开映时,台前之座客,绝无逼近昏眩之感。至该院之音乐班,共有五人,系以重金由小吕宋请来,非寻常能奏一二歌调之音乐者可比。戏台亦颇广阔,可排演各种布景戏剧。映演影片之亭,亦与他家不同,因建在三层楼上,另辟一门,开机者由小梯直达此亭,如影片万一失慎,则与楼上座客绝无妨碍。盖亭之建筑物,亦系钢筋水门汀等制成,无论如何,必不易着火,故该院得工部局之特许,观客如有纸烟癖者,可在院自由燃吸,不加禁止。楼上座位,皆编有号码,观客购票后,须按票上之号码入座,不可任意选座。售票处,楼上下皆有。楼上又设有酒排间,专售糖果、啤酒、汽水等物。该院又为观客便利起见,楼上下皆装置电话机,号码为中央七千五百七十一至七十二。所有收票员,皆用印人充任,又有穿制服之领座员。

该院尚有一独长处,为他家所不有者,即映演影片亭中,另置一映放汉文说明书之幻灯,无论何种西文影片,该院皆预为译出,当开映影片时,同时将译文映出,即不谙英文者,亦得了解片中之情节。每日且加添日演,亦属海上各影戏院中所仅有云。

原载《申报》,1923年2月21日第21版第17954期

申江大戏院之锐意进行

云南路六马路转角之申江大戏院,自旧历元旦开幕以来,转瞬已十余日。该院经理徐君因事前未曾早多布告,且仓猝开幕,致使内部布置,不及齐备,故

日来仍积极进行。又因天气严寒，要求工部局准用自来火炉。华文说明幻灯，以摇转不灵，已于昨晚改用玻璃片，如再不灵，当更以他法正之。座价亦已减廉。该院夜戏，本定每晚九时起开演，现以本埠影戏院大半皆在七时开演，至九时再续映一次，且连日于七时左右往该院询问者，为数甚多，故该院将改变规定时间，每晚亦当开演二次云。

<p style="text-align:right">原载《申报》，1923年2月27日第17版第17960期</p>

申江大戏院改定映演时间

　　云南路六马路口之申江影戏院，自上星期三以来，卖座颇有起色，该院经理又肯采用观客意见，且不遗余力，锐意进行。当开幕时，每晚开演时间，规定九时起十一时三刻止。现已各界要求提早，故于昨晚起，已改为二次，第一次七时起，第二次九时一刻，每次映演时，并佐以极和美之音乐云。

<p style="text-align:right">原载《申报》，1923年3月2日第17版第17963期</p>

申江亦舞台

① 申江大戏院《鲁滨孙漂流记》影片广告，《时报》1923年2月24日。
② 申江亦舞台开幕预告，《新闻报》1924年3月12日。

中央大戏院

①

中央大戏院改革后之发达
云

近年中国影片，层出不穷，而在沪则映乏戏院，除雷姆斯所设之恩派亚、夏令配克二院外，余如奥迪安、卡尔登、上海等戏院，皆不常映之，间有开映者，亦惟租借性质，而租金昂贵，故各影片公司在此种规模较大之戏院开映，不易获利。其余小影戏院如新爱伦、共和、中山等，虽亦竞映国产影片，但以观者庞杂，上级人士咸不愿往观。甬商张长福、张巨川等有鉴于此，乃于今春创设中央大戏院，将原有申江大戏院之一切布置，完全改革，采用大影戏院之各种办法，以开映上等国产影片，及选映著名欧片为营业。凡国产片之不良者，概不取映。以是开幕以来，营业日见发达，尤以开映国产影片时之卖座为最佳。该院见此情形，益加奋勉，近又直向美国购办银幕，及Simplex（雪姆拨莱克斯）映影机，闻已运沪，装置完备。此外又置备电燃炉三十余座，俾观客于严冬时不致寒僵，是以每一国产影片出，其较佳者必首先在该院开映。又闻戏剧著作家汪优游、徐卓呆等组织之开心影片公司，其第一次出品如《临时公馆》《爱情之

① 中央大戏院开幕预告，《申报》1925年4月16日。

肥料》《隐身衣》三片,将于明日起亦在该院开映,之三片皆由徐、江二君合演,诙谐百出,妙趣环生。同时该院又加映罗克主演之《丈母娘》,此片前在爱普庐影戏院开映时,座价售至三元之多,而连映七日,往观者仍极拥挤,足见此片魔力之大。此次在中央开映,特于片中逐幕加译华文,俾不识英文者,亦得会其妙意故。预料此二片开映时,定能轰动一时云。

原载《申报》,1925年12月29日第16版第18979期

对于中央大戏院之希望

汤笔花

今之谈电影事业者,莫不曰中国影戏,若何发达,若何勃兴。而所谓提倡电影者,见一二制片公司获利,则群起而效之,趋之若鹜,视电影公司为利薮,资本足否,人才全否,俱不暇计及,于是开办公司者,日有所闻,而公司之多,几为过江之鲫,结果失败者多而成功者少。余尝谓国人徒知开办制片公司,而独不顾及于影戏院,他日一片告成,必假手于外人所设之影戏院开映,以国人惨淡经营之心血结晶品,而供外人坐享其利,复行其要挟主义。以前尚能拆账,今则非包办不可,何甘心屈服,不思发展,良可叹也。余因其事关系匪浅,曾一度商之于上海大戏院主曾焕堂君,要求曾君多设影戏院,并开映国制影片。曾君本热心于斯,极表同意,谓必达到分设影戏院之目的,最近所产诸片,如《不堪回首》《悔不当初》《妾之罪》《空门遇子》等,已先后试映于该院,然独木不林,必当设法以救济之。今者,中央大戏院开幕矣,创办者闻系华人,一为明星影片公司张巨川君,一为百代公司张长福君,二君本影戏界人而合办影戏院,则将来之发达正未可限量。观于日前试映明星新片《最后之良心》,顿使余胸襟为之一畅。

(编者注:原刊后页缺失,此文未完)

原载《影戏春秋》,1925年第11期,第6页

中央大戏院开幕志盛
步将军

昨日,为中央大戏院开幕之第一天。该院系前申江亦舞台旧址,容积甚广。今中央加以刷新,华丽悦目,顿异旧观。三时后行开幕礼,男女来宾参与者千余人。先由院中乐师奏乐,乐止幕启,主席周剑云君致开幕礼,来宾任矜苹、陈寿荫等相继演说,祝中央前途之发达。次即举行游艺秩序,一为《最后之良心》主角萧养素女士跳舞因病作罢;二为王吉亭君、严素真女士歌京曲《四郎探母》,严唱《南阳关》,继加唱《苏滩》,文少儒又唱《荣凉关》一曲;三为黎明晖女士之歌;四为小明星郑小秋、张敏吾二君之双簧;五为耐梅女士粤曲;

① 中央大戏院《最后之良心》影片广告,《新闻报》1925年5月2日。

最后为滑稽短剧。剧开演后,饰培士开登之妻之翟绮绮女士,先唱一西洋歌,歌罢,剧中除翟女士外,以黄君甫饰亚白谷,邵庄林饰罗克,马徐维邦饰卓别麟,董湘苹饰泡拉,王献斋饰培士开登,扮演皆极滑稽,颇受观众之欢迎。剧毕,更殿以影戏,至五时来宾始尽欢散。

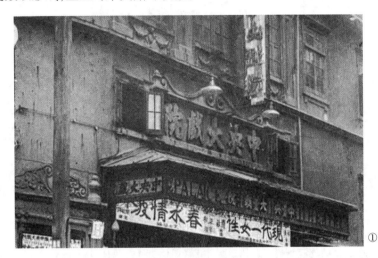

原载《电影周报》,1925年第1期,第13页

中央大戏院开幕预志

卢 伯

亦舞台停锣后,中央大戏院刷新之工程,即着手开始,坐椅院壁,俱配彩漆,厢坐则装以古铜美丽之电灯,楼下地面,铺以木板,借防湿气。闻此次装饰所费,为数甚巨。盖院主欲借此适中之地位,以与其他各大影戏院相竞争也。该院定四月廿四日开幕,所选影片,多系名作,片中说明,另加华文,较申江时代之射一影于幕下者为尤佳。演片时,另请俄国音乐家数人奏乐助演,喜怒悲欢,益见深切。此尤为申江时代所无,而足与其他各大戏院相颉颃也。开幕日之第一片,即为罗克《怕难为情》,此片前在爱普庐影戏院映演,极受观众之欢迎,虽每日加演至四次,而每次不得坐席者,常数百人。预料是片开演时,中央大戏院之门前,必有人满患之也。

① 中央大戏院外观,《电影月刊》1933年第25期。

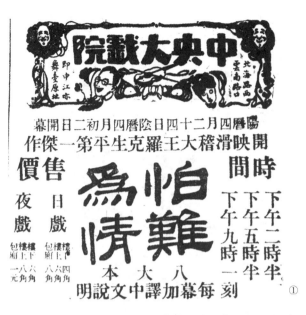

①

原载《电影杂志》，1925年第12期，第1页

中央大戏院之小汽球

中央大戏院开演之第一片，为罗克《怕难为情》，故观者甚拥挤。楼上观客，由该院各赠一小汽球，球上绘有罗克之滑稽像。球形与普通汽球无异，所异者，汽球受气之一端，有一木嘴，能旋合闭紧所受之气，使球膨胀成圆形。

原载《电影周报》，1925年第1期，第13页

中央大戏院新装马达

六马路中央大戏院自归中央影戏公司管理以来，对于院内一切设施，大为革新，收票、招待等职员，皆御制服，院内每日须洗扫二次。际此盛夏，又广置电扇，使观客安然观剧。该院经理张巨川君又为谋电影发光明晰起见，特托南京路汇通公司向外洋订购大马达一座，电力极强，现已装置就绪，明日起即可开用。至映影机亦为最新式之雪姆拨兰克斯牌，共有二部，可连续放映，无高

① 中央大戏院《怕难为情》影片广告，《申报》1925年4月21日。

断之弊。现在该院开映之《玉洁冰清》一片，为民新公司第一次出品，连日卖座极盛，日戏至三时已无座位，夜戏则尤为拥挤云。

原载《申报》，1926年7月7日第22版第19161期

中央装置慕维通

中央大戏院，近因有声片风行极盛，不得不迎合潮流，谋设备上之完美，且国制片上发音有声片，亦将次第问世，故于月前特以重金购置慕维通映影机一部，发音声浪，俱能使听者神往，如前数日公映之《摩洛哥》及今日开映之《复活》，皆属片上发音云。

原载《申报》，1931年9月9日第16版第20989期

① 中央大戏院《玉洁冰清》影片广告，《申报》1926年7月6日。

试演《海棠红》参观起纠纷

——蹦蹦戏伶人钰灵芝等因参观不遂率众捣乱

合众公司出品明星影片公司代摄之国产影片《海棠红》系张石川导演,由蹦蹦戏女伶白玉霜所主演,并情商明星王献斋、蜀稼农、舒绣纹、王吉亭、黄耐霜等联合演出。日前该片摄制告竣,当于午夜十二时后,假座六马路中央大戏院试映。按此种试片,系秘密性质,因试后尚须剪接修改,各公司于新片摄竣后例须举行,唯参观此种试片者,仅限于本公司同人。明星公司最近革新以后,一切设施,均实行科学管理,故此次《海棠红》秘密试片,事前分发参观券,无券者不得入场。讵料试片之初,忽为蹦蹦戏伶人钰灵芝、安冠英、活珠子等闻风前往,要求参观。中央大戏院案目,当以钰等无参观券,加以拒绝。双方争论多时,钰灵芝等始怫然而去,不移时间,邀集流氓二百余人,蜂拥而至,叫嚣鼓掌,大肆破坏。《海棠红》试映至半,亦因是停顿,后经中央大戏院电告巡捕房,派捕到来,始行驱散。

① 中央大戏院开幕以来第一声,《新闻报》1933年3月31日。

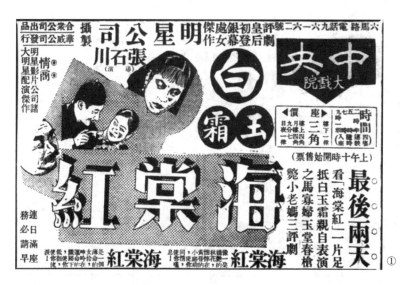

原载《申报》，1936年7月29日第13版第22717期

中央大戏院当局泄漏秘密
——各电影院广告费问题引起纠纷

最近海上各电影院，忽与新闻报馆因广告费问题发生争执。按新闻报馆前经理汪汉谿氏物故，其哲嗣汪伯奇君继任厥职之际，中央大戏院之每日剧目广告，系由中央戏院之经理张巨川，挽托一潘姓者，向汪处从中关说，要求抑低价目。结果汪允许只中央戏院一家，予以特别折扣，言明按月作三十圆计算，致其他中央影片公司隶属下诸戏院，均不在此例，盖纯系潘之情面使然也。惟合同订立伊始，汪曾声明，此事实属破格，绝不可据为常规，尝再三叮咛潘氏，嘱中央戏院及张巨川，义应保守秘密，缘一朝泄露，则别家游艺团体之刊登该报广告者无数，势必引起重重纠纷也。历来相安无事，不料延至日前，张于宴会席上，一时稍不注意，遽述诸人前，遂为其他如恩派亚、新中央等诸院当局所悉，因纷纷向《新闻报》提出异议，要请与中央同等待遇。此事于馆方损失颇巨，汪既陷身维谷，当以张氏斯举，形似不受抬举，故自上月份起，即将中央戏院之特别待遇取消，与他家一并定价，揭单开去，中央张

① 中央大戏院《海棠红》广告。《申报》1936年10月1日。

氏随予退回,表示拒绝。而其他诸家,则方联合向报馆交涉减价,欲与畴昔中央定价符合,双方各执一词,中央亦起示反抗,结局如何,今尚未可逆料也。

原载《电声》,1936年第5卷第7期,第170页

福星大戏院

→皇宫大戏院→国联大戏院

① 福星大戏院开幕预告，《新闻报》1929 年 8 月 25 日。

福星大戏院不日开幕

新世界南部房屋，现分两部：一部由倪某等开设新世界饭店，尚有一部即旧京剧场址，则由黄楚九君开设福星大戏院，专映海外巨片，座价极廉，以提倡黄君所创之福昌、九星两烟公司出品为目的。内部装饰，备极华丽，座位舒畅，

光线明晰,并聘电影界闻人曾焕堂君之介弟曾载明君为经理。数月以来,煞费苦心,目下一切均已竣事,不日即可开幕。闻第一片即映曾经轰动全埠之巨片之《海上英雄》,继之者为《罗京春梦》等名片。座价一律小洋二角,并赠上等香烟一包云。

原载《申报》,1929年8月17日第15版第20260期

为福星大戏院进一见

翠 微

新世界南部之影戏院,自为黄楚九君接办后,连日整刷内部,刻将竣事。而名其院为福星大戏院,所以宣传其福昌、九星连烟公司出品故也。其第一片闻为曾经轰动一时之《海上英雄》。新世界地居公共租界中心,用以辟为戏院,颇有发展之希望。所视其办理如何而决其生命。影院生命,第一为选片,次则地位,再次为光线,其他如招待、如宣言、如装修,在在足系营业之关键。姑以选片问题言,际是影院林立之秋,租片而不得其法,能便营业发达者几希,但佳片难得,为一难题。翠微揣观影者心理,得是一见,仅为福星贡献。

① 福星大戏院《海上英雄》影片广告,《新闻报》1929年8月26日。

租片不必择最近出品,以其租价昂而获利微也,惟租旧片而曾轰动一时者为上策乎。

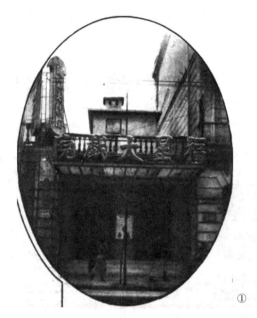

原载《罗宾汉》,1929年8月20日

皇宫大戏院

皇宫大戏院开幕预志

新世界南部,向有福星大戏院,为黄楚九君之企业,前以他故,宣告停业,兹由金某承办,改名皇宫大戏院,刻正缜密计划,粉饰布置,匪特五色灿烂,美丽异常,抑且座位敞适,实为他院所罕匹。又聘请名家将旧有之机件,一概卸除,改装新机,以便开映有声名片。一俟竣工,即行开幕。并闻院主为普及观众起见,定价特别低廉。

① 福星大戏院外观,胡晋康摄影,《良友》1931年第62期。

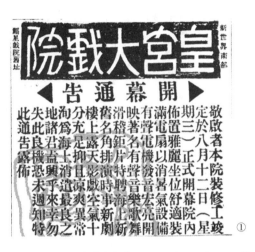

原载《申报》,1931年8月1日第14版第20950期

叶文英主办皇宫大戏院

皇宫大戏院,今日起归叶文英办理,所雇演员李曼英、胡君安、张桂笙、未痴僧、王呆公等俱属话剧界杰出人才,今晚开幕,表演张恨水杰作《落霞孤鹜》,情节高尚,新置模拟布景,有风有雨,届时该戏院一定拥挤也。

原载《申报》,1932年6月1日第16版第21248期

① 皇宫大戏院开幕公告,《新闻报·本埠附刊》1931年8月8日。
② 《落霞孤鹜》影片广告,《新闻报》1932年4月22日。

国联大戏院

皇宫大戏院改造为国片首轮影院

虞洽卿路有一家皇宫大戏院,后来因班底问题已经辍演。当时上海的第二轮映国产片的戏院非常少,艺华严老板就发起在这原址上加以改建造一个影戏院,这事经和国联张老板商量之下,他也非常赞成这个建议,就和新世界当局商量,因为这房地产是属于新世界的。数度商量的结果,大家就签了合同,而将原有的房屋拆除,重新建造起一座新型建筑的戏院。这工程已经开始了好几个月,而这二轮戏院建造也就使上海的影迷们都知道了。不过后来张老板悉得上海的国产片第一轮戏院还感缺乏,各公司有许多片子堆着没有戏院开映,既然已费了许多钱来改造这戏院来做二轮片,还不如再造考究些而作为第一轮戏院,这意见征得多数股东同意后,即又动工改建,一切装修,使其趋于完美。这戏院原已定名为"××"。这名称现在虽改为头轮片,也不再改动,里面的座位共一千只,但没有楼,像国泰大戏院一样。现在工程已成十之七八,但是还在日夜开工建造,因为想赶进中秋节,做一些节上的生意呢。

原载《电影》,1940 年第 95 期

皇宫旧址改建国联大戏院

国产电影的产量,目下确在加速率地突飞猛进着,其中头轮戏院,只有金城、沪光、新光三家,尚够国华、新华、艺华的支配,而二轮戏院则除了中央以外,可说没有了。于是就成一种过剩的局势。艺华这次的《三笑》,沪光下来以后,转到专映三轮西片的亚蒙戏院开映,就是没有适当戏院可供二轮国片放演的证明。最近,国华的工作紧张,出品也多,所以金城放映之后,短时期内往往难以重映,因此,柳氏兄弟就在同孚路福煦路上,计划建筑金都大戏院,专映国色的二轮影片。新华、艺华处于竞争的形势下面,不得不也费些脑筋,于是由中间人的拉拢,盘下了虞洽卿路上的皇宫大戏院,预备在最近内改造影戏院,放映他们的二轮影片。本来皇宫打住后,就有张浦还盘下改造电影院的传说,后因执照问题,没有成功,当时皇后当局,除了暂唱申曲过渡,就在计划改造舞厅花园,并且定名米高梅。现在既由艺华、新华盘下,而且主要人物又是

张善琨、严春堂、李大深、吴邦藩数位,双方都是相稔的好友,所以毫无问题地通过了。据说,盘费共计五万余元,合同已在昨天签订。目下皇宫已成过去的名词,以后将改称为国联大戏院,以示国产影片联合公演的意思。国联大戏院的开幕期,当在中秋节左右。

原载《电影生活》,1940年第14期

国联大戏院内幕种种

国联大戏院已经开幕了,其内幕如何,让本刊读者知道一个详细。

他们当初的意思,是要把国联作为一座第二轮戏院,因为上海头轮戏院有三家,尚且来不及承映国联(华成、华新、新华)、艺华、合众、国华、金星、联美、合众等片,何况二轮戏院仅为中央一家。旧片压积如山,如《红花瓶》等还直到今年才映,其他新出品更是遥遥无期了。这在影片公司自是大损失,耽搁不

① 国联大戏院开幕预告,《申报》1940年9月24日。

起,所以立刻把大新公司对过的皇宫,投资翻造。

张浦还再起雄图

在翻造之前,为了建筑图样等,曾一再遇困难,但主持者张浦还并不灰心。

说起张浦还,上海人或不熟悉,但在从前首都南京,那是大家都不生疏了!南京的新都大戏院,谁都不否认比上海大光明更为富丽伟大。而国片影宫首都大戏院,其营业之盛,又不啻上海当年时代的北京大戏院。"新都"和"首都"两戏院就是张浦还一手创办的。

"八一三"炮声先把他的心血耗掷,可是他决不灰心,还是要干下去。他避难来沪,便常和上海电影界巨头聚晤一堂。国联的兴建,一半也可说是张浦还再起雄图的表现。

改首轮详细经过

在国联兴建之中,新华恰恰和金城片约满期。同时,各公司在大量生产,争摄民间片,粗制滥造之后,大有有片无处映之苦。艺华需要基础戏院,新华也须另觅地点(金城除国华外,又接受金星出品),都是国联改为第一轮影院的原因。然而,第二轮片怎样处置呢?国联改了头轮,不是仍然还有办法么?于是一边国联为改头轮,添招新股,一边为充量谋第二轮片之出路以断然手腕,立刻与明星、西海、光华等戏院接洽,一律把它们改作二轮。果然,如愿以偿,中央之外,多了四家二轮戏院,对公司出品的第二次放映地点,可以统统解决。这正仿佛当年大光明、南京、国泰、大上海四家戏院首轮西片映后,找不到出路,而有金门、丽都、光陆、巴黎出现,似出一辙似的。

原载《电影》,1940年第102期

国联大戏院"九一八"后开幕

国联大戏院即将开幕,该戏院究竟映哪几家影片公司的出品呢?这倒是值得影迷关心的。

现据可靠方面消息,该院的大股东为张善琨、严春堂、吴邦藩、张浦还、王守基、卞毓英、李大深、王鹏程、郑炜显、冯肇梁等,当然国联的一部分出品,及艺华的大部分出品,将属诸该院,同时与该院订约的尚有合众、联美等几家。

该院共有座位九百八十八只,这是可说国片戏院座位最少的一家,唯其为了座位少,所以其他布置力求精究,务使它成为中国影戏院的"国泰大戏院"

(座位适为一千只)。

听说十九晚(打算在"九一八"之后)开幕,将先招待各界,然后在晚上再正式举行开幕礼,如果可能的话,准备请陈云裳、李绮年、袁美云三大红星同时剪彩。开幕片定袁美云的《乡下大姑娘》(三大明星将以姓氏笔划多寡为列名前后之次序)。

国联的英文院名,已定为 Union Theatre,空气调节器由北极公司装置,装置上有一特色,就是冷气热气都在一根总管子上放出,冷天用不到再装水汀,这是最新式的,听说大华大戏院也采用这种装置。

开幕献映夜,座价预备一律两元,在影迷进新影宫看名片,又能亲与剪彩大明星见面,当然不在此区区代价,何况听说还有大批名贵化妆品及精美纪念册赠送呢。

原载《中国影讯》,1940 年第 1 卷第 25 期

国联大戏院开幕礼十大明星歌唱大会

虞洽卿路国联大戏院已经将要开幕,因此工程的进行极为神速。国联的开幕日期决定是本月十九日,开幕之日除献映《乡下大姑娘》之外,还有一个本年度电影界最精彩的节目,就是国联十大明星歌唱大会。

参加这次十大明星的为国联的几位首席明星,其台衔如下:

陈云裳、顾兰君、梅熹、韩兰根、白虹、袁美云、陈燕燕、童月娟、李红、陈娟娟。

① 国联大戏院开幕广告,《电影日报》1940 年 9 月 25 日。

歌曲是由国联音乐部主任章正凡作的,他是国立音专的学生,所以作品是较半路出家之类的好得多了。国联巨头卜万苍、陆元亮、韩兰根并集资出版这次歌唱中的歌唱集,名为《明星歌唱集》,预备给观众们在听歌时看看。

原载《青青电影》,1940年第5卷第37期

国联大戏院开幕志盛

连日票子预售一空　虞洽卿路空前盛况

国联大戏院正式预告在九月二十五日开幕了。当这个广告在各报上刊登出来以后,着实使一般影迷们起了骚动。张善琨先生揭幕,袁美云女士剪彩,还有九大明星歌唱片的演出,而票价只售一元,何怪谁都想争购廿五晚的票子了。国联大戏院在开幕前二日,即开始售票。这消息刚在廿三日发表,当天八点多钟,虞洽卿路南京路口,人山人海往国联大戏院内拥进去,戏院内办事人员,初不料竟有这许多人,一时不及照应,秩序大乱。廿五晚一场的票子有限,而买的人是那么地多,眼见有向隅之可能,所以大家拼命地抢先。挤倒了铁门,轧坏了售票处。不到半小时,廿五晚的票子早已预售一空。向隅者不愿第二天的票子再落空,所以拥挤如故。生恐有挤伤等情发生,办事人员便叫来了警捕维持秩序,一面把铁门暂时关闭,免得愈拥愈多,更难应付。廿六日全日的票子也售完了,国联大戏院的售票处就停止了工作。廿四日开始预售廿六日至三十日的票子,一天的功夫也将数日的票子销售了大半。

诸明星先看试映　陈云裳大吃巧克力糖

九月二十五日已到。国联影业公司在上午,就将《乡下大姑娘》片子送来,国联大戏院在上午十时半预备非正式的试映,看看光线和发音是否清晰。九时许,国联红星陈云裳和她的秘书徐小姐以及她母妹莅临国联。不多一会,童月娟、黎明晖也来,还来了陈燕燕,她新病初愈,有义姊妹在座,她也乘兴而来。女明星此来是特地来参看每人自己在国联影片公司的短片《花团锦簇》中的成绩。为了避免下午有影迷注意起见,所以不在正式试映请客的时候来。全场观客,不满五十人。国联大戏院的糖果部,殷勤地招待诸明星,请客吃冰淇淋。陈云裳吃了巧克力糖,认为非常好吃。

正式试映招待各界人物　留给来宾一个好印象

下午二时半试映《乡下大姑娘》,招待诸影业公司老板、影界巨头、诸电影

院老板和经理,以及新闻界、电影刊物界中人。二时许,万头攒动,座位告满。明星到者寥寥,因为没有发请帖给他们。试映完毕,来宾感到十分满意,认为是王引导演的杰作。同时对于国联大戏院的装置和光线、发音、座位等,大加赞赏,一个好印象留给了来宾。

布置设备均为上乘 花蓝银盾点缀全院

廿五晚是正式开幕了。国联大戏院内外,灯光辉煌。走进门口,一条长长的走廊两旁,排了下期新片的预告片——梅熹和李丽华主演的《合同记》。稀朗朗地放在墙壁上,一落大派,耐人寻味。走廊和全院,均作乳黄影色,墙上安置新颖返光灯,看不见一只电灯。银幔大小和国泰差不多,两边作半圆圈的伸出,在每个座位看起影片来都非常舒服。银幕前、台上台下以及走廊两旁,放满了各界送的花篮。计有远东影业公司、电影界大导演张石川,前辈元老邵醉翁,华安影业公司王守基,中央大戏院张巨川,沪光大戏院经理史廷盘,新光夏连良、朱光,金城柳中浩,海星社陆小洛,国联公司龚之芳等人,尚有不少银盾,点缀其间。

张善琨先生揭幕 袁美云女士剪彩

虽然九时一刻方能开映,但六时许,就有许多人来了,目的先坐前排位子。到八时许已告客满。音乐也奏起了,伴着哄哄的人声。新闻记者,带了镁光灯照相机,大批而来。九时音乐停止,台上走上了电影界巨头吴邦藩先生,致开幕辞,接着姗姗地走上了袁美云女士和张善琨先生。袁美云在灯光下,愈见娇

① 国联大戏院《乡下大姑娘》影片广告,《申报》1940年9月26日。

艳,在一鞠躬后,就揭幕剪彩。仪式简单而隆重。来宾掌声如雷,欢迎这二位电影界巨头和银坛红星,那时照相机大活动,闪闪之镁光不绝。剪彩完毕,在又一阵拍掌声中,二人就走了下来。

全片幽默带讽刺　　笑声中杂以拍掌声

影片开映,先映国联集锦短片《花团锦簇》。片中由梅熹任报告,九大男女明星演出歌唱,当末幕映出韩兰根唱《铁扇公主》中《猪猡歌》时,一副猪猡腔,赢得了满堂哄笑。接着正片《乡下大姑娘》上映,全片颇有含蓄,充满幽默的讽刺,自始至终,全场笑声不绝。甚至因为太兴奋,压制不下情感,竟连连拍掌,但尚不妨发音。全场观客男女老少都有,影迷们都出动了。

场内《青青特刊》销路大佳　　糖果部各物价廉物美

是晚天气虽凉,因为人多的缘故,难免有些热。在开映前,戏院内糖果部人大忙冰淇淋和绿宝橘汁,像抢一般的卖给观客,因为场内的糖果冷饮价格颇低,并无其他戏院之昂。场内销售《青青电影号外国联大戏院特刊》,生意也大好,因为这里面有不少的特稿和精彩的照片。直至深晚,虞洽卿路才渐渐静下来。

①

原载《青青电影》,1940 年第 5 卷第 39 期

① 《乡下大姑娘》剧照,《新华画报》1940 年第 5 卷第 9 期。

黄金大戏院

黄金大戏院开幕志盛

　　法租界八仙桥黄金大戏院,于废历元旦日开幕,是日上午十时开始购票,至十一时即告客满,观众未获购票退出者,每场不下数百人。二时许,由来宾杜月笙君、张啸林君,及该院主人黄金荣君举行开幕典礼,乐声喧奏,观众鼓舞欣呼。是日开映者为《大姑娘》一片,连映三日夜,俱告客满。闻今日已换新片,为刘别谦导演,雷门诺伐罗瑙玛希拉主演之《学生王子》;上午十时,加映《滑稽大会串》一场,是场入场券,楼上下一律小洋二角。

原载《申报》,1930年2月2日第14版第20419期

① 黄金大戏院开幕预告,《大晶报》1930年1月21日。

黄金戏院今日之大贡献

黄金大戏院今日开映《处女心》,同时延聘魔术大王那云地氏表演水遁神术,法以大铅罐满盛清水,将那君锁进罐中,一二分钟后,那君即能从容走出,毫无破绽。事前曾将表演器皿,公开陈列于该院前门,任人参观,惟看客中有能看出演法破绽者,请用书面述明,连同是日用过之座券,寄至黄金大戏院办事处,如能猜中者,当得该院全年优待券一纸,不中者不覆,以二十纸为限。表演完毕后,该项器皿,仍公开陈列,任人参观揣测云。

原载《申报》,1931年1月25日第16版第20764期

影院素描:黄金大戏院

阿 发

电影院中可以合于做京剧的,便是八仙桥畔的黄金了!未知如何常常会觉得那几根细柱子是异样的讨厌的东西,我并不每次逢到坐在柱子背后,当

① 黄金大戏院《处女心》影片广告,《申报》1931年1月25日。

然,但心眼老是憎厌它!

梅兰芳来,实行缩短时期,对号入座。别的不论,单是几次来回的预先买票,例外受到上海人言语,铅丝板凳,阴阳怪气,像煞有介事——几个不知名职员的气。"寻娱乐变讨气受",以前是耳闻,这次是身受,结果梅剧还是未聆一出,真是哪里话来!

就因京剧、电影两用,才有三层楼,如果你能够占得第一排的座位,出二支角子,并不推板,不过多走几只转弯步梯;只是三四排以后,可不敢领教了,仿佛登到屋顶,影戏是偷看的一般,第一排上望望楼底,已经怕劳劳,难怪拦着铁条为看客壮胆。

黄金座位不可算少,当然楼下的票数是售出最多的,三角大洋,不以为穷酸的,能以大洋票去才是合算,"呒啥话头"!楼上的座价,也不可谓贵,座位也尚舒服。

映片好坏兼有,新旧不一,只须自己将目光去拣,便得可以一观的片子。国片比较少,西片尽是三四轮,唯其三四轮,好坏是很容易有把握,即在经营法上讲,此种取法在戏院同样也有把握,不比第一轮有时含冒险性。现在取法如此的戏院,可说很多,国片不必谈,根本是有着这种形势的,我以为,至订映片合同者除外。

像黄金般等格的戏院,居地于八仙桥一带,人和地利很合宜的,交通极便外,附近的人口至众,市面也极晚,就是夜场散出的观客,用用点心,甚为便利,吃得饱一点,菜饭锅贴,否则经济化的二只面筋、几只小馒头,不也好吗?

年轻人,老喜欢嚼水果,这几天中的文旦、香蕉、生梨是狂贱狂销。星期那天某小贩在那处摆上一摆,不消几小时,一提巴斗的七十文一只的生梨,立刻卖完了。同时显着星期热闹倍增,以及人口的繁多,消费容易,也怪道失职者在上海是独多的。一般人往往对于花费一项事实确是很现出满不在乎的,当然(我又是一个当然),上海易赚钱,同是一定的形势,反正,看大家的本领高强和蹩脚,不必眼红,也不必啰嗦!

他们买了水果,大多向黄金观影的,有的还有恋人挽着,像我这样独身汉见了羡甚!

剧毕,大世界那处的野鸡,像大闸蟹般已上市,某鸡劈面走来,眼睛一眇。我报以一笑,这就是我羡甚之余的情感了,平时我一定将脸板起,本刊编者当可证明!(按:总之证明事小,做媒事急了。)

他们附演的短片极少,有时是几张旧的新闻片,大多已在别处见过;有时则附映国产的样品片,偶然也有一二个外国主顾,中国主顾也常有带西瓜子进去开嚼的。

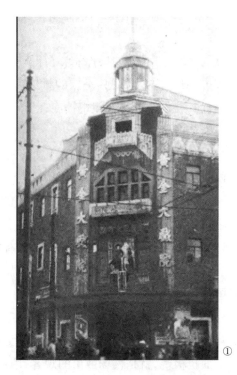

原载《皇后》,1934年第15期,第29-30页

黄金大戏院开幕典礼志盛

本市八仙桥黄金大戏院,最近由闻人金廷荪氏接办,全部彻底改革,兹已全部修葺工竣,于前(一日)下午四时,举行开幕典礼,到各界来宾黄金荣、虞洽卿、王晓籁、杜月笙、林康侯、高鑫宝、孙梅堂、袁履登、张善琨、陆京士、张秉辉、王绍斋、王之南、谢葆生,暨名伶尚小云、李万春、马连良等一千余人。行礼如仪后,即由孟小冬、陆素娟、章遏云三女士剪彩,杜月笙氏揭幕。继由杜氏致开幕词,对该院废除案目,彻底革新,为平剧创一新局面,表示万分钦佩。旋由

① 黄金大戏院外观,胡晋康摄影,《良友》1931年第62期。

来宾虞洽卿、王晓籁、林康侯、袁履登诸氏先后演说,语多赞许。末由该院主人金廷荪氏致答谢词,希望各界多予指教,俾复兴我国固有艺术,发扬国粹。直至午后五时半始礼成散宾。闻当晚观客拥挤,上下客满,连日各界预售座者券,尤形踊跃。

原载《申报》,1937年5月3日第15版第22984期

黄金大戏院五一揭幕花花絮絮

本埠黄金大戏院,自海上闻人黄金荣氏委托给金廷荪先生接办,盛大的揭幕典礼,已经在五月一日那天的下午演出。虽然阴雨是下个不停,但是整个布置得富丽堂皇的黄金大戏院楼上下,全部坐满了请来的来宾,情况是那么兴奋而热烈。到的人,差不多都是闻人和名流,不愧系布尔乔亚的大集会。

黄老板喜上心头

海上闻人黄金荣先生,那天他老人家先坐在楼上正中,慈祥的脸上,老透露笑容,他的笑,实在是喜上心头,因为自己的事业,托付给金廷荪先生之后,不但彻底革新,更难得有这样的浩大局面,他哪得不喜在心怀。后来,一煞那间,便不看见了,原来他老人家被虞洽卿、王晓籁、杜月笙、林康侯、张慰如诸先生请到楼下谈天去了。

职员的服装严肃

黄金大戏院这次开幕,可以说完全彻底革新。服务的职员,前台一律用女子服务,这些姑娘们,都是招考拔选而来,所以学问和待人接物,都不比平凡。那天全体出动,而且使人一望而知,这是卖票和引座的,或者这是女茶房,因为制服上早有区别。卖票和引座的女招待,穿藏青的女西装,白领,黑领带;女侍者穿蓝色内衣,白色长背心。另外还有八个一般长小小年岁的仆欧。卖票和引座的女职员一共十二个人,女茶房共十六个。

陆素娟怕难为情

这回黄金特地由北平请来剪彩的三位名坤伶——孟小冬、章遏云、陆素娟,那天坐在楼上的中间,简直被人注意极了。陆素娟的美,一向被人称为"天下第一美人",那天也许因美人怕羞,或是怕人注意,所以她和孟小冬、章遏云同来时候,美丽的面庞,在鼻梁上特地架一副墨晶眼镜,穿月白旗袍,黑斗

篷等。王晓籁请孟、章、陆三位上台,陆小姐身上却又显出银色披肩一件,这样那天陆素娟穿的又是斗篷又是披肩。

李万春态度温文

几度南来红得泛紫的青年国剧家李万春,这次被请来沪特为第一晚开戏《跳财神》。揭幕典礼中,他来的时候,先穿普通西装,后来为了隆重起见,特意坐汽车赶回去,换了一套大礼服再来。那天站在台上的角儿,马连良、尚小云、李万春三人都穿礼服,张君秋穿淡灰西装,态度都温文尔雅,彬彬有礼的,这样地看来,如今的角儿,看起来到底与从前不同了。

原载《影与戏》,1937年第1卷第22期,第346页

黄金日场将映电影

黄金大戏院自下月六日(星期一)起,日场二时及四时一刻两场,将开映有声电影(星期日日场仍演平剧),闻第一片已拟定为卓别麟主演之《摩登时代》,系最新拷贝。该院不惜巨金,装置亚尔西爱最新式有声发音机,是以发音清晰准确,闻座价力求平民化,为二角、三角、四角。

原载《申报》,1939年2月28日第11版第23346期

① 黄金大戏院《摩登时代》影片广告,《新闻报》1939年3月9日。

浙江大戏院

浙江大戏院昨日开幕

浙江路七七七号,新开浙江大戏院,系由建筑师邬达克打样,完全照西班牙最新式戏院建造。其中布置,如客座宽畅,视线集中,空气流动,亮度适合,卫生消防,设备极为周到。昨为开幕第一天,映演浪漫热情巨片《卡门之爱》,日夜四次,均告满座云。

原载《申报》,1930年9月7日第20版第20634期

浙江大戏院经理被控强奸少女
佐

本埠浙江大戏院华经理梁子学,近为苏州妇人李陈氏,偕十四岁幼女林弟,延律师具状控梁强奸少女于法院。据称,林弟平日常往浙江观影,与梁渐成相识。而林弟年虽仅十四,以生来长大,已如成人,姿色亦称不恶。梁涎其

① 浙江大戏院外观,《青青电影》1935年第2卷第4期。

貌美年幼,遂以请伊看戏为由,于去岁一月间将林弟诱至湖北路安东旅馆开一〇四号房间强行奸污。后又陆续并于本年八月十四日开迎宾、安东、老苏台等旅馆连续奸宿达四五次之多。伊母李陈氏初犹漠然不知。近以鉴于林弟行径大异,并时常至深夜方归,始启疑窦。严加盘诘,林弟知难再隐,将被梁强行奸污各情尽行告母。故遂以强奸罪控诉云。

原载《娱乐》,1935年第1卷第17期,第427页

大上海大戏院

→新华大戏院

① 大上海大戏院开幕广告,《新闻报》1933年12月6日。

行将开幕之大上海大戏院
——建筑宏丽无匹 映片名贵之至

喧传已久之大上海大戏院开工至今,已一年有半,日夜赶工,顷已落成。其装修设备,富丽新奇,在沪上堪称异军突起。全屋采用之体式,自门面至银幕,屋顶至地平,均系整个设计,绝无矛盾之点。面墙为黑色玻璃,整洁静穆,得未曾有。间以浅绿色玻柱八座,雄伟瑰丽,益增姿态,夜间光芒四射,淡雅宜人。泥城桥畔,城开不夜,入门串堂宽大,地板扶梯,均用橡皮铺成,富于弹性,履之无声。而图案色彩又与屋内布置,互相呼应。闻此种橡皮地板,尚系最近发明,大上海大戏院系首先采用者,将来观众虽极拥挤,决无溜滑之虞。

院内设座千七百有余,均用弹簧座垫,花绸座套,其尺寸式样,经过二个月研究,七八次之改造方始成功。其特点如座垫加深,号牌在前,皆能别出心裁,不落窠臼。四壁用最新发明之不燃收音纸柏,上有细孔,能收音浪,以故银幕上所发之对白歌唱,虽全院中最远最偏之座,亦可清晰无遗,绝无杂回声之弊。

该院之发音机,系亚尔西爱实音巨型机,包含最近改良之特点,甫于本月运到,现正赶工装置。发音清晰,毫无杂声,辅以该院设备,益觉众善兼备,美不胜收。

院内甬道,悉铺厚羊毛毯,既利发音,又壮观瞻,其色泽图案,亦系专家设计,由天津毛球商照最高标准特制,绝非苟且塞责、聊备一格者所可望其项背。其他种种优点,限于篇幅,难以罄述。

闻该院已与美国福斯及雷电华二公司,订立专映合同,将来该二公司出品第一轮放映权,悉归该院。福斯及雷电华均为美国影片巨头,今该院兼而有之,则将来开幕后巨片之多,可想而知。目下该院正积极布置内部,一俟就绪,即可揭幕,大约不出一月,沪上士女,可饱眼福矣。

原载《申报》,1933 年 11 月 9 日第 12 版第 21759 期

大上海大戏院开幕志
——中外绅商嘉宾满座

西藏路南京路北大上海大戏院,于昨晚九时一刻正式开幕,全院楼上下座位,业经预定一空,当晚中外绅商学报各界来宾二千余人,门外车水马龙,肩摩踵接,老闸捕房加派中西警捕管理,来往车辆,盛况得未曾有。

开幕之前,由市长吴铁城夫人登台举行开幕礼,丝结乍解,绣幕徐徐上升,台下来宾,掌声如雷。旋由工部局弦乐队奏党歌一曲既毕,欢动四座,复奏泰西老曲一阕,幕始下垂,逾五分钟幕启灯灭。开映幕维通有声新闻《马太岛》《马神》《海盗贼》及丽琳哈蕙及刘亚理斯主演之《女性的追逐》,内容热艳风流,谐趣非常。灯明客散,时已十二句钟,中外来宾,无不满意而归。

原载《申报》,1933 年 12 月 7 日第 11 版第 21787 期

酷热影响电影

亚　公

 电影院夏令不映佳片,差不多是常年旧例。因为天一热,除了不得已为生活奔走外,谁都懒得出来。影戏院里虽然有机器的冷,人造的冰,到底也不及只穿身汗衫短裤拖双拖鞋,在房里喝喝汽水的爽快适意。影戏院方面为了顾客稀少,开映好片子未免太不上算,所以拿次等片来敷衍,观众也因为影戏院夏令不会映佳片,相率裹足不前,于是夏季的电影院,便营业清淡,门可罗雀了。也有几家戏院想放一放胆子开映佳片吸引观众的,但影片公司又恐怕卖座恶劣,期期以为不可,像艺华自称佳片的《女人》,试片至今已有月余,不见

① 大上海大戏院《女性的追逐》影片广告,《新闻报·本埠附刊》1933 年 12 月 7 日。

公映,其原因就是为了天热。天一的《欢喜冤家》,剧情演出,都不足取,但是偏要排在南京开映,以表示该片身价确在《王先生》(北京映)之上。但是南京大戏院耽搁,直等到天气大热才把它送上银幕,演了五天即停止。北四川路的上海大戏院因为营业萧条而停业了,非至秋凉决不开映,已定九月一日再开幕。

新开半年的大上海,外表姿态虽然瑰丽雄伟,内部流动艰难,贫乏不堪,加之天气酷热,收入锐减,益发不能维持,终于也脱不掉暂行休业一途。休业期间,内部改组。自七月一日起由南怡怡公司接收直辖,代价是三十万包括院屋及全部生财,但地皮仍属地主,每月须纳巨额地租。与南京、北京隶属在同一管理之下了。其它诸电影院,暂时虽然没有什么动变,但是观众寥落,景况凄凉,却也是千篇一律的事实呢!

<div align="right">原载《电声》,1934年第3卷第26期,第506页</div>

影院素描:大上海大戏院

顾　沅

门灯新奇别致

大上海当然为地位所限,只占据一个交通便利,却不能占据一个座可容几何几何人,于是显见得撕过票进了门不多几路,可走到台旁那种情形,就觉得它是浅得多可怜的。我们虽然不曾有过详细计算,座位有到几排,但对于例入大影戏院若以深浅大小论,确是最大一个缺点!

它们的建筑多取条线,横的直的,黑的白的,以及蓝的或是金的,你向着大门望时,那几条年红灯的装置,你能感到多美化的。其次墙底黑而有光,除了新建筑尚未竣工的跑马厅畔四行储蓄会外,海上还不大见得,自然不说它的代价该值几何、式样如何,反正在上海的终属可贵,新的终是可奇。进大门卖票处一些幽雅颜色,在夏天看,终是十分相宜的一种了,但收票门、绒幕,夏天冬天,还是使人沉闷的色调,不知在读本文的以为又怎样?

映演的片子,笔者因为去得很少,不敢妄言,但就我所见,可批为五张片子中三张半是极平淡之至的,并且也以为在大光明六角票价互相比较之下,无意中我是常给大光明拉了过去!尤其一次我曾已走到了大上海的门口,仍退转弯大光明去,觉得他们的座位同样价钱却不值了,除非片子特别爱看。

有人说大上海即是四川路上的上海大戏院中人开的,想起上海笔者是老主顾了,先买过一角两角,改造后也仍不贵,片子并不坏,生意不错,但像大上海显然它的建筑以及设备方面等种种考究多了,只是在影院众多的现今,买此票价,能维持的确实非易易了!

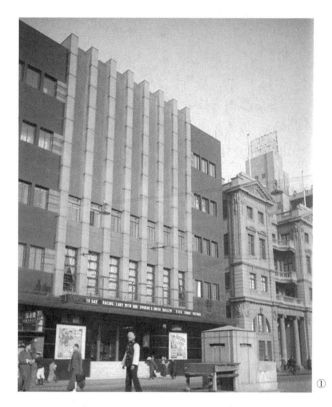

原载《皇后》,1934年第11期,第1页

装修内部暂停数天有人控大上海开演平剧

大上海影戏院,在上海滩上,也算一家贵族化的电影院,自从加入了亚洲影业公司之后,地位更为稳固了。大上海的老板,本来是一位姓李,租地造屋,下本很大,后来那位姓李的老板,将大上海租出去,自己做二房东,租给融融公

① 上海大戏院外观,此照片为私人收藏。

司。姓李的按月稳拿几个房钱，不担风火。大上海生意虽然不坏，但比起大光明、南京等未免不好，经营者虽然努力，要赚钱倒是吃力得极，至多扯一个平均收入，因为日上电影院的开销，是相当浩大。

讲到这一回大上海的暂停几天，装修内部，外人都说是有道理，实则里面也没有什么大道理，可是为的电影片脱班赶不到，另一是合同到期，要另外重订。这大上海的合同到期，消息传到外面，当然被钻路道的人，一个很好的钻头势，因为大上海，梅兰芳曾经演唱过，早有人提议，大上海开平剧院子，是最相宜也没有。现下有这个传说，自然是个机会。前天，有位想煞要开戏院的某小开，派人和二房东姓李的去接洽，结果是一个含糊答复，好像随随便便，可是某小开雄心勃勃，一方面另外托有路道的人，去和李老板商量，但是据说旧合同已决定仍旧续订一年，依然开映电影，某小开得此消息未免要大失所望了。

<p style="text-align:right">原载《电声》，1938年第7卷第29期，第566页</p>

一方不同意纠纷重重　大上海停映之内幕

影　探

亚洲影院公司于月前成立时，本刊已详载其事。该公司成立不久，大上海则以装修内部为由，暂停放映。识者早知此为烟幕弹，其背后一定有了特别原因，才致这样。其中真相，经记者调查之下，才获得了下面的消息。

本来，大上海的老板是融融公司。融融初办该院，不久以亏本闻。其后遂出租与怡怡公司，怡怡为南京大戏院附属之公司。当然与融融订立四年合同，订明在租约有效期间，如未征他方同意，不得将该院转租他人。

当亚洲将接收时，该怡怡方面以融融公司对此事当不反对，然事前曾将此事端末致函征求融融同意，不料回信很使他们失望，融融的当局的信中有下面四个字"未便同意"。大上海既发生此种纠纷，故势更难继续下去，因此便暂时停映了。

可是在这事发生之前，有上海妇女救灾会曾向亚洲影院公司接洽，在本月十六、七、八三天租大上海举行救济难民游艺会，双方合同已订好，且已付过一部作定洋。在表演前两日，怡怡忽去函通知妇女会，大意谓大上海有纠葛，且亚洲无权订合同，故表演一事，不能举行。妇女会有鉴及此，遂于次日

在报上登启事,谓戏院内部发生纠葛,势须改期举行。不料亚洲公司见此广告,心中大为不悦,于是亦登广告,谓合同继续有效,表演当可如期举行云云。

到了十六那天,亚洲派人将大上海门口的电灯开了,有许多人以为表演可以举行,便纷纷前去,不意等了又等,妇女会的表演的影踪也没有。

其后妇女会以为亚洲既无权过问大上海,就不应该在报上登广告,而且以前所付定洋,也想索回,因此有向法院控该公司之意。

亚洲公司呢,以为妇女会是跟亚洲订合同,不应听第三者的话而改变,故损失亦须向妇女会要求赔偿。双方看看都要上法庭解决呢。

怡怡公司至今尚未获融融同意,故大上海也无法继续开映了。

原载《电声》,1938 年第 7 卷第 32 期

大上海影戏院暂停营业之内幕

大上海电影院,为海上第一轮影戏院之一,与南京、大光明、国泰三院,同隶亚洲公司。乃者大上海忽然辍演,广告谓系"暂停修理",实则其辍演原因,固不在修理已也。有人晤该院执事某君,以大上海之内幕见告,据谓:"该院辍演之期,暂定四周,该院平日放映各片,可分两种,一为包账制,一为拆账制。论包账,则目今金价飞涨,无论若何,售得之银本位法币,总难够本;论拆账,则以四六成计算,该院虽得享受六成之利益,但时届夏令,开支上增加冷气一项报销,故亦入不敷出。职是之故,乃决定出之以辍演四周之一法,固亦不得已而为之也。该院日常开支,每日需四百金,冬令水汀设备,仅须纳煤火之费,日有百元足矣,故冬令之开支为五百元。设时届夏令,则冷气一项,即须日耗三百元有奇,因大发电机之油费,为百五十元,而冰块十二吨,每吨十六元左右,计之又近二百元,是以夏令之开支,每日乃非七百元以上不办。"吾人处身繁华之海上,但知冷气之普遍,为司空见惯之事,初未识其经常费用,盖亦相当浩大也。

原载《电声》,1939 年第 8 卷第 33 期

大上海戏院内幕近闻

在远东公司经营下的大华大戏院崛起以后，使亚洲公司所管辖的大光明、大上海各戏院，都受到了不可避免的影响，因为从此以后，米高梅影片的初映权已为大华所夺，亚洲公司片子的来源不免为之减少，因而一度有缩短阵线，放弃大上海戏院的传说。

接着，外间又传说着远东公司有挖租大上海的企图。亚洲公司想缩小范围，而远东公司却准备扩展势力。

大上海戏院本来是融融公司所建筑，后来出租与亚洲公司，作为南京大戏院的姊妹戏院，南京专映优越的片子，以较次的留给大上海放映。在暑天，大上海甚至照例要歇夏两个月，因为大上海是没有冷气设备的，装起来也不上算。

本来，亚洲公司与融融公司所订的契约，要到民国三十年才满期，但融融公司目睹大上海的一再被亚洲公司埋没下去，未免辜负了这伟大的建筑。最近亚洲公司甚至将已映过的旧片不断地给大上海重映，无形中将大上海贬为第二轮戏院，于是融融当局遂预备收回来，宁愿牺牲一笔费用，提早与亚洲解约。

现在，据说亚洲与融融双方，正在谈判之中，至于远东公司的挖租，是否能成事实，一时也还说不定。不过远东方面之有这一个雄图，那是千准万确的。

此外，游艺界中人转大上海念头的，也大有人在。以前盛传周信芳的移风社要迁到大上海去演唱，这事在信芳是否认了，但事实上移风社确曾托人接洽过，据说移风社方面曾还到六千元的月租，但融融公司未能有圆满的答复给予移风社，因为融融的月租定额，是至少九千至一万元。

同时，还有一位吴瑞生，也颇属意于大上海，他的计划，是预备将大上海辟作平剧院，仿照黄金和更新的办法，到北平去邀京朝派角儿到上海来演唱，使它成为上海的首席平剧院。

大概在不久的将来，大上海也许真的要转换一副局面了。

原载《青青电影》，1940年第5卷第7期

大上海归远东公司

大华李迪云捷足先得
一度喧传严幼祥活动购买大上海戏院事,顷已宣告揭晓,即大上海戏院已另由远东公司管辖之大华大戏院经理李迪云君以四十五万现款捷足承购成功。

大上海依人篱下
大上海戏院原由融融公司产业建立于民国二十年,开业较大光明略迟,嗣以资金关系,即租贷于联美公司管辖,为南京大戏院之联号戏院。战后国光、联美合并为亚洲戏院公司,大上海亦随之改隶亚洲管辖。

掩埋政策下的试验品
战前上海戏院之经映西片者,首轮有国光公司管辖之大光明、国泰及联美公司管辖之南京、大上海两家,彼此各拥有联号戏院,暨国外制片公司之承映权,而在营业方面之竞争,明争暗斗,极为激烈。彼此以承映影片中不免有较次劣之出品,倘以之公映于管辖之下主要戏院(如大光明、南京),恐失去观众信仰,乃支配于联号戏院中大上海、国泰公映,因之大上海、国泰影片在水平上之常不如大光明、南京者,实由于被处于掩埋政策下之试验。

亚洲展开托辣斯局面
战后亚洲独并五戏院形成托辣斯局面,同业斗争虽已结束,但以利权关系又引一新的斗争,即外片经理商与上海戏院商之冲突。亚洲以土著戏院托辣斯地位提出各种条件,迫使外片经理商另订承映新合同,新合同中条款对经理及各影片公司吃亏颇重,福斯、派拉蒙、哥伦比亚、孔雀、雷电华等均忍辱签订,惟米高梅独持异议,陷成僵局。

大华异军突起
当时以熟悉外片而富有营业眼光之李迪云君,眼见上海娱乐事业之可为,便拉集三十万股本开办大华,以远东公司名义秘密进行取得米高梅影片承映合同。此一事实,予亚洲打击极大,不但影响其压迫影片商签订低利承映合同之政策,随之而来必需展开同业斗争之新局面。按米高梅影片产量及内容,恒较各公司优秀,李迪云之干练精明以及长袖善舞之手腕,堪为亚洲何挺然之劲敌。

融融公司脱离樊笼

最近,融融公司与亚洲公司之大上海租贷合约年期将满,亚洲当然有意延续,但融融方面对亚洲几年来给大上海的"掩埋政策"相当愤恨。以大上海之交通地位,应该是一只红戏院,但亚洲方面常以炒冷饭式地上映二轮片、次劣片,甚至每夏硬停歇夏,使大上海毫无生路,营业较之国泰不如。在亚洲的理由,大上海既另有业主,假使让租贷得来的戏院营业发达,将来合同期满,不是加租定是收回自办,这种扳石头压自己脚的祸根是不必要的,因之大上海此次满期便不会再有续租亚洲可能。

亚洲远东新斗争展开

李迪云见有机可乘,便捷足先登向融融秘密进行购买,结果以四十五万元承购成功。其间,害着单相思承租的如卡尔登之移风社、中旅的唐槐秋、改良平剧院吴瑞生等等,都站在奈何桥头作梦。不过大上海既已成为远东管辖之联号戏院,声势骤见雄壮,亚洲称霸的局面被打破了,则将来两虎相会,在营业利权不可避免的战斗下,读者们可准瞧此后展开的一幕精彩厮杀也。

<div style="text-align:right">原载《银色》,1940年第5期</div>

大上海正式出盘

大上海大戏院隶属于亚洲影院公司管辖之下,与大光明、国泰、南京同一系统。在此四院之中,大上海因营业落后,等级稍低,不久大华大戏院挟着米高梅巨片的威风,盛极一时,大上海在首轮西片戏院的地位,于是又低落了。但无论如何与国片首轮戏院相比较,大上海还显得十分巍峨,所以屡次有人想把它盘下来开映国片,终以盘价太昂,未成事实。讵知数经酝酿,大上海大戏院已式盘与虞洽卿、盛沛华等数人,盘价为五十一万元,一切均经妥洽签字。据说,大上海易主之后,定然开映国片,又闻盛沛华与中国联合公司向来发生关系,那大上海又一定多映几部国联的新片了。

<div style="text-align:right">原载《青青电影》,1940年第5卷第37期</div>

大上海出盘之秘

大上海大戏院本来艺华公司严春堂有意接盘，今乃为上海巨商虞洽卿捷足先得，其事颇趣，盘价为五十一万元。原艺华公司对大上海戏院属意甚久，严幼祥数度与大上海当局接洽，远在七八月之前。初以盘价奇昂，艺华方面认为并不合算，一度搁浅，至最近又重提旧事，此五十一万之盘价，亦为艺华严幼祥力争，大上海一再让步之结果。艺华与大上海本已完全妥洽，所欠缺者即艺华与大上海谈妥后未付定洋。某日，虞洽卿经数人怂恿其承盘大上海，虞特亲往视察，认为满意，即趋账房间谈判其事，大上海方面声称已与艺华公司以五十一万谈妥，虞表示接受此五十一万元之盘价，当时即出五万元作定洋，事遂成局。艺华闻此消息，不无悒悒，竟以手续未全，遭此败绩，亦非始料所及也。

原载《电影》，1940年第99期

大上海影戏院与艺华新协定

大上海影戏院出盘，艺华失之交臂，其消息业记本刊九十九期。嗣悉此事已有圆满解决，艺华虽未能为大上海之主人，但得订一新协定，即艺华出品得优先在大上海开映。

购买大上海戏院的活动，最早发动于艺华，这计划还是在张善琨获得沪光霸权以后所决定。当时新光也倾向新华，承映华新影片，为了上海国产电影院的缺乏，便不得不想另谋出路，这是艺华影片出路的根本问题。因此，艺华秘密进行购买大上海的雄图，的确是一件必要的自卫政策。

也许是为了价格上下的争执，进行时间致有延长，而相反的事实竟因之发生，那便是虞洽卿氏承购大上海，自然虞氏并非真正的承购者，幕后计划的正是另有其人的。

过去，艺华曾一度加入国联阵线，而大上海之事是使国联阵线破裂，反攻的姿态是造成了金城艺华的再度联盟，而国联大戏院尚未开幕，排片子又成了一个摩擦的导火线。幸而艺华的目的本来不过是为了影片出路，现在虽然五十一万元现款并未虚掷作不动产，但经交涉结果，大上海将来改映首轮国片以

后,艺华影片有最先映出优待协定。因此,艺华此番虽非为大上海得主,但原来目的已达,金城、新光、国联、沪光各戏院也都有影片送映,出路问题既已迎刃而解,也总算不负一番奋斗决心呢。

<div style="text-align:right">原载《电影》,1940年第101期</div>

大上海影戏院不移交之内幕

大上海大戏院,原定于七月一日由五德公司之新华大戏院接办,但现已不能开幕。据该院对外声称,系因一时筹备不及,故七月份仍归旧主继续经营。实则其真正不能移交之内幕,具有下列三大原因:

(一)因国产新片不及运沪,故目前无片可映。

(二)因炎夏溽暑,生意清淡,得不偿失。

(三)因冷气开销太大,每日须达一千七百元之巨,因此营业上虽有几分把握,但取支相抵不易获利。

有此数因,由大上海改组之新华影院只得停顿,须于九月一日,方能开幕云。

<div style="text-align:right">原载《电声》,1940年第10卷第1期</div>

新 华 大 戏 院

大上海大戏院原址新华大戏院将于九月一日开幕

上期本刊曾经报道过,外埠外片首轮戏院之一大上海大戏院,将由张善琨出面接盘,本来是预备在本月(七月)一日开始接盘的,可是因为正值气候炎热非常,该院的冷气设备是以冰块打冷风的,每天的消耗几达一千七百元之巨,于是在这情形下,势必暂缓。因此与亚洲当局数度商洽,决定打消前议,而决定在八月一日正式接盘。

可是正式开幕之时,则定在九月一日。八月一日起接盘之后,即从事装修,大致需时一月,方可告竣。开幕第一炮亦已决定为陈云裳主演之《新姊妹花》,第二片则放映胡蝶新片《歌女红牡丹》,而前传第一炮献映之长篇卡通《铁扇公主》,则继《歌女红牡丹》后放映。

至第一炮《新姊妹花》是由周贻白编剧,杨小仲导演,女主角陈云裳,男主角梅熹。张善琨对于是片亦颇慎重,自该剧本给张善琨后,张称赞不置,盖全部为"新"的作风,而给观众"新的感觉"。

杨小仲与陈云裳合作的戏,这次是第一部,而陈云裳与梅熹合作的时装片这次也是第一部,成绩如何,当拭目以待。

现在这部戏已经积极开拍了。

原载《中国电影画报》1941年第9期

新华大戏院九月开幕

以大上海大戏院改组之新华大戏院,原定八月廿七日开幕。兹据新华主人张善琨谈,因调整内部,须延至九月中旬,开幕片为陈云裳之《新姊妹花》,其次为胡蝶之《歌女红牡丹》及长篇卡通《铁扇公主》,总之,嗣后将专选最精美之国片供该院云。

又讯,新华大戏院之经理一职,原拟请卞毓英担任,卞以所兼职务太多,未暇兼顾,一再婉辞。此时新华发行主任李大深适以香港公务完毕返沪,从此有长驻上海可能,遂由张善琨聘任此职,而卞毓英、吴邦藩则被请为顾问,院务经理一职,决请李世光担任云。

原载《电影新闻》,1941年第132期

昨晚作最后决定新华大戏院七巧开幕

据本报最前线所得可靠及迅捷消息,大上海大戏院归张善琨接收经营之新华大戏院,业于昨晚作最后决定,准于废历七夕正式开幕了。

张善琨原定上月廿一日起,即接办该院,但以开幕片《歌女红牡丹》不及运沪,事实上该院亦须加以装修。而最大之原因,该院冷气消耗,每日须达一千七百元之巨,因此,在营业上虽有把握,而与巨额消耗相抵,亦获利有限。在这许多原因之下,乃与亚洲当局商妥,决于八月一日起正式接收。

八月一日起,即从事于装修,约三星期,乃于廿九日(即七巧节)正式开幕。献映之片,原定胡蝶之《歌女红牡丹》,兹者已改变计划,决先由陈云裳主演《新姊妹花》一片作为献映礼,盖距开幕日前尚有近两个月时间,实可充分

拍起来也。

《新姊妹花》后,乃接映《歌女红牡丹》;《歌女红牡丹》之后,再献映长篇卡通《铁扇公主》,此项新片阵容及开幕日期,殆已全部决定,当不致再有所改变矣。

原载《电影新闻》,1941年7月5日

大上海招考女职员,应征者百人将录取廿人

大上海大戏院内定九月十五日开幕,但事实上,恐怕还是要过了"九一八",大概是九月廿日晚上了。

这几天,院务经理李世光委实很忙,因为卖票收票招待一律用女职员,又

① 新华大戏院开幕广告,《万象》1941年第1卷第3期。

在忙于考试。这次并非登报公开征求,全由熟人介绍,不料也有百余人。大上海预备录取廿人,录取的条件,倒不是要以前做过这项工作,经验在其次,主要的相貌端正,学问高超。据说其间还有几个是大学生呢。这也可见社会间女子需要职业的殷切,听说月薪一律一百元。

原载《电影新闻》,1941年第163期

揭穿大上海影戏院之内幕秘密

大上海戏院,本来是西片首轮戏院,但有一时期也沦为二轮了,因在亚洲影院公司管辖内的几爿首轮影戏院,要算大上海最蹩脚,营业更本不能和其余的几爿西片首轮影院相比。故而,到了去年,就有意出头,经过了许多人的逐鹿,经过长时期的谈判,至上月始开始移交,于是,大上海的改映国片,乃即刻兑现了!

新老板自接收了大上海后,即刻装修内外部,务使其成为国片首轮影院之模范,并且全部改用年青美丽的女子职员,以便使观众在观影之外,眼睛也可吃吃冰淇淋。这些,都是老板们的生意眼,因每一男子见了年青美丽的女子,像失掉了魂灵似的,每天匆能匆去跑一次,结果,戏院营业当然鼎盛,老板的口袋又可满装其钞票了!

开幕第一片为《新姊妹花》,此片阵容有陈云裳、杨绮云、杨绮霞、殷秀岑、黄耐霜、梅熹、顾也鲁、张帆、王献斋、玉蒂,以及新人数十人联合演出。第二部上映的为宣传已久的中国卡通片,万氏兄弟之《铁扇公主》。继《铁扇公主》之后献映的为胡蝶在港所摄的《歌女红牡丹》。

至以于座价方面,则较其他国片首轮影院略高,分一元半、二元、二元半三种。然消息传来自九月廿四开幕以后,只放映以上三部国联公司的影片,以后就接上了平剧班,该班即为南北闻名之须生谭富英领衔主持云云。为什么好好的大上海只开映三部影片,就要接做平剧呢?这真是影迷们扫兴的事。我们希望大上海能悠远地开映国片,而能使其踏上国片首轮影院之最高地位!

原载《上海影讯》,1941年第1卷第9期

童月娟走马上任荣任大上海总经理
——是受张善琨的委请

阿 东

也许大家都知道,新光大戏院的经理,朱光,她是一个女人。并且,新光大戏院的大老板,据说也是一个女人。

这里,报告一件可喜的消息,由本刊记者独得,是新近改为头轮国片映院的大上海大戏院,也请了一位女人,荣任了该院的总经理。

大上海大戏院,改为国片映院,是由虞洽卿所售下,售下后则请任德公

① 大上海大戏院今天开幕广告,《新闻报》1941年9月24日。

进行，而任德公司委邀国联最高当局张善琨任大上海大戏院总经理。但张善琨因为各方面事务忙碌，所以又转请童月娟去负责大上海大戏院一切事宜，于是，童月娟是正式荣任大上海的总经理了。

从前天起，童月娟每天总得到大上海去一次，料理一切，因此连拍戏也没有空。新光大戏院之女经理朱光，在上海戏院经理中，确是只此一家，并无第二，但现在大上海亦是女经理了，当然她是不能让它专美于前了。

<div style="text-align:right">原载《上海影讯》，1941年第1卷第16期</div>

大上海戏票加印明星照片

敏

《洞房花烛夜》在新年新岁开映，倒也蛮讨口彩。昨天有一个消息，该片在公映时，大上新印了一种特殊的戏票，点缀点缀。

原来，一般观众观影后，对于戏票都加废弃，但大上海则认为利用这废票，迎合影迷的心理，作为广告宣传——那就是在《洞房花烛夜》的戏票背面，精印陈燕燕、刘琼两人站在花烛前的照片。影迷得到这种特殊的戏券，一定改变平时的心理，而把它好好地保存起来。其实，也是无形中增强了《洞房花烛夜》影片的宣传力量！

原载《国联影讯》，
1942年第1卷第20期

① 大上海大戏院《洞房花烛夜》影片广告，《申报》1942年2月9日。

皇后大戏院

皇后大戏院映西片

三马路慕尔堂对过之皇后大戏院,正在日夜加工兴建之中,老板是扬子饭店经理张松涛,经理是李英(一说为李萍倩),本来打算演国片,现在却听说决定开映西片了。

预计"双十节"可以开幕,如果是实现的话,那末大华路的百万金大戏院却也打算在那天开幕。百万金大戏院已决定与大华大戏院共同初映米高梅出品,至于这座皇后大戏院,不知开映头轮抑二轮。事实上,亚洲远东两影院公司霸住上海西片首轮,皇后怕也很难得首轮权呢。

原载《电影新闻》,1941 年第 104 期

皇后大戏院未开幕已赚十数万元

扬子饭店老板张松涛,为《薄命花》一片卖座,即在一品香隔壁空地,筹建皇后大戏院,这两天已在动工,预计秋冬之交,准可开幕了。

听说皇后动工之前,照会一度发生问题。因为慕尔堂是在它们的贴对过,以教会的立场上说,与一戏院为邻,总觉不妥,所以表示反对。不过事经数度磋商,也不成问题了。

皇后筹划之初,原来打算化去卅万元资本,不料物价日涨夜大,那签卅万元的包工,一看物价不对,竟然溜之乎也。于是只好再找包工,终于加倍签了一张六十万元的合同,岂知那包工又因物价飞腾,也避不见面,表示吃弗消。这样就使张松涛光火起来,于是立刻由戏院自己出资购进材料,可是也化了百余万元光景。

然而,这年头真是吓坏人,他们进的那批建筑材料,现在又涨了起来,计算一下,便宜了十数万元。固然,与当初比较,已吃亏了不少,甚至可以开三个皇后影戏院,但是,假使现在再把这批材料出卖倒也可以赚取十数万元。戏院未开幕,已赚十数万元,放此皇位一家也。

原载《电影新闻》,1941 年第 25 期

又有新戏院崛起

海上闻人张松涛氏,自创办光华影业公司处女出品《薄命花》一片开映以来,震撼全沪,博得外界之好评。张氏感于电影事业颇有兴趣,对电影之附属事业,亦谋相当发展,故集巨资在虞洽卿路三马路口建设一伟大新影戏院,定名"皇后"。聘法人达尔氏设计,仿巴黎某大舞台式样,新奇巧妙,其舞台作活动型,可以转动,且能升降,并采用橡皮银幕,不仅上海,即远东各大都市相较,亦无出其右,顷在兴工建造中。张氏对"皇后"极为重视,并常与沈长麟、李萍倩及影星李英等共商进行,俾于最短期间,可与观众相见也。

原载《大众影讯》,1941 年第 1 卷第 29 期

皇后大戏院秋凉开幕　百万金大戏院征求院名

秋凉时节,本埠又将有二座金碧辉煌的影戏院开幕,一为虞洽卿路张松涛创办的皇后大戏院,一为大华路麦边路亚洲影院公司创办的英文院名"百万金大戏院",兹悉二戏院均定于"双十节"开幕。惟英文院名之"百万金"大戏院,经亚洲公司最高当局考虑,认为不甚妥帖,决改名 Majestic 大戏院。同时,为集思广益并扩大宣传计,在《亚洲影讯》上,公开征求中文院名,并出奖金五百元。据闻应征者已达三千余人,而所题取之中文院名,形形色色,亦可称无奇不有。有以"希马拉亚山大戏院"应征者,则谓该山为亚洲之最高山峰,故应界与亚洲之新影院,是则其属匪夷所思矣。原定上星期即揭晓,但以应征函件过多,故需长时期整理,整理后再交亚洲影院公司董事会决定云。

原载《青青电影》,1941 年第 167 期

皇后大戏院延至秋凉开幕

在一品香隔壁、慕尔堂对过,有一块空地,早说要在那里建造国片新影院皇后大戏院了。老板即是上海闻人张松涛,他也就是扬子饭店经理,因为李萍倩、顾兰君、李英都跟他合得来,他在去年便创光华影片公司,拍《薄命花》一部,着实卖钱。因为这是他的新事业,又把这块空着很久的广地用巨款买下来,再造

新影院。计划也已近半年,办公室即设在扬子饭店内。本来预备端午节开幕,昨据消息传来,却为冷气问题,要延至秋凉开幕。要知道冷气设备,非得化上数十万元不可,而今夏恐怕还要受节电将遭禁放冷气的危险,所以还不如延长得好。

原载《电影新闻》,1941年第5期

皇后大戏院将于圣诞节开幕

凯　壮

张松涛、李祖椿、李英等主持之下的皇后大戏院,传之已久,现正积极建筑中。昨日,记者会及主持者李祖椿先生,谈及皇后大戏院事,据说大概在今年的圣诞节日,可以正式宣告开幕。关于建筑方面,可以冠作上海最伟大的一家戏院,资本最初定为五十万,之后增加为八十万,后又物价飞涨,再度增为一百二十万,继之又增至二百万,一直到最后,据现在的预算,须三百万巨资。

全院座位,较现在上海影院任何一家为广阔,楼上计五百座,楼下共九百座,若照大华之座位距离,则全院可装二千只位子。

该院的特点,是在院的最高顶点,装一巨盘塔,置以所映片名,下面射以强烈灯光,在晚上夜色中,实为一理想中之奇观。末了,又据李氏谓,该院总经理为张松涛,李氏任为经理,副经理为李英,《新闻报》吴承达荣任广告部主任。

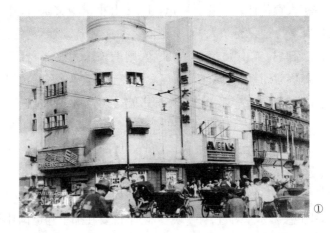
①

原载《电影新闻》,1941年第184期

①　皇后大戏院外观,此照片为私人收藏。

皇后花絮

皇后大戏院明日开幕,现记一些花花絮絮在下面:

皇后用女领位,有二十余人之多,都经严格选聘。全新制服、短袜及皮鞋,每人要花上三百余元。年纪都在廿岁左右,而且中英文都精通。

全院一共一千三百九十座,楼上的座位特大,冠于全沪。

建筑设计为戈大氏,此公在沪为第一流西籍名打样师。

①

明晚开幕,废除明星揭幕等习俗,日间则招待各界,并分发精美特刊。

该院定座电话为九七七七七号,亦为全沪影院卖票电话号码之最易记取者;写字间电话,则为九二四五四。

原载《国联影讯》,1942年第1卷第20期

皇后今晚开幕

皇后大戏院改演平剧,于今晚六时正式开幕,特请黄金荣、袁履登、梅兰芳三氏揭幕,黄振世行开幕礼,王玉蓉剪彩,届时跑马厅畔将有一番盛况。事先该院曾于十七日晚假中央餐社宴客,到凡四百余人,首批新角为青衣坤伶王玉蓉、须生周啸天、武生吴彦衡、净角裘盛戎等,阵容坚强,前三天戏券,早已销售一空。

① 皇后大戏院开幕广告,《新闻报》1942年2月14日。

原载《申报》，1942年9月19日第5版第24604期

① 利兴公司皇后大戏院开幕广告，《新闻报》1942年9月19日。
② 皇后大戏院舞台照。

延 安 路

延安路分为延安东路和延安中路两部分。延安东路原为黄浦江支流洋泾浜,为英法租界的界河,河上陆续修建了九座桥,自东向西为外洋泾桥(中山东路)、二洋泾桥(四川中路)、三洋泾桥(江西中路)、三茅阁桥(河南中路)、带钩桥(山东中路)、郑家木桥(福建中路)、东新桥(浙江中路)、西新桥(广西北路)和北八仙桥(云南中路)。1915年,洋泾浜被填平,并入两岸的松江路和孔子路,成为上海最宽的马路。经过两租界协商,定名为爱多亚路(Avenue Edward Ⅶ),名称源自英皇爱德华七世。

1941年,太平洋战争爆发,日军进驻租界,爱多亚路更名为大上海路。1945年8月,日本投降,国民党上海市政府将大上海路更名为中正东路。1950年5月,更名为延安东路。

延安中路包括金陵西路至华山路段,1910年始筑,因路南长浜取名长浜路,为当时公共租界与法租界的界路。1920年,以法国陆军上将姓氏命名为福煦路。1943年更名为洛阳路,1945年更名为中正中路,1950年定名为延安中路。

导　言

　　延安路的过往,其实就是上海的过往。这条路上所发生的一切,折射出整个上海的历史。

　　1916年6月16日,郑家木桥南首的法兰西影戏院开幕了。法兰西影戏院的广告上有这么一段话:

　　本院乃乘大热炎天,办此影戏院,为法租界第一家,故名法兰西。不用金鼓杂色,乱人耳目,俾我男女界来宾,一个个静中作乐,俗语说得好,定心自然凉,本院不但为诸君之益智所,又为诸君之消夏处也。

　　关于法兰西影戏院,仅能从广告中捕捉到只言片语。6月17日,法兰西影戏院放映的片目为《活石像》《滑头擂台》《做贼倒运》《猩猩妒杀》《小孩奇梦》《将军夺旗》《拿破仑》,一共七部,每日放映两次,每次四小时,可见其片并不长,每部约半小时左右。

　　1917年6月22日,法兰西影戏院更名为法兰西新戏院,以男女合演、真道士上台做法等表演为主,演出之余加演侦探影片。1917年7月29日,法兰西新戏院刊登最后一则广告,就此踪迹全无。只知道法兰西影戏院原址为凤舞台,至于之后它是什么,不得而知。也许,这就是上海滩的魅力! 来过,看过,足矣。

　　1925年10月26日,《申报》上刊登了一则消息:法租界爱多亚路三茅阁桥五洲影戏院,系大英牌影戏院原址,自该院停映以后,已逾数月,今由某君发起将内部重加刷新,改名为五洲影戏院。

　　以"五洲"为名的影戏院有两家,一在法租界三茅阁桥,一在南市竹行码头。三茅阁桥的这家五洲影戏院的前身是大英牌影戏院,与英美烟公司有关,甚为复杂,容后再叙。只想指明一点,烟草公司创办影院并不仅仅为了营销香烟,而是一种资本和资源的抢夺。正如黄楚九创办九星大戏院,虽宣称"因鉴于电影为通俗教育之一种,于社会人群,极有裨益,故出其余绪,创设影戏院二家。一名福星,业已开幕;一名九星,地点在长浜路福煦路口",其实质与英美烟公司如出一辙。

九星大戏院于1929年10月17日开幕,票价为楼上四角,楼下二角,每张电影票附赠王美玉牌香烟一包。黄楚九聘大中华百合影片公司发行部主任孙时拿君为九星大戏院的经理。作为四轮外片影院,票价决定了观众的档次,想赚钱,就得从别的方面动脑筋。于是,九星除了放映影片,还加演肉感草裙舞,当然,前排座的票价是翻倍的,因为观众们都得了近视眼,抢着要坐前排。眼见着肉舞的收益远胜于放映影片,九星大戏院愈发走远了,连影院的广告都是"软绵绵的曲线,引起你硬性的刺激。利用科学灯光照射,纤微毕露,一尘不染"。不敢猜测1934年的上海观众看到这则广告会作何想,只知道1935年,九星大戏院请白俄舞女表演裸舞,观众拥挤,戏院大门都被扯掉半扇,招致大批巡捕到场镇压,盛况空前。啧啧,好热情的观众。

白俄裸舞在上海很是红火了一阵,以九星大戏院、浙江大戏院、梵王宫为首,由此催生了一大批相关产业。

1945年,九星开演昆剧,主演为朱传茗、张传芳、郑传芥、王传淞等。1947年,九星改演申曲,沪剧名小生解洪元、顾月珍夫妇俩所领导上艺剧团接手。后来,九星大戏院变成了红星电影院。再后来,红星变成了仓库。再再后来,仓库变成了回忆。

爱多亚路南孟纳拉路(成都路)口的光华大戏院,于1930年2月2日开幕,首映影片为《七重天》,广告上特别注明"加译华文字幕"。1931年,光华加入联华影片公司旗下,由联华为之经营管理。1947年,黄佐临导演的喜剧片《假凤虚凰》在光华大戏院上映,遭到沪上理发师们联合抵制,认为有些场景就是在侮辱理发师的职业,提出影片中有九个地方必须删去。"光华大戏院理发师们又成群结队地排列在两旁,有几位还是气吼吼的。看戏院的铁门也拉上了,看样子今天又试不成了。"这是丁芝当时在光华大戏院门前所见情形。当然,此事如果放在今天,一定会被送上微博热搜的,影片大卖,制片方和影院双赢。

光华大戏院后来也被拆除了,现在成了延安路高架的一部分。这个世界,一直在变化,你中有我,我中有你,也许到最后,还是会回到原来的那个世界。

1930年3月25日,何挺然创办的南京大戏院在爱多亚路西站路口开幕。作为造价超过五十万元,由著名建筑师范文照设计的影院,其吸睛之处甚多,如以十五万元的巨款安装了室内空调,能常年保持影院里的温度与湿度;从美国订购慕维通及维太风有声影片机;装饰风格仿照意大利十五世纪文艺复兴

时代沿袭罗马建筑样本之雷纳桑古式,墙壁采用英国古砖石,丝绒窗帘,辟有憩息廊、吸烟室、酒排间、妇女化妆室⋯⋯

南京大戏院的冷空调,在当时的上海,实为首见,所以夏天的生意特别好。尤为人称赞的是南京大戏院所售卖的纸杯冰淇淋,"硬!冷!"(真的很想尝尝1930年的纸杯冰淇淋。)

南京大戏院的票价不菲,故观众多为摩登小姐、贵族太太和年青大学生。当然,沪上众多文人亦为南京大戏院的常客。如鲁迅,1934年4月14日,与许广平、蕴如及三弟在南京大戏院观看《凯瑟琳女皇》;9月22日,与许广平在南京大戏院观看《泰山情侣》⋯⋯

知道南京大戏院的人很多,因为它现在改名叫上海音乐厅了。只是,很少有人知道它曾经被称为北京电影院以及革命音乐厅时期的那段往事了。

前尘往事成云烟,繁华三千醉人间。

凤舞台

→法兰西影戏院→法兰西新戏院

凤 舞 台

法兰西影戏院

法兰西影戏院广告

举人世间事事物物，形形色色，男男女女，善善恶恶，大而山水，小而草木，尽照入一方白布之上，使人对此社会缩影笑煞气煞，是为影戏之妙用。我国人对于影戏，信用尚浅，本院乃乘大热炎天，办此影戏院，为法租界第一家，故名法兰西。不用金鼓杂色，乱人耳目，俾我男女界来宾，一个个静中作乐，俗语说得好，定心自然凉，本院不但为诸君之益智所，又为诸君之消夏处也。

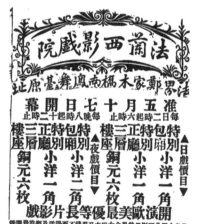

① 凤舞台广告，《申报》1910年6月11日。
② 法兰西影戏院开幕广告，《新闻报》，1916年6月16日。

看影戏有益乎,曰有:不费金钱,不费力,不乘轮船,不乘车,不耗时间,不辛苦,居然游历西洋国,如此便宜事,哪里想得到?呵呵!看影戏就好比出洋,游历各国名胜好风景,以及大名鼎鼎之男优女伶,一概现身于眼前,在消遣中得许多文明先进国之新智识,岂非大有裨益乎?而且每夜开演极长极新之侦探片,更能增人智趣也。

<div style="text-align:right">原载《新闻报》,1916年6月16日</div>

法兰西新戏院

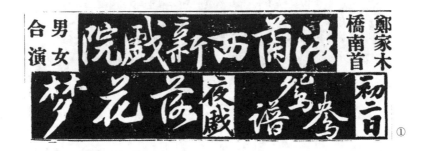

① 法兰西新戏院广告,《新闻报》1917年6月20日。

大英牌影戏院
→沪西五洲影戏院

大英牌影戏院

大英牌影戏院开幕通告

本院于元旦开幕,内容悉照欧西布置,专映新奇佳片并映中国各种新闻、风景短片。每日自上午十时至夜十一时三刻止,接续开映,并不间断,以便观客随时入座,无向隅之憾。门票仅售小洋两角,附赠大英牌香烟一包,诚从来未有之便宜娱乐场也。各界人士务望联袂驾临为幸。

开演时间,注意:第一次上午十时起,第二次下午二时起,第三次下午四点半起,第四次七点起,第五次九点半起。

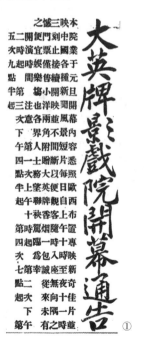

原载《时报》,1925年1月27日

① 大英牌影戏院开幕通告,《时报》1925年1月27日。

影戏界消息

爱多亚路五洲旅社东侧大厅,近租英美烟公司开设大英牌影戏院,已于元旦日(二十四)起日夜开映,看资每位仅收小洋二角,送大英牌香烟一包。

原载《小时报》,1925年1月10日

沪西五洲影戏院

五洲影戏院开映之先声

雷 声

法租界爱多亚路三茅阁桥五洲影戏院,系大英牌影戏院原址,自该院停映以后,已逾数月,今由某君发起将内部重加刷新,改名为五洲影戏院,现已竣工。兹定于十月(二十五日)即行开映,美国勇猛武侠爱情片《赛马姻缘》,并加映最新滑稽片六大本,以饶兴趣,闻该片只映三天,以后逐日更换新片云。

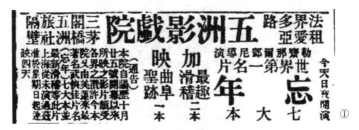

原载《申报》,1925年10月26日第16版第18915期

① 五洲影戏院《忘年》影片广告,《新闻报》1925年11月4日。

九星大戏院

九星大戏院"双十节"开幕

近年以来,每上电影事业,风起云涌,新开之影戏院,殆如雨后春笋随处茁出。黄楚九君因鉴于电影为通俗教育之一种,于社会人群,极有裨益,故出其余绪,创设影戏院二家。一名福星,业已开幕;一名九星,地点在长浜路福煦路口。院屋系打样建筑,外观华美,内容宽大,座位约在千数,椅系特别定造,极为舒适。刻已聘定大中华百合影片公司发行部主任孙时弇君为经理。闻其所用之映机,系美国最精之品,电力充足,光线明晰,所映之片,均自外片中精选而约,日来正积极布置,定于"双十"节日正式开幕。

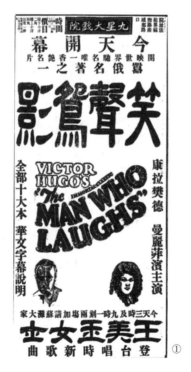

原载《申报》,1929 年 10 月 5 日第 16 版第 20309 期

① 九星大戏院开幕广告,《新闻报》1929 年 10 月 17 日。

九星今日开幕附赠名烟

福煦路南成都路口九星大戏院宣称，本院刻已装备完备，准于今日（十七）开幕。本院建筑讲究，选片精良，第一片为世界名作《笑声鸳影》，佐以音乐，极尽视听之娱。定价低廉，楼上四角，楼下二角，日夜一律，每票并附赠王美玉牌香烟一包。看好片，吸好烟，诚一举两得也云云。

原载《申报》，1929年10月17日第22版第20320期

买烟一场恶打
——赵雨亭判押一月　帮凶者各罚十元

法新租界九星大戏院经理孙某之子孙嘉生，于日前至附近赵雨亭所开烟纸店购买香烟致与赵起崃，发生口角，后孙偕同九星戏院稽查施玉琴前往理论，讵被赵纠同高义相、陈德轩、陈洪岐、赵从辑、赵振利等十余人，将孙等殴打，并击伤行路人尹柏祥之头部。后由巡捕到来，将赵等六人拘获，连同嫌疑人江双道一并带入捕房。前日解送法公堂请究，先据原告孙嘉生称，民人是日至赵店购买开听白锡包香烟，其妻已经允许，讵赵出而反对不允，并口出不逊之言，商人向论，即被凶殴，请求讯究。又据尹柏祥称，民人是日经过该处，见赵等相打，故上前劝解，不料亦被扭殴，伤及头部，请求重办。讯之赵雨亭供，与原告争吵有之，不敢行凶，余供支吾。高义相等五人，承认帮凶不讳，中西官判赵押一个月，准予赎罪，高义相等各罚洋十元，或押十天以儆，江双道无干开释。

原载《申报》，1930年6月9日第12版第20544期

影院素描：九星大戏院
鸠

好像大光明的邻近卡尔登一般，九星戏院的坐落在光华的对面，九星的内容和光华相仿佛，但是九星却不是映国片的，这和光华的联华片必映是绝对不同了。他们是专映第三、四轮的西片的，因为不能号召观客，所以常常为迎合观客心理起见，请了一班歌舞团来表演肉感的跳舞，以迎合某种阶级的心理。

果然在有歌舞加演的时候,客满的牌子,常可在九星的门前发现的,甚至拉铁门,也是常见的事。

他们地点是处在福熙路中一段,除了公共汽车外,是没有别的更便利的代步品,还是坐黄包车来得爽快。

九星的门面在以前是很简陋的,内部也是如此,但是最近的暑期曾经修理,所以一切的设备和建设方面都改良多了,当然也是属于小影戏院之例,因此这样的座位和一切的设备已不算不值得了。座价是最普遍的大洋二角,但是为营业谋利起见,在加演歌团表演肉感舞的时候,都把前排座增加了一倍的座价。

虽然它映的西片已是第三、四轮了,但是他们选片倒还严格,不是有价值的不多映,并且常有歌舞作为赠品,因此他们的营业尚算发达。

在最近九星修理以后,曾改变方针改演福建戏,但是到底上海的福建人和有资格鉴赏福建戏的人不多,所以在不久以前又恢复了他们的开映影戏,同时恢复了加演歌舞。

虽然九星的发音不是很清爽,但是在一般同等的戏院上比较起来,已是很好的了。座位是藤的,倒还舒适,至于所加演的歌舞,不过是用以号召顾客而已,没有可观之点。

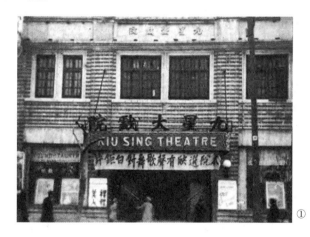

原载《皇后》,1934 年第 16 期,第 27－28 页

① 九星大戏院,胡晋康摄影,《良友》1931 年第 62 期。

上海俄人裸舞之没落

有一个时期,裸舞在上海是非常地流行,有的戏院,竟因裸舞表演,群众拥挤,而毁了铁门,撞破了头,流着鲜血,甚至捕房汽车装来了大批的武装巡捕到场弹压……可是那已是不可挽回的往事了。

九星、浙江、梵王宫等,都是表演裸舞有名的戏院,而且也因裸舞赚到了不少的"大拉司",因此,不少的同行看了眼红起来,争相罗致,而裸舞在上海便成了最流行的花样。

表演裸舞的,多数是流落在上海的白俄男女,不仅歌喉舞姿是上天特赋的天才,而且更有一个健美的体格,为了生活,对这牺牲色相的勾当很高兴地干了。

物极必衰,不幸裸舞过了一个极活跃的时期,终于不久便慢慢地低落了。戏院老板是聪明不过的,巨幅的广告变成了豆腐干样的小了,代价虽不能说打个一折八扣,但也就低落得可怜了。于是,大部分的白俄,被迫而改行了,有许多是加入了歌舞的团体到外埠去走码头。裸舞在上海已是呒没噱头的了。

最近,在上海的三等小戏院里,也常有歌舞的出现,可是情形是这样地凄惨。往往只有二三个半老的徐娘,也居然表演起裸舞。这种丑态只能令人作呕,美感、肉感那更不必说了。

<div style="text-align:right">原载《娱乐》,1935年第1卷第17期</div>

九星大戏院收票员行凶

上月一日星期日,某校大学生宁波人华冠南者,往福熙路孙时厂开设专映三、四轮西片之九星大戏院观影,当时购好票子,适值第一场观众蜂拥而出,该学生将要进门的时候,于忙乱中将票子遗落在地,遂在入场门附近俯首寻找。收票员忽向华摆出异乎寻常的面孔说:"你可是来摸袋袋?"华君起而争辩。查票就会同戏院司阍捕及茶役等四五人,将华君拖入票房。又加入西装职员一人,群向华君拳足齐下,并用木棍乱打。鼻孔、额角、嘴唇都鲜血直流。华以一个文弱书生,一张嘴当然敌不过四手八脚,又何况在那个时候,连口也开不

得了,在昏乱中只听得"你倒是老口!""你做过多少次了?""以前一老妪被窃金圈,可是你做的?""还有多少同党? 快说出来!"等语句,纷纷地投进耳际,未几华就被司阍捕用铁链锁住右手,带到楼上总写字间。

到了楼上一个写字间里,一西装中年人又向华追根问底,逼他说出犯案的经过及次数等。那时华比较清醒一些了,他说出自己详细的住址和电话号码,并要求打电话到家喊家属来证明,但是没有得到允许。因为华身穿笔挺的西装确有大学生的派头,他们有些看出苗头来了。一人下楼,似乎是去打电话询问,等几分钟就向他说:"去! 去!""下次少来!"离开写字间的时候,司阍捕又向华君打两个耳光,并说:"打得你领盆不领盆,假如不领盆送你到捕房!"

华以良民突被诬赖为贼,不由分辩,被该戏院凶殴,势难屈服。出戏院后,就坐车到仁济医院去验伤取得伤单,因华一向在华安公司保有寿险,华安复派医生来验,正式检验结果,"右边第七根筋骨已断,额角浮肿",乃向法院正式起诉。同时戏院行凶之司阍捕及职员二人亦为捕房探捕所逮捕,以便就案讯办云。

<p align="right">原载《电影》,1939 年第 57 期</p>

九星大戏院易主

圈内人有动亚蒙大戏院的脑筋,结果洋人公然广告,表示不让,于是亚蒙仍未易主。

消息传来,福煦路九星大戏院却将正式易主了。原来沈某有退出之说。至于易主后,该院建筑虽旧,但不致全部翻造,至多加以粉饰一新而已。同时该院方针,亦不转换,将仍映三、四轮西片,不过以后或有增多开映国片之趋势,因邻近除沪光、金都两家为首轮外,只有光华一家可与之竞争也。

<p align="right">原载《电影新闻》,1941 年第 30 期</p>

九星改申曲

九星大戏院尹桂芳、竺水招的芳华剧团绍兴戏演至廿号为止,廿一日由青青剧团盛大演出曹禺名著《雷雨》一星期,演番后即由沪剧名小生解洪元、顾

月珍夫妇俩所领导上艺剧团接手。

夏日炎炎的季节,本来是名戏院五荒六穷的时候,绝不适宜于夏季的演出。当时解洪元也预备在秋凉时开,嗣因合股的老板资金相当雄厚,把内部装修粉刷之外,再装美式冷气设备,代价在六千万以上,再有密布的电风扇,处身其间,赛如避暑胜境,因此决定在八月九日隆重开幕。

在开幕之前,上艺全体演员将假座铁风电台播音,借资宣传。演出以后,装有转播机,使各大小市镇都能收听到上艺的新戏。总之,上艺此番可说是空前伟举。

原载《新影剧》,1947年第1卷第2期

光华大戏院

① 光华大戏院开幕广告,《新闻报》1930年2月2日。

文成象著,照写惊心。素幔传神,眩师惊绝。珠连玉贯,画工靡能。奇情罗列,极兴观止之思。万象杂陈,毕尽人事之巧。何况惩恶扬善,儆社会之刁顽,述古鉴今,补教育之匪及。则电影之为物,诚有超过于百戏者矣。晚近以还,群焉趋重于影戏事业,风起云涌,不可遏止,潮流所向,以疾卷全国。上海一隅,为东方电影之都会。影院密布,勾心斗角,各不相下。而观众之热度与目光,亦日高一日。敝院同人有鉴及此,不敢后人,集资十余万元,经长时间之

筹备，聘请中西工程师十余人，精密策划，多方考虑，自建最新式之影画戏院。工程伟大，设备精良，内外部装置，一丝不苟。院内可容坐客千人，座位舒适，四周均设有抽风机，更换新鲜空气，设置风扇水汀，夏凉冬暖。并由美国购买一九三十年最新式影戏机，光线合度，清晰异常，并加配高尚音乐，以求尽善尽美。所有设施，均含有科学思想，其优美之点，得未曾有。本院抱不鸣则已，一鸣惊人之志，将以伟大最名贵之影片，贡献于国人，欲于吾国电影界中，放一异彩。价目低廉，只售小洋二角、四角、六角，日夜一律。以后关于敝院一切设施，如蒙明达指教，定必勉嘉。开幕伊始，敬此宣言，凡百君子，幸垂察焉。

<div style="text-align:right">光华大戏院谨启</div>
<div style="text-align:right">原载《新闻报》，1930年2月2日</div>

大革新中的光华大戏院

爱多亚路南孟纳拉路口光华大戏院，本为粤商所创办，建筑卖达二十余万元，嗣因管理不善，营业未见发达。现闻该院主人，已实行加入于联华的旗帜之下，由联华为之经营管理，选映高尚名贵之国产及国外出品，现已暂停营业，将全院内外大加修理，粉饰一新。自经此番刷新后，一切设备均足与奥迪安及上海等院相媲美，装修工竣，即行露布开幕云。

<div style="text-align:right">原载《电影三日刊》，1931年第11期，第4页</div>

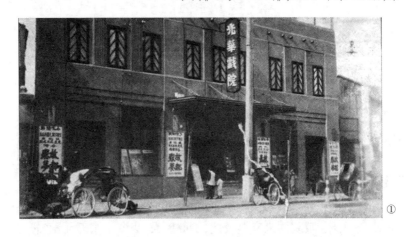

① 光华大戏院外观，胡晋康拍摄，《良友》1931年第62期。

影院素描:光华大戏院

汪子明

光华的一切虽不及中央大,但是与联华有关系的,又如中央与明星影片公司性质一样,所有出品,除了第一轮都关入他们映演。照我们看客眼光,更是对于联华有了相当信任者,联华出品大体在上海,是比较明星优胜。

为此光华逢到第几轮映出时,对于哪出一辈小市民的号召力十足可骄傲的,光华的一切不及中央,是该指作设备、建筑方面,至于营业可以不必同作比较哩。

他们的地处交通除了公共汽车外,没有更便利的代步,或许在霞飞路下车,穿过几条对直弄堂,或者则不论从马霍路、成都路,莫非爽快些叫黄包车,只是讲经济的不合算,用不着等这第几轮才去看,还不是左近的人最合逻辑吗?

座位不多,设备平常,毫无虚言的,他们是属于小影戏院之例的,自然售价是最普及化的大洋二角、儿童减半的一类,楼座虽不多,尚算清洁。

上面我已说过,原因他们的片子,大半联华,西片次之,生意也是这样,逢到国片,居然常拉铁门,西片同样逊次。毛头姑娘,以及年轻小伙子不少,也是联华的信徒,口里谈的,终是阮玲玉、陈燕燕、王人美的《渔光曲》早学上了口,或是男角的高占非,不用说金焰是电影皇帝。

在小影戏院中,他们往往为了打经济算盘,不肯再租新闻短片等附演,做一段样片算了,有时连样片也没有,将就变相缩头斩尾,九点廿余分开演,十一点散了。光华虽不致时常如此,但不附演短片,是去过的大家可以见证是吗,即使租映短片,未必是新片或是必佳,但现在这样岂不多少给爱看短片者失望,你说是我爱贪便宜也罢!

原载《皇后》,1934 年第 13 期,第 22 – 23 页

光华大戏院之有声放映机

观 客

自有声电影兴,各影片公司俱舍弃无声片,而改制有声片,以是影戏院亦

各有有声放映机之设备。然除较为宏伟之数家影院,放映机胥系以巨大之代价购置外,其他三四等影院,设备既简陋,说置之有声放映机,辄有发音模糊之弊。如爱多亚路上之光华大戏院,日来开映《孤城烈女》,影中人对白,每嘈杂不可辨,有数幕甚至但见口吻翕动,而默不出声,使观者莫名其妙。光华售座甚廉,惟放映机殊嫌窳败,乃一憾事也。

原载《铁报》,1937年1月31日

影戏院稽查妄作威福横拖看客,引起旁观公愤
云

比来上海影戏院对待顾客,颇有凶横不近情理者。如五月十日,有老叟在光华影戏院被稽查强拖,虽据理力争,而该稽查置之不理,益肆凶横,至惹起许多看客之不平。此事谁是谁非,姑勿具论,但影院稽查故肆威福,目中无人,礼貌不差,是可断言。

笔者前曾一度涉足该院,以其距程之近也。至则人头济济,争先购票,而售票甚慢。迨余挤近窗口,几告客满,侥幸一票在手,然仍挨立人丛,焦候幕门之开放,一时汗酸气臭,扑鼻难堪,而不容却步退缩也。门有守卫者二三,莫不雄赳赳气昂昂,一若鬼门关之狱卒,睥睨一切,唯我独尊。余所不解者,一般受其"廉价"之诱惑,不远数里而来,何竟甘受如是之屈服乎?惟在此种职员之心目中,以为在此"廉价"势力之下,"礼貌"二字,似乎绝对无效?于是根本之错误,即基于此矣。及至幕门一启,群客夺门而入,秩序大乱,力弱者往往不得其门,妇孺辄被倾跌,或成众推之,此皆院内处理之不得法也。

① 《孤城烈女》影片广告,《申报》1936年12月16日。

尚有一家与光华可称昆仲之某影戏院,其中收票稽查,以及茶役,亦皆缺乏礼貌,同具侮客之病,每见收票补票,常起无谓之纠纷,一若"廉价"即等于救济性质,而视顾客为难民。某夕,笔者亦曾一度观光,座前有一女客,怀抱二三岁之小孩,收票时,稽查定欲令其补购一票。女客以小孩不占座位,不允补票,即见茶役在旁恶骂,稽查一再责问,最后竟称此地不可看白戏等语,侮辱女客。诸如此类,在一般小影戏院中时有所见,实为一种不可不改之恶习。

原载《电影新闻》,1939 年第 12 期

关于《假凤虚凰》

丁　芝

我没有想到我还能执笔写这篇文章,因为当我跑到光华戏院门口的时候,理发师们又成群结队地排列在两旁,有几位还是气吼吼的。看戏院的铁门也拉上了,看样子今天又试不成了。但是我抱定了宗旨,既来之,则非看不可,静待好消息。果然不一会,戏院方面就有人喊:"有票的请进来。"

《假凤虚凰》是佐临先生第一次任电影导演,看他所摆把的镜头地位非常恰当,即动作之节奏也非常均匀。佐临先生本是舞台导演,但上了银幕,更比舞台出色。

这次的演员,配搭得非常地好,大部分也原是佐临先生手下的舞台演员,演来自然是天衣无缝了。总观这次的演出,演员都是平均发展,并不因某人戏多而突出,也不因某人戏少而松懈。

编剧方面对白可以说一声"简而精",每一句话都是非常有力量,而且交代清楚,绝不拖泥带水。故事的出发也很合情理,绝不胡闹。——本来编喜剧是很难讨好的,也很难处理的。

《假凤虚凰》是部喜剧片子,按照戏剧的路子,喜剧本来是夸张的,但一般的夸张总是给人很恶劣的印象。唯有在此片,非但不过火而且激发了人类的同情心。我们虽然看到三号自杀之可笑动作,我们虽然笑了,但我们绝对没有存着轻视理发师的心理。理发师们看了这部片子的试片以后,曾经提出了九点必需删去。但是我看了全片以后觉得理发师实在可以不必,因为其中毫无一处侮辱他们的地方,而且他们所提出的几点都是理发师们的习惯动作:

（一）如把香烟挟在耳朵上；（二）用手搭在女客肩上；（三）说一声乖乖，这有什么希奇，吃了一行饭总有一种日常的习惯动作，在无意中流露出来。这怎么算是侮辱？如果不这样，叫三号换上了一副大模大样的派头这还像理发师吗？即使理发师本人看了，也会骂一声："石挥他妈的，做戏怎么做的？一眼眼都不像剃头司务。"

还有一点也是理发业提出的说："钻戒戴在张经理手上是真的，戴在理发师手上就是假的了。"这倒是事实。试问一颗三五克拉的钻戒戴在理发师手上是否离现实太远了？这句话并没有错。还有七号帮三号的忙，把衣服当了去付账，七号剩了一件汗衫，这是捧人的地方，表示七号够朋友，有义气，把自己的一切都交给朋友了，这是一种近于侠义的举动。如果七号还是穿着华服，这就显不出朋友的交情来了。何况七号身上汗衫之外还加了一件小背心，并未失去体面，更谈不到侮辱。穷决不是一件坍台的事情，手艺人全是这个样子的。至于因称"匠"而改"师"更无不妥之处，靠劳工吃饭的人总是习惯上称"匠"的，而且"理发匠"三字听来并没令人有刺耳的地方。

① 光华大戏院《假凤虚凰》影片广告，《申报》1947年9月22日。

总之这次引起理发业的不满,我想还有一部分人把故事讲不清楚的缘故。看戏应该看大体,哪里可以去枝枝节节地挑剔,都这样的话,那还有什么戏可拍!

我是纯粹站在艺术上说真话。我绝对拥护该片的演出。因为中国电影界里像这么轻松的喜剧片还是第一次看到。

我再举个例子说,喜剧片在国外算卓别麟演得顶滑稽,他是专在戏里头扮演穷人的,大抵是扮工人为多数。他的一张《摩登时代》不是也哄动一时吗?他在里头饰一工人,整天钳着机纽,神经紧张不堪。后来逢到看见了女人的纽扣,他就拿起钳子来想钳,钳不着迫着钳,就这样搬演着种种可笑的举动,但是人家却嘻嘻哈哈,换了我国不知又要怎么样地动怒了。

真的,我希望理发师们该心平气和地再想一想。

<p align="right">原载《艺坛》,1947 年第 3 期</p>

南京大戏院

① 南京大戏院预告,上海南怡怡股份有限公司,《新闻报》1930年3月18日。

南京大戏院之建筑计划

 本埠爱多亚路西藏路稍西之麦格波罗路口,将有一宏丽之影戏院发现,名曰南京大戏院,现正积极建筑。该院房屋及装潢布置,价值逾五十万元,预料必可为远东电影院放一异彩。其所占地甚广,戏场中有容座一千六百余,其他休息室等,亦足容一千余人。按其建筑图样,除戏场外,低层为一巍峨之穿堂,以大理石建造,沿麦格波罗路复有一美术化之休息厅;二层楼有憩息廊、男子吃烟室、酒排间、妇女化妆室及散游厅等;三层楼为戏院办公室;四层楼有映片室、电楼室、有声电影机械室及办公室等。戏院前部完全用泰山砖及人造石所

建,内部装潢,仿照意大利十五世纪文艺复兴时代沿袭罗马建筑样本之雷纳桑古式(Renaissance),内部墙壁采用英国古砖石造成,而华贵之绣件及绒幕丝帘等,遍配全部,以为点缀。

原载《申报》,1929 年 9 月 30 日第 16 版第 20304 期

南京大戏院之空气

本埠爱多亚路麦格波罗路口,正在建筑之南京大戏院,其规模与宏丽,足冠远东各影戏院。全部房屋及装潢设备,代价有五十万元,曾志前报。兹悉该院唯一最大特点,为装置空气调变机,能将院中空气涤滤清新,使无尘埃浊质,然后传大戏场予观众吸收。并将长年温度调和,使在七十度与八十度之间,俾与春日无异。且增减空气中之湿度,使完全适宜于人体,不如院外之闷抑或干燥。此项机器,与纽约最大之洛山(Roxy)及拍拉蒙戏院所用相同,闻其价值已规元十五万两。又该院已向美国最精美之有声电影机制造者西方电器公司,定购慕维通及维太风有声影片机,以备开映各种有声影片。该院为何挺然君所创办,据其语人云,现今社会程度,确非昔比,观众目光,进步不已,故非有玉宇琼楼、特种设备而美丽舒适之戏院,不足餍社会之需求。南京大戏院,即本斯主旨而建设,以社会之幸福为前题,民众之娱乐为已任,凡精神与金钱所可为力者,必尽所有以为之云。

原载《申报》,1929 年 10 月 2 日第 16 版第 20306 期

南京大戏院将开幕

本埠爱多亚路最新建筑价值五十万元之南京大戏院,其大理石及人造石工程,已完全告竣。能于冬日增热,暑日减温,洗滤空气之空气调变机,亦已全部运到,正在装置中。所装西电公司最新之慕维通及维太风有声机,亦已完全装就,现正积极从事装置坐椅,闻不久即可开幕。

原载《申报》,1930 年 2 月 20 日第 16 版第 20437 期

南京大戏院明日开幕

本埠爱多亚路南京大戏院,现已落成,定于明日(星期二)下午九时开幕。其规模之宏壮,设备之精到,实为沪上近今所仅有。院中可容观众一千六百位,夏有冷气管,冬有暖气管,座位宽畅,温度适中,务求观众之舒服。计共用费三十余万元,其建筑之优美可想,闻系建筑师范文照君所悉心擘画而成云。

原载《申报》,1930年3月24日第16版第20469期

南京大戏院装修停演

本埠南京大戏院以装潢布置之考究,所选之片,颇能吻合社会心理,自以去春开幕以来,观众独多,昨日该院突宣布于今日起停演,装修院屋。兹悉该院因开幕时,适逢春末,以天时关系,故一部分未能妥当如意,配缀适宜,且黄霉潮湿,不宜油漆。现已经年,经建筑师验视后,认为屋宇干燥,可以油漆,故特停演,以事刷新,而求益臻富丽。并闻该院以巨资装置之冷气机,去年成绩卓著,现因天气已热,启用在即,月前又向美国购得避声设备,使机械开动时,

① 南京大戏院开幕预告,《新闻报》1930年3月23日。

不致发声,关于院内。亦将于此装修期内,从事装置,以便开演时启用冷气,使观众感适体卫生之温度云。

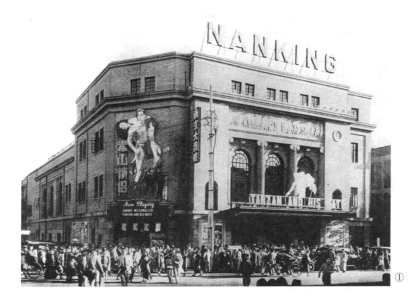

原载《申报》,1931年6月16日第16版第20904期

南京大戏院收票员自杀

住居法租界辣斐德路九十二号门牌少年甬人周克金,现年廿四岁,已娶妻成家,在爱多亚路南京大戏院任收票职务,月赚薪工洋八元,其妻因乃姑周母之凶暴,不能安居度日,于今春协议离异。周父亦甫于月前因病逝世,昨日适届四七之期。周近来忽患伤寒病,向戏院告假,在家医疗休养。但时日已久,周恐生意因久旷被停,一旦实现,则前途茫茫,不堪生存,顿生厌世之念。于上月廿九日晚上八时,在家内用小洋刀自刎咽喉自杀,经其母周石氏瞥见,赶上将刀夺下,即送仁济医院。奈因喉管受创过深,流血太多,救治无效,延至昨晨五时身死。由医院报告捕房,派探张春胜前往调查,一面将尸身车入同仁辅元分堂验尸所。即于午刻报请特二法院检察处,由主任检察官偕姜法医、彭书记官莅所,验明死者周克金,委系生前因病自刎身死。验毕,升坐公案,向尸母周

① 南京大戏院外观,此照片为私人收藏。

石氏讯问死者患病自杀经过情形,遂谕尸身准由尸母具结领殓。

原载《申报》,1934年10月5日第11版第22078期

影院素描:南京大戏院

章钧一

　　南京大戏院在大光明影戏院未开幕之前,它的建筑是很可傲视同业的,况在占地优越交通便利,那时出过一回风头,谈起影戏院,必定说到南京。不久大光明兴起,以及大上海等,一以宏伟胜,一以摩登见炫观众。那一时间恐怕多少受些影响,抢去些生意。但上海究竟人口多,并且享乐主义者不乏其人,影戏院只管勃兴,市面只管萧条,影戏院生意平均比较下来,还是优美者。所以像南京当时虽然别的戏院多,待到有良好的片子开映,还不是照样把那许多观众拉了回来？观众的胃口也大,鄙人其一,三时班观毕,连赶五时半常有的兴致。所以有时羡慕开影戏院必能挣钱,虽然其中究竟是否如猜,不知道。

　　冷气的设备,不久以前还是当做名件之事,记得南京的冷气,恐怕尚系首行创设者,好舒服的观众,一半好奇地趋之若鹜了。现在是不足奇了,今夏暑天利害,各戏院缺少佳片,南京平常所演常在水平线上,不好不坏之间,有时候片子一好,生意拥挤很看得出。夏天南京不能例外,能吸引顾客片子没有,直到最近方始映到一张名《影城大会》的,挂了好几次客满的牌子,以我所见,入夏要算这一次生意最佳了吧？

　　他们那里是不免带贵族化色彩的,边门口那块空地,恰可与坐汽车来停车的便利,真的门口还时常见特别差安南阿四等的指挥照料,令汽车中跨出的太太们气概一世咧！

　　买票在这里是鱼贯而进的办法,用几根铜柱捆着带子,一口在大门,一口接至售票处,一半由观众守秩序,绝对没有争先,反见迅速。这办法虽然在小影戏院,实在并没有难办的事,希望不妨看看样儿,十九的观众必定赞成那种办法,不致使戏院失望吧。

　　他们冷气制造机很伟大,除了大光明,恐怕为他家所不及,入门甚冷,并不像一般所谓"不燥不湿"的有若无,热天有许多穿西装朋友,不致把衫除在大腿上了。那里的纸杯冰淇淋也比较来得"硬""冷",这决不是给南京的仆孩做义务广告,事实俱在咧！

只是南京座位头顶,那个楼底好像快崩裂要落下头顶来似的,令人望见不好过,并且一股烟灰颜色显得破旧将损,油漆修理是不可或待的!

他们有不少外国主顾、绅商及太太之辈,有时逢到映某等片时,即得见座中三三两两的英国陆兵,但水兵极少数。平时则以吾国的摩登小姐、贵族太太最多,年青的大学生之辈,更像是他们的老主顾。

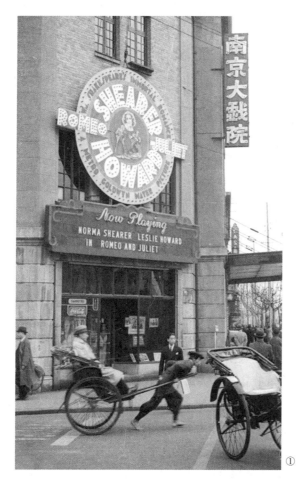

原载《皇后》,1934年第9期,第26-28页

① 南京大戏院外观,此照片为私人收藏。

南京秋凉复业　大上海戏院停业修理

南京大戏院自从开幕到现在，没有大规模地修理过，内部颇见陈旧，尤其是座椅，有许多已经破得不能再坐，乃于上月十三日起乘夏季营业之际，歇夏修理。门面均经刷新，破椅子也都换过，工程快将完竣，本月十日之前必能复业。南京影戏院开幕以后，大上海影戏院也将接着停映，预备和南京一样好好地把内部装修一下。这次重新装修的时候，将改革以下两点：一，所有座椅一律改为参差式的，不致观众遮住后方的视线；二，座椅与座椅中间的走道预备放阔。南京、大上海两戏院系同一公司所主持，为了不愿两戏院同时停映而在营业方面受到大损失，所以采取了这轮流修理的方法。

原载《电声》，1936年第5卷第31期，第766页

南京大戏院门窗遭捣毁

中正路南京大戏院，昨日下午三时四十五分，第一场电影未放前，有海军士兵数名，拟行入座，当经院方告以第一场即将映毕，待第二场如有座位，再行观看。不料海军即行冲入，经收票员阻止，致起冲突。时有第二场顾客在旁劝阻，亦遭殴打，并捣毁门窗，夺门而逃。当即院方报告在场警察，前往追赶，至大世界附近，由警察及被殴之观众，捕获二人。正拟送交泰山分局，忽来海军二十余人，携钢皮软鞭入院，逢人便打，并施捣毁，秩序大乱，顾客纷避，几至无法开映电影，士兵等旋扬长而去。少顷又有携带武器者前来，其时警备司令部巡查队闻报而至，双方变至冲突。海军并鸣枪示威，幸巡查队及时解除其武装，未酿巨祸。至首先肇事者，经军警拘获三名，计海军教练营第一火队士兵江庆武、龚建文、王克东等，先行带入泰山分局，后移交卢家湾巡查队究办。此外南京戏院方面收票员郑秉衡、章宝康、刘龙培等三名，于纷乱中除被扯碎号衣外，章之鼻部被殴伤，郑之两肘亦受伤（已入医院检验）。至肇事士兵，最后由巡查队移解淞沪警备总司令部。

原载《申报》，1946年5月13日第4版第24510期

荣金大戏院

筹备中之荣金大戏院

　　海上闻人黄金荣先生，近年以来，对于京戏、电影、游艺等项，兴趣更高，在兹大舞台翻造声中，黄金荣先生又从事筹备一规模宏大之荣金大戏院，地址暂秘，俟时机成熟，当在本报发表。现荣金大戏院及荣记大舞台筹备处，均设于大世界隔壁之桃花宫酒家内。

原载《罗宾汉》，1932 年 8 月 19 日

① 荣金大戏院外观，《电影月刊》1933 年第 27 期。

荣金大戏院开幕志盛

巨商黄金荣君,鉴于电影事业为普及民众教育最大之工具,因发宏愿,建筑民众电影院多所,以期收普及教育之功能。前有黄金电影院,近于康悌路斜桥唐家湾之间更添一新建筑,名曰荣金电影院,专映有声电影。昨日先行开幕,中西来宾到者十余,由黄君协同职员陈荣森、徐公伟、仇万荣亲自招待,并延请金延荪君启幕,西宾到者有影界巨头卢根及理霭君云。

原载《新闻报》,1933 年 1 月 24 日

① 荣金大戏院开幕预告,《新闻报》1933 年 1 月 15 日。

荣金大戏院被勒令停演

本市康悌路荣金大戏院,一向开演电影,最近胶片来源不畅,兼受缩电影响,致各小型电影院,俱不得已而停演,荣金于本月一日起,开演平剧。惟该项出演之戏剧内容,俱未经宣传处检查,已接受警告,但置之不理,乃罚金五万元,仍不加理,第三次又罚四万元。罚金二次,俱为接受。宣传处以荣金当局玩视罚令,乃由刘处长谕令停演云。

原载《社会日报》,1945 年 5 月 10 日

沪光大戏院

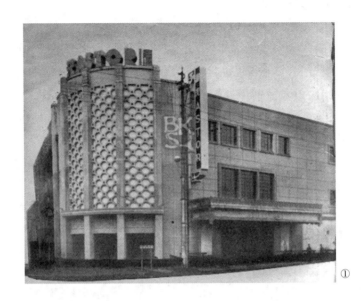

"孤岛"上娱乐事业生气蓬勃

　　近来海上娱乐事业，畸形发展，跳舞场之生涯鼎盛，电影院之座客常满。最近电影院之在创建中者，复有两家，一为爱多亚路葛罗路转角之沪光大戏院，为前苏州大光明戏院经理陶寿生，及南京首都大戏院经理史廷盘（名导演史东山介弟）等合资所经营。院址昔为空地，新华影业公司主人张善琨，尝拟与顾无为合作，于其地兴建新华宴舞厅者，寻以他故寝其议。今由中美公司将其地租下，构筑电影院，"沪光"两字，系以百金征得者。

　　此外一家则在福煦路上。沪西一带绝少电影院，此院之创，预备以低价为号召，预期营业当不恶。最近，复有人涉想及于斜桥总会之夏令配克影戏院，该戏院废弃多年，久鲜过问之人，今且为鹑衣百结之难民麇集地，顷忽有人谋将该院租下，加以修葺，重映电影，比闻已在接洽之中，使此事而成，则"孤岛"之电影院，真有如火如荼之观矣。

① 沪光大戏院外观，《沪光大戏院开幕特刊》，1939 年。

原载《电影》，1938年第11期

米高梅与沪光大戏院纠纷未已

沪光大戏院与华成制片厂订有合同，华成出品归沪光首映之外，同时与米高梅公司驻沪代理人亦立有契约，大光明戏院下来的米高梅片子，第二轮归沪光放映。华成以处女作《木兰从军》应沪光开幕之需，起初原以为至多映三星期就可以将米高梅的片子接上，不料直到现在，已历时五十余天，还是卖座不衰。在沪光方面，只要片子卖钱，国片与西片原无所厚非，但米高梅方面，却认为大受损失，如果《木兰从军》还是遥遥无期地放映下去，米高梅的片子迟一天开映就是多一天损失。以此米高梅与沪光大戏院乃发生交涉，四期本刊早经记载其事。当时米高梅提出两个办法：一是赔偿损失一个月，米高梅第二轮片子仍归沪光；一是沪光赔偿米高梅六万元，撕毁合同。这两条在沪光自然都难以接受。

而最使沪光为难的是华成方面也在沪光办交涉，依据合同，如果一日三场卖不足一千元，才可以抽片子。而现在《木兰从军》一天还可以卖一千以上，这样华成自然不肯让《木兰从军》下来，而沪光也就无法换映米高梅的片子。

① 沪光大戏院内景，《沪光大戏院开幕特刊》，1939年。

大光明戏院一星期差不多要换两张片子。现在积存下来的米高梅片已有五六部之多，在米高梅方面自是损失不赀。现在沪光大戏院两姑之间难为妇，对此尚无适当办法，如无解决妥法，此后纠纷未已。

闻沪光现向米高梅再三疏释，允将原定紧接《木兰从军》后之华成第二片《云裳仙子》映期延缓，改由该公司西片提前排映一月，米高梅态度暂告缓和。

原载《电影新闻》，1939年第6期

沪光与华成交涉解决

陈云裳主演的《木兰从军》，在沪光大戏院献映，历时六十四天，每天的售座成绩还是在二千二百元以上。照理片子卖铜钿，戏院方面是欢喜还来不及，但沪光当局却因《木兰从军》的卖座不衰而相反地大为惶急。原因是沪光原定一年之中映四部国片，其余悉映西片，因此与米高梅公司驻沪代理人订有合同，米高梅的片子在上海，第一轮归大光明戏院，第二轮归沪光，然后再挨得到丽都。现在从大光明下来的米高梅片子，已积存好几部，《木兰从军》的映期

① 沪光大戏院开幕广告，《力报》1939年2月16日。

却长雨绵绵似的延续不已,米高梅方面不免有些急不及待,于是向沪光提出严重交涉,如果不将米高梅的片子迅速上映,那么扯碎合同之外还要赔偿六万元的损失。沪光无可奈何,只得将《木兰从军》的映期缩短,但这对于华成制片厂,又是违背合同的,华成方面当然也是个不答应。于是在报刊出敬告沪光大戏院的启事,对于停映《木兰从军》事坚持不可。这一来沪光不能不向华成当局婉词情商,后经虞洽老的从中调解,业已将《木兰从军》映至二十日打住。二十一日起移至新光大戏院开映,沪光方面这才揩了一把汗,事情算顺利解决。自二十一日起,沪光已改映麦唐纳主演的《鸳侣凤俦》了。

原载《青青电影》,1939 年第 4 卷第 4 期

沪光大戏院内幕详情

开幕不久的爱多亚路沪光大戏院,建筑是相当地富丽,外加开映影片的弹硬,所以营业打破上海开映一切影片的记录,在开幕时直到开映二十几天的时候,每天场场客满,又加每天开映五场,这时每天的收入是六千元之数。

多卖出了票子

卖票员是新投考来的,在旧历元旦的时候,生意格外得兴隆,有几场楼下的票子多买出去了,于是进去的人没有凳子坐。院方叫他们下场来看,观众也不答应,买着了票尽愿站看的,于是戏院里的茶房和职员们忙将他们办公处和糖果部里的凳子都搬了出来,可是还不够,许多看客就尽尽愿愿地站着看了二小时,由此就可想见他们生意的兴隆了。在他们开幕一月后的结算下来,盈余了四万七千多元。

造价只有十万元

据沪光的建筑费,外传是二十余万元,其实不过是十万元模样,现在可算已经一半捞了回来。

经理史东山之弟

该院的总经理美国人,这不过是挂了一个名,每月送他一百八十元一月而已,其实全院的一切进行和职权,全在名导演史东山之胞弟史廷盘的手里,他的月薪是三百元。

四 个 大 股 东

史廷盘以前是首都南京戏院的经理,后来他自己独资在苏州青年会创办

了电影院,沪战后他就到上海来集股创办沪光大戏院。里面的大股东是前苏州的苏州大戏院老板陶伯逊和一个姓王的,和史廷盘自己。

门坎交关精

史廷盘今年才三十一岁,他对于办电影院有多年的经验,在电影院的一切他什么都懂,即是放映间里的机件坏了,他自己也会修理!像旧历元旦时候多买出了票子,他就和茶房们一同搬凳子,他从不分上下高低,各影戏院的差不多都知道他门坎交关精。

办事铁面无私

同时他的办事,真所谓铁面无私,他自己家里的人或亲戚们,戏院里的票子,休想揩他半张油,就是沪光里的小股东们也是如此。在规定分赠的赠券之外,他在戏院里的时候,就休想来看白戏,除非他不在戏院没有看见的时候。《木兰从军》开演第四十天,股东们才得着戏院里发出来的赠券。

揩油勿成功格

有几个苏州逃难来上的观众,听到这戏院就是前苏州青年会电影院的高鼻头史廷盘开的,他们说:"我们的小孩子快点买张票吧!这史夹里是死额角头,揩油勿成功格!"

戏院里有如此的经理,那赚钱也是当然的事啦!

西区将有新电影院演出

目前史某又在进行创办一家小型的电影院,地点指定在沪西,房子的样子已打好了,地方已寻到在麦特赫司脱路,即将兴工建筑,资本是六万元,股子也已齐了。目前西区那里没有电影院,将来落成后,生意眼当然又是不错的,沪西的电影观众们也就便利了不少。

在 交 涉 中

《木兰从军》一片沪光开映以来,也赚了四万多元,到现在已开演近五十天,生意仍不错的样子。沪光当局因了与米高美公司的片约关片,要将《木兰从军》的片子换了下来,可是华成公司不允。华成以"倘若沪光没有征华成之同意,而将《木兰从军》停演的话,那么以后华成出品片子,决不给沪光开演"为压制条件,而米高美公司亦将诉讼沪光于法庭赔偿损失及以后二十年中不给片映沪光开演为条件,沪光当局在两难中也。

原载《青青电影》,1939 年复刊第 1 期

沪光一笔冤枉损失

——《续彼得大帝》遭禁映

沪光大戏院，自本年元旦开幕以来，卓然为上海影戏院中一个骄子。适值上海娱乐事业畸形发展之际，营业甚为发达，因座价比较便宜，一般中产阶级，群趋于是。尤其沪光开映了很多苏联的几部伟大出品，这更使一般青年人表示满意。可是，最近沪光大戏院正为了要选映一部苏联的新片，却受了一笔冤枉的损失。这一部新片的名称就是前两天各洋商报纸登载一致宣扬的《续彼得大帝》，沪光的老板，曾为了这部片的公映，先发掉一万多张请客门券——就是免费券。另外还邀各洋商报纸的游艺副刊编辑人吃了一餐筵席，恳托着极力帮忙。据说沪光老板他为《续彼得大帝》这片子肯如此牺牲，最大的原因是片子的成本很高，并且条件非常苛刻，希望

①

卖座能够像《木兰从军》那样，才可以不致亏本。然而，真意想不到，《续彼得大帝》虽在宣传上面获得一点成功，到了要开映的隔天，却到奉了禁令，沪光老板的一场苦心，付于流水，花掉的宣传费用，白白地损失。

关于《续彼得大帝》的禁映，理由不外是为了含有过分刺激性。有人说《续彼得大帝》的被禁，还是为了报纸宣传得过力，惹起多方面的注意，如此讲来，那末沪光的花掉的宣传费倒未免是冤枉的损失了。又从沪光方面得着个

① 沪光大戏院《续彼得大帝》影片广告，《申报》1939 年 9 月 13 日。

消息,不久的将来,《续彼得大帝》只要经过一番"剪接",便可以得到公映的准许了。

<div style="text-align:right">原载《电影》,1939年第55期</div>

《三笑》的第三个风波沪光大戏院一场纠纷
念 九

"明争暗斗"的事,在今日的电影界是层出不穷,因之,最近就不断地发生着。

记者于廿二日晚往沪光看李丽华主演之《三笑》时,当场亲眼看到了这一幕大搏斗的一个场面,事实是这样:

廿二日夜九时,沪光当局为了应观众要求,特请李丽华等亲自登台表演。当然便轰动一时,营业果然不错,晚场八时廿分即告客满。但事情实在太巧,本来决定抱病登场的李丽华因为当日病势转坏,于是就请了韩君兰根登台,不料节目尚未演出,楼上楼下的一部分观众大闹要李丽华出场表演,否则要求退票。一场风波终于开始,怪声吼叫,闹得全场空气紧张非凡。韩兰根上台不多时,见了有计划的捣乱局面,便退了进去。那时凑巧张善琨到场,便和该院经理史廷盘氏通知捕房派员到场,在许多激于义愤的观众检举了捣乱的人,把他们送进捕房去。

事后到底如何呢?据说这些捣蛋的家伙是受了某方面的指使,又据沪光的卖票员说,当日有一西装客买了楼下的戏票四十张,楼上的戏票十五张,而这种集体买票的主顾可说是打破历来纪录的。因之,他们就断定这位仁兄是有计划地行动,但事态既已扩大,滋事者方面自知理屈,终于同时也感到自己的行为未免太过火,所以又挽了人出来陪礼道歉了事。现在这事已在名流姚一本及名某律师等调解之下,张、史、韩诸人都相当漂亮的气度,这一幕《三笑》的最后风波便告结束。

据调解者谈,张善琨、史廷盘对于这事件并不怎样重视,当某君前往声明误会时,两人均淡然微笑,毫不在意,足见巨头之胸襟宇度的确不同常人云。

原载《青青电影》，1940年第5卷第26期

沪光金城两戏院昨被置烟幕弹

——先后爆炸幸未伤人　察其用意似属吓诈

昨晨本埠沪光、金城两大戏院均先后被置放炸弹爆炸，幸二处均未伤人，兹将探悉各情志后。

沪　　光

法租界爱多亚路沪光大戏院，昨日为星期日，故上午十时半特加映早场一场，迨至十一时半，该院当局忽接到怪电话，通知该院谓在楼下男厕所内，有纸包一个，速派人打开，否则即将爆炸云云。该院据情立即报告法捕房，一面派工役前往厕所察勘，果见有纸包二个，置放一处，当将在上之纸包打开，则内有子弹一颗，并附函一件。时捕房人员已到达，知另一纸包内必有危险物品，立饬勿动，果也，话犹未毕，炸声忽起，轰然一响，浓烟四冒，当经扑救，以炸力脆

① 沪光大戏院《三笑》影片广告，《申报》1940年6月3日。

弱,故未伤人,惟斯时正当散场,观众大为惊恐。据悉该附在包内之函,内容略称,须该院派人于今日(二十五日)前往高桥接洽,来人须手持火腿一只为记号云云,现法捕房已令饬严缉该案案犯。

金　城

法租界之炸弹案发生后,不料中午十二时许,北京路金城大戏院内,亦继之而发生爆弹案。该弹亦为烟幕弹,被人置放于场中之座位下,爆发后,全场观众幸已散场,出外多时,故亦未伤人。据悉该弹与沪光之弹大小仿佛,据一般推测,其置弹动机,亦必与沪光相同云。

原载《申报》,1941年8月25日第11版第24233期

金门大戏院

金门戏院建屋延期
探　子

福煦路亚尔培路东附近之冰岛溜冰场,开幕后营业不振,虽一度用"全日不限钟点溜冰""分送溜冰券"为号召,亦无成效,旋告停业。一面由史悠宗等筹备创办一金门大戏院,将来专映新华公司等之新片,营业可操左券。就该冰岛溜冰场改建,资本额定二十万元,拟以十五万元建屋,自能富丽矞皇。且史为冰岛之股东,进行遂极顺利。然最近此事又陷于停顿,据闻股东方面虽已产生董事会,无奈承造者所缴之式样及用材,因原料飞涨殊未能尽如人意,故有增加资本之议。一说该院建屋执照尚未核准,故未能即日开工,惟短期内一切如能迎刃而解,废历年底内尚有落成可能,否则将仍由冰岛以溜冰等运动式之娱乐赓续,因该处系租地性质,期限十五年云。

原载《电影》,1938 年第 1 卷第 3 期

金门在建筑中
孟蕴和

以今日"孤岛"的人口密度而言,电影院现有数量显然是不够的。每逢周末的例假,无论一角小的或是七角大的戏院,家家客满,尤其是楼下的座池。常常在开映前二十分钟,挤个满座,甚至一清早就来预购座票。无疑地,电影已成为"孤岛"上最重要的精神食粮之一,电影事业也发展到极度尖锐化。

新的电影院,就在这种需求下,更坚定了投资者的信心。据我们知道的,新造的电影院有三家之多,第一特区一家,第二特区两家。最早的预备阳历元旦开幕,最迟的也不出废历元旦。要是引用一句口号的话,一九三九年也许是电影年吧!

关于这三戏院的内幕,我们都想作一个详尽的报导,下面就是日在兴筑中金门大戏院的全貌。瞧,铜图上的金门大戏院面型,是何等的富丽堂皇。

金门的地址,在福煦路近西摩路的七三七号。过去就是昙花一现的水岛溜水场。在地利上说,占着绝对的优势,因为人烟稠密的西区,的确需要这样时代化的戏院。主持的人物,就是经营电影院东海的吴茂葆、山西的张兆鳞、巴黎的郭守基、东南的姚瑞祥与荣金的徐公伟,对外的名义是用五福公司。

全院占地一亩九分。建筑打样的是兴业建筑公司赵璧建筑师(国立中央博物院竞选中获首奖者),设计的图样和国泰大戏院有异曲同工之妙,只有底层,没有楼厢的构筑。避声设备与冷热气的装置,都采取最现代的物料。单只造价,据说就要十五万元。发音机是亚尔西爱牌子,座位有一千多只,放映影片与座价,暂时还没有决定。据我们的推测,大半是放映二轮西片,座价在三角、四角之间。

建筑的工程,正在努力进行中。他们的限期是三个月,预备迟至废历元旦开幕。因为正月是有名的金月,整整一个月的营业,可以抵得过一季的利润。它的英文名字是 Golden Gate,译做金门,可算得名副其实。

①

原载《申报》,1938年11月15日第13版第23244期

① 金门大戏院的新姿态,《时报》1938年11月19日。

福煦路畔金门大戏院讯

五福游艺公司鉴于沪西人烟日益稠密,特于福煦路七五七号近亚尔培路口,购置基地,鸠工庀材,建造宏伟瑰丽之电影院一座,定名为金门大戏院。兴建迄今,业已匝月。据该公司董事长马祥生谈,建造金门大戏院之动机,纯为调剂西区市民之精神,得以高尚娱乐,一舒终日之辛劳。试观西区商业,长足发展,大有一日千里之感。居屋住宅,鳞次栉比,欲求合乎时代化之娱乐场合渺不可得,故集合电影业巨子,特就西区中心点,与建新型电影院,以供需求。特聘与业建筑师继其事,设计绘图,费时三月,始告蒇事。建筑工程,复经数度之考虑,方告动工。夜以继日,工作极为紧张。现全部工程,业已完成大半。最为艰巨者,为墙上壁间之避音纸拍,此项构造,为远东第一次之创作。全院墙壁之间,寻不出一丝泥土痕,全部装置避音纸拍,吸收刺耳震颤之声波,发为柔和悦耳之音响。壁灯采用暗藏式,不见灯泡,目光所见,只一片光亮,久视不倦。座椅内身,垫以轻软毛丝伦,间以弹簧,有如小型沙发,憩坐其中,腰背绝无麻木之苦。声机为亚尔西爱最新式,视过去更多进步。所映影片,全为二轮西片,严格精选,以适合国人口味为前提。一言蔽之,务使观众出二等戏院之代价,获得头等戏院之享受。开幕日期,迟至废历元旦,届时福煦路上,车水马龙,另有一番盛况。

原载《申报》,1939年1月14日第15版第23304期

金门戏院义务电影定十七日举行券资助赈

福煦路亚尔培路相近金门大戏院,为武进马祥生君及影业巨子所创办,日夜兴筑,行将竣工,开幕日期,业已择定二月十六日。该院以时值非常,不欲有扰各界,由商界名宿虞洽卿、袁庆登、林康侯、方椒伯、江一平、李文杰、金宗城、许晓初、周邦俊联名发起,特于开幕次夕(二月十七日)九时开映义务电影一场,致送贺仪者,可向该院筹备处霞飞路巴黎大戏院售票处移购义务券,是晚收入,悉数移赈难胞,一举两得,法良意善。闻该义务券每张售洋二元,其总数亦殊可观。

原载《申报》,1939年2月6日第12版第23327期

金门大戏院开幕盛况

福煦路亚尔培路口金门大戏院,已于昨晚八时半,举行开幕典礼。当时情况热烈,盛极一时,福煦路上,车水马龙,戏院门前,观者如蚁。钟鸣八时,首由邮政局音乐队奏乐,八时半奏党歌,恭请马祥生夫人剪彩,商界名宿虞洽卿先生开幕后,该院董事长马祥生先生致开幕词。继以来宾演说,总理吴茂葆致谢词,开幕典礼,于焉告成。当即放映电影,光线皎洁,发音准确,全部有避声设备,故能声聚不散,语语入耳。院内设备,精美绝伦,为沪西区唯一无二之影宫。闻该院开幕日期,已定二月十八日晚九时,开映宋雅海妮溜冰巨片《雪地银星》(按:即《冰雪惊鸿》),座价三角、五角、八角。八角座票可电话预定,定座电话为七四四五六。

① 金门大戏院开幕预告,《申报》1939年2月15日。

原载《申报》,1939年2月17日第15版第23338期

① 金门大戏院《雪地银星》影片广告,《申报》1939年2月17日。

金都大戏院

环顾全国堪称独步　金都的新型设备

时代的巨轮不断地进展,悄悄地,又是岁寒季节了！面临着这一个不宁静的时代,站在电影的立场上,无可否认的,我们所感觉到的,只是满腔地惭愧,三年以来,国产电影事业进步了几许？尤其在窒息的上海,是不是大家都在脸红耳赤！

这当然是我们的重荷,追想到民间片掀起巨浪的一幕,更决定了我们的意志,以后大家需要向光明的康庄大道飞奔！

现在,横陈于眼前的事实,的确是一番蓬勃新生的情况。文艺电影的抬头,已经粉碎了民间片的一切,我们除了庆幸之外,还希望这些使人拍手称快的气象,像一朵蓓蕾似的,不断地发育,不断地滋长！

金都大戏院的崛起,便是值得我们来歌颂的一件大事！虽然,一家戏院对于电影事业,并无直接关系,不过影片公司的发展,还得靠了戏院的扶助,在大众目光中,戏院和公司,无异于一对姊妹,必须互相携手,必须精诚合作。

根据了上面的理由,所以我们对于金都大戏院的开幕,正像关心一家影片公司一样。

金都,这一九四〇年突起的一支异军,一直在人们的心头怀念着,尤其者,是金都大戏院的一切,是多么地神秘莫测,始终被大众谜一般的猜想。

这里,便是金都大戏院声光座的一个报道,希望大家读了以后,开始对这一座银色之宫了解起来。更希望的是,明了了金都的一切之后,大家不客气地给我们一个确切的批评。

自从有声电影问世以来,一家戏院最重要的内部设备,便是放映机,这构造复杂的一只小小的机器,国内尚无试验制造的先进,是故新开影院,必须向外国方面购买,不过优劣也因此而分。大凡一些戏院,往往专求价廉,而忽略了物美,尽管在一般美国的推销员口边,时常有"价廉物美"的宣传,其实这不过是一种人类本能的说谎术,与其贪便宜而不经用,不如花巨资而求耐用。金都大戏院主人就是抱定了宗旨,由专家用正确的眼光和经验甄选,向美国名厂定购一九四一年式的放映机,不仅可以在国内独步,即纽约第一轮巨型戏院相

较亦无愧色。这一部机器的价目相当可观,金都为了希望造成自己巩固的地位,所以不惜如此做法。将来跑去欣赏的观众,一定可以明白我这番不是虚话,自有那满意的成绩能够作为铁证。

和放映机并为一谈的,要算是"光"了,一家戏院的光线好不好,它对于观众实有极大的影响,谁愿意走进了戏院去瞧黄色的光线放射在银幕上而发出模糊的影子呢?金都大戏院的"光",跟放映机联在一起,可以称为远东第一家的设备!

跑进金都最舒服的,便是上述的光线。在试光的时候,我曾经去看过一次,那感觉耀眼的白光,从楼座后面的机器房小洞里照射到橡皮银幕上,显出极度强烈的白色,这在开映影片的时候,可以充分将一张摄影优美的片子,在观众眼前显出十分的调和。金都于光的一方面,实在能够骄傲一句。

"声""光"之外,是戏院三大设备的第三——座位。

一家电影院的座位,与"声"和"光"一样,对于观众方面,实有极大的关系,若"声""光"精美的戏院没有舒适的座位,还是徒然。因为电影院和京戏馆是相异的,看京戏,舞台上是锣鼓声,台底下是喝彩声,糟杂地闹成一片,简直是大的茶馆店;看影戏就不同,跑进电影院,愈是清静,愈有兴趣,在鸦雀无声的空气中,欣赏着银幕上的表演。为了这一层,京戏馆和电影院的座位,便各各不同了。一家首轮电影院的座位,尤其应该注意,无论是椅子的大小、坐垫、靠背、把手,一定要由专家来设计,更重要者,是座位和银幕距离的角度。普通一般戏院,往往排了一排再一排,尽可能地把全院排足,完全不曾注意观众的视线被阻碍的问题,亦没有想到从两旁沿墙的座位上看戏只是长偏的影子,这显见是错误的,也可以说是不聪明的措置。

金都大戏院的座位,统统由专家慎密设计,举凡大小、坐垫、靠背、把手,一切都算了又算,考虑到观众的舒适,因此,不惜工本地定装,以适合每个人体重的弹簧配置,并且充分注意座位两旁和前后的间隔。更值得一提的,是全院子能够清楚地看到银幕,无论在正中、角隅,观众一样可以欣赏银幕上的一举一动。这许多话儿,在大家跑去实地试验以后,便知道我这番话儿的不谬。

此外,关于金都的轮廓,不妨也提起一下子。

金都的地位适居福煦路同孚路转角,它的大门便在中间,面朝着东南,一副雄壮的样子,符合了"银色之宫"的典型,里面有走廊,颜色幽致;有精致巧小的休息处,配上一排长沙发在夜间微弱的灯光下,正是闲谈的好场所。走进

场子,就会感觉十分地舒适。四旁的墙壁用配合观众心理而不伤观众目力的颜色粉刷,加上几排亮灯,古色古香,能使人如入仙境乐园,留恋啊留恋!忘怀疲倦和归去。

金都的楼厅,座位不若金城多,但色彩调和,布置优美,金城对之,无异小巫见大巫;而正厅,一切如楼厅,设备的完全,堪称远东八大都会的冠军。

对于这一座雄霸上海的"银色之宫",我不能用笔墨将它形容出来,好在观众是最公正的评判者,大家总会产生一个定论的,这里,不过介绍罢了!

最后,谨对这"第八艺术"的宫殿,致一个敬礼吧!

祝金都大戏院永生!

①

一九四〇年,十二月十四日

原载《金城月刊》,1940 年第 17 期

① 金都大戏院开幕广告,《新闻报》1940 年 12 月 24 日。

新装冷气金都恢复第一轮

金都大戏院从开幕之日起,即放映第一轮国片,一连有好几部巨片演出,营业都不恶,不过还不能达到最满意的境界。这是有种种原因的,也就是为了这种种原因,金都改为第二轮。二轮片子的生意,仍旧不恶。金都改二轮,许多人表示惋惜,以为地段好,设备也差不到哪里,改二轮未免可惜。这在金都当局看来,也有同样感觉,所以时常表示一到相当时候,仍旧要恢复第一轮的。

金都戏院有一个缺点,就是一到夏天,没有冷气设备,这使观众多么不适意。好在金都当局已经看到这层缺点,当然是要装冷气的,机器方面早已装好,可是为了电力问题不获解决,也就耽搁下来,现在电力已得到解决,装置事宜乃在日夜进行。

不多几天,冷气设备装好,就可放用了。这时观众自然而然会得增加,生意之佳,当在意料中。同时金都等到冷气装好,就可恢复第一轮地位。

原载《中国影讯》,1941 年第 2 卷第 16 期

金都戏院外深夜大血案　警士市民死伤达十六人
——肇事宪兵排长已遭扣押候究　俞局长亲劝学警今晨始散

昨日深夜,福煦路同孚路口金都大戏院前,发生一大血案,死伤警士、平民等竟有十余人之多。据悉:当昨夜十时左右,有一市民至金都购票两张,而有三人拟入内观电影,查票员出而干涉,致起争执,乃召岗警六五八八号卢云衡(系第七期毕业学营)至,令此三观客再购一票了事。是时忽有驻院之宪兵六七人,出而袒客,卢以此乃警察职务范围以内之事,与宪兵无干,一面仍劝三客补票。宪兵大恚,遂将卢一顿痛殴,以致受伤,口吐鲜血。卢亟雇街车赶回新成警分局报告。局中有第七期毕业之学警甚众,闻讯大为不平,同时消息传至各分局,遂有老闸、黄浦等局之七期毕业学警,紧急集合,徒手乘卡车驰往金都。时新成局学警亦已蜂涌而至,总共人数约有百余,一部分入院,将院门守住,向行凶之宪兵包围诘责。宪兵方面即从院中致电康定路宪兵队告急,不移时宪兵乘车大至,亦有百余人之多,下车后即行布防,一面入院驱学警全部撤

退。学警不从，相持不下，院内楼上宪兵，即从窗口向下开放汤姆生机枪遥击，布防之宪兵亦即向警方开枪，共达数十发。一时路上秩序大乱，惊惶叫喊与奔逃之脚声，杂乱成为一片。

其时有满载西瓜之三七五七三号卡车（查系徐沈记之卡车，由马家桥来者）自西驰来，学警即拦住纷纷登车，嘱即开行，但卡车前胎已被中弹，不克前进，当有学警李正光中弹死于车后马路中心，另有两学警中弹死于路中（内一警死于同孚路口）。车内并有十余岁男女两孩受伤。此外学警、市民等受伤者尚有十余人，旋即分送各医院，至今晨一时许，警局接得报告，知送医院之学警中，又有四人伤重殒命。

此事发生后，察局督察处长张达与新成分局长卓清宝，即驰至出事处查勘，同时学警方面群情愤慨，齐集于新成局内旷场不散，要求上峰必欲立即求得合理之解决。俞叔平局长闻讯，亦即驰至金都调查，旋又至新成局，会同张处长、卓分局长，向齐集不散之百余学警训话。据俞局长表示，本人已与宣司令洽商，宣司令已允查明真相后，定予严办，至今晨三时许，学警始散。

最初在戏院中出头干涉肇事之宪兵排长李预泰已遭扣押候究。

<p style="text-align:right">原载《申报》，1947年7月28日第4版第24946期</p>

金都三度遭捣毁　工程师下落不明
——影院公会发表书面声明

电影院同业公会为金都大戏院昨日被捣毁事件，特发表书面声明，原文云：

"据金都大戏院报称，该院于本月廿七日晚九时半许有观客三人持戏券二张，拟入院观剧，经收票员加以婉阻，致起争执。当由在场出勤宪兵排解，时有另一警员在院亦趋排解，不知因何故发生误会，继起殴打，该警员即悻悻而去。该院方庆无事，未几忽有大队警员来院，声势汹涛，该院以适售满座，为求千余观客之安全起见，故将铁门拉闭，以资隔离，是亦为各院每次避免发生事端保护观客安全之惟一办法。当时院外人声沸杂，愈聚愈众，军警平民无法辨别，僵持至十二时半许，忽起枪声，时停时续，直至二时半许，幸经各主管首长到达，事趋平静。是非曲直，业由负责当局分别调查，不久当可

证明。

讵知于本日(廿八日)上午十一时许及下午一时许、四时半许,该院被警察数十名分乘卡车横施捣毁,在院职工均遭凶殴,并架走来院查检冷气机械之工程师一名,迄今下落不明,所有生财捣毁殆尽。查该院以宪警执勤冲突而遭受无妄之灾,曷深痛亟,本会为求同业之生存、观众之安全,是当继请惩凶。

又于同日下午复有警员数十人乘坐卡车分赴各院令将原设宪兵席撤去,幸经各院处理得宜,未有事端发生。本会以此次不幸事件其肇事之主因,全在警宪勤务划分不明所致,于俞警局长谈话中业已详述无遗,孰是孰非未敢断言,然本日金都三次遭受捣毁,诚令同业不寒而栗,故除要求当局予以切实之保障赔偿金都所受全部损害外,并要求迅行惩处肇事凶犯,采取有效之办法,不再发生同样事端,否则本会会员为求观众之安全,本身之生存,将被迫而全部停业。"

设备毁损殆尽　胶片作蝴蝶飞

又据电影院商业公会方面消息:据该会所接得之报告,金都昨被捣毁数次,其最后一次至四时半始离去。后由警备部派队守卫,始归平静。惟斯时院内所有设备,亦已毁损殆尽,即院外之大玻璃窗、霓虹灯及《龙凤花烛》之广告一对大花烛亦未能幸免。当被捣之际,《龙凤花烛》之全部胶片,曾被陆续自窗中掷入街心,路人争相拾观,一度造成极混乱之状态。屋顶复有人将积存之柴爿自高空掷下,致霓虹灯均遭"粉身碎骨"之祸。

茶房越屋逃出

当时曾有茶房三人,翻越屋顶逃出,但有职员曾廷杰及请愿警俞乃森二人,则告失踪。又前夜发生纠纷时,院方当事人稽查张镛根现已由警察总局传往侦讯。故当时之是非问题,他人殊难猜测。该院经理柳和清,今晨十时许前往稽查第一大队报告经过,迄晚犹留队候讯中。

金都损失详细情形,因事后无人敢入内详细调查,故实际上尚难统计。惟据戏院中人谈,如全部被毁,则损失之数约在四五十亿之间。

原载《申报》，1947年7月29日第4版第24947期

目睹血案一警士　谒议长报告经过
——提呈全体警察书面报告

　　昨日下午有警察局报导组警员范白苹陪同，当血案发生时在场目睹之警察童荫芝，赴市参议会进谒潘议长，报告事实经过，并提呈全体警察代表之书面报告，内略称："廿七日下午新成分局六五八八号警员卢云衡在七时至十一时勤务时间担任巡逻工作，行经金都大戏院门口，因见院外人民聚集，阻塞交通，随即上前劝阻，并视院内市民三人因持票两张观戏与院内稽查发生口角，当即上前劝解。斯时有宪兵李排长拍卢之肩头云'有我在这里，无须你来管'。卢以民众纠纷，警察职无旁贷。李排长指着自己的阶级说：'我是宪兵队排长，不独老百姓的事，即是你警察我也要管，你若嘴犟，我将饱以老拳。'卢云：'我是执行国家法令的警察，法律没有明文规定宪兵可以妨害警察，可以妨害警察执行职务，你应该讲理。'李排长恼羞成怒，随即不分青红皂白向

① 　金都大戏院复业开幕广告，《申报》1947年8月7日。

以耳光两记,一面并令其余宪兵上前围殴,并自拍胸脯说:'打死由我负责。'此时金都大戏院拉上铁门,卢成俎上之肉。适有路过院警员邱树森睹及此情形,随以电话报告新成分局,分局遂两度派员交涉,但终无结果。及至卢已口吐鲜血,不省人事时,金都铁门方始开启,由路人呼三轮车伴之返局。卢卧倒值日室内,口中鲜血潮涌。值日室为免事态扩大,仅送至医院诊治。此时十一时卅分各值勤警员均先后下差返局,目睹该情,群皆忿激。有同学廿余人因感事出离奇,遂相率趋赴金都请宪兵李排长解释究竟。李排长拒不答复,并放枪两响示威,同时致电康定路宪兵队,派宪加强弹压。消息传出,老闸、黄浦两分局之同学均以慰问的心情徒手赶来,而增援之宪兵八、九两连,分乘大卡车二辆同时驶至,百余人众下车即行布防,以作杀搏之准备。其时有满载瓜果之卡车三七五二一号自西驶来,布防之宪兵阻其前驶,该司机见状甚恐,拟加速驶行,致其车右前胎遭宪兵刺刀割破。同学睹状益愤,上前理喻。不意宪兵随用枪柄击打,而斯时另一宪兵向汽车及警方开枪,新成警员李正光应声倒地,同时金都楼上宪兵亦从窗口向下开放汤姆生机枪。宪兵开枪共达数十发,致路中秩序大乱,惊惶叫喊与奔逃之脚声杂乱成为一片。"

原载《申报》,1947 年 7 月 31 日第 4 版第 24949 期

龙门大戏院

① 龙门大戏院开幕预告,《新闻报》1941年8月12日。

龙门大戏院十五日开幕
——华声剧团发生变端

在法租界爱多亚路上,又有一新剧场出现,现在已经全部装修工竣,而且已经在上月十五日开幕,这就是龙门大戏院。

龙门大戏院是绿宝舞厅改造的,绿宝舞厅在去年底开门到本年三月停顿,这三四个月中亏蚀了不少,空闲了几个月,到最近才改建戏院,预备经常演出舞台剧。同时也已与华声剧团订了约,第一炮决定为《塞上之花》。

一切都准备定当,可是半途里发生了一个极大的障碍,这倒并不是华声与龙门双方发生了什么纠纷,而是华声的执照问题。

原来当华声拿《塞上之花》剧本去向法租界工部局呈请登记时,却给原封未动地退了回来,因为华声剧团从来没有在法租界登记过,而上次的《风波亭》一事,法租界大大地动怒,从此不准华声再在法租界演出。

这真给华声一个当头棒喝。华声剧团第一炮《风波亭》在兰心大戏院演出时,也遭到强烈摧残,起先拟以《岳飞》演出,结果未获通过,而改名《风波亭》,上演第一夜又遭禁演。后来几经修改,虽获通过,但又碰到大雨大水,将整个兰心浸在水中,生意大受影响。大水之后,又是通不过而遭禁演了,结果终为禁演。而这一次又遭到这莫名的摧残。真是值得痛心的事。

现在,华声已尽力谋取办法,我们希望能马上获得圆满的结果。至于龙门大戏院方面,如因华声不能如期演出,则请姚水娟领导之越华剧团表演绍兴戏,然而再进行其他计划。

原载《中国电影画报》,1941 年第 10 期

① 龙门大戏院影片广告,《新闻报》1941 年 8 月 21 日。

龙门大戏院改演话剧
——裘萍、侯景夫主演《铸情》

金醉霞

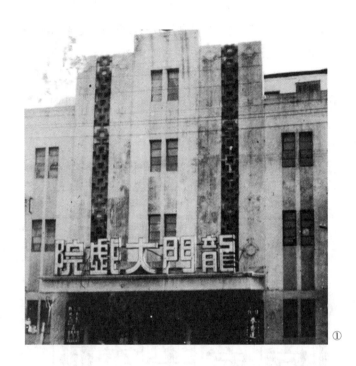

① 龙门大戏院外观,此照片为私人收藏。

当今之舞台剧话剧的盛行,真是不可一世,不单为观众的拥护,就是在一般的戏剧商,亦视作话剧是最好的一个生意眼。但是话说回来,话剧的艺术的确很有崇高的价值,假使有良好的剧本给优秀的人才来演,非但京剧与昆剧还赶不上它,就是教育化的电影也及不上它的崇高,所以话剧始终为人们所拥护。

消息传来,原为越剧之宫的龙门大戏院,于本月十六日起改演话剧。据该院负责人告记者,姚水娟合同期满,不拟续订,现为应各界之要求,特聘请金星影业公司新人裘萍及侯景夫,主演莎士比亚名剧《铸情》。

内部组织极为井条,演员阵容亦甚为弹硬,并由顾梦鹤担任导演,裘萍是

饰剧中的女主角朱丽叶,男主角罗密欧为侯景夫扮饰。谈起裘萍小姐——这个名字,人们一定感觉似乎有些陌生,然而在时常看看各影讯的读者,就不会觉得过于生疏吧?笔者在这里,姑把裘小姐向读者作个极简略的介绍。

裘萍小姐,她是广东人,从幼就随着父母来春申居留,她的家庭是很新的。她是很欢喜研究艺术的一位新女性,所以在前年的一个春天,怀着一颗火般热的心,加入了金星的训练班,准备在艺术上下一番苦功,来创造她光芒的前途!

凭着她天赋的聪明,对于艺术的专心,在全班中的成绩也就最受导师的赞美,同学们的敬爱;并且在善识人材的周剑云氏的心目中,亦视作她是新人中最有期望的一个人材。笔者曾听得周氏对裘小姐说过:"我不许你饰一配角而上银幕,因为我对你的希望很大,预备等一个机会,让你独当一面的主演拍一部片子,好尽量地去发挥你的天才。"所以这头雏莺,我们还未见她上过银幕呢!

虽然她还没有上过镜头,但是在话剧界早已显过身手,曾经主演过《求婚》《米》《鲸油》等诸剧,演技相当地可能,那活泼泼的姿态,美丽的面部轮廓,苗条的身材,和一口流利而动听的国语,都很合于演剧的条件。

侯景夫,北平人氏,在金星的《无花果》一片中,曾有过他的镜头,并且在北平的话剧界有相当的名望与地位,曾加入过中旅,当他在中旅演《黄沙万里美人心》的一剧,其实演出之成绩至为不恶,然而并不受当局的重视,于是就脱离中旅。这番他受聘龙门大戏院,当能给他一个极好发挥的机会,而且裘萍小姐又是个富有修养的人材,预料他们的演出成就,定属可观。

原载《大众影讯》,1942年第2卷第27期

北 京 路

　　北京西路修筑于1887年,那时,它叫平桥路。1899年,平桥路向西延伸至赫德路(今常熟路),延伸段被命名为爱文义路。1918年,平桥路也更名为爱文义路。1922年,继续向西延伸至极司非而路(今万航渡路)。1943年,汪伪政权接收租界,将爱文义路更名为大同路。1945年,大同路改名北京西路。

导　言

北京东路始建于1849年,因东面设有英国领事馆而被名为领事馆路。1865年,领事馆路正式定名为北京路,1945年改名为北京东路。

北京路,无论东西,都有很多故事。那说说郁达夫吧。1927年2月5日,追求王映霞而不得的郁达夫,在郁闷中,去北京大戏院看电影,他在《穷冬日记》中记下了这一天所看的影片:

画名 Saturday Night,系美国 Paramount 影片之一,导演者为 Cecil Demille。情节平常,演术也不高明,一张美国的通俗画片而已。

这一天的《新闻报》上所刊登的北京大戏院的影片广告为《礼拜六之夜》,导演为西席地米耳,即郁达夫日记中的 Cecil Demille。

十日,星期四,晴爽,旧历正月初九。

上豫丰泰去吃酒,吃到下午五时多,就又去周家吃饭。晚饭后因为月亮很好,走上北京大戏院去看 Ibanez 的 Blood and Sand,主角 Collard Juan 由 Valentino 扮演,演得很不错。

Blood and Sand 译成中文为《碧血黄沙》。这一天,郁达夫写了一封信给王映霞,不无悲哀地认为,他和王映霞之间的关系已经了断,以后再不见面了。

在郁达夫的日记中,北京大戏院所放映的影片与他和王映霞之间的恋爱交织在一起,充满了折磨与相思,焦灼与期待,哀伤与甜蜜。

北京大戏院位于北京路和贵州路口,由前上海大戏院经理何挺然创立,1926年11月29日开幕。北京大戏院的设施是一流的:地上铺的花砖是向美国定制的;在屋顶和四周设置最新式的抽气机,院内空气与室外空气随时交换;凡出入要道,皆在地板下装设照明灯,便利观众之行走,又不妨碍视线,堪称别出心裁。

1929年,北京大戏院又以巨资向美国西电公司定购慕维通及维太风有声电机全套,于1930年1月1日起改映有声电影,首映影片为百老汇歌舞剧《画舫缘》。何挺然是一个对国产影片持有偏见的人,所以北京大戏院从不上映国产影片,直至《故都春梦》的出现。这是联华影片公司所出品的第一部影

片,由孙瑜导演,阮玲玉、梅兰芳、林楚楚、骆慧珠等主演,无论演技还是剧情皆为上乘,在北京大戏院首映取得了极佳的票房,也让北京大戏院由此声名鹊起,风光一时。然而,到了1934年,金城大戏院开幕了,并取代了北京大戏院的联华首轮影院的地位,北京大戏院就此黯然隐退。何挺然一气之下,将北京大戏院拆除重建,于1935年2月3日开幕,更名为丽都大戏院,但依然是二轮影院,无法与金城抗衡。改了名字的丽都大戏院也有很多故事,比如鲁迅和许广平。

这个城市里的每一座建筑,都有着自己的悲欢过往。有时候,一个人的悲伤,或许正好是另一个人的喜悦。

1934年开幕的金城大戏院,不偏不倚就建造在北京大戏院的正对面,其目的不言而喻。金城由巨商柳钰堂之子柳中亮和柳中浩兄弟独资经营,一切都是全新的:冷暖空调,弹簧座椅,进口地毯,德国最先进的安纳门五号放映机,大银幕,吸音纸。这世间最残酷的事情就是新与旧的对比,无论是物还是人,新总是比旧好。

柳氏兄弟很舍得花钱,1935年的夏天,金城大戏院耗巨资安装了最新式的阿摩尼亚冷气机一部。据云,此冷气机通过气压机及空气澄清机与水分发生化学作用来调节空气的温度与湿度,每小时用水一万八千加仑,每分钟澄清空气三万立方尺,使得观众在盛夏酷暑中也能坐在影院里观影,在当时是一件颇为轰动之事。

当年的《影戏年鉴》杂志上刊登了一则《金城大戏院事出妖异》之文,言及金城大戏院有狐妖作祟,演员遭受百般捉弄诸事,由此引发了观众的好奇之心,原本票房不佳的金城大戏院,顿时门庭若市。此则新闻,在1935年和1940年均出现过,想必是金城大戏院用于招徕观众的一种手段。

不久金城大戏院也变成了旧人,新光大戏院的出现,让金城的霓虹灯慢慢黯淡了。残酷吗?一点也不,这就是人生。

北京路上,还有奥飞姆大戏院、光陆大戏院和美琪大戏院。它们都留在时间里,一字一句写下"桃李春风一杯酒,江湖夜雨十年灯"。

北京大戏院
→丽都大戏院

北京大戏院

北京大戏院之建筑

上海怡怡公司在北京路贵州路口新建电影院,开工已经数月,工程大半告竣,定名曰北京大戏院,大约暮春时节,定可开幕。该院规模极为伟大,全院均用三和土钢骨造成,可保永免火患之虞。建筑讲究不惜工本,所以场内并无一柱,前后座位,均不妨碍视线。银幕之台,最高处达五十余尺。大门在贵州路口,门内即为穿堂,高厅轩敞,气象庄严。地下铺以花砖,系向美国定制,美丽光洁,无出其右。全部图样,闻为锦明洋行所绘,由建华公司所承造,内行油漆配色,一切装饰,另聘美术专家所布置。而空气流通,极加注意,普通戏院专以窗门为通气机关,迨电影开幕,窗户尽闭,遂无宣泄炭气、呼吸清气之余地,该院有鉴及此,于屋顶及四周,均备置最新式之抽气机,空气随时交换,亦可见该

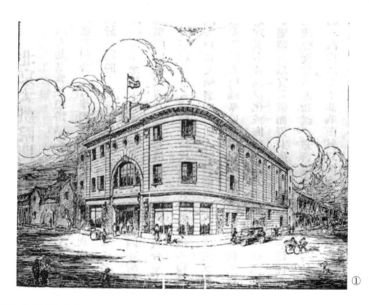

① 北京大戏院外观,《北京大戏院电影周刊》,1926年第1期。

院注重公众卫生也。需用之供具，闻已定制完备，所向美国定购之电影机两部，昨已专运到沪。该院楼下凡出入要道，皆装设地板下之路灯，便利观客之行走，又不妨碍视线。正厅之中央，定制巨大电灯一盏，四周共有灯头百数十只，陆离光怪，甚为美观，闻此种计划，皆为该院总经理何挺然君，出其多年之经验，自行主裁，所以能得尽善尽美，而将来之发达，亦可预卜也。

<p style="text-align:right">原载《申报》，1926年3月7日第19版第19039期</p>

北京大戏院行将开幕

怡怡公司鉴于海上戏院，大都众集于虹口一带，全埠中心点，反寥若晨星，因自建一伟大庄丽之北京大戏院，于交通便利、市况繁盛之贵州路北京路口，由锦明洋行仿欧美最新戏院，及工部局新订避火方式绘样，建华公司承造，不日可以竣工。惟所向美国定造价值万元之映演机，及选就名片多种，尚在途中，一俟到申，即可正式开幕。并为免避障碍视线，及旧式座椅呆滞坚硬起见，特照欧美新式戏院座椅定造，并可于座下安置帽子，装潢布置，均有美术思想云。

<p style="text-align:right">原载《申报》，1926年5月6日第19版第19099期</p>

北京大戏院开幕讯

前上海大戏院经理何挺然君，自发起怡怡公司后，即着手规划北京大戏院，经营半载，颇费苦心，大部业已就序，原拟即日开幕，以副社会人士之盼望。惟所用避火盖屋铁布，自海外运来，中途不慎，受有微损，未克即日铺盖，连日雇用大批工人修理，并日夜工作，先将内部筑就俟铁布修复，即可宣告竣工。且所向美国定造价值万元之映机，及所购名片多宗，均未到申，大约月内可以开幕。至于内部布置，均照科学方法，一切装饰品，均备极富丽，悉由外洋运来，即所用座椅，亦系国内戏院所从来未有者，座垫用木棉弹簧，座下则安置帽子，灵巧软柔，无出其右云。

原载《申报》,1926年5月13日第21版第19106期

北京大戏院开幕宣言
何挺然

 影戏,人知其为娱乐游戏之一,而鲜知其为社会教育之辅助品,厉道德淬学术,变风俗而启发人心,其关系固匪细也。其包含凡哲学、美术、历史、政治、宗教、实业与夫艺术、风化及社会上形形色色,靡所弗备。是以能增人无穷学识于一顾盼之间,非徒娱心悦目者也。是则影戏院之设,又安可少哉?欧美各国之影戏院有多如鲫比间,亦有一镇一埠多至数十百家者,洵非无由也。年来吾国亦渐知提倡,沪上尤为吾国之首创,有举必先,四方人士云集于斯,影戏院之设,亦日见增益。惜欲求一高尚而适合华人之设备者,不易得也。推源其

① 北京大戏院开幕预告,《时报》1926年11月8日。

故，沪上之影戏院称为高尚者，大半创自外人，种种设备咸求适合于外人，绝不顾及吾人之所嗜。即择片，亦不顾吾人之心理，甚且有侮辱国人，以为笑柄者，阅之使人眦裂。而吾国人自办者，又强半因陋就简中，人以上相望裹足。挺然有鉴于斯，深引为憾，爰集同人组织斯院，设备务期完美，适合吾人性度。择片亦必精良，无论欧美各片，或国产各片，务求能合吾人心理，其有攸关风化，或侮辱吾国人者，虽大利当前，悉屏勿顾。想人生因生存而治事，率枯燥而寡趣，不有相当之娱乐，将无以宣其郁，而舒其疲。然娱乐之道不一，往往有征逐酒食，放僻邪侈，渐趋堕落。是以深望吾人惠然，顾此无流弊而能增进智识之完善电影，一较市上优劣，始知言非虚谬也。然本院创办之始设，或有未能尽善之处，尚希海内诸人士，锡我南针，以匡不逮，是所厚望焉。

原载《北京大戏院电影周刊》，1926年第1期，第3页

北京大戏院开幕之形形色色

汤笔花

宣传多时之北京大戏院，已于前晚（十九）行开幕礼。来宾甚盛，未及八时，已占全院。北京路上，车龙马水，络绎于道。该院门首，电炬灿烂，光耀夺目。招待者皆衣礼服，状极和蔼。中西来宾，达二千余人，俱绅商学报界，衣香鬓影，盛极一时。九时许由主席报告毕，该院经理何挺然君向众道歉，并宣言该院经过情形，末请傅道尹演说，大致谓北京为我国首都，而院址又在北京路上，今以北京名是院，可谓巧矣，并向来宾剖明娱乐宗旨，语多针砭，颇不易得，并鼓励国人爱国，尤属难能，足见道尹对于该院致希望无穷。全院来宾静默无声，爱国之心，油然而生。国人自办之电影院极少，若规模宏大，而具观瞻者，当推北京大戏院云云。说毕，鼓掌雷鸣，继映《醉乡艳史》，系脑门塔文生平杰作，情节曲折，表情细腻，且宗旨纯正，规人以孝，际此倡言非孝之时，乃得该院开映斯片，足以唤醒群众，亦可见何君选片之苦心矣。映毕，散场已十一时，该院门首款客以茶点。其时来宾正饥肠辘辘，饿火中烧，互相争食，因散场时，势如潮涌，间有少数不规则者，击盘夺杯，叮当之声，不绝于耳，一时秩序大乱，形同赈灾。某女明星因争食蛋糕，致失去金戒一枚；小东洋连吞蛋糕五块，火腿土司无数，葡萄汁约七八杯，并向众大呼，不要客气快吃……笑柄于是百出，有向口乱塞者，有纳入袋中者，有用巾包取者，形形色色，笔难尽述，而脚底践踏

者，皆蛋糕蛋饼之属，吾于是不得不叹吾国人之乏道德心也。吾因北京大戏院开幕之盛，需笔为记，借志鸿爪云尔。

原载《电影画报》，1926 年第 9 期

我对于北京大戏院之意见

罗树森

年来海上电影事业，日益发达，影戏院亦增添无已，北京路贵州路口，于去年十一月间，有北京大戏开之设，规模伟大，装饰美观，金碧辉煌，固一伟大之影戏院也。沪上影戏院虽众，然非昂贵其价格，即地位之不适，或影片之不精，故吾人欲觅一相当之影戏院，作吾人之消遣娱乐者，殊不易得。自该院开设，

① 北京大戏院开幕影片《醉乡艳史》广告，《申报》1926 年 11 月 19 日。

深得各界之赞许,以余个人之目光观,北京之所以有若是之荣誉者,不出下列之数条:

(一)装潢美观,能与沪上价格高昂之影戏院相拒抗。

(二)影片精美。

(三)设备完备,既有良好之音乐复有中文说明,以备观众之不明英文说明者;座位亦复宽畅,无遮碍之弊。

(四)价格低廉。

余既述此四点,不无有一二之希望,盖深愿该院一本斯旨,俾益于社会也。

原载《电影画报》,1927年第22期

记美水兵之言

影 呆

星期日下午,与友人夏君,至北京大戏院观影。时场中来宾颇多,座为之满。余等既入场,一时觅座不得。良久,始见前排有空位三。是时,余等一若大旱之逢雨,喜不自胜,急趋而坐之,尚余一座,后为一水兵占去。此水兵即坐于余旁,彼既入座,时以目线向余,余深讶之,比及与之谈话,始知彼误余为军人而时以目光视余也。是日也,余因腿部觉微冷,乃将曩时服务于军队时所制之绑腿布,裹之于膝,然绑腿布之外,尚穿外裤,设不经意者,则不之见也。余在影戏院时间或举足,则绑腿布必外露其端,而此伶俐之水兵见之,即目余为军人矣,乃与余大谈军人生活。先而询余以党军之纪律,继则询余以士兵状况,余应对之余,亦以同样之疑问询之,一时 Yes No 之声,不绝于余及水兵之口,而四周座客莫不引目来观。互谈之下,始知彼为美国人,为某公司之职员,兹将其所言来华情形,为读者一述焉:

(下为美水兵言)

一日余在报纸上,见有新颖之广告一则,上书"谁要到中国去,不必花盘钱"(Free Charge for to go to China)。余素知中华为亚洲大国,物产之丰富,山河之明媚,甲于全球,久有游华之心,惟屡因经济困迫,以致不果,见此广告不禁为之心动,乃即报名加入。讵加入后,始知政府因中国内乱,将延及上海,故拟调遣大批军队来华,以保护美国旅华侨民,惟事出仓猝,一时不能召集如计。军人乃出此别出心裁之招兵良法,然余既报名,欲退亦不得,只有唯命是听耳。

嗣据官长之报告,谓余等驻华之期为一年,期满即可返国,并嘱余等凡向在社会服务者,可安心赴华,因政府已向各公司商店,接洽就绪,在来华期内,薪金仍可按照平时发给,而返团后,亦仍可回任原职。余既来华,即派在上海,是时上海适在严重时期,余等日夜防守巡逻,勤劳辛苦。今则东南风云已平,而余等亦安闲无事矣,惟职务愈松,费用愈大。盖近日余等既安闲无事,则日惟涉足于戏院酒楼,以致区区月饷,入不供出,而少有家产者,月必向家中索款矣。余辈来华者,先前几批,一年之期已满,故已陆续回国矣,至今则须至明年二月满期。兹固期期以待之,惟不能待至满期而私自逃回者,亦大不乏人,盖军人生活,实较常人为苦痛而无味耳。

既而此水兵又邀余饮啤酒,余以不善饮对之,我问彼对,彼询我答,互谈良久,觉颇有兴趣,及影戏开映,而余等之谈话,始告停止。

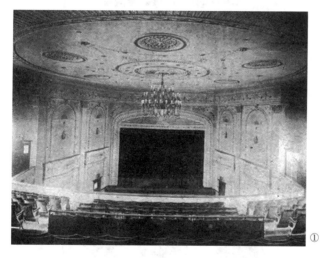

原载《申报》,1927年10月31日第12版第196226期

入暑以来之北京大戏院

设备最称完善,素以开映巨片著声之北京大戏院,自入暑以来,为谋观众安适起见,除于戏场四周,遍设各种卫生喷香罐,并每次开演之前,洗射药水之外,复于场内温和,尤为注意。众凡一切足以降低温度之器具,靡不尽情罗致

① 北京大戏院内景,《图画日报》1927年第336期。

设置,故不仅空气新鲜适体而已,夜间则门户四辟,以地位关系,凉风习习,处身其间,神恰心爽,虽疑为世外桃源,尤有观众所热烈称道云。

原载《申报》,1928 年 7 月 17 日第 16 版第 19876 期

北京大戏院将映有声电影

本埠北京路大戏院,以巨资向美国西电公司定购慕维通及维太风有声电机全套,上星期已由美运到,计共三十余大箱,由西电公司特派之工程师毕卡特等,日夜开工装置,日内即可工竣。闻所有著名之有声巨片均将在该院放映。

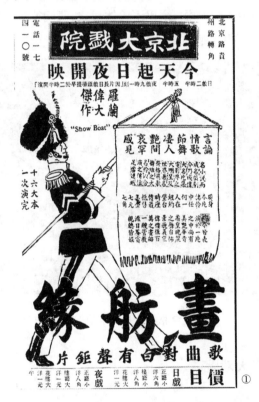

原载《申报》,1929 年 12 月 1 日第 16 版第 20365 期

① 北京大戏院《画舫缘》有声影片广告,《新闻报》1930 年 1 月 1 日。

① 丽都大戏院开幕广告,《申报》1935年2月3日。

影院素描:丽都大戏院

振 雄

丽都是北京的旧址而改建的,仍是和金城隔路遥对,而名字也对起来了:丽都,金城。

外观是够壮观的,霓虹的 Rialto Theater 和方大的"丽都"二字,墙色又是那么地配合。讲到座价,却也不贵,第二轮的巨片卖到四角大洋,观众是一定愿去的。

内面、灯光、色彩、幕帘和光线及发音,没一样不经过严密地审查而装置

的,当然,看来是不讨厌和不觉目眩了。最好,要算座位的舒适,不像别家的,不是伸不直脚,便是浅的座位和硬板似的椅子。

卖糖果的 Boy 的不声不响地走来走去,也扫除了八九个 Boy 的穿堂入户般的讨厌,倒可作别家的模范。

选片到今,恐怕只开映了三张罢,《自由万岁》《影城大会》《泰山情侣》,其中二张,倒都是曾客满连日的,这可见丽都的选片是不瞎来来的,而观众在别家向隅有憾的,尽可在这儿看一个心满意足了。我愿意做一下义务广告在这里。

原载《皇后》,1935 年第 25 期,第 27 页

丽都大戏院复业

廿六日放映《乱世忠臣》,素以座价低廉、设备精善闻名之丽都大戏院,定于本月二十六日起复业,开映各影片公司名制巨片以饷观众。座价照旧,为楼下三角,楼上五角、八角,日夜一律云。又国立音乐专科学校发起之救济难民音乐大会,本定于二十五日下午八时在该戏院演奏,现因某种关系,暂缓举行。

① 丽都大戏院外观,《中国建筑》1936 年第 24 期。

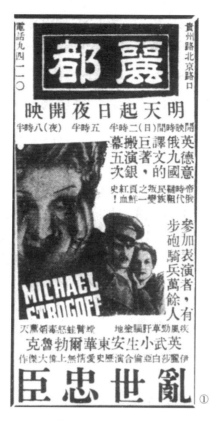

原载《申报》,1937年11月23日第6版第23187期

① 丽都大戏院《乱世忠臣》影片广告,《申报》1937年11月24日。

奥飞姆大戏院
→鸿飞大戏院→沪西中华大戏院

奥飞姆大戏院

奥飞姆大戏院将开幕

曹家渡之奥飞姆大戏院,自兴筑以来,已数月于兹,建筑工程,将次完备。其经理朱菊生,系著名营造专家,对于内部陈设,更属精美,放映机为世界著名之新拍拉斯旋转双机,开映时可无换片停顿之弊,白幕用真正银幕,清晰护目,兼而有之。日前已校试一过,光线充足,强弱适宜,一俟装修工竣,即将开幕。为期约在阳历九月初旬,先期并将宴请各界,及试映新片云。

原载《申报》,1927年8月17日第20版第19552期

今日开幕之奥飞姆大戏院

奥飞姆大戏院,地处于沪西曹家渡底,与新人影片公司对门居,创办人系沪商朱佐潮。朱业营造业有年,故建筑与装潢方面,异常精雅,即门面与四壁之设色,亦极尽华丽之能事,费时十一月始克完成,现在于今日正式开幕,并柬请报界参观。其新片《同命鸳鸯》为派拉蒙公司最新出品,剧情与表演均臻上乘。该院所用银幕,系完全银粉制成,故光线明晰,至于座位亦极舒畅,堪称华人创办影戏院之完备者,今日开幕,

① 奥飞姆大戏院开幕影片《同命鸳鸯》广告,《新闻报·本埠附刊》1927年9月1日。

谅必有一番盛况云。

原载《申报》,1927年9月1日第21版第19567期

奥飞姆复活开幕有期

曹家渡奥飞姆戏院,建筑极尽壮观,昔以经理者未得其法,致营业不克发展,今由孙雪泥、詹松山接办,一切手续,经已完备,内容整刷一新,售价至为低廉,定期四月初一日开幕,映演雪泥卓别麟《战地之神》。其营业策略,专映上等中外影片,始终不加价目,遵守规定时间,并参入高尚游艺云。

原载《申报》,1928年5月17日第27版第1986期

奥飞姆大戏院坍倒

昨日上午九时半,本市曹家渡劳勃生路②之奥飞姆大戏院突然坍倒,内部建筑损坏甚多,并波及院后之民房,幸未伤人。事后经该管公安局及救火会等派员前往视察,认为该戏院之建筑不佳,须行重筑,兹将各情,分志如下:

劳勃生路极司斐尔路③口之奥飞姆大戏院,建筑迄今,已达八载。该处房屋本不甚旧,惟其外表之前围墙虽为钢骨水泥,而后院及内部之建设,则殊不佳,屋顶均用洋松薄板订成,外涂品质极少之石灰。其接笋之处,均用洋松木,

① 奥飞姆大戏院《战地之神》影片广告,《申报》1928年5月20日。
② 编者注:今长寿路。
③ 编者注:今万航渡路。

不甚坚固。在四日前,该戏院演剧之时,戏院中人忽发现其屋顶有微震,岌岌可危,该院乃即于是日起,停止开演,一方并行修理,拟使屋顶稍为坚固后,再行开映。

该院虽在修理,惟系修理局部,而其余各处,仍未修理,实则其余各部均敝旧不堪未能支持,于是于昨晨九时半,砰然一声,内部屋顶及其他部分,均行坍倒。其破碎之砖墙,倒入戏院后面之公益里,当时该里二号居民朱杏宝家适在该处,致其楼房房屋均被压倒,仅上部则尚存。一时该里居民,甚为惊慌。幸在上午,朱家诸人均出外购菜,未回家中,得免斯厄。该院则因工人均作夜工,坍屋时均不在场,未酿人命,亦云险矣。

出事之后,即经该管六区公安局及曹家渡救火会、北救火会等,前往调查坍倒原因。实因建筑太劣,又因该戏院之水檐构置不完备,使屋顶两旁接笋之洋松木,渗入潮水,遂逐渐腐烂,于是屋顶失其凭借之力,遂致坍倒。又观测得该戏院之墙欹斜特甚,亦有将行摇坠之势,故公安局拟令该戏院从速拆去重造,否则将吊销其执照云。

原载《申报》,1934年5月17日第11版第21938期

鸿飞大戏院

① 鸿飞大戏院开幕宣言,《新闻报》1934年11月28日。

英商公共汽车司机互助会三周纪念昨开庆祝大会

本市英商中国公共汽车司机互助会,于昨晨假沪西鸿飞戏院,举行庆祝三周纪念会员大会。到会员二百余人,市党部派樊国人、社会局派张秉辉出席指导,由宫延庆、沙有庆、王庆荣等三人为主席团。首由宫延庆报告开会宗旨,次沙有庆报告会务,党政代表致训后,即由王庆荣致谢词,末由各会员等表演游艺助兴。

原载《申报》,1936年12月30日第13版第22870期

沪西中华大戏院

① 沪西中华大戏院影片广告,《新闻报》1939年12月9日。

沪西青少干训班昨行毕业礼

中国青少年团本市第一区团部沪西办事处总队部主办之首期干部训练班,业经期满,于昨(十七日)晨九时假沪西中华大戏院举行毕业典礼,青少年团市团部兼副司令顾森千躬临主持行给奖式,仪式隆重,分志如次:

出 席 长 官

计到青少年团本市团部兼副司令顾森千、刘秘书、训练科长吴鹏飞;区团部方面到有副指挥丁声、邵钰刚;一区中区办事处主任赵尔昌、宋宾。计到袁履登、林康侯、朱顺林、张德钦、周梦白、吴江东、范一峰、乐凤麟、曹彬、杨树康、朱义门等及西区总队部不下一千余人。

仪 式 隆 重

行礼如仪后,由郑主任报告沪西总队部成立及干训班成立经过情形,继请兼副司令顾森千致训,旋请来宾市商会袁履登、市教育会吴江东致词,后请顾兼副司令主持给奖给证式,末由副总队长浦馥道及学员代表王渭泉先后致谢。最后摄影,高奏青少年歌散会,会后并放映电影。

原载《申报》,1945年6月18日第2版第25579期

光陆大戏院

→文化电影院

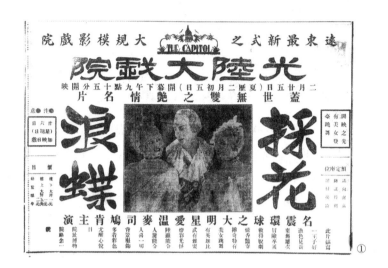

① 光陆大戏院开幕广告,《申报》1928 年 2 月 25 日。

光陆大戏院落成

 光陆大戏院英文名为 The Capital Theatre,鸠工庀材,已逾两载,今甫大功告成,开幕有日。院址坐落博物院路及苏州路转角,紧临苏河,远隔尘嚣,空气清洁。西行不数步,即四川路桥。桥北为一路电车之停车场,十五、十七两路无轨电车及两家公共汽车,往来皆停于桥之两塊,交通便利,地位亦极适中。

 该院打样之工程师为鸿达洋行,承建者则为张裕泰营造厂,皆建筑业中之铮铮者。其工程之伟大,构造之奇特,不独写全沪冠,亦远东首屈一指。全屋作吸形,高凡八层。其平地及第一、第二两层皆属戏场,三、四楼为办公室,自第五以至第七,皆极精美之寄宿舍,屋顶一层,则储室、蓄水池及各部之汽机在焉。崇楼杰阁,矗立云端,推窗远眺,全埠风景,尽入眼帘。

戏场内部结构,咸采取欧美新式,勾心斗角,尽态极妍。四壁花纹坟起,漆蓝饰金,画顶雕栏,色同琥珀,于堂皇富丽中,别饶古趣。电光注射,合场辄作晶蓝色,予观众以无穷之美感。剧台两旁,各雕裸体美女三,楼上两厢,各镂裸体神女十,精细绝伦,栩栩欲活,令人徘徊回顾,引起无限美术思想。而尤奇者,则如此广大剧场,其上危楼高耸,而下无一柱,而座客视线,未有受障碍者,其技能实足惊人也。全场可容千人,概以蓝皮软椅为座,宽畅舒适。

① 光陆大戏院屋顶,《时代》1932年第2卷第8期。
② 光陆大戏院门前之灯光织成摄影图案,《青青电影》1937年第3卷第7期。

而最别开生面享观客以未有之幸福者,则一为冷热气,置机屋顶,以气管引入戏场底层,而通于地面,故地上现有多数圆孔,覆以网形铁盖,冷热之气,由此喷放,冬令无须热汽汀,夏日无须电风扇;二为净气机,空气自屋顶收入,经多数之滤气机,而后导入气管,发为冷气或热气,同时复将场中不洁之气,收回屋顶,排泄于外,循环无已,虽四面无窗,上无风穴,而空气永不感受恶劣;三为反映灯光,以长管电灯嵌入花板之夹层,全场不见一灯,而光线照耀之中,兼具幽邃之致,观众不损目力,此皆他戏院之所无。

而该院所独有者,对于火患,则屋内凿为自流井,屋顶有蓄水池,水源充足,剧台上下,皆设自动喷水机,防范亦极周密。

至所映影片,悉购自各国著名电影公司,选择极精,无美不备,以执上海电影界之牛耳,诚无愧色。年来沪上电影事业发达,一日千里,戏院风起云涌,无异春笋怒生。然方之欧美各邦,似犹瞠乎其后。今斯文君投袂兴起,创此戛戛独造之大戏院,为沪江剧界放一异彩,饱吾人以眼福。转瞬银幕初启,车水马龙,定卜争先恐后也。

原载《申报》,1928年2月8日第15版第19717期

光陆影戏院减低座价

光陆影戏院,位于博物院路口乍浦路桥堍,为海上戏院有名建筑之一,内部设备,夙以华贵著称,即以墙上石刻一项,为数已属不赀。所用西电发音机,为一九三五年最新式。加之发光机,采用最新发明白热化光体,故银幕所映人物,清白如同白昼,无微不烛。座位为全张真皮制成,内装弹簧,舒适异常。全院制置热水汀,身处其间,满室生春。近更不惜牺牲,特将座价减低,楼下只售三角,座位计有四百左右,后排仍售五角,楼上减为七角、一元。今天起开映雷电华公司名片《怜卿怜我》,该片由《杨柳春风》主角琴表劳吉丝主演,内容香艳滑稽,妙趣无比,爱好喜剧者,不可不看。下期将有秀兰邓波儿之《小玲珑》及金蕙漱之《雏燕啼痕》等名片,陆续上映云。

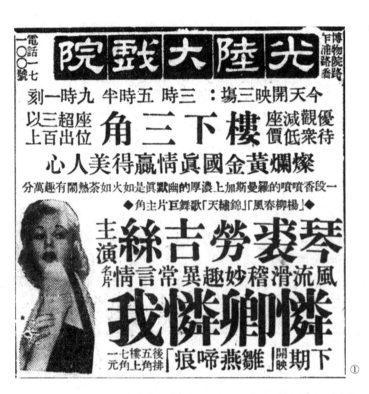

原载《申报》，1935年12月20日第13版第22506期

意水兵抢取影片已提抗议

《上海泰晤士报》云：星期三意水兵闯入光陆戏院抢取《安琪儿》影片一卷焚毁后，戏院方面已于星期四向意当道严重抗议。现该院虽与卡尔登商定易片办法，仍能继续演映，而预计损失约有美金六千元，故料戏院方面除正式抗议外，恐尚有其他举动。至工部局检查影片委员鉴于此次事变，业于昨日偕意舰里白雅号司令、意领事法庭司法官，及意领事署署员，重在卡尔登开映检查。闻其结果，意员认大体甚佳，仅将片中"猿向警察行礼"等三小节割弃。

① 光陆大戏院《怜卿怜我》影片广告，《申报》1935年12月20日。

原载《申报》,1929年1月12日第15版第20052期

影院素描:光陆大戏院

哮 天

受潮流的驱使,落伍了许多

和卡尔登一般,光陆在二三年前还是上海数一数二的头等戏院,它是高等华人和旅华外国绅士的消遣所,同时那些喜欢示阔的欧化的华人们,也以为到光陆去观电影是一件荣耀的事。但是光阴是不可以挽留的,受了潮流的驱使,

① 光陆大戏院《安琪儿》影片广告,《申报》1929年1月10日。

影戏院像雨后春笋一般的开幕,当然现代的摩登青年们都喜欢新的,何况现代新开设的都比光陆华丽而又合于现代化,于是光陆在现在是落伍了!

虽然上海有很多的有闲阶级,但是近年的世界不景气和影戏院的增多,至少也有些影响,光陆的资格是老了,一切的设备在以前是很摩登而富丽的,但是喜新厌旧是人们心理必有的现象,况且光陆的选片是不很严格,而且价格又高,有了这几个原因,光陆的营业便见清淡了。

光陆的地段是在闹中取静的博物院路,也便是二白渡桥的地带,交通也是很便利的,况且光陆的顾客大都是汽车阶级。

它的内部是不及新开的大戏院,当然座位也不及其余的多,它的一切好像是一个家庭的客厅,别有风味。发音的清爽,光线的明清,便是那最摩登的新开的大戏院,也不过如此。所以虽然它是落伍了,但是那训练有素的仆欧,和那入门必须脱帽而藏于衣帽室的规则,也实足地表示出光陆是一所高等的大戏院。

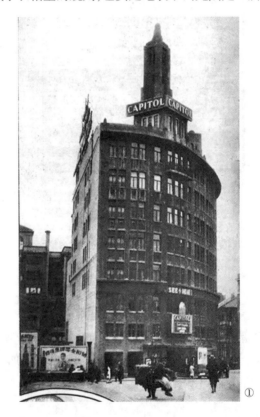

① 光陆大戏院外观,胡晋康摄影,《良友》1931 年第 62 期。

因为营业清淡得难以维持,所以光陆曾经停映数月,在最近又开幕了,并且为营业的谋利计,把素来选映第一轮片的计划,而改为开映营业发达的第二轮巨片了。当然,这样它的座价也由一元而降至五角,并且是日夜一律的。它的座位,是很舒适而宽大的皮椅,所以光陆的确是一所能以极低的代价而换得高尚而有益的娱乐的戏院了。

作者很久没有驾临光陆了,在最近开映《大富之家》的时候,又去观光了一次。的确,它的一切,是仍不失为第一流的戏院的派头,观众仍以西人为多,国人极少!

原载《皇后》,1934 年第 18 期

影迷九十余捉进警察局

前晚八时卅分,虎丘路光陆大戏院开映《失去的蜜月》影片,有观众百余,因戏票售罄,均抱向隅,遂一哄闯入,秩序大乱。黄浦警分局得讯,派员赶往弹压,并以大卡车三辆,将无票之观众九十余名带局,依扰乱秩序罪处罚。

原载《申报》,1947 年 12 月 25 日第 4 版第 25095 期

① 光陆大戏院《失去的蜜月》影片广告,《申报》1947 年 12 月 19 日。

文化电影院

文化电影连续开映

中华公司征求上古图载，电影于文化思想战斗上占有重大地位；英美文化，借电影力量以麻醉国人，历有年数。中华电影公司有鉴于此，最近特就博物院路光陆大戏院原址，开辟一文化电影院，专映关于中日两国时事影片，并映各地文化工业特产，以及一切建设工程之纪录像片。已于本月廿五日正式开幕，每日中午十二时至晚九时止，连续开映九小时。观众买一次门票，可以连续观看，不限场数，且票价上下一律二元，军警、儿童减半。

又悉，中华电影公司特拟摄一教育短片，将中

① 文化电影院开幕预告，《申报》1943年3月24日。
② 文化电影院影片广告，《申报》1943年4月1日。

国四千余年之文化沿革史,加以简要之阐述。现该片之制作者,拟征求上古时代结绳记事图、伏羲氏画八卦图与仓颉造字图(或仓颉画像),以及具有古代文化价值之图像、书画或文字记载等,如读者中有珍藏以上各件(即系书中插图亦所欢迎)而愿出借者,请于日内函该公司。

<p align="right">原载《申报》,1943 年 3 月 28 日第 4 版第 24774 期</p>

新光大戏院

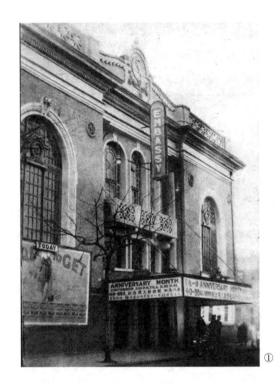

① 新光大戏院外观,《电影月刊》1933 年第 25 期。

中央公司接办新光戏院

宁波路上之新光大戏院,本以明星出品为生命线,惟以未有冷气设备,以故每届夏季,不能与人竞争。今岁又援往例,以歇夏名义停歇,秋季本拟重开,但因明星出品迟缓,不能尽供新光之需。新光乃向明星表示,希望明星能加速出品,以应需要,否则新光即不能仅赖明星一家出品以生存,且于拆账方面,亦拟稍有进展。谈判未获成功,故天时虽已转凉,新光犹未重开,该院广告主任卢梦殊已由人介绍赴南京新都大戏院任职,观其情势,新光重开,事实似有不少困难。

明星公司出品,其在上海公映,本以新光为第一轮,中央为第二轮,依此而下为明星、东南、新中央等。新光如不与明星合作,明星即失去其第一轮新光

之地盘。上海第一流戏院大光明、国泰、南京、大上海等向不欢迎国片,而最适宜于开映国产片之金城戏院又已为联华、艺华、电通三公司出品所占去,此外丽都亦以外国片为主,中央虽为自己地盘,但老朽陈旧,未有开映首轮片资格,是以明星对于首轮新片放映地盘之开辟,颇费踌躇。最后消息,经数度周折,新光大戏院因不克维持,已由中央影戏公司接办。中央公司与明星公司有特殊关系,故明星出品仍归新光放映。昨(五日)晚新光开幕,胡蝶剪彩,明星全体演员登台歌唱。

原载《影戏年鉴》,1934年(卷期不详),第116页

① 新光大戏院开幕预告,《新闻报》1930年10月21日。

新光大戏院不日开幕

——献映国产名片《大家庭》 并请胡蝶女士举行剪彩礼

本埠宁波路新光大戏院，前因夏季气候酷热，且内部一切设备，均须重加整顿，俾臻完美之境，故暂行休业歇夏，业近两月。迩来金风送爽，暑气全消，新光大戏院内部设备装修，亦已焕然一新，决于最近期间开始营业。其开幕献映第一片，业已选定明星影片公司出品全部有声对白新片《大家庭》，该片故事紧张曲折，为一名贵之讽世巨片，由张石川导演，全体男女明星主演，实为国产影片中之佳构。据闻开幕日期，已定为本月周日晚九时，除开映《大家庭》外，并将商请胡蝶女士剪彩，明星公司全体男女演员登台歌唱，想届时必有番热闹也。

原载《申报》，1935年9月1日第19版第22397期

① 新光大戏院《大家庭》影片广告，《时报》1935年9月5日。

电影界十巨头包租新光戏院内幕

新光因无冷气设备,今夏又循往年旧例,借名歇夏停业。天既秋凉,新光当局无意复业,内部人员,亦四散以去,与明星所订合同亦解约,众料新光势必关门大吉。不意未数日,新光忽于报端刊登开映明星新片《大家庭》广告,事起仓猝,颇为一般人意料不所及。及后,方知新光戏院之复业,乃有人以五千元之数,将其包租二月。包租一事,系新华公司张善琨发起,参加者均电影界巨头,尤以明星公司要员为多,张石川、卞毓英、周剑云等均在其列,共十人,每人斥资五百,合成五千。事前曾邀艺华公司加入,目的在连络感情,希望艺华亦将新片映权界于新光,艺华则以已有金城地盘未允加入。复业之第一片为《大家庭》,有胡蝶等女明星登台表演歌唱,卖座大佳,赢余不少。新光映片,系与片商对折,除房金外每日如能售座至四百元即够开支,故由十股东同意规定任何影片售座能满四百元即连续放映永不停止,不满四百元,则无论该片是否新片初映即行换映他片,此虽纯为生意上着想,但欲免亏损,殊亦不得不然也。

<p style="text-align:right">原载《电声》,1935 第 4 卷第 40 期,第 836 页</p>

新光电影院不映电影
——国片放映地盘又少一家

新光电影院在宁波路,建筑初成时,租与奥迪安公司专映外国电影,在上海亦称第一轮影戏院焉。嗣以设备不全,不足与其他大戏院竞争,而营业以是衰落,奥迪安遂与明星公司订立长年合同,专映明星影片,如《歌女红牡丹》《姊妹花》之卖钱片子,俱在新光连日客满,奥迪安因是不致再告赔累。迄至去年十月间,奥迪安与房主之合同已满,遂不再继续,停映至今,历有时日。乃闻该院房屋,已不能再改为一完美之影戏院,近有法租界闻人芮庆荣将承包此院,改为专唱平剧,不再映演影片,现双方接洽就绪,不久即可成为事实云。

<p style="text-align:right">原载《电声》,1936 年第 5 卷第 1 期</p>

新光与联华讼案

新华银行董事长冯耿光,前与罗明佑、黎民伟等合资开设联华影片公司,总公司设在香港,并挂英商招牌,罗明佑任经理,冯耿光、黎民伟均任董事。该公司出品颇多,于民国二十六年春与新光大戏院签订合同,该公司所制之影片,新光有初映权。而新光并向联华提供保证金二万元,嗣联华因停止制片,故无新片交新光放映。后来新光大戏院经理芮庆荣,延袁仰安律师具状第二特院民庭,诉请判令罗明佑、冯耿光、黎民伟等,连带返还保证金现款一万四千元,及未兑现之支票六千元,该案法院审讯时,因冯耿光之住址不明,依法公示送达。结果判决罗明佑、冯耿光、黎民伟等应返还原告芮庆荣国币一万四千元,并准予假执行。而冯耿光在中国银行有股票甚巨,原告芮庆荣声请法院执行冯耿光之股票,冯耿光因联华公司负债颇巨,深恐受累,近乃延蔡汝栋律师具状第二特院民庭,提起再审之诉。该案法院准状,昨由余长资推事开民四庭传讯,两造均由律师代理出庭。据蔡汝栋律师代理再审原告冯耿光陈述提起再审之理由,谓原告冯耿光在金融界颇有地位,有固定住所,再审被告在钧院庭讯时,声请公示送达,调原告住址不明,其意图朦诉可以想见。再审被告知道原告系中国银行股东,故意将原告牵涉在内,其实再审原告已于民国二十六年八月间脱离联华公司,现退一步说,联华影片公司系有限公司,原告即系股东,亦不能负连带偿还债务之责,应请钧院废除原判决,驳回再审被告之诉。继据被告芮庆荣之代理律师袁仰安答辩称,再审原告之代理人所陈述各节,在法律上均不能成为理由,应请钧院驳回再审原告之诉。又据再审原告之代理律师云,本案两造当事人均在香港,闻由杜月笙从中调停,有和解希望,庭上核词,谕令辩论一过,宣告审结,听候判决。

原载《申报》,1939年11月9日第10版第23598期

新光大戏院控联华公司欠款案解决

数年以前,联华公司为影业界之权威,连映六十余日之《渔光曲》,即为联华之出品。嗣后即复无声无息,寝至解体。联华当时之创办人,胥为中国电影界之有名人物,出面之罗明佑、黎民伟等,其尤著者,董事长更为银行界之名人

冯耿光氏,声势之浩,莫与伦比。日前报载联华公司之霞飞路摄影场,已由陶伯逊出面从事拍卖,殆欲清理与新光大戏院之讼案。其时新光大戏院为沪闻人芮庆荣所经营,以联华出片之受欢迎,乃与联华订约,出片均有开映之优先权,惟由新光一次付联华保证金二万元。孰知订约未久,联华即复无形停顿,芮交涉归还此二万元之保证金,终未能合浦珠还。乃递呈法院,控告冯耿光、罗明佑、黎民伟诸人,而以冯为第一被告,缠讼甚久,曾经由杜月笙先生作鲁仲连,盖两造均属杜氏之友好也。然亦未果,芮且一度由律师请求法院执行冯耿光中国银行股票之财产,于是冯乃提起异议,案件终结,冯等败诉,遂不得不从事清理,从此联华影业公司之名称,将成中国电影史上之陈迹矣!

原载《青青电影》,1940 年第 4 卷第 40 期,第 3 页

新光的月租

戏院中可说没有再比新光大戏院再便宜的了。听说,月租不过一千五百元。你想要是一天四场客满,卖八千元,与影片公司对拆所得,即足以付两个多月的房租了。

这种便宜的戏院,也是自有其来由的。原来,新光大戏院当初专映第一轮

① 《渔光曲》联华公司、电通公司广告,《申报》1934 年 6 月 10 日。

西片，不知为了排片关系，还是地段关系，卖座始终不振。后来，各西片戏院都装冷气，独新光因手头实在不便，不曾装着，营业更见一落千丈。不得已，在一再亏蚀之下，便打算出租，比较地有把握。

于是就由闻人芮庆荣租了下来，月租仅八百元。戏院改映国片后，并加装冷气，所以直到如今，租费虽加到一千五百元，合起来，还是便宜得叫人不相信。不仅如此，新光楼上空房间很多，女主人就常常约陈燕燕、童月娟等去那里叉麻将。

<div align="right">原载《电影新闻》，1941年第8期，第32页</div>

新光大戏院遭捣毁不满意《荒唐将军》

贵州路新光大戏院，昨晚九时一刻，开映无声卓别麟《荒唐将军》一片，当映至距离终场约十五分钟时，楼下观众中以为该片过于陈旧，要求退票，于是下呼上应，秩序大乱。同时楼上看客用衣遮盖放映镜头，情形益趋紊乱。场内易移风听筒损坏逾二百余副，椅子击毁九十余只，所有霓虹灯彩色广告六套亦粉碎无遗，广告玻璃门窗及大门上巨幅玻璃多方击毁殆尽。总计损失逾千余万元。出事时该院经理韩光耀即至老闸分局报告，巡查队大批赶到，拘获肇事者八名，闻当时有职员数名竭力劝阻暴动，致被殴辱，幸尚轻微。

<div align="right">原载《申报》，1946年6月5日第4版第24533期</div>

不用译意风干卿底事　新光戏院领票诬人为贼

本市各首轮影戏院，于开映西片时，为便利观众计，有"译意风"之设备。

① 新光大戏院《荒唐将军》影片广告，《申报》1946年6月1日。

昨日下午二时五十分许,宁波路新光大戏院《神鹰万里》第一场开映时,某领票发觉一观客错占座位,适后来者至,即请其让座,忽见该客租用之译意风,并不套于耳际,而置于膝上,认有窃盗嫌疑,乃报告该院负责人,将该顾客带入老闸分局。据称名黄菊臣,三十八岁,浦东人,棉布业,于二时许购券入场,为明了剧情起见,故向该院租用译意风一只,于开映后应用。孰知竟系损坏之物,声息全无,此时全场黑暗,戏已映过一半,不忍离座更换,故将译意风置于膝上,不意被戏院方面诬良为贼。又云,如本人将译意风带出戏院门外而被发觉,方可称为窃盗嫌疑,现正在观戏之时,即使译意风可以应用,而听不听也在于我。且置于膝上,并不藏于衣袋,遑论为贼。警局以其言颇是,不予受理。兹悉黄以戏未终场,而无故被带出,特向戏院方面交涉退票。

原载《申报》,1946年9月16日第4版第24636期

新光戏院枪声血影

宁波路新光大戏院经理夏连良,本地人,四十一岁,寓沪西华山路一四一〇号。昨日下午一时三十分许,夏循例由寓所赴院办公,偕内侄吴一峰(二十岁,肄业于平凉路新中国法商学院),乘自备一四一〇号汽车,由司机陶荼弟驾驶,抵达新光大门。夏甫由车厢中下车,踏上石阶时,忽闻戏院门首发来枪声二响,夏飞奔入经理室内,尚不知已中二枪。一时石阶上血迹斑斑,鹄立门外影迷,狂奔四散。夏入经理室坐定,方发觉右手腕射中一弹,左腹横穿一枪,子弹下入右腿内,两弹均未穿出。渠所穿之灰色西装,洞穿二穴,血渍斑斑。老闸警分局得报,由正副分局长赵肇升、王华臣,股长蒋上佩,股员张魁栋等,率警驰到侦查,当在右邻糖果店前路上检获弹壳二枚。夏乘车自投宏仁医院求治,经医师诊断施用手术后,经过良好。按,夏为芮庆荣门生,芮在抗战时,病故于重庆。

原载《申报》,1948年7月11日第4版第25288期

金城大戏院

建筑中之金城影戏院
——规模宏大座位众多

　　金城影戏院,为已故巨商柳钰堂之子中亮、中浩昆季独资所经营,院址在北京路贵州路口北京戏院对面,建筑雄伟,设备周全,一切均富于现代化与艺术化,堪与欧美最名贵之戏院相媲美,座位之多,沪上更无出其右者。创办人柳氏昆仲,服务影界多年,经验异常丰富,如京中之世界大戏院,即为柳氏所经营者。此番因鉴于上海影业半为外资所操纵,利权外溢,实足寒心,故特再斥巨资,在上海创办此院。此巍然之大厦,现正在鸠工赶造中,不久即可开幕,将来专映中外第一流影片,以饷沪人。并闻柳氏院中售票员及糖果部,对于观众,关系极为密切,虽曾有人介绍推荐,但柳氏凡事注重人才经验,故尚在审择中,如自问有此项经验者,可直接至北京路八百号祥生汽车公司楼上仁勇贸易公司接洽。

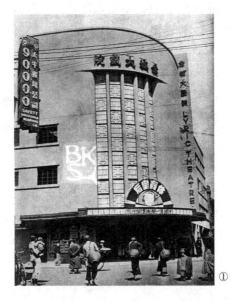
①

原载《申报》,1933年10月18日第13版第21737期

① 金城大戏院外观,《中国建筑》1934年第2卷第3期。

昼夜赶工之金城大戏院

据市区之中心、扼交通之要喉之金城大戏院,兴筑以来,工程日见紧张,工匠莫不群策群力,夜以继日,埋头建筑,以期早日完竣。现工程大部已毕,开幕之期,当在不远。闻该院之外观内部,巍峨富丽,莫与为京,兼之装置最新式冷热气机,尤非目下一般电影院所能望其项背。该院并新增一种连环活动广告,放映于电炬未熄影片未映之前,新奇妙巧,极富兴趣,而收效之宏大,更属不可思议,有意登载者,可径向北京路祥生公司楼上该院办事处接洽。

原载《申报》,1933年11月22日第12版第21772期

金城大戏院行将开幕
——建筑设备出人头地

北京路贵州路口之金城大戏院,为华人独资创办,鸠工庀材,半载于兹,全部工程,业已什九定成。其建筑之伟宏,装饰之富丽,设备之新致,堪称独步。全屋采立体式,高耸云表,门表有巨柱四座,宏伟瑰丽,益增雄姿,入晚光芒千丈,与金色霓虹灯之中英文字招,相映成丽。串堂之扶梯,亦饰以霓虹灯,内外辉映,蔚为巨观。院内电灯布置,极精致玲珑之致,光彩暗藏,雅淡宜人。全院甬道,饰以上质毛毯,轻软无比。座设一千八百有余,均用弹簧座垫,鲜色座套,舒适华贵,得未曾有。其式样尺寸与排置,尤煞费苦心,务达到无座不佳之目的。所用发音机,为德国实音巨型机,机声坚固,历久不损,发音清晰,不锐不浊,虽些微呼吸声,亦闻之易易,至于一切嘈杂回声,悉为墙壁所覆之不燃收音纸柏隔绝。而银幕上之无数细孔,更足以辅助发音之完美。该院所采用之放映机,为德国安纳门第五号一种。按,安纳门放映机,早已风行全球,但五号一种,为去年三月间最新出品,较之以前出品,进步多矣。光线亦强烈,映像银幕上,物体皆呈固体式,远近分明,人物清晰。该院不特对于声、光、座三项,刻意经划,即关于卫生之管理,消防之设备,亦倍加注意,务令观众一临其地,万愁齐抛,身心咸适而后已。冷热气设备,为最新式者,冷气能自由增减,就院外之气候,根据卫生之标准,作适当之升降,处身其间,有清风拂人之乐,无干燥烦湿之苦,与华人体质,尤为适宜,将来启用,定可人人满意。所谓热气,非即

普通之热水汀,乃特种之设备,将热气输送入院,设有自动机关,能自由支配热气,温度适中,暖热如春。现该院一俟内部布置完妥,立即开幕,闻开幕第一部大贡献,定联华特种巨片《归来》。

原载《申报》,1933年12月31日第13版第21811期

金城大戏院不日开幕

宣传已久之金城大戏院,地点在北京路贵州路口,交通便利,门前马路宽阔,便于停放车辆。全部宏伟之建筑,现在均已工竣。院内布置,亦已舒齐,极尽华贵之能事。楼上楼下,座位一千八百有余,均用弹簧椅子,铺以花绸座套,其尺寸式样,经过数月之研究,多次之改造,才始完成。院内四壁装用最佳之不燃收音纸板,使银幕上所发声音,虽全院最远最偏之处亦可清晰无遗。加以该院系装用最新德国出品之实音巨型机,故发音更加清晰。全院粉漆色彩雅淡宜人,不浓不俗,而门前复有丝色玻璃柱五座,高耸云霄,雄伟瑰丽,益增美态。座位角度合宜,视线集中毫无斜偏之弊。全院铺设羊毛地毯,既利发音,又壮观瞻。所装冷热气机,亦系最新式者。似此高尚之戏院,沪上堪称首屈一指,而座价之订定,为谋大众化起见,极为低廉。总之,该院无论对于设备管理选片一切,均系采用欧美最新方

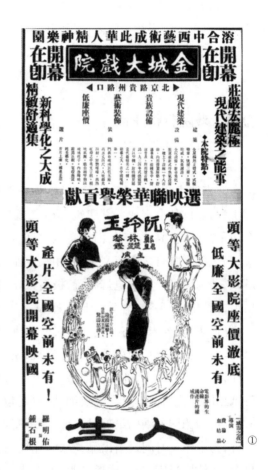

① 金城大戏院开幕预告,《申报》1934年1月31日。

法,而以国之眼光及躯体为主观,诚属沪上华人之唯一乐园。其开幕第一片,兹结多方探索,确已选定联华公司去年度最佳之出品《人生》。该片为阮玲玉等所主演,而演此片者,为《城市之夜》之导演费穆,全片不但技术方面,堪称联华荣誉作品,而意识方面,亦值得赞美。

<div align="right">原载《申报》,1934 年 1 月 25 日第 11 版第 21833 期</div>

金城大戏院开幕盛况
——吴市长莅院行开幕礼　到各界来宾近二千人

北京路贵州路口金城大戏院,已于昨日下午二时,恭请吴市长莅院,举行开幕典礼。到政报商学各界来宾近二千人,楼上楼下,均告满座,门前车水马龙,盛极一时,对于该院建筑之宏丽,设备之新颖,布置之完美,座位之舒适,莫不极端赞美。并闻该院即日开始正式营业,其第一片为联华最新出品《人生》。

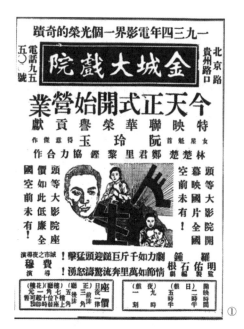

①

<div align="right">原载《申报》,1934 年 2 月 2 日第 15 版第 21841 期</div>

① 金城大戏院开幕广告,《时报》1934 年 2 月 3 日。

金城大戏院今日营业
——座价彻底平民化

设备最新式之金城大戏院,定今日起开始营业,映联华巨片《人生》,为阮玲玉、林楚楚、郑君里、黎铿主演,该片意味深长,表演亦胜神化,乃费穆最新艺术伟构。开映时间为下午二时半、五时半、九时一刻,座价楼下三角、一角、五角,楼上七角、一元,日夜一律。出极低廉之座价,享受头等之设备,该院实为其先河。

<div style="text-align:right">原载《申报》,1934年2月3日第13版第21842期</div>

金城大戏院营业盛况
——昨天三场客满

北京路贵州路口金城大戏院,已于昨日(星期六)正式开始营业,放映联华公司最新超特出品《人生》,该片为《城市之夜》导演费穆所导演,主演明星为阮玲玉、林楚楚、郑君里及黎铿等,剧力似千斤巨锤,迎头痛击,情节似万里奔流,惊涛怒涌。昨日该院三场客满,而因迟到未能购得戏票退出之人数,更数倍于院内观众,卖座之盛,打破一切纪录。散戏时,观众对于影院及影片赞美之声,不绝于耳,车马络绎于途,历久不散。

<div style="text-align:right">原载《申报》,1934年2月4日第15版第21843期</div>

金城开幕记
生

一九三四年,沪上又多了一个新的影戏院,便是那矗立在北京路贵州路口的金城。该院于本月一日下午二时开幕。事先柬请各界前往参观,所以时间一到,楼上楼下的观礼者几有客满之患。在台前 Foot light 下面,摆满了各界庆祝开幕的花篮,幕布用红色的一个带系住。二时许,吴市长前往行揭幕礼,当音乐奏起的时侯,吴市长用剪将红带剪断,在一阵热烈的鼓掌声中,幕拉开了,银幕立刻现在观众的面前。随即吴市长致了一个短短的贺词,礼即告成。

首先是乌发公司的一个广告片，很长，又很沉闷。当《人生》开映了差不多一半的时候，胶片突然断了，接片花费了一二十分钟，但马上又断了，一连断了四五次，许多观众不耐烦，便陆续出场。接好之后开映不久又断了两次，最后一人出来道歉，于是观众在不满意的声中带了《人生》一个破碎的印象大多数都出场了。第二天，金城在报上注销广告，声明昨日实系电力太猛所致，并向观众致歉，保证以后决不至有同样的事发生。不过开幕第一天出了这种不幸的事，金城办事人员到底是脱不掉责任的。

原载《电声》，1934年第3卷第5期

影院素描：金城大戏院

朱景文

金城的设备

进金城影戏院大门口，会使许多人想起一个不好感觉，异样的它的大门又如顶住了顾客透不出气似的不好过，并且又是这般狭小；其次是院内壁上始终印着水渍，近视的某君说它是墙上漆的花纹，但花纹也罢，水渍也罢，总是使人闷气的事！

冷气真像它广告里说的极力减低，"空气不干不湿"，因此大块头之类格外怕热朋友，还该带着扇子去。头顶楼底三排头嵌装的壁灯，十分明亮，颇显得它的神气，与幕旁淡蓝的年红灯般同为别家戏院无有的装饰上的特长。

金城的地面虽然是一些引起不起眼的清水门汀，但几只座椅，倒不下大光明、南京之辈，它的缺点便是容易令人气闷的刷白的墙壁离开头顶太近了，或者为了地位关系，没有法子，当不致算作这是一种新式建筑吧！

这是好处，有着多数观众信任的联华出品，他们特别地可以获得本埠首先映演权，像《渔光曲》，它的演期又长，自然很获利的，票价还是至少大洋五角，在大光明地位尚不过六角形势之间，是不容易了，这岂不该归功于联华吗？

那里本来只是些淌白野鸡的住屋，对面又原为寿圣庵前门，十分冷静，给金城一造连接，如陈英士堂、祥生汽车公司，再映照了北京大戏院的电光，这一段顿时热闹了几倍，他们的灯光又照耀得如此光亮，所以上海的市面给影戏院兴起的话，的确有意思咧！

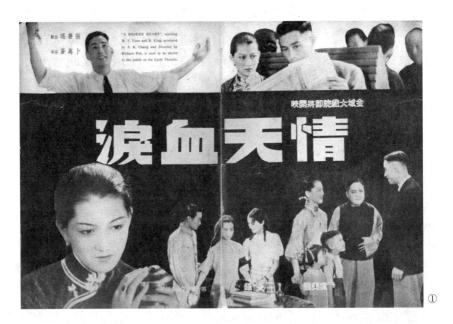

原载《皇后》,1934 年第 6 期,第 29 页

金城今日开放冷气

——并选映联华《秋扇明灯》

 北京路金城大戏院,为谋全沪市民夏日观影之舒适起见,特向全世界最著名之约克冷气机制造厂,定购最新式阿摩尼亚冷气机一部,装置院内,此机与上海南京大戏院等所用者相仿佛,系用阿摩尼亚,经过气压机及空气澄清机之变化,再与水分发生化学作用而成,内部构造,极为复杂神妙,每小时用水一万八千加仑,每分钟澄清空气三万立方尺,且可自动调节空气,使全院温度适中,无湿燥之弊。全部机器及工程,耗资数万,现已装置完竣,定今日起日夜开放。该院并特同时选映联华最新出品全部配音歌唱巨片《秋扇明灯》,该片为黎莉莉、貂斑华、蒋君超、韩兰根等明星所合演,剧情峰回路转,剧力倒海排山,而各演员之演技卓越,尤为难能可贵。

① 金城大戏院《情天血泪》影片广告,《新华画报》1938 年第 3 卷第 2 期。

原载《申报》,1935年7月8日第12版第22342期

金城大戏院事出妖异

——胡茄、王人美等焚香谢狐仙

落　花

　　半月前,新华歌舞社在金城大戏院演出,虽以王人美、袁美云等登台为号召,然节目殊欠精彩。某日,第一场表演方毕,严华忽发觉其手掌有裂纹,初以为演《秋风落叶》中,摔瓶过激,掌触玻璃,因受创。及至后台,忽全体演员皆告掌上有裂纹,甚者且鲜血淋淋,殷然欲滴,众皆莫知其所患之由来。其后又有一次,严华在《秋风落叶》中,饰一退居之显宦,以其妾逃亡,酗酒自杀,瓶中本满贮开水,及严一饮欲尽之际,忽觉瓶中所贮者非水,而为煤油,急吐出口外,而余腥已沾须上,以是大怪,因后台从未买过煤油,何来此物？旋有人谓金城建筑时,本为一肆,肆中夙有狐患,屋既拆造,乃改建金城,狐亦迁居来此,今日之患,或亦狐所作祟也,众然其说。乃焚香谢罪,如胡茄、王人美、严华诸人,一一下跪叩首,祟始息焉。

① 金城大戏院《秋扇明灯》影片广告,《申报》1935年7月3日。

又闻人云,数年前明月公演于海上某戏院时,歌未及半,全体演员皆患失音,歌不成声,嗣后病卧者大半,当时以事出奇突,以为中毒,而闻之人言,则谓戏院有狐,以团员之不敬,狐乃显露,是则歌舞团之被狐祟,盖已第二次矣。

原载《电声》,1935年第4卷第6期,第117页

金城与联华有意气之争

聂 格

金城大戏院自与明星影片公司订立了映片合同后,联华公司鉴于金城给予明星的租片条件较为优越,于是向金城提出了公平待遇的要求,而金城所以给予明星优越条件的原因,则是为了明星的产量较联华为多,因此对于联华的要求并没有允诺,联华也就很气愤地退出了金城,另与卡尔登戏院订立合同。不过卡尔登这时已与英国公司订立了三个月专映英片的合同,所以联华的片子须在英片合同期满始能放映,联华因需款孔亟,等待不及,便又回过头来与金城订了映三部戏的合同,这三部戏就是《浪淘沙》《迷途的羔羊》《慈母曲》。在订立合同的时候,金城先付了一万元的现金给联华,这时金城还不知道联华与卡尔登订约的事,所以才愿与联华订这三部戏的合同,但到映过了《浪淘沙》《迷途的羔羊》两片后,卡尔登与英国公司合同期满,于是联华的《到自然去》就作为与卡尔登履行合同开始的第一片,同时联华的某巨头又鼓动艺华退出金城,包租新光,采取合作行动来对付金城。金城在这个时候,始知上了当,便采取报复手段,《慈母曲》就故意搁着不公映。但为了在当初合同上写明金城未映《慈母曲》之先,《到自然去》不得先映,而事实上,《到自然去》是已在《慈母曲》之先开映过,所以联华公司对于金城将《慈母曲》压搁,也就没法去向金城交涉了。

金城在废历年内,不预备将《慈母曲》一片公映,除非到闹片荒时,再将它抵空档,因为目下的金城大戏院,来片非常拥挤,正感到应付不遑咧!

原载《电影周报》,1936 年第 1 卷第 6 期

艰苦中奋斗出来的金城和国华

金城大戏院是获得国片的首映权的,创办迄今也有悠久的历史了,创办人柳氏兄弟初时见中国电影事业逐渐抬头,而尚少好的戏院上演(实际上可说是没有),大多是污脏或破旧了,于是柳氏兄弟,即合资筹办金城。可是因经费巨大,甚感艰难,在未曾完工,已无资继续下去,曾一度招股,而这时候创办新事业的人很少,结果是将金城的基址抵押给承造戏院的营造商,金城方才诞生了。

建筑在当时是相当的富丽伟大,除了男仆欧外,再雇着四五个女招待,一律穿着朱红色的制服,倒也很引人注意。可是它的诞生的时期,正值中国各业不景气,社会经济衰颓的时候,戏院的营业,当然是一蹶不振,金城亦不能例

① 金城大戏院《慈母曲》影片广告,《新闻报·本埠附刊》1937 年 3 月 25 日。

外。营业所得除了付去营造商的利息外,连开销都不能应付,雇员们都欠着薪,连柳家里佣人的工资都付不出,外边又债台高筑,以致戏院在开映时,各债主乘着讨债的机会,而登楼看白戏。戏院的主人虽仍旧得汽车出入,以绷着场面,如此一直继续着,其形势岌岌之危险,差不多已到病入膏肓的时期了!

终究一针强心剂把它救了回来,是《渔光曲》的上演,生意特别发达,上演六十九天,时常满座。金城在这部影片上赚了不少的钱,付清了营造商的欠款,方始窘况渐有转机,可是亦只不过能维持开销罢了。

在最近的一年,却意外带来了命运的转变。上海人口骤增,阔太太阔小姐们闲着没事,戏院就成了她们的游憩之所,戏院时常客满。不但那时影片公司都宣告停业,老牌影片业之明星公司因无资继续,而陷入停顿的状况,影片公司既无生产,戏院也发生恐慌。导演吴村见事有可为,向柳氏兄弟接洽之下,即拉拢张石川氏,合资办国华影片公司,柳氏兄弟由戏院的主办人,一跃而为影片的监制者,影片映权的获得,愈形便利,且所摄的影片,又富于生意眼。金城着实地赚了些钱,现在已很兜得转,远非以昔可比了。

一月前的沪光大戏院的开幕,虽然是它们的劲敌,可是金城的座位比较沪光多,影片公司的出品是乐于在金城开演的,又兼他们自己有国华公司出品的影片可以供给,也不至于有片荒的发生,金城的以后可高枕无忧了。

<div style="text-align:right">原载《青青电影》,1939 年第 4 卷第 2 期</div>

① 金城大戏院《渔光曲》影片广告,《申报》1941 年 8 月 30 日。

国片首轮戏院太多　金城将改映二轮片

国片首轮戏院,目下有沪光、新光、金城三家,大上海大戏院易主后,迟早亦必为国片之首轮戏院,同时又有国联与金都二院在建筑中,年内皆须开幕,则国片首轮戏院将有六家之多。假定每院每月开映二片,上海各电影公司须月出十二部新片才可应付,此点恐难如愿。现闻金都大戏院建筑相当宏伟,金都开幕后,金城或将改为二轮戏院,如果金城出此计划,国联大戏院也只得改映二轮。惟上述计划,均未切实决定,今年下半年之电影局面究竟热闹到如何地步,此时还未能逆料也。

原载《电影》,1940 年第 99 期

美琪大戏院

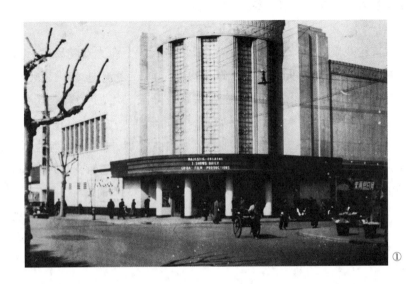

① 美琪大戏院外观,此照片为私人收藏。

百万金戏院开幕有期　第一片为《大独裁者》

　　本报第一期封面新闻,刊露亚洲影院公司新计划下创建之百万金大戏院将于初秋开幕。现在知道该院已在积极建筑,至迟九月初可即正式与观众相见了。

　　关于该戏院之映片问题,当属一件最大事件。因为以美国八家影片公司之出品,其间除米高梅为大华独家霸住之外,其余即分配于大光明、南京、国泰等二家。最近亚洲当局有一计划,即谋将映片日期,尽可能地缩短。事实告诉他们,今日之下,要把一部新片映到一星期以上是很少的了。唯其如此,为使收入有一个相当的把握,便不能不缩短映期。

　　然而缩短映期,新片来源即发生问题。虽然大上海将易主,可是大上海实际上早已沦为二流,所以雷电华、派拉蒙、廿世纪福斯、华纳兄弟、哥伦比亚、环球、联美等七家,如供大光明、国泰、南京每周换映两部片子的话,那么恰恰正好。

　　所以百万金大戏院是否暗中在争取米高梅出品,不得而知。不过有一新消息告诉我们,便是卓别麟的《大独裁者》,有将列为该院开幕第一片之说。《大独裁者》在港公映,轰动一时。上海影迷对此片,无不渴望已极,不过《大

独裁者》将来公映时,是否将遭剪删,难在预测。我相信,九月间上海局势或好转,故此片或有分沪公映之希望。

<p align="right">原载《电影新闻》,1941 年第 37 期</p>

西片戏院幕后巨头战争　百万金戏院七月开幕

　　大华大戏院赚了不少钱,原因倒不在建筑上有什么特色,而是为了争得米高梅公司影片的独家首轮放映权。现据本刊最前线之新闻网所得消息,亚洲影院公司所属的新影宫百万金大戏院也已在"哎唷哎唷亨"地动工兴建了。

　　百万金大戏院是影宫的西文院名 Hundred Million Theatre。这个名称,一望而知为显出其建筑之富丽伟大,足值百万金代价。名字很新颖奇特,不过正同大华的西文院名 Roxy 一样,在美国是也有这些名称的戏院的,所以只能说在远东袭用还是第一家。至于这座百万金大戏院的中文院名,前有某报传出为"太华",那不说罢了,也不过是性质的猜想吧了(太华,大概是压倒大华意思)。连亚洲公司最高局,也未知有此中文名。据亚洲最高当局对记者表示,中文院名一层尚未定夺,或将出重金公开征取,亦未可知。

　　这座百万金大戏院,是在静安别墅对过大华路上,前维也纳舞厅后面,在大华路与麦边路角上,也就是前大华饭店的地方,占地极广,而交通尤称便利。讲到停放汽车的便当,四面都是闹中取静的小路,就要让与百万金大戏院为第一家。

　　亚洲影院公司原有大光明、国泰、南京、大上海、金都五家大戏院,声势之盛,可独霸沪上。其间大上海因以前不能获得较好叫卖座力,所以在本夏将归虞洽卿、张善琨等经营。这在亚洲当局,既然除却仅仅米高梅公司一家之外,拥有派拉蒙、二十世纪福斯、华纳兄弟、雷电华、联美、哥伦比亚以及英国出品等七家映权,早觉得有新片供过于求之慨,于是即由银行家用大量资本,购得大华路广地,筹建这座新影宫,擘划以来,也快有一年了。

　　(编者注:此处原文缺失。)

<p align="right">原载《电影新闻》,1941 年第 1 期</p>

百万金大戏院"双十"开幕

　　百万金大戏院,系亚洲影院公司新建之最伟大影宫,院址在静安寺路大华

路。兴工以来,原定七月初开幕,比以种种不及,现决定于"双十节"正式开幕。初映片或为《独裁者》,此则届时当视环境而定,中文院名,尚未发表。

原载《电影新闻》,1941年第50期

五百元征求院名

本报第一期前线新闻,即载亚洲影院公司在大华路麦边路筹建新戏院,英文院名为"百万金大戏院",并将于"双十节"开幕。

比悉该园决如期于"双十节"开幕,惟英文院名"百万金"三字,经亚洲影院公司最高当局考虑,认为不甚妥帖,决改名 Majestic 大戏院。同时,为集思广益并扩大宣传计,在《亚洲影讯》上,公开征求中文院名,并出奖金五百元。

据闻应征者已达三千余人,而所题取之中文院名,形形色色,亦可称无奇不有。有"希马拉亚山大戏院"应征者,则谓该山为亚洲之最高山峰,故应畀与亚洲之新影院,是则其属匪夷所思矣。

原定上星期即揭晓,但以应征函件过多,故需长时期整理,整理后再交亚洲影院公司董事会决定。据昨日本报所获消息,该院中文院名已决定取为"新光明",惟此讯尚不能证实。

原载《电影新闻》,1941年第131期

百万金大戏院征名启事

莳

时代是前进的,上海正需要着最前进的戏院!在亚洲戏院公司二年余的擘划之下,一所采用欧美新科学精华的设备的戏院,耗资三百余万,将矗立于戈登与麦边路角!

这是上海仕女谁都知的所谓"百万金大戏院"。谓百万金者,并不是这戏院的名称,亦不能代表戏院的价值,不过喻其豪华而已。

至于这戏院的名称,英文已确定为 Majestie Theatre,而华文名称则尚在考虑之中。亚洲公司为求集思广益起见,悬奖五百元,征求题名,凡《亚洲影讯》的读者均有参加资格(非读者,而有兴参加者,请从速订阅本刊,而于应征书上注明其定单号数)。应征者每人得提出三个名称,惟须注明其命名之意义,

以正楷填入本期附发之表格中,并加贴本刊封套上之名签,以资证明。应征函件由白克路二八五号亚洲影院公司广告部收转,惟须加注"征名"两字,以资识别,截止期为七月一日,评判结果当于七月十六日(四卷三十期)揭晓。凡我读者盍踊跃参加。

原载《亚洲影讯》,1941年第4卷第25期

上海又一新建影院

电影院成为娱乐界中最易赚钱的一种行业,一轮戏院,每天须要数百元的开销,而门券的收入,最少的可以有数千元,任何营业都及不上它,因此在资金过剩的"孤岛"上,一部分的投资目标都集中在建造戏院方面。

上海正在建造的戏院,有亚洲影院公司的美琪大戏院,地址在戈登路大华路口,据说设备比大光明还要好;另一家是沪上闻人张松涛创办的皇后大戏院,地点在虞洽卿路汉口路口,拟映第一轮国产片,现在已在动工建造,大概秋风送凉的时候,就可以落成了。

上海又有一家新戏院在开始筹备,这件事的进行,相当秘密,该院的地点在马霍路威海卫路口,另一面临跑马厅路,是一块三角形的地皮,以前是英兵俱乐部,自从英兵撤退后,就改为一家木栈。现在,就在这块空地上建造一座电影院。主持这件事的是建筑徐多霞氏,资本定为二百五十万,现已筹得大部,将来映西片或国片,尚未定夺。

听说一个月后,将正式破土建造,预定年内完工。

原载《电声》,1940年第10卷第2期

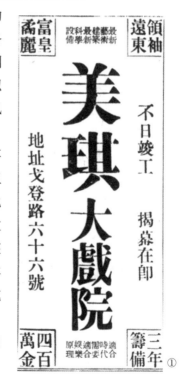①

① 美琪大戏院揭幕预告,《申报》1941年9月21日。

大戏院征名揭晓

莳

征名已于本期揭晓,决定之名称是"美琪大戏院",对于这名称的意义,除与西名谐音外,字面上亦有相当涵义。先论"美"字,是象征该院外观之善,论语有"子谓韶:尽美矣,又尽善也"之句;至于"琪"字,琪者美也,象征这时代最前线的戏院的一切设施配备,如美玉之无瑕,而皎如玉树(即琪树)临风地玉立于东方,雄视乎海上。再者 Majestic 原有庄严、宏丽、王者之义,古之以玉为喻的,有李华《含元殿赋》之"玉宇璇阶,云门露阁",鲍照诗之"璇闺玉墀上椒阁",《水经注》有"金台玉阙"之句。然则此庄丽如玉阙金台之戏院启幕之后,行见仕女如归,《左传》中"闻君亲举玉趾,将辱于敝邑"一语,将改为"将辱于敝院"了。

中奖诸君所注命名意义,我私人最钦佩的是居滋善君之"《尔雅》:'东方之美者,有医无闾之珣玗琪焉',贵院设备宏丽,独步远东,故名"。而高英贞君之"如琪花之美丽灿烂"和陈寿琪君之"美丽如玉琢"、金问涛君之"如白玉无瑕"都足表示其意义。

对于这中奖的七位,虽然不像中头彩的全靠幸运,但也许像中举人般值得我们恭贺的。

酬金五百元依例平分,各得七十一元四角二分,通知书已挂号分发矣。

原载《亚洲影讯》,1941年第4卷第32期

美琪大戏院征名意见

莳

从上期本刊发表了征名的结果之后,记者从直接间接方面,听到和见到很多关于美琪大戏院名称的批评。毁誉参半,意见纷歧。

我们在本刊的立场上说话,这是读者的热情,是大众的意见,无论其为毁为誉,我们总觉得是十万分的欣慰与感激的。我们早就认为沧海遗珠,在所不免,在"美琪"两字之外,尽多更好、更切、更雅致、更新颖的名称,但见仁见智,仍免不了纷歧,我们只能对批评和提供意见的读者们,誉者申谢,而

毁者致歉。

美琪大戏院的建筑，可说是大部完成了，你瞧它矗立于戈登路上的姿态，真像鸡群鹤立。快了，至多再隔上二个月，这远东最美丽庄严的电影之宫，将为海上仕女最爱护的场所。

征名奖金，早经专函通知，除三位已领去外，尚有四位未领。我们希望未领的几位即日在办公时间内向本公司会计科具领，勿再稽延，以便早日结束。

好久没有闹歌谱荒，而最近老病复发，我们虽努力设法，无奈各公司所有的歌谱已给我们用完，新的未到，真是青黄不接，莫奈何只有加一些三言两语。好在读者对这一味大菜，多数欢迎，我们亦可聊以塞责。

<div style="text-align:right">原载《亚洲影讯》，1941年第4卷第33期</div>

美琪大戏院即将启幕
莳

《亚洲影讯》年有优待订阅的时期，借以答谢读者爱护之盛意。兹者，大部定户，将于月底满期，我们为着纸张油墨及铜图价格的飞涨，较去年此日已超过一倍以上，因此对于订费之规定，颇费周章。兹经决定，每年订费为国币五元，在十月底前订阅者只收三元半，倘介绍定户三人共同订阅则四份共收国币十二元。

美琪大戏院将于下月初旬启幕。其第一部影片为蓓蒂葛兰宝小姐主演全部天然彩色歌舞巨片《美月琪花》(Moon Over Miami)，此片与《红花艳曲》有异曲同工之妙，而色彩之鲜艳尤过之。美琪大戏院之门牌为戈登路六六号，而电话则为六一一一六号，可谓巧合。

美琪最妙之点曰舒适。吾人于走进门后，目舒神适，不觉有些微不自然处，而一切设备，以至一门一户一座一椅之支配亦令人既舒且适。主持者凭其经验，体验观众之趣味与需要而予以适当之运用，自属不同凡响矣。

<div style="text-align:right">原载《亚洲影讯》，1941年第4卷第40期</div>

美琪大戏院开幕
莳

上海最新而最伟大的影宫——美琪大戏院在观众们殷切的期待下，终于

今天下午九时一刻揭幕了！

这戏院它给予观众最高的享受是"安乐"和"舒适"，但这安乐和舒适，并不是一桩轻而易举的事情，正不知曾耗去不少人的心血与精力，观众们在享受之余，只觉得十二分的满意，可是要提供这满意，实在是非常艰巨的。今天，欣逢美琪隆重揭幕之期，我们目睹这乔皇富丽东方艺术之宫的影院，受着千万观众的同声赞美，真不知道是怎样的兴奋。

美琪首夕献映售价特高，但除原定价格外，这提高售价所得，将以之全数捐助上海盲童学校，一方救济这辈终身没福享受电影娱乐的不幸者，一方却也替观众们造福。

原载《亚洲影讯》，1941 年第 4 卷第 44 期

美琪第一炮

复

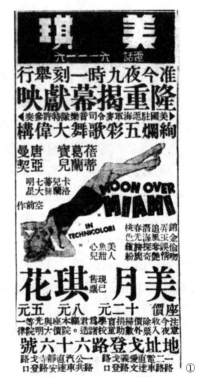

巍峨矗立、华丽无匹的海上第一娱乐场所美琪大戏院即将开幕。好多影迷都曾来函问起第一张影片是什么，现在我们已经决定了二十世纪福斯公司的五彩歌舞巨片《美月琪花》(Moon Over Miami)。

《美月琪花》的第一特点就在"美丽"两个字，正可以说是有美皆备，无丽不臻。以这样美丽的影片，在这样美丽的大戏院里开映，而且演出的是美丽的蓓蒂葛兰宝，背景是美丽的美亚密。这一个美丽的巧合，要是描写得详细一点，用上几千个"美"字，可并不是一桩难事。

《美月琪花》中蓓蒂葛兰宝演一个能歌善舞、美丽的淘金女郎，唐亚曼契演一个举止阔绰、风流倜傥的淘金男士。等到西洋景

① 美琪大戏院开幕广告及《美月琪花》影片广告，《申报》1941 年 10 月 15 日。

拆穿，两人的情爱已是不允他们分开了。所以这一对淘金男女，就成功了苦乐鸳鸯。

故事是曲折生动的，而歌舞场面是层出不穷的。当我们看了一个美丽伟大的歌舞场面以后，我们以为这是本片中最伟大的一幕了，可是继之而立刻又来了一幕比前更伟大的场面。如此者凡十余次之多。一幕有一幕的精彩，要来评定哪一幕是最伟大，那可办不到了。

只要告诉你一件事，就够你兴奋了：《美月琪花》中有蓓蒂葛兰宝坐在椅上跳舞的事，你猜她究竟怎么样跳的？

原载《亚洲影讯》，1941年第4卷第42期

美琪大戏院股东会流会

美琪大戏院系联怡公司所经营。上月二十八日，该公司召开股东会，主席报告账略时，其中会计师律师费用，计达美金二万一千余元之巨，引起各股东责询，查账结果，发觉其中律师费一万八千余美金，系何挺然（在敌伪时期担任中联电影公司常务董事，胜利后被人检举）个人所支出费用之一部分。各股东以何化私为公，擅用巨款，坚持不允通过，股东会因此宣告流会。闻该公司股票，票面美金三十元，而去年每股仅分得国币六千七百元，以致引起纠纷云。

原载《申报》，1947年7月1日第4版第24919期

美琪大戏院发生工潮

美琪大戏院职工因资方违反协议，未能尽先任用职工会失业会员，自昨日下午一时半起开始怠工。其他各院职工闻讯后纷纷响应，至晚有大光明、南京、沪光、国泰、卡尔登、大华、金门、丽都、金都、巴黎、皇后、新光等十余家卷入漩涡，其他各院仍照常开映。社会局为防止事态扩大，急派员于深晚至工会劝导，并定今日上午召集劳资双方谈判。今晨上述各院星期早场难望开映，下午能否映出，须视今晨之谈判而定。昨日怠工者为电影院业职业工会第二分会会员，也括售票、查票、领票、出店杂役等。第一分会（放映间）职工仍照常工作。

查影院业劳资双方于去年底订有笔录,规定各院于添用职工时应尽先录用职工会之失业会员。最近美琪大戏院有三白俄女领票员返国,院方另向外间添雇本国女郎三人递补。职工会乃呈文社会局,指责院方违反协约。社会局接获呈文后未及召集劳资双方调解,美琪大戏院职工于昨日下午一时半即发动怠工。第一场电影票已售出,仍照常放映,自第二场起即告停演。消息传出后,各电影院纷纷响应,职工会方面并派出"纠察队"到各院。迄晚卷入漩涡之大光明等十余家,亦皆停止售票,唯电影仍照常映出,其已购得票者仍可观看。只美琪、金门、大华三家全部停顿。各区警察局闻讯后,派出大批警察至各影院维持秩序。新光戏院门前曾略有争执,幸未生事端。

原载《申报》,1947年8月24日第4版第24973期

美琪大戏院职工静候调解

各首轮电影院职工昨日多聚集工会第二分会内静候社会局调解。工会要求遵照前订笔录"添雇职工时应尽先录用工会登记之优良失业会员",认为美琪院方应辞退所雇之三非工会会员之女领导。资方则认为失业会员大多因过失而被资方辞退者,美琪所录用之三女领票员,系由院方董事会介绍,董事会有权顾问戏院本身之人事问题。

三领票员暂停服务

社会局劳工处长沈鼎、调解科长樊振邦、副科长顾若峰及朱圭林等,昨日为调解该项纠纷,竟日到局办公。总工会水祥云、方如升,警察总局刑事处黄作新、钱大猷亦会同协助调解。吴市长于上午两度致电沈处长嘱迅谋调决,经沈处长等召集劳资双方代表调解,至下午四时半职工已允先行复工,资方认为未得保障,拒绝复业。至七时,始议定美琪戏院所雇之三女领票员暂停服务,静候社会局依法处理。至劳方指资方违约而资方认为未曾违约事,待由社会局根据笔录及事实召集调解决定。职工即于当晚九时一刻复工,惟因放映间职工及院里高级职员事先未及通知,故未及映演。社会局当夜训令职工会限令各院职工先无条件复工,同时又训令同业公会转知美琪戏院所雇之三女领票员暂停服务,听候调解。沈处长等当夜即将调解经过电告吴市长及吴局长。资方未表同意。

唯据同业公会昨日深夜表示:影院业为求今后有切实保障,提出四项要

求,其中一项为职工无条件复工,今社局通知美琪戏院三领票员暂停服务,仍系"有条件"。三领票员之资历才干皆无不合之处,且并未违法,当局实无理由令院方通知其暂停服务云云。

<div style="text-align: right">原载《申报》,1947 年 8 月 25 日第 4 版第 24974 期</div>

调解影院纠纷　修正原订笔录

关于美琪大戏院新雇三女领票员引起之十五家电影院劳资纠纷,昨晨社会局召集劳资双方继续调解,将此次纠纷起因之原订笔录"添雇职工时,应尽先录用工会登记之优良失业会员",初步协议修正为"资方如中途变更业务,非有特殊情形,应尽量减少职工之失业。被解雇职工应由同业公会于所属会员中需添雇职工时,设法按其资历先应介绍之",以避免今后再度引起纠纷。劳资双方出席代表,同意将该项初步修正条文归告各会员。

<div style="text-align: right">原载《申报》,1947 年 8 月 29 日第 4 版第 24978 期</div>

郊县影院地图

大兴影戏院

浦东大兴影戏院定期开幕

浦东烂泥渡花园石桥大兴舞台辍演后,近该台租与沪商黄君改组大兴影戏院,现修葺竣工,择于夏历二月初一日起日夜开演,专映欧美最近滑稽片及国产名片,闻该院免致该处人士喜观电影远涉沪西起见,志在振兴市面,定价极廉云。

<p style="text-align:right">原载《申报》,1926 年 3 月 14 日第 20 版第 19046 期</p>

大兴影戏院展期开幕

浦东烂泥渡大兴影戏院经黄君筹备以来,本拟今日开幕,因内部修理,尚未十分完美,暂行展期数天,一俟修理工竣,即行启幕。

<p style="text-align:right">原载《申报》,1926 年 3 月 14 日第 20 版第 19046 期</p>

大兴影戏院昨已开幕

浦东烂泥渡花园石桥大兴舞台,现由沪商黄君改组大兴影戏院,原定旧历本月初一开幕,嗣因布置不及,故决定展期。兹悉该院现已布置妥善,准于昨日起日夜开映中西各种最新出品及有价值之影片。该院现为普及起见,定价共分两种,普通只售小洋一角,特别仅售小洋二角,又为优待观客起见,每客均有赠品,随票附送。

<p style="text-align:right">原载《申报》,1926 年 3 月 19 日第 18 版第 19051 期</p>

记嘉定电影院

浦狄修

嘉定离开上海是很近的,在长途汽车行驶的时间中,一小时即能达到嘉定,因此海上的进化与文明很能灌入嘉定人民的印象中,所以嘉定的民众,是很开化的、进步的。那么既处在这种良好情形下的电影事业,不是应该很发达么?唉,不必说了,每次创办电影院,每次亏本,甚至不到一二月就停办。最近有人集合资本,招集人才,又鼓着勇气创设了一所公余电影院,所映的片子,都是明星公司出品的国片,结果,维持了一月,又将本钱亏耗一空,终归失败。这是什么原由,待我说给诸君听吧:

(一)每次失败,早使有志者寒心,不敢设大规模之影戏院,遂因陋就简,马虎从事,以致不能使观众满意。

(二)建设简陋,布置不美,秩序毫无,喧闹异常,因此智识阶级及摩登男女,裹足不往。

(三)价目很不平民化,所以一班苦力乡农,就很不舍得进院去鉴赏,因为他们是很俭朴的。

(四)因为上述的三个缘故,观客就少去三分之二。去鉴赏的,只余一班无知的妇女、商店的伙友和小孩子们,于是又拿些神怪或弹词的影片去迎合他们。但是现在审查很严,他们就不能再开映这类影片。至于真艺术的影片,又不配他们的胃口,所以索性连平日撑场面的观客亦避而不去了。

(五)一部片子,分作二次放映,以致兴趣毫无。观了上面这几种原由,就知内地开办影戏院的难了。

但是今后应当有很切实的改革办法,略述于后:

(一)须集合伟大资本,招集有为人才,百折不回,创设较大的戏院,内容设备如沪上之二三等戏院。

(二)价目须平民化,使苦力、乡农、商店伙友及学徒等都来消遣。

(三)组织宣传队,每日在城内外作精细切实的宣传,使一班民众感到兴趣。

(四)不可为短时间的投机性质,须作长时间的努力工作。

（五）租映影片当以国产影片为主，对于影片的内容当审慎有加，须迎合观众心理为合格，不可过于深奥，也不可太近荒谬才是。

原载《影戏生活》，1931年第1卷第33期，第8－9页

管理不良的电影院

陆逢新

近年来我国影业的趋势,渐由颓废进至蓬勃了,各地戏院的设立,如雨后春笋,制片者也都另辟新途径,制作紧追时代的影片了!于是,这小小的青浦,居然在前年也设立了一家影院了,因为资本的不足,院内的一切设备布置,并不均臻完备,但在从未赏览过影戏的青浦民众(智识阶级者例外)得到如此一家影院,已是心满意足的了!

该院所映影片,都是几家小公司的出品,在上海已映过二轮以上了,因为没有发音机的设备,所以有声片从未映过。开映的时间是每日午后四时、晚八时二场,座价一律大洋二角,院内也有着茶食等物。一等观众一进门,他们定要捱售食物,无法推却。院方虽然没有定座的规例,但只须你认识一个院役,他就会在换片时特地跑到家来得你同意替你定妥,这种人到了院里,那院役的殷勤招待,不必说起,就是所给酒钱,格外地丰富!与院役认识的,身上所穿衣服不必过于整洁,他也自会和蔼恭维;反之,若然你并不认识院役,虽然衣冠楚楚,也决不会十分讨好你的;再是倘与院主熟识,那你用不到在院购票,他们会把一叠门票送上门的,像募捐式地要你接受付钱;也有一般死出风头的同了情人去,即或并非情人,只要同年龄相仿的女子同去,在他们被人论头评足地说上一番,很是得意。每当换片时,卖座较盛,三四天后,卖座就会减少五六成,但青邑的影业,在卖座方面总算不恶。但是管理不良,内部腐化,是应当加以改良的啊!

原载《电声》,1934年第3卷第33期,第654页

青浦电影在发展中

青浦,是一个距上海七十里遥的江苏省属的县城,该地商业繁盛,人口稠密,交通便利。记得北伐胜利的不多时,就由县党部发起开映电影,片名《蒋介石北伐记》,这是电影和青浦人士相见的初始期。为着是第一遭,所以卖座很不错,座价分六角、四角、二角,儿童减半,所得券资,悉移充慰劳北伐将士,地址假南门孔庙明伦堂内。

翌年夏天,县立西溪小学又开映外国影片,地点在该校大操场上,座价一律小洋二角。这次因着放映西片的关系,所以卖座不佳。

民国十七年春,城内同乐书场开映滑稽短片,并加映卡通片,因着滑稽片颇能号召,所以卖座很不错,且券价仅售小洋一角。

其中大约隔了三年光景,城厢区救火会又发起开映助灾电影,所映影片俱系国产片,如明星之《火烧红莲寺》《梨园外史》等,地点在该县城隍庙。

最近在今年的春天,青浦始有娱乐场的设置,是官商合办的,映期为二星期,片名明星出品之《妇道》《路柳墙花》《姊妹花》等。但开映时,每有闲人骚扰,这是很不良的现象。青浦的电影只在晚上方有,白昼是没有电的,因此开映时间都在晚上。青浦的电影事业的不发达,这也是极大的原因啦。

①

原载《娱乐》双周刊,1935 年第 1 卷第 23 期,第 569 页

① 五洲影片公司《蒋介石北伐记》影片接洽广告,《小日报》1927 年 4 月 28 日。

发动期中在川沙的电影

强

川沙是江苏省的一个小县,地处海滨,面积很小,居民自然也不多。然而,那里的教育事业,却非常发达,学校有八十余所之多,民教机关也有六七所。作者曾经在川沙的一切,还有一些相当的认识,这是可以断言的。现在,就在这里谈谈川沙的电影吧。

电影在川沙,那是非常凄惨的,川沙根本没有什么电影之可言。如果说川沙是有电影的话,那还不过是向上海的电影当局,借几部片子到乡下去开映罢了。但是,这是就逢到什么纪念,什么游艺大会而言,除此以外,川沙就根本没有什么电影可言。这是非常凄惨的一件事。至于开映的中山公园等,都是很好很好的处所。

现在,听见在川沙服务的朋友说,川沙党政机关也认清了电影教育的重要,于是想在川沙城内设立简易电影院一所。用简易的方法,来收实施电影教育的效果。这是一件很有价值,而且是一件急于要做的事,我十二分地希望,这个计划不要成为泡影,务使川沙的民众也有一个业余娱乐的机会,也有一个享受电影熏陶的幸福。同时,更使电影教育的力量,深深地走到民间去,克尽它复兴民族的使命。

原载《娱乐》,1935 年第 1 卷第 23 期,第 569 页

浦东影业不发达的原因

浦东在黄浦江之东，和上海仅有一水之隔，但是一切情形，相差无啻天壤，说到电影，真是凄惨万分。几个大市镇里，绝无一座纯粹化的电影院，偶或有之，也不能维持营业的。现在浦东赖义渡里，只有一座影戏院，院名"浦东大戏院"，也只见长年关闭着。一年之中，每逢废历季节，如年关、端节、中秋、阴阳新年，开场几天，时过境迁，又告停止开演。最近该院主人为图振起营业计，曾一度宣传改装有声机，开映中外有声影片，起初因系首属创举，颇能轰动一时，营业收入，颇有成绩。但不到两个月，又告失败了，倒不及当地所设的那座江北戏院。此外洋泾镇附近，有一个青年会新村，也时常开映电影，不过他们的设备十分简陋，每逢星期日开映一次，而且所选的影片，大半含有宗教性质。这个赖义渡镇，因地近浦滨，还算热闹地方之一，尚且如此，其他穷乡僻壤，更可想而知了。

浦东的电影事业，不易进展之原因约略有四：

一，浦东系一个完全的工业区，各地居民多是工厂工人，平日无闲空工夫进电影院；

二，流氓众多，警力保护不足，常有彼等混迹其间，乘机肇事，又有制服人员公然免费入内，使正式顾客裹足不前；

三，戏院设备不佳，座费太昂，且地临浦滨，与浦西仅相隔一江，与其出同样代价，不如往上海观新颖影片。

以上所述，这就是浦东最近电影事业凄惨的情况。

原载《电声》，1935年第4卷第45期，第968页

为云间大戏院揭幕　袁美云松江受包围

松江的电影院说来真够使你倒抽一口冷气了,自从硕果仅存的松江大戏院停业之后,本年整个的夏天,在松江便一家电影院都没有。好容易直到最近松江大戏院才有人接办下来,并改名为云间大戏院。

云间大戏院于九月十九日开幕,为号召观众起见,开幕的一天,特请艺华女星袁美云女士行揭幕礼。

松江的影迷,欢喜看国产影片,所以对于胡蝶、陈燕燕、袁美云等等,崇拜已久,听到袁美云将到松江的消息之后,头颈老早伸得很长,在等待袁女士的来临了。

袁女士于十九日上午偕卜万苍夫妇及义弟二人乘黑牌汽车到达,于新松江旅社三号房间辟室休息,一时松江各报记者闻此消息,争相前往,采集新闻资料,而袁女士在街上走过的时候,到处也受人们的包围。

云间大戏院这次除了请袁女士揭幕之外,第一片映联华名片《迷途羔羊》,因此格外地号召有力,门票在未开幕前,早已预售一空。而其实所谓"揭幕礼者",也只是由袁女士登台,在刹那之间,把幕布揭开罢了。礼毕后,戏院当局设宴于永安酒楼,陪座者均为当地闺秀。

原载《电声》,1936年第5卷第40期,第1028页

① 《迷途的羔羊》影片广告,《申报》1936年10月23日。

附录一　历年来国片在上海放映的统计

杨德惠

亚细亚影片公司时代

电影是一种综合的艺术,在一八九五年的时候,方才完成其技术,而有影片问世。上海,是世界十大城市之一,并且也是我国文化中心地。其对国产影片的放映,也比全国各埠来得早,究竟在什么时候,那末,先要对国片公司创办初期,要说一说。

当一九〇九年就是宣统元年时候,有个美国人布拉士其(Benjamin Brasky)的,在上海开设了一家亚细亚影片公司。这不但是上海之有摄制国片的先声,并且,也可说我国影片公司的滥觞呢。当时该公司拍摄了《西太后》及《不幸儿》两片,另在香港,也拍摄了《瓦盆伸冤》及《偷烧鸭》两片。这样直至民国二年,亚细亚影片公司因环境关系,维持为难,新片当然也没有继续开拍,经由南洋保险人寿公司的介绍,让渡给该公司美人依什尔接办了。

依氏接办该公司后,觉得非有华人来当顾问,是不通此路的,就物色了美化洋行广告部张石川氏,聘请他来做顾问,办理剧务上的事宜。依照依氏的心思,想把在新舞台所排演的《黑籍冤魂》的新剧来拍摄影片。但是,经接洽之后,因台主夏月润索价五千元,认为成本太贵了,结果,是未曾实现。不久,却巧有内地职业化的学校剧团演员杨润身、钱化佛等十六人到上海来,经该公司的接洽,遂而成议为该公司的演员了。

那时,亚细亚公司的剧务工作,如编剧、导演、雇用演员等等的一切事务,是由张石川、郑正秋、杜俊初三四人组织的新民公司去承办。其第一张出品影片,是郑正秋所导演的《难夫难妻》。后来,该公司因底片来源不继,于是工作方面,不得不暂行停顿数月。而郑正秋于那时,又复去从事新剧去了。待后公司底片运到,工作重行开始,由张石川继续完成钱化佛主演的《二百五白相城隍庙》,王无能、陆子美等主演的《五福临门》《庄子劈棺》《杀子报》《店伙失票》《脚踏车闯祸》《贪官荣归》《新娘花轿遇白无常》《长坂坡》《祭长江》等片。这年秋天,二次革命事起,该公司又摄制了《革命军攻打制造局》的新闻片。

民国三年,欧战爆发,亚细亚公司的拍片所用的底片,因向购于德国,至是来源断绝,无法摄制,而停顿起来了。

昙花一现的幻仙公司

民国五年,美国胶片推销员到上海来,于是引起了张石川自办公司的兴趣。况且,他又是有经验的,遂和新剧家管海峰合作,创办幻仙公司在徐家汇,重新摄制前亚细亚公司进行未果的《黑籍冤魂》影片,由张石川自任导演,兼充主角。可是不久,因公司业务不振而解散了,这可说是国人自办影片公司的先河。

商务影片部

民国六年,执文化界权威的商务印书馆,首先创办电影事业。该馆创办的动机是这样的:有个美国影片商人,于二月前携带资本十万及摄片用的各种机件和底片等物,并挈眷来我国,在南京地方开设公司,拟大规模来经营电影制片事业。但是,因初临我国,没有备"入国问情"的认识,所以,对民情、风俗是异常地隔膜;而且,又没有相当人员来相助他,遂不能达到摄片的目的。所以不到两年,携带来的资本,已是耗蚀尽了。至是,美人觉得长此下去,决非久计,恐怕连回国也回去不成了,这样决计将他的公司召盘,把所带来的摄影机出售,以便回国,但那时有什么人会去买他的摄影机等物呢?因此想到商务书馆职员谢秉来,和他是相熟悉的,就托他出售给商务印书馆,计有百代旧式骆驼牌摄影机一架,放光机一架,底片若干呎,统共其盘货,不满三千元。

商务印书馆自盘进这摄影机件后,即在其照相部下,来试办制片事业,聘请留美回来的叶向荣氏为摄影师,制成简易的新闻片,计有《商务书馆放工》《盛杏荪大出丧》《上海红十字会游行》《上海焚土》等。民国七年,该馆鲍庆甲自美返国,拟办电影事业,遂在该馆内照相部下,设立影片部,聘请廖恩寿为摄影师,到国内各名胜区域拍摄风景片和时事新闻片。计先后摄制完成有《西湖风景》《庐山风景》《北京风景》等片,随后又摄制教育新闻片,如《女子体育观》《养正幼儿园》以作短片的试验,结果,成绩很是美满。该馆当局遂决定扩大电影制片事业的进行。当时,以陈春生为主任,任彭年为助理,拍摄影片。

在民国七、八年两年间,完成的片子,有名伶梅兰芳主演的古装片《天女散花》《春香闹学》,时装片《死要钱》《李大少爷》《车中盗》《孝妇羹》《猛回头》《得头彩》《荒山拾金》《清虚梦》《柴房女》《呆婿祝寿》等片。在那时,时装片中的女性是由男演员扮演的,而且其演员,大都为该馆同人所组织的青年励志学会游艺股会员充任。

民国八年冬天,美国环球影片公司派遣亨利氏,到我国来摄取上海风景,借商务书馆影片部,为该公司洗片、接片的工作处所。因宾主间往来过从,发生了相当的感情,就允许了该馆派人前往参观。于是派了任彭年等,随着环球公司的摄影队,周游北平、天津各地,为时计达六个月之久。在这半年里,任彭年等因积数月来的经验,方才觉得过去对电影的摄制,实有改进的必要。当环球公司摄影队返国的时候,遂将所携带的摄片用的机械,廉价让给该馆了。

民国九年,商务印书馆为发扬摄制影片起见,派郁厚培赴美,考察电影事业,以资借镜,作摄制国片上的准备。待郁氏考察完毕返国的时候,并购买了最新式印影机和摄影机各一架,就拍摄了《莲花落》和《大义灭亲》两片,成绩很是美满。待至民十五年,该馆当局,鉴环境上所需要,及时代潮流,将电影部独立改组为国光影片公司。在今日国片能够有这样的基础,我们应当对商务书馆的拓荒表示感谢。

民 国 十 年

电影制片事业,经时代的推进,一般有志人士,都知觉电影在文化上,是占着重要的地

位,所以影片公司的创设,在本年里也渐渐地萌芽起来了。而拍摄的国片放映,计有三部,而且,都是正式的长片呢。

(一)中国影戏研究社出片一部,为殷明珠主演的《阎瑞生》;(二)上海影片公司一部,为但杜宇导演、殷明珠主演的《海誓》;(三)新亚影片公司一部,为管海峰导演,兼充主角的《红粉骷髅》。

民国十一年

本年国片在上海放映,只有一部:为明星公司出品的《张欣生》,又名《报应昭彰》。而滑稽短片,则有四部,也是明星公司的出片,为英人却信尔主演的《滑稽大王游沪记》,余瑛主演的《劳工之爱情》,但二春主演的《大闹怪剧场》及《顽童》。

民国十二年

本年国片在上海的放映,计有五部:(一)上海影片公司一部,为但杜宇导演,傅文爱主演的《古井重波记》;(二)明星公司一部,为张石川导演,郑鹧鸪、王汉伦、郑小秋合演的《孤儿救祖记》;(三)商务印书馆三部,为《孝妇羹》《莲花落》《荒山拾金》。

民国十三年

本年影片公司的创设,可说是像雨后春笋般的蓬勃,因之新片的放映,也见增多起来了,计共十六部。

一月份新片一部,为上海公司出品,但杜宇导演、但二春主演的《弃儿》。

二月份新片二部,均为小吕宋人雷蒙斯所开办的雷蒙斯公司出品,为陈寿荫导演,李卢隐、顾爱德、陈寿荫合演的《孽海潮》《胡涂警察》。

三月份新片一部,为商务印书馆出品,任彭年导演,陈丽莲、章绳武合演的《大义灭亲》。

四月份本月份无新片的放映。

五月份新片一部,为明星公司出品,张石川导演,王汉伦、郑鹧鸪、杨耐梅合演的《玉梨魂》。

六月份本月份无新片放映。

七月份新片一部,为商务印书馆出品,任彭年导演,汪福庆、张慧冲、马雅卿、张惜娟合演的《好兄弟》。

八月份新片一部,为明星公司出品,张石川导演,王汉伦、郑鹧鸪、郑小秋合演的《苦儿弱女》。

九月份新片四部。内上海公司一部,但杜宇导演、但二春主演的《弟弟》。商务印书馆一部,为任彭年导演,汪福庆、张慧冲、朱珠瑛、陈丽、张惜鹃合演的《爱国伞》。新中华公司一部,符南屏导演的《侠义少年》。百合公司一部,徐琥导演,杨耐梅、林雪怀、庄蟾芬、陆锦屏、文少娟合演的《采茶女》。

十月份新片二部。内大中华公司一部,为顾肯夫导演,张织云、徐素娥、王元龙、梅墅、陆若岩合演的《人心》。明星公司一部,张石川导演,杨耐梅、郑鹧鸪合演《诱婚》。

十一月份，本月份无新片放映。

十二月份新片三部。内商务印书馆一部，为任彭年导演，汪福庆、朱珠瑛合演的《松柏缘》。长城公司一部，为王汉伦、甘雨时、胡彩霞合演的《弃妇》。大陆公司一部，为程步高导演，汪小达、陆韫贞合演的《水火鸳鸯》。

民国十四年

本年影片公司的创设，经上年的蓬勃，而至今日，更加发达了。但是，其出品技术，却未见其进展，原因是受了一般投机分子的混入影界。在本年里，有新片摄成而放映的，计有明星、大中华百合、上海、长城、商务印书馆、联合、爱美、新少年、大中华、神州、三星、晨钟、金鹰、大亚洲、模范、大陆、仙鹤、朗华、东方、新大陆、华南、凤凰、美美、梁弼臣、大中国、天一、南星、新华、开心、英美烟公司、百合、太平洋、新新、民生、大亚、民新等三十六家。新片供映，共计六十二部。比之上年，出片公司九家，新片十六部，公司计增二十七家，新片增多四十六部。

在本年里值得提出的，便是英美烟公司的增设电影部，摄制影片。大家都知道，英美烟公司是卷烟公司，它在我国是唯一大烟厂。因眼看国片的发达，想垄断我国影业，因此在天津、汉口两地，收买小戏院七八家，组成其连环影院网。在另一面呢，复设立华董部，罗致编剧的人才，当时金仲英、丁悚、徐卓呆、汪优游等，都被聘任着。正想有计划地干一下的时候，却巧发生五卅惨案，该公司因受国人的抵货运动的影响，只得把制片事务停顿下来，其原定的计划，遂告失败了。同时，在本年里，外埠如天津等地，也有影片公司开设，把新片在上海放映。

一月份新片三部。内明星公司一部，为张石川导演，杨耐梅、郑小秋、郑鹧鸪合演的《好哥哥》。新少年公司一部，为王慧仙、王含晕合演的《情场变音记》。另一部为爱美电影社的《别后》。

二月份新片二部。内神州公司一部，为裘苞香导演，丁子明、严工上、赵静霞合演的《不堪回首》。联合公司一部，张慧冲导演，兼充主角，徐素娥、张英桑合演的《情海风波》。

三月份本月份无新片放映。

四月份新片五部。内英美烟公司二部：为《一块钱》《神僧》。三星公司一部，凌怜影导演、曹剑辉主演的《觉悟》。金鹰公司一部，《妾之罪》。晨钟公司一部，顾梦鹤、张秋香合演的《悔不当初》。

五月份新片四部。内明星公司一部，张石川导演，宣景琳、王献斋合演的《最后之良心》。大中华公司一部，陆洁导演，张织云、黎明晖、王元龙合演的《战功》。商务印书馆一部，杨小仲导演，沈化影、马可亭合演的《醉乡遗恨》。大亚洲公司一部，《孰胜》。

六月份新片二部。内明星公司一部，为张石川导演，宣景琳、郑小秋合演的《小朋友》。模范公司一部，《一月前》。

七月份新片八部。内明星公司一部，为张石川导演，宣景琳、马徐维邦合演的《上海一

妇人》。朗华公司一部,张普义导演,蒋耐芳、钟扶东、张无知合演的《南华梦》。神州公司一部,李萍倩导演,丁子明、黎明晖、原侠绮合演的《花好月圆》。大陆公司一部,张伟涛导演,周文珠主演的《沙场泪》。仙鹤公司一部,黄民舜导演,张哲德主演《空门遇子》。上海公司一部,但杜宇导演,殷明珠主演的《重返故乡》。长城公司一部,王汉伦、雷夏电合演的《摘星之女》。民新公司一部,《胭脂》。

八月份新片五部。内东方公司一部,汪福庆、任爱珠、沈锡醉、王秀贞合演的《后母泪》。联合公司一部,张慧冲导演,徐素娥、费柏清、张美烈、吴一笑合演的《劫后缘》。长城公司一部,候曜导演,王汉伦主演的《春闺梦里人》。新大陆公司一部,程竞雄、符曼丽、黎趣星、苏鹤乔合演的《真爱》。百合公司一部,管海峰导演,陆剑芬、刘金标合演的《孝女复仇》。

九月份新片七部。内英美烟公司二部:为《三奇符》《慢慢的跑》。新少年公司一部,陈克振导演,王慧仙、夏威、唐琳、严荣发、归秀英合演的《一张照片》。梁弼臣个人摄制的《中华万岁》。百合公司一部,王明识、陆剑芬、江水清、郑铎生合演的《苦学生》。太平洋公司一部,唐佩珍、朱耀宗、刘汉钧合演的《火里罪人》。明星公司一部,张石川导演,赵琛、舒芸、宋忏红合演的《冯大少爷》。

十月份新片六部。内百合公司二部:为朱聚奇主演的《前情》及《孙中山》。明星公司一部,张石川导演,宜景琳、郑小秋合演的《盲孤女》。上海公司一部,史东山导演,韩云珍主演的《杨花恨》。天一公司一部,邵醉翁导演,吴素馨、高梨痕、傅秋声合演的《立地成佛》。大中华百合公司一部,陆洁导演,黎明晖、王元龙合演的《小厂主》。

十一月份新片六部。内明星公司一部,为张石川导演,张织云、宜景琳、王吉亭合演的《可怜的闺女》。上海公司一部,但杜宇导演,但二春、史匡韶合演的《小公子》。华南公司一部,吴宝蝉、蔡问津合演的《失足恨》。朗华公司一部,张普义导演,李曼丽、尤光照合演的《红姑娘》。凤凰公司一部,蒋绿影导演,钱雪帆、黄锦鏖、林则雄、刘汉钧合演的《秋声泪影》。长城公司一部,侯曜导演,梅雪俦主演的《爱神的玩偶》。

十二月份新片十三部。内开心公司三部:徐卓呆、汪优游合演《临时公馆》《爱情之肥料》《隐身衣》。商务印书馆一部,任彭年导演的《情天劫》。大中国公司一部,顾无为导演,林如心、张啸天、顾宝莲、陈秋风合演的《谁是母亲》。民生公司一部,《冯玉祥》。美美公司一部,《遗产毒》。大中华百合公司一部,朱瘦菊导演,韩云珍、周文珠、杨静我、王英之合演的《风雨之夜》。南星公司一部,谢采真女士导演,谢采真、项牷牷合演的《孤雏悲声》。天一公司一部,邵醉翁导演,吴素馨、粉菊花、林雍容合演的《女侠李飞飞》。新华公司一部,陈寿荫导演,黄玉麟、王慧仙、毛剑佩、周衰合演的《人面桃花》。大亚公司一部,高西屏导演,过俊达、郑逸生、梁梦痕、孙梅轩合演的《疑云》。天津新新电影公司一部,为《贫妇梦》及新闻片《奉直大血战》。

民国十五年

本年影片公司的创设开办,仍然很多。此起彼仆,煞是好看,而一般投机分子,更是异

想天开，把平剧上的服装道具选着平剧的情节开拍其所谓"古装"片起来，弄得非驴非马，为以后的神怪武侠片种下毒苗。

在本年里国片放映，计有九十部。较上年的六十二部，增加二十八部。其制片公司而有新片供映的，计有明星、天一、大中国、大中华百合、新人、神州、上海、公平、联合、国光、中华第一、好友、朗华、钻石、友联、太平洋、民新、三星、洋洋、东方第一、华剧、心明、（杭州）非非、孔雀、英美、五友、长城、新大陆、匡时、亚美、开心、同明、亚美、新星、（天津）明明等三十五家。并未列名公司的出片三部。虽然比较上年三十六家，缺少了一家，但是还有未列各公司出品的新片三部，看来是比较上年不见得减少家数吧？

一月份新片六部。内明星公司一部，为任矜苹导演，张织云、杨耐梅、张慧冲、朱飞、王元龙合演的《新人的家庭》。公平公司一部，顾肯夫导演的《公平之门》。五友公司一部，裘芑香导演，丁子明、李萍倩合演的《佳期》。友联公司一部，胡蝶、徐琴芳、林雪怀合演的《秋扇怨》。长城公司一部，为雷夏电、刘继群、翟绮绮、刘汉钧合演的《一串珍珠》。新大陆公司一部，陈天导演，符曼丽、黎趣星、程竞雄、丁锡庆合演的《剑胆琴心》。

二月份新片六部。内明星公司二部：为张石川导演，张织云、杨耐梅、朱飞、郑小秋合演的《空谷兰》；张石川导演，宣景琳、宋忏红合演的《早生贵子》。天一公司一部，邵醉翁导演，吴素馨、魏鹏飞、谭志远、周空空合演的《忠孝节义》。联合公司一部，张慧冲导演，兼主角，徐素娥、费柏清、张美烈合演的《五分钟》。中华第一公司一部，《双夫夺美》。匡时公司一部，《飞刀记》。

三月份新片八部。内亚美公司一部，戴霞君导演，任爱莲主演的《碎玉缘》。神州公司一部，刘高导演，丁子明主演的《道义之交》。开心公司一部，欧阳予倩导演，汪优游、徐卓呆、方红叶合演的《神仙棒》。中华第一公司一部，张伟涛导演，王汉伦、顾宝莲合演的《好寡妇》。大中国公司一部，顾无为导演，林如心、陈秋风、顾宝莲合演的《地狱天堂》。国光公司一部，汪福庆导演，席芳倩、贺志刚、曹恺合演的《上海花》。天一公司一部，邵醉翁导演，吴素馨、胡蝶、金玉如合演的《夫妻之秘密》。未列名公司一部，《江浙大血战》。

四月份新片十部。内大中华百合公司二部：陆洁导演，韩云珍、周文珠、王元龙、黎明晖合演的《透明的上海》；史东山导演，韩云珍、杨静我、王英之、王雪庆合演的《同居之爱》。英美烟公司二部，为《名利两难》《柳碟缘》。上海公司一部，但杜宇导演，殷明珠、但二春、王乃东、陈宝琦合演的《传家宝》。新星公司一部，《爱国青年》。明星公司一部，张石川导演，宣景琳、朱飞、王吉亭合演的《多情的女伶》。好友公司一部，李鹏、张润清、朱梅轩、朱碧艳、梁玉云合演的《守财奴》。未列名公司二部：为《友鉴》《奋斗成功》。

五月份新片九部。内开心公司三部：为徐卓呆、汪优游、周凤文合演的《活动银箱》《活招牌》《怪医生》。同朋公司一部，菱清主演的《断肠花》。朗华公司一部，马徐维邦导演，余叔雄主演的《情场怪人》。国光公司一部，杨小仲导演，汪福庆、邬丽珠、严个凡、沈化影合演的《母之心》。明星公司一部，张石川导演，宣景琳、朱飞合演的《好男儿》。长城公司一部，

伊曜导演,雷夏电、翟绮绮、刘汉钧、刘继群、黄志怀合演的《伪君子》。爱美电影社一部,秦压如导演,黄月如、朱耀庭、叶谢燕、朱秀凤、陶世春合演的《芦花余恨》。

六月份新片九部。内明星公司二部:郑正秋导演,郑小秋、倪红雁、傅绿痕合演的《小情人》;洪深导演,杨耐梅、王吉亭、赵静霞、傅绿痕合演的《四月里来蔷薇处处开》。神州公司一部,李萍倩导演,丁子明、万籁天合演的《难为了妹妹》。太平洋公司一部,黄梦觉导演的《将军之女》。天津新星公司一部,小凌波主演的《险姻缘》。大中华百合公司一部,朱瘦菊导演,王彩云、谢云卿、邢哈哈、王悲儿合演的《呆中福》。新人公司一部,任矜苹导演,韩云珍、杨耐梅、蒋耐芳合演的《上海三女子》。钻石公司一部,果历雏主演的《爱河潮》。天一公司一部,邵醉翁导演,吴素馨、胡蝶、金玉如合演的《梁山伯祝英台》。

七月份新片六部。内天一公司一部,邵醉翁导演,胡蝶、吴素馨、金如玉、魏鹏飞合演的《前后集白蛇传》。长城公司一部,刘兆明导演,汤玛丽、雷夏电、刘汉钧、刘继群合演的《乡姑娘》。大中华百合公司一部,朱瘦菊导演,周文珠、杨静我、王乃东、微微先生合演的《马介甫》。神州公司一部,郑益滋导演,严月闲、陆美玲、严工上、原侠绮合演的《上海之夜》。民新公司一部,卜万苍导演,张织云、林楚楚、李旦旦合演的《玉洁冰清》。友联公司一部,陈铿然导演,范雪朋、徐琴芳、文逸民、郑逸生、袁益君合演的《倡门之子》。

八月份新片六部。内明星公司一部,为张石川导演,宣景琳、朱飞、王吉亭、王献斋合演的《富人之女》。国光公司一部,杨小仲导演,丁元一主演的《马浪荡》。大中华百合公司一部,王元龙导演,黎明晖主演的《殖边外史》。天一公司一部,邵醉翁导演,吴素馨、王汉伦、金玉如、魏鹏飞合演的《电影女明星》。明明公司一部,《假情人》。三星公司一部,傅卓君导演,陆剑芬主演的《窗前足影》。

九月份新片六部。内明星公司一部,为卜万苍导演,张织云、龚稼农合演的《未婚妻》。洋洋公司一部,张伟涛导演,丁子明主演的《落魄魂》。长城公司一部,李曼丽、杨爱立、刘慧星合演的《情天终补》。上海公司一部,但杜宇导演,殷明珠、贺蓉珠、周鸿泉、陈宝琦合演的《还金记》。大中华百合公司一部,史东山导演,周文珠、王次龙、王乃东合演的《儿孙福》。东方第一公司一部,任彭年导演,任爱珠、陆剑芬、周空空合演的《工人之妻》。

十月份新片七部。内民新公司一部,为侯曜导演,林楚楚、李旦旦、严姗姗合演的《和平之神》。明星公司一部,张石川导演,杨耐梅、朱飞、王吉亭、王献斋合演的《她的痛苦》。大中华公司一部,夏亦凤导演,陈秋风、王晨仙、张兆兰、朱剑英合演的《逃婚》。开心公司一部,徐卓呆、汪优游、章拥翠、周凤文合演的《雄媳妇》。华剧公司一部,徐文荣导演,张惠民、徐素贞、盛小天、周士良合演的《奇峰突出》。新人公司一部,程步高导演,王汉伦、任潮军、阮悟新合演的《空门媳妇》。神州公司一部,顾肯夫导演,何能、林文英、严个凡、苏盛贞合演的《可怜天下父母心》。

十一月份新片七部。内大中华百合公司二部:为王元龙导演,黎明晖、周文珠、王次龙、杨静我合演的《探亲家》;朱瘦菊导演,周文珠、汤大绣、王谢燕、王乃东合演的《连环债》。

551

大中国公司二部,夏赤凤导演,林如心、陈秋风合演的《失意的英雄》;夏亦凤导演,林如心、柳青青、陈秋风合演的《半夜情人》。天一公司一部,邵醉翁导演,胡蝶、吴素馨、丁子明、金玉如、魏鹏飞合演的《前集珍珠塔》。明星公司一部,郑止秋导演,王汉伦、郑小秋合演的《一个小工人》。杭州心明公司一部,袁树德导演,袁汉云主演的《小孝子》。

十二月份新片十部。内明星公司二部:为卜万苍导演,杨耐梅主演的《良心复活》;张石川、洪深联合导演,张织云、丁子明、洪深合演的《爱情与黄金》。长城公司一部,李泽源导演,杨爱立、雷夏电、刘汉钧、刘继群合演的《苦乐鸳鸯》。爱美电影社一部,王惕鱼导演,潘雪艳、蒋海伦合演的《合浦珠还》。非非公司一部,章非导演,章非、杨爱立、唐雪卿合演的《浪蝶》。开心公司一部,汪优游导演,兼充主角,徐半梅、周凤文、董天厄合演的《一集济公活佛》。孔雀公司一部,程树仁导演,魏爱宝、魏一飞、周晚成、纪森严合演的《孔雀东南飞》。天一公司一部,邵醉翁导演,胡蝶、金如玉、张颠颠、王无恐合演的《孟姜女》。民新公司一部,欧阳予倩导演,杨依依、许盈盈、芳信、顾梦鹤合演的《三年以后》。联合公司一部,张慧冲导演,兼充主角,徐素娥合演的《夺国宝》。

民国十六年

本年国片的摄制,都趋向荒诞不经的神怪武侠,气焰万丈,锋芒之至,同时一般投机分子,更胡拉乱凑地纷组制片公司,达三十家之多。本年里国片放映,计共七十九部,较上年的九十部,减少十一部。其制片公司,而有新片供映的,计有明星、天一、国光、神州、民新、上海、大中华百合、大中国、开心、洪济的天一、青年、华剧、友联、三友、中华第一、五洲、长城、飞麟、长城、大千、元元、合群、天生、新人、大东、开心新记、振华、快活林、慧冲等三十家,比较上年制片公司有三十五家,是减少五家,然而其中彼起此仆,还是很多很多呢。

一月份新片三部。内国光公司一部,杨小仲导演,汪福庆、沈化影合演的《不如归》。神州公司一部,顾肯夫导演,严月闲、孙敏、严工上、谢仲文合演的《好儿子》。大中国公司一部,陈秋风导演,林如心、朱剑灵合演的《猪八戒招亲》。

二月份新片七部。内明星公司二部:为张石川导演,张慧冲、萧英合演的《无名英雄》;张石川导演,张织云、朱飞合演的《为亲牺牲》。民新公司一部,侯曜导演,林楚楚、李旦旦合演的《海角诗人》。天一公司一部,邵醉翁导演,胡蝶、章志直、张大公合演的《金钱豹》。大中国公司一部,夏赤凤导演,陈秋风、刘爱丽合演的《韩湘子》。天一公司一部,郑痴公导演,许静珍、毕豪民合演的《孟姜女》。上海公司一部,但杜宇导演,殷明珠主演的《盘丝洞》。

三月份新片四部。内明星公司一部,张石川导演,张织云、宣景琳、朱飞、张慧冲合演的《梅花落》。天一公司一部,邵醉翁、裘芑香联合导演,陈玉梅、王无恐、林雍容合演的《唐伯虎三笑姻缘》。开心公司一部,汪优游、周凤文合演的《前集奇中奇》。洪济公司一部,洪济导演,汤玛丽、周空空合演的《实业大王》。

四月份新片八部。内明星公司一部,卜万苍导演,阮玲玉、黄君甫合演的《挂名的夫妻》。民新公司一部,黎民伟导演,李旦旦、高百岁合演的《天涯歌女》。天一公司一部,邵

醉翁导演,胡蝶、吴素馨、金玉如合演的《白蛇传》。国光公司一部,汪福庆导演,蒋耐芬、汪福庆、曹兀恺合演的《歌场奇缘》。开心公司一部,徐卓呆导演,汪优游、章拥翠合演的《二集奇中奇》。华剧公司一部,张惠民导演,吴素馨主演的《乱世英雄》。友联公司一部,文逸民导演,范雪朋、文逸民、毛翊恒合演的《儿女英雄》。三友公司一部,七子山人导演的《兰因絮果》。

五月份新片八部。内大中国公司二部:为夏赤凤导演,顾无为、林如心合演的《曹操逼宫》;陈秋风导演,夏亦凤、王慧仙合演的《再造共和》。天一青年公司一部,李萍倩导演,胡蝶、李萍倩合演的《女律师》。开心公司一部,汪优游导演,兼充主角,徐半梅、周凤文、董大厄合演的《二集济公活佛》。明星公司一部,郑正秋导演,丁子明、朱飞合演的《二八佳人》。五洲公司一部,新闻片的《蒋介石北伐记》。民新公司一部,俟曜导演,林楚楚、李旦旦、何能合演的《复活的玫瑰》。中华第一公司一部,张伟涛导演,杨耐梅主演的《花国大总统》。

六月份新片七部。内大中华百合公司二部:为王元龙导演,黎明晖主演的《可怜的秋香》;张织云主演的《美人计》。神州公司一部,万籁天导演,孙敏、陆美玲合演的《卖油郎独占花魁女》。天一青年公司一部,邵醉翁导演,胡蝶、萧正中合演的《三国志大破黄巾》。开心公司一部,汪优游导演,兼充主角,徐半梅、周凤文合演的《四集济公活佛》。明星公司一部,张石川导演,张慧冲、萧英合演的《田七郎》。长城公司一部,杨爱立、刘汉钧合演的《浪女穷途》。

七月份新片五部。内大中国公司二部:为顾无为导演,顾梦痴、王慧仙合演的《哪咤闹海》;夏赤凤导演,陈秋风、王慧仙、陈野禅合演的《杨戬梅山收七怪》。飞麟公司一部,《拯亲救国》。大千公司一部,《乌盆计》。复旦公司一部,任彭年、俞伯岩联合导演,陆剑芬、文逸民、陆剑芳合演的《红楼梦》。

八月份新片六部。内元元公司三部,为《求婚》《是你么》《裁缝店》。合群公司一部,洪济导演,李曼丽、余汉民合演的《西游记猪八戒大闹流沙河》。友联公司一部,钱雪帆、叶仁甫联合导演,徐琴芳、郑超凡合演的《山东响马》。明星公司一部,张石川导演,宣景琳、朱飞、郑小秋合演的《真假千金》。

九月份新片七部。内华剧公司二部:为陈天导演,张惠民、吴素馨合演的《白芙蓉》;陈天导演,吴素馨、张惠民合演的《山东响马》。新人公司一部,任矜苹导演,韩云珍主演的《风流少奶奶》。民新公司一部,侯曜导演,林楚楚、李旦旦、葛次江合演的《西厢记》。天一青年公司一部,陈玉梅、倪红雁合演的《西游记女儿国》。开心公司一部,汪优游、徐卓呆、吴媚红、章拥翠合演的《千里眼》。明星公司一部,郑正秋导演,阮玲玉、丁子明、王献斋、郑逸生合演的《血泪碑》。

十月份新片十部。内明星公司二部:为张石川、洪深联合导演,丁子明、龚稼农合演的《女书记》;卜万苍导演,杨耐梅、毛剑佩、龚稼农合演的《湖边春梦》。大中国公司二部:夏赤凤导演,卢翠兰、沈泪天、吴翰仪合演的《封神榜纣王宠妲己》;陈野禅导演,粉菊花、小兰

春、刘一新、顾梦痴合演的《三国志七擒孟获》。天一青年公司二部：裘芑香、李萍倩联合导演，胡蝶、倪红雁、汪福庆合演的《新茶花》《唐皇游月宫》。振华公司一部《孤狸报恩》。大东公司一部，汪福庆导演，徐素娥、汪福庆、贺志刚合演的《水浒武松杀嫂》。华剧公司一部，陈天导演，张惠民、吴素馨、梁赛珍合演的《夜明珠》。开心新记公司一部，古竹修、邵庄林、谢玲兰合演的《十三号包厢》。

十一月份新片九部。内天生公司二部：为《狸猫换太子》《五鼠闹东京》。快活林公司二部：徐文荣导演，徐素贞、周空空合演的《红娘现形记》；徐文荣导演，徐素娥、徐素贞合演的《哥哥的艳福》。明星公司一部，张石川导演，杨耐梅、朱飞、毛剑佩合演的《侠凤奇缘》。民新公司一部，侯曜导演，董翾翾、周空空、陈佩莲合演的《月老离婚》。慧冲公司一部，张慧冲导演，兼充主角，徐素娥合演的《水上英雄》。新人公司一部，程步高导演，韩云珍、赵琛合演的《情场夺艳》。天一青年公司一部，《花木兰从军》。

十二月份新片五部。内明星公司一部，张石川导演，张慧冲、赵静霞、王吉亭合演的《马永贞》。大中华百合公司一部，王元龙导演，周文珠、谢云卿合演的《桃李争春》。上海公司一部，但杜宇导演，贺蓉珠主演的《前集杨贵妃》。民新公司一部，高西屏导演，梁梦痕、陈佩莲合演的《绿林红粉》。天一青年公司一部，裘芑香导演，胡蝶主演的《大侠白毛腿》。

民国十七年

本年国片的摄制方针，因神怪武侠片颇受南洋市场的欢迎和需要，而同时，也是迎合国内小市民观众的一般心理，所以，这种神怪武侠片的摄制，是比上年再接再厉。"火烧""大破"之类的影片占着整个国片，而要找寻其有意义的影片，可说是凤毛麟角。并不是笔者有意夸大或说谎神怪武侠片的气焰，事实上，确是这样的。明显的，便是制片公司的元老明星公司在本年里也开始拍摄其神怪武侠片的《火烧红莲寺》了。统计本年所摄制的国片部数里，这神怪武侠片占着半数以上。

在本年里国片放映，计有八十六部，比之上年七十九部，增加七部。制片公司有新片供映的，计有明星、民新、大中华百合、上海、新人、友联、华剧、慧冲、大中国、天一青年、复旦、暨南、海峰、大东、长城、三民、天一、朗华、耐梅、强生、振华、民生、月明等二十三家。较之其上年制片公司供给放映三十二家，减少了九家，原因是过去数年制片公司的蓬勃创设，无所谓计划和目的，他们之所以来干公司，无非图盈利罢了，在"适者生存"原理下，其不趋末落是几希的，所以只出一片而宣告收歇，可说是不少。经这样自然的淘汰，故而在本年里新创设公司，计有十六家，在外表上有这十六家公司开设，也不谓少，但较过往数年里，未免显呈着冷落现象呢。

一月份新片五部。内明星公司二部：为郑正秋导演，杨耐梅、阮玲玉、朱飞合演的《北京杨贵妃》；张石川导演，郑小秋、王吉亭、黄君甫合演的《西游记车迟国》。慧冲公司一部，张慧冲导演，兼充主角，徐素娥合演的《后集水上英雄》。大中华百合公司一部，史东山导演，王元龙、王次龙、周文珠、王乃东合演的《王氏四侠》。大中国公司一部，陈秋风、王元龙联合

导演,林如心、朱剑合演的《西游记无底洞》。

二月份新片九部。内明星公司二部:为张石川导演,阮玲玉、朱飞、王吉亭合演的《洛阳桥》;卜万苍导演,杨耐梅、萧英、李时敏合演的《美人关》。大中国公司一部,顾无为导演,顾宝莲主演的《西游记红孩儿出世》。天一青年公司一部,《蒋老五殉情记》。民新公司一部,七子山人导演,林楚楚、董翩翩合演的《观音得道》。华剧公司一部,陈天导演,张惠民、吴素馨合演的《二集白芙蓉》。友联公司一部,钱雪帆导演,胡蝶、徐琴芳、崔若钧、汪慧瑛合演的《女侠红蝴蝶》。大中华百合公司一部,朱瘦菊导演《大破高唐州》。复旦公司一部,程树仁导演,夏佩贞、严月闲、殷明珠合演的《红楼梦》。

三月份新片五部。内大中华百合公司一部,王元龙导演,周文珠、王元龙、谢云卿合演的《银枪盗》。华剧公司一部,陈天导演,张惠民、吴素馨、阮圣铎、梁赛珍合演的《迷魂阵》。明星公司一部,张石川、洪深联合导演,杨耐梅、宣景琳合演的《少奶奶的扇子》。暨南公司一部,《狄青大闹万花楼》。海峰公司一部,管海峰导演,叶娟娟主演的《昭君出塞》。

四月份新片五部。内大中华百合公司二部:为姜起凤导演,周文珠、王征信、陈一棠合演的《古宫魔影》;陆洁导演,周文珠、黎明晖、孙敏、王征信合演的《柳暗花明》。民新公司一部,高西屏导演,林楚楚、李旦旦、梁梦痕合演的《五女复仇》。友联公司一部,陈铿然、文逸民联合导演,范雪朋主演的《后部儿女英雄》。明星公司一部,张石川、郑正秋联合导演,胡蝶、阮玲玉、朱飞、郑小秋合演的《白云塔》。

五月份新片六部。内明星公司一部,为张石川导演,夏佩贞、郑小秋、郑超凡合演的《一集火烧红莲寺》。民新公司一部,高西屏导演,林楚楚、董翩翩合演的《再世姻缘》。华剧公司一部,陈天导演,张惠民、吴素馨合演的《海外奇缘》。大中华百合公司一部,朱瘦菊、王元龙联合导演,周文珠、王次龙合演的《马振华》。友联公司一部,陈铿然导演,徐琴芳、郑超凡合演的《双剑侠》。

六月份新片八部。内上海公司一部,但杜宇导演,但二春主演的《卢鬓花》。长城公司一部,李泽源导演,杨爱立、张振德合演的《西游记哪吒出世》。民新公司一部,侯曜导演,李旦旦、林楚楚合演的《木兰从军》。三民公司一部,《革命军战史》。新人公司一部,陈寿荫导演,毛剑佩、赵琛、王元龙合演的《金缕恨》。明星公司一部,张石川导演,丁子明、龚稼农、黄君甫合演的《一脚跌出去》。大中华百合公司一部,王次龙导演,周文珠、王元龙、汤天绣合演的《清宫秘史》。大中国公司一部,陈秋风导演的《杨文广平南金精娘娘》。

七月份新片九部。大中华百合公司二部:朱瘦菊导演,王意明、王意曼、王乃东、王征信合演的《就是我》;王元龙导演,王元龙、张美玉、汤天绣、谢云卿合演的《荒唐剑客》。复旦公司二部:陈天导演,陆剑芬主演的《二集华丽缘》;范雪朋、陆剑芬、黄月如合演的《孟丽君再生缘》。天一青年公司一部,邵醉翁导演,陈玉梅主演的《莲花洞》。暨南公司一部,任彭年导演,赵咏霓主演的《嘉兴八美图》。海峰公司一部,管海峰导演的《雨过天青》。朗华公司一部,张普义导演,马徐维邦、陆剑芬合演的《洪宪之战》。新人公司一部,任彭年导演,丁

德桂、任潮军、方沛霖、金凤珍合演的《方世玉打擂台》。

八月份新片七部。大中华百合公司三部：为万籁天导演，黎明晖、万籁天、孙敏合演的《意中人》；朱瘦菊导演，王意明、王意曼、陈一棠、许静珍合演的《二度梅杏兀和番》；姜起凤导演，周文珠、吴永刚、张美玉、谢云卿合演的《金钱之王》。友联公司一部，文逸民导演，范雪朋、陈少敏合演的《江湖情侠》。天一公司一部，邵醉翁导演，陈玉梅主演的《寻父遇仙记》。明星公司一部，张石川导演，胡蝶、萧英、郑小秋合演的《前后集大侠复仇记》。新人公司一部，陈寿荫导演，毛剑佩、李曼丽合演的《怪女郎》。

九月份新片十一部。内长城公司四部：杨小仲导演，杨爱立、夏佩珍、刘继群、洪警铃、王正卿合演的《大侠甘凤池》；杨小仲、陈趾青联合导演，杨爱立、沈明华合演的《妖光侠影》；李泽源导演，刘汉钧、谭剑秋、刘继群合演的《真假孙行者》及《黄天霸招亲》。友联公司一部，朱少泉导演，范雪朋、文逸民、陈宝琦合演的《泣荆花》。华剧公司一部，陈天导演，张惠民、吴素馨、梁赛珍、吴素素合演的《猛虎劫美记》。大中华百合公司一部，王元龙导演，谭雪蓉、谢云卿合演的《战血情花》。明星公司一部，郑正秋、程步高联合导演，丁子明、郑小秋、赵静霞合演的《黑衣女侠》。强生公司一部，盛小天导演，华婉芳、邵文滨合演的《侦探血》。天一公司一部，《涿州战史》。新人公司一部，任矜苹导演，杨耐梅、毛剑佩、邵庄林、费柏清合演的《多情的哥哥》。

十月份新片八部。内大中华百合公司一部，王次龙导演，周文珠、王征信、王乃东、谢云卿合演的《上海一舞女》。民生公司一部，《北伐大战史》。耐梅公司一部，史东山、蔡楚生联合导演，杨耐梅、朱飞、高占非、高倩苹合演的《奇女子》。月明公司一部，任彭年导演，邬丽珠、查瑞龙、伍天游、谭剑秋合演的《关东大侠》。华剧公司一部，陈天导演，张惠民、吴素馨、梁赛珍、周鹃红合演的《航空大侠》。振华公司一部，《燕山豪侠》。天一公司一部，邵醉翁导演，陈玉梅、魏鹏飞合演的《夜光珠》。上海公司一部，但杜宇导演，但二春主演的《万丈魔》。

十一月份新片七部。内大中华百合公司一部，郑基铎导演，汤天绣、王乃东、郑基铎、郑一松合演的《爱国魂》。新人公司一部，卜万苍导演，高占非、李丽娜、任潮军合演的《小侦探》。长城公司一部，梅雪俦导演的《蜘蛛党》。友联公司一部，严工上、林美如、徐国辉合演的《石室奇冤梁天来告状》。明星公司一部，张石川导演，胡蝶、郑超凡、王吉亭合演的《女侦探》。天一公司一部，李萍倩导演，倪妙玉、魏鹏飞、章志直、保禄合演的《红宝石》。民新公司一部，《国民革命军海陆空大战记》。

十二月份新片六部。内明星公司三部：为程步高导演，胡珊、郑小秋、王献斋合演的《奋斗的婚姻》；郑正秋导演，胡蝶、丁子明、黄君甫、龚稼农合演的《侠女救夫人》；张石川导演，夏佩珍、郑小秋、谭志远、萧英合演的《二集火烧红莲寺》。大中华百合公司二部：郑基铎导演，王征信、郑一松、郑基铎合演的《三雄夺美》；姜起凤导演，汤天绣、谢云卿、王征信合演的《热血鸳鸯》。民新公司一部，潘垂统导演，杨依依、李青青、黎曦合演的《飞行鞋》。

民国十八年

本年制片公司的制作倾向在神怪武侠片的气焰中，这种现象，使有识者非常痛心，但是，痛心有什么用呢？所以，神怪武侠片的拍制，是非常地活跃，尤其是南洋市场，胃口特别来得好，因之，一般小公司大大地起劲，所拍制的片子，专卖拷贝给南洋片商，有的连上海也不愿放映，而径出口南洋公映。

在本年里，新片放映，共计一百十一部，比之上年的八十六部，增加二十五部；出片公司，计有明星、天一、大中华、上海、新人、友联、华剧、暨南、复旦、民新、慧冲、开心、锡藩、大东金狮、金龙、大华、汉伦、黄浦、长城、瑞田、新中国、星光、合群、月明、弧星、新天、海滨、昌明等廿八家，而尚有未列名公司的出片三部。

一月份新片八部。内大中华百合公司二部：为郑基铎导演，汤天绣、王征信、林美如合演的《火窟钢刀》；谢云卿导演，汤天绣、王乃东、陈一棠合演的《情海重吻》。天一公司一部，邵醉翁导演，陈玉梅、魏鹏飞、张颠颠合演的《拳大王》。新人公司一部，程步高导演，李曼丽、任潮军合演的《飞剑女侠》。华剧公司一部，张惠民导演，吴素馨、周鹃红、张剑英合演的《火里英雄》。友联公司一部，文逸民导演，范雪朋、徐琴芳、尚冠武、陈宝善合演的《二集红蝴蝶》。慧冲公司一部，张慧冲导演，徐素娥、张慧冲、周鸿泉、李少峰合演的《小霸王张冲》。明星公司一部，郑正秋、程步高联合导演，胡蝶、夏佩珍、龚稼农、王吉亭合演的《黄陆之爱》。

二月份新片十三部。内明星公司一部，张石川导演，胡蝶、夏佩贞、郑小秋、萧英合演的《三集火烧红莲寺》。华剧公司一部，张惠民导演，吴素馨、张惠民、周鹃红、闵德张合演的《荒村怪侠》。上海公司一部，但杜宇导演，殷明珠、但二春合演的《金钢钻》。开心公司一部，徐卓呆导演，汪优游、张爱珠合演的《三哑奇闻》。天一公司一部，邵醉翁导演，陈玉梅、周空空、胡恨生合演的《双珠凤》。大中华百合公司一部，王元龙导演，谭雪蓉主演的《驼骆王》。民新公司一部，万籁天导演，杨爱立、高占非、左明、蔡楚生合演的《热血男儿》。大东金狮公司一部，汪福庆导演的《大破青龙洞》。锡藩公司一部，胡宗理导演，李曼丽、许忠侠合演的《漂流侠》。友联公司一部，陈铿然导演，徐琴芳、文逸民、范雪朋、尚冠武合演的《火烧九曲桥》。未列名公司三部，为洪济、马徐维邦联合导演的《黑夜怪人》；严月闲、魏光寿、杨爱立、周空空合演的《穷乡艳遇》；及不列名《火烧青龙寺》。

三月份新片五部。内新人公司一部，任矜苹导演，任潮军主演的《勇孝子》。锡藩公司一部，胡宗理导演，周莺莺、任潮军合演的《大破金蟒山》。大中华百合公司一部，王元龙导演，王元龙、张美玉、王次龙合演的《铁蹄下》。金龙公司一部，洪济导演，华婉芳、马徐维邦、陈楷、萧声合演的《荒塔奇侠》。天一公司一部，邵醉翁导演，陈玉梅、陶雅云、马镛、高占非合演的《荒唐将军》。

四月份新片七部。内明星公司二部：为程步高导演，胡蝶、龚稼农合演的《离婚》；张石川导演，韩云珍、朱飞、龚稼农、郑小秋合演的《忏悔》。大中华百合公司一部，郑基铎导演，

林美如、郑基铎、郑一松合演的《女海盗》。大华公司一部，黄有彦导演，毛剑佩主演的《大破黄河阵》。新人公司一部，任矜苹导演，任潮军主演的《小侠客》。华剧公司一部，张惠民导演，吴素馨、张惠民、周鹃红合演的《尘海奇侠》。上海公司一部，陈宝琦导演，贺佩芸、袁丛美、王姗姗、罗克朋合演的《糖美人》。

五月份新片十部。内明星公司二部：为程步高导演，胡蝶、朱飞、谭志远合演的《富人的生活》；张石川导演，胡蝶、夏佩贞、郑小秋、萧英合演的《四集火烧红莲寺》。大中华百合公司二部：王次龙导演，王元龙、汤天绣合演的《奇侠救国记》；王元龙导演，王元龙、张美玉、王次龙合演的《黑猫》。汉伦公司一部，卜万苍导演，王汉伦主演的《女伶复仇》。天一公司一部，邵醉翁导演，徐素娥、张慧冲、陶雅云合演的《无敌英雄》。新人公司一部，卜万苍导演，浦坤英及二个矮子合演的《矮亲家》。金龙公司一部的《海上女侠》。黄浦公司一部的《笨侦探》。华剧公司一部，张惠民导演，吴素馨、张惠民、周鹃红合演的《侦探之妻》。

六月份新片八部。内明星公司二部：为郑正秋，程步高联合导演，胡蝶、夏佩珍、龚稼农合演的《血泪黄花》；张石川导演，胡蝶、郑小秋、夏佩珍、谭志远合演的《五集火烧红莲寺》。复旦公司二部：俞伯岩导演，张玲君、钱似莺、赵咏霓、余汉民合演的《七剑八侠》及《白燕女侠》。天一公司一部，马徐维邦导演，陆剑芬、马徐维邦、张振铎、周空空合演的《混世魔王》。暨南公司一部，陆汉萍、任雨田联合导演，夏佩珍主演的《二、三集八美图》。黄浦公司一部，《骷髅党》。友联公司一部，文逸民导演，范雪朋主演的《三集儿女英雄十三妹大破白云庵》。

七月份新片八部。内天一公司一部，为史东山导演，高占非、陆剑芬、胡珊合演的《双雄斗剑》。瑞田公司一部，任雨田导演，王春元、丁凤英、任雨田、周五宝合演《铁血英雄》。长城公司一部，梅雪俦导演，梁梦痕、黎锡勋、章志直合演的《聪明笨伯》。新中国公司一部，吴文超导演，梁赛珍、查瑞龙合演的《绿林叛徒》。星光公司一部，卜万苍导演，丁子明主演的《同心劫》。华剧公司一部，张惠民导演，吴素馨、吴素素、张剑英合演的《偷影摹形》。金龙公司一部，洪济导演，王剑芬、王雅莺、华婉芳合演的《女侠白花娘》。复旦公司一部，俞伯岩、文逸民联合导演，范雪朋、任雨田、陆剑芬、文逸民合演的《红衣女大破金山寺》。

八月份新片九部。内友联公司二部：为朱少泉导演，范雪朋、尚冠武、陈少敏、赵泰山合演的《虎口余生》；朱少泉导演，范雪朋、尚冠武、陈少敏合演的《梁上夫妇》。新人公司一部，卜万苍导演，两个矮子合演的《两矮争风》。黄浦公司一部，李少峰、金钱联合导演，徐素负、罗克朋、李少峰合演的《海上霸王》。暨南公司一部，王立凡导演，陈伯明主演的《鸿运高照》。锡藩公司一部，胡宗理导演，李曼丽、许忠侠、浦仙影、王仰樵合演的《理想中的英雄》。大东金狮公司一部，汪福庆导演，张月娥、田学文、笪子春合演的《向马之子》。合众公司一部，赵琛导演的《海上义侠》。明星公司一部，张石川导演，胡蝶、夏佩贞、郑小秋、郑超凡合演的《六集火烧红莲寺》。

九月份新片八部。内明星公司三部：为程步高导演，夏佩贞、郑小秋、王吉亭合演的《小

英雄刘进》;郑正秋导演,韩云珍、朱飞、王吉亭合演的《刀下美人》;张石川导演,夏佩贞、郑小秋、黄君甫、谭志远合演的《新西游记》。复旦公司二部:任彭年导演,邬丽珠、严月娴、余汉民、薛玲仙、欧笑风合演的《通天河》;俞伯岩导演,钱似莺、赵咏霓、罗克朋、高文志合演的《前后集粉妆楼》。华剧公司一部,张惠民导演,吴素馨、阮圣铎、盛小天合演的《白玫瑰》。友联公司一部,文逸民导演,范雪朋、尚冠武、王楚琴、瞿一峰合演的《红侠》。天一公司一部,姜起凤导演,陆剑芬、孙敏、魏鹏飞、邵素霞合演的《江洋大盗》。

十月份新片十五部。内大中华百合公司四部:王元龙导演,周文珠、王元龙主演的《续王氏四侠》;郑基铎导演,阮玲玉主演的《银幕之花》;任彭年导演,邬丽珠主演的《女大力士》;郑基铎导演,阮玲玉、郑基铎合演的《情欲宝鉴》。暨南公司二部:黄公羽导演,叶娟娟、王春元、刘素琴合演的《白莺英雄》;贺志刚、王一骅联合导演,叶娟娟、贺志刚合演的《情天奇侠》。大东金狮公司一部,汪福庆导演,张月娥、庄晓人、张清涛合演的《风流女侠》。新天公司一部,陈天导演,梁赛珍、查瑞龙合演的《浪漫女英雄》。慧冲公司一部,张慧冲导演,兼主角,徐素娥、闵德张合演的《中国第一大侦探》。月明公司一部,任彭年、伍天游联合导演,邬丽珠、赵咏霓、汪翰成合演的《西游记》。孤星公司一部,韩兰根、周雪梅合演的《她的仇敌》。长城公司一部,王正卿、梁梦痕、王桂林合演的《凤阳老虎》。天一公司一部,邵醉翁、李萍倩联合导演,陈玉梅、邵素霞、胡珊合演的《乾隆游江南》。明星公司一部,程步高导演,胡蝶、郑小秋、龚稼农、谭志远合演的《爱人的血》。上海公司一部,但杜宇导演,殷明珠、但二春合演的《飞行大盗》。

十一月份新片十二部。内明星公司二部:为张石川导演,朱飞、汤杰、王梦石合演的《七集火烧红莲寺》;郑正秋导演,高倩苹、郑小秋、谢云卿、郑又秋合演的《战地小同胞》。复旦公司二部,任彭年导演,范雪朋、文逸民、陆剑芬、许奎官合演的《大闹五台山》;俞伯岩导演,钱似莺、罗克朋、任雨田、张玲君合演的《二集三门街》。暨南公司一部,任雨田导演的《混世霸王》。友联公司一部,陈铿然导演,文逸民、王楚琴合演的《隐痛》。昌明公司一部,杨小仲导演的《秘密宝窟》。新人公司一部,任矜苹导演,任潮军、任静菊合演的《甘氏二小侠》。民新公司一部,孙瑜导演,高倩苹、金焰、高威廉合演的《风流剑客》。海滨公司一部,陈天、朱血花联合导演,梁赛珍、居兰芳、白鸿、陈飞合演的《海滨豪侠》。长城公司一部,杨小仲导演的《儿子英雄》。华剧公司一部,张惠民导演,吴素馨、吴素素、张惠民、盛小天合演的《雪中孤雏》。

十二月份新片八部。内明星公司二部:为张石川导演,胡蝶、夏佩珍、高占非、郑小秋合演的《爸爸爱妈妈》。天一公司二部:李萍倩导演,陈玉梅、胡珊、孙敏、陶雅云合演的《火烧百花台》;姜起凤导演,陈玉梅、胡珊、陶雅云合演的《血滴子》。锡藩公司一部,任锡藩、费柏清联合导演,李曼丽、周莺莺、费柏清、许忠侠合演的《火烧剑峰寨》。金龙公司一部,李少华导演,徐素影、李少华、金钱合演的《山东镖客》。复旦公司一部,俞伯岩导演,钱似莺、张玲君、罗克朋合演的《三集粉妆楼》。友联公司一部,陈铿然导演,范雪朋、尚冠武、郑逸生合

演的《大人国》。

民国十九年

怪神武侠,各制片公司都拍摄连续性质的片子,一集、二集、三集……以至十余集,大有章回小说"欲知后事如何,且看下回分解"之概。这几年来,弄得整个影坛,乌气瘴天可说是盛极之至,不料联华公司应着潮流,在本年三月里成立了,它高扬复兴国片的大旗,在乌气迷漫下的影业,是整个震动了,犹如天空中霎时下来了一个霹雳,把这些妖魔鬼怪都吓了一跳。

联华公司既然揭起其影业革命的大旗,当然,是负着它的伟大使命,所以得到社会有识之士的拥护,并且努力地推进这影业革命的工作。但是"大业维艰",初期当然不能肃清腐化分子,所以,在本年里制片公司的创设,据统计,尚有二十一家。然而这也正是正与邪的肉搏时期,奋斗中必有的现象。

本年新片放映,共有一百〇六部,比之上年一百十一部,减少五部。出片公司计有明星、大中华百合、天一、友联、上海、暨南、复旦、长城、华剧、联华、新人、沪江、青天、慧冲、天马、月明、孤星、昌明、飞鹰、大东金狮、大中国、光明、明华、时事、华侨兄弟、金龙等廿六家,及未列名公司二片。比之上年出片公司廿八家,减少了二家。但尚有未列名公司所出的二片,未计算在内。

一月份新片七部。内明星公司二部:为张石川导演,夏佩珍、郑小秋、王吉亭、谭志远合演的《二集新西游记》;张石川导演,韩云珍、朱飞、夏佩珍、郑小秋合演的《九集火烧红莲寺》。华剧公司二部:黄炎龙导演,严月闲、周鹃红、阮圣铎合演的《英雄与美人》;张惠民导演,吴素馨主演的《女盗兰姑娘》。月明公司一部,任彭年导演,邬丽珠、查瑞龙、伍大游合演的《续集关东大侠》。暨南公司一部,任雨田导演,董莺莺、王楚琴、刘素卿合演的《海上夺宝》。长城公司一部,贺志刚、严月闲、陆剑芬合演的《侠盗一枝梅》。

二月份新片十五部。内长城公司三部:钱似莺主演的《江南女侠》《大闹摄影场》《风流督军》。暨南公司二部:叶一声导演,王春元、钱似莺、王东侠、马凤楼合演的《金岛魔王》《乱世鸳鸯》。复旦公司二部:余汉民、赵咏霓、罗克朋、张玲君合演的《武当山大侠》;李曼丽主演的《铁血红颜》。天一公司一部,姜起凤导演,陈玉梅、陆剑芬、张振铎、马东武合演的《四集乾隆游江南》。上海公司一部,但杜宇导演,殷明珠主演的《续盘丝洞》。沪江公司一部,叶一声导演,郑联芳、钱雪凡、胡北风合演的《昆仑大盗》。新人公司一部,任矜苹、胡宗理联合导演,任潮军、任静菊合演的《续甘氏二小侠》。友联公司一部,文逸民导演,范雪朋、尚冠武、杨静我、郑逸生合演的《续红侠》。明星公司一部,张石川导演,韩云珍、夏佩珍、朱飞、郑小秋合演的《十集火烧红莲寺》。大中华百合公司一部,朱瘦菊导演,阮玲玉、郑基铎合演的《珍珠冠》。未列名公司一部,《大侠张文祥》。

三月份新片十部。内明星公司二部:为程步高导演,周文珠、朱飞、王征信合演的《黄金之路》;郑正秋导演,胡蝶、夏佩珍、郑小秋、黄君甫合演的《碎琴楼》。慧冲公司二部:张慧

冲导演,兼充主角的《黄海盗》;卜万苍导演,张慧冲、徐素娥合演的《海天情仇》。青天公司一部,陈天导演,梁赛珍、陈飞合演的《百劫鸳鸯》。孤星公司一部,黄文骏、陆福曜联合导演,徐素影、周雪梅、白鸿、古松合演的《海盗血》。复旦公司一部,《九美夺夫》。大中华百合公司一部,朱瘦菊导演,阮玲玉主演的《大破青龙山》。上海公司一部,但杜宇导演,殷明珠、汤天绣、但二春合演的《媚眼侠》。未列名公司一部,《女剑侠》。

　　四月份新片七部。内大一公司二部:为李萍倩导演,陈玉梅、陆剑分、孙敏、张振铎合演的《大学皇后》;洪济导演,陆剑分、陶雅云、马东武、萧正中合演的《姨太太的秘密》。明星公司一部,张石川导演,夏佩珍、郑小秋、王吉亭、谭志远合演的《三集新西游记》。暨南公司一部,王天北导演,叶娟娟、贺志刚、田学文、洪警铃合演的《江湖廿四侠大破白莲庵》。大中华百合公司一部,朱瘦菊导演,阮玲玉主演的《后集火烧九龙山》。友联公司一部,朱少泉导演,范雪朋、尚冠武合演的《梵灯鬼影》。未列名公司一部,洪济导演,王雅莺、赵英英、裘元元合演的《战地鸳鸯》。

　　五月份新片七部。内新人公司二部:为许忠侠导演,高倩苹、任潮军、任静菊合演的《擂台英雄》《大破毒药村》。上海公司一部,但杜宇导演,殷明珠、但二春、张玲君合演的《昼室奇案》。天一公司一部,邵醉翁导演的《江侠士刺虎》。明星公司一部,张石川导演,胡蝶、韩云珍、夏佩珍、郑小秋、谢云卿合演的《十一集火烧红莲寺》。天马公司一部,马徐维邦导演的《空谷猿声》。友联公司一部,陈铿然、郑逸生、尚冠武联合导演,徐琴芳、郑逸生、尚冠武合演的《一集荒江女侠大闹宝林寺》。

　　六月份新片六部。内友联公司一部,为陈铿然、郑逸生、尚冠武联合导演,徐琴芳、贺志刚、范雪朋、尚冠武合演的《二集荒江女侠火烧韩家庄》。明星公司一部,程步高导演,周文珠、高倩苹、龚稼农合演的《一个红蛋》。复旦公司一部,任彭年导演,钱似莺、杨静我合演的《江湖四十八侠火烧七星楼》。昌明公司一部,杨小仲、陈趾青联合导演,许静珍、黄茵云、余福康、贺志刚合演的《飞剑奇侠第一集火烧平阳城》。天一公司一部,裘芑香导演,陈玉梅、孙敏、张振铎合演的《前后集杨乃武与小白菜》。新人公司一部,卜万苍导演,方沛霖、任潮军、吴万祥合演的《父子英雄》。

　　七月份新片八部。内月明公司二部:为任彭年导演,邬丽珠、查瑞龙、伍天游合演的《三集关东大侠》及《四集关东大侠》。孤星公司一部,王乃鼎导演,钱似莺、陆福曜合演的《新玉堂春》。上海公司一部,但杜宇导演,殷明珠、袁丛美合演的《豆腐西施》。明星公司一部,张石川导演,胡蝶、周文珠、夏佩珍、郑小秋合演的《十二集火烧红莲寺》。沪江公司一部,《四大女侠》。暨南公司一部,任雨田导演,叶娟娟、王春元、张雨亭合演的《风尘剑侠》。华剧公司一部,张惠民导演,吴素馨、张惠民、阮圣铎、盛小山合演的《头集万侠之王》。

　　八月份新片十部。内复旦公司二部:为俞伯岩导演,梁赛珍、罗克朋、杨静我、瞿一峰合演的《江湖廿四侠二集火烧七星楼大闹二清观》及《火烧七星楼三集大固寺》。孤星公司一

部,陆福曜导演,钱似莺、王奇、包古松合演的《骑侠》。昌明公司一部,杨小仲导演,华婉芳、黄云茵、章志直、王桂林合演的《二集火烧平阳城》。天一公司一部,李萍倩导演,陈玉梅、陆剑芬、孙敏、张振铎合演的《续大学皇后》。飞鹰公司一部,朱梦觉导演,陈联芳、查瑞龙合演的《舞女惨案》。明星公司一部,张石川导演,胡蝶、夏佩珍、郑小秋、萧英合演的《十三集火烧红莲寺》。暨南公司一部,曹元恺导演,叶娟娟、贺志刚合演的《黄金魔》。上海公司一部,但杜宇导演,叶娟娟、但二春、张玲君合演的《美人岛》。联华公司一部,孙瑜导演,阮玲玉、林楚楚、名伶梅兰芳客串的《故都春梦》。

九月份新片九部。内明星公司二部:为程步高导演,宣景琳、龚稼农、赵静霞、黄君甫合演的《浪漫女子》;张石川导演,胡蝶、周文珠、夏佩珍、郑小秋合演的《十四集火烧红莲寺》。大中国公司一部,夏赤凤导演,陈秋风、张玲君、康梦梅、朱剑灵合演的《石头公主》。大中华百合公司一部,王次龙导演,周文珠、王次龙、张玉清合演的《马戏女》。月明公司一部,任彭年导演,邬丽珠、查瑞龙、伍天游合演的《四集关东大侠》。慧冲公司一部,张慧冲导演,徐素娥、张慧冲合演的《五分钟》。孤星公司一部,陆福曜导演,钱似莺、包古松、张丽丽合演的《女侠飞燕》。暨南公司一部,陈庆云导演,黄耐霜、叶娟娟、庄晓人、魏光寿合演的《黑侠》。天一公司一部,姜起凤导演,陈玉梅、陆剑芬、陶雅云、马徐维邦合演的《五集乾隆游江南》。

十月份新片七部。内友联公司一部,陈铿然、郑逸生、尚冠武联合导演,徐琴芳主演的《三集荒江女侠大破美人塔》。天一公司一部,邵醉翁导演的《初集施公案》。明星公司一部,郑正秋导演,胡蝶、夏佩珍、郑小秋合演的《前集桃花湖》。月明公司一部,任彭年导演,邬丽珠主演的《盗窟奇缘》。昌明公司一部,杨小仲、陈趾青联合导演,华婉芳、黄云茵、章志直、黄桂林合演的《三集火烧平阳城》。上海公司一部,但杜宇导演,袁丛美、张玲君、但二春合演的《二集美人岛》。明华公司一部,庄晓人导演,吴艳秋、陈丽贞、张清涛合演的《东方两侠》。

十一月份新片十部。内天一公司三部:为洪济导演,陆剑芬、孙敏、舒丽娟、张振铎合演的《李三娘》;姜起凤导演,马徐维邦、陶雅云、郑基铎合演的《六集乾隆游江南》;李萍倩导演,陈玉梅、孙敏、葛福荣合演的《杨云友与董其昌》。明星公司二部:程步高导演,宣景琳、夏佩珍合演的《倡门贤母》;郑正秋导演,胡蝶、夏佩珍、郑小秋、王献斋合演的《后集桃花湖》。光明公司一部,叶一声、王春元联合导演,钱似莺、王春元、王东侠合演的《古寺神僧》。复旦公司一部,俞伯岩导演,胡珊、叶一声、罗克朋、王谢燕合演的《四集火烧平阳城》。大东金狮公司一部,汪福庆导演,张月娥、陆丽贞、吴尚荣合演的《侠义英雄传》。时事公司一部,陈拙民导演,林吉姆、吴爱蓉、费柏清合演的《哑情人》。友联公司一部,文逸民导演,范雪朋主演《四集儿女英雄十三妹大破张家寨》。

十二月份新片十一部。内联华公司一部,孙瑜导演,阮玲玉、金焰、刘继群合演的《野草闲花》。明星公司一部,张石川导演,胡蝶、郑小秋、夏佩珍、萧英合演的《十五集火烧红莲寺》。金龙公司一部,洪济导演的《西国奇谈》。友联公司二部,陈铿然、郑逸生、尚冠武联合导演,徐琴芳主演《四集荒江女侠鏖战万松林》及《五集荒江女侠双破白牛山》。上海公司一部,陆汉萍导演,林美如、胡北风合演的《敌血情花》。华侨兄弟公司一部,陈天汉导演,王春元、魏光寿、庄晓人合演的《九剑十六侠》。昌明公司一部,杨小仲、陈趾青联合导演,华婉芳、章志直合演的《四集火烧平阳城》。长城公司一部,孙瑜导演,严月闲、陆剑芬、孙敏、贺志刚合演的《渔叉怪侠》。复旦公司一部,俞伯岩导演,梁赛珍、杨静我、罗克朋合演的《五集火烧七星楼》。天一公司一部,邵醉翁导演,陆剑芬、蒋耐芬、秦哈哈、魏鹏飞合演的《二集施公案》。

民国二十年

国片经上年联华公司的成立,而高扬复兴大旗后,整个的影业,一般投机分子受到了很大的影响,觉得电影事业不能像过去数年的胡闹可干了。所以,新公司的创设,也渐见减少。虽然,存在的胡闹小公司,依然有若干的活跃,但是景象已显得暮色苍茫,大有不知何处是归途之感。

在本年里,不但影片公司的拍摄制片方针渐上了正轨,而且,受时代进展的推动,而开始尝试有声片的摄制。天一和明星两公司,都在研究有声片的拍制,而华光公司在日本配音,拍制了一部《雨过天青》有声片,开国产片的嚆矢。本年因"九一八"巨变发生,各公司经这沉痛刺激,也有鼓励民族意味的新片拍摄。

① 《侠义英雄传》影片广告,《申报》1930年11月11日。

① 《雨过天青》影片广告，《申报》1931年6月6日。

本年新片放映，共计九十一部。比之上年一百零六部，灭少十五部。制片公司，计有明星、天一、联华、暨南、复旦、新人、上海、锡藩、友联、华剧、大中华百合、民新、民众昌明、月明、牡丹、孤星、联艺、华光、一鸣、现代、国华、南洋蕴兴等二十二家，及未列名公司新片一部。比之上年制片公司出品，减少三家。

一月份新片七部。内明星公司三部：张石川导演，王元龙、夏佩珍、张美玉合演的《强盗孝子》；王吉亭、汤杰联合导演，高倩苹、龚稼农、王征信、王梦石合演的《勇士救美记》；谭志远、高梨痕联合导演，严月闲、龚稼农、赵静霞、王吉亭合演的《三个父亲》。暨南公司一部，王天北导演，王曼丽主演的《火烧白雀寺》。锡藩公司一部，胡宗理导演，王飞鹏、艾稚娟、费柏清合演的《头集金鸡岭》。天一公司一部，姜起凤导演，邬丽珠、蒋耐芳、傅继秋、许静珍合演的《三集施公案》。未列名公司一部，周空空、陈无我、傅悲秋、黄月如合演的《痴心女子》。

二月份新片九部。内明星公司二部：为张石川导演，夏佩珍、梁赛珍、郑小秋合演的《十六集火烧红莲寺》；程步高导演，宣景琳、王征信合演的《前集银幕艳史》。新人公司一部，卜万苍导演，李曼丽、魏一飞合演的《歌女恨》。联华公司一部，王次龙导演，汤天绣、陈一棠、王次龙合演的《义雁情鸳》。友联公司一部，陈铿然、尚冠武联合导演，徐琴芳、贺志刚、王楚琴合演的《六集荒江女侠大闹西角沟》。天一公司一部，李筱倩导演，陈玉梅、李萍倩、陶雅云、秦哈哈合演的《福尔摩斯》。华剧公司一部，张惠民导演，吴素馨主演的《流芳百世》。暨南公司一部，黄天北导演，黄爱丽、梁云波、章志直、于连升合演的《江湖廿四侠续集》。大中华百合公司一部，杨小仲导演，汤天绣、贺志刚、徐莘园、叶娟娟合演的《吕三娘》。

三月份新片十一部。内大中华百合公司四部：为朱瘦菊导演，阮玲玉主演的《劫后孤鸿》；朱瘦菊导演，林美娟主演的《九花娘》；朱瘦菊导演，汤天绣主演的《谁是盗》；王元龙、汤天绣合演的《冤狱》。明星公司二部：程步高导演，宣景琳、夏佩珍、王征信合演的《后集银幕艳史》；张石川导演，胡蝶、夏佩珍、梁赛珍合演的《十七集红莲寺》。上海公司一部，但杜宇导演，殷明珠、袁丛美、但二春合演的《古屋怪人》。复旦公司一部，俞伯岩导演，胡珊、

罗克朋、盛小天、王楚琴合演的《江湖十八侠第六集》。民众公司一部,张石川导演,胡蝶、夏佩珍、王献斋合演的《歌女红牡丹》。民新公司一部,万籁天导演,杨爱立主演的《热血男儿》。天一公司一部,洪济导演,蒋耐芳、舒丽娟、陶雅云、张振铎合演的《七集乾隆游江南》。

四月份新片八部。内月明公司二部:为任彭年导演,邬丽珠、查瑞龙合演的《东方四侠》;任彭年导演,邬丽珠、查瑞龙、汪翰成、伍天游合演的《女镖师》。明星公司一部,徐欣夫导演,梁赛珍、王征信合演的《三箭之爱》。大中华百合公司一部,王元龙、汤天绣合演的《白鼠》。昌明公司一部,杨小仲导演,张嫣云、苗菊贞、章志直、高威廉合演的《两大天王》。联华公司一部,卜万苍导演,阮玲玉、金焰、陈燕燕合演的《恋爱与义务》。天一公司一部,李萍倩导演,陈玉梅、孙敏、秦哈哈、张振铎合演的《亚森罗苹》。暨南公司一部,王春元导演,任雨田、叶娟娟、黄耐霜、张雨亭合演的《荒山奇僧》。

五月份新片八部。内明星公司二部:为汤杰、王吉亭联合导演,梁赛珍、龚稼农合演的《为妻从军》;谭志远、高梨痕联合导演,高倩苹、萧英、郑小秋合演的《恨海》。月明公司二部:任彭年导演,邬丽珠、查瑞龙合演的《二集女镖师》及《三集女镖师》。联华公司一部,王次龙导演,周文珠、高占非、汤天绣合演的《爱欲之争》。牡丹公司一部,叶一声、庄国钧联合导演,王春元、张玲君、袁丛美、韩兰根合演的《侠盗卢宾》。一鸣公司一部,陈铿然导演,徐琴芳、朱飞、尚冠武合演的《虞美人》。孤星公司一部,陆也苑导演,钱似莺、宋映秋、陈艳芳、吴一笑合演的《金台传大斗兰花院》。

六月份新片六部。内明星公司二部:为张石川导演,胡蝶、夏佩珍、高倩苹、梁赛珍、郑小秋合演的《十八集火烧红莲寺》;程步高导演,宣景琳、龚稼农、王征信合演的《窗上人影》。华剧公司一部,张惠民导演,吴素馨、张惠民、吴素素合演的《三集万王之王》。联华公司一部,史东山导演,周文珠、朱飞、汤天绣、叶娟娟合演的《恒娘》。昌明公司一部,杨小仲导演,华婉芳、张嫣云、贺志刚、章志直合演的《五集平阳城》。联艺公司一部,梁赛珍、查瑞龙合演的《太极镖》。

七月份新片六部。内月明公司二部:任彭年导演,邬丽珠、查瑞龙、汪翰成、伍天游合演的《五集关东大侠》及《六集关东大侠》。明星公司一部,谭志远、高梨痕联合导演,严月闲、梁赛珍、蔡楚生、萧英合演的《杀人的小姐》。友联公司一部,文逸民导演,范雪朋主演的《五集儿女英雄十三妹大破伏虎岗》。华光公司一部,夏赤凤导演,陈秋风、林如心、黄耐霜合演的《雨过天青》。联华公司一部,卜万苍导演,阮玲玉、林楚楚、金焰、高占非、王次龙合演的《一剪梅》。

八月份新片三部。内昌明公司一部,为杨小仲导演,华婉芳、贺志刚、张嫣云合演的《六集火烧平阳城》。友联公司一部,陈铿然导演,徐琴芳主演的《七集荒江女侠大破玄坛庙双探八阵图》。暨南公司一部,胡宗理导演,黄耐霜、庄晓人、张雨亭合演的《三集江湖廿四侠》。

九月份新片六部。内天一公司一部,为李萍倩导演,陈玉梅主演的《八集乾隆游江南》。上海公司一部,但杜宇导演,殷明珠主演的《东方夜谈》。民众公司一部,张石川导演,胡蝶、

565

夏佩珍、龚稼农、高倩苹合演的《如此天堂》。联华公司一部,杨小仲导演,丁子明、万籁大合演的《心痛》。华剧公司一部,张惠民导演,吴素馨、张惠民合演的《九死一生》。未列名公司一部,王元龙导演,汤天绣、王乃东、谢云卿合演的《五十五号侦探》。

十月份新片七部。内明星公司二部:为郑正秋、蔡楚生联合导演,胡蝶、夏佩珍、郑小秋合演的《红泪影》;张石川导演,宣景琳、龚稼农、王献斋合演的《生死夫妻》。联华公司二部:卜万苍导演,阮玲玉、王人美、金焰、周丽丽合演的《桃花泣血记》;王次龙导演,周文珠、高占非、汤天绣合演的《自由魂》。友联公司一部,姜起凤导演,徐琴芳、林雪怀、尚冠武合演的《舞女血》。华剧公司一部,万籁天导演,丁子明、张惠民、赵曼娜合演的《努力》。天一公司一部,李萍倩导演,杨耐梅、宣景琳、紫罗兰、蒋耐芳、陈玉梅、陶雅云、浦惊鸿、吴素馨、徐琴芳、陆剑芬、孙敏、魏鹏飞合演的《歌场宣色》。

十一月份新片十一部。联华公司三部:为庄国钧导演,阮玲玉、叶娟娟、黎英、韩兰根合演的《玉堂春》;史东山导演,金焰、罗紫兰合演的《银汉双星》;朱石麟导演,陈燕燕、刘继群合演的《自杀合同》。明星公司二部:程步高导演,高倩苹、王梦石、黄君甫合演的《不幸生为儿女身》;张石川导演,胡蝶、夏佩珍、郑小秋合演的《铁血青年》。月明公司二部:任彭年导演,邬丽珠、查瑞龙、伍天游合演的《八集关东天侠》;任彭年导演,邬丽珠、查瑞龙、王东侠、包国雄合演的《飞将军》。

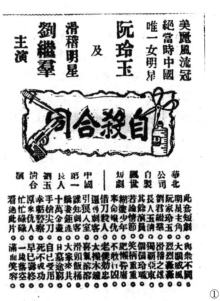

①

原载《电星》,1938年第1卷第5期

① 《自杀合同》影片广告,《大公报(天津)》1930年2月27日。

附录二 近代上海影院年表

名　　称	开幕时间	地　　址	名称变更
虹口大戏院	1907年6月19日	乍浦路112号	乍浦路112号影戏园→东京大戏园→东京活动影戏园→虹口活动影戏园→虹口大戏院
马登影戏院	1907年7月27日	武昌路北四川路转角11号（后迁移至北四川路虬江路口）	
幻仙戏园	1908年5月4日	英大马路泥城桥塄西	天然有音影戏公司→幻仙戏园→群乐影戏园
维多利亚大戏院	1912年6月25日	海宁路24号	维多利亚大戏院→新中央大戏院→海光大戏院→银映座
爱伦活动影戏院	1913年12月20日	海宁路4号	鸣盛梨园→爱伦活动影戏院→爱国影戏院→新爱伦大戏院
夏令配克影戏院	1914年9月8日	静安寺路卡德路转角	夏令配克影戏院→大华大戏院
东和活动影戏园	1914年11月13日	武昌路4号	东和活动影戏园→东和影戏园→沪江戏院
共和活动影戏园	1915年8月29日	西门方浜桥	共和活动影戏园→南市中华大戏院
海蜃楼活动影戏园	1915年9月11日	老城厢九亩地	
法兰西影戏院	1916年6月16日	郑家木桥南首	新剧场大戏院→凤舞台→法兰西影戏院→法兰西新戏院
爱普庐大戏院	1916年7月7日	海宁路25号	
上海大戏院	1917年5月14日	北四川路虬江路口	重庆戏园→上海大戏院

(续表)

名　　称	开幕时间	地　　址	名称变更
中国影戏馆	1920年9月15日	梧州路177号	中国影戏馆→中国大戏院→中山大戏院→光明大戏院→山东大戏院
恩派亚大戏院	1922年4月19日	霞飞路口	
卡德路影戏院	1922年6月21日	卡德路近新闸路	
法国大影戏院	1922年9月18日	法租界洋泾桥南首	迎仙歌舞台→法国大影戏院→中国大戏院→中华大戏院
万国影戏院	1922年10月23日	西华德路庄源大口	
兰心大戏院	1923年1月24日	博物院路19号	亦称爱地西戏院、大英戏院
卡尔登戏院	1923年2月9日	静安寺路帕克路口	
申江大戏院	1923年2月16日	云南路六马路转角	申江大戏院→申江亦舞台→中央大戏院
闸北影戏院	1923年2月18日	新闸桥塄大统路口	
南市通俗影戏社	1923年8月16日	南市小南门北首	南市通俗影戏社→城南通俗影戏院
南市五洲大戏院	1924年6月10日	十六铺竹行弄口	广舞台→五洲大戏院
大英牌影戏院	1925年1月27日	爱多亚路五洲旅社东侧大厅	大英牌影戏院→沪西五洲影戏院
奥迪安大戏院	1925年10月9日	北四川路大德里附近	
平安大戏院	1925年10月12日	北四川路横浜桥	中央大会堂→平安大戏院→金星大戏院
民国大戏院	1926年1月20日	民国路新北门西首	
世界大戏院	1926年2月8日	西宝兴路青云路转角	
大兴影戏院	1926年3月14日		
中美大戏院	1926年4月16日	兆丰路底天宝路中翔舞台原址	
东华大戏院	1926年5月29日	霞飞路486号	东华大戏院→孔雀东华戏院→巴黎大戏院
百星大戏院	1926年10月9日	老靶子路西福生路口	百星大戏院→明珠大戏院→海珠影戏院

(续表)

名　　称	开幕时间	地　　址	名称变更
北京大戏院	1926年11月19日	北京路贵州路口	北京大戏院→丽都大戏院
奥飞姆大戏院	1927年9月1日	曹家渡极司菲尔路劳勃生路口	奥飞姆大戏院→沪西中华大戏院
光陆大戏院	1928年2月25日	博物院路乍浦路桥	光陆大戏院→文化电影院
大光明影戏院	1928年12月20日	静安寺路50号	卡尔登舞场→大光明影戏院→大光明大戏院
东海大戏院	1929年2月1日	东熙华德路茂海路11号	
东南大戏院	1929年2月2日	小东门民国路舟山路口	东南大戏院→银都大戏院
好莱坞大戏院	1929年3月21日	海宁路乍浦路鸭绿路转角	好莱坞大戏院→国民大戏院→威利大戏院→昭南剧场→民光剧院
福星大戏院	1929年8月26日	西藏路静安寺路口	福星大戏院→皇宫大戏院→国联大戏院
长江影戏院	1929年9月7日	平凉路16号	
吴淞大戏院	1929年10月12日	吴淞贤良路	
九星大戏院	1929年10月17日	福煦路南成都路口	
蓬莱大戏院	1930年1月15日	小西门蓬莱市场东	
山西大戏院	1930年1月29日	海宁路北山西路	
光华大戏院	1930年2月2日	爱多亚路西首孟那拉路口	
黄金大戏院	1930年2月2日	法大马路八仙桥口	
南京大戏院	1930年3月25日	爱多亚路523号	
新东方剧场	1930年6月24日	四川北路横浜路桥堍	上海演艺馆→新东方剧场→新东方大戏院→永安戏院
浙江大戏院	1930年9月6日	浙江路777号	
百老汇大戏院	1930年9月17日	百老汇路汇山路口	

(续表)

名　　称	开幕时间	地　　址	名称变更
新光大戏院	1930年10月21日	宁波路	
新华大戏院	1930年11月1日	霞飞路亚尔培路中央运动场内	
广东大戏院	1931年1月31日	北四川路厚德里（大德里对过）	广舞台→广东大戏院→虹口中华大戏院→虹光大戏院
国泰大戏院	1932年1月1日	霞飞路迈尔西爱路转角	
天堂大戏院	1932年6月18日	嘉兴路汤恩路转角	天堂大戏院→嘉兴大戏院
西海戏院	1932年9月9日	新闸路池浜桥	
融光大戏院	1932年11月2日	海宁路乍浦路口	融光大戏院→求知大戏院→国际大戏院
荣金大戏院	1933年1月15日	法租界康悌路口	
华德大戏院	1933年1月30日	西华德中虹桥附近	
南市大戏院	1933年2月25日	中华路三角街1284号	
辣斐大戏院	1933年6月22日	辣斐德路贝勒路口	
大上海大戏院	1933年12月6日	西藏路南京路北首	大上海大戏院→新华大戏院
金城大戏院	1934年2月3日	北京路贵州路口	
月光大戏院	1934年2月4日	法租界太平桥首	月光大戏院→亚蒙大戏院
东和剧场	1936年	乍浦路341号	东和剧场→胜利剧场→文化会堂
沪光大戏院	1939年2月16日	爱多亚路葛罗路口	
金门大戏院	1939年2月16日	福熙路757号	
杜美大戏院	1939年6月4日	杜美路9号	
金都大戏院	1940年12月24日	福熙路同孚路口	
美琪大戏院	1941年10月15日	戈登路66号	
皇后大戏院	1942年2月14日	三马路慕尔堂对过	